北大学人电影研究丛书

李道新 电影文章自选集

光影绵长

李道新 著

北京大学出版社
PEKING UNIVERSITY PRESS

图书在版编目（CIP）数据

光影绵长：李道新电影文章自选集 / 李道新著. —北京：北京大学出版社，2017.7
　（北大学人电影研究丛书）
　ISBN 978-7-301-28462-9

Ⅰ.①光…　Ⅱ.①李…　Ⅲ.①电影评论—文集　Ⅳ.①J905-53

中国版本图书馆CIP数据核字（2017）第126209号

书　　　名	光影绵长：李道新电影文章自选集 GUANGYING MIANCHANG
著作责任者	李道新　著
责 任 编 辑	李冶威　周　彬
标 准 书 号	ISBN 978-7-301-28462-9
出 版 发 行	北京大学出版社
地　　　址	北京市海淀区成府路205号　100871
网　　　址	http://www.pup.cn 新浪微博：@北京大学出版社
电 子 信 箱	pkuwsz@126.com
电　　　话	邮购部 62752015　发行部 62750672　编辑部 62750883
印 刷 者	三河市国新印装有限公司
经 销 者	新华书店
	660毫米×960毫米　16开本　29.25印张　450千字 2017年7月第1版　2017年7月第1次印刷
定　　　价	69.00元

未经许可，不得以任何方式复制或抄袭本书之部分或全部内容。
版权所有，侵权必究
举报电话：010-62752024 电子信箱：fd@pup.pku.edu.cn
图书如有印装质量问题，请与出版部联系，电话：010-62756370

北京大学中坤影视戏剧研究基金　支持
北京大学中坤影视戏剧研究文丛
北 大 学 人 电 影 研 究 丛 书

顾　　问：王一川　王丹彦　叶　朗　仲呈祥　陈凯歌　黄会林
　　　　　韩三平　张宏森　张会军　彭吉象
总 策 划：高秀芹　陈旭光
名誉主编：骆　英
主　　编：陈旭光
编 委 会：王一川　向　勇　陆　地　陆绍阳　陈　宇　陈　均
　　　　　陈旭光　邱章红　李道新　张颐武　周庆山　周映辰
　　　　　高秀芹　顾春芳　彭吉象　蒋朗朗　韩毓海　戴锦华

"北大学人电影研究丛书"编者前言（代丛书总序）

鲁迅先生说过，"北大是常为新的"。北京大学不仅在许多"基础性"学科研究上稳重踏实、独占鳌头，也在一些新兴学科上与时俱进，锐意创新，敢为人先。

在人文学科领域，电影研究的历史与传统算不上悠久。诞生于1895年12月28日的电影，一般认为1948年法国成立电影学研究所，并出版《电影学国际评论》，才是电影学作为一种新学科诞生的标志。

而且，北京大学的电影教育，严格地说开始于北京大学艺术学院1999年招收电影学硕士和2001年开始招收影视编导本科，比之于北大其他"老牌""经典"的人文社会科学可能尚属"晚辈"。然而，北京大学学者们电影研究和电影批评的历程可谓不短，而且成就不小，影响颇大。不少学者在20世纪80年代人文领域文化批评的潮流中就登上了当时的批评舞台，引领一时之风骚。

北京大学的电影研究与批评，有一些重要特点。如学者们散布于北京大学艺术学院、中文系、新闻传播学院、外国语学院等多个院系；再如学者们大多有多学科的背景，电影研究往往只是这些学者学术工作的一个有机部分；还有，这些学者都是北京大学影视戏剧研究中心的研究员，他们都在电影的文化研究、艺术研究、电影史、电影批评史、电影传播、电影产业研究等方面有着重要的发言权和学术影响力。他们以"常为新"的锐

气、学科整合的视野，传承自北大的开阔胸怀，以勤奋严谨求实创新的学术精神，共同打造着北京大学电影研究的高端平台。

毫无疑问，电影研究与批评的学科特点与北京大学的综合性优势颇为切合。正因此，北京大学涌现出那么多有影响力的电影学者乃为题中应有之义。因为电影学是从社会文化现象、审美现象及大众传播手段等角度研究电影的科学，而电影理论一开始就有相当明显的跨学科趋向，从经典电影理论开始，电影理论就与哲学、美学、文学、戏剧、艺术学、心理学等关系密切，这也与电影本身的综合性特征、电影文化的复杂性特征等相适应。二战结束后特别是50、60年代以来，电影学与其他学科进一步整合，研究领域明显扩大。

正是借助于北京大学影视戏剧研究中心这个有效整合北大影视戏剧研究学术力量的平台，我们主持编辑了这套"北大学人电影研究丛书"，试图对北京大学雄厚深蕴、颇有影响力的电影研究学术力量和研究成果进行一次集中的盘点和集群式地呈现。

鉴于此，这套丛书目的堪称明确，立意不可谓不高远。各位知名学者的自选论文、自序或访谈呈现的方法论思考和学术总结、著作论文索引等工作，都通过作者、主编者与编辑等的通力合作，做足做细。在北大培文的积极配合之下，我们力图把这次庄重大气的巡礼、展示和总结尽可能做到最好、最高、最全面。

北京大学影视戏剧研究中心自成立以来，秉承"研究指导实践，研究紧靠实践，研究提高教学，引领影视戏剧艺术与产业发展"的宗旨，致力于推动电影、电视剧、戏剧、新媒体领域的学术研究，打造北大影视戏剧与新媒体研究与研发的核心品牌，为中国影视戏剧与新媒体的产业振兴服务，引领影视戏剧和新媒体文化价值和艺术内涵的发展方向。编辑出版这套"北大学人电影研究丛书"就是这些近年来中心重点的学术工作之一。

也许，这不仅仅是一次实力的巡礼和成果的检索，更是一次电影研究之北大视野、北大胸怀、北大气象的呈现，甚至可能是一种"北大学派"之发力和形成的前奏。

我们坚信：学术薪火相传，北大精神绵绵不绝。

<div align="right">

北京大学影视戏剧研究中心

"北大学人电影研究丛书"编委会

</div>

目 录

从"专题"到"整体"：中国电影的历史景观（代序）……001

上　电影史：理论方法

中国电影：历史撰述的开端……033

民国报纸与中国早期电影的历史叙述……050

民国电影：概念认定与历史建构……075

冷战史研究与中国电影的历史叙述……092

台港电影的中国化阐释……111
　　——从文化身份的角度观照改革开放以来中国内地的台港电影研究

史学范式的转换与中国电影史研究……130

电影的华语规划与母语电影的尴尬……139

重建主体性与重写电影史……157
　　——以鲁晓鹏的跨国电影研究与华语电影论述为中心的反思和批评

跨国构型、国族想象与跨国民族电影史……172

中国电影史研究的主体性、整体观与具体化……197

下　电影史：研究实践

作为类型的中国早期喜剧片……221

作为类型的中国早期歌唱片……245
　　——以30—40年代周璇主演的影片为例兼与同期好莱坞歌舞片相比较

中国的好莱坞梦想……262
　　——中国早期电影接受史里的 Hollywood

人生的欢乐面，他国的爱与恨……276
　　——中国早期电影接受史里的哈罗德·劳埃德

帝国的乡村凝视与殖民的都会显影……299
　　——以1937年"满映"制作的"文化映画"《光辉的乐土》和
　　《黎明的华北》为例

沦陷时期的上海电影与中国电影的历史叙述……320

电影启蒙与启蒙电影……336
　　——郑正秋电影的精神走向及其文化含义

以光影追寻光明……364
　　——沈浮早期电影的精神走向及其文化含义

惨胜的体制与渐败的人……381
　　——试论"吕何联盟"及其"春天喜剧社"的前因后果

香港电影：跨越边界的新景观……406

新民族电影：内向的族群记忆与开放的文化自觉……411

构建两岸电影共同体：基于产业集聚与文化认同的交互视野……421

李道新著述目录……441

从"专题"到"整体"：中国电影的历史景观（代序）

受访：李道新　访问：石贤奎

从追影的农村少年到追梦的北大教授，从孤独的身心求索到激情的丰富言说，从"专题影史"的深入开掘到"五史共建"的两岸电影；对我而言，李道新教授的学术人生，颇为曲折却又令人魅惑。

——石贤奎（北京大学艺术学院2016级博士研究生）

一、机缘

石贤奎：读您写的书，最爱看的就是"后记"。在《中国电影批评史（1897—2000）》里，您写下了这么一段："少年时代看电影，总是在乡村禾场上。银幕上的光影之舞和夜空中的星月之魅交相辉映，形成一生中最美好的怀想。"在《影视批评学》里，您又写道："现在总爱想起十五六岁在家乡小镇上寻觅的日子：那是一个又矮、又黑、又瘦的农村少年，单薄的身体淌过寒风，停留在一个小小的书摊旁，以一分钱为代价租得一本缺少封面的《大众电影》，让贫瘠的心灵短暂地沐浴在梦幻的阳光之中。"少年时代的阅读体会和观影经验，是您走到今天的原动力吗？

李道新：应该是吧！我想我可以回顾一下我个人的阅读史和观影史，权当打开一个记忆的"抽屉"，补充一点作家龙应台所提的"国民记忆库"，以个人史观照国家历史。

我最早的人生理想是当作家。记得是在1980年冬天，我还在乡里读初中三年级的时候，写了一篇作文《我的理想》。就是在湖北省石首县[1]新厂公社驼杨树中学一个冻得特别难熬的教室里，14岁的我第一次开始正视自己的内心，向往自己的未来。我发现我是爱好文学的，今后必将坐在"窗明几净"的房子里写作并以此为生。现在看来，我的理想是实现了，特别是在写完了每本书的"后记"之后。

少年时代喜欢读书，痴迷电影，想来可能遗传了父亲的基因。祖父祖母去世很早，我是从来没有见过他们，也不知他们的名字和来历。我们家的家谱很短，仅能上溯到父亲一辈。我只知道，父亲那代人已经在江汉平原南部的湖北省石首县新厂公社银海大队一队务农了。家乡紧邻长江，县城在江南，老家在江北。江汉平原平畴沃野，沟渠纵横，作物繁茂，确是鱼米之乡，但每年夏天都有决堤溃垸、四散奔逃的恐惧。父亲个头不高，身形羸弱，只上了很少的学，但属于天资聪颖的一类人，字写得好，表达能力强；出门在外，性格温和，知书达理，还担任过合作社的秘书。记得家里曾有一些文件字纸，是中共中央革委会、湖北省革委会下达的各种红头文件，里面的主席语录和大红公章，是我最早看到的外面的世界，在遥不可及的地方主宰着人的命运。除此之外，就是父亲开会后留下的笔记了，总是誊写工整、字迹清秀。遗憾的是多年漂泊、老屋早颓，没有把父亲的东西保存下来。在我生命的很长一段时间里，我内心渴望却又始终拒绝回到父亲那里去。

在我的记忆中，从来没有存留过父亲的形象。他在我不到5岁的时候就去世了。现在我必须凝神屏气，才能穿越时空，回到1969年或1970年

[1] 1986年5月27日，国务院批准撤销石首县，设立石首市。——编者注

的那个冬夜。三四岁的我坐在一个男人的双腿上，在家里烤火取暖的火堆边，水罐冒着热气，煤油灯芯跳跃，大门被寒风吹得吱吱作响，屋外被大雪压弯的楠竹猛扫着房顶的茅草。这就是我脑海中全部的父亲印象。父亲的缺席与父爱的早失，对我造成的影响极其深远。

　　母亲是目不识丁的孱弱农妇，总在为短缺的柴米油盐操心，也要为失去依靠的内心痛苦。有了委屈，便会摸到父亲的坟头前哀哀地哭。家里四个姐姐一个妹妹，严重缺乏壮实的劳动力，这都让我很早就没有了基本的安全感，知道任何事情都得靠自己解决。早晨上学，如果饭还未好，便会背了书包直奔学校；中午回家，如果母亲和姐姐们仍在农田里忙碌，便会从菜园里揪下两根黄瓜权当果腹；小学、中学都遭遇过对我来说比较严重的校园欺凌，但永远只能表现得忍气吞声，小心翼翼。高中住校时，三个人一张床，连翻身都困难；早晨出操更是心理负担，因为鞋子已经裂开无法跑步，屁股后面的裤子还破了一个洞。像我这种1966年出生的农民之子，虽然赶上了改革开放的早班车，但还留存着刻骨铭心的饥饿记忆，以及因贫困带来的过度自尊。我们仍然属于在广大国土上野草一样自生自灭、不可预期的一代人。

　　那时候，农村生活简单，书籍匮乏；学校条件不好，读书纯属义务。既没有像李白一样遇到铁杵磨针的老媪，也没有想象过鲁迅的百草园和三味书屋。记得上小学，开学第一天去得晚了，就没分配到桌椅，只是站在黑板前，看着老师写的几个粉笔字，跟着咿咿呀呀地念。这就成为正式接受教育的小学生了。没想到，学校后来竟弄得连我们坐的凳子都要自己从家里扛。去到学校路上必经的一座小木桥，因为年久失修，每次走过都是战战兢兢，冬天结冰了更是可怕，以至于晚上睡觉都被吓醒过好几次。还有几个学期，根本没有发课本，就是跟着老师抄黑板，主要内容都是延安的窑洞、总理窗前的灯光和朱德的扁担什么的。现在想来，那真是一个物质与精神双重匮乏的年代，也是一个国家和民族亏欠并愧对子民的年代。这样的历史最好不要怀念。

好在学期伊始，每次发下的语文、社会、历史、自然一类的教科书，一两天便会被我囫囵吞枣地读完；就想着能赶紧再来一个新的学期，再发一套新书。对文字及其所指世界的强烈向往，让我走到哪里都想看书，也让我的性格显得内向而又文弱。千方百计找到过一些已被撕得体无完肤的小说残本，也是如饥似渴地读来读去。《西游记》当然是最好看的，可惜总是读不到书头书尾；《红楼梦》只看大观园里的各色人等和各种悲喜，诗词曲赋则会直接跳过；《林海雪原》照例喜欢杨子荣少剑波，但也无法理会白茹的心。

除此之外，克杨、戈基在"文革"期间出版的小说《连心锁》，竟然看过好几遍；杨佩瑾的抗美援朝小说《剑》，塑造的梁寒光、周良才和王振华等英雄，是真正感动过我的。多年后找到这本小说，翻到当年记忆最深的情节，感慨也是很深。当志愿军战士王振华跟李承晚伪军格斗时，一起跌落在陡峭的断壁之下，苏醒过来之后，作者写道："月亮钻进云层里去了，天上一片昏暗。月光从一团团云堆的边缘上，从许多云层稀薄的地方透射出来。王振华忽然觉得，整个云层就象一床破破烂烂的、百孔千疮的烂棉絮，没头没脑地覆盖在他头顶上。这个景象，使他一下子想起了小时候，家里那床唯一的、象猪油渣那样的烂棉絮。这床烂棉絮的年龄，恐怕比他父亲还要大一点。小时候，王振华常常和妹妹钻进烂絮底下，两人比赛：看谁能从烂棉絮的洞孔里，透过破屋顶，望到天上的'月亮姑姑'。……"这是在朝鲜，在异国他乡，一个负伤的孤独的中国战士，对家乡的父亲和妹妹的思念。40年前读过，现在还能记得当时的感受，不能不说也是一种奇迹。毕竟，《剑》并不是一部公认的名作，甚至大量中国当代文学史著作也从未提及。当然，印象很深的，还有浩然的散文诗体小说《西沙儿女》，那种海岛椰林战争浪漫的意境，也会让从未远足的少年莫名其妙地神往。

因为对文字的痴迷，即便贴在别家房屋墙上当作装饰的报纸，也都会一张一张地滤过，一行一行地浏览，然后就闷头想着报纸上面的事情，反击右倾翻案风、西哈努克亲王、深挖洞广积粮备战备荒为人民什么的，亲

友招呼也反应不过来，弄得周围的人以为这个孩子不太正常。

看书之外，还特别喜欢看戏看电影，主要是农村演出和电影放映都太难得。春节期间，如果有演戏，就会在大队部的礼堂，有一些乡村剧团甚至草台班子过来包场，锣鼓铙钹，很是热闹。小孩子都会很激动，当然要往嘈杂的地方跑。只记得湖南花鼓戏《刘海砍樵》，真是好听得不得了，但还是很少有机会听到。有一回，大队礼堂唱戏，我却在礼堂外叫卖自家的甘蔗。

每月一次的露天电影，是少年时代最大的期盼。放映刚一结束，就在等着下一个月了；还在不断地祈祷老天爷，千万不要在放映队到来的那一天下雨；如果真的下雨了，人就会像霜打的茄子一样蔫了下去，干什么事情都没有了兴趣。大约一算，国产影片中的《南征北战》《钢铁战士》《鸡毛信》《平原游击队》《渡江侦察记》《冰山上的来客》《烈火中永生》《地道战》《地雷战》《侦察兵》《沙漠的春天》《车轮滚滚》《神笔马良》《大闹天宫》《三打白骨精》《刘三姐》《追鱼》《审妻》《穆桂英大战洪州》《奇袭白虎团》《红灯记》《沙家浜》《智取威虎山》《神秘的大佛》《少林寺》等，以及外国影片中的《列宁在1918》《攻克柏林》《卖花姑娘》《流浪者》《魂断蓝桥》《冷酷的心》《人世间》《瓦尔特保卫萨拉热窝》《桥》《追捕》《幸福的黄手帕》等，都在银幕上看到过。对于我们这一代人来说，那是一个露天电影的黄金时代，几乎承载着所有的童年记忆和少年梦想，萌生了我们对自然、星空与远方、人群的最初的认知。从这样的角度看，我们的人生又应该感谢露天电影。十年前，写过一篇学术论文《露天电影的政治经济学》，就是为了纪念我的年少观影。实际上，我的很多学术论文，看起来客观理性不可亲近，但还是试图跟我的人生旅程和情感经历联系在一起的。

在上述学术论文里，我在意识形态国家机器、传播政治经济学以及电影观众心理学之外，曾经充满感情地写道，除了宣传教育、普及大众之外，露天电影的特殊功能和内在潜力，主要体现在独特的观影心理。跟影院电影不同，露天电影往往没有固定的场所和座位，观众的视域可以自由

调整；观众分布虽然以银幕为中心，却几乎没有边界，能够将银幕上的活动影像、银幕下的各色人等以及大自然的多变夜空同收眼底；声音环境也是丰富而又驳杂的，除了自然界的风声、雷声或雨声外，发电机的轰鸣、放映机的运转以及观众的交谈和嬉闹，跟影片本身的声音系统交互作用，为露天电影带来一种难得的仪式感和狂欢气息；更为独特的是，由于露天电影几乎发生在每一个不可复制的特殊场所和天气环境，那么，观看露天电影的体验的丰富性，势必远远超出影院电影；另外，露天电影也为观众之间的情感交流提供了更加开放的平台。精力过剩的少年儿童、情窦初开的少男少女、絮絮叨叨的家庭主妇和久未谋面的乡党邻里等，都能在这种氛围里获取合适的对象进行交流，在观影过程中得到更多的身心抚慰。也就是说，自由的观看和率性的交流，不仅是露天电影内蕴的一种独特魅力，而且是将观影行为真正娱乐化、游戏化和民主化的必要途径。这是影院观看、家庭观看和网络观看无法具备的独特品格和精神气质。

显然，这些叙述都可以基于以下的一些个人观影史。有一次，初中学校附近放映《烈火中永生》。当天放学后，为了占到一个更好的观影位置，便直接到了放映场地，饿着肚子独自一个人苦等，直到太阳慢慢隐去，银色幕布缓缓挂起，放映机在发动机的带动下射出神秘的光线，观众的喧闹在影片开始的瞬间骤然停止。那一刻，就是人生期待的最大满足，没有任何事物能够替代。另一次，到隔壁村看完黄梅戏故事片《天仙配》，回家的时候也是独自一个人，顶着深冬的凄风苦雨，行走在乡间的墨黑夜色之中，还不慎跌落到一户人家的粪坑里，这是第一次体会到一种前所有未的孤独感和恐惧感。现在想来，如果没有对故事和光影的殷切期待，我真不知道何时才能走出那种黑暗。

石贤奎： 在我们这一代人看来，您似乎也是一个励志的奇迹了。

李道新： 所以，我经常会以我自己为例，苦口婆心地教育学生们不要认命，也不要"拼爹"。但我发现似乎不起太大作用，很多更年轻一些的人

都认为时代不一样了。确实，我觉得除了各种机缘之外，更重要的是，我们这一代"60后"，也正是由我们这一路走过的时代造就的。在我出生和成长的年代里，特别是在20世纪80、90年代，我们在某种意义上实现了我们自己的梦想。从这个角度，我也一直感恩于伴我走来的那个年代。从农村少年到北大教授，从故土求知到海外讲学，梦想就是这样照进了现实。现在，每当我站在北京大学理科教学楼、第二教学楼数百人选修的通选课讲台的时候，总觉得有点不可思议；而在日本东京大学、韩国釜山大学、美国华盛顿大学和意大利罗马大学的校园里，更是感受到了一个好像并不那么真实的时空。

石贤奎： 对您从乡村到都会，从文学到电影不断跨越的心路历程，我们还是很感兴趣。

李道新： 这种命运转机及其心路历程，映照出的是我们这一代人的个体选择和普遍命运。其中的几个主要节点，想来还是很有意味的。

首先是随机的生长与理想的确立。对于我来说，成长的过程除了物质的匮乏、食物的短缺和身心的孤独、精神的荒芜以外，倒也没有太多的约束和太重的期许及其带来的太过强大的压力。之所以如此，是因为在那个年代的湖北乡村，对外交流很少，信息沟通有限，父母兄姊几代人以及周围的环境，都是相对封闭保守和自认天命的。记得家里安过广播，但偶尔只在傍晚听到过湖北人民广播电台转播的中央人民广播电台新闻节目；第一次看到电视，还是在1981年中国女排获得世界杯冠军的那一天，在镇里中学很少开放的教工活动室里，电视和排球都是陌生的事物。读高中一年级时，亦即1982年前后，村里才通了电，家里安了一个15瓦的电灯泡，还高兴得手舞足蹈；此后几年，电压不稳，电灯时有时无，断电的时候就恢复了祖祖辈辈沿用下来的煤油灯。在煤油灯下读书写作业，是我学生时代永不磨灭的记忆，煤油的味道至今还在萦绕。也会偶尔听人说起外面的世界，还时不时流传村里某人在北京当了大官，但对我来说，这都是非常

遥远无法想象的事情；北京只在报纸图片和纪录电影里看到，是庄严肃穆的天安门城楼上闪着金光的那种感觉，也是手捧鲜花盛装迎送外国元首的那些幸福快乐的首都少年。18岁以前，我是没有到过比沙市、荆州更大的城市，也没有想过有朝一日会在北京学习、工作和生活。

也正因为如此，没有人会对一个普通得几乎没有任何存在感的学生存在更高的期冀。尽管恢复高考制度以后，社会上开始流行"学好数理化，走遍天下都不怕"的观念，但对我这种连大学本身都很有可能考不上的学生，是否学好数理化，还是被迫文史哲，其实都是没有意义的遐想（瞎想），更不用说考什么音乐、美术、电影方面的专业性学院了。只有达到了残酷的高考录取分数线，才有机会填报志愿选择专业；而这种机会，几乎是不敢想象的奢侈。好在高考结束，填报志愿选择专业的时候，也因此获得了奇迹般的自由，几乎没有任何人质疑我凭那样的分数，为什么要报黄石师范学院中文系，而不是湖北财经学院任何专业。有趣的是，尽管满足了自己的专业理想，但我还是感觉到了些许的失落。在一篇名为《老父亲》的散文里，我曾经写道："考大学的时候，我知道我的人生已经开始面临重大选择。我还没有成熟到胸有成竹地自作主张的地步，我希望五十九岁的父亲首先给我一个参考或者命令，然后我再遵守或者叛逆，两者必居其一。做父亲的不可能对儿子的选择无动于衷。但我终于失望了。我报了师范学院，我的父亲竟然再一次不置可否。"考大学的时候，我的父亲已经去世十几年了。

人生的第二个重要节点，是在大学毕业后去中学教书，一年后又非常遗憾地离开家乡，一头扎入古都长安，在西北大学中文系攻读中国现当代文学方向硕士研究生。文学让我领略了尘世之中无法体验的人生意义，文学研究也把我导向一个可能更加适合自己的精神世界；而在硕士生导师赵俊贤教授的启发和指引下，开始寻找某种试图将感性写作与理性分析结合在一起的表达方式。更重要的是，在西安的五年，是我人生中最大的改变。就像一个轻飘的灵魂，突然遭遇厚重的历史和鼎盛的人文，到今天都

还要用全部的身心去接引；而由柳青、杜鹏程、路遥、陈忠实、贾平凹等主要作家构成的当代陕西文学圈，总有一种自然的野性、忘我的牺牲和充沛的才情，让人在浮华的世界里暂别功利，重新回到抓也抓不住、留也留不下的那种纯粹的文字，可亲的精神。2012年春天在陕西图书馆演讲，跟在座的乡党们表示陕西就是我的第二故乡，便得到了十分热烈的反应。

在第二故乡，我收获了爱情，组织了家庭，孕育了新的生命；更为重要的是，还在文学之外找到了电影，最终仍是通过艰苦的考试，离开西安来到了北京。20世纪90年代初，诗歌已在死亡的边缘，电影也前途未明，但美好的爱情，总是跟诗歌和电影联系在一起。记得是在一个寒意渐浓的秋夜，在陕西师范大学的露天操场上，看过一部侯咏导演的影片《天出血》之后，几位同学老乡一起回到地理系的女生宿舍聊天。聊着聊着，话题就集中到了电影和诗歌，张艺谋、陈凯歌、吴天明、北岛、舒婷、顾城，天马行空，无拘无束，爱情就这样不期而至。此后，就是两个人之间的诗歌与电影了。杨家村、长延堡、边家村、大学南路，还有植物园、含光门，这些由诗歌和电影编织起来的西安地名，也是由爱情镌刻而成的生命坐标，在以雁塔命名的民政局盖上了终身的许诺之后，就该重新出发了。

离开西安的时候，我选择报考了中国艺术研究院影视所李少白先生的博士研究生。其实，早在本科阶段，就经常跟同班同学邹贤尧、陈友祥等一起，辗转于黄石几家影院，颠来倒去地看电影；毕业前夕，还报考过上海师范大学与上海电影制片厂联合招生的电影学专业硕士研究生，分数倒是够了，可是没被录取。在那时的我看来，文学与电影是没有区别的。当然，在后来的学习、教学和研究中，我逐渐意识到，电影作为学术，最重要的部分恰恰是不同于文学的媒介特性及其无法被其他学科所替代的学术史。

在西安读书教书期间，除了朦胧诗、先锋小说之外，仍然看了很多的电影。陕西师范大学的操场上，既放崔嵬导演的《青春之歌》，又放吴宇森导演的《英雄本色》，还放史泰龙主演的《第一滴血》。西北大学附近的边家村电影院，大厅放映《西行囚车》《过年》等新的国产片胶片，小厅放映《阿

飞正传》《公民凯恩》《走出非洲》等港台及外国片录像；影院外大多算命的、征婚的、健身的、闲逛的，影院里的观众却总是稀稀落落、无精打采。人人都想"下海"，电影已在苟延残喘。

人生的第三个重要节点，当然是与北大结缘。为了摆脱生活困境，也为了重新定位人生，我们准备离开西安了。1993年寒冬，我跟夫人一起坐着火车赶往北京，这也是我们第一次来到自己国家的首都。火车上认识了北京电视台的一位节目主持人，她的车把我们带到动物园332路车站，我们的目标就是北京大学。晚上十点钟左右，终于看到了著名的北大西门，夜色中轻轻地走过荷塘，来到未名湖边。我们意识到，北大真的是太好了，我们跟北大的缘分也从此展开。9个月后，夫人考上了北大城环系博士研究生；8年后，我从首都师范大学中文系调到了北大艺术学系；20年后，我们的儿子也考上了北大光华管理学院。

来北大之前，我已经读过两所大学，一所研究院，工作过一所中学，两所大学，一所研究院，都是较边缘、非著名的那种。据说起点是不太高，经历却比较丰富。2003年北京大学十佳教师评选，艺术学院的同学们为了替我拉选票，主要宣传的内容就是这些方面，结果高票当选，紧排在林毅夫、曹文轩老师之后。作为一个出身如此平凡，从未上过北大，也不是"海龟"的学者，能在北大任教，还能很快得到同学们的喜欢，确实有点出乎我自己的预料。这也足见北大的海纳百川、兼收并蓄了。但愿北大永远有这样的胸怀。

在中国，北大是一本相当厚重的书，需要用尽一生去阅读。

二、事业

石贤奎：您不止一次提到中国电影史的学术研究吸引您，并成为您坚守学术理想的巨大动力。能不能详细说一说您与中国电影史研究的渊源？

李道新：这要从我的中国当代文学史研究经历谈起。应当说，在人生的某个特定的时间点，每个人总会遭遇某个可以让他/她真正沉醉其中、不可自拔的文学或艺术形式。因为真正动人的文学艺术，总是切中要害、直抵人心。对于我来说，文学艺术的召唤似乎早就发出，我只是不自觉地呼应而已。文学、电影之于我，便是如此；而文学史、电影史的学术研究，即是文学、电影之于我的又一次召唤。

在西北大学攻读中国现当代文学的时候，我的导师赵俊贤教授带领我和周艳芬两位研究生，以及韩鲁华和王仲生两位学者，一起写了两本书：《中国当代文学发展综史》（文化艺术出版社，1994）和《中国当代文学风格发展史》（西北大学出版社，1997）。在导师的精心指导之下，我执笔完成了综史第一卷，23万多字，还有风格史第八章，5万多字。在我初入学术堂奥之时，导师的治学魄力与写史抱负，就深深地熏染和影响了我。

其实，对于那时的我们来说，文学观尚未确立，历史观更显幼稚，文献资料很不充分，研究能力也不突出，写作文学史确实勉为其难；但导师并不担心这一点，而是在教学的过程中指导研究，真正做到了教研结合，我们也在这样的磨炼之下成长起来。数年之后，赵俊贤教授还专门撰写《〈中国当代文学发展综史〉发生纪事》（2011）一文，详细回顾了当年指导我们写作时，给我们讲述"学术研究方法论"的种种往事。其中，有关科研中的宏观意识与微观意识问题，是方法论讲述的第一讲。导师区别了"大家气"和"小家气"，强调了培养宏观意识和大家气概，以及去除猥琐之气的重要性。我想，我是被导师的这种"宏观意识"和"大家气"征服了。毕业后，我的第一本独立著述，也是我的最后一次文学写作，就是乐黛云等先生主编的"金蔷薇"丛书之一种《波德莱尔是怎样读书写作的》（长江文艺出版社，1998）。只是因为中文系毕业，并简单地学过一点入门的法语，就敢撰写一本波德莱尔的传记，这样的"勇气"也真是吓人。2015年夏天在巴黎，我住在离蒙帕纳斯公墓不远处，虽然动了几次念头，但最终，还是没有去瞻仰波德莱尔的墓地。

我的第一本电影著作，是在我的博士学位论文《抗战时期中国电影史论》基础上修改而成，书名《中国电影史（1937—1945）》（首都师范大学出版社，2000）。事实上，我跟丁亚平是中国内地培养的第一届电影学博士学位研究生。1994年，李少白先生为了录取我，是颇费了一些周折的；而为了指导我们撰写论文，更是伤透了脑筋。去年李少白先生去世，我写了一篇小小的怀念文章，大约回顾了我跟先生之间的一些往事，或可当成中国电影学术史和中国电影教育史的一点花絮。

石贤奎：读过的，好像也发表在了《当代电影》上。

李道新：是的。感觉行文内容和表达方式都跟咱们访谈一致，姑且把主要部分抄录如下。

作为影史"李家军"的一员，我是误打误撞考入师门的。直到今天，我也不知道当时的先生为什么没有拒绝我的贸然拜访并打消我的考博诉求。事实上，当我在1993年的寒冬从西安走进京城恭王府的那间办公室之前，我既没有读过《中国电影发展史》，也没有看过《小城之春》。我还记得先生没有试探我最害怕的专业问题，只是在临走之际送了我一本他的《电影历史及理论》。

随后的日子，是中国艺术研究院在恭王府里贵族般诗意没落的伤感季节，也是先生带领我们在民国书刊的字里行间找寻影史踪迹的美好时光。当然，我们也会每周去到红庙北里，在龙井茶的甘爽与红烧肉的香醇中探索先生治学的"九阴真经"。其实，我们都很敬畏先生，一些有关先生如何因弟子不够努力而震怒至极的谣言令我们闻风丧胆；就在毕业论文即将交稿的关口，看着被先生批得体无完肤的结构和改得密密麻麻的文字，我都感到自己形销骨立、气若游丝了。

但先生还是不会轻易地表示满意。博士毕业两年后，我还是会听到先生当面对我说出他的遗憾。我想先生是对的。从文学到电影，从理论到历史，这种学科及其范式的转换，并没有预想的那么简单；电影史研究的独

特性及其丰富性和复杂性，需要在电影的情境与历史的现场中反复体验、不断升华，才有可能逐渐接近并获得真知；这一过程，至少是比文学史还要艰难的一种思维磨炼和学术经历。我相信先生是希望我们懂得这一点。

在我的印象里，先生有着无法言明的情感的软肋柔弱得不可触碰；但面向我们每一个弟子所展开的，却总是一位导师温润平和的化雨春风。先生照例也要批评学界、臧否人物，但从来不会出现唯我独尊的优越感和意气用事的偏激。事实上，我几乎没有听到过先生抱怨任何事，非议任何人。在生命的最后几年，我听到先生念叨最多的，往往是邢祖文、沈嵩生和贾霁等那些已快被人遗忘的名字，先生总想对这些老朋友一一作文纪念。现在看来，先生也是希望我们懂得这一种行事的原则和为人的道理。

李少白先生弟子不多，但在学术上很有出息，想来跟他的学问和人品关系密切。导师的言行及其存在的价值，往往会在此后较长的一段时间里得到显现，这也就是人类文明及其思想学术的生生不息、薪火相传了。

石贤奎：思想学术的魅力，总是跟先贤导师的魅力相辅相成。博士论文确实不容易，现在我都不敢想象。当年您是怎么"熬"过来的？

李道新：下面这些文字，也是我在自己的随笔《一个电影史研究者的心灵絮语》中写到的，可以看出当时的状况。

在李少白先生的指导下，我又一头扎进了抗日战争时期的中国电影史。在此之前，有关这一时期的中国电影史研究，除了胡昶、古泉合著的一部《满映——国策电影面面观》（中华书局，1990）之外，还没有出现其他的专著；在程季华主编的《中国电影发展史》（中国电影出版社，1963、1981）以及其他相关电影史中，涉及抗日战争时期的部分，不是太过意气用事，就是太过语焉不详。更为重要的是，由于特殊的原因，能够保存下来的抗战时期的电影报刊，还零散得缺乏基本的整理；中国电影资料馆的影片拷贝，通过艰苦的努力，个人能够看到的，除了武汉和重庆"中制"的故事片《保卫我们的土地》《八百壮士》《东亚之光》和《塞上风云》之外，

就是香港大地影业公司的《孤岛天堂》，新生影片公司的《前程万里》，"孤岛"新华影业公司的《日出》《木兰从军》，国联影片公司的《家》，国华影业公司的《西厢记》，民华影业公司的《世界儿女》以及"沦陷"后"满映"的文化映画《东亚之光》，上海"中联"和"华影"的《春》《红楼梦》。也就是说，抗战时期的中国电影作品，百分之九十以上都无缘目睹。作为弥补，通过阅读比较完整的电影剧本，对另外一些在抗战时期中国电影发展过程中显得比较重要的影片，例如重庆的《火》（未投拍）、《伤兵曲》（未投拍）、《还我晴空》（未投拍），"中制"的《日本间谍》《还我故乡》，香港启明影业公司的《游击进行曲》，"孤岛"的《费贞娥刺虎》《秦良玉》《天涯歌女》《乱世风光》《一夜销魂》等作品，也有了一些感性认识。其他大量的影片，只有依靠当时发表的"本事"来揣摩了。我知道，对于一个从事电影历史研究的人来说，这种缺憾意味着什么。

随后，在1995年北京举行的庆祝世界电影诞生100周年暨中国电影诞生90周年以及1998年重庆举行的第七届中国金鸡百花电影节学术研讨会上，相继见到了抗战时期中国电影的一些重要的当事人，如《保家乡》《东亚之光》《气壮山河》和《血溅樱花》的编导何非光，《保家乡》《好丈夫》《东亚之光》的主演王珏，《保卫我们的土地》《好丈夫》《青年进行曲》《还我故乡》的编导史东山家属，以及台湾资深影评人黄仁、台湾导演李行、资深影人王为一等。通过接触，得知已有的抗战时期中国电影史述，由于存在着某种众所周知的不公与匮乏，曾经给他们带来过多么严重的政治误解与多么深刻的心灵创伤。

电影史竟然具有如此重要的价值和意义，这是我始料未及的。在《中国电影史（1937—1945）》"后记"里，我曾经郑重地表示，对治学拥有如此明确的使命意识，还得归因于这个契机；如果我们这一代电影史学者不在寂寞中坚守岗位，我们将会愧对中国电影、愧对我们的后人。正是秉持着这样一种近乎悲壮的忧患意识和理想主义，我把自己关在了文化部第二招待所的地下室和恭王府曾为某个丫鬟居住过的偏房里，在汗牛充栋的电

影文献中，寻找一条可以走向电影与历史、沟通人与人的新路径。

石贤奎：通过电影触摸历史，通过历史寻找意义。学术研究不仅是查资料、写论文，而且是沟通人与人，走通心与心。感觉您的学术事业，从此就有了更加明确的方向。

李道新：大约是比较明确了。我先要考量的是中国电影批评史。在我看来，一个世纪的中国电影史，固然是由中国的电影创作者及其影片构成的历史，但也应该包括中国电影的批评者及其批评话语。事实上，就在相对系统地探讨中国电影批评的历史过程中，我感觉自己似乎更进一步地触摸到中国电影坎坷而又多变的历史命运，以及一代又一代中国电影人多灾多难的生命轨迹。如果说，在由电影作者和影片文本构成的中国电影史里，总能追索到电影创作者或忍辱负重，或沉郁顿挫的心路历程，那么，在由批评文本构成的中国电影史里，也能体会到那些热爱中国电影的批评者不无急切的鼓励与责罚之声。总之，在一个运作良好的电影生态里，政界、业界、学界与媒体、观众之间，需要组建一个彼此对话、相互理解的公共平台；而宽容，是这个公共平台必须具备的素质。否则，或噤若寒蝉，或口是心非的，就不仅仅是电影批评者，而且是这个时代和这个民族几乎所有的电影人。

历史的本质在于宽容。宽容的历史疗救着世界、民族、国家与个人的疾患。完成《中国电影批评史（1897—2000）》之后，我发现自己不再对电影挑三拣四。在此后的影评写作中，我希望更多地体谅创作者的生存环境，进入电影作品的精神世界；与此同时，力图防止任何形式的话语暴力。《中国电影文化史（1905—2004）》（北京大学出版社，2005）的构想，就是在这样的前提下得以实施的。

尽管由于体例和篇幅的关系，不是所有的电影作者、影片文本和样式类型都能进入中国电影文化史，但在《中国电影文化史（1905—2004）》里，我愿意以最大的努力，让那些自认为最有代表性的中国电影，在我的电影

文化史中占据一席之地。这样，至少跟内地电影同样丰富、深邃和影响巨大的台湾电影与香港电影，不再以"补缀"或"附录"的方式被中国电影史简单地"接受"或"承纳"，而是在一以贯之的叙述中获得应有的历史脉络和文化身份。也就是说，一部真正完整的中国电影文化史，不仅是由郑正秋、蔡楚生、吴永刚、费穆、谢晋、谢铁骊、吴天明、吴贻弓、谢飞、张艺谋、陈凯歌和张元、娄烨、贾樟柯等人组成的历史，而且是由他们与李行、胡金铨、李翰祥、张彻、李小龙、侯孝贤、杨德昌、吴宇森、徐克和李安、蔡明亮、魏德圣、王家卫、周星驰等人共同编织而成的；而在这些重要的电影作者及其大量的影片文本、样式类型背后，是海峡两岸中国电影关怀民族、想象家国的精神苦旅。

在《中国电影文化史（1905—2004）》"后记"里，我表达了这样的心意：对我而言，《中国电影文化史（1905—2004）》是智力、体力和耐力的长征，是无悔于选择并无愧于生命的学术梦想。不会因为倦怠而放弃，更不会因为热爱而被灼伤。写这段话的时候，是在2004年的秋天。但也正是在此之后，我在北京大学图书馆遭遇到《申报》《大公报》与《民国日报》等大大小小的民国报纸，"纯粹"电影史研究的信念，顷刻间土崩瓦解。

石贤奎：发现报纸，重建历史现场，并在此基础上重写中国电影史，这样的努力正是从此开始的吧？

李道新：是的。尽管在此之前，美国学者罗伯特·艾伦、道格拉斯·戈梅里的《电影史：理论与实践》一书已经被翻译成中文并在中国电影学术界产生了非常重要的影响力，电影史生成机制的四个主要范畴即技术范畴、经济范畴、社会范畴和美学范畴，几乎也已成为中外电影史学者的共识；但我没有想到，由于战争的破坏、政治的干预、贫困的制约与观念的淡漠，缺乏影像与文字双重资源的中国电影学术界，真的能够从技术、经济、社会和美学等范畴出发构建一种全新的中国电影史。

然而，以《申报》为代表的民国报纸，分明在用自己的方式存留着中

国电影从诞生到1949年的全方位记忆；而这一段历史，始终湮没在落满灰尘的图书馆等待着后人充满好奇的目光。更有意义的地方在于：这些报纸不仅通过影片批评和放映广告诉诸电影作品与它的创作者，而且通过其他各种方式，诉诸电影从制片、发行到放映的各个环节以及电影的政策法规和交流传播。只要用适当的态度去对待，跟电影的回忆录和口述史相比，报纸所存留的电影史应该更加全面，更加鲜活，也更加具有说服力。如果回到报纸那里去，再参证电影刊物、电影档案以及其他形式的电影史料，或许可以修复电影史上存在的那些因为人为或非人为的原因而造成的巨大裂隙，最大限度上还原中国电影丰富而又深厚的历史轨迹。

这一发现令人欣喜。我相信报纸的出现，将可以继续推动陷入困境并亟待创新的中国电影史研究。因此，申报了两个此前不敢设想的课题《中国电影传播史（1905—2005）》与《中外电影关系史（1896—2006）》。我在想，无论如何，至少通过报纸，我们可以弄清楚类似这样的问题：同为1936年的出品，"左翼电影"《迷途的羔羊》与"软性电影"《化身姑娘》相比，到底哪一部更为卖座？而在票房高低之间，到底暗示了一种怎样的市场格局与集体无意识？还有，20世纪20年代，面对美国电影大师D.W.格里菲斯，中国舆论为什么只喜欢他的《赖婚》，而忽略甚至嘲笑他更为经典的《党同伐异》？

但开始追索的时候，迷惑也在开始。首先，登载电影信息的报纸多种多样，难以穷尽；报纸上的电影信息，更是汗牛充栋，不可胜数。利用有限的时间和精力，确实很难整理出一条清晰的线索，得到一些不可推翻的观点和结论。报纸的出现，不仅不能修复电影史上存在的巨大裂隙，反而把更多的黑洞暴露在电影史研究者面前，每前进一步，都有可能迷失在历史的晦暗时空，找不出回到起点的路径。

这也就是我在关注了一段时间的《申报》和其他报纸之后，还无法就中国人第一次看到电影的时间和地点这个问题，跟香港学者罗卡和澳大利亚学者法兰宾两位先生曾经发出的"讨论"邀请，进行进一步对话的根本

原因。我不敢肯定，中国人第一次看到电影的情形，是否会确凿无疑地登上某种报纸或书刊的版面；或者，在我们能够找到的最早出处之前，是否还会在另外的报纸或书刊上找到更早的出处？甚至，能够找到这个出处，真的对于我们是必要的而又重要的吗？

但事实证明，找到中国人拍摄第一部影片（或曰《定军山》）的时间和地点，对于我们真的是必要的而又重要的，否则，便不会有2005年中国电影100周年的盛大庆典。一个主权国家，确实无法容忍自己的电影不明不白地起步，不明不白地发展与不明不白地衰落。就是在这样的期待中，电影史必然要被赋予建立在国家与民族利益基础之上的使命意识。同样，从个人的视点出发，一部具备人类历史意识与人文主义精神的严肃的电影史著，至少必须在最低限度上尊重史实，不要轻视每一个个体及其独特的影像感知和生命创造。因此，考证不可或缺，第一手文献不可或缺，引文也不可或缺。对于中国电影史研究来说，漠视第一手文字和影像文献的学者是轻佻的；缺乏引文的学术是不可靠的。跟其他学术领域一样，任何电影史学者都不可能横空出世，任何电影史研究都要被镶嵌在电影学术历史的上下文之中。

既然如此，包括我自己的研究在内的中国电影史研究，便严重地愧对了一个世纪以来的中国电影。在《中国电影史研究专题》（北京大学出版社，2006）里，我曾经表示，中国电影学术有愧于100年来中国电影的灿烂和辉煌；对于中国电影学者而言，重写中国电影史，不仅是教学的需要和献礼的雅好，而且是历史的呼唤和表达的冲动，还是不懈的责任和必然的承担。

可问题依然存在，并且越来越难以解答。除了那些众所周知的疑难之外，还要面对许多亟待辨识的论题。一些曾在报纸的影院放映广告中出现的影片名字，查遍所有的电影史志都没有丝毫提及，这是为什么？是否意味着这些影片从影像到文字都会永远消逝在中国电影史的茫茫大海里？另有一些重要的电影人物，如周剑云、罗明佑和张善琨，他们的存在一度改

变了中国电影的发展轨迹，但他们的所作所为，到现在似乎还是某种讨论的禁区。这便在海内外电影史学界造成了越来越难以消弭的误会和不解。至于1949年之后的两岸三地[1]中国电影史研究，何时才能完全达成资源的共享和理解的共识，在尊重历史事实的前提下走向真正意义上的中国电影史？

从人才交流和产业运作的层面上，中外电影以及海峡两岸的合作早已开始。可迄今为止，还不太清楚在这方面我们曾经做过什么，有哪些值得吸取的经验和教训。面对这些问题，同样需要电影史学者进行认真的研讨和分析。如果说，曾经的中国电影史研究，一度以特殊的方式参与过中国电影的发展历史，那么，现在的中国电影史，不仅需要钩沉更多的史实，更需要在全球化电影产业和电影文化的进程中发出自己的声音。

正是在这样的疑问和期待之中，我开始筹划一部完全由我自己独立撰著的《中国电影通史》。

石贤奎：您曾说正在筹划的《中国电影通史》将是您一生最大的学术工程。为了完成《中国电影通史》，您正在进行怎样的前期准备？经历怎样的身心磨砺？

李道新：在很多人看来，电影毕竟还是有趣的，但电影研究就不是太好玩了，电影史研究更是不知所云。确实，电影作为学术，迄今为止也并非不言自明。十年前，在为《中华读书报》所写的一篇盘点中国电影学术的文章中，我曾表达过这样的观点：在主流学术界以至大多数电影研究者心目中，电影很难与学术联系在一起；毕竟，在他们看来，电影是如此大众的艺术，电影圈又总是经久不息的是非之地；而从电影评论的喧嚣到电影理论的争鸣，再到电影史学的建构，中国电影学术面临着无人喝彩的尴

[1] 两岸三地的完整表述应为：大陆、台湾和香港地区，为保持论文的完整性，本书中保留原有称谓。——编者注

尬与渴望超越的焦虑。十年后的今天，电影本身已经发生了前所未有的巨大改变，中国电影学术也开始走向专业化、学院化、建制化的历程。全球化、互联网与金融资本、技术革命等，正在向人们展开一个几乎全新的电影世界；在此全面转型的过程中，电影学术也同样面临着越来越多亟须设定的议题、急待回答的问题。

随着年龄渐长，我也越来越意识到，我最想做、可以做、能做成的事情，就是完成一部由个人撰写的、整合海峡两岸的、长时段的中国电影通史。从2010年前后开始，我的所有工作和生活都已经在围绕这个构想而展开了。

对我来说，最重要的问题，便是需要进行理论和观念的思考。我必须反复地追问自己：在这样一个众声喧哗、普遍浮躁、数字为凭、集体编撰的时代，"一个人的电影史"是否可能？意义何在？如何建立？为了回答这些问题，又必须在电影观、历史观、电影史观甚至有关"中国"本身的观念等方面，进行相对全面而又深入的探析。

为此，我先后在《北京电影学院学报》《当代电影》《人文杂志》《文化艺术研究》《文艺研究》《南京艺术学院学报》等学术期刊上，发表了《中国电影史研究的发展趋势及前景》《中国早期电影史：类型研究的引入与垦拓》《建构中国电影文化史》《沦陷时期的上海电影与中国电影的历史叙述》《民国报纸与中国早期电影的历史叙述》《建构中国电影传播史》《中国电影：历史撰述的开端》《台港电影的中国化阐释——从文化身份的角度观照改革开放以来中国内地的台港电影研究》《重构中国电影——从学术史的视野观照改革开放以来的中国电影史研究》《从"亚洲的电影"到"亚洲电影"》《史学范式的转换与中国电影史研究》《构建两岸电影共同体：基于产业集聚与文化认同的交互视野》《冷战史研究与中国电影的历史叙述》《民国电影：概念认定与历史建构》等论文；在《电影文学》上发表随笔《一个电影史研究者的心灵絮语》；在《电影艺术》上跟陈山、钟大丰、吴迪、吴冠平等学者进行《关于中国电影史研究的谈话》；还在《中国文化报》《电影艺术》等报刊发表《对中国电影的历史叙述：读陆弘石舒晓鸣的〈中国电影史〉》《开

创香港电影史研究的新格局：评〈香港电影史（1897—2006）〉》《超越的可能性——阅读与体会〈历史思考的新途径〉》《电影内部与历史深处——读〈中国电影市场发展史〉》等相关书评，就中国电影史学史以及中国电影史研究的理论与方法等问题，进行了较为专门的分析和讨论。最近两年来，还在《当代电影》和《电影艺术》等刊物，发表《无悔与不舍——程季华的中国电影史研究与中外电影学术交流》《教书不意居清苦，编史何期享盛誉——李少白的中国电影史教学与研究》《坚守与垦拓：程季华与中国电影主流史学》等文章，再次重温老一代中国电影史学家及其经典著述，为"重写电影史"继续寻找新的出发点。特别是从 2011 年开始，为了对海内外的"华语电影"论述和"跨国电影"研究予以批判性反思，先后在《文艺争鸣》《当代电影》《当代文坛》《文艺研究》等学术期刊上发表《电影的华语规划与母语电影的尴尬》《重建主体性与重写电影史——以鲁晓鹏的跨国电影研究与华语电影论述为中心的反思和批评》《"华语电影"讨论背后——中国电影史研究思考、方法及现状》《跨国构型、国族想象与跨国民族电影史》《中国电影史研究的主体性、整体观与具体化》等论文和访谈，在电影学术界产生了持续不断的反响和争鸣。

其中，《中国电影史研究的主体性、整体观与具体化》一文，基本总结了我这么多年的研究思路和学术成果，可以作为《中国电影通史》之引言亦即理论和方法的基础。在这篇文章里，我提出了中国电影史研究的"三体"概念，认为主体性、整体观与具体化既是迄今为止中国电影史研究必然提出的三项议程，也是其在研究主体、研究观念与研究方法领域寻求突破的重要途径。文章以为，需要检视和反思中国电影、华语电影与跨国电影研究中的难题和问题，通过跟西方文化观念和欧美电影理论所构筑的话语权力进行对话与商讨，在全球化语境里重建中国电影历史研究的主体性；与此同时，也有必要在理性消退、价值冲突、知识碎片的互联网时代，正视因历史和现实所造成的中国电影的独特境遇及其两岸格局和国族意识，搭建一个跨代际、跨地域的时空分析框架，在后现代主义与后殖民主义、文

化认同与国族认同的张力之间确立中国电影史研究的整体观。在此过程中，极力主张一种具体化的中国电影史研究，亦即：尽可能回到历史现场并充分关注中国电影本身的丰富性、复杂性甚至矛盾性，以在历史之中和跨文化交流的姿态，依循战争（1895—1949）、冷战（1949—1979）与全球化或后冷战（1979—2015）的历史分期，将一个多世纪以来海峡两岸与香港的中国电影的反殖民化运动、后殖民化体验和全球化拓展整合在一种差异竞合、多元一体的叙述脉络之中。

石贤奎： 您说的有关"华语电影"论述和"跨国电影"研究的学术争论，从您跟加州大学戴维斯分校的鲁晓鹏（Sheldon Lu）教授开始，影响确实很大。这场争论，跟您的《中国电影通史》关系如何？

李道新： 正是因为关系密切，我才会在争论中重提"重建主体性"和"重写电影史"的问题。学术争鸣总是好事。通过争论，我自己也有提高，有些问题想得更加清楚一些。我的"三体"概念就是在争论中逐渐生成的。北京师范大学的唐宏峰教授曾经这样描述："可以说李道新老师是具有强烈的电影史理论的自觉意识和电影史研究框架建构热情的学者。通史性写作的欲求使其必须对一个整一性的中国负责，所以才会充满焦虑，追求主体性，昂扬着战斗精神。"她看到了一些我自己没有看到的东西。

石贤奎： 您的《中国电影通史》现在进展如何？

李道新： "一个人的电影史"，工作量也是显而易见的。现在的身体状况已经比不上以前。一天下来，一口气看7部老影片、读10本老影刊的状态不复再现。不能老是坐着，视力也在下降。还有各种身心内外、工作内外的事情，经常是一周甚至一月都回不到主题上来，但这正是事业的挑战。没有这种挑战，轻而易举就能完成，这样的事业，成就感也不高。

现在资料收集整理、详细目录大纲阶段已快结束，我会尽量在最近两年完成。

三、职业

石贤奎：如果说，您的事业是电影学术与中国电影史研究，那么，您的职业就是教师。我可以这么理解吗？

李道新：完全正确。跟电影学术和中国电影史研究一样，我也是歪打正着进入教师这一行。按童年经历和少年性情，我想我是没有做教师的可能的，因为寡言少语、自惭形秽，木讷内向、不无自卑。我也从来没有萌生过当教师的想法，但教书成了我唯一而又终身的职业。

当然，在我的早年求学阶段，确实遇到过一些好的老师，使我对这一职业抱有好感。初三的时候，语文老师廖昌明知道我喜好读书写作，便把收藏的一些文学作品借给我读；高三的时候，班主任兼语文老师欧阳仲秋知道我作文写得好，不仅经常鼓励，还时不时拿了一些当范文在课堂上念，让我在被"学霸"无情碾压的县城一中，还能获得片刻的尊严。

跟教师这个职业产生实质的关联，仍是在高考结束填报志愿的时候。因为爱好文学，自然想要报考中文系。而在当年的招生简章上，似乎只有综合性大学与师范性大学才会开设中文。北京大学、复旦大学、武汉大学等当然是考不上，北京师范大学、华东师范大学、华中师范大学等也只能填着试试。最终，也就自然而然地进入了黄石师范学院（后相继更名湖北师范学院、湖北师范大学）。

在湖北师范学院中文系学习，我没有感到丝毫的遗憾和不适。除了都应该开设的文学史、文学理论与文学批评之外，还上过教育学、普通心理学等方面的课程。大学四年级开始实习，在黄石三中给初中学生教了一段时间的语文课。其中，教到贺敬之的诗歌《回延安》，竟然大胆地用我极不健全而又严重跑音的嗓子，高唱了一曲信天游《走西口》。我第一次发现，我是喜欢走上讲台的，我的课同学们也是喜欢听的。实习结束将要离开的时候，有几个同学当着我的面哭了，还有很多同学给我写了难分难舍的纸条留言。我开始意识到教师这个职业的重要性和神圣性。更关键的是，指

导我实习的黄石三中的班主任告诉我：你以后一定是一个非常优秀的老师。

大学毕业后，毫无悬念地回到了家乡。还拉着我的同班同学邹贤尧一起，在湖北省石首县南岳中学报到，成为一个名副其实的中学老师。我们两人被分配到同一间宿舍，各当一个班的班主任，教的都是高一语文。四年前还在背诵的《荷塘月色》，就要督促我的学生们背诵了，感觉有点轮回。跟20世纪80年代后期全国所有的农村中学一样，我们的工作忙忙碌碌，充满考试压力，但生活捉襟见肘，并未摆脱贫困。一个月80多元的工资，摊派20元的国库券，打点20元的人情世故，还要用30、40元吃饭，剩下的便连一件廉价衬衣都买不起了。年轻教师的园丁梦还没有张开，园丁自己就开始面临残酷现实风骤雨急的摇撼。

一年后，通过研究生考试，我们相继告别了中学，一前一后地又在西安重聚。硕士研究生毕业，导师没有舍得放我走，争去争来让我留校当了助教。在西北大学中文系的两年任教经历，主要是跟历史系的选修同学讲授先锋诗歌，却也继续锻炼提高着我的教学技能；业余时间，还会去西安各所自修大学或培训机构上课，既讲古代文学，也讲现代文学；既讲现代汉语，也讲形式逻辑，真是一个"万金油"。最重要的是，每讲一次可得5元报酬，大大缓解了工资不高带来的经济压力；还在讲课中认识了一些学员，有的甚至成为相伴至今的好朋友。从22岁走出大学校园的那一天起，我就通过教书做到了自食其力，这也是我的人生中值得骄傲的重要业绩。

石贤奎：年轻人真的都要向你们学习，您会让那些"啃老族"无地自容的。其实，当今社会，好像比您当时谋生的机会还多了很多。

李道新：当时确实只能用这种方式"谋生"。代课，既是我能做的，又是我喜欢做的，还在很大程度上提高了自己的表达能力，改变了自己的性格，增强了自己的信心。博士研究生毕业后，留在中国艺术研究院影视所工作，也是极为清贫；在中国戏曲学院教书的同学梁燕博士为了帮我，介绍我去代课，我便又在中国戏曲学院给戏曲文学系的本科班和作家班上课，同样

是讲中国文学史，水平不高，但情真意切。因此之故，倒也算称职。

石贤奎：后来您到了首都师范大学，应该就算一个专职的大学教师了吧？

李道新：1998年底，我从中国艺术研究院影视所调到了首都师范大学中文系。当时，很多师友都不能理解我的选择。毕竟，中国艺术研究院是文化部直属的研究机构，院长一直是文化部长兼任的；首都师范大学为北京市属高校，在名校林立的京城总是很难风光。说真心话，调动虽是迫不得已，但也有我想要真正回归教师这一行的冲动。我不能再带着自己的孩子住在地下室和办公室了，也不忍再看到夫人为了挣钱顶风冒雪。首都师范大学给了我们两室一厅的住房，工资收入明显增加，我也能摆脱贫困，在学生们纯粹的目光中重拾梦想，真正回归内心热爱的文学与电影。

在首都师范大学中文系教书的两年，我至少开过影视鉴赏、影视批评、教育技术概论等课程，备课任务较重，每周课时较多，但同学们低调谦逊的学习态度，让我很有好感。印象最深的，是在寒暑假会被派到大兴、房山、怀柔、密云等郊区郊县，跟那里的中小学老师培训讲课。我想，如果不是这种契机，我怎么可能会在北京周边某个乡镇待上那么几天，跟那些淳朴的中小学老师们共处静谧的北方乡野、共享美好的光影之魅呢？这是教师职业带来的非常值得怀念的人生体验。

石贤奎：但您还是调到了北京大学。

李道新：就我的理解，在中国，当北京大学需要你的时候，我相信是任何人都无法拒绝的，我庆幸拥有这样的机遇，也非常感谢北大资深教授叶朗先生的提携，以及陈旭光、彭吉象、丁宁等老师的推举。应该说，在教学技艺上，经过十多年的磨砺，当我站在北大讲台的时候，不说应付裕如，至少已不再生涩。

石贤奎：您前面也提到过，2003年您就获得了北大"十佳教师"称

号。在当年的报道中,我找到了以下描述:"同学这样形容今年的'十佳教师'之一———艺术学系副教授李道新:他像个孩子般固守着自己的梦;甚至身边的一切,都被他染上了梦的颜色。他是一个率真坦诚充满希望的乐观者,一个在最炽热的电影圈里默默耕耘的守望者。……在本学期《中国电影史》的最后一次课堂上,放映了艺术学系为李道新老师专门录制的宣传短片。当李老师在雪地上前行的最后一个镜头伴随着音乐远去的时候,教室里掌声雷动。同学们把最好的评语写在了《北京大学学生课程评估问卷》表上:'平和''勤勉''敬业''博学''幽默''生动'。还有:'好可爱哟!'……"可见,您真的是很受同学们欢迎。

李道新:因为从来没有读过北大,也不是"海龟"背景,我会更加珍惜在北大的所有。也同样因为如此,我根本不会以所谓的名校教授自居,更不会目中无人、唯我独尊。事实上,据我在北大15年的教学经历,我发现真正有水平的北大教授,都是勤勉博学、平和谦逊的。北大真的拥有许多在各个领域都非常杰出的领军人物,他们的学术研究都很高端前沿,容易给人难以亲近的感觉。相反,我的研究领域和课程内容,是大多数同学都会感兴趣的电影,我又极愿保持本性、放下身段跟同学们交流对话,所以才会有"平和""可爱"的评价。我最喜欢"真诚""可爱",不喜欢无趣的人。最近学生们在微信公号里推荐《中国电影史》课程,用的题目是"两岸四地[1],五光十色",对老师的描述,用的词还是"萌萌的"。

石贤奎:您在北大的课程既有全校通选课,又有艺术学院专业必修课,还有电影专业硕士生、博士生课程,以及MFA、各种学位班等课程,具体怎么安排?怎么考虑?

李道新:仅以全校通选课和研究生专题课为例。

[1] 两岸四地的完整表述应为:大陆、台湾、香港和澳门地区,为保持论文的完整性,本书中保留原有称谓。——编者注

从 2001 年开始迄今，我在全校开设《中国电影史》通选课（初名《电影史》公选课）27 次，好几年里几乎每个学期都会开课，选课人数一直在 400 左右。有两个学期，还直接去到北大医学部讲课，医学部同学对电影的热爱让我感动至今。我非常愿意跟来自全国以至世界各地、各门学科各个专业的同学们分享中国电影的方方面面；听课同学的热情也不断刺激我，总使我乐此不疲。这个通选课程，倾向于以一个世纪以来海峡两岸中国电影为对象，力图从文化阐释的角度对中国电影进行较为全面而又深入的分析和讲解。具体而言，在全球化、国家、民族、家庭、个体以及种族、性别、地域、阶层等框架内，阐发中国电影的特质，展现中国电影的美丽与魅力。为了避免每次都讲同样的内容，我会把课程按类型、断代或地域等分成不同的专题，如"中国电影史·文化史""中国电影史·无声黑白""中国电影史·喜剧篇""中国电影史·武侠篇""中国电影史·香港篇""中国电影史·台湾篇""中国电影史·民族篇"等，在不同的学期里分别讲授。这就需要不断备课、反复更新，算是在教学上自我设定的挑战项目。

我们的通选课程，一直在努力开拓新的教学空间。曾与北京国际电影节合作，对少数民族电影进行了较为广泛深入的教学互动；邀请谢飞、麦丽丝、宁才、娜仁花、巴音等电影人，带着他们的影片，到课堂上跟同学们直接对话交流；还带领同学们去到中国电影博物馆、中国电影资料馆等"电影圣地"，观摩珍贵老片、旁听相关会议或参加影人纪念活动，等等。我相信，在这些选课的非艺术、非电影专业的学子之中，总会有人因此而改变。事实上，确有不少同学表达过课程对他们的深刻影响。有一位来自内蒙古大学的交流生，忍不住写给我一封信，信中表示："老师一定有很多优秀的学生，但我想自己可能是上您的课流泪最多的学生。……感谢老师，给予了一个无比热爱草原的孩子，在这繁华的都市跟随着影片和您的讲述，跟所有热爱草原的心灵一起，一次次回到那片土地的机会。"一位光华管理学院的同学也在课后写道："再次在中国电影史课堂上了解胡金铨，听到大师纯正的北京腔，看到那些鲜活的经典武侠片段，眼眶湿润了……

大概一年半以前第一次在同样的课堂上听到胡金铨的名字，从此就被大师的电影深深吸引。涵泳在中国传统文化血脉中的故土故国，让我第一次真正深入去了解台湾电影，了解台湾。"甚至有一位化学学院的女同学向我表示，她已经坐在了美国斯坦福大学的教室里，转而攻读纪录片制作方向硕士研究生。

跟《中国电影史》通选课不同，《电影史研究专题》是为艺术学院硕士、博士研究生开设的专业必修课程。我始终会将自己的研究心得和学术进展，在这门课上跟同学们分享，并力图让同学们完成一次从选题到写作的研究实践。应该说，我的民国报纸研究、沦陷电影研究以及"三体"概念等，都是在跟同学们不断交流对话过程中逐渐完善的。本学期的专题课，我的相关论文，也是在课程进行之间努力完成，让同学们直接见证了我自己的研究思考过程。所谓教学相长，在这门课上得到了直接的体现。同学们的研究成果，我曾经组织起来在《当代电影》上发表；其中的一些优秀论文，也推荐给相关刊物；但我从未在学生论文上署过自己的名字，也从未跟学生"合写"过一篇论文或一本书。当然，在专题课上，我也会把我多年来收藏的一些珍贵影片，当作不会轻易出示的"宝贝"，选择在课堂上播放，借以吸引同学们的注意力。

在《以"历史"活跃历史课堂——对〈中国电影史〉课堂教学的几点浅见》（2014）一文中，作者张华（曾在我院访学）写道："2005年前后，北京大学电影史学者李道新老师正在做《申报》与早期中国电影研究项目。笔者曾参与其中并深刻体会到一点：只要假以合适的方式，从课堂教学走向研究的可能性很大。李老师每每会在课堂讲述结束后要求学生去图书馆翻《申报》，以此观察当时中国电影的发展状况。结果很有趣：凡是看过报纸的学生都有自己的感受，而且由于学科背景不尽相同，学生在同一份《申报》中看到了当时中国电影的不同面向。经课堂讨论后，学生们根据李老师的指导意见分别写出了自己对中国电影最早的学术见解。虽不免稚嫩，却为中国电影史的研究带来了前所未有的新意。受此影响，笔者提倡任课

教师要带着研究意识去讲《中国电影史》。长此以往，学生就会慢慢领会什么是电影史研究和怎样做电影史研究。"

石贤奎：您曾经在国内很多地方做过各种讲座，最近一些年，您又到中国香港、台湾以及日本、韩国、美国、俄罗斯和意大利等地区和国家访问讲学，您最大的感触是什么？

李道新：人的潜力是巨大的，一个人也可以比他想象的走得更远。我觉得作为一个大学教授，除了在自己学校的教学、科研活动之外，还应该提供面向社会的公共服务。对我来说，参与国内外的各种讲座和讲学，就是在以自己的专业知识履行社会服务之举。

除了参与在北京、上海、浙江、江苏、湖北、四川、陕西等各个高校和科研机构举办的讲座以外，令我记忆比较深刻的国内讲学，应该还有深圳市委宣传部的"深圳市民文化大讲堂"（2005）、湖北日报社的"大家讲坛"（2007）、北京东城区教委的"国子监大讲堂"（2012）、陕西图书馆的"陕图讲坛"（2012）以及国家图书馆的"艺术家讲坛"（2016）等。这些讲坛都是公益性质，邀请者没有其他动机，听众更是自愿前来，我的感觉也非常舒服。

至于国外的访问讲学，各地感受均有不同。在东京大学讲学期间，让我意识到中国电影史研究中的某些核心问题以及中日电影关系研究的重要性；而在意大利那不勒斯、米兰、比萨、博洛尼亚和罗马5所大学的巡回演讲，则让我体会到中国文化与中国电影之于西方国家的特殊意义；而我自己，作为一个中国电影的海外传播者，平添了一种更加深厚的使命意识。

今年2月，我的一个真正的"老"朋友逯弘捷先生（电影导演吕班之婿），知道我到了罗马大学，曾赋诗一首相赠："青牛出西域，道已传罗马；坐地竟远游，新锐走天涯。西学为中用，李桃非黑发；东风已劲吹，君临见文华。"

石贤奎： 在您指导的学生中，有哪些是印象比较深刻的？

李道新： 本科生除外，我指导过的硕士、博士、博士后、访问学者已经超过 100 人。因为各种原因，有的接触很多，有的相对较少，但现在大多都汇在咱们的微信群里，还是颇有凝聚力的。这些同学的出生年代，从"60 后"到"95 后"，如果面对面，也是很有意思的事情；同学们中，除了来自全国各地，还有来自港台与海外，都在自己的工作和学习中各显其能。仅从学术层面来看，大约按毕业或入学先后顺序，已有于凡林、陈刚、张华、许乐、秦晓琳、刘兵、王明军、李九如、檀秋文、张隽隽、龙缘之、汪少明、文宽奎等数人，均在各自的高校或电影学术界取得了令人瞩目的成绩，具有一定的影响力，前途值得期待。

石贤奎： 如果用一句话总结，您最想说什么？

李道新： 岁月静好，光影绵长。

上 电影史：理论方法

中国电影：历史撰述的开端

在 1985 年出版的《电影史：理论与实践》一书里，美国学者罗伯特·C.艾伦、道格拉斯·戈梅里指出，由于电影史的研究对象非常年轻，在美国，尽管早已出现过特里·拉姆齐的《一百万零一夜》(1926)、本杰明·汉普顿的《电影的历史》(1931)以及刘易斯·雅各布斯的《美国电影的兴起》(1939)等电影史著作，但电影史研究作为一个独立的学术领域仅有 20 年的历史，可以说仍然处于"萌芽状态"；其主要原因在于，20 世纪 60 年代中期以前，电影史研究中"没有一个作者是有素养的历史学家，没有一部著作能经得起历史学术的严格标准的检验"。[1] 事实上，如果更进一步地拓宽历史经验的视野与历史思考的路径，将历史理解为人类为了理解其现在、预见其未来而用以诠释其过去的那些文化实践的方式、内容和功能的"整体"，并将历史撰述理解为历史的一种"解释方法"并发挥其生活、社会与文化上的"导向意义"，[2] 那么，任何形式的电影史研究都有其存在的价值，所有有关电影的历史撰述都是合乎目的的电影史研究实践。应该说，只有对各种相关的电影史撰述进行认真细致而又不断反复的观照，才有可能最终走向一种作为"独立的学术领域"的电影史。

[1] [美]罗伯特·C.艾伦、道格拉斯·戈梅里：《电影史：理论与实践》，李迅译，中国电影出版社，1997 年版，第 30—34 页。

[2] 参见[德]约恩·吕森：《历史思考的新途径》，綦甲福、来炯译，上海人民出版社，2005 年版，第 11 页。

20世纪20年代，中国民族影业从萌芽走向初兴，中国电影人也开始了针对中国电影的历史撰述。尽管不能将这种历史撰述完全当作有意识、有系统的电影史研究，但深入分析这一时期专业性电影报刊上发表的相关文字，以及1927年出版印行的《中华影业年鉴》与《中国影戏大观》，还是可以看出：在开放的心态与比较的视野中，通过影戏溯源考、影业发展论与电影进化史等撰述形式，在把电影当作一种集社会改良、民众娱乐、艺术追求与商业竞争于一体的新兴实业的前提下，秉持着一种民族主义立场与历史进化观念，20世纪20年代中国电影的历史撰述，拥有一个不同凡响的起点与较高水平的开端。

一、影戏溯源考

无论追溯影戏源流，还是论述电影发明，都是中外电影历史撰述首当其冲的重要问题之一；尤其是在电影诞生不久便已进行的相关努力，更因作者的直接经验和亲身经历得出的见解和判断而显得弥足珍贵。虽然这种努力大多零星而不成系统，得出的见解和判断也会出现一些片面性，但电影史研究将从中获得不可多得的教益。亨利·朗格卢瓦在谈到法国电影史家乔治·萨杜尔的电影史研究时，便充分估量了1909—1912年间出版的一些最早论述电影起源的"小册子"所具有的价值和意义。[1] 在中国，20世纪20年代兴起的影戏溯源考，也为此后的中国电影史研究提供了丰富的原始资料和值得重视的关键信息。

实际上，由中国人所展开的最早的影戏溯源考，出现在电影刚刚诞生的19世纪末期。在1897年9月5日上海出版的《游戏报》第74号上，登

[1] [法]乔治·萨杜尔：《世界电影史》，徐昭、胡承伟译，中国电影出版社，1982年版"序"，第2页。

载了一篇《观美国影戏记》。这是迄今为止所知在中国报刊上发表的最早的影评文字。[1] 这篇文章不仅详细记录了1897年8月间奇园所映影片内容以及作者对这些影片的观感，而且第一次对"中国影戏"的起源及其与"美国影戏"的关系问题提出了自己的见解。作者指出："中国影戏始于汉武帝时，今蜀中尚有此戏，然不过如傀儡以线索牵动之耳。曾见东洋影灯，以白布作障，对面置一器，如照相具，燃以电光，以小玻璃片插入其中，影射于障，山水则峰峦万叠，人物则鬓眉毕现，衣服玩具无不一一如真，然亦大类西洋画片，不能变动也。近有美国电光影戏，制同影灯而奇妙幻化皆出人意料之外者。"在作者看来，"影戏"具有从"中国影戏"到"东洋影灯"再到"美国电光影戏"的漫长历史，这是"影戏"走向"奇妙幻化"亦即不断进步的一个发展历程；而从汉武帝时代的"中国影戏"出发追溯"美国影戏"的源头，虽然不无附会之嫌，但也体现出19世纪末期中国思想界、史学界、舆论界与影评界力图鼓舞民气却又深感民族危机的矛盾心理。

此后，"影戏溯源考"不仅成为中国电影历史撰述的主要形式之一，而且成为中国电影界坚守民族主义立场的重要环节。

在为上海《影戏杂志》所作的序言里，周剑云也将"影戏"的源头追溯到中国，不过不是汉武帝时代的"中国影戏"，而是19世纪80年代前后的"滦州影"。周剑云指出："三四十年前中国也有影戏。中国影戏也是用布幔，不过不用电光，而用红烛，雇用唱戏的，暗中歌唱，作傀儡舞，叫作'滦州影'。名伶刘永春、金秀山都做过这种影戏。中国伶人以做过影戏者为贱业。可惜当时没有人发明电术，否则，传到现在，也可以与欧洲影戏比美了。"[2] 在考证影戏源流的同时，深为中国的"滦州影"无法跟"欧洲影戏"同日而语表示遗憾。一种错失良机的惋惜感与虽败犹荣的民族自尊心跃然纸上。

[1] 程季华主编：《中国电影发展史》（第一卷），中国电影出版社，1981年第2版，第8页。
[2] 周剑云：《〈影戏杂志〉序》，《影戏杂志》第1卷第2号，1922年1月25日，上海。

1927年1月，上海的中华影业年鉴社出版了程树仁主干（主编）的《民国十六年中华影业年鉴》。[1] 其中，程树仁所撰《中华影业史》一文，以大量篇幅集中在"影戏之造意原始于中国考"。在这里，周剑云提到的"昌黎之滦州影戏"，仅仅被当作与"浙西杭湖一带之旧影戏""甘肃之灯影戏""湘省之旧式影戏"等并列的"近时各地旧式影戏"之一种；而"近时各地旧式影戏"，也只是跟中国民间的"手影""走马灯"以及"汉武帝观影""宋代以后盛行影戏"等并列的"影戏造意"之一。可以看出，程树仁没有打算直接进入"影戏源流"与"中国影戏"之间关系的命题，而是通过"转录"《申报》等报刊上的相关文章，提出了"影戏之造意"始于中国的基本观点。在中国电影的历史撰述中，选择这种独特的角度来考察问题，确实既能为中国电影的发展找到更为久远深厚的依据，又更能为各种中外舆论所接受。

即便如此，还是有人就"滦州影戏"与"影戏发源"的问题展开了进一步的讨论。在上海的《电影月报》上，沈小瑟也如周剑云一样描述了"滦州戏"；作者不仅把"滦州戏"当作世界"最初的影戏"，而且明确表示："要论影戏的发源，更早的还是我们中国。"[2] 跟周剑云的观点相比，可谓过犹不及。颇有意味的是，同样在《电影月报》上，一位自称滦州人的作者却认为"滦州影戏"作为中国"土产的影剧"，本来没有"讨论的价值"；反而对家乡的"滦州影戏"及中国人的不思进取表现出深深的怨怼："可恨中国人只会故步自封，假若再更形变相，深思追求，未尝不可发明一种惊人的艺术，为什么总抄袭欧美，拾人家的唾沫呢？"[3] 显然，在"滦州影戏"与"影戏发源"的问题上，各种观点之间还存在着不小的分歧，但无论如

[1] 程树仁主干：《民国十六年中华影业年鉴》，上海中华影业年鉴社，1927年1月30日版，第（2）1—15页。

[2] 沈小瑟：《电影的过去与将来》，《电影月报》第4期，1928年7月1日，上海。

[3] 英之：《谈谈我们土产的影戏》，《电影月报》第7期，1928年10月1日，上海。

何，浸透其中的民族主义情感总是一致的。[1]

除了考辨"中国影戏"与"影戏发源"之间的关系问题之外，20世纪20年代的影戏溯源考还包括考辨欧美影片最早来到中国、中国人第一次拍摄电影以及中国最早的影业公司等方面的内容。《中国影戏谈》（管大，1921）、《〈影戏杂志〉序》（周剑云，1922）、《影戏输入中国后的变迁》（管际安，1922）、《商务印书馆的影戏事业》（1924）、《本刊之使命》（剑云，1925）、《数年来之海上电影事业谈》（柏华杰，1927）以及《中华影业史》（程树仁，1927）、《中国影戏之溯原》（徐耻痕，1927）等文章均在不同程度上有所涉及。

管大的《中国影戏谈》谈到了"中国影戏片第一次发现"及"中国影戏专组公司之始"这两个十分重要的有关中国电影源流的问题。遗憾的是，作者没有借助亲身经历或考证求索，给出"中国影戏片第一次发现"的具体时间和地点，只是根据推论，"断言"中国第一次出品的影片，为"极简陋不堪之作"；至于"中国影戏专组公司之始"，作者认定为民国二年（1913年）"某国人在沪组织"的亚细亚影片公司。[2] 随后，周剑云在《〈影戏杂志〉序》中考察了西洋影戏最早输入中国的时间、路径及具体状况："考影戏输入中国，不过二十年，由香港以至上海，由上海以至内地。最初开演，大半短篇，破碎不全，往往现糨糊中断之弊。看影戏的人遇到这种片子，不说下雨，便说打闪。既不识西文，又无说明书，只图看热闹，实在是莫名其妙。"文章中，周剑云还否定了此前把商务印书馆当作中国最早"摄中国影戏者"的观点，认为是民国二年郑正秋、张石川组织的新民公司"最先

[1] 当然，也有观点直截了当地将"影戏源流"或"电影的发明者"跟所谓的"中国影戏"割断了联系。在《影戏溯源考》（《影戏杂志》第1卷第1号，1921年，上海）里，作者肯夫较为详细地考察了"活动影戏"的发明历程，指出："'影戏是谁发明的？'假使有人把这个问题来问我，我就直截痛快的回答道：'影戏是安迭生（Thomas Edson，美人，1847年生）发明的。不过当时还有许多人，也为了这事，费去许多心血，得到很有价值的成效。'"

[2] 《影戏杂志》第1卷第1号，1921年，上海。

尝试"。[1] 三年后，在为《明星特刊》所作《本刊之使命》一文里，周剑云仍然表示："中国影戏之发轫，始于民二之亚细亚影戏公司。"[2] 在这一点上，周剑云和管大的观点一脉相承。持相同观点的还有柏华杰，他在香港出版的《银光》杂志上发文指出："吾国电影事业，始于民二，发源于海上，成于民十一。"[3] 而管际安在《影戏输入中国后的变迁》一文中，则把西洋影戏最早输入中国的年代往前追溯了近十年，将"二三十年"前即19世纪90年代那些叫作"幻灯"的"死片"也包括在内。[4]

在上述文章的基础上，程树仁发表在《民国十六年中华影业年鉴》中的《中华影业史》，对"新式影戏由洋人输入中国之时期"与"中国人自行经营新式影戏事业之时期"两方面的问题进行了更为细致的考辨归纳。[5] 关于西洋影戏最早输入中国的时间与路径，程树仁的观点跟周剑云完全相同；但程树仁还加上了1909年美国人布拉士其（Benjamin Brasky）在上海组织亚细亚影片公司摄制《西太后》《不幸儿》，并在香港摄制《瓦盆伸冤》《偷烧鸭》，以及"民国二年（西历1913年）美国电影家依什尔为巴拿马赛会来中国摄制影戏，张石川、郑正秋等组织新民公司，由依氏摄了几本钱化佛、杨润身等十六人所演之新戏而去"等相关信息。在"中国人自行经营新式影戏事业之时期"，程树仁叙述了1903年林祝三从欧美携带影片和映片机器回国，在北京打磨厂借天乐茶园公映影片一事，明确表示这是"吾国人自运各国影片来华开映之始"。另外，还列举了"民国七年，商务印书馆鲍庆甲设影片部，从事制片"以及"民国十一年（西历1922年）前国务总理周自齐氏创办孔雀电影公司，聘留美影剧专家程树仁返国译片，将欧

[1]《影戏杂志》第1卷第2号，1922年1月25日，上海。事实上，在《商务印书馆的影戏事业》（《电影杂志》第3期，1924年，上海）一文中，还有这样的介绍："我国影戏事业，敝馆举办最早。"
[2]《明星特刊》第1期（《最后之良心》号），1925年5月1日，上海。
[3] 柏华杰：《数年来之海上电影事业谈》，《银光》第2期，1927年1月1日，香港。
[4]《戏杂志》尝试号，1922年，上海。
[5] 上海中华影业年鉴社，1927年1月30日版，第（2）17—19页。

美影片加入汉文说明,为洋片加入华文说明之始"等重要内容。在这里,程树仁似乎并不把张石川、郑正秋等组织的新民公司当作"中国影戏专组公司之始",而是倾向于把商务印书馆当作中国最早的"摄中国影片者",跟管大、周剑云、柏华杰等人的观点相冲突。

然而,在徐耻痕编纂的《中国影戏大观》里,《中国影戏之溯原》一文摒弃所有的铺垫,径直从"民国肇造"时期亚细亚影戏公司与民鸣社张石川等人合作,尝试拍摄《二百五白相城隍庙》《五福临门》等影片之事开始叙述中国影戏的源头。[1] 很明显,徐耻痕不同意程树仁的观点,而是跟管大、周剑云、柏华杰等人一样,将中国最早拍摄电影的活动归结为1913年新民公司的拍片实践。

至此,20世纪20年代的影戏溯源考,基本达成以下三点共识:第一,影戏由中国首倡其意;第二,西洋影戏1902年前后由香港进入上海,再由上海进入中国内地;第三,中国人自组影戏公司拍摄中国电影,是从1913年张石川、郑正秋的新民公司开始的。

二、影业发展论

如果说,20世纪20年代的影戏溯源考,是为了替刚刚兴起的中国电影寻获存在的依据和出发的原点,一定程度上满足了这一时期中国人对本土电影作为一种民族影业的身份期待与文化认同;那么,同一时期各报刊书籍登载的各种影业发展论,则将历史撰述的视野聚焦于彼时彼地已在展开的电影实践,通过描述影业变迁和回顾影人生平,梳理中国电影初兴时期的生态环境,为正在进行的民族影业提供一个可资反省的空间。

在此前后,通过译述或转引等方式,好莱坞的影业传奇及欧美的明星

[1] 上海合作出版社,1927年4月版,第1页。

小史连篇累牍地出现在各种报章。其中，顾肯夫译《二大城争雄记》（1922）一文，第一次在专业影刊上向中国读者系统介绍了好莱坞；[1] 接下来，镜湖译《美国影片出产中心点荷来胡特之开辟史》（1924）以及陈寿荫的《自彊室电影杂谈》（1924）、陈趾青的《在摄影场中》（1928）等文章，[2] 均描绘了好莱坞的影业传奇并对好莱坞表现出特殊的艳羡心态。1928年10月，还有一本名为《荷莱坞周刊》的电影杂志在北京创刊。除此之外，上海的《电影杂志》《明星特刊》与香港的《银光》等专业影刊，相继以较大篇幅，连载过《葛礼斐斯成功史》（1924）、《罗克自述史》（1925）、《却泼林的成功》（1927）、《范伦铁诺小史》（1928）等明星传记。通过这些方式，中国观众对好莱坞拥有更多的了解和兴趣。正是在这一过程中，中国电影界也逐渐认识到，描述影业变迁和回顾影人生平，不仅有利于吸引本土观众，而且对于正在进行的电影活动具有不可多得的导向性。

20世纪20年代，电影作为一种集社会改良、民众娱乐、艺术追求与商业竞争于一体的"新兴实业"的观点被有识之士提出，并逐渐深入人心。[3] 而作为"新兴实业"重要载体的影业公司及其个人的盛衰沉浮，也成为影评及舆论关注的焦点。在描述民族影业的组织、结构、制片、发行和放映等各个环节的同时，努力张扬一种悉心经营、义利并举的合作精神，借以服务社会、发扬国光，并与欧美电影相抗衡，是这一时期影业发展论主要

[1] 《影戏杂志》第1卷第3号，1922年5月25日，上海。

[2] 分别载：《电影周刊》第6期，1924年4月11日，天津；《电影杂志》第2号，1924年6月，上海；《电影月报》第4期，1928年7月1日，上海。

[3] 主要参见：(1) 管大：《中国影戏谈》，《影戏杂志》第1卷第1号，1921，上海；(2) 顾肯夫：《发刊词》，《电影杂志》第1卷第1号，1924年5月，上海；(3) 春愁：《中国电影事业之前途》，《银光》第1期，1926年12月1日，香港；(4) 周剑云：《中国影片之前途》，《电影月报》第1、2期，1928年4、5月，上海。在《今后的努力》（《电影月报》第7期，1928年10月，上海）一文里，周剑云明确指出："我们站在电影界为中国影片工作已经十年了。我们认定电影事业是新中国的新实业。它的本质是纯洁的，它的生命是永久的，它的资产是丰富的，它的功效是伟大的，它的势力是雄厚的，它的前程是不可限量的。我们应当要用全力去培植它，爱惜它，保护它，使它受充分的艺术教育，将来能够在国际电影界占一席之地位。"

的价值诉求。

早在1921年，管大的《中国影戏谈》便认真关注亚细亚影片公司和商务印书馆的电影活动，认为亚细亚影片公司的"办事人"把影戏当作一时的"投机事业"，而公司的资本也不充足，因此所拍摄的影片，"大半无意识"，"如旧剧中之滑稽戏"；商务印书馆拍摄的《天女散花》《春香闹学》等，取材并不适合影戏，所以"足供未看过梅兰芳及嗜梅极深者之瞻仰"，却"不足为中国影戏之光"；作者表示，非常赞赏山东人关文清想要组织中国影片公司，"于影戏上为中国人争人格"的举措，并希望关文清进展顺利，能够建立一家"极美满之中国影片公司"。[1] 针对商务印书馆，柏荫的《对于商务印书馆摄制影片的评论和意见》（1922）更是希望它"振作精神""大大改良"，不要把影戏当作一种"副业"或者一个大印刷公司的"点缀"，而不肯用"再大些的力量去做"，却让外国来的影片"横行全国"。[2]

随着影戏事业的发展，影业公司也在逐渐增多，但其中不乏投机取巧、唯利是图者，跟当初上海交易所的情形几乎可以相提并论。面对这种状况，有文章指出："我国的影戏事业还在萌芽时代，发扬而光大之，全仗群策群力。所以影片公司的发起，实在不厌其多。不过发起的人，必先具有雄厚的实力和远大的眼光。……既竟投身影戏界中，便应把发达我国的影戏事业和提高我国影戏界的名誉为己任。"[3] 事实上，这一时期的舆论口径，除了强调影业公司的使命感和责任感之外，还根据中国影业发展的现状及其存在的问题，特别提出了各家公司之间精诚合作的重要性和必要性。有文章考察了中国电影之所以"故步自封"的原因，主要在于"资本拮据"和"外侮侵凌"，提出有必要联合那些具有"真正的热忱"的各影片公司和华商影院，设立"电影公会"，共同"抵御一切"；[4] 也有文章联系美、德、

[1] 《影戏杂志》第1卷第1号，1921年，上海。
[2] 《影戏杂志》第1卷第2号，1922年1月25日，上海。
[3] 凤昔醉：《影片公司与交易所》，《电影杂志》第2号，1924年6月，上海。
[4] 卢稚云：《设立电影公会之必要》，《银星》第4期，1926年12月，上海。

法、英、日等国电影发展的经验，结合国产影片营业一度"销路尚好"但很快便"一落千丈"的局面，提出制片者和营业者"通力合作"的可能；[1]正是由于认真地回首和反思了国产电影短短的发展历程中出现的问题，并很快地找到了问题的症结，1926年夏，上海的明星、上海、神州、大中华百合、民新等影片公司发起创办了六合影戏营业公司，这是一家国产影片的发行联营机构。郑正秋还发表文章，开门见山地指出："幼稚的中国电影界，处在这商战剧烈的时代，战斗力非常之薄弱，非有合作的大本营，不足以迎敌！"[2]

诚然，上述有关影业发展的著论，侧重为影业机构以至整个中国电影提供前进的策略与发展的方向，历史撰述的意味并不十分明晰；但在程树仁主编的《民国十六年中华影业年鉴》与徐耻痕编纂的《中国影戏大观》里，可以清楚地发现，"年鉴"与"大观"的内容便主要集中在影业发展领域，主编和编纂对中国影业的发展历史，同样颇有见地。

在《民国十六年中华影业年鉴》里，罗列"国人所经营之影片公司"之前，程树仁写下了这样一段话："民十以来，影片公司之组织，有如春笋之怒发，诚极一时之盛。然其中忽起忽落，时开时闭，记不胜记。……吾皇帝子孙对于此影戏新事业，勇于尝试，勇于投资，前仆后继，屡蹶屡起，一番令人起敬之精神。"[3] 尽管没有结合具体的历史实例分析中国影业"忽起忽落""时开时闭"的独特情状及其内在原因，但以一种相对开放、宽容的心态，对作为"新事业"的中国影戏及其奋斗精神给予了莫大的鼓励和赞赏。与此相反，在罗列"影戏院总表"之前，程树仁却心情沉重地指出："影戏院，影片之唯一主要消场也。顾吾纵横万里号称四百万里之中华民国，才只有156个影戏院耳。而此区区之数，十九又皆受外商之操纵，

[1] 徐浏如：《影片营业的发展》，《歌场奇缘》特刊，上海国光影片公司，1927年。
[2] 郑正秋：《合作的大本营》，《电影月报》第6期，1928年9月1日，上海。
[3] 上海中华影业年鉴社，1927年1月30日版，第（3）1页。

险矣哉！吾中华民国之影戏事业也，制片事业已风起云涌矣；今后且看爱国志士其努力勇往直前从事于建设影戏院之事业乎！国内影戏院多，则制片者可免仰南洋购片商之鼻息矣。幸国人急起而图之。"[1] 可见，面对中国影业的发展历史，作者没有大而化之地进行简单的价值判断，而是将制片业和发行放映业区别开来，根据两者的不同规律，进行具体的分析探讨。既从长计议，又直面现实，不失为历史撰述的成功范例。

值得关注的是，《民国十六年中华影业年鉴》印行三个月之后，《中国影戏大观》也出版面世。在"关于影戏出版物之调查"一栏里，已赫然列入《中华影业年鉴》。徐耻痕指出："年鉴一书，本不易编。第一，中国影戏事业，散漫无稽，考查难期真实；第二，材料枯窘，不能使阅者发生兴味。"接着，徐耻痕以主编程树仁此前"无籍籍名"且刚从美国回来对中国影戏情形"尤多隔阂"，批评《中华影业年鉴》尽管所得结果"尚称详细"，但在文字材料和照片使用方面"太滥"，并且"每多与影业无关"。[2] 应该说，徐耻痕对程树仁的努力不无苛责，《中国影戏大观》在名人题字、演员介绍等方面存在的问题同样触目，其中摘录的"影戏中之韵文种种"更有些莫名其妙；但跟《中华影业年鉴》相比，《中国影戏大观》确实已有较大进展。首先，栏目更加丰富，计有"袁寒云先生题字""李浩然先生题诗""女明星之签字式""中国影戏之溯原""沪上各制片公司之创立史及经过情形""导演员之略历""中央影戏公司组织之经过""男演员之略历""电影演员联合会之今昔""女演员之略历""六合影戏公司之概况""小说家与电影界之关系""海上各影戏院之内容一斑""各公司出品一览表""关于影戏出版物之调查""介绍影戏中之韵文种种"等，并专附男女明星照片16页；除此之外，《中国影戏大观》的内容也更加广博。编纂者已不再满足于简单地罗列出一些相关的人名、片名或公司名，而是力图对所涉及的对象进行较有深

[1] 上海中华影业年鉴社，第（33）1页。
[2] 上海合作出版社，1927年4月版，"关于影戏出版物之调查"第6页。

度的考辨、分析。例如：在"沪上各制片公司之创立史及经过情形"里，不仅涉及国光、明星、上海、长城、民新、神州、大中华百合、天一、朗华、大中国、开心、友联、大亚、东方第一、爱美电影社、华剧、非非、快活林、联合、沪江、新人、三友等22家沪上制片公司，而且对各公司的"创立史"及"经过情形"进行了比较全面和相对深入的阐述；论及明星影片公司，编纂者指出，当下舆论之所以在上海的影片公司中"莫不首推明星"，主要是因为其"艰难缔造之精神"，远非其他公司所能及；而总的看来，明星出品，"以通俗胜"。[1] 现在看来，作为一部介于"影业年鉴"和"电影历史"之间的出版物，《中国影戏大观》不仅搜罗整理了大量影业资料，而且为此后中国电影的历史撰述奠定了重要的基础。

三、电影进化史

如论文开头所述，尽管在美国，20世纪60年代中期以后，电影史才作为一个独立的学术领域而为学界所关注，但在此之前，并不排除各种形态的电影史撰述及其存在的价值和意义。正如亨利·朗格卢瓦所言，法国杰出导演路易·德吕克不是一个电影史学家，但他的著作因预言到未来并涉及历史而应属于"历史"的范畴并在历史上很重要。[2] 对于中国电影来说，20世纪20年代的历史撰述同样可作如是观。

从19世纪中期开始，面对封建社会的衰落和西方势力的入侵，身处民族危机的中国思想界和史学界便开始运用今文经学的变易思想和历史进化观念来解决问题；20世纪初，方兴未艾的中国新史学也以历史进化论作为

[1] 上海合作出版社，1927年4月版，"沪上各制片公司之创立史及经过情形"第3—4页。
[2] [法]乔治·萨杜尔：《世界电影史》，徐昭、胡承伟译，中国电影出版社，1982年版"序"，第3页。

重要的思想武器。[1] 进入20世纪20年代，中国舆论界和影评界大多已从内心深处接受了进化论所昭示的阐释过去、理解现在和期待未来的思维方式。正是因为如此，这一时期中国电影的历史撰述，在对民族影业的发展历程进行具体分析、阐发的过程中，倾向于选择一种描述电影历史不断从低级走向高级的进步的"电影进化史"。

应该说，这一时期中国电影的历史撰述者大多是电影从业者和一般影评者，并不具备明确的"历史"意识。当然，也有少数撰述者意识到了"历史的眼光"或"历史的批评"对于批评电影的重要性。有文章指出，要做一个艺术批评家，至少必须符合六个条件，除了"有艺术赏鉴的眼光""懂得艺术上真善美的学理""抱着和平公正的态度""对于专门艺术有研究的心得"以及"有处世的经验，而能洞悉社会状况"之外，就是要有"历史的眼光"，能够"考察时代关系"。[2] 同样是在讨论电影批评的时候，洪深也明确地倡导一种"历史的批评"。洪深指出："所谓历史的批评者，乃以作者为主要，举作者之个性及其生平，凡可以影响作品之成绩者，皆有研究之价值。"[3] 显然，这是一种在进化史观基础上得到丰富和发展的辩证唯物史观。需要说明的是，在20世纪20年代，马克思主义与西方电影都传到中国不久，中国民族影业也是初出茅庐，是不可以期望这一时期的中国电影撰述者能够以发展、联系的观点看待中国电影史的；而这样的期望，在20世纪30年代中后期亦即郑君里的《现代中国电影史略》（1936）出版之后，终于得到了一定程度上的满足。

20世纪20年代中国的电影进化史，同样受到欧、美、日等国各类影史的启发，并散见于各种影评文字之中。这一时期，在中国报刊上，不仅有《寒带影戏史》（1922）、《欧洲之电影事业》（1924）、《有声电影发明史》

[1] 参见李泽厚：《中国近代思想史论》，人民出版社，1979年版。

[2] 松庐：《告电影批评家》，《电影杂志》第12号，1925年4月，上海。

[3] 洪深：《电影之批评》（续），《明星特刊》第20期（《无名英雄》号），1927年1月21日，上海。

(1928)、《英片在新政律底下的趋势》(1928) 等一类文字,[1] 而且专门对日本电影史、美国电影史进行了大量的翻译、介绍和简短的分析、评价。针对日本电影，主要有《日本的影戏》(1921)、《日本影片事业调查记》(1925)、《日本影戏杂记》(1925)、《日本电影事业之发达》(1926)、《现代日本电影之一瞥》(1928) 等作介绍;[2] 美国电影则至少有《美国电影发达之原因》(1925)、《美国导演家近况》(1926)、《美国电影发达外史》(1928)、《美国银幕外史》(1928—1929) 等被译成中文。[3] 这些电影史文字的译介引入，使这一时期中国电影的历史撰述拥有了一个开放的心态和比较的视野，并使其在进化史观的基础上始终秉持着一种民族主义立场。

以进化史观观照中国电影，往往使撰述者倾向于把不到十年的中国影业分成若干阶段或时期，在以"进步"作为评价标准并以不断"进步"作为当前职责和未来方向的同时，对民族影业采取一种批判和指斥的姿态，甚至演变为一种苛责。这在《中国影戏谈》(管大，1921)、《影戏输入中国后的变迁》(管际安，1922)、《中国电影事业之将来》(尹民，1924)、《中国影戏剧本的必要特点》(马二先生，1924)、《影戏剧本应当向那一条路上走?》(卓呆，1924)、《中国影戏院统计史》(顾肯夫，1924)、《本刊之使命》(剑云，1925)、《影片审查问题》(凤昔醉，1925)、《电影前途之我见》(心佛，1926)、《民国十五年之三大希望》(漱玉，1926)、《电影漫谈》(凤昔醉，1926)、《论中国电影事业之危状》(汪煦昌，1926)、《中国电影事业之

[1] 分别载：《影戏杂志》第 1 卷第 3 号，1922 年 5 月 25 日，上海；《电影周刊》第 15 期，1924 年 6 月 13 日，天津；《电影月报》第 8 期，1928 年 12 月 5 日，上海；《新银星》第 4 期，1928 年 11 月，上海。

[2] 分别载：《影戏杂志》第 1 卷第 1 号，1921 年，上海；《电影杂志》第 9 号，1925 年 1 月，上海；《电影杂志》第 9 号，1925 年 1 月，上海；《明星特刊》第 10 期 (《多情的女伶》号)，1926 年 4 月 10 日，上海；《电影月报》第 7 期，1928 年 10 月，上海。

[3] 分别载：《电影杂志》第 12 号，1925 年 4 月，上海；《影戏世界》第 11 期，1926 年 2 月 1 日，上海；《电影月报》第 1—6 期，1928 年 4 月—1928 年 9 月，上海；《电影月报》第 7—12 期，1928 年 10 月—1929 年 9 月，上海。

将来》(卢楚宝，1926)、《中国电影事业之前途》(春愁，1926)、《论国产影片前途之危险及其补救》(李剑虹，1926)、《数年来之海上电影事业谈》(柏华杰，1927)、《中华影业史》(程树仁，1927)、《中国影戏之溯原》(徐耻痕，1927)、《吾国影戏的进步》(王元龙，1928)、《中国影片之前途》(剑云，1928)、《电影的过去与将来》(沈小瑟，1928)、《今后的努力》(剑云，1928)、《中国电影之将来》(陈大悲，1928)等文章中，均有不同程度的体现。[1]

在《影戏剧本应当向那一条路上走?》(1924)一文里，卓呆指出："中国的影戏，近来渐见发达；选择材料和编著剧本，也略为进步些了。"随后，卓呆把中国影戏(剧本)分为四个时代，即"混乱时代""模仿时代""投机时代"和"过渡时代"。在他看来，中国影戏(剧本)的第一时代即"混乱时代"，"拉到篮里就是菜"，也不问"材料合不合"，"编法行不行"，只要有"情节"，不管什么都可以摄成影戏；后来便是"模仿着外国的侦探等片"，"很单调的构成着"，"兴味极薄"；过了这个"模仿时代"，中国影戏(剧本)都将"惊人的案子"做了影戏的材料，进入"投机时代"；现在(1924年)是"不免采用些新旧小说"的"过渡时代"，大家都在"徘徊"。按卓呆的观点，中国影戏(剧本)只有向着那"文艺的"一条道路上去，才是"终极目的"。

[1] 分别载：《影戏杂志》第1卷第1号，1921年，上海；《戏杂志》尝试号，1922年，上海；《电影周刊》第24期，1924年8月15日，天津；《电影杂志》第1卷第1号，1924年5月，上海；《电影杂志》第3号，1924年7月，上海；《电影杂志》第5号，1924年9月，上海；《明星特刊》第1期（《最后之良心》号），1925年5月1日，上海；《明星特刊》第1期（《最后之良心》号），1925年5月1日，上海；《明星特刊》第7期（《新人的家庭》号），1926年1月1日，上海；《影戏世界》第11期，1926年2月1日，上海；《明星特刊》第16期，1926年9月15日，上海；《神州特镌》第2期，1926年2月，上海；《银星》第2期，1926年10月1日，上海；《银光》第1期，1926年12月1日，香港；《苦乐鸳鸯》特刊，上海长城影片公司，1926；《银光》第2期，1927年1月1日，香港；《民国十六年中华影业年鉴》，上海中华影业年鉴社，1927年1月30日；《中国影戏大观》，上海合作出版社，1927年4月；《电影月报》第1期，1928年4月1日，上海；《电影月报》第1、2期，1928年4、5月，上海；《电影月报》第4期，1928年7月1日，上海；《电影月报》第7期，1928年10月，上海；《电影月报》第7期，1928年10月，上海。

跟卓呆一样，在《电影漫谈》一文里，凤昔醉也把刚刚兴起不久的"中国电影事业"划分为三个时期。第一时期为"四五年前"，一片问世，观众热烈欢迎，其实影片与观众的程度"同一幼稚"；"一二年来"为第二时期，中国影片就如"雨后春笋"，"出量倍增"，但"成绩优美"者仍不多见，劣片很快便被"淘汰"，制片商也"十九失败"；当今（1926年）则为第三时期，电影事业"飘摇无定"，制片商"各自为政"，"漫无联络"。至于电影界前途如何，凤昔醉表示"未能乐观"。

如果说，卓呆、凤昔醉以及此时的许多撰述者还只是从表面上捕捉到了中国电影的某种进化轨迹，那么，漱玉在《民国十五年之三大希望》一文中的论述，则力图从内在层面把握中国电影的发展规律。文章指出："国制影片产生以来，忽忽已六载有余。此六年中之建设与淘汰，不无回顾之感想。就建设方面而言，则影剧公司由草创而至于正式成立；摄影场由简陋而渐趋完备；所制影片，则由'有影无戏'而实践'有影有戏'之地位。余如光线、背景、化装之属，亦莫不较昔为优。故以表面进步之成绩观之，爱好国产影片之观众，似可以稍稍引慰矣。就淘汰方面而言，则学识不足经济缺乏之制片家，已随起随扑。意味枯燥表演难堪之出品，亦不复存在，未始非乐观之景象也。虽然，窃以为此种乐观，仅为形式上而非实际上之乐观。"——既从制片公司和观众反应的角度总结了"国制影片"的成绩，又对"国制影片"的技艺水平进行了历时性的描述，尤其是提出了国产影片从"有影无戏"到"有影有戏"的发展脉络，非常具有说服力。更为重要的是，文章作者能从"形式"和"实际"这两个不同的层面入手，冷静分析中国电影的"进步"，认为只有具备"大规模之影片公司""新思想之影片"和"真才艺之演员"，中国电影才会真正出现"乐观之景象"。可以说，这样的历史撰述还是具有较高水平的。

20世纪20年代，周剑云不仅是一位重要的电影制片家，而且是一位著述颇丰、影响深远的电影史论撰述者。从1922年开始，周剑云陆续在《影戏杂志》《申报》"自由谈"、《明星特刊》《电影月报》等报刊发表《〈影戏

杂志）序》（1922）、《影戏谈》（1922）、《本刊之使命》（1925）、《郑正秋小传》（1925）、《五卅惨剧后之中国影戏界》（1925）、《中国影片之前途》（1928）等文章，均能从中外比较、史论结合的高度阐发中国电影的历史与现状，很大程度上提升了中国电影历史撰述的理论水准。在《中国影片之前途》里，周剑云不仅认真地诠释了电影乃"新兴之实业"的观点，而且准备把自诞生至1928年的中国电影分为四个时期。遗憾的是，由于事务缠身，周剑云只在文章中详细地探讨了"正名""影片乃新兴之实业""资本家何不投资于影片公司""舆论之消沉"等四个方面的问题，而对制片公司、创作者、影片商、影戏院、观众心理等文章中已经列出的各个领域，却无暇顾及。然而，从已有内容看，周剑云文章具有不可多得的论断力和雄辩色彩，例如，在"资本家何不投资于影片公司"一节，周剑云便多方寻求原因，并以当年明星影片公司外埠招股的事例，说明中国资本家沉湎于"无聊之消遣""无投资于正当实业之兴味"的特点；而在"舆论之消沉"一节，周剑云更是描述了影业初兴至当下（1928年）影评界与产业界和观众之间的互动关系，以及报纸对"无聊之批评"的态度转变。总之，周剑云总能深入影业发展的历史脉络，并从中得到颇有价值的事实作为立论的依据。也就是说，周剑云的史论撰述，既富有电影理论的思辨性，又具备电影历史撰述的特质。

　　电影进化史是20世纪20年代中国电影历史撰述的重要形式，跟影戏溯源考、影业发展论一起，标志着中国电影历史撰述的开端。

民国报纸与中国早期电影的历史叙述

根据戈公振著《中国报学史》(1926)、秦绍德著《上海近代报刊史论》(1993)、方汉奇主编《中国新闻传播史》(2002)与丁淦林主编《中国新闻事业史》(2004)等提供的相关数据进行统计，从民国初年到1949年底，全国各地编辑发行的各类报纸大约不下10,000种；这些报纸资金来源复杂、政治背景斑驳、所持立场各异，但经过残酷的党同伐异、市场竞争和岁月汰洗，能够相对完整地存留下来并进入研究者学术视野的民国报纸应该不上100种。其中，创立时间较长、综合实力较强、社会影响较大的民国报纸主要有上海的《申报》《新闻报》《民国日报》《时报》《商报》《时事新报》，北京的《晨报》《京报》《世界日报》，天津的《益世报》《大公报》，南京的《中央日报》《民国日报》《新民报》，广州的《广州民国日报》，重庆的《中央日报》《扫荡报》《新华日报》《大公报》，延安的《解放日报》以及香港的《华商报》等。

毫无疑问，民国报纸不仅是研究民国政治史、军事史、经济史尤其社会生活史和日常风俗史的必由之路，而且是重写中国早期电影史的重要依据。民国报纸里的电影信息，包括电影新闻、电影论评和电影广告在内，为笔者反思中国早期电影的历史叙述建立了一个不可多得的参照系。事实上，正是在以《申报》《晨报》《大公报》《民国日报》《中央日报》和《广州民国日报》等为代表的民国大报里，充满着令人眼花缭乱的、汗牛充栋的各种电影信息，潜隐着一段久经淹埋、未被阐发的中国电影史。

一、民国报纸与《中国电影发展史》：三个需要探讨的问题

应该说，在新中国第一代电影史家及其经典著述亦即程季华主编的《中国电影发展史》（1963，1981）里，并未忽略民国报纸里的电影信息。据笔者统计，《中国电影发展史》（第一、二卷）引述的晚清及民国报纸有《申报》《游戏报》《趣报》《新闻报》《民报》《晨报》（上海）、《大晚报》《中华日报》《新闻夜报》《神州日报》《新民晚报》《铁报》《时代日报》《正言报》《益世报》（上海）、《商报》《新民报》《新华日报》（汉口、重庆）、《大公报》（上海、重庆、香港）、《解放日报》《人民日报》《华商报》，总计多达 22 种 150 次；出版地域遍及上海、天津、南京、汉口、重庆、香港等 6 个城市以及延安和中共晋冀鲁豫边区；引述报纸的时间跨度则从 1896 年 8 月 10 日到 1949 年 4 月 13 日。参见表 1：

表 1　程季华主编《中国电影发展史》（中国电影出版社，1981 年第 2 版）引述民国报纸统计

报纸地址	报纸名称	出版日期	所在版面	主要内容
上海	申报	1896/8/10	副张广告	上海徐园内"又一村"放映"西洋影戏"
		1897/7/27	本市副张	天华茶园放映美国影戏
		1923/12/26	自由谈	舍予：《观明星摄制之〈孤儿救祖记〉》
		1933/1/1		明星公司广告"1933/ 的两大计划"
		1933/2/4	电影专刊	凌鹤：《评〈天明〉》
		1933/8/23	电影专刊	康：《看了〈压迫〉的感想》
		1933/10/10	电影专刊	蔡叔声：《看了〈小玩意〉致孙瑜先生》

续表

报纸地址	报纸名称	出版日期	所在版面	主要内容
上海	申报	1934/2/4	电影专刊	凌鹤：《评〈人生〉》
		1934/3/1	电影专刊	凌鹤：《评〈中国海的怒潮〉》
		1934/4/28	电影专刊	凌鹤：《评〈同仇〉》
		1934/12/16	电影专刊	尤兢：《评〈上海二十四小时〉》
	游戏报	1897/9/5	第 74 号	文章《观美国影戏记》
	趣报	1898/5/20		文章《徐园纪游叙》
	新闻报	1923/3/18		上海总商会要求取缔影片《阎瑞生》
		1923/4/8		江苏省教育会呈请"取缔有碍风化影片"
		1925/6/3	本埠新闻	纪录片《五卅沪潮》拍摄报道
		1947/2/3	艺月周刊	田汉：《〈八千里路云和月〉》
		1947	艺月周刊	史东山：《〈八千里路云和月〉准备工作之一部》
		1947/10/27		西柳：《我为国产电影骄傲》
	民报	1932/7/23	电影与戏剧	影片《人道》批判特辑
		1932/7/24	电影与戏剧	董瑞：《人道休矣》
		1934/1/23		"中国青/铲共大同盟"发表"铲除电影赤化宣言"
		1934/6/6	影谭	苹儿：《〈人之初〉评》
		1934/11/18	影谭	严郁尊：《〈黑心符〉评》
		1934/12/26	影谭	柯萍：《〈飞花村〉评》
		1934/6/18	影谭	石帆：《关于"建设电影"》
		1934/6/21	影谭	一萍：《评〈残梦〉》

续表

报纸地址	报纸名称	出版日期	所在版面	主要内容
上海	民报	1934/7/8	影谭	向拉：《阿Q与梁景芳》
		1934/9/4	影谭	尘无：《圣药与毒药》
		1934/10/1	影谭	立五：《〈傀儡〉开映与日本人的态度》
		1935/3/13	影谭	柯萍：《清算软性电影——从"冰淇淋论"到"艺术快感论"》
		1935/3/30	影谭	苹儿：《电通公司一小时印象记》
		1935/8/26	影谭	包时：《〈自由神〉评》
		1935/9/14	影谭	柳散：《〈桃花扇〉评》
		1936/1/6	影谭	勃浪：《评〈凯歌〉》
		1936/2/3	影谭	玳梁：《〈花烛之夜〉说些什么？》
		1936/6/7	影谭	穆维芳：《〈化身姑娘〉评》
		1936/10/26	影谭	汉：《评〈喜临门〉》
		1936/11/21	影谭	尤兢、尘无、鲁思、凌鹤等：《推荐〈狼山喋血记〉》
		1936/11/22	影谭	《向艺华公司当局进一言》
		1936/12/12	影谭	《再为艺华公司进一言》
	晨报	1932/9/16	每日电影	黄子布、席耐芳：《〈火山情血〉评》
		1932/12/12—27		陈立夫：《中国电影事业的新路线》
		1933/2/17	每日电影	洪深、席耐芳：《〈生路〉详评》
		1933/3/7	每日电影	影片《狂流》特辑
		1933/3/26	每日电影	中国电影文化协会宣言

续表

报纸地址	报纸名称	出版日期	所在版面	主要内容
上海	晨报	1933/5/15	每日电影	夏衍化名写信声明《脂粉市场》结尾
		1933/5/25	每日电影	丁谦平：《〈前程〉的编剧者的话——题材与出路》
		1933/9/2	每日电影	常人：《〈猺山艳史〉评》
		1934/2/9		《陈立夫谈民族主义为艺术中心》
		1934/6/13	每日电影	罗浮：《软性的硬论》
		1934/6/15—24	每日电影	唐纳：《清算软性电影论》
		1934/6/28—7/4	每日电影	嘉谟：《软性电影与说教电影》
		1934/6/29	每日电影	夏衍：《玻璃屋中的投石者》
		1934/7/3	每日电影	夏衍：《白障了的"生意眼"》
		1934/8/21—24	每日电影	尘无：《清算刘呐鸥的理论》
		1934/11/12	每日电影	潘公展：《评〈妇道〉——并谈教育电影》
		1935/2/27—3/3	每日电影	穆时英：《电影批评的基础问题》
		1935/4/16		国民党中央宣传委员会第二次电影谈话会
	大晚报	1934/6/21		罗浮：《告诉你吧！所谓软性电影的正体》
		1936/4/24	每周影坛	由径：《略论国防电影》
		1936/5/8	每周影坛	孙逊：《在血腥的国耻纪念日，我们要求"国防电影"的生产》
		1936/8/30	每周影坛	怀昭：《国防电影小论》
		1937/1/10	剪影	叶蒂：《评〈联华交响曲〉》
		1937/4/15—16	剪影	影片《十字街头》座谈会

续表

报纸地址	报纸名称	出版日期	所在版面	主要内容
上海	大晚报	1937/6/9		欧阳予倩、应云卫等370多人联合发表"对于《新土》在华公映的抗议"
		1937/6/27		茅盾、周扬、夏衍、巴金等140多人联合发表"反对日本《新地》辱华片宣言"
		1937/7/11		"上海文化界撤销租界电影戏剧检查权运动会"宣言
		1939/2/17		14位影评人署名：《推荐〈木兰从军〉》
		1947/10/20—22	艺坛	襄南：《为〈一江春水向东流〉上映，论"一江春水"慢慢流》
		1948/4/28		居垒：《曹禺和他的〈艳阳天〉》
		1948/10/4		谷沛：《评越剧电影〈祥林嫂〉》
	中华日报	1935/3/16、23	电影艺术	尘无：《论穆时英的电影批评底基础》
	新闻夜报	1935/4/19	电影情报	影片《中国海的怒潮》遭剪
	大公报	1936/9/6	戏剧与电影	杨廉：《国防电影与写实主义电影——与李韵先生商榷》
		1936/9/20	每周影坛	叶蒂：《一片要求摄制"国防电影"声中访孙瑜先生》
		1936/9/27	戏剧与电影	应云卫：《国防电影我见》
		1937/3/9	戏剧与电影	陈波儿：《在国防前线演国防剧》
		1937/7/25		黎明：《评〈马路天使〉》

续表

报纸地址	报纸名称	出版日期	所在版面	主要内容
上海	大公报	1947/2/28		上海的话剧与电影，职业剧团将销声匿迹，国产影片成畸形发展
		1947/7/29		管玉：《〈追〉的主题》
		1947/11/12		罗荪：《〈松花江上〉片感》
		1947/11/12、19、26		以群：《中国电影的新路向》
		1947/12/6		潘尼西：《梦的破碎——我看〈幸福狂想曲〉》
		1948/1/25—26		"国产影片出路问题"座谈会
		1948/7/28	戏剧与电影	影片《万家灯火》座谈会
		1941/4/1		陈鹤琴：《〈三毛流浪记〉二集》
		1949/4/13		熊佛西：《优秀的教育影片〈喜迎春〉》
		1949/4/13		高榆：《艺术水准的突破——推荐新片〈希望在人间〉》
	神州日报	1941/4/5	神皋杂俎	夏衍：《悼念西苓》
	新民晚报	1947/2/26		美国电影倾销和侵略
		1947/11/22		沈露：《评〈三女性〉》
		1948/1/11		尚伦：《看过〈乘龙快婿〉以后》
		1948/5/28		慕兰：《评〈艳阳天〉的主题》
		1948/10/3		慕云：《苍白的感情——我看〈小城之春〉》
		1949/4/11		伦：《推荐〈希望在人间〉》

续表

报纸地址	报纸名称	出版日期	所在版面	主要内容
上海	铁报	1947/3/25		千侠:《〈天堂春梦〉大剪特剪》
		1947/6/15		"中美商约"条规
		1947/7/29		国民党当局修改电影剧本《铁》
		1948/3/12		国民党当局威胁《三毛流浪记》的拍摄
		1948/9/16		影片公司有外汇,一定要移存央行
		1948/10/15		国民党中宣部训令各影片公司
		1949/1/9		昆仑出品素以品质严格为各界推重
		1949/4/8		关于《希望在人间》试映招待被勒令取消的报道
	时代日报	1947/2/26		李度:《"国泰"的〈无名氏〉路线》
		1947/3/23		子辰:《推荐〈天堂春梦〉》
		1947/11/13		袁行:《战斗的召唤——看〈松花江上〉试片后记》
		1948/5/17		小明:《〈新闻怨〉中的妇女问题》
	正言报	1948/1/11		《一江春水向东流》票房统计材料
	益世报	1948/12/21		蒋介石赞许影片《国魂》的报道
	各家报纸	1936/4/21		国民党中央宣传委员会第三次谈话会
		1938/12/8		《上海各报副刊编者告上海电影界书》

续表

报纸地址	报纸名称	出版日期	所在版面	主要内容
天津	商报	1933/12/19	每周画刊	青光：《银幕上之〈四郎探母〉观》
南京	新民报	1936		田汉评论影片《生死同心》；据上海《民报》1936/12/5
汉口	新华日报	1938/2/3		《〈保卫我们的土地〉观后记》
		1938/4/21	第三版	伊文思来中国拍片的动机
重庆	新华日报	1938/12/29	第三版特写	欢迎苏联摄影师卡尔曼，电影艺术界举行联欢会
		1939/10/10		毕克尚：《〈孤岛天堂〉观后》
		1940/2/22		葛一虹：《从〈华北是我们的〉与〈好丈夫〉说到我们抗战电影制作的路向》
		1941/1/10		关于《东亚之光》献演盛况的消息报道
		1942/11/2		席耐芳：《苏联电影与世界大战》
		1942/11/22		卓别林《大独裁者》评论专辑（夏衍、戈宝权等5篇专文）
		1943/9/18		时流：《介绍〈保卫斯大林格勒〉》
		1945/2/22		重庆文化界人士联名发表"对时局进言"
		1945/9/6		中华全国文艺界抗敌协会"为庆祝胜利告国人书"
		1945/9		槿：《〈还我故乡〉评论》
		1946/1/7		枚文：《评〈警魂歌〉》
		1947/1/5		廖蕾：《评〈芦花翻白燕子飞〉》
		1947/2/19		廖蕾：《〈八千里路云和月〉》
	大公报	1947/11/8	晚刊	竹官：《谈〈追〉》

续表

报纸地址	报纸名称	出版日期	所在版面	主要内容
延安	解放日报	1943/2/5		报道纪录片《生产与战斗结合起来》的拍摄和制作
		1943/2/5		影片《南泥湾》预定放映地域
		1943/11/8		中共中央宣传部关于执行党的文艺政策的决定
		1946/1/31		重庆文化界各部门对政协会议的希望和意见
东北	人民日报	1946/9/29		揭露国民党的"戡乱"新闻片
香港	华商报	1941/4/12		司徒慧敏：《看〈小老虎〉后有感》
		1941/4/12		于伶：《看了〈小老虎〉》
		1941/5/10		小云：《电影界的人兽关头——揭发敌人对华南电影界的阴谋》
		1941/5/17		司徒慧敏：《日本电影的南进政策》
		1941/7/5		凌鹤：《关于〈火的洗礼〉》
		1941/7/5		汤晓丹：《〈民族的吼声〉是怎样摄制的?》
		1941/7/5		刘琅：《〈民族的吼声〉——一部民主运动的好电影》
		1941/8/23		鲁山：《记新兴的"中国卡通社"》
		1941/8/30		高菲：《〈流亡之歌〉的推荐》
		1941/11/8		重华：《〈国难财主〉评》
		1949/2/20	舞台与银幕	朱诚：《谈〈关不住的春光〉编导》

续表

报纸地址	报纸名称	出版日期	所在版面	主要内容
	华商报	1949/4/3	舞台与银幕	七人影评:《反对伪片倾销运动的认识》
	大公报	1948/11/13		夏语冰、高羽、高砂:《对黄色文化打了一个大胜仗——〈此恨绵绵无绝期〉观后》
		1948/11/21		廖鹤:《〈清宫秘史〉底编剧》
		1949/1/28	影剧周刊	蔡楚生:《关于粤语电影》

可以看出,《中国电影发展史》在引述民国报纸的广度和频率方面,均已达到较高水平。迄今为止,在中国早期电影研究领域,还没有出现更新的研究成果,在积累原始资料、引述民国报纸方面真正超越《中国电影发展史》。这也意味着:《中国电影发展史》为中国早期电影史的写作奠定了一个不同凡响的起点和较难逾越的高度。

当然,受制于特定的历史观和电影观,《中国电影发展史》不可避免地存在着各种缺陷,并带来了一些负面影响。[1] 仅就史料的选择而言,也无法遵循历史分析和学术研究的基本规律,"一般均服从于阐明我国电影中阶级斗争情况的必要"。[2] 这就在一定程度上隔断了民国报纸与中国早期电影的内在联系,将中国早期电影的历史叙述推向了中国电影政治史的狭窄路途。

根据上列表格进行分析,《中国电影发展史》在引述民国报纸的过程中,至少存在着三个值得深入探讨的问题:

[1] 相关检讨,参见李道新:《中国电影史研究的发展趋势及前景》,《北京电影学院学报》2001年第4期,第42—50页。

[2] 立尼:《中国电影的战斗道路和革命传统——〈中国电影发展史(初稿)〉读后》,《电影艺术》1963年第2期,第64—72页。

第一，从地域上看，引述上海一地的报纸信息高达 16 家 112 次，广度和频率接近其他七地报纸总和的 75%。诚然，上海是中国早期电影的制片、发行和放映中心，但从中国早期电影文化史、中国早期电影传播史和中国早期电影接受史的角度来分析，以上海为中心的叙述格局，并不利于厘清中国电影与中国文化的独特关系，也无法考察中国电影在全国各地的传播途径和接受状况。实际上，由于特殊的地缘优势，北京、天津、南京和广州等地的电影活动也是中国早期电影史不可或缺的组成部分，但在《中国电影发展史》里，引述天津和南京两地的报纸仅各一次，甚至始终没有出现引述北京和广州报纸的相关信息。这就是说，国民党首都南京、传统文化中心北京、开放口岸天津以及南粤文化之都广州的电影传播、电影接受及其相应的电影文化，并没有真正进入中国早期电影研究者的学术视野。

第二，从时间上看，引述 1932 年至 1937 年间各家报纸的电影信息高达 67 次，约占全部引述次数的 45%。20 世纪 30 年代上半叶，正是中国共产党的"电影小组"亦即中国左翼电影运动主要通过在各家报纸上发表电影批评的方式跟"软性电影"和各类商业电影争夺话语霸权的关键时期，以中国共产党领导或参与的左翼电影和进步电影为叙述脉络和价值取向的《中国电影发展史》，确实需要大量展现左翼电影与新兴影评之间相生相依的独特关系。但毋庸讳言，对于 20 世纪 20 年代和"孤岛"时期以至 40 年代的商业电影热潮，《中国电影发展史》并未给予认真地对待和严肃地观照。这样，中国早期电影的商业层面，仍然隐没在历史的幽暗之处；中国早期电影的市场拓展及其产业历史，也需要从各个年代的民国报纸中寻找可能发现的蛛丝马迹。

第三，从版面和内容上看，除了"上海徐园内'又一村'放映'西洋影戏'"的消息出自上海《申报》1896 年 8 月 10 日副张广告栏之外，几乎所有的引述内容，都来自各类报纸国内新闻版的电影消息和电影副刊版的批评文字。不可否认，这些电影消息和批评文字具有不容置疑的史料性，但民国报纸里的电影广告，同样具备不可多得的研究价值。通过电影广

告，研究者能够最大限度地回到彼时彼地的独特情境，以某种类似现场体验的姿态，获取院线设置、影院分布、票房收入和观众反应等各方面的重要数据，尽力摆脱先入为主的史论模式和向壁虚构的主观臆断，以期建构全新意义上的中国电影放映史和中国早期观影史。

总之，认真检讨《中国电影发展史》与民国报纸之间的关系，不仅有助于克服电影史学观的偏颇，拓展中国早期电影的研究境界，而且有助于养成实证、绵密的学风，并在此基础上重写中国早期电影史。

二、民国报纸与中国早期电影的历史叙述：两个方面的转机

众所周知，影片资料和文字资料的散佚严重制约着中国早期电影的研究格局。由于各种原因，1949年以前国产电影中的大多数出品尤其大量的商业影片已经无缘目睹；同样，这一时期出版的各类电影刊物也大多藏在深闺无人识。缺乏相应影片资料和足够文字资料的中国早期电影研究，不可避免地走到了一个亟待选择和渴望突破的关口。

民国报纸的引入，成为解决这一问题的关键。从20世纪末期以来迄今，在中国近现代文学史、文化史和思想史等领域，晚清和民国的大众传媒已经成为各界关注、学者探讨的热点。在《文学史家的报刊研究》一文里，陈平原预断："对于文学史家来说，曾经风光八面、而今尘封于图书馆的泛黄的报纸与杂志，是我们最容易接触到的、有可能改变以往的文化史或文学史叙述的新资料。"[1] 而在《晚清女性与近代中国》一书中，夏晓虹也指出："上下追踪，左右逢源，报刊因此可以帮助后世的研究者跨越时间的限隔，重构并返回虚拟的现场，体贴早已远逝的社会、时代氛围。"[2] 确

[1] 陈平原、山口守编：《大众传媒与现代文学》，新世界出版社2003年版，第565页。

[2] 夏晓虹：《晚清女性与近代中国》，北京大学出版社2004年版，"导言"部分。

实，相对于文学史、文化史和思想史而言，缺乏影片和文字双重资源的中国早期电影史研究，更有必要回到民国报纸这一"虚拟的现场"，以体贴氛围和复原史实的方式解读作者、重构经典。

这样，民国报纸的引入，至少将为中国早期电影的历史叙述带来两个方面的转机：

第一，以民国报纸登载的电影信息为参照，充实、发展或改写中国早期电影史里的某些材料、观点和结论。这是一种以民国报纸为重要的参考文献，在现有成果的基础上所进行的中国早期电影史，将在作者论、文本分析尤其类型研究等领域开拓新鲜的思路、获得不俗的业绩。

第二，以民国报纸登载的电影信息为中心，在审视传统的历史观和电影观的前提下重写中国早期电影史。跟第一个方面的转机不同，这是一种不拘泥资料的收集、整理和生发，真正立足于民国报纸的中国早期电影研究，将为重写中国电影史带来前所未有的挑战和不同凡响的机遇。

仅以郑正秋电影的报纸信息和史学研究为例。

作为中国民族电影的开创者之一，郑正秋非同一般的电影实践及其历史贡献早成史家共识。但在以政治意识形态为主要诉求的《中国电影发展史》里，郑正秋 20 世纪 20 年代的电影创作，总要被贴上"资产阶级改良主义思想"和"封建落后意识"的标识；[1] 应该说，这一主要针对郑正秋电影的政治立场和主题阐释而得出的基本结论，也在一定程度上揭示出郑正秋电影独特的精神走向和文化蕴含；然而，只有将郑正秋电影置放在 20 世纪 20 年代至 30 年代初期中国社会和中国历史的整体语境之中，在基本还原中国早期影业斑驳陆离的生态背景之下，才有可能突破政治意识形态的樊篱，重评郑正秋电影的杰出创造和历史功绩。对于笔者而言，回到民国报纸，重读有关郑正秋电影的新闻报道、影片批评和电影广告，便是重新面对郑正秋电影的最佳方式。参见表 2：

[1] 程季华主编：《中国电影发展史》（第一卷），中国电影出版社 1981 年第 2 版，第 70 页。

表2　上海一地民国报纸发表的有关郑正秋电影的消息和评论目录

报纸名称	发表日期	主要内容
申报	1923/2/8	《明星〈张欣生〉片中之实地景况》
	1923/11/26—27	《〈孤儿救祖记〉之内容》
	1923/12/19	肯夫：《观〈孤儿救祖记〉后之讨论》
	1923/12/21、23	伯：《观〈孤儿救祖记〉试映记》
	1923/12/22	《省教育会审定〈孤儿救祖记〉》
	1923/12/24	伯奋：《〈孤儿救祖记〉之新评》
	1923/12/26	引之：《〈孤儿救祖记〉之又一评》
	1923/12/27	稚：《〈孤儿救祖记〉之评论》
	1923/12/28	尔锡：《〈孤儿救祖记〉之小评》
	1923/12/29	愕然：《评〈孤儿救祖记〉》
	1923/12/30	萍汕：《观〈孤儿救祖记〉后之意见》
	1923/12/31	雪盦：《评〈孤儿救祖记〉》
	1923/12/26	舍予：《观明星摄制〈孤儿救祖记〉》
	1924/1/1	梦韶、瑨民：《〈孤儿救祖记〉之两评》
	1924/1/4	王弹：《观〈孤儿救祖记〉后之感想》
	1924/1/7	器成：《〈孤儿救祖记〉之新评》
	1924/1/8	春年：《评〈孤儿救祖记〉》
	1924/1/9	纪苏：《〈孤儿救祖记〉之新评》
	1924/1/11	秋霞：《〈孤儿救祖记〉之新评》
	1924/1/16	松影：《〈孤儿救祖记〉之新评》
	1924/2/13	光祖：《〈孤儿救祖记〉之新评》
	1924/2/28	织云：《评〈孤儿救祖记〉中之配角》
	1924/3/10、11	培森：《评〈孤儿救祖记〉》
	1924/3/17	海角秋声：《〈孤儿救祖记〉、〈弃儿〉之新评》
	1924/3/30	《明星公司所摄之〈孤儿救祖记〉将运外埠演出》
	1924/5/10	霞郎：《评明星新片〈玉梨魂〉》

续表

报纸名称	发表日期	主要内容
申报	1924/5/12	杨泉森:《〈玉梨魂〉之新评》
	1924/5/19	王守恒:《〈玉梨魂〉之新评》
	1924/7/22	天雁:《〈苦儿弱女〉之试映》
	1924/7/22	王道平:《〈苦儿弱女〉又一评》
	1924/7/24	怀麟:《评明星新片〈苦儿弱女〉》
	1924/7/26	容万:《新片〈苦儿弱女〉述评》
	1924/7/27	笑溪:《〈苦儿弱女〉第二次试映》
	1924/7/30	金雄:《〈好兄弟〉〈苦儿弱女〉之比较》
	1924/8/2	匡时:《〈好兄弟〉、〈苦儿弱女〉比较观》
	1924/8/5	塔雷:《评〈苦儿弱女〉》
	1924/8/9	海角秋声:《〈苦儿弱女〉之新评》
	1925/5/5	惠民:《评〈最后之良心〉》
	1925/5/6	瘦鹃:《记明星之〈最后之良心〉》
	1925/1/8	毅华:《〈好哥哥〉影片中之天才》
	1925/1/8—11	李怀麟:《评新片〈好哥哥〉》
	1925/1/14	杨过:《新片〈好哥哥〉之我见》
	1925/7/8	沈吉诚:《新片〈小朋友〉表演之商榷》
	1925/7/21	青云:《记〈上海一妇人〉后》
	1925/8/2	黎一介:《〈上海一妇人〉之我见》
	1925/9/29	吉:《记〈盲孤女〉》
	1925/11/15	悠悠:《评〈可怜的闺女〉》
	1925/11/15	悠悠、惠民:《〈可怜的闺女〉批评一束》
	1925/11/17	倪秋萍:《评〈可怜的闺女〉》
	1925/11/29	小蝶:《评〈可怜的闺女〉》
	1926/1/9	《〈空谷兰〉业已摄竣》
	1926/1/18、22	《影片〈空谷兰〉本事》
	1926/2/25	《〈空谷兰〉开映盛况》

续表

报纸名称	发表日期	主要内容
申报	1926/2/25	吉诚：《记〈早生贵子〉》
	1926/5/6	《明星新片〈好男儿〉本事》
	1926/6/1	《〈小情人〉本事》
	1926/6/8	张舍我：《记〈小情人〉》
	1926/11/3	《〈小工人〉之精益求精》
	1926/11/11	无聊：《〈一个小工人〉·谈董克毅之摄影术》
	1926/10/13	秋云：《郑正秋之新作及其意见》
	1927/4/21	《〈二八佳人〉摄制告竣》
	1927/4/21	忏华：《记〈挂名夫妻〉影片试映》
	1928/8/14	大吉：《评〈大侠复仇记〉》
	1928/9/10	云岩：《记〈黑衣女侠〉之特色》
	1928/9/11	大吉：《观〈黑衣女侠〉试片有感》
	1928/11/17	江柳声：《看了〈女侦探〉以后》
	1928/5/9	明星：《观〈红莲寺〉试片后》
	1934/3/5	孟真：《评〈姊妹花〉》
	1933/9/22—1934/2/18	沙基：《中国电影艺人访问记·〈自由之花〉导演郑正秋》
	1922/10/9	呆：《观明星公司影片》
	1925/1/1	昔醉：《明星公司三年来之回顾》
	1926/10/9	秋云：《明星影片得观众信仰的原因》
	1926/3/30	《沪明星影片公司第三届股东会纪》
	1926/6/25	《六合影片营业公司开幕广告》
	1926/6/27	《六合影片公司成立会记》
	1927/2/14	《明星影片公司设立演员养成所广告》
	1928/9/11	明星：《明星之新出品》
时报	1925/4/30、5/12	清波：《评〈最后之良心〉》
	1925/1/8	飞：《观明星新片〈好哥哥〉试片记》

续表

报纸名称	发表日期	主要内容
时报	1925/8/9	潘眠薪:《〈上海一妇人〉小评》
	1925/11/14	叶一鹇:《观〈可怜的闺女〉》
	1926/2/23	熊梦:《评〈空谷兰〉》
新闻报	1925/5/2	耻痕:《〈最后之良心〉述评》
	1925/1	心潮:《评明星公司之〈好哥哥〉》
	1925/10/5	骏:《〈盲孤女〉影片试映记》
	1925/10/9	在宥阁主:《评明星新片〈盲孤女〉》
	1925/10/9	孙芸影:《评新片〈盲孤女〉》
	1925/11/12	凝冰:《先睹〈闺女〉记》
	1926/2/20	小记者:《〈空谷兰〉述评》
	1926/3/1	小记者:《〈早生贵子〉试映记》
	1926/6/7、8	心刘:《观〈小情人〉试映后》
国闻周报	1925/5/3	心冷:《中国影片新评·〈最后之良心〉》
	1925/7/5	心冷:《中国影片新论·〈小朋友〉》
	1925/7/26	心冷:《中国影片新评·〈上海一妇人〉》
	1925/10/4	心冷:《中国影戏新评·〈盲孤女〉》
	1925/11/15	心冷:《中国影戏新评·〈可怜的闺女〉》
锦报	1925/5/6	庄公:《评〈最后之良心〉》
时事新报	1925/5/8、9	谷剑尘:《观明星〈最后之良心〉影剧》
	1925/1/7	古莲:《〈好哥哥〉真好》
	1925/9/29	张潜鸥:《〈盲孤女〉小评》
	1925/11/27	黄道扶:《记〈可怜的闺女〉》
	1926/2/17	古莲:《谈〈空谷兰〉》
	1926/2/18	祖泽:《捧〈空谷兰〉》
	1926/3/12	古莲:《新片杂掇·〈早生贵子〉》
民国日报	1925/1/10	栖霞:《评明星新片〈好哥哥〉》
	1925/1/10	疯僧:《新片〈好哥哥〉述评》

续表

报纸名称	发表日期	主要内容
民国日报	1925/11/15	谭翼鹏：《评明星新片〈可怜的闺女〉》
上海画报	1925/6/30	天狼：《为〈小朋友〉挥汗记》
	1925/7/21	天狼：《评〈上海一妇人〉》
	1925/9/30	倚虹：《〈盲孤女〉的我感》
	1925/11/15、22	倚虹：《观〈可怜的闺女〉以后》
	1926/2/22	瘦鹃：《岁尾年首之两影剧》
金刚钻报	1925/7/6	谢忍庵：《评〈小朋友〉》
晓报	1925/7/7、10、13	铁仙：《〈小朋友〉影评》
	1925/8/6	董阳方：《评〈上海一妇人〉》
	1925/10/2	铁仙：《评〈盲孤女〉》
	1926/2/23、26	玄玄：《记〈早生贵子〉》
大报	1925/7/21	梅花馆主：《观〈上海一妇人〉记》
新申报	1925/7/22	啸红阁主：《明星试片·〈上海一妇人〉》
	1925/9/30	景梦：《评〈盲孤女〉》
	1925/11/28、29	慧生：《谈谈〈可怜的闺女〉》
	1926/2/22	梦：《〈早生贵子〉试映记》
	1926/67、8	爱虎生：《评〈小情人〉》
商报	1925/11/15	沈吉诚：《评〈可怜的闺女〉》
中国画报	1925/11/19	毅华：《观〈可怜的闺女〉试映以后》
年报	1926/2/11	陈一：《〈空谷兰〉影片是艺术的测验器》
	1926/2/12	沈吉诚：《观〈空谷兰〉开映以后》
游艺画报	1926/2/24	笔花：《〈早生贵子〉》
大晚报	1934/2/28	絮絮：《关于〈姊妹花〉为什么被狂热的欢迎?》
	1934/3/21	黑星：《从〈人道〉到〈姊妹花〉》
	1934/3/24	罗韵文：《又论〈姊妹花〉及今后电影文化之路》
	1934/10/1	芜菁：《评〈女儿经〉》

表 2 尽最大努力，辑录了 1923 年至 1934 年初约 12 年间上海一地 17 种报纸发表的有关郑正秋电影的新闻及论评目录。鉴于该目录并不包含丰富得难以统计的电影广告，从中便可大致得出如下结论：在 20 世纪 20 年代的上海，郑正秋电影不仅获得过较高的票房收入，而且成为许多报纸尤其《申报》的关注对象。这一事实意味着，与其说郑正秋电影是一种建立在资产阶级民主主义基础之上的改良主义实践，不如说是一种契合特定的社会心理及其集体无意识的大众文化产品。[1] 正因为拥有大众文化产品的特性，郑正秋电影才会如此频繁地被当作各家报纸的议程，进入一个相对自由的公共空间。也就是说，郑正秋的电影活动得益于 20 世纪初期中国社会和时政批评公共空间的存在，并在某种程度上有助于这种公共空间的形成。

通过对上海一地民国报纸发表的有关郑正秋电影的消息和评论进行分析和研究，不仅可以重评电影史里的郑正秋形象，而且可以引入新的理论话语，改变作者论的价值导向，进而重写中国早期电影史。

三、民国报纸与重写中国早期电影史：一个初步的案例

从立足于民国报纸进而重写中国早期电影史的角度出发，笔者选取了一个初步的案例：分析探讨 1928 年 6 月 5 日分别在上海、北京、天津和广州等 4 地出版的《申报》《中央日报》《民国日报》《晨报》《大公报》与《广州民国日报》等 6 种报纸里的各类电影信息，力图还原第一个商业竞争热

[1] 在《作为早期大众文化产品的郑正秋电影》（《当代电影》2004 年第 2 期，第 29—34 页）一文里，石川指出："二三十年代上海的现代都市氛围，为中国电影提供了特定的文化语境和生产流通机制。在这样一个大前提下，如果我们仍然把郑正秋电影仅仅看成一系列为他个人或少数精英所拥有的、封闭而自足的作者性文本，来单纯考察它的思想与艺术价值，我们就无从发现它与当时各种社会文化资源，与受众日常体验之间的互动关系。反之，如果我们将郑正秋电影放置到一个更为广阔的大众文化传播语境当中，放置到由媒体、生产者与受众所共同交织而成的种种条件和关系当中来考察，那么，也许我们就能发现它作为一种大众文化文本的别一种价值。"

潮里的中国电影状况，希望得出一些创新的观点和结论。

1928年6月5日的《申报》，外埠五张半，上海本埠另加增刊一张半，售价大洋四分，"首都市政周刊"本外埠一律随《申报》附送。颇有意味的是，在"申报第一张"第一版，即有"耐梅影片公司招请《奇女子》剧中之三大天王"和"中央大戏院为演《伤心梦》向观众道歉"的两则启事，约占整版篇幅的1/8。第一则启事内容为："凡年龄在十八岁至廿四岁身材活泼风姿潇洒有志银幕之女士请于本月五号至九号每日下午二时至四时前临金神父路三百号本公司接洽可也"；第二则启事内容为："此次上海民新影片公司于开映《再世姻缘》时加演《伤心梦》独幕剧本院因当时未领得特别执照受工部局阻止未能开演甚为抱歉该剧决改在六月十三号于民新影片公司开演《木兰从军》时加入表演此次欲看《伤心梦》而不得者届时仍请早临"。随后，在"申报第一张"第三版，又有"大亨影片股份有限公司紧要启事"："本公司斜土路王家堂第一摄影场办公处因赶接考贝接片间失慎致遭回禄兹特登报声明各界如有接洽请仍至徐家汇孝友里三号本公司营业部接洽可也"。"申报第二张"第七版，又以整版1/8的篇幅登载"上海各界慰劳北伐将士大会电影界游艺跳舞大会"的广告，并打出"为国服务：男女明星担任游艺节目，男明星降格充西崽，女明星降格充舞女"的噱头。"申报第五张"第十九版，开始出现两则"专门选映名贵影片"影院的映片"预告"：第一则为南京影戏院，将映"明星影片公司著名出品"《山东马永贞》和上海影戏公司著名出品《传家宝》；第二则为杭州影戏院，将映友联影片公司最新著名杰作《儿女英雄》和"大中华百合影片公司最新出品"《古宫魔影》。"申报本埠增刊"第二版"剧场消息"，登载"《电影月报》第三期出版"与"华剧新片《猛虎劫美记》中之斗剑"两则报道；与此同时，"申报本埠增刊"分类广告中，近六版的主要篇幅均为戏曲、戏法、魔术、跳舞与电影广告，第五、第六版均为电影广告。统计下来，共有新中央戏院、中央大戏院、百星大戏院、爱普庐影戏院、恩派亚戏院、卡德影戏院、万国大戏院、中华大戏院、世界大戏院、卡尔登影戏院、奥飞姆

戏院、孔雀东华戏院、光陆大戏院、北京大戏院、上海大戏院、夏令配克大戏院、奥迪安大戏院、明星大戏院、中山大戏院、闸北大戏院、月宫影戏院、新爱伦大戏院、武昌大戏院、共和影戏院、城南通俗影戏院、小世界影戏场、大世界露天影戏场、永安公司天韵楼露天影戏场等 28 家电影放映场所，同日（夜）放映《再世姻缘》《马振华》《双剑侠》《山东响马》《海外奇缘》《五女复仇》《古宫魔影》《洛阳桥》《狸猫换太子》（后集）、《白芙蓉》（全集）等 10 部（集）中国影片和《女色迷人》(The Temptress)、《战地鹃声》(What Price Glory)、《情魔》(Magic Flame)、《顽皮小姐》(Pajamas)、《可怜虫》(Poor Nut)、《公子情深》(Richard Barthelmess in Twenty-one)、《民族血》(Surrender)、《最后之笑》(The Last Laugh)、《铁血将军》(Captain Blood)、《如此巴黎》(So This is Paris)、《电机怪案》(Whispering Wires)、《孀妇之蛊惑》《风流副官》《最后情果》《泰山历险记》《打英雄》《快乐生活》《冰崖夺艳》以及却泼麟开司东滑稽片等 20 部（种）外国影片。其中，新中央影戏院开映，高西平导演，林楚楚、董翩翩主演的十六大本"哀感顽艳奇情警世巨片"以及上海大戏院开映，佛莱尼布雷所导演，格勒特嘉宝（Greta Garbo）主演的美国"浪漫香艳著名巨片"《女色迷人》分别占据中外影片广告的最大篇幅。

　　1928 年 6 月 5 日的《中央日报》，设址上海望平街福州路 95 号，三张，售价大洋三分五。"第三张第二面"中"电影界"一栏，报道大中华百合公司王元龙导演影片《荒唐剑客》时拍摄"劫法场"一段的趣闻逸事。"第三张第一面"全为戏曲、跳舞和电影广告。总计有先施屋顶乐园、永安公司天韵楼、月宫影戏院、中央大戏院、新中央戏院、卡尔登影戏院、上海大戏院、北京大戏院、恩派亚戏院、百星大戏院、万国大戏院、卡德影戏院等 12 家电影放映场所，同日（夜）放映《再世姻缘》《马振华》《双剑侠》《美人计》《山东响马》《海外奇缘》等 6 部中国影片和《铁血将军》《战地鹃声》《电机怪客》《民族血》等 4 部外国影片。其中，先施屋顶乐园和永安公司天韵楼同时经营戏曲演出和露天电影，广告设计也最显眼。

1928年6月5日的《民国日报》，设址上海山东路202号，四张，售价大洋三分五。"第三张第二版"中"出版界消息"一栏，报道《电影月报》第三期出版；"第四张第一版"中"闲话"专栏报道"影事"两则：第一则为大中华百合公司王元龙导演《荒唐剑客》"劫法场"一段；第二则为明星公司导演张石川开拍"武侠巨片"《大侠复仇记》、郑正秋与程步高联合导演"侦探片"《黑衣女侠》的消息。"第三张第四版"主要登载戏曲演出和电影放映广告。总计有百星大戏院、中央大戏院、新中央戏院、武昌大戏院、永安天韵楼、先施屋顶花园、大世界露天影戏场、城南通俗大影戏院等8家电影放映场所，同日（夜）放映《再世姻缘》《美人关》（后部）、《洛阳桥》等3部（集）中国影片和《民族血》《铁血将军》《泰山历险记》等3部外国影片。其中，主要放映外国影片的百星、中央、武昌大戏院黑底白字、相对醒目。

1928年6月5日的《晨报》，设址北京宣武门外大街181号，两大张，售价大洋三分五。本日本报中缝处有一些中外影片放映广告。但在紧接头版报头一栏，即为真光剧场日夜开演"滑稽大家巴斯祁登（Buster Keaton）生平最新第一大杰作"《运动大王》（College）的广告。值得注意的是，第二版登出"本报停刊启事：本报创刊攸届十稔，日处不满意环境之中，委曲求全，冀有所自献于社会，聊尽匹夫有责之义。乃为事实所限，所欲言者，既未及什一，而所言者，又未为各方所了解，徒求苟存，毫无意义，用是决自本日起停刊，与吾爱护本报之读者告别！"第五、第六版下方为戏曲演出和电影放映广告。总计有真光剧场、中央电影院、平安电影院、青年会大堂、中华电影院等5家电影放映场所，同日（夜）放映《运动大王》《孤城血泪》《傻伙计》《自由魂》《天空飞侠》等5部外国影片。

1928年6月5日的《大公报》，设址天津日租界旭街对过，两张半，售价大洋三分六。第五版下半部主要是电影放映广告。共计有春和大戏院、天升电影院、平安电影院、新新电影院、皇宫电影院、明星电影院等6家电影放映场所，同日（夜）放映国产片《山东马永贞》和外国片《智女奇谋》

《不夜天》《情战》《虚度春宵》《如意帽》等 5 部；并预告上海明星公司摄制，张石川、洪深导演，"世界第一社会爱情名剧"《少奶奶的扇子》及其他 3 部外国影片。第八版又有光明电影院放映美国"警世社会奇情杰作"《美人斗智记》与中原六楼花园开幕映演"京班大戏"和"中外电影"的预告。本日增刊"电影周刊"位居第九、第十版。心冷编辑的"电影"周刊第 22 期登载各类文章 7 篇及图片 2 幅，计有铁阁译自科学杂志的《战事影片之摄制》、罗诗白译《剪发声中之陆克》、LY. 的《告评影诸君》、吉士的《明星小史·丽琳吉许》、冷皮的《陆克，贾波林，无胆英雄，及疵》、善柯的《明星的捧场信》、忆云的《影话》以及美国女明星露丝蜜勒（Pasty Ruth Miller）和瑙门塔文在影片《茶花女》中的剧照。

1928 年 6 月 5 日的《广州民国日报》，设址广州第七甫门牌 11 号，零售每张半毫。本日本报除中缝处有少量中外影片放映广告之外，每版均无任何电影信息。戏曲、魔术或跳舞等娱乐广告也很少见，但各种香烟、医药广告占据主要的广告版面。

通过比照、分析，可对 1928 年年中的中国电影状况形成以下认知：

第一，从制片、发行和放映的深度和广度而言，上海都是中国电影的大本营。无论是在民营的商业性大报《申报》里，还是在国民党中央机关报《中央日报》及其管理的《民国日报》中，中外电影的宣传和广告均能得到丰富的呈现。在 1928 年 6 月 5 日这一普通的日子里，近 30 家电影放映场所，10 部以上的国产片和 20 部以上的外国片，给上海观众带来了梦幻般的观影体验，也形成上海电影的一时之盛。

第二，除了上海，北京和天津等城市也拥有较为完整的电影传播系统和电影文化氛围。尽管在时效和热闹程度上仍不及上海，但通过《晨报》和《大公报》的电影信息，可以看出北京和天津的电影也颇具特点和规模。然而，作为南国文化之都的一份大报，《广州民国日报》没有体现出广州的电影状况，或者说，1928 年 6 月 5 日前后的广州，本来就没有正规的电影放映或较有实力的影院公司。个中缘由值得深究。

第三，1928年6月5日前后，在上海放映的各种影片之中，外国片与国产片之比约在2∶1，但国产电影的广告宣传并不输于外国片，甚至有过而无不及。这种情况的出现，应该与上海各影业公司之间的残酷竞争密不可分。与此不同的是，北京和天津的电影放映和电影传播，外国电影以5∶1甚至6∶1的绝对优势压倒国产电影。在上述《大公报》"电影"周刊第22期的6篇文章2张插图中，只有LY.的《告评影诸君》一文与国产电影批评发生关联，其他均为外国电影（主要是好莱坞电影）的信息。

第四，上海一地报纸的娱乐广告最充分，北京和天津次之。在上海，娱乐方式主要有戏曲演出、电影放映、曲艺表演、跳舞大会、戏法魔术等。其中，戏曲演出和电影放映占据主导地位，两者比例约为5∶4，大致可以平分秋色。在北京和天津，娱乐方式明显少于上海，但戏曲演出和电影放映同样是主流娱乐，两者之间的比例约为3∶5，电影放映竟有些微的优势。由此可见，在1928年6月5日前后，作为传统文化表征的戏曲演出与作为舶来娱乐形式的电影放映之间，两者的角力已然形成，戏院观众正在更多地走向影院，"影迷"开始挑战"票友"，电影正在成为中国人娱乐方式的第一选择。

第五，1928年6月5日前后，吸引中国观众的中外影片主要包括奇情、战争、武侠、侦探、滑稽等类型片种，尤以哀情或悲情影片为最。社会的动荡、战争的阴影、家国的创痕，是使中国观众更愿意从奇情、战争或武侠影片中获取满足，借以逃避现实和慰藉心灵的重要原因。

总之，从1928年6月5日的几份民国大报及其电影信息出发，能够让研究者重返"现场"，为重写中国早期电影史昭示某种值得尝试的原则和方向。

民国电影：概念认定与历史建构

民国电影是指中华民国的电影。它既是民国概念的合理延伸，又是民国历史的一部分。民国电影的概念认定与历史建构，可在中华民国及其历史研究的维度上展开，并在对中华民国史与民国文化文学研究以及中国早期电影研究与中国电影通史观念等进行不断讨论与反复观照的过程中，获取相应的合法性并发挥预期的有效性。在笔者看来，只有充分尊重民国历史与民国电影的丰富性、复杂性和延展性，通过对历史现场的回归与电影生态的还原，才能发现民国电影自身的多重张力，寻求理论与历史话语的创新。因此，可将此前的党派之争与革命史观转向更加宽容的国族体验与民国想象，在汗牛充栋的史实与事实中重建基本的价值判断，并在此基础上建构一种新的民国电影史。

一、中华民国史与民国文学视野里的民国电影

迄今为止，中华民国史研究不仅在海内外取得了较为丰硕的成果，而且极大地推动了民国文化、民国文学与民国电影研究；中华民国史、民国文化与民国文学视野里的民国电影研究，也因此具备了较为深广的史论基础与学术前景。

早在20世纪80年代初期，在其主编的《中华民国史》(36册，中华书局，

1981—2011)"序言"中，李新便对中华民国的一般概念、历史分期和编撰原则等进行了较为明确的分析和界定。在他看来，中华民国（1911—1949）是"中国剥削制度旧社会的最后一个朝代"，"是消灭了剥削制度的社会主义新中国——中华人民共和国的昨天"，因此，研究和编写中华民国的历史，具有"非常重要"的意义；编写中华民国的历史，"要由它的兴起一直写到灭亡"，"中华民国是由中国共产党领导全国人民在一个长时期的人民大革命的过程中把它推翻的，这个过程就是新民主主义革命"；"《中华民国史》主要是写民国时期帝国主义在中国的势力怎样由扩大、深入而逐渐被赶走和被消灭；封建主义如何由没落而走向灭亡；官僚资本主义如何形成、发展和被消灭；民族资本主义又怎样在受压迫、排挤中得到发展，民族资产阶级怎样由领导中国旧民主主义革命、几经挫折和反复动摇而最后接受中国共产党的领导。这些力量的消长兴亡以及它们之间的互相关系，就构成为民国史的主要内容。但这些都是和新民主主义革命的发展分不开的，换句话说，是以新民主主义革命的发展为前提的。写民国史离不开革命史，正如写革命史离不开民国史一样。"与此同时，李新认为，"中华民国有它的创立时期（1905—1911），民国成立以后又可以分为南京临时政府时期（1912年1月—1912年3月）、北洋政府时期（1912—1928）和国民党政府时期（1927—1949）。""编写《中华民国史》，是编写整个一代的历史。"[1] 值得注意的是，《中华民国史》以中华民国的政治、经济、军事和社会等领域的历史脉络为主要线索展开十分详细的叙述，不仅将其定位于中国历史的一部断代史，而且最早提出了中华民国史研究中如何处理党派之争与革命史观等关键问题。38年的民国，40年的"民国史"，《中华民国史》走过了民国史学科从无到有，从"险学"到"显学"的历史进程。[2]

[1] 李新主编：《中华民国史（第一编 全一卷）上》，中华书局，1981年版，"序言"第1—6页。
[2] 王洪波、郭倩：《38年的民国，40年的"民国史"》，《中华读书报》2011年10月26日，第9版。

在此基础上，中华民国史研究在海内外逐渐打开了新的局面，并在历史观、历史分期与历史写作等方面进行了有力探索和各种尝试。在《中华民国史》（南京大学出版社，2005）"导论"中，张宪文继续阐发了中华民国史作为中国通史中的一部断代史的观点，认为中华民国从1912年创建至1949年共有37年的历史，"是中国历史发展的重要时期"；中华民国史"是中国通史的一部分"，"是一部断代史"。更为重要的是，张宪文等著《中华民国史》已经认识到中华民国史是一个"国际性学术领域"，并力图超越相对狭隘的党派之争与简单化的革命史观，在"现代化"的理论和历史框架里面对中华民国的历史。在他们看来，历史事实、历史过程都围绕"建设现代中国"这一"主线"展开，可以比较容易、比较明确地"将中华民国史与中国党史、中国革命史，甚至与中国现代史的体系和分期区别开来"，"北洋政府、国共关系等较难处理的重大历史问题""也会得到完善的解决"；根据这一思路，张宪文等著《中华民国史》将中华民国史划分为"中华民国的创建与北洋政府的统治，中国迈向现代社会（1912—1927年）""南京国民政府的建立，中国现代化建设的曲折发展（1927—1937）""日本全面侵华，中国现代化进程的顿挫（1937—1945）"与"国共内战与国民党在大陆统治的结束，中国现代化进程的新起点（1945—1949）"四个历史时期。[1]现代史观的中华民国史，不仅继续关注中华民国的政治、经济、军事和社会等领域的历史脉络，而且开始将中华民国史纳入世界历史的整体框架与中华民族的精神文化版图，在对民国思想、文化教育及文学艺术等领域进行历史观照的过程中丰富了中华民国史的内涵。该著第一卷（1912—1927）第七章"北京政府时期的中国社会"第二节"民国初年的文化教育"之"新文艺的成就和文化事业的繁荣"部分，便在"五四时期也是戏剧创作的兴盛时期"一段涉及电影："电影作为一新的艺术品种，民初开始起步，20世

[1] 张宪文等著：《中华民国史（第一卷）》，南京大学出版社，2005年版，"导论"第1—13页。

纪 20 年代已成立了数家电影公司。"[1] 尽管相关论述还颇为简省，相关判断也存在错误（如"数家"应为"一百多家"），但在"中国迈向现代社会"的历史叙述之中论及中国电影的"开始起步"，可见中华民国史研究视野的巨大拓展。

其实，1983 年出版、美国学者费正清主编的《剑桥中华民国史（1912—1949 年）》已经开始以"现代性"史观与专题史方式重点讨论中华民国史的"知识和文化"领域。在费正清看来，为了"有别于"1912 年以前和 1949 年以后稳定的中央政府时期，其间 37 年称之为"中华民国时期"；民国历史的特征，"在军事、政治方面""是内战、革命和外敌的入侵"，"在经济、社会、知识和文化领域""则是变革和发展"。[2]《剑桥中华民国史（1912—1949 年）》上卷第七、八、九三章，便分别从思想史和文学史的层面探讨"五四"运动；第九章《文学的趋势：对现代性的探求，1895—1927》更是以较大篇幅讨论"五四"运动前后中国文学的"现代性"，虽然没有直接涉及电影这种新兴的大众文化，却在很多方面为探讨"现代性"的民国电影奠定了较为坚实的基础。

相较于中国内地与欧美学界，台湾的中华民国史研究呈现出较为复杂的状况；特别是在中华民国的概念认定、历史分期与编撰原则等方面，跟内地与欧美较难达成基本的共识。2011 年出版的《中华民国发展史》，即是由台湾"国科会"预算补助、台湾"政治大学"整合台湾学术界包括"中央研究院"院士王汎森、胡佛、刘翠溶、李亦园，"国史馆"馆长吕芳上，"台湾大学"教授赵永茂，"政治大学"教授陈芳明等在内的 149 位学者，以近两年时间编纂，在庆祝"中华民国一百年"之际推出的 12 册"非官方修纂"的历史丛书。该丛书秉持"中华民国"主体史观，明确提出"中华民国在

[1] 张宪文等著：《中华民国史（第一卷）》，南京大学出版社，2005 年版，第 464 页。

[2] [美] 费正清编：《剑桥中华民国史（1912—1949 年）》，中国社会科学出版社，1994 年版，第 1 页。

地化"的转型史观以及"中华民国在台湾"的中心理念。台湾当局领导人马英九在该书发表会上表示,孙中山先生一百年前艰辛创立中华民国,中间经过颠沛流离、战乱,1949年后到台湾发展,与人民齐心努力,在国际上愈来愈受到尊重,民主受人肯定、经济让人羡慕,创意也令人讶异。透过这套书,希望所有"中华民国"的人更了解自己的历史。[1] 由此看来,这是一种主体史观及时空跨度均已超出一般认知的"中华民国史"。值得注意的是,《中华民国发展史》除了有"政治史""军事史"和"经济史"等十多种"专题史"之外,也有专题的"电影史"。

正是在中华民国史的促动及与中华民国史的对话交流中,20世纪80年代以来的民国文化、文学研究取得了较为长足的进展。仅就民国文学研究而言,从"民国史视角""民国视野""民国机制"等概念的提出,到"民国史观"在"中国现代文学""20世纪中国文学""现代中国文学"或"民国文学"等领域的阐发,"重写文学史"与"建构民国文学史"的冲动已经在文学研究领域得到了具体而又多样化的实践。

其中,葛留青、张占国著《中国民国文学史》(人民出版社,1994)是大陆最早以"民国文学史"命名的文学史述,但因各种原因,没有对"民国文学"的概念与特性进行系统的思考;陈福康著《民国文坛探隐》(上海书店出版社,1999)则挖掘和考证了大量左翼与进步作家的史料,从"民国文坛"的角度对中国现代文学的"学科名称"进行了较早的反思;李楠著《晚清民国时期上海小报研究——一种综合的文化文学考察》(人民文学出版社,2005)第一次较为完整、系统地梳理了晚清至民国时期的上海小报,对晚清民国时期的鸳蝴文化和海派文化进行了较为深入的整合;洪煜著《近代上海小报与市民文化研究(1897—1937)》(上海世纪出版集团,2007)则进一步从社会文化史的角度,探讨了晚清民国时期上海小报与文人群体、

[1] 台湾"政治大学"整合编纂:《中华民国发展史》,台北联经出版公司,2011年版。亦见 http://zh.wikipedia.org/wiki/中华民国发展史。

市民生活和市民文化现代性之间的关系。正是建立在对晚清民国文化、文学独特性、丰富性和复杂性理解的基础上，倪伟著《"民族"想象与国家统制：1929—1949年南京政府的文艺政策及文学运动》（上海教育出版社，2003）力图引入"新的文学史研究视野"，倾向于把20世纪中国文学研究当作20世纪中国研究的一部分，并选择南京国民党政府的文艺政策和文学运动作为专门的研究对象，紧扣"中国的现代性"以及"文学与现代民族国家建设之间的关系"展开论述；[1] 魏朝贵著《民国时期文学的政治想像》（华夏出版社，2005）更是明确表示，"1911年至1949年以后的中国文学的历史分期最好采用'中华民国'和'中华人民共和国'的历史时间以做划定"，在他看来，用"民国时期文学"与"共和国时期文学"取代"20世纪中国文学"或中国"现当代文学"之标识，"既可免除时间上限与下限的困扰，亦可贴切地把握'新民主主义论'的现代性意旨。这种历史分期法绝不同于以往的王朝断代法。两种'国体'称号突出的是'中华'，而非关联帝王姓氏，它们以新的政治诉求决裂于王朝政治伦理，标志着现代民族国家的生成。在这个意义上，以'中华民国'与'中华人民共和国'的历史时间标记的中国文学，也可统称为'现代中国'的文学。"[2] 王学振著《民族主义与中国文学的现代转型及话语嬗变（晚清至民国）》（中国社会科学出版社，2011）也以民族主义思潮在晚清民国文艺中的历史境遇为主要研究对象，从现代转型、话语嬗变的视角，对中国近现代文学与民族主义之间的复杂关联进行了较为系统、全面而又深入的揭示，探究了中国文学由古典向现代转型的民族主义动因，分析了种族话语、启蒙话语、阶级话语、民族话语这几种最为重要的文学话语类型与晚清民国民族主义之间的关系。随后，周黎燕著《"乌有"之义——民国时期的乌托邦想象》（浙江大学出

[1] 倪伟：《"民族"想象与国家统制：1928—1949年南京政府的文艺政策及文学运动》，上海教育出版社，2003年版，"引言"第1—14页。

[2] 魏朝贵：《民国时期文学的政治想像》，华夏出版社，2005年版，第12—13页。

版社，2012）以思想史的理论资源为先导，搜集、辨析、比照了大量相关的民国时期文学、史学资料，并在此基础上考察了乌托邦想象的文学史意义；汤溢泽/廖广莉编著《民国文学史研究（1912—1949）》（吉林大学出版社，2011）从史观建设与编史尝试两部分，针对性地探讨了"民国文学史"的建构历史和主要特点，论证了开展"民国文学史"研究的迫切性、必要性与可行性，并梳理了一份"民国文学史纲"。遗憾的是，由于各种主客观条件的限制，上述著作均没有对"民国文学"进行系统、深入的概念辨析与历史建构。"民国文学史"仍然停留在概念存废、观念设计与方法选择的攻防进退阶段。

当然，也正是从新世纪开始，不少研究者相继发表学术文章，对文学研究中的"民国文学史""民国史视角""民国视野"与"民国机制"等进行了较为全面的分析和探讨，并逐渐形成了引人注目的学术热潮。其中包括张福贵的《从意义概念返回到时间概念——关于中国现代文学的命名问题》（《文学世纪》2003 年第 4 期）、杨丹丹的《"现代文学史"命名的追问与反思——对"中华民国文学"概念的意义解读》（《长春师范学院学报》2008 年第 5 期）、李怡的《"民国文学史"框架与"大后方文学"》（《重庆师范大学学报》2009 年第 1 期）/《"五四"与现代文学"民国机制"的形成》（《郑州大学学报〔哲学社会科学版〕》2009 年第 4 期）/《民国机制：中国现代文学的一种阐释框架》（《广东社会科学》2010 年第 6 期）/《从历史命名的辩正到文化机制的发掘——我们怎样讨论中国现代文学的"民国"意义》（《文艺争鸣》2011 年第 7 期）/《辛亥革命与中国文学的"民国机制"》（《郑州大学学报》2011 年第 9 期）/《中国现代文学史的叙述范式》（《中国社会科学》2012 年第 2 期）、陈学祖的《重建文学史的概念谱系——以"民国文学史"概念为例》（《学术界》2009 年第 2 期）、秦弓的《现代文学的历史还原与民国史视角》（《湖南社会科学》2010 年第 1 期）与《三论现代文学与民国史视角》（《文艺争鸣》2012 年第 1 期）、廖广莉/汤溢泽的《文学史观的失误与拯救——以 1912—1949 年文学史为例》（《求索》2010 年

第 7 期)、丁帆的《新旧文学的分水岭——寻找被中国现代文学史遗忘和遮蔽了的七年（1912—1919）》（《江苏社会科学》2011 年第 1 期）/《给新文学史重新断代的理由——关于"民国文学"构想及其它的几点补充》（《中国现代文学研究丛刊》2011 年第 3 期）/《"民国文学风范"的再思考》（《文艺争鸣》2011 年第 7 期）/《关于建构民国文学史过程中难以回避的几个问题》（《当代作家评论》2012 年第 5 期）、王学东的《"民国文学"的理论维度及其文学史编写》（《中国现代文学研究丛刊》2011 年第 4 期）、陈国恩的《民国文学与现代文学》（《郑州大学学报》2011 年第 9 期）、贾振勇的《追复历史与自然原生态的"民国机制"——"民国文学史观"的一种文学史哲学论证》（《文艺争鸣》2012 年第 3 期）、周维东的《中国现代文学研究中的"民国视野"述评》（《文艺争鸣》2012 年第 5 期）、张桃洲的《意义与限度——作为文学史视角的"民国文学"》（《文艺争鸣》2012 年第 7 期）、汤溢泽的《民国文学史特点研究》（《湖南大学学报（社会科学版）》2013 年第 1 期）、禹全恒/陈国恩的《返观与重构——"民国文学史"的意义、限度及其可能性》（《兰州学刊》2013 年第 2 期）等数十篇较有影响的学术论文。相关探析所获得的启示，正如贾振勇（2012）所言，在近年有关中国现代文学的文学史理念、阐释框架、述史结构、逻辑线索等"元文学史学"命题的探讨中，"民国文学史"是一个"具有重要知识增长点和广阔阐释空间的学术概念"；这一概念和述史框架的提出和展开，"既是出于对逝去历史真相的尊重和还原，又是元文学史层面的洞识、悟性和想象力等创造性学术品质在当下学术界的一种萌发"；作为一种"最不坏"的中国现代文学史学术坐标，"如果说关于民国文学史的宏观探讨，让我们依稀看到了它带来的广阔的学术增值空间，那么民国机制、民国文学风范的具体分析与探究，则让我们切实体验到新一轮'重写文学史'的真实感和使命感"。[1]

[1] 贾振勇：《追复历史与自然原生态的"民国机制"——"民国文学史观"的一种文学史哲学论证》，《文艺争鸣》2012 年第 3 期，第 63—68 页。

而在李怡（2012）的批判和反思中，中国现代文学研究长期以来依托"新文学""近代／现代／当代文学"和"20世纪中国文学"等文学史叙述概念加以展开并取得了斐然的成就，但也存在着若干亟待反思的问题。其核心症结在于，这些概念和叙述方式都有意无意地脱离了特定的国家历史情态，从而成为一种抽象的"历史性质"的论证；现在，文学史应该在更加符合中国自己的历史情态的基础上叙述文学的史实，"民国文学史"的积极意义正在于此。不过，重要的不是概念的提出，而是需要通过新框架的研究揭示近现代以来中国文学独特的生成机制，研究在不同细节上展开的"文学机制"，有别于我们过去所熟悉的社会历史批评，也不是对西方文化研究理论的简单移植。由此，中国现代文学发展中属于中国自身特征的一系列规律有望获得独立的挖掘，并最终形成中国自己的研究思路和方法。[1] 可见，民国文学研究与民国文学史的理论出发点与学术抱负，均已超越民国文学自身。这也将在很大程度上激发民国电影研究与民国电影史的潜能。

二、中国早期电影研究与民国电影的学术面向

从历史叙述文本涵盖的时间维度分析，程季华主编《中国电影发展史》（中国电影出版社，1963）与钟雷编著《五十年来的中国电影》（台湾正中书局，1965）、杜云之著《中国电影史》（台湾商务印书馆，1972）等中国电影史著述，其实就是民国电影史在20世纪60、70年代的具体呈现。颇有意味的是，三部著作均未使用"民国电影"概念，更未在相关问题领域展开基本的讨论。[2] 此后，海内外学者在中国早期电影研究中逐渐引入并不断开展"民国时期电影"或"民国电影"研究，并取得了有目共睹的业绩，但也在观念、方

[1] 李怡：《中国现代文学史的叙述范式》，《中国社会科学》2012年第2期，第164—180页。
[2] 杜云之另著《中华民国电影史》一书，由台湾行政主管部门文化建设委员会1988年出版。

法及史论探索的深度和广度等方面，未能达到应有的水准和预期的结果；特别是跟中华民国史、民国文学史等研究领域相比，还存在着不小的差距。

朱剑、汪朝光著《民国影坛纪实》（江苏古籍出版社，1991）是一部较早冠以"民国电影"书名的专门著述。根据作者"后记"，这本小书是"为那些对民国电影有兴趣而又非专业研究的读者所撰写"，作者也"一直有意于民国电影史的研究"；[1] 确实，该著作者之一汪朝光不仅是优秀的民国史学家，而且是李新主编《中华民国史》第三编第五卷编著者，更从20世纪90年代以来发表了与民国电影检查制度、民国时期电影市场、上海电影及其现代化进程等相关的数篇学术论文，如《30年代初的国民党电影检查制度》（《电影艺术》1997年第3期）、《民国年间美国电影在华市场研究》（《电影艺术》1998年第1期）、《好莱坞的沉浮——民国年间美国电影在华境遇研究》（《美国研究》1998年第2期）、《战后上海国产电影业的启示》（《电影艺术》2000年第5期）、《民国电影检查制度之滥觞》（《近代史研究》2001年第3期）、《战后国民党政府的电影检查》（《南京大学学报》2001年第6期）、《抗战时期沦陷区的电影检查》（《抗日战争研究》2002年第1期）、《早期上海电影业与上海的现代化进程》（《档案与史学》2003年第3期）等，不仅在电影学术界产生较大影响，而且为开拓民国史研究贡献了重要的学术成果。在《光影中的沉思——民国时期电影史研究的回顾与前瞻》（2003）一文中，汪朝光大致回顾并简要评述了民国时期电影研究的基本状况，并对民国时期电影史研究未来发展予以前瞻，指出，研究民国时期的电影发展史，不仅为电影史和民国史所应为，而且对当今电影产业的发展与技术、艺术的进步亦不无借鉴与启示。未来研究中应将电影史视为一般历史学研究之一部分，进一步拓宽研究视野，扩大研究选题，实事求是地确立对民国时期电影的评价标准，客观评估其发展历程，以推动电影史研

[1] 朱剑、汪朝光：《民国影坛纪实》，江苏古籍出版社，1991年版，第538页。1997年，该著收入《民国春秋》杂志编辑的"民国春秋丛书"，以《民国影坛》之名在江苏古籍出版社再版。

究融入历史研究之主流,使其得以更为全面的发展。[1] 在这里,汪朝光虽然没有直接使用"民国电影""民国电影史研究"等概念,但其出自民国史学科的史家风格与学术路向,仍然在一定程度上推动了中国早期电影与中国电影史研究向"民国电影"与"民国电影史研究"的转变。

应该说,在民国报刊、民国历史、民国社会、民国文化等与中国早期电影史研究之间寻求更加深入的联系并以此填补中国电影史研究的空白或改变中国电影史研究的路径,应是"重写电影史"的题中之义与不可回避的重要环节。李欧梵、张英进、张真、傅葆石、陈建华等海外学者的努力发挥了不可或缺的推进功能。作为《剑桥中华民国史(1912—1949年)》的重要作者之一,李欧梵著《上海摩登:一种新都市文化在中国(1930—1945)》(哈佛大学出版社,1999)便将电影纳入民国时期上海都市文化语境,探讨了公共设施、印刷与看电影等都市摩登以及施蛰存、刘呐鸥、穆时英、邵洵美、叶灵凤、张爱玲等人的文学书写,并将"看电影"这种"都会的现代生活模式"跟民国时期上海的"新都市文化"联系在一起。[2] 陈建华著《从革命到共和:清末至民国时期文学、电影与文化的转型》(广西师范大学出版社,2009)也将电影纳入晚清民国时期知识群体互争雄长、思想潮流此起彼伏的特定的公共空间,探讨报纸、杂志等大众传媒在清末至民国时期文学、电影与文化转型中所起的关键作用;并在思想史、文学史和文化史之间"跨界",力图回到历史的场景之中,重现其错综复杂的脉络。总之,在他们的研究中,"民国电影"是都市文化与国族认同及其"现代性"的主要表征和重要载体。相较这两部著作而言,张英进主编《民国时期的上海电影与城市文化》(斯坦福大学出版社,1999)显然更具明确的电影史观念与民国史意识。在该著"导言"《民国时期的上海电影与城市文

[1] 汪朝光:《光影中的沉思——民国时期电影史研究的回顾与前瞻》,《历史研究》2003年第1期,第109—119页。

[2] [美]李欧梵:《上海摩登——一种新都市文化在中国1930—1945》,毛尖译,北京大学出版社,2001年版,第131—135页。

化》中,张英进明确表示,该著的一个"直接目的",就是"将中国早期电影纳入民国时期城市文化的语境中进行持续的研究","为西方的中国电影研究提供一个急需的历史视角",除此之外,该著还致力于达到"另外一个目的",就是"建构作为民国时期重要文化力量的电影","将电影研究与数量日益增长的关于上海文化史的近著联系起来";最后,该著还将指出"有待进一步研究的课题",并"描述一些与这些新的领域相关的档案资料",以此将论述"转向一个更为宏大的民国文化史的背景中"。[1] 显然,在张英进及其他作者的视野里,民国时期的上海电影,是与民国城市文化、上海文化史和民国文化史紧密联系在一起的。也正是通过这种跨学科、多维度的观照,民国电影研究与民国电影史叙述才获得了更加深广的发展前景。

从 2005 年前后开始,随着"百年影史"写作热潮的到来,国内电影学术界也开始反思民国报刊、民国历史、民国社会、民国文化等与中国早期电影之间的关系并发表和出版了一些较有特点的著述。其中,由余纪主编的"民国电影专史丛书"(中国传媒大学出版社,2008)包括彭骄雪著《民国时期教育电影发展简史》、杨燕/徐成兵著《民国时期官营电影发展史》与严彦/熊学莉等著《陪都电影专史研究》三种,从"专史"角度介入"民国电影"特别是抗战时期重庆电影的历史叙述,显示出以"大量重要的历史细节"填补电影研究与史学空白的学术抱负。正如丛书主编所言,同 20 世纪全球所有大国一样,电影是一个覆盖近现代中国政治、经济、文化、艺术等诸多领域的"宏大文化现象",对近现代中国历史发展进程产生过巨大的影响,而其本身既是上述一切交互作用和博弈的"复杂产物",又是构成这一进程五色斑斓的浓墨重彩。可以说,没有电影史的中国近现代历史叙述将是"不完全和不科学的历史叙述";然而,多年来,我们对中国电影发展这一宏大文化现象的叙述和把握,却长期停留在一个"比较粗疏"的

[1] [美]张英进主编:《民国时期的上海电影与城市文化》,苏涛译,北京大学出版社,2011年版,第 6—32 页。

层面上,大量重要的"历史细节"还尘封在历史的角落,从而导致我们对电影史上的诸多历史事件无法给出令人信服的解释,电影史叙述的链条时常发生断裂。[1] 现在看来,"民国电影史丛书"不仅强调了近现代中国历史框架里的民国电影史的重要性,而且因为充分利用和爬梳整理了重庆北碚图书馆收藏的相关历史资料,确实在一定程度上达到了对民国电影历史叙述"补缺接断"的目的。

最近几年,国内的中国早期电影(史)/民国电影(史)研究进入一个不断探索并相对活跃的历史时期。其中,秦喜清著《欧美电影与中国早期电影(1920—1930)》(中国电影出版社,2008)从民族认同的角度讨论了欧美电影与中国早期电影的关系;刘小磊著《中国早期沪外地区电影业的形成(1896—1949)》(中国电影出版社,2009)以地方志研究的方法考察了中国早期沪外电影业的形成轨迹及其基本格局;胡霁荣著《中国早期电影史(1896—1937)》(上海人民出版社,2010)以上海电影为中心,试图从传播学的角度描述和分析中国早期电影的演变历程;顾倩著《国民政府电影管理体制(1927—1937)》(中国广播电视出版社,2010)也努力就南京国民政府电影管理体制建立一个相对完成的叙述体系,并在对各种力量的考察中呈现国民政府电影管理的复杂面相;闫凯蕾著《明星和他的时代:民国电影史新探》(北京大学出版社,2010)以明星及其时代为中心,对民国电影发展历程进行了新的探索;张伟著《都市·电影·传媒——民国电影笔记》(同济大学出版社,2010)选择都市和传媒两个维度,试图在传统的迷雾中找寻民国电影历史的真相;臧杰著《民国影坛的激进阵营:电通影片公司明星群像》(中央编译出版社,2011)以电影人的命运为切入点,逐一再现电通影片公司的历史现场;陈刚的《上海南京路电影文化消费史(1896—1937)》(中国电影出版社,2011)在区域社会史视野下,聚

[1] 余纪:《历史即财富——主编的话》,载彭骄雪《民国时期教育电影发展简史》,中国传媒大学出版社,2008年版,"主编的话"第1—7页。

焦上海南京路电影文化消费的历史；徐红的《西风东渐与中国早期电影的跨文化改编（1913—1931）》（中国电影出版社，2011）从改编与文化的理论视角出发，探讨了中国早期电影的跨文化改编问题；谢荃/沈莹的《中国早期电影产业发展历程（1905—1949）》（中国电影出版社，2011）较为全面地描述和分析了中国早期电影产业的发展历程；黄德泉著《中国早期电影史事考证》（中国电影出版社，2012）则以认真严谨、去伪存真的态度，考证了中国早期电影的相关史事。与此同时，李道新的《人生的欢乐面，他国的爱与恨——中国早期电影接受史里的哈罗德·劳埃德》（《电影艺术》2010年第2期）、郭亮亮/段鸣鸣的《形象的焦虑——中国早期电影语境中民族情绪的一种缘起》（《北京电影学院学报》2010年第3期）、陈山的《豆蔻年华：宁波影人对早期中国电影的贡献》（《当代电影》2010年第8期）、吴徐君的《中国早期电影演员的管理模式——以20世纪30年代上海为中心的考察》（《电影艺术》2011年第1期）、胡文谦的《"影戏"："影""戏"与电影艺术——中国早期电影观念研究》（《首都师范大学学报（社会科学版）》2011年第2期）、张淳的《中国早期电影〈新女性〉与民国上海的女性话语建构》（《首都师范大学学报（社会科学版）》2011年第2期）、徐红的《中国早期银幕上的"娜拉"与"人民公敌"——论侯曜的〈弃妇〉》（《北京电影学院学报》2011年第3期）、周毅的《中国早期电影的文化场域》（《西南民族大学学报（人文社会科学版）》2011年第4期）、陈建华的《文人从影——周瘦鹃与中国早期电影》（《电影艺术》2012年第1期）、付晓红/王真的《〈赖婚〉与中国早期爱情片》（《电影艺术》2012年第1期）、王清清的《从王汉伦观察中国早期电影与电影宣传》（《浙江艺术职业学院学报》2012年第1期）、李斌/曹燕宁的《周瘦鹃〈影戏话〉与中国早期电影观念生成》（《电影艺术》2012年第3期）、方方/黄玲的《中国早期电影的品牌战略研究——以明星公司〈姊妹花〉为例》（《电影新作》2012年第3期）、王瑞光的《美国与中国早期电影审查制度之异同》（《艺术探索》2012年第5期）、李亦中的《细化电影史：中国早期电影外来影响剖记》（《当代电影》

2012年第11期)、张晓慧的《论中国早期电影中知识分子形象的现代性》(《齐鲁艺苑：山东艺术学院学报》2013年第1期)、郦苏元的《中国早期电影史的微观研究》(《当代电影》2013年第2期)、林锦熤的《中国早期电影公关意识》(《当代电影》2013年第2期)等研究论文，也都从各自不同的角度，对中国早期电影／民国电影中的各种议题进行了较为细致深入的分析和探究。

总的来看，目前的中国早期电影研究主要是在历史研究特别是民国史研究的促发下展开的，在"微观"研究与"细化"电影史的过程中呈现出较为明确的考据意识和史料追求，并涌现出一批专心致志、较有实力的年轻学者。对于不无宏大空疏之弊的中国电影史学术而言，这是令人欣慰的结果。但是，问题仍然存在。迄今为止，有关中国早期电影的历史叙述不仅缺乏一种整体性的跃动，而且没有获得相应的理论话语和史学框架。更为重要的是，随着考据意识和史料意识的增强，中国早期电影研究中也出现了唯考据和史料是从或沉湎于考据和史料中不能自拔的现象，中华民国史研究的理论成果与民国文学史研究的重要思路，并没有对中国早期电影研究产生更进一步的影响；特别是在从中国早期电影转化为民国电影的学术面向上，即便目前已有的一些研究，也都缺乏基本的概念认定、观念辨析以及理论阐发和历史建构；无论对"民国视野""民国机制"，还是对"民国史视角"，中国早期电影／民国电影研究还都处于相对静默的观望状态。

三、可能的路径：一种新的民国电影史

当然，电影史不同于一般史或文学史，民国电影史也要在民国史和民国文学史的影响和启发下找寻自己的路径；更进一步，一种新的民国电影史，不仅有可能为"重写电影史"带来转型的契机，而且有可能以其创新的历史叙述跟一般民国史和民国文学史进行卓有成效的对话和交流，并在

跨学科、跨媒介与跨时空、跨文化的多元格局中成就为更加深广的知识体系的一部分。

一种新的民国电影史，首先需要在"民国"话语中定位自身。现在看来，"民国"在时空、精神与文化等各个方面的内涵远未得到确切的认定；"民国"话语的建构性特征，不仅为相关论述带来巨大的挑战，而且为民国电影史研究带来难得的机遇。民国电影作为"民国"话语的重要元素之一，显然能为"民国"话语的生成提供难得的参照和启示。民国电影是否跟一般民国史一样，可在革命史观、现代史观之外寻求一种新的文明史观或全球史观？或者，跟当前的民国文学一样，可被相应的"民国视野""民国机制"或"民国史视角"所阐发？是否更有可能因电影的媒介特性而被定位于一种更加开放和包容的史论体系？只有在定位"民国"话语的过程中不断进行"民国电影"的概念认定，才能为新的民国电影史的出现奠定基础。

一种新的民国电影史，同样需要充分尊重民国历史与民国电影自身的丰富性、复杂性与延展性，在全方位的时空对话中，通过历史现场的回归与电影生态的还原，发现民国电影内部的多重张力，并以此寻求电影理论与历史的创新。从电影管理政策、电影文化交流、电影生产传播等角度考察民国电影的多重面貌，在国际贸易、产业竞争与行业组织等层面分析民国电影的生存智慧，从内地电影、香港电影与台湾电影等多地互动的独特格局中重现民国电影的文化政治和地理景观，在"战争"与"沦陷"的背景下认真探究民国电影的殖民性与抗争性，等等，这些论题的提出，不仅能够直面中国电影史学科危机带来的焦虑，而且成为建构新的民国电影史亦即"重写电影史"的可能的路径。

一种新的民国电影史，在面对全球化思潮与民族主义相互交织的复杂境遇时，仍有必要超越党派界限，将此前中国早期电影历史叙述中的"党派之争"或"现代性之惑"转向相对宽容的"国族论述"与"民国体验"；并在汗牛充栋的史实与事实中克服单一／简单的价值判断，建构中国电影史不可或缺的主体性和持续展开的对话性。之所以提出"国族论述"与"民

国体验",是因为以"民国"命名的中国电影史自身必须具备的国家属性与民族国家诉求。另外,只有在"国族论述"与"民国体验"的框架下,才能有效面对1949年前后海峡两岸不同的政治经济体制与文化意识形态,充分整合时空已然分裂、认同极为艰难的中国电影历史。这应该是一个多世纪以来所有中国电影人与中国电影观众的愿望,也是海峡两岸中国电影的梦想。

冷战史研究与中国电影的历史叙述

第二次世界大战结束以后,特别是20世纪90年代开始以来,全球范围内的冷战与冷战史研究已历多年,成果累累;与此相应,作为冷战意识形态与文化冷战史研究一部分的冷战电影与冷战电影史研究,也出现了较为活跃的局面,并显现出冷战学科发展的蓬勃生机。迄今为止,冷战与冷战史研究作为政治学、国际关系学和历史学等研究的重要领域之一,已经突破了所谓"西方中心主义"或"美国中心论",在美、欧和亚洲各国特别是中国均取得了较大的进展;无论"冷战国际史",还是"冷战史新研究",甚或冷战史研究中中国学者的贡献,都以观念的不断创新、文献的深入掘发、视野的持续拓展和史述的大量涌现为标志,走在了当今世界历史学科的"前列"。[1]

然而,在冷战与冷战史研究逐渐成为"显学"的过程中,中国的冷战电影与中国冷战电影史研究,以及海外的中国冷战电影与中国冷战电影史研究,并未获得应有的关注和充分的讨论。迄今为止,有关中国冷战电影

[1] 有关冷战与冷战史状况的研究文献,可主要参见:(1)陈兼:《关于中国和国际冷战史研究的若干问题》,《华东师范大学学报(哲学社会科学版)》2001年第6期,第16—25页;(2)陈兼、余伟民:《"冷战史新研究":源起、学术特征及其批判》,《历史研究》2003年第3期,第3—22页;(3)夏亚峰:《近十年来美英两国学术界冷战史研究述评》,《史学集刊》2011年第1期,第107—117页;(4)沈志华:《近年来冷战史研究的新趋向》,《社会科学战线》2012年第6期,第78—81页。

的各种论述，尽管已经在海内外各界学者中引发相应的兴趣，并已指向大陆/内地、香港和台湾等在内的海峡两岸中国电影，但大多论述仍然停留在就事论事或影/史互证的一般性层面，讨论对象也主要集中在某些特定的电影类型（如反特片、间谍片、战争片等）以及与其相关的某些特定的影片文本；至于中国冷战电影史的相关论述，更是缺乏基本的争辩与初步的整合。冷战史研究与中国电影的历史叙述之间，存在着有意无意地遮蔽或遗忘以及愈益增大的学术裂隙。

为此，需要在冷战史研究的学术背景下，通过对冷战电影研究的认真梳理，考察冷战时期的中国电影与中国电影研究的冷战议题；与此同时，通过对电影冷战史研究的深入反思，探讨冷战时期中国电影史或中国电影冷战史的可行性；最后，通过对冷战时期中国电影史或中国电影冷战史的分析探究，重新建构中国电影的历史叙述。这将是建立在20世纪全球史观以及战争、冷战与后冷战（或全球化）历史分期的基础之上，在对中国电影的文本、作者、类型及美学、文化和工业等进行整体阐发的过程中，对海峡两岸一个世纪以来的中国电影所展开的一种创新性的历史话语实践。

一、"冷战电影"与中国电影的冷战议题

在这里，所谓"冷战电影"，不仅指冷战时期的电影，而且指冷战结束后即"后冷战"（或"全球化"）时期直接诉诸冷战或以冷战为背景的电影。当"冷战电影"指向"冷战时期的电影"时，不仅应指这一时期具有相对明确的冷战题材和冷战意图的间谍片、反特片、战争片、科幻片等类型样式，而且应指这一时期具有特定的冷战意识形态症候的各种类型样式或大小题材，例如各种喜剧片、歌舞片、伦理片和历史片、古装片等以及各种工业、农业和知识分子等题材的电影作品；而当"冷战电影"指向"后冷战"（或"全球化"）时期直接诉诸冷战或以冷战为背景或承载冷战意识形态的

电影时，同样应该包含上述内容。

这样，"冷战电影"就是一个相对开放并不断建构的概念。它是建立在冷战与冷战史研究的基础上，对冷战和后冷战时期的电影文本、作者、类型及美学、文化和工业等进行重新观照、深入反思和持续阐释的努力。其主要目标，便是试图在此过程中拓展新的研究视域，开启新的思考空间，重构新的电影史观。

在这方面，欧美和日本学术界较早就将关注的视野聚焦于恐怖片、科幻片和悬疑片等电影类型及相关导演，并将其置于冷战历史背景或冷战思维格局之中进行针对性的分析和讨论；与此同时，对冷战电影及其与美英地缘政治、国族、性别和全球化等关系问题展开进一步的考察和探究。这些学术成果，随着冷战的结束，已经达到了相当的广度和深度。其中，主要包括肯思·布克尔（2001）的《怪物、蘑菇云和冷战：美国科幻叙事和后现代主义的根源，1946—1964》、[1] 托尼·肖（2001）的《英国电影和冷战：国族，宣传与共识》、[2] 罗伯特·J.科伯（2011）的《冷战女性：女同性恋、国族认同和好莱坞电影》、[3] 特奥多尔·休斯（2012）的《冷战南韩的文学和电影：自由的边界》[4] 等著述；在这些著述中，《英国电影和冷战：国族，宣传与共识》应该较有代表性。该著作聚焦于影响国际政治的"冷战"年代，揭示电影制片人、电影审查者和白宫之间的关系，并在此基础上讨论电影工业的经济规范与英国政府的反苏反共宣传策略。为此，作者托尼·肖详细剖析了这一时期的许多重要影片，明确表示，"电影是冷战最

[1] M. Keith Booker, *Monsters, Mushroom Clouds and the Cold War: American Science Fiction and the Roots of Postmodernism, 1946—1964*. Greenwood Press, 2001.

[2] Tony Shaw,*British Cinema and the Cold War:The State,Propaganda and Consensus*.I.B.Tauris & Co Ltd,2001.

[3] Robert J.Corber,*Cold War Femme: Lesbianism, National Identity and Hollywood Cinema*.Duke University Press,2011.

[4] Theodore Hughes ,*Literature and Film in Cold War South Korea: Freedom's Frontier*.Columbia University Press.2012.

有力量的宣传工具"。颇有意味的是，在《视觉文化导论》一书中，尼古拉斯·米尔佐夫（1999）也早就从视觉文化的角度，探讨了从《独立日》到《1429》和《千禧年》等科幻影片的意识形态和文化症候。作者指出，科幻作品明显是把冷战时期的冲突置换到了未来，冷战的政治危机使电影制片人为危险的外来者制造了种种隐喻。《独立日》便把从1950到1960年代科幻电影中分歧的政治重新组装到一套关于美国必胜的叙述中，鼓吹美国在打赢冷战和海湾战争后必能保持整个国家的良好势头。[1] 正是通过上述努力，冷战电影研究有望从冷战时期的国别、类型电影研究，拓展到冷战背景下的跨国族、跨类型电影研究或后冷战时期电影的跨媒介、跨文化及其冷战意识形态研究。

在中国电影学术界和海外的中国电影研究领域，胡克（1999、2000）和丘静美（2006）是较早明确地对"冷战"一词进行辨析并在冷战背景或冷战意识形态层面探讨中国电影的学者之一。在《反特片初探》等文章中，胡克便将"反特片"产生的"必然原因"跟第二次世界大战结束，世界进入冷战格局的背景联系在一起，并在类型研究的框架中把反特片看作一种"神话叙事"和"社会仪式"。[2] 同样，在《类型研究与冷战电影：简论"十七年"特务侦察片》一文中，丘静美把"十七年"中国电影置于20世纪50—60年代全球和区域性语境嬗变的背景，并试图就冷战中的各种电影类型（以所谓"特务侦察片"为代表）进行文化语境和艺术形态的对比。文章指出，"冷战"这一外来语汇并不完全契合中国国情。不过，反特片确是"冷战电影"的样板。从全球角度审视，反特片或"十七年"惊险样式特务侦察片，不仅是人们在特定意识形态语境下自觉创制的电影样式，而且是一个在它种影片中多有对应物的"国防叙事样式（或类型）"，直接标示了冷战电影的"国

[1] Nicholas Mirzoeff, *An Introduction to Visual Culture*.Routledge,and imprint of the Taylor & Francis Group,1999.p193—227.

[2] 载于郦苏元、胡克、杨远婴主编《新中国电影50年》，北京广播学院出版社，2000年版，第247—258页。

防叙事特权"。文章分析，中国电影在冷战前已经凸显民族主义倾向，而在新中国十七年间，又生产出抵制霸权、维护主权象征的惊险样式特务侦察片，跟战争片和农村片一起彰显了人民的力量和意志，试图向观众证明和向世界展示，中国有能力脱离殖民强权，能够自卫、自立和自足。丘静美还在文章中表示，每类国防电影都制造各自的间谍版本以抵制异见。跟大陆电影一样，台湾 60—70 年代的电影或朝鲜电影同属国防叙事，制片目的也在激发民众的警戒性和面对政敌的偏执意识。[1]

值得注意的是，丘静美的论述，既将反特片（特务侦察片）当作"十七年"中国冷战电影的"样板"，也在"国防叙事样式（或类型）"概念中纳入了作为整体的"十七年"中国（大陆）电影以至冷战时期的台湾电影，在一定程度上拓展了"冷战电影"与"中国电影"的研究领域，为中国电影的历史叙述带来了某种新的可能性。此后，台湾学者在处理冷战与台湾电影的关系问题时，走向了更加细致入微的论域并提出了更多开放深入的命题。其中，陈光兴（2001）以《多桑》（1994）与《香蕉天堂》（1989）这两部影片为主要分析对象，企图透过文本中的呈现来解释"省籍问题"这一台湾主流政治中最核心但又不能直接触碰的深层禁忌；在作者看来，《多桑》描绘的是本省人下层阶级的苦难，《香蕉天堂》则处理了外省人下层阶级的伤痛。台湾省籍问题纠结了全球性及区域性冷战及殖民主义力量的运转。当代台湾正是在殖民主义与冷战的两个交错结构中，生产出了不同的情绪结构，造就了矛盾冲突的情绪基础。[2] 另外，蔡庆同（2013）讨论了 1945 年至 1983 年之间"台影"（台湾电影制片厂）新闻片所再现的"山胞"，并从视觉政治的观点出发，批判性地分析了"台影"作为冷战时期观看社会的主要管道（"冷战之眼"），通过新闻片的再现所进行的"山胞"意象

[1] 丘静美：《类型研究与冷战电影：简论"十七年"特务侦察片》，朱晓曦译，《当代电影》2006 年第 3 期，第 74—80 页。

[2] 陈光兴：《为什么大和解不/可能？〈多桑〉与〈香蕉天堂〉殖民/冷战效应下省籍问题的情绪结构》，《台湾社会研究季刊》第 43 期（2001 年 9 月），第 41—110 页。

的社会建构。[1] 台湾学者的台湾冷战电影与台湾电影的冷战意识形态研究，是重新构建中国电影历史叙述不可或缺的重要环节。

同样，对冷战时期香港电影和香港电影的冷战意识形态的研究，也显示出冷战电影与中国电影及其历史叙述的复杂性和丰富性。2006年10月，香港电影资料馆和香港大学亚洲研究中心联合举办了"1950至1970年代香港电影的冷战因素学术研讨会"，与会者分别从历史、文化和社会等角度探索冷战和香港电影的关系，并结集为《冷战与香港电影》一书出版。会议和论文集除了收入一系列讨论冷战时期香港电影文本和类型（如电懋与东宝的"香港"系列、港产伦理亲情片、香港电影对"占士邦热"的回应、聊斋灵异电影等）的文章之外，还讨论了"传媒与文化统战"以及香港电影的"工业与政治"等议题。其中，何思颖（2009）通过考察香港电影对"占士邦热"的回应后指出，冷战岁月中，心灵和思想的角力在全球每一个地区推行，小小的香港亦成了意识形态冲突的激烈战场。反讽的是，在香港电影中，冷战却"不着痕迹"。[2] 但在讨论聊斋灵异影片与冷战电影的关系时，张建德（2009）却表示，"铁金刚影片"（即"占士邦"系列影片）席卷全球后，冷战主题成为60年代间谍历险动作片的指定动作，香港影坛更出现了称为"亚洲铁金刚"的次类型；这种典型间谍片对冷战的着墨比较直接，都以简单的黑白二分法塑造"忠"与"奸"的间谍角色，表现自由与共产两个世界的对立。除此之外，《聊斋》鬼片也具有冷战寓意，共产主义与资本主义两个世界之间的政治阴谋及紧张关系、国家与国际间谍等主题，也在这种鬼怪武侠片中表现出来。可以说，《聊斋》故事是冷战寓意的载体，冷战的现实世界在《聊斋》电影改编的梦想世界中，则以历史的方式体现出来。电影导演如李翰祥、胡金铨、徐克等，其实都是卓越的历史

[1] 蔡庆同：《冷战之眼：阅读"台影"新闻片的"山胞"》，《新闻学研究》第114期（2013年1月），第1—39页。

[2] 何思颖：《无间谍——香港电影对占士邦热的回应》，载《冷战与香港电影》，香港电影资料馆，2009年版，第221—230页。

主义者和寓言家。三位导演改编《聊斋》时，都把冷战时期对（大陆）中国的敌意写成寓言，其反共思想既反映香港在西方管治下的特殊观点，又顺从了台湾国民党政府的主流立场。因此，张建德强调，不管哪一种电影类型，"冷战的主题"都能派上用场。[1]

确实，冷战时期的各种电影文本、电影作者和电影类型，都在冷战背景和冷战思维的语境中被生产和被消费，也自然会被打上冷战电影的烙印；而后冷战时期的一部分电影，作为冷战历史和冷战电影的某种回应和特殊反馈，也不可避免地承载着或隐或显的冷战意识形态症候。从跨类型、跨时空的层面观照中国的冷战电影，或在跨类型、跨时空的中国电影中读解其潜隐的冷战意识形态，无疑是拓展中国电影研究视域、重构中国电影史观的重要途径。这一点，不仅在海外和港台学术界取得了较大的进展，而且正在引起内地学者的关注。特别是随着2010年前后，当谍战片成为内地银幕和荧屏上的流行类型之后，冷战与冷战电影更是成为讨论的热点之一。[2]

其中，张慧瑜（2010）便明确表示，当下的谍战片跟冷战议题有着密切的关系。在他看来，谍战剧作为一种冷战时代的准电影类型，虽然早在冷战之前就已出现，但在冷战年代成为表述二元对立的冷战意识形态的最

[1] 张建德：《聊斋灵异与冷战电影》，载《冷战与香港电影》，香港电影资料馆，2009年版，第231—244页。

[2] 相关的主要论文包括，(1)戴锦华：《谍影重重——间谍片的文化初析》，《电影艺术》2010年第1期，第57—63页；(2)张慧瑜：《后冷战时代的谍战故事》，《粤海风》2010年第1期，第34—38页；(3)张慧瑜：《"谍谍"不休：谍战片的后冷战书写》，《电影艺术》2010年第4期，第45—49页；(4)张燕：《冷战背景下香港左派电影的艺术建构和商业运作》，《当代电影》2010第4期，第94—99页；(5)徐勇：《语词的意识形态及其表征——从命名"反特片"到"谍战片"的转变看社会时代的变迁》，《北京电影学院学报》2011年第4期，第2—6页；(6)徐勇、王冰冰：《再造"敌人"——对当前谍战片热及后冷战时代民族国家认同的分析》，《当代电影》2011年第5期，第88—91页；(7)张燕：《冷战时期"长城""凤凰""新联"发展研究》，《当代电影》2012年第7期，第97—102页；(8)徐勇：《幽影重重与时空想象——图绘80年代以来华语电影中的移民表述问题》，《当代电影》2011第8期，第70—73页；(9)龚艳、王志敏：《分叉路与浮桥："冷战"初期的中国电影》，《文艺研究》2012年第10期，第89—94页。

佳载体。因此，冷战双方往往采用完全相同的叙述策略，只要颠倒彼此双方的身份就可以实现各自的意识形态表述。近几年来谍战片成为流行的影视类型，许多是翻拍自20世纪50—70年代的反特故事片，但与后者不同，这些后冷战时代的谍战故事发生了许多改写，充当着不同的意识形态功能。在这个意义上，与借助国族即国共都是中国人来整合冷战裂隙不同，这些谍战剧把曾经被作为意识形态敌手的国民党女特务变身为国共"兄弟一家亲"，这种"兄/长"的位置，已然修复或遮蔽了国共之间的意识形态对立，不仅仅是为了迎合2005年以来逐渐缓和的海峡关系，而且更是在中国文化内部清理冷战的债务。跟张慧瑜一样，徐勇（2010、2011）也历时性地分析了中国冷战电影特别是反特片（谍战片）的类型特征和意识形态。在他看来，如果反特片敌我分明的二元对立结构呈现出的是冷战意识形态表征的话，那么时下"谍战"类影视中你中有我、我中有你的镜像式结构，呈现的则是以全球化为表征的后冷战时代的鲜明特点，其貌似中性化的表述，表现的是对阶级认同甚至国（民）族认同的改写和超越。值得注意的是，徐勇（2011）还力图将香港电影中的"移民问题"跟冷战联系起来，指出，自20世纪80年代以来，移民问题始终是香港电影中挥之不去的幽灵，其穿梭于不同类型的电影之中，往往作为一个背景或前景，甚至作为主题或剧情内在于影片的叙述之中，制约着影片的表达。这一状态显然与香港的现实/历史处境息息相关，某种程度上关乎香港的身份认同及其潜在的焦虑。如若联系华语电影中的移民表述来看，无疑又同冷战/后冷战时代的全球化语境有内在的关联。

这种以冷战议题为中心，力图整合大陆与台湾以及内地与香港电影的努力，在张燕（2010，2012）与龚艳、王志敏（2012）的论文中也都有所体现。龚艳、王志敏以好莱坞电影、苏联电影和香港左派电影作为考察"冷战"初期中国电影形态变化的切入点，讨论了好莱坞电影在"冷战"初期对中国电影创作的影响，以及此后苏联电影对国营制片的影响和香港左派电影对国产电影体制的补充。可以看出，中国电影里的冷战议题，确实以

其更为宏阔的国际视野和愈益深入的比较姿态，拓展了新的研究视域，开启了新的思考空间。

二、"电影冷战"与中国电影的史观重构

显然，中国电影里冷战议题的提出和展开，还有可能从"冷战电影"的一般层面转向"电影冷战"的研究范式，进而重构新的中国电影史观。

在这里，"电影冷战"是指在电影中或通过电影而进行的冷战。跟以电影文本、电影作者和电影类型为中心而进行阐释的"冷战电影"不同，"电影冷战"更加强调冷战的历史和事实，主要考察作为生产和消费的电影产业以及作为机构和机制的电影工业，分析探讨其在冷战时期的所作所为，并就其作为冷战工具的立场和价值，进行历史性的反思和批判。

但跟"冷战电影"一样，"电影冷战"也是一个相对开放并不断建构的概念。在各种版本的世界电影史和国别电影史中，从对"冷战电影"的具体分析，到对"电影冷战"的整体把握，都能体会到各国的电影史学家对"电影冷战"的独特理解和日益重视。作为冷战史和电影史的重要组成部分，"电影冷战"有望成为一个颇具生长性的学术领域，并对中国电影的史观重构产生重要的影响力。

事实上，从"电影冷战"的角度观照世界电影或各国电影史，是冷战时期电影史写作的基本思路；特别是苏联、东欧等社会主义国家以及出自美、法等国的共产党阵营和具有左翼倾向的电影史学家们，更是愿意直接把电影当作政党斗争和意识形态的宣传工具，对冷战一方的资本主义电影给予揭露和批判。在《好莱坞电影中的黑人》(1950)一书中，[1] 作者 V.J. 季洛姆身为美国共产党的《政治问题月刊》主编及美国共产党全国文化委员

[1] V. J. Jerome, *The Negro in Hollywood Films*. Masses and Mainstream, New York,1950.

会主席，便对美国电影作为"肆无忌惮的沙文主义和种族主义宣传工具"进行了猛烈的抨击。在他看来，好莱坞已经日薄西山。即便在美国国内，越来越多的电影观众和群众组织发动了大规模的运动和斗争，反对"宣传暴力、虐待狂、腐化堕落、种族主义和仇视苏维埃制度"的"好莱坞文化"；这种仍在高涨中的愤怒情绪，已经表现在许多反对上映那种污蔑苏联的影片《铁幕》(The Iron Curtain)的斗争中；在美国和世界许多城市，都已经发生抗议运动和群众示威运动，工会组织纠察队阻止工人观看这部影片；美国报纸也已坦白承认那一批"粗制滥造"的反共影片如《铁幕》《红色的威胁》和《我嫁给一个共产党人》等"卖座的惨败"。

相较于V.J.季洛姆的愤激，法国电影史学家乔治·萨杜尔对"电影冷战"显得相对温和。在《世界电影史》(1979)第十九章中，[1]乔治·萨杜尔论及"1945年至1962年的好莱坞"，便对冷战时期的美国电影及其后果进行了冷静的分析和探讨。关于电影冷战中发生的"好莱坞十君子"事件，乔治·萨杜尔的叙述也几乎是客观的："几乎所有上述人士都和进步阶层有关联，许多人因此遭到'非美活动委员会'传讯。该委员会在1947年开始它的'驱逐异端'运动。这场运动持续好些年，最终形成麦卡锡主义。报纸、广播电台和电视台对最后使'好莱坞十君子'被判罪入狱的诉讼，作了大量的报道。大批导演、制片人、演员、编剧都和这十个人一齐被列上黑名单而沦于失业。"值得注意的是，在随后的电影史叙述中，乔治·萨杜尔令人信服地将相关的电影文本、作者、类型及其产业状况和工业体系等，都成功地纳入到了"电影冷战"的视野之中。类似下述判断，便极具分析的涵括性和思想的穿透力："随着'冷战'和以后'温战'的出现，战争片竞相出笼，根据畅销小说改编的影片（如《剃刀边缘》《琥珀》《凯旋门》）或那些场面豪华的影片（如《参孙与大理亚》《圣女贞德》），由于它们摄

[1] [法]乔治·萨杜尔：《世界电影史》，徐昭、胡成伟译，中国电影出版社，1982年版，第420—439页。

制费用或票房收入的巨大,而成为压倒一切的影片。《战场》一片由于颂扬美国空军的威力,打破了票房纪录。在《登陆硫磺岛》一片中,一个副官(约翰·韦恩扮演)向下属训话,要他们'糊里糊涂地'死去,并且为用喷火器烧死黄种人而大唱赞歌。威廉·威尔曼的《铁幕》一片开了'反共'影片的先例,但是这些影片未在商业上获得很大成功。……当美国的'驱逐异端'运动喧嚣尘上之时,卓别林经过七年沉默之后,拍了他的《凡尔杜先生》。他的这部影片在美国遭到蔑视和抵制,上映的机会还不如一部末流的西部片。"

同样,在《世界电影史》(1983)第12章中,[1]美国电影史家杰若·马斯特论及"过渡时期的好莱坞:1946年至1965年",也提到了"好莱坞十君子"事件,并将战后美国电影面临的法律和商业"灾难",在一定程度上归结为"冷战"的后果。在他看来,战后数年美国人在情绪上的大变,也造成电影事业的困窘。"冷战"岁月中的怀疑,亦即厌恶所有与外国有关的事物,尤其是对"红色威胁"恐惧愈增,也造成了美国国内某些团体的不信任。这导致战后十年,好莱坞把注意力从性与道德上的过分表现,转向为政治和社会立场。另外,在《1945年以来的世界电影》(1987)一书中,[2]威廉·卢尔同样关注冷战局势,并认为第二次世界大战给世界各国及其电影带来了根本的、巨大的改变。这表现在战后电影更加依赖于政府财政和国家政策。战后电影史已经变成了政府投资的电影史。电影类型、制片模式以及电影的市场转换、趣味变迁、技术演进和配额制、政治管制、国际合作等,都跟政党政治和政府投资联系在一起。

确实,"电影冷战"的直接后果,便是"政治"及与此相关的国家意识、民族主义对电影的全方位的干预和渗透。也正因为如此,在《好莱坞

[1] [美]杰若·马斯特:《世界电影史》,陈卫平译,台北电影图书馆出版部,1985年版,第294—325页。

[2] William Luhr, *World Cinema Since 1945*, VII, The Ungar Publishing Company, New York, 1987.

电影——1891年以来的美国电影工业发展史》（1995）中，[1] 澳大利亚学者理查德·麦特白专门以第九章论及好莱坞电影的"政治"。在他看来，尽管好莱坞的代表们一再否认好莱坞是一个政治实体，但电影业却常常成为被意识形态渗透的对象，无论在国内还是国外。这体现在审查制度、配额法案和其他的法律控制，以及对民族文化美国化的抱怨之上。在这里，理查德·麦特白还检讨了冷战时期好莱坞对反共产主义政治迫害的默许，认为这无疑反映了电影工业的怯懦和对避免政治争议的向往，同时也体现出好莱坞对国家态度的屈从。

遗憾的是，尽管美、法等国的电影史叙述或一般世界电影史里的美、法电影史，大多能够相对直接和较为明朗地呈现出"电影冷战"的基本脉络，但在作为整体的世界电影史和国别电影史观念中，"电影冷战"仍常常被遗忘或被忽视。跟一般冷战史研究对"西方中心主义"或"美国中心论"的突破不同，迄今为止，"电影冷战史"还没有突破这种"西方中心主义"或"美国中心论"的藩篱。这种状况的出现，不仅跟好莱坞电影的全球霸权联系在一起，而且取决于电影史研究本身的丰富性和复杂性。显然，只有重构一种"去中心"的世界电影史观和国别电影史观，才能真正面对美、法之外各个国家、各个地域的电影历史，并在"电影冷战"国际史的框架中创新世界电影和国别电影的历史叙述。

在这方面，韩、中两国电影学术界已经取得了一定的实绩。在韩国，继李英一编著《韩国映画全史》（1969）之后，韩国电影振兴委员会编著的《韩国电影史——从开化期到开花期》（2006），即是一种以"全新方式"写成的韩国电影史。[2] 该著作把韩国电影的历史划分为十个时期，并将各个时期的电影议题纳入"社会现代史"的脉络中加以论述。尽管没有采用统

[1] [澳大利亚] 理查德·麦特白：《好莱坞电影——1891年以来的美国电影工业发展史》，吴菁、何建平、刘辉译，华夏出版社，2005年版，第245—284页。

[2] [韩] 韩国电影振兴委员会编著：《韩国电影史——从开化期到开花期》，周健蔚、徐鸢译，上海译文出版社，2010年版，第306—312页。

一的概念或者方法论,但在第八章"新军部的文化统治和新电影文化的出现(1980—1987)"结束之后的议题《谁的民族电影:韩国电影政治再现的历史和语境》中,作者金善娥便深入地讨论了"电影冷战"之于韩国电影史的重要性。在她看来,"摆脱日本殖民统治""朝鲜战争"和"民族分裂"是韩国电影史上三件意义深远的大事;而且直到现在,这三段历史残迹在韩国电影中处处显露痕迹,它们掌握历史自身的方向和决定电影类型的产生和消失,对于电影和政治的关系以及界限都起到决定性作用。在解放、战争、分裂这些相关联的事件所激起的反日情绪和亲美意识下面,所有国民成为历史牺牲者的意识被强化了,自由—反共—爱国—民主主义被视为同一件事情为当权者所用,从而形成理解韩国电影的独立脉络。这种政治(无)意识,通过军事政变、军事独裁政权和文官政府等政治权力的反复集权和交替,得到进一步助长,并在变化的过程中安扎于集权的核心。韩国电影在这样的政治脉络和条件下,构成了意识形态的再现。

跟韩国电影史一样,20世纪90年代以来,中国电影的历史叙述也开始引入冷战议题,并试图在电影冷战的视野中重构新的电影史观。通过海峡两岸电影史学者的共同努力,台湾、香港的"电影冷战"历史逐渐浮现,台湾电影史和香港电影史也开始呈现出新的面貌。

其中,卢非易的《台湾电影:政治、经济、美学(1949—1994)》一书,[1]便将台湾电影放置在政治、经济、美学的交互架构中予以分析,并借此探索台湾电影的宏观历程。从全书章节标题,如第二章"重整的年代(1950—1954)"下设"国权体系下的电影政治结构""组织脉络下的权力运作""进口替代策略与电影经济"等各节,第三章"起步的准备(1955—1959)"下设"战斗文艺下的电影管制""架构电影辅导政策"等各节,第四章"成长的开始(1960—1964)"下设"两极对立下的安逸社会""出口扩张政策

[1] 台北远流出版事业股份有限公司,1998年版。

与电影经济"等各节,第五章"黄金年代(1965—1969)"下设"国家语言政策与政府干预手段""发行托拉斯"等各节,第六章"处变不惊(1970—1974)"下设"外交挫折与爱国政宣电影""李小龙与政治焦虑"等各节,第七章"骚动与迷惑(1975—1979)"下设"电影里的国家命运与政治写照""本土反思运动"等各节,第八章"写史的年代(1980—1984)"下设"电影政治结构的松动""松动气氛下的全面堕落"等各节,第九章"新时代开始(1985—1989)"下设"解严与电影的大陆政策""僵尸、大哥、电影秀:歇斯底里的社会"等各节,都可以非常明确地看出,作者是将台湾电影及其"政治"跟"冷战"的历史紧密地联系在一起的。

同样,钟宝贤的《香港影视业百年》(2004)一书,[1] 也力图从电影工业的变迁探讨香港电影一个世纪的发展历程。在这部香港电影史著里,"电影冷战"的视角也得到了一定程度的体现和生发。全书第三章,在论及"战后香港的亲右电影阵营""战后香港的亲左电影阵营"与"左右两阵营的角力"之前,便指出"冷战"跟中国内地电影和香港电影生态之间的关系。颇有意味的是,张燕的《在夹缝中求生存——香港左派电影研究》一书,[2] 恰恰就是在"电影冷战"的历史观念下讨论了冷战时期的香港左派电影,从"冷战时期的香港政治生态""殖民地境遇下的香港社会文化空间"与"意识形态对抗下的香港电影格局"等章节标题可见一斑。面对香港左派电影以及长城、凤凰、新联和银都影业公司等复杂而独特的命题,作者倾向于既从冷战格局、政党政治和电影艺术的角度入手,又试图在更加深广的社会、政治、文化和电影语境中呈现这一段既关涉内地又发生在香港的电影历史。当然,由于论题所限,作者并未从整体上观照两地电影冷战之于中国电影史的重要性,而这也正是中国电影史研究亟待解决的问题。

[1] 三联书店(香港)有限公司,2004年版。
[2] 北京大学出版社,2010年版。

三、冷战史研究与中国电影的史述创新

迄今为止，从世界政治史与国际关系史的角度，聚焦于包括中国在内的全球冷战历史，已经成为冷战史研究的重要议题。正如论者所言，冷战结束后，人们还是可以经常感受到冷战的巨大影响。冷战一直存在于世界政治的思维和话语体系之中，存在于各个国家的对外政策和外事行为之中。现在常常所谓"后冷战"，也表明只能用"冷战"来界定人们生活的这个时代。这部分是因为当今时代的本质特征变幻莫测而难以把握，也因为冷战的时代特征过于鲜明，影响又特别重大和深远。人们不得不依赖那个时代积累的很多知识和某些思维惯性来理解今天的世界。[1] 确实，冷战的"遗产"超出了冷战本身，冷战史研究也势必改变世界历史研究的总体状况。

与此同时，中国在世界冷战史上的地位和作用也正在凸显。诚如美国政治学家安德鲁·内森、罗伯斯·罗斯（1997）所言，冷战时期中国是处在两个超级大国阵营交叉点上的"唯一主要国家"，是双方施加影响与显示敌意时的"主要目标"；[2]《剑桥冷战史》主编之一文安立（Odd Arne Westad，2007）也从南北战争的角度审视冷战史，认为冷战最重要的地区在"第三世界"，主要体现在美苏对抗对第三世界产生的影响；在他看来，第三世界特别是中国的变化，更是大大地制约了冷战的进程。[3] 当然，在中国学者的各种论述中，相关论题更是得到了进一步的分析和阐发。

除了《剑桥冷战史》之外，《喧嚣时代：20 世纪全球史》一书也大致呈

[1] 参见牛军：《主题讨论：美国大战略、冷战的终结及其遗产之主持人的话》，《国际政治研究》2008 年第 3 期，第 74—75 页。

[2] [美] 安德鲁·内森、罗伯斯·罗斯：《长城与空城计——中国对安全的寻求》，柯雄等译，新华出版社，1997 年版，第 18 页。

[3] 张威：《"冷战转型：1960—1980 年代的中国与变化中的世界"国际学术研讨会综述》，《中共党史研究》2007 年第 2 期，第 119—122 页。Melvyn P. Lefflery 与 Odd Arne Westad 主编的《剑桥冷战史》(*The Cambridge History of the Cold War*) 由剑桥大学出版社 2010 年出版。

现出冷战史研究的这种新成果。[1] 该著作将 20 世纪全球历史划分为四个阶段，即"20 世纪的诞生""半个世纪的危机（1914—1945）""大洪水之后：冷战时期的世界历史"与"崩溃之后：迈向新千年"。在这部著作中，"冷战史"即是从 1945 年到 20 世纪 80 年代末的全球历史，这阶段的历史主题，是超级大国美国和苏联以及他们的盟国之间的冷战。包括非洲、亚洲和拉美部分地区的非殖民化运动，欧洲与日本从战争废墟上的努力重建，调整适应后殖民时代的世界新秩序并取得瞩目成果等。按作者观点，新一轮革命浪潮也在这个时期掀起，最突出的是中国、越南、古巴、伊朗的革命带来了重大的全球性后果。另外，这一时期还包括社会组织与社会流动的新规律形成，性别关系发生变化，政府作用被重新定义等。显然，将"冷战"这一特定政治历史分期转换成一个更加具有普遍意义的长时段，将美苏两国互相威胁和震慑的历史视角转换成一个包括全球各个国家特别是第三世界国家在内的更加深广的历史视角，尤其是将冲突对抗的思维模式转换成交流对话的历史观念，也正在成为冷战史研究的题中之义。

在这种冷战史研究方案和全球史观的基础上，20 世纪以来的中国历史显然会被赋予新的内涵；与此同时，中国电影的历史叙述也将在新的维度上展开。首先，在与美、苏、日及其他国家的电影关系中，中国电影将会得到新的定位；其次，在两岸电影的复杂语境中，中国电影的主体性将会得到不断的反思和超越；最后，在对话交流的过程中，一个世纪以来海峡两岸电影的文本、作者、类型及美学、文化和工业等将会得到整合的历史阐发。

在与美、苏、日及其他国家的电影关系中重新定位中国电影，不仅需要始终把中国电影置放在更为宏阔的世界电影的历史背景中，而且需要在 20 世纪全球史观的基础上，更进一步厘定中国电影的历史分期。在此前的

[1] 迈克·亚达斯、彼得·斯蒂恩、斯图亚特·史瓦兹：《喧嚣时代：20 世纪全球史》，大可、王舜舟、王静秋译，生活·读书·新知三联书店，2005 年版，第 5—10、333 页。

中国电影历史叙述中，尽管已经或多或少地意识到外国电影对中国电影的影响或中国电影里无法回避的外国因素，但世界电影的历史背景并没有被有效地编织在中国电影的历史脉络中；或者说，中国电影的历史叙述往往独行其是，并有意无意地偏离世界电影的历史轨迹。这样的中国电影史，或因过于主观自信而缺乏应有的批评和自省，或因过于繁缛琐细而为各种事实和数据淹没了一以贯之的观点和结论。一条修正其误的可能的路径是，把中国电影置放在更为宏阔的世界电影的历史背景中，在中外电影国际史的比较视野里重新考量中国电影，在中国电影与战争、中国电影与冷战以及中国电影与后冷战（全球化）这三大历史分期中，通过中国电影的非殖民化运动、后殖民化经验和全球化拓展的历史进程，分析其中或隐或显的离散经验和身心创伤，进而讨论中国电影深沉厚重的民族蕴含和家国情怀。只有这样，才能真正面对世界电影和中国电影错综复杂的关系，也才能在重建历史现场的过程中呈现中国电影的丰富性和独特性。也只有这样，诸如第一次世界大战与世界各国在中国的电影市场及影响、第二次世界大战与中国电影在沦陷区的独特状况及后果、冷战与海峡两岸中国电影的对抗及交流、后冷战（全球化）与中国电影共同体的形成及前景等重大问题，才有可能被严肃的提出并得到深入的分析和阐发；也只有这样，诸如沦陷时期中国各地的日伪电影是否为中国电影、好莱坞电影在冷战时期的新中国是否被完全清除、不同意识形态与工业体系下的两岸四地电影是否可以被整合成一体化的中国电影等难题，才有可能在一个更加超越的话语平台上得到有效的辩论或解决。

两岸关系作为冷战史研究愈益重要的话题，也将在中国电影的历史叙述中得到认真的回应和深入的反思。此前，中国电影的历史叙述大多在大陆/内地、香港和台湾三地分别展开，或者在以大陆/内地电影为中国电影历史主体的叙述框架中"适度"地"纳入"香港电影和台湾电影。这样的中国电影史，不仅无法面对和有效解释1949年后香港电影和台湾电影之于大陆/内地电影的历史传承，而且不能动态呈现冷战和后冷战（全球化）时

期三地电影的复杂关系；更为重要的是，已经在电影的价值观和历史观方面造成了三地之间的沟通障碍和交流困境。早在 20 世纪 80 年代中期，台湾影人陈国富对"台湾电影"的"辩正"，便提出"我们的电影是'台湾电影'、'中国电影'，还是'台湾的中国电影'？"这样的疑问，并认为"'中国电影'本身也是一个可疑的命题"。[1] 现在看来，由于特殊的历史和冷战的因缘，有关"中国电影""香港电影"特别是"台湾电影"如何"辩正"以及针对其主体性如何呈现的质疑，迄今为止也没有得到太多的响应和批评的反思。这样，从大陆/内地去到香港和台湾的一代电影人如卜万苍、李萍倩、岳枫、王引、张英、白克、张善琨、白光、李丽华，以及出生在大陆/内地并在香港和台湾成就事业的一代电影人如李翰祥、张彻、胡金铨、李行、白景瑞等及与其相关的一切电影活动，就被人为地割裂在不同的电影史叙述框架里，其作为中国影人的身份和地位也因此遭遇认同的困难和认定的危机。同样，20 世纪 50 年代以来两岸四地之间的电影交流，也需要一种新的电影史框架予以明确的陈述和阐发。显然，需要在冷战史和两岸关系的基础上，正视两岸电影的复杂语境，不断反思和超越两岸电影的地域界限与政治隔阂，在不断交流与对话中寻求中国电影的主体性。

在交流对话的过程中，期待着一种新的有关中国电影的历史叙述。这将是一种跨地域、跨代际的中国电影历史，通过对中外电影关系的深入探析，认真体会两岸四地电影的历史困惑和现实境遇，并将其整合于中国电影的非殖民化运动、后殖民化经验和全球化拓展的历史进程。仅以第二次世界大战前后影响深远的中国影人张善琨及其丰富复杂的电影实践为例。由于党派之争和冷战因缘，在此前的中国电影史著述中，张善琨及其电影实践始终没有得到全面的考察，其历史价值和地位也没有得到相对客观的评价。实际上，"二战"背景下的日本侵华战争是无数中国人的梦魇，但正

[1] 陈国富：《"台湾电影"辩正》，载李幼新编《电影、电影人、电影刊物》，台北自立晚报社，1986 年版，第 8—11 页。

在兴盛的电影是"这一个"中国人张善琨的梦想。从1933年在上海初创"新华"，到1938年在"孤岛"兴盛影业，从1942年因沦陷与敌共舞，到1946年为重振南下香港，直至从1953年开始访问台湾，到1957年终于魂断东洋。在战争动员与冷战意识形态的视野里观照这一切，映现出来的是一个怀揣影业托拉斯之梦的商界奇才，在国族危难时所面临的认同危机与身心撕扯。"二战"前后的张善琨，一个中国人的电影智慧与非常选择，也是一段难抑的国族创痛与浮沉的电影梦想。只有突破此前各种电影史的狭隘框架和认知误区，才能重新面对并深入考察包括张善琨在内的大量错综复杂的中国电影历史现象；也只有通过这样的努力，一个世纪以来海峡两岸电影的文本、作者、类型及美学、文化和工业等才会得到整合的历史阐发。冷战史研究与中国电影的历史叙述，才会在相互推进的层面上得到进一步的开掘和拓展。

台港电影的中国化阐释
——从文化身份的角度观照改革开放以来中国内地的台港电影研究

1978年以来迄今,伴随着政治、经济、文化等领域的改革开放进程,中国内地的台港电影研究也逐渐从初兴走向繁盛,在文本分析、作者论和类型研究以及产业探讨、文化批评和影史写作等领域均取得了令人瞩目的业绩。在此基础上,从文化身份的角度观照改革开放以来中国内地的台港电影研究,不仅是深入探讨台港电影在中国内地的接受状况和意义呈现的重要手段,而且是在两岸三地和世界各国的华语电影研究中寻求进一步对话与沟通的有效方式。

"身份"是文化研究的焦点问题之一,其中一个关键的维度即为"民族身份"问题。[1] 在本尼迪克特·安德森(Benedict Anderson)、保罗·吉尔罗伊(Paul Gilroy)与爱德华·萨义德(Edward Said)等著名学者的相关著述中,文化与民族身份问题主要涉及主体如何使自我认同于地域或者自我如何被他者认同的问题。这样的问题同样适合于台湾电影之于中国内地的复杂关系。台港电影的中国化阐释,亦便意味着从文化研究的视野追索台港电影的中华民族身份,以及从意识形态的立场显现中国内地台港电影研究的民族文化策略。

[1] 主要参见[英]阿雷恩·鲍尔德温、布莱恩·朗赫斯特、斯考特·麦克拉肯、迈尔斯·奥格伯恩、格瑞葛·斯密斯:《文化研究导论》,陶东风等译,高等教育出版社,2004年版,第137—186页。

一

　　事实上，从 20 世纪 20 年代开始，在全国各地印行的各种电影报刊与程树仁的《中华影业年鉴》(1927)、徐耻痕的《中国影戏大观》(1927)、中国教育电影协会的《中国电影年鉴》(1934) 以及郑君里的《现代中国电影史略》(1936) 等电影史料和影史著述中，香港电影都是中国电影理所当然而又不可或缺的一部分；但由于特殊的历史原因，这一时期的台湾电影，却极少进入中国内地的观众视野和一般舆论。1930 年秋天，上海友联影片公司托人赴台湾考察影业，对台湾"侨胞""极为热烈"地欢迎"祖国影片"的情形印象颇佳。[1] 1945 年底，台湾光复；此后，上海国泰影业公司、香港大中华影业公司与何非光率领的西北影业公司等，分别为影片《假面女郎》《长相思》和《花莲港》等陆续去到台湾拍摄外景，或者准备迁台建厂，"开发电影新天地"。[2] 应该说，直到 1949 年，在大多数中国人心目中，台港电影的"中国"身份仍然是毋庸置疑、不言而喻的。

　　然而，随着 1949 年以来两岸三地的政治分立，中国内地与台港电影之间的关系逐渐变得对立、敏感而又陌生。1949 年至 1979 年间，除了《中国电影》和《人民日报》曾经发表过不多的几篇"据香港报载"或"据台湾报纸报道"的台湾电影新闻，对台湾电影的"窘况"颇多嘲笑讽刺，并对台湾电影戏剧工作人员"在苦难中挣扎"的"绝境"深表同情之外，中国内地几乎没有出现过有关台湾电影的任何正面的、正确的信息；[3] 在 1957

[1] 陈少敏：《电影在台湾》，《影戏生活》第 1 卷第 20 期，1931 年 5 月 30 日，上海。

[2] 黄中宇编著：《打锣三响包得行——〈张英剧作集〉：张英对台湾影剧的贡献》，台北九宝建设股份有限公司出版部，1999 年版，第 50—53 页。

[3] 主要参见：(1) 日知：《日暮途穷的台湾电影》，《中国电影》1957 年第 9 期，第 19 页。文章指出："据香港报载：台湾的电影机构近来一片'改组'声。据说起因是情况不佳，收入甚惨，国民党妄图变个花样，掩饰台湾电影的窘况。"(2)《台湾电影戏剧工作人员在苦难中挣扎》，《人民日报》1957 年 11 月 2 日，第 8 版。文章指出："台湾地方戏剧和电影业在蒋介石集团摧残下濒于绝境。"

年 4 月召开的中国电影工作者代表会议上,蔡楚生还代表内地电影工作者向台湾电影人表示"恳切的希望",希望他们本着"爱国一家"的精神,响应祖国"和平解放台湾"的号召,争取早日"回到祖国的怀抱"和"人民的电影工作岗位"。[1] 基于这样的期待,中国电影工作者联谊会专门给台湾电影工作者保留了 10 个理事名额。

同样,针对这一时期的香港电影,内地各种报刊也较少涉及。其中,新闻报道大多倾向于"揭露"港英当局针对爱国电影工作者及其爱国影片的"阴谋"和"迫害",[2] 仅有的一些电影批评,则主要集中在分析《乔迁之喜》《春》《绝代佳人》《新寡》《笑笑笑》《第七号司机》《寒夜》《可怜天下父母心》等由"长城""凤凰"和"新联"等左派制片机构出品的影片的政治意义。[3] 可以看出,新中国建立以后至 1978 年间,中国内地的台港电影研究,由于深受政治意识形态的制约,不可避免地表露出严重的误读和明显的偏至;台港电影的主体部分,已经被中国内地的政治话语型塑成一个纯粹的"他者"而拒绝认同;台港电影的"中国"身份,也因政党和政权之间不可调和的激烈冲突,总是被有意无意地遮蔽或消解。

二

台港电影的中国化阐释,真正得益于 1978 年亦即改革开放以后的时代

[1] 《电影工作者代表会议开幕》,《人民日报》1957 年 4 月 12 日,第 1 版。

[2] 例如:(1)《中央电影局等单位职工和全国电影工作者发表声明,抗议香港英政府驱逐我电影工作者的暴行》,《人民日报》1952 年 1 月 17 日,第 1 版;(2)《一把剪刀在手,删尽爱国镜头,英国当局一贯敌视我国电影,香港电影界人士愤怒斥责这种侮辱中国人民的罪行》,《人民日报》1958 年 8 月 29 日,第 4 版;(3)《港英当局企图非法将香港两位爱国电影工作者"递解出境",我外交部西欧司负责人向英国政府提出严重抗议》,《光明日报》1968 年 3 月 16 日,第 1 版。

[3] 相关文献,主要参见北京图书馆社会科学参考组、中国电影家协会电影史研究部合编《全国报刊电影文章目录索引(1949—1979)》,中国电影出版社,1983 年版,第 416—419 页。

背景和文化思潮，并随着1988年陈飞宝编著的《台湾电影史话》的出版以及这一年11月中国台港电影研究会的成立而基本形成大体一致的共识。

改革开放不仅逐渐调整并最终改变了台港电影与中国内地的复杂关系，而且在很大程度上打破了台港电影的信息封锁、观摩障碍和研究禁区，更新了中国内地台港电影研究者的思想观念。从20世纪70年代末期开始，随着两岸三地电影交流的愈益频繁和深广，在《大众电影》《电影艺术》《当代电影》《电影文学》《电影通讯》《电影作品》《电影评介》《电影世界》与《电影之友》等电影刊物以及《中国电影报》《文汇电影时报》《文艺报》《中国青年报》与《人民日报》等各类报纸上，相继登载了为数不少的台港电影消息、电影故事、电影歌曲与电影评论；涌现出蔡洪声、陈飞宝、区永祥、古继堂、陈野、少舟、李以庄、辛垦、刘文峰等一批台港电影研究者。台港电影从生产到传播、从文本到类型、从题材到作者等许多方面的信息，大都得到了相对客观而又较为冷静的介绍和分析；尽管仍有一些简单和粗暴的话语陈述，但对台港电影总体的情感体验和价值评判，基本摆脱了此前的"否定"姿态，站在了一种欣赏、赞扬和认同的立场上。[1] 值得欣慰的是，这种不同于以往的"肯定性"意向，是与同一时期中国内地观众第一次"发现"港台电影的魅力并部分沉迷于这种既陌生又熟悉的电影感觉联系在一起的。

尤其是从1982年开始，在中国电影家协会编纂的《中国电影年鉴》里，每一年都会以相当的篇幅专门介绍"台湾电影"和"香港电影"。这是中国内地电影界以"中国电影"的名义容纳或收编"台湾电影"和"香港电影"的直接行动，在台港电影的中国化阐释方面迈开了重要的步伐。颇有意味的是，《中国电影年鉴1981》中袁文殊撰写的《发刊词》，虽然强调了《中

[1] 例如1985年发表的几篇文章，便能体现这种针对台港电影的"肯定性"意向：(1) 王大兆：《梦绕故乡旦暮求——台片〈老莫的第二个春天〉观后感》，《人民日报》1985年2月4日，第3版；(2) 少舟：《瞩目世界的香港功夫电影》，《大众电影》1985年第2期，第22页；(3) 叶楠：《真诚地期望着……——看台湾影片述怀》，《文艺报》1985年4月20日，第4版。

国电影年鉴》编纂和出版之于中国电影事业的意义，却只字未提年鉴中之所以出现"台湾电影"和"香港电影"的缘由；而在"台湾电影"部分，第一篇综论即为《反映台湾和大陆血缘关系的几部影片》，作者在引述台湾《民族晚报》和《台湾新生报》有关"寻根溯源""返籍求谱"的文章之后，指出："台湾人民这种寻'根'求'根'的感情，近年来也相当强烈地反映在电影创作中。如果说，像《新安平追想曲》《唐山嫂》以及《妈祖》等根据民间故事传说拍摄的影片，由于多少表现了台湾和大陆同胞的血缘关系，受到台湾同胞的喜爱；那么，近两年拍摄的三部影片，即表现中华民族在台湾的开拓和发展过程的《源》和《香火》，以及根据真人真事拍摄的《原乡人》，则更加强烈地反映和表达了这种血缘关系和'认同回归'的心声。"[1] 通过极力张扬台湾影片中的大陆认同及其回归诉求，该文以及《中国电影年鉴》创刊号不仅呼应了台湾各界针对台湾的"身份"辨识热潮，而且为"台湾电影"顺利地走向"中国电影"搭起了一座可资沟通的桥梁。

然而，由于两岸三地政治关系的曲折变化，此后《中国电影年鉴》中的"台湾电影"和"香港电影"部分，除了继续收集和整理台港电影的各种资料、数据和消息之外，各年的综论和研究文章，大多采取"有所删节"地转载台港报刊或有所选择地向台港学者约稿的方式，较为隐讳地将中国内地的台港电影观念，包裹在蔡国荣、宋之明、梁良、列孚、林年同、司徒浩、余慕云、罗卡、舒琪、石琪等台港电影学者的述论之中。通过内地和台港这两种不同语境的简单置换，及其形成的在政治上更为稳妥的表达策略，台港电影整体的"黯淡"和"混乱"状况，跟同一时期内地电影不断的"探索"和"创新"景观形成鲜明的对比。正是在这样的观点导向之下，《中国电影年鉴1987》"有所删节"地登载了台湾作家陈映真发表在台湾《四百击》1986年第8期的文章《电影思想的开放》，指出，"中国的电

[1] 王禾：《反映台湾和大陆血缘关系的几部影片》，载中国电影家协会编纂《中国电影年鉴1981》，中国电影出版社，1982年版，第403页。

影,自有鲜明而卓异的传统,有自己的民族的风格、语言、传统和精神",但"台湾电影和文学一样,有一个因为历史和政治所引起的断层",当然,"台湾可能而且应该发展出和大陆电影不同形式,甚至异质的电影,在最终丰富中国的电影。但是,这发展尤其在港、日、好莱坞电影长期支配下摸索着走出以台湾的生活为主轴的电影时,中国电影传统的认识、分析和吸收,却是不可缺少的"。[1] 借助台湾作家的表述,"台湾电影"同样被编织在"中国的电影"框架里,并被告知需要向大陆电影的"传统"学习。

如果说,改革开放以来,中国内地各种电影报刊与《中国电影年鉴》所体现出来的台港电影观念,还存在着一些可以理解的差异和矛盾,那么,随着陈飞宝编著的《台湾电影史话》的出版以及中国台港电影研究会的成立,中国内地的台港电影研究第一次走上了有组织、有目标的系统建构之路。在此过程中,台港电影第一次以明确的"中国"身份被内地的电影研究者所宣示,台港电影的中国化阐释,也进入一个崭新的历史时期。

《台湾电影史话》是中国电影出版社编辑的"台港电影丛书"之一,也是中国内地编写出版的第一部台湾电影史著作。中国电影出版社中国电影艺术编辑室撰写的"编者前言"指出:"为帮助广大读者了解台湾电影,开展对台湾电影的研究,我们编辑出版了这本书以促进海峡两岸电影艺术交流,拓展中国电影研究的领域,为创建一个统一的、完整的中国电影艺术研究体系尽一点力量。"[2] 而在全书"后记"里,作者陈飞宝也明确表示:"台湾电影是中国电影的一个重要组成部分,但是在相当长时间里,我们对台湾电影毫无所知,更谈不上研究。尽管近年随着祖国统一事业的发展以及民间渠道的交流,一批台湾电影得到公映或通过录像带广泛传播,但是和台湾六十年来总产四千多部影片相比,不过是一鳞半爪。为了填补这个

[1] 陈映真:《电影思想的开放》,载中国电影家协会编纂《中国电影年鉴1987》,中国电影出版社,1990年版,第5—11页。

[2] 中国电影出版社中国电影艺术编辑室:《编者前言》,载陈飞宝编著《台湾电影史话》,中国电影出版社,1988年版。

空白，满足关心台湾电影读者的需要，使我萌发出要写一本书来介绍台湾电影全貌的愿望。"[1] 可以看出，无论是出版社，还是作者，都把"台湾电影"当成"中国电影"不可或缺的一部分。尽管由于意识形态的差异和历史造成的后果，出版社和作者在选辑"台湾电影大事记""金马奖历届得奖名录""台湾影片参加国际影展记录"等文献时，都不得不对"个别地方"作了"修改"；甚至在具体而微的行文策略和某些观点的表述尺度上，也无法真正达到"公允"，但《台湾电影史话》的出版，确实在很大程度上提高了中国内地的台港电影研究水平，并为台港电影的中国化阐释昭示了一条行之有效的路径。

1988 年 11 月，由中国电影家协会副主席石方禹、书记处书记张思涛，中国电影资料馆馆长陈景亮以及台港电影学者陈野、蔡洪声等发起，成立了中国台港电影研究会。这是中国内地第一个也是唯一一个专门从事台湾、香港电影研究的，由学者、专家和业余研究人员组成的全国性的专业学术团体。在成立大会的开幕词中，中国台港电影研究会表达了如下观点："中国电影应当包括祖国大陆、香港、台湾三地所摄制的电影。""祖国大陆电影与香港电影、台湾电影有着共同的文化渊源，又在不同的社会历史背景下形成不同的发展轨迹，并且都为发展世界电影做出过各自的贡献。""把祖国大陆、香港、台湾的电影作为一个整体来加以比较和研究，不但对于从整体上把握中国民族电影、探求中国电影今后发展的方向是十分必要的，而且对于探讨我们整个民族意识、民族化的底蕴，弘扬中华文化，有着积极的意义。"[2] 这些观点的提出，不仅阐明了中国台港电影研究会的宗旨，而且为即将展开的台港电影研究设定了一个更具战略意义的、民族文化的新维度。中国台港电影研究会的成立，终于使台港电影的中国

[1] 陈飞宝：《台湾电影史话》"后记"，载陈飞宝编著《台湾电影史话》，中国电影出版社，1988 年版，第 516 页。

[2] 张思涛：《〈香港电影回顾〉序》，载中国台港电影研究会编《香港电影回顾》，中国电影出版社，2000 年版，"序"第 1—2 页。

化阐释成为中国内地台港电影研究的主导方向。

<div align="center">三</div>

从20世纪80年代后期开始至1997年香港回归前后,中国内地的台港电影研究,在组织机构、研究人员、思想观念以及文本分析、作者论、类型研究和产业探讨、文化批评、影史写作等许多方面,都取得了令人瞩目的重要进展。台港电影的中国化阐释,也开始显现出前所未有的活跃姿态与话语强势。伴随着中国内地政治地位的提升和经济文化的发展,以及学术体制的建构与学者专业的诉求,台港电影的中华民族身份,终于获得了高度的指认和权威的表述。

特别是在香港电影研究领域,主要得力于中国台港电影研究会的组织与《当代电影》《电影艺术》等学术刊物的重视,以及世界电影诞生100周年和香港回归祖国等重大的历史机缘,中国电影家协会、北京电影学院、中国电影艺术研究中心、中国艺术研究院以及北京广播学院、北京师范大学、上海大学等国内高校的相关院系,还有北京电影制片厂、中国电影合作制片公司、广东省社会科学院等相关机构,都有更多、更年轻的学者加入了香港电影的研究阵营;[1] 而在倪震、黄式宪、郑洞天、侯克明、杨恩璞、汪流、陈山、王海洲、胡克、奚珊珊、刘帼君、周湘玟、于中莲、杨远婴、陈墨、李迅、张卫、朱天纬、岳小湄、王功璐、郭华、张思涛、张兆龙、陈少舟、俞小一、吴冠平、贾磊磊、黄健中、徐天生、李献文、周星、柯可、孟洪峰、杨德建、吕剑虹、喻群芳、谭亚明、徐辉、索亚斌、

[1] 这一时期,有关中国内地的香港电影"研究阵营"状况,参见蔡洪声:《〈香港电影80年〉导言》,载蔡洪声/宋家玲/刘桂清主编《香港电影80年》,北京广播学院出版社,2000年版,"导言"第1—7页。

汪方华、何建平、唐科、邓光辉、张燕、宾智慧、李冰、唐佳琳等一大批电影学者的共同努力下，在香港电影研究领域初步形成了一个不同于香港学者的研究方法和理论观点的"大陆学派"。[1] 值得注意的是，在中国台港电影研究会与《当代电影》《电影艺术》《北京电影学院学报》和《中国电影年鉴》等学术出版物的促动下，这一时期香港电影研究的"大陆学派"，跟港台的影人和学者如吴思远、廖一原、冯凌霄、罗卡、李焯桃、列孚、刘成汉和黄仁、梁良等，展开了一种既彼此交流又相对独立的学术联系。这在很大程度上保证了两岸三地电影研究必须具备的开放性及其不可缺少的活力与张力。

总的来看，这一时期中国内地台港电影研究的主要成果，较为集中地体现在中国电影艺术研究中心/中国电影资料馆编撰的《中国电影图志》（1995）与《香港电影图志（1913—1997）》（1998）以及蔡洪声/宋家玲/刘桂清主编的《香港电影80年》（2000）与中国台港电影研究会主编的《香港电影回顾》（2000）、《成龙的电影世界》（2000）等著述中。正是通过这些著述，台港电影的中华民族身份，得到了较为普遍的张扬和更加空前的强化。

《中国电影图志》是中国电影艺术研究中心/中国电影资料馆为纪念世界电影诞生100周年与中国电影诞生90周年而编撰，并由珠海出版社1995年出版的。该书封底文字标示："最具权威的中国电影历史巨著，第一部全面贯通大陆、台湾、香港电影界专家编撰的'大中国电影史'，荟萃历代电影明星、导演、制片厂名录，精印图片2500余幅，有私家珍藏照片首次面世。"这些分段排列的文字，尽管不无广告嫌疑，但流露出编撰者集合大陆、台湾和香港电影界专家，从"大中国电影史"的角度编撰一部通史性

[1] 胡克指出："多年来大陆学者在中国台港电影研究会的组织下，长期潜心研究，又使用了一些与香港学者不同的研究方法，产生一些不同的理论观点。可以说，初步形成了对于香港电影研究的大陆学派。"参见陈野：《加深了解，促进交流——"香港电影回顾展暨研讨会"综述》，《当代电影》1997年第3期，第112页。

的中国电影图志的雄心；这样的举措，无疑是站在大陆的立场上，对台港电影进行的第一次较大规模的、较为成功的中国化阐释。

继《中国电影图志》之后，为纪念1997年香港回归祖国，中国电影资料馆又在1998年编撰推出《香港电影图志（1913—1997）》，由浙江摄影出版社出版。该书将香港电影划分为不同的发展时期，以图、志结合的形式，相对详尽地展现出香港电影自1913年创建至1997年的历史进程和发展脉络，总共收录有关影片的剧照、人物照、工作照、活动照、海报照等图片1065幅，编撰香港电影大事记、香港电影专题概述和图片说明等文字约40万字。在香港电影界的大力支持下，充分吸纳"大陆学派"的研究成果，《香港电影图志》对香港电影进行了一次全面的梳理和系统的探究。在这里，"香港电影"已成"中国电影"的题中之义。事实上，随着香港的回归，中国内地的台港电影研究亦即台港电影的中国化阐释，开始面临着一些更新的问题并承担着更加深远的历史使命；但由于各种原因，这一时期有关台港电影的影史写作，所能采取的还是类似《中国电影图志》与《香港电影图志》这种集体编撰并以文献为中心的"图志"体例。

当然，在蔡洪声、陈墨、胡克、黄式宪、贾磊磊、李以庄、郑洞天、王海洲等学者的具体的台港电影研究个案中，以及在蔡洪声／宋家玲／刘桂清主编的《香港电影80年》与中国台港电影研究会主编的《香港电影回顾》《成龙的电影世界》等著述里，学者的个人兴趣及其所持的学术观点已经较为突出，特别是在武侠、喜剧、动作等电影类型以及朱石麟、李萍倩、李翰祥、成龙、吴宇森、王家卫、周星驰等电影作者的研究领域，出现了一些颇具新意并较有影响的成果；台港电影的中国化阐释，也在一定程度上成为台港电影的个性化阐释。其中，黄式宪的《时代投影：主体的苏醒及镜语重构——台湾、大陆新一代电影美学比较》（1990）、贾磊磊的《台湾新电影的叙事与阅读》（1990）、郑洞天的《〈悲情城市〉的电影形态》（1990）、王琛的《香港"英雄片"——男人灵魂深处的梦》（1992）、李以庄的《香港电影与香港社会变迁》（1994）、蔡洪声的《台湾电影的发展历程》（1995）

等文章，论题独到、视野开阔、观点新颖，在这一时期中国内地的台港电影研究领域，具有某种开创性和示范性的重要意义。陈墨的《刀光侠影蒙太奇——中国武侠电影论》（1996）尽管"不是一本中国武侠电影史"，却以两岸三地的武侠电影为对象，"对武侠电影的发展历史及其类型模式、文化渊源及观众心理等方面的所知、所见、所思，发表一些意见"，[1] 并理所当然地将20世纪20年代至1949年的早期武侠电影与1949年以后港台各个时期的武侠电影统一在"中国武侠电影"的史论框架之中；而在《香港电影中的中华文化脉络》一文里，蔡洪声更是一再强调："作为中国电影的重要组成部分之一，香港电影有着其独特的发展轨迹。它尽管深受西方文化的影响，但同时也有着明显的中华文化脉络。"[2] 蔡洪声的文章和观点，在这一时期电影刊物和图书出版的权力运作机制下，被赋予了超出其他文章和观点的正当性、重要性和权威性。

正是为了充分"发现"或"发掘"香港电影的"中华文化脉络"，1999年9月，中国台港电影研究会在北京举办了"成龙电影研讨会暨回顾展"。这是新中国建立以来内地电影界第一次为一位香港电影艺术家举办个人研讨会和回顾展，其学术意义显然已经超越了成龙研究本身。在此基础上编辑而成的《成龙的电影世界》一书，既有主办方张思涛的"代前言"，又有成龙"答记者问"和"谈电影"，还有香港导演协会主席吴思远介绍"我所知道的成龙电影"，更有蔡洪声、陈墨、周星、贾磊磊、少舟、郑洞天、孙瑛等学者主要从文化显现和文化认同的角度，对成龙电影进行共时性分析和历时性研究。在《成龙电影研讨会暨回顾展开幕词（代前言）》里，张思涛进一步强调了台港电影的中国身份，并将成龙电影的成就归结为中国电影和东方文化的魅力："中国电影已经走过了将近一百年的历程。中国电

[1] 陈墨：《刀光侠影蒙太奇——中国武侠电影论》，中国电影出版社，1996年版，第13页。

[2] 该文首发于《当代电影》1997年第3期，为该刊该期"头条"文章；2000年，该文同样被当作"头条"（或相当于"头条"）同时被收入《香港电影80年》与《香港电影回顾》两种选本之中。

影界，包括祖国大陆的电影、香港特别行政区的电影和台湾地区的电影，都曾经创造过辉煌的历史。在当今世界各国的电影事业普遍面临挑战、困难甚至危机的总格局中，我们看到了，有一个中国人，以他独特的艺术视角，融合祖国大陆和港、台地区电影文化的优良传统，以东方文化、中国功夫独树一帜，并且称雄于世界影坛，他——就是成龙。"[1] 相较于 10 年前中国台港电影研究会成立之初，此时的观点已经更加完善，结论也更加充满了自信。

四

香港回归中国以后，特别是进入 21 世纪以来，中国电影的生产状况与传播格局都发生了重大的嬗变；中国内地的台港电影研究，也在经历着学术体制的转换与规约、研究人员的分化与重组以及思想观念的碰撞与冲突。台港电影的中国化阐释，开始真正拥有一种学术性的策略、个性化的表述与多样化的选择。

纵观新世纪前后中国内地的台港电影研究，最大的进步当属台港电影研究学科意识的萌发及台港电影学者主体意识的觉醒。如上所述，在此之前，中国台港电影研究会与《当代电影》《电影艺术》《北京电影学院学报》和《中国电影年鉴》等，均为推动中国内地的台港电影研究做出了巨大的贡献；但随着电影研究的专业机构与全国各大高校影视专业的相继兴起和有意介入，台港电影成为学术研究和高等教育的"合法"对象，并因其丰厚的文化内蕴和独特的历史进程，为研究机构和高等院校的学术研究和高等教育昭示出不可限量的动人远景，不仅使一批已有研究方向的电影学者

[1] 张思涛：《成龙电影研讨会暨回顾展开幕词（代前言）》，载中国台港电影研究会编《成龙的电影世界》，中国电影出版社，2000 年版，第 1 页。

成功地转型为重要的台港电影研究者，而且使更多的青年学子走上了台港电影的研究道路，为中国内地的台港电影研究增加了新体验，带来了新作风。

这样，新世纪以来的台港电影研究，便呈现出某种程度的职业化和专业化特点，并以其力图创新、积极建构的价值取向凸显台港电影研究的学术含量。尽管由于客观条件的阻碍与主观能力的限制，台港电影研究仍然存在着一些无法解决的问题和困难；但台港电影的中国化阐释，总是在不同的文章和著述中寻求着各异的表述空间。

在台港电影的作者论和文本分析领域，积聚着数量最多、背景最复杂、观点也最活跃的电影批评者。[1] 其中，粟米编著的《花样年华王家卫》(2001)、张立宪主编的《家卫森林》(2001)、俞小一／黎锡主编的《中国电影的拓荒者——黎民伟（纪念图文集）》(2002)、蒋鑫编著的《春光映画王家卫》(2004)、魏海军等编著的《香港制造》(2004)、张克安编著的《李安》(2005)、高晓雯／苏静编著的《东邪西毒宝典》(2005) 等著作，以及倪震、黄式宪、张思涛、胡克、张建勇、陈墨、贾磊磊、王海洲、陈犀禾、赵卫防、张燕、孙慰川、李道新、陈旭光、陈宇、沈义贞、吴涤非、陈晓云、周斌、饶曙光、李亦中、吕晓明、唐明生、邹平、李果、王群、梁明、高志丹、钱春莲、邱宝林、徐辉、谭亚明、索亚斌、田卉群、梅峰、侯军、万传法、李彬、左衡、徐皓峰、洪帆、张巍、丁卉、李学兵、李相、毛琦、丁宁、于丽娜、刘硕、刘翠霞、柳宏宇、类成云、孟浩军、甘小二、周清平、黄文杰、龚湘凌、陈莉、崔辰、游静、许乐、苏涛、付晓红、韩莓、何佳、高远、刘誉、周霞等对成龙、吴思远、徐克、严浩、许鞍华、张鑫炎、张之亮、关锦鹏、林岭东、刘镇伟、刘伟强、杜琪峰、唐季礼、

[1] 新世纪以来中国内地台港电影研究的相关信息，主要参考《当代电影》《电影艺术》《北京电影学院学报》和《文艺研究》等重要学术刊物以及中国电影艺术研究中心／中国电影资料馆编《香港电影10年》（北京：中国电影出版社，2007年版）、中国电影家协会编《华语电影的跋涉者——李行导演电影作品研讨论文集》（中国电影出版社，2008年版）等重要著述。

陈木胜、叶伟信、尔冬升、王家卫、陈果、周星驰、彭浩翔、彭氏兄弟与李行、唐书璇、侯孝贤、杨德昌、蔡明亮、李安等电影创作者及其电影作品的分析和研究，拓展了中国内地台港电影研究的视野，并使台港电影成为学界、媒体和大众的热门话题；尤其是在侯军的《李行的电影创作与中国传统文化精神》（2003）、孙慰川的《论蔡明亮的写意电影及其美学观》（2003）、倪震的《侯孝贤电影的亚洲意义》（2006）/《李行电影的中华文化精神和台湾本土特色》（2008）、陈晓云的《香港导演的中国想象——以〈玉观音〉和〈姨妈的后现代生活〉为例》（2007）与张燕的《徐克电影中的香港意识和中国想象》（2007）等文章中，仍然坚持从文化身份的角度对台港电影进行深入的中国化阐释，并且具有较强的启发性和说服力。诚然，由于上述台港电影批评者大多为年轻学人，且有一部分批评者高度依赖于网络传媒，使其研究兴趣常常有所偏向，学术水平也往往参差不齐，导致一定程度的率性而为或话语失范，有些问题被过度阐释，有些问题却始终被轻易悬置，这都需要在此后的研究中不断地调整和逐渐地改进。

相较而言，在产业探讨、类型研究和文化批评领域，中国内地的台港电影研究者具备了更加扎实的理论基础和更有深度的价值判断。其中，祁志勇的《90年代香港电影工业状况》（2002）、李韧的《邵氏家庭企业史与电影产业发展》（2003）、王海洲的《以合拍创制华语新电影》（2004）、赵卫防的《文化与镜语的商业性延续——五六十年代香港电影的再认识》（2004）/《制片体制对香港电影创作的影响》（2005）/《内地与香港：电影产业互动问题的症结》（2005）/《六十年代竞争格局中的香港国语电影工业——兼论邵逸夫与陆运涛之间的竞争》（2006）、刘辉的《民营电影的历程：从上海到香港的双城变迁》（2005）/《邵氏兄弟（香港）公司大制片厂制度分析》（2005）/《香港电影的商业美学嬗变——以合拍片为例》（2007）、张燕的《香港左派电影公司的历史演变》（2007）/《回归前后的"银都"电影研究》（2007）、孙慰川的《论香港新艺城影业公司》（2007）、倪震的《香港电影向内地发展的策略和反思》（2007）、陈山/柳迪善的《世纪际遇——全

球化电影格局中的新香港电影》（2007）、周星/赵静的《香港电影与内地电影的共荣共生问题》（2007）、赵小青的《香港电影淡出，"中国电影"崛起——从电影市场看香港电影的现状与前景》（2007）、张文燕的《"九七"后香港电影产业发展策略》（2007）等产业探讨文章，不仅深入到香港电影企业的历史和现状，而且采取大陆和香港相互比较生发的讨论方式，将问题推向更加深广的领域；另外，张燕的《香港喜剧类型电影浅析》（2003）、张希的《"英雄"的传承与颠覆——古惑仔系列电影研究》（2004）、李显杰的《香港喜剧电影中的"戏仿"》（2005）、索亚斌的《动作的压缩与延伸——香港动作片的两极镜头语言》（2005）/《从动作片看十年间香港电影形态变化》（2007）、左亚男的《黑色江湖：类型中的对话——"后九七"香港强盗片研究》（2005）、王海洲的《百年中国电影中的邵氏"武侠新世纪"》（2006）、但红莲的《解码香港怀旧片的游戏成分》（2006）、许乐的《黑白森林：香港黑社会片的社会文化症候读解》（2006）/《香港喜剧，一笑而过》（2007）、陈墨的《"九七"后香港武侠电影札记》（2007）、钱春莲的《全球化语境下的类型突围——论香港青年电影导演的类型片创作》（2007）、赵卫防的《沧桑中的感悟与成熟——"九七"后香港文艺片研究》（2007）、喻群芳的《"九七"后香港电影类型片的文艺化和文艺片的类型化》（2007）、向竹的《黑色镜像中的众生相：如是因如是果——香港"黑社会"电影的一种新表达》（2007）等类型研究文章，不再满足于简单呈现香港电影各种类型的叙事模式和影像特征，而是力图将类型与类型生成和发展的特定的时代背景、社会氛围和地域特质联系在一起，无疑深化了此前已经展开的香港电影的类型研究。与此同时，陈犀禾的《两岸三地新电影中的"中国经验"》（2001）、张黄的《"看"与"被看"——香港电影中的女性形象透视》（2003）、柳宏宇的《20世纪90年代香港电影空间的后现代特征》（2004）、谭惟的《飞龙再生——好莱坞语境下当代港台电影的文化西征》（2004）、赵卫防的《香港电影中的中国传统文化扫描》（2005）/《从〈黑社会〉到〈以和为贵〉——思辨和文化的缺失》（2007）、胡克/刘辉的《全球

化·香港化·大中华——香港电影回望》(2006)、张希的《香港电影中的"香港"元素》(2007)、毛琦的《"后九七"内地/香港古装动作合拍片的叙事立场与文化差异》(2007)、高小健的《香港电影文化的三种进入》(2007)、李道新的《"后九七"香港电影的时间体验与历史观念》(2007)、孙绍谊的《"无地域空间"与怀旧政治:"后九七"香港电影的上海想象》(2007)、张颐武的《后原初性:认同的再造和想象的重组——反思1997—2007香港电影的"中国脉络"》(2007)、石川的《族群认同与香港电影中的"北佬"形象》(2007)、孙慰川的《双重他者与黑色浪漫——从一个视角论"九七"回归前后香港电影文化的嬗变》(2007)、陈犀禾/刘宇清的《华语电影新格局中的香港电影——兼对后殖民理论的重新思考》(2007)等文化批评文章,更是借用欧美的文化批评理论,在"大中华电影"或"华语电影"的框架里,对"香港电影"的"中国经验"或"中国脉络"进行了更加深入的探察和论辩。这种将台港电影的中国化阐释置于一个欲罢不能的全球化语境和后殖民理论之中的学术努力,不仅体现出中国内地的台港电影研究者面向更加宽广的世界学术体系寻求对话和交流的开放胸襟,而且将此前台港电影的中国化阐释推向了一个更具普泛性和文化共识的新台阶。

除了作者论、文本分析与产业探讨、类型研究和文化批评之外,新世纪以来中国内地的台港电影研究,还在影史写作领域取得了重要的进展,这也成为改革开放以来中国内地台港电影研究的标志性成果。如果说,在此之前,由于各种原因,台港电影的"中国"身份并未有机地、系统地体现在一部完整的中国电影史或台/港电影史里,那么,新世纪以来,特别是借助于中国电影诞生100周年的历史契机,电影界和电影学术界始终都在呼唤着一种由两岸三地电影界共同参与或充分包容两岸三地电影状况的"统一"的中国电影史。在这方面,台湾导演李行及由程季华、李行、吴思远担任编委会主席,分别由来自大陆、台湾和香港的电影史学家组成编撰组而编撰的《中国电影图史(1905—2005)》(2007),可谓功不可没。事实上,编撰一部包括大陆、台湾和香港在内的、"客观""完整"的"大中国电影史",

是李行导演长久以来的心愿;在2005年12月10日北京举行的"回顾与展望——中国电影诞生一百周年国际论坛"开幕式上,李行充满激情地表示:"两岸隔绝了半个多世纪,彼此所写的电影史,可以说是偏颇不全。多年来,我一直认为一部完整的中国电影史,应该包括了大陆、台湾、香港以及全世界华人所拍摄的中国电影的全部记录!我曾经对大陆电影界的朋友说过这样的话:'两岸和平统一,那是政治家的事情,我们无能为力。但是在国家统一之前,让我们的电影史先统一起来,我们可以做得到!'"[1]在《中国电影图史(1905—2005)》"序"里,程季华、李行、吴思远更是明确指出:"中国电影史终于统一了!进而,我们期待两岸三地的电影也能统一起来!这是我们全体中国电影工作者义不容辞的历史责任!希望我们共同努力,从各种具体事情做起,早日实现中国电影的统一!"[2]确实,极力整合两岸三地电影界的学术资源,并站在"统一"的中国电影(史)的立场上,《中国电影图史(1905—2005)》为新世纪以来台港电影的中国化阐释开拓了一条不可多得的新路。

从个人写史的角度来分析,李道新的《中国电影文化史(1905—2004)》(2005)、贾磊磊的《中国武侠电影史》(2005)与陈墨的《中国武侠电影史》(2005)等电影史著,分别以文化批评和类型研究为切入点,力图将两岸三地的电影历史整合在中国电影史的宏大脉络之中;随后,张燕的《映画:香港制造》(2006)、赵卫防的《香港电影史(1897—2006)》(2007)与孙慰川的《当代台湾电影(1949—2007)》(2008)等电影史著,则以大陆学者的方式,相对全面而又较为深入地梳理了香港电影和台湾电

[1] 主要参见:(1)张建勇:《李行"大中国电影"史观与〈中国电影图史〉编撰始末》,载中国电影家协会编《华语电影的跋涉者——李行导演电影作品研讨论文集》,中国电影出版社,2008年版,第74—81页;(2)张思涛:《李行:为海峡两岸电影交流搭桥铺路》,同上,第143—160页。

[2] 程季华、李行、吴思远:《〈中国电影图史(1905—2005)〉序》,载中国电影图史编辑委员会主编《中国电影图史(1905—2005)》,中国传媒大学出版社,2007年版。

影的历史进程,从文化的传承性与历史的长时段考察台港电影的文化源流及其中国身份,为台港电影的中国化阐释增添了更多的可能性。在《中国电影文化史(1905—2004)》一书里,李道新指出:"由于各种原因,此前的中国电影史研究著述,大多以中国内地电影为观照对象,有意无意地忽略了台湾、香港电影的存在;或者,在以大陆电影为主体的电影史研究著述中,简单地'接受'或'承纳'台湾、香港电影。跟中国现当代文学史里的台湾文学和香港文学一样,中国电影史里的台湾电影和香港电影,仍未获得一种言说'自我'的冲动和写入'中国'的动机。这样,至少跟新中国建立以来的中国内地电影同样丰富、深邃和影响巨大的台湾电影与香港电影,始终缺乏自身的历史脉络和文化身份。……时至今日,从文化分析的视角出发,以文化史的方式架构两岸三地的中国电影史,不仅可能,而且必须。"[1] 而在《香港电影史(1897—2006)》(2007) 一书里,赵卫防同样表示:"香港电影和内地电影、台湾电影一样,都是中华民族一百多年来的一份历史和文化见证。……香港电影和内地电影以及台湾电影的融合,是中华民族文化的大整合,没有香港电影的中国电影,不是完整的中国电影。香港电影的价值和内地电影、台湾电影一样,都存在于中华民族文化母体上的电影发展轨迹和文本之中。只有充分认识香港电影的价值,涵纳一切香港电影的文化品格,才能构建一座没有遗憾、丰富而完备的中国电影宝库。"[2] 从根本上看,无论是有意积聚两岸三地学术力量的"统一"的中国电影史,还是积极整合两岸三地文化内蕴和类型生态的中国电影文化史或中国电影类型史,甚至努力为台/港电影寻求中国民族文化身份的台/港电影史,对于新世纪以来中国内地的台港电影研究而言,都是殊途同归。

香港回归中国已经 10 余年,中国台港电影研究会也已成立 20 年,而

[1] 李道新:《中国电影文化史(1905—2004)》,北京大学出版社,2005 年版,第 7—8 页。
[2] 赵卫防:《香港电影史(1897—2006)》,中国广播电视出版社,2007 年版,第 10 页。

从改革开放以来迄今，中国内地的台港电影研究更是走过 30 年。30 年间，台港电影的中国化阐释，从最初的起点到令人瞩目的跨越，凝聚着几代电影学者的家国之梦和文化理想。与其说这样的努力，是对台港电影的身份追寻；不如说台港电影的中国化阐释，是在全球化语境中坚守着中国电影的精神气质，捍卫着民族文化的完整性。

史学范式的转换与中国电影史研究

如果说，改革开放以前，以程季华主编的《中国电影发展史》为标志的中国电影史研究，基本顺应了特定时期里的中国革命史或中共党史的编撰思路；那么，20世纪80年代以来，中国电影研究者本来应该结合历史学界的整体跃动，在与中国近、现代史特别是中华民国史、中国现当代文学史等进行有效的沟通、对话与交流的过程中，重建中国电影史的理论视野与学术范型，并以此全面超越《中国电影发展史》。但遗憾的是，由于各种原因，迄今为止，中国电影史研究还没有跟当前的史学研究建立起应有的关联性；中国电影研究者大多无视、也无力观照历史研究的状况及史学范式的转换。其中，最为明显的缺陷是：转型后并已成史界共识的中国近、现代史研究中的现代化范式及其民族主义和民族国家视野，以及受语言学转向及后现代主义浸染的多样化史学范式，基本没有对中国电影史的研究格局产生任何影响；尤其是在大量的电影史研究论文、日常的电影史表述、一般的电影史教科书甚至专门的电影史学术著作里，[1] 中国电影的历史叙述仍旧没有摆脱《中国电影发展史》预先设定的"革命史"框架，也没有就已有的文献进行重新阐释，更没有在档案、报刊与方志等领域充分有效地发掘新的史料。总而言之，史学范式的转换基本上与中国电影史研

[1] 在这里，"日常的电影史表述"主要指博物馆的电影史展览、官方和业界的电影发展报告与各类媒体的电影史宣传和广告口径。

究无关。中国电影史研究以及中国电影的历史撰述，已经远远落后于历史学术的语境和中国电影的现状，失去了电影史研究本应具备的基本的导向性与最低限度的解释能力。

必须认真反思这种缺陷带来的后果，并努力倡导在史学视野里进行中国电影史研究。只有这样，才有可能在中国电影史研究中，洞察愈益丰富的历史可能性，获取一种整体综合的立场，寻求更加开放的历史意义；并在此基础上，凸显中国电影史研究的时空特质，彻底改变中国电影史研究的思维定式和传统视域，从根本上实现中国电影史研究的知识增长与范式转换，进而重构中国电影。

实际上，早在 20 世纪 80 年代初期，中国电影史学界便就电影史学中"电影学"和"历史学"之间的关系问题进行过颇有价值的思考和阐发。在《中国电影史研究方法》一文中，电影学家李少白指出："电影历史学作为电影学和历史学的一个交叉学科，无疑具有它自身的特点。它是历史的，又是电影的，兼有电影和历史的双重品格。作为历史学的电影方面，它是历史学的一个分支学科，是历史学中的专业史、专门史，研究构成整个历史现象中的电影现象的变化过程。而作为电影学的历史部分，它又是电影学的一个分支学科。是电影学中的历史学，同样是研究电影历史现象的更替、变迁。我们必须在这样的交叉点上来认识和把握电影历史学的特点。"[1] 20 多年后，在《光影中的沉思——关于民国时期电影史研究的回顾与前瞻》一文里，历史学家汪朝光也表示："研究民国时期的电影发展史，不仅为电影史和民国史研究所应为，而且对当今电影产业的发展与技术艺术的进步亦不无借鉴与启示。未来研究中应将电影史视为一般历史学研究之一部分，进一步拓宽研究视野，扩大研究选题，实事求是地确立对民国时期电影的评价标准，客观评估其发展历程，以推动电影史研究融入历史研究之

[1] 李少白：《中国电影史研究方法》，《文艺研究》1990 年第 4 期，第 55—59 页。

主流，使其得以更为全面的发展。"[1] 可以看出，在如何理解"电影学"和"历史学"的关系问题上，中国的电影学家和历史学家稍有分歧，总体目标却殊途同归。

值得注意的是，作为一位主要研究中国电影史的电影学家，李少白不仅在"电影学"与"历史学"的交叉地带定位"电影历史学"，而且始终以"电影学"为出发点，追求电影史研究的"史料的丰富和翔实""对文献所下的考订工夫"以及"历史评价的客观性和科学性"与"多向度的历史价值取向"，[2] 并在1896—1923年间的"初期电影"研究以及针对费穆、夏衍等人的研究中有所尝试。在此之后，作为一位主要研究中华民国史的历史学家，汪朝光不仅力图推动"电影史"研究融入"历史研究的主流"，而且明确地将"民国时期的电影发展史"纳入到"电影史"和"民国史"的视域；在具体的学术实践中，则主要聚焦于民国时期国民政府的电影检查、电影产业等政策性和制度性层面，在中国电影史研究中发掘了相关的档案，开辟了新的领域；还通过艰苦的实证研究，在一定程度上顺应了"现代化"的史学研究范式。[3]

但尽管如此，具有"电影学"和"历史学"双重品格的、"历史学"视野里的中国电影史研究，仍然没有获得历史学界尤其中国电影学术界应有的、普遍的关注和重视；一种单调扁平、内向自足而又缺乏兼容气质的中国电影史，仍然制约着中国史学的总体面向与电影学术的拓进之路。在实

[1] 汪朝光：《光影中的沉思——关于民国时期电影史研究的回顾与前瞻》，《历史研究》2003年第1期，第109—119页。

[2] 李少白：《影史榷略：电影历史及理论续集》，文化艺术出版社，2003年版，"自序"第4页。

[3] 汪朝光的民国时期电影史研究，主要成果有：(1)《三十年代初期的国民党电影检查制度》，《电影艺术》1997年第3期，第60—66页；(2)《民国年间美国电影在华市场研究》，《电影艺术》1998年第1期，第57—65页；(3)《早期上海电影业与上海的现代化进程》，《档案与史学》2003年第3期，第28—35页；(4)《检查、控制与导向——上海市电影检查委员会研究》，《近代史研究》2004年第6期，第87—121页；(5)《影艺的政治：一九三〇年代中期中央电影检查委员会研究》，《历史研究》2006年第2期，第62—78页。

证研究的基础上转向"现代化"以至多样化的史学范式，仍然是中国电影史研究的迫切期待与内在呼唤。

按历史学者的表述，在史学研究中，"以一元多线论为基础"的"现代化范式"，把"现代化"主要看作一个具有特定内涵的全球历史大变革进程，以及一个并不具备终极目标价值、路径选择模式多样化的历史范畴，从而使之成为史学研究的对象；它跟20世纪50—60年代的美国现代化论相比有着原则上的差异，也不同于建立在"五种生产方式序列"基础上的"革命范式"。东、西方两种对立的单线演进历史模式在史学方法论上都有绝对主义和排他性色彩，而一元多线历史发展观则是开放的、包容的、多面向的。"现代化"范式的出现，打破了长期以来由单一的"革命史"范式支配的史学研究局面；而史学范式的多样化，正是中国史学的繁荣之道。[1]

具体而言，以上述"现代化"以至多样化的史学范式观照中国电影史研究，可以从三个递进的层面展开探讨：

第一，尽管在当前语境中，"革命史"范式并未彻底失去其曾经拥有的合法性，甚至有可能成功地包容在所谓的"现代化"范式之中；但受到"革命史"范式的深重影响，迄今为止的中国电影史研究，大多仍然依循20世纪中国政治史的发展脉络，以政党的立场左右历史的阐释。一部中国电影史，总是被有意无意地表述成一部中国共产党争取电影阵地、主导电影事业、推动电影发展的历史。这样，20世纪30年代的左翼电影运动、抗战时期大后方的抗战电影与根据地的人民电影，以及40年代后半期的进步电影等在"泥泞"中"战斗"、在"荆棘"中"潜行"的可歌可泣的各种"影事"，便成为中国早期电影历史叙述的基本线索；[2] 1949年以来的中国电影史述，更是建基于中国共产党领导的电影事业，在1979年前的政治斗争与

[1] 董正华：《从历史发展多线性到史学范式多样化——围绕"以一元多线论为基础的现代化范式"的讨论》，《史学月刊》2004年第5期，第5—20页。

[2] 除了程季华主编的《中国电影发展史》之外，夏衍、阳翰笙、田汉、司徒慧敏、于伶、柯灵等人的"权威"论述，都有助于强化这种"革命史"范式。

1979年后的改革开放的历史境遇中饱经坎坷、探索奋进，并伴随着党的事业的发展愈益成熟的辉煌历程。

"革命史"范式的中国电影史研究，在特定的历史阶段以至当下的时代氛围里，都曾经发挥过并正在发挥着重要的政党宣传效用与意识形态询唤功能；但在1979年以来的改革开放后的历史语境中，"革命史"范式的独断性、遮蔽性与偏颇性也已经并正在显露无遗。它是以高度简化中国电影在时间和空间方面的丰富性、复杂性、多样性以及强硬阻断中国电影在阐释和表述方面的开放性和多种可能性为代价所换取的一种一体化的历史叙述策略。在此过程中，1896—1921年间民族电影的发生学、20世纪20年代中国电影的商业浪潮、抗战时期"孤岛"电影的迷离景观以及沦陷地区东北、华北、上海电影的特殊状貌，还有晚清政权、北洋军阀与国民政府的电影政策、电影生产及其在全国各地的电影传播，等等，都被有意无意地忽略或被划定为研究的禁区；1949年以来的中国电影史版图，更被局限在中国内地电影的发展脉络之中，无法有效地涵纳或延展至同样具有丰富内涵与重大成就的香港电影和台湾电影。[1] 在中国电影史研究的主流话语中，"革命史"范式的弊端亟待突破和超越。

毋庸置疑，当前的史学研究，已经从传统的政治史转向政治史、经济史、社会史和文化史并重的多样化格局；而从20世纪80年代开始，中华民国史研究也在逐渐拆除"革命史"及"阶级斗争"和"政党立场"的藩篱，走向更加深广的"现代化"范式及其民族主义和民族国家论述；与此同时，语言学转向和后现代理论下的解构思潮也在对史学范式产生一定的影响。其中，"现代化"范式及其民族主义和民族国家论述，启发人们重新认识国家、民族、阶级、政党的功能以及它们之间的相互关系，已经并正在各个学科领域建构起一套新的话语体系和阐释框架。当然，以"现代化"范式

[1] 近年来，已有部分电影史学者在这些方面进行了一些较有意义的研究。限于篇幅，不再一一列举。

及其民族主义和民族国家论述取代中国电影史研究中的"革命史"范式，不仅是在史学研究与中国电影史研究之间建立关联性的重要途径，而且是在整体综合的立场上重构中国电影的必由之路。

第二，以"现代化"范式及其民族主义和民族国家论述取代中国电影史研究中的"革命史"范式，需要整合欧美与中国学术界有关现代性、现代化与民族主义、民族国家想象的思想资源，结合史学、社会学、民族学、国际关系学、文化批评以及文学、音乐、美术研究等各个学科的广阔视野，洞察中国电影的愈益丰富的历史可能性，为民族电影寻求更加开放的历史意义。

从20世纪90年代中后期开始，海外学者的相关著作如安东尼·吉登斯的《民族—国家与暴力》和《现代性的后果》、埃里克·霍布斯鲍姆的《民族与民族主义》、列文森的《儒教中国及其现代命运》、埃里·凯杜里的《民族主义》、杜赞奇的《从民族国家拯救历史——民族主义话语与中国现代史研究》、哈贝马斯的《公民身份和民族认同》等，相继被翻译成中文在中国内地出版；[1] 国内各个学科领域的相关著作及学术论文也大量面世和广泛发表。据不完全统计，仅仅在国内的文学研究界，便有王一川的《中国人想象之中国——20世纪文学中的中国形象》、刘禾的《文本、批评与民族国家文学》、倪伟的《"民族"想象与国家统制——1929—1949年南京政府的文艺政策及文学运动》与杨厚均的《革命历史图景与民族国家想象》等相关著作，较为深入地分析和论述了20世纪中国文学与"民族国家"的关系；[2] 而在旷新年的《民族国家想象与中国现代文学》和《个人、家族、民族国家关系的重建与现代文学的发生》、杨春时的《现代民族国家与中国

[1]　出版机构与出版时间分别如下：生活·读书·新知三联书店，1998年版；译林出版社，2000年版；上海人民出版社，2000年版；中国社会科学出版社，2000年版；社科文献出版社，2003年版；上海人民出版社，2005年版。

[2]　出版机构与出版时间分别如下：广西师范大学出版社，1997年版；东方出版社，1998；上海教育出版社，2003；湖北教育出版社，2005年版。

新古典主义》和《现代性视野中的中国文学思潮》、邓伟的《地域文化建构与民族国家认同——中国现代文学地域文化研究的另一思路》与张志忠的《现代民族共同体的想象与认同》等较有影响的学术论文中，[1] 中国现代文学均被当作现代民族国家建制的一部分，是现代民族国家的文学；其中，旷新年认为，现代民族国家是一个"想象的共同体"；而建立一个现代的民族国家以抵抗西方帝国主义的殖民侵略，是现代中国最根本的问题；有关现代民族国家的叙事于是居于中国现代文学的中心地位。中国现代文学所隐含的一个最基本的想象，就是对于民族国家的想象，以及对于中华民族未来历史——建立一个富强的现代化的"新中国"的梦想。另外，也正是因为中国现代的民族主义是由于西方列强的侵略而发生的，也因此中国现代的民族主义是针对西方殖民主义而建构"中华民族"。

循此思路，在中国电影史研究中，如果强调中国近、现代民族国家的建立和发展及其融入世界的现代化进程，便可以较为成功地弥合晚清政权、北洋军阀、国民政府之间及其与中国共产党和社会主义中国之间复杂的对抗性和传承性关系，并在文化认同的意义上将中国内地、香港与台湾电影编织成一个互动互补的整体。

如此看来，"革命史"范式的中国电影史研究所面临的困难和问题，在"现代化"范式及其民族主义和民族国家论述里将会获得较好的克服和有效的解决。这样，1896—1921年间民族电影的发生学，便可以从民国建立前后民族国家建制的角度来考察；20世纪20年代中国电影的商业浪潮，则可以理解为民族企业与海外资本的激烈遭遇以及传统伦理道德与西方生活方式的彼此对话；"左翼电影"批评与"软性电影"论者的针锋相对，亦可理解为30年代的中国知识分子在电影的属性和功能问题上通过电影理论和

[1] 发表刊物与发表时间分别如下：《文学评论》2003年第1期；《中国现代文学研究丛刊》2006年第1期；《文艺理论研究》2004年第3期；《天津社会科学》2006年第2期；《文艺理论研究》2006年第4期；《文学评论》2007年第5期。

批评对民族国家的不同侧面的想象;晚清政权、北洋军阀与国民政府的电影政策、电影生产及其在全国范围内的电影传播,同样可以理解为代表着国家担当了以民族电影的方式建设和想象民族国家的重任;而在 1949 年以后,中国内地、香港与台湾电影,则以相互分享的语言现实、家国观念、民间宗教以及历史资源和文化传统,在银幕上建构了一个相互补足的民族国家的想象的共同体。甚至可以说,由两岸三地电影构建的这一个民族国家的想象的共同体,是除了电影之外所有其他文化艺术形式都无法抵达的、值得深入分析与不断阐发的对象。

第三,"现代化"范式及其民族主义和民族国家论述里的中国电影史研究,因此具有了愈益丰富的历史可能性与更加开放的历史意义。但遗憾的是,迄今为止,仅有极少数的电影研究者体会到了这种史学范式的转换及其学术价值,并在相应的研究实践中予以初步的尝试。其中,张蜀津的博士学位论文《历史想像与文化记忆——1949 年以来中国大陆电影中的民国叙述》(2008)与孙绍谊为第六届亚洲传媒论坛提交的学术论文《空间的审判:影像城市与国族建构》(2008)较有代表性。前者试图将民国叙事电影中呈现的民国形象作为一个整体进行研究,从"十七年电影"的民国叙述中探寻"究竟是什么在主宰我们记忆过去、想象中国的形式与内容",并从民国影像的生成过程中"揭示历史话语背后的权力和文化机制"。[1] 由于各种原因,论文倾向于文本分析和以论带史的研究思路,并缺乏相应的实证研究作为总体的支撑,无法以一种更为精细的观察视角,通过对历史事实的细致重建,再现中国电影的复杂性和多面相。这都在很大程度上消解了范式转换的重要性,无法从整体上推动史学范式转换后的中国电影史研

[1] 张蜀津:《"国家史"的编纂与民族国家集体记忆的建构——论"十七年电影"中的民国叙述》,《北京电影学院学报》2008 年第 5 期,第 13—19 页。

究。[1] 诚然，对于刚刚起步的中国电影史研究中的范式转换，上述批评未免显得有点苛责。

但无论如何，在史学范式的转换与中国电影史研究之间，仍有许多需要克服的困难和亟待解决的问题。一蹴而就是不可能的，急功近利更不是达到目的的捷径。只有秉持着论从史出的实证性的史学作风与整体综合的内部取向的学术立场，注重丰富的历史史实与复原生动的历史细节，从中国自身历史进程的视野去观照中国电影史的深层次结构，中国电影史研究才会真正感受到史学范式的转换带来的历史叙述的革命，并在此基础上重构中国电影。

[1] 在《21世纪中国近现代史研究的若干趋势》（《史学月刊》2004年第6期）一文中，马敏阐发了新世纪以来中国近现代史研究中的"三种日趋明显的历史观"；对笔者检讨中国电影史研究中的范式转换问题颇有启发。

电影的华语规划与母语电影的尴尬

从语言学的角度出发探讨华语电影，不仅是"华语电影"概念自身的需要，而且是李天铎、鲁晓鹏、叶月瑜、郑树森、卓伯棠、吴昊、刘现成、杨远婴、陈犀禾、刘宇清、傅莹、韩帮文以及裴开瑞（Chris Berry）、玛丽·法奎尔（Mary Farquhar）、扎克尔·侯赛因·拉朱（Zakir Hossain Raju）等提出和阐发"华语电影"概念的一批海内外学者始终面临但又没有充分展开的话题。[1] 这在一定程度上导致"华语电影"定义过程中不断出现自我纠结、相互缠绕，或外延膨胀、所指模糊等状况，为"华语电影"的命名和讨论带来诸多或隐或显甚至无法解决的问题和争议。从学理上讲，争论本身肯定有益，但缺乏广泛共识、远离基本认同的争论，显然不利于定义的形成与问题的解决。在笔者看来，回到华语作为一种语言现象的复杂层面，在语言规划的视野、英语霸权的模式以及母语生存的现实中认真审视电影的华语规划方案，并在开放立场、多方对话的基础上重新检讨华语电影，无疑是一条值得期待的路径。

[1] 有关"华语电影"概念的辨析历程，主要参考以下文献：(1) 鲁晓鹏、叶月瑜：《华语电影之概念：一个理论探索层面上的研究》，载陈犀禾主编《当代电影理论新走向》，文化艺术出版社，2005年版；(2) 刘宇清：《华语电影：一个历史性的理论范畴》，《电影艺术》2008年第5期，第38—43页；(3) 傅莹、韩帮文：《"华语电影"命名的通约性》，《文艺研究》2011年第2期，第79—89页。

一、从语言规划到华语规划

从语言规划到华语规划，是在全球化与英语霸权的背景下，伴随中国内地的改革开放和经济发展以及世界范围的"汉语热"/"华语热"而出现，并由中国内地、台港澳与东南亚及海外华语地区和社群共同提出和推动的一种语言战略联盟和经济文化策略。从这个角度分析，华语电影即是语言规划中华语规划的自然结果和必然产物，但也因华语规划中存在的不少问题而显得困难重重。

作为一个语言学术语，"语言规划"（Language Planning）由美国语言学家豪根（Einar Haugen）在20世纪50年代后期引入学术界，是指为了改变某一语言社区的语言行为而从事的所有有意识的尝试活动；从提出一个新术语到推行一种新语言，都可以纳入语言规划之中。此后，各国学者陆续修订或改用这一概念，使其内涵不断扩大，既包括社会整合当中的语言和社会语言，也包括跟语言密切相关的经济和政治。[1] 尽管在目前，还没有出现一种普遍适用的语言规划理论，但世界各国和各地区都已经、正在或将要以不同方式、在不同层面上进行各种各样的语言规划实践，并以此实施相应的社会规划及政治、经济、文化战略。按丹麦学者罗伯特·菲利普森（Robert Phillipson）在其名著《语言帝国主义》（*Linguistic Imperialism*，1992）中所言，海外语言推广是美国全球战略的一部分；而英语的扩散及其全球通用语地位，也是核心英语国家（以英语为母语的国家）有意识的语言规划的结果，是语言领域的帝国主义表现。[2] 这一观点虽有值得商榷

[1] 周庆生：《国外语言规划理论流派和思想》，《世界民族》2005年第4期，第53—63页。

[2] 对罗伯特·菲利普森的"语言帝国主义"，国内讨论主要参见：（1）赵伯英：《语言帝国主义和语言冲突》，《理论前沿》2000年第10期，第24—25页；（2）胡坚：《全球化背景下的英语帝国主义》，《天涯》2003年第2期，第51—54页；（3）朱风云：《英语的霸主地位与语言生态》，《外语研究》2003年第6期，第23—28页；（4）王辉：《背景、问题与思考——全球化时代面对英语扩散的我国的语言规划》，《北华大学学报（社会科学版）》2006年第5期，第53—58页。

之处，却也在很大程度上符合非英语国家和地区对英语的理解和认知。

跟殖民论述和帝国主义语境中的英语规划不同，在中国内地、台港澳与东南亚及海外华语地区和社群，语言规划及其后的华语规划均是国家、地区或社会团体为了自身的发展需要而进行的语言管理，既包括语言的选择和规范化，又包括文字的创制和改革，还包括语言文字的扩散与传播等等。在此过程中，政府、社会与族群、个体等多方力量彼此商讨、相互博弈，使华语提升到相应的高度与应有的地位。

1949年以来，中国内地通过制定《中华人民共和国宪法》《汉语拼音方案》《中华人民共和国国家通用语言文字法》以及编纂《新华字典》《现代汉语词典》《规范汉字表》等方式，对语言进行着不同层面的规划和管理，并强调了报刊书籍、广播电视、戏剧电影等传播媒介之于语言规划的重要性；[1] 为推动国家通用语言文字的规范化、标准化及其健康发展，使国家通用语言文字在社会生活中更好地发挥作用，促进各民族、各地区经济文化交流，2000年10月31日第九届全国人民代表大会常务委员会第十八次会议通过的《中华人民共和国国家通用语言文字法》，规定国家通用语言文字是普通话和规范汉字，国家推广普通话，推行规范汉字；另外，广播电台、电视台以普通话为基本的播音用语，广播、电影、电视应当以国家通

[1] 1955年现代汉语规范问题学术会议决议，即"建议各出版社、杂志社、报社，以及广播、戏剧、电影部门加强稿件在语言方面的审查工作，并且在读者、观众和听众中广泛进行汉语规范化的宣传工作"。(现代汉语规范问题学术秘书处：《现代汉语规范问题学术会议文件汇编》，科学出版社，1956年版，第217页) 1997年全国语言文字工作会议仍然指出，要"坚持不懈地开展多种形式的语言文字规范化宣传教育活动，增强广大群众的规范意识，是语言文字工作顺利开展的必要保障。广播、电视等新闻媒体和出版物应加大语言文字规范化宣传力度，形成正确的舆论导向。国家语言文字工作主管部门要统筹规划，进一步发挥现有的语文报刊的作用，抓紧开辟新的宣传阵地，使语言文字工作方针政策、法规规章和规范标准的宣传有计划地进行，并保持一定的热度。地方语言文字工作机构要主动与本地的新闻出版、广播影视等部门加强联系，争取他们的支持与合作，共同营造语言文字规范化的良好社会氛围"。(教育部语言文字应用管理司：《推广普通话宣传手册》，语文出版社，1999年版，第16—20页)

用语言文字为基本的用语用字。[1] 尽管如此，在中国内地，"华语"的地位和前途问题还是引起各界关注；[2] 学术界对语言规划的原则和方法仍然存在着较大的分歧，当然也在这些领域展开了各种讨论和争鸣，特别是在华语规划方面进行了一些有益的探索。

有学者指出，语言规划是一项"整体性系统工程"，它不仅是语言及其使用的问题，还与社会生活、政治经济、文化教育、科学技术、民族宗教，以及观念心理等有密切关系；制定、实施语言规划，应当依据"科学性""政策性""稳妥性""经济性"的原则；具体而言，我国进行汉字简化、处理简化字和繁体字的关系，以及处理普通话、国语与华语的关系等，都要综合考虑中国大陆、港澳台，以及海外华人社区，还有使用汉字国家的因素。[3] 正是立足于"语言规划的系统性"及"全球华人社区"，有学者充分辨析了"华语"概念，[4] 通过对华语视角下中国语言规划的特点、任务和可行性进行分析，[5] 明确提出了"华语规划论"，认为观察和开展语言规划可以有不同的角度，对华语概念认识的深化便能提供新的视角；充分考虑语言规划的类型，完成从问题到资源、从管理到服务、从单一国家或地区到跨国、跨境以及从强制性到市场调节的转变，对于华语在所在国的维护、发展和传播具有重要的理论和实践价值。同时，作者指出，华语不只是中国的国家资源，也是其所在国家或地区的重要资源，从跨国跨境的角度考虑语言规划，努力共同开发和利用华语资源，是语言工作者今后一个时期的重要任务。[6]

[1] http://www.china-language.gov.cn/8/2007_6_20/1_8_2587_0_1182320493406.html

[2] 例如，在《21世纪的华语和华文》（《中国教育报》2002年1月1日，第7版）一文中，著名语言学家周有光预言，21世纪，"华语将在全世界华人中普遍推广"，"汉字将成为定形、定量、规范统一的文字"。

[3] 陈章太：《论语言规划的基本原则》，《语言科学》2005年第2期，第51—62页。

[4] 郭熙：《论"华语"》，《暨南大学华文学院学报》2004年第2期，第56—65页。

[5] 郭熙：《论华语视角下的中国语言规划》，《语文研究》2006年第1期，第13—17页。

[6] 郭熙：《华语规划论略》，《语言文字应用》2009年第3期，第45—52页。

跟内地不同，由于特定的历史原因和现实处境，香港、澳门、台湾与东南亚及海外华语地区和社群的语言状况和华语规划各有自身特点，目前看来较难达成一致。其中，香港现行的语言政策为"两文三语"，即中文、英文与粤方言、普通话和英语。1990年4月4日中华人民共和国第七届全国人民代表大会通过并于1997年7月1日生效的《中华人民共和国香港特别行政区基本法》第一章"总则"第九条规定："香港特别行政区的行政机关、立法机关和司法机关，除使用中文外，还可使用英文，英文也是正式语文。"[1] 可以看出，在香港，英语是作为官方语言使用的，而粤方言在日常生活中占主导；实际情况是尽管中文和普通话的地位正在提高，但香港人整体的民族共同语意识还不够明晰。[2] 在台湾，1973年公布实施的《国语推行办法》正式用法令的形式加大推行国语的力度；30年来，"国语"已经成为台湾社会及民众的共通语；但从2003年开始，台湾语言政策倾向于"去国语化"，教育部讨论通过了《语言发展法（草案）》，并废止了《国语推行办法》，力图取消国语在台湾多年来作为共通语的主导身份，让原住民语、客家话、Ho—lo话、华语等14种语言获得"平等"的"国家语言"的法定地位。[3] 这种语言规划领域的"去中国化"政策，不仅引起岛内朝野的严重对立，而且促发学术界的激烈争论。[4]

从1979年开始，新加坡政府就在推行双语政策及"讲华语运动"，一些新加坡华人在情感上也无法接受英语为母语，但自新加坡政府确立英语的独特地位之后，华语在新加坡受到"严重冲击"并"每况愈下"，许多华

[1] http://www.basiclaw.gov.hk/tc/basiclawtext/chapter_1.html

[2] 许光烈：《香港语言政策及思考》，《广州大学学报（社会科学版）》2005年第7期，第34—37页。

[3] 金美：《论台湾新拟"国家语言"的语言身份和地位——从〈国语推行办法〉的废止和语言立法说起》，《厦门大学学报（哲学社会科学版）》2003年第6期，第73—78页。

[4] 赵会可、李永贤：《台湾语言文字规划的社会语言学分析》，《山西师大学报（社会科学版）》2005年第6期，第131—135页。

人尤其年轻一代华裔为了生存放弃或淡化华语。[1] 在马来西亚，华语从来不是官方语言，华语华文教育始终依靠华语社区和华人群体的努力；在与官方语言马来语拼争的过程中，华语虽有希望但也处境难堪。[2] 至于东南亚华文教育，诚如研究者所言，到20世纪末期已"处于历史的转折点"，一方面，由于自50年代末开始，东南亚国家对华文教育的限制、打击与取缔，年轻一代华人或不谙华语华文，或华文水平低落，已经引起华人社会有识之士的极大关注；另一方面，80—90年代以来，华语华文经济价值上升，世界范围内的"华文热"方兴未艾，又为东南亚的华文教育振兴创造了契机。[3]

总的来看，作为中国内地、台港澳与东南亚及海外华语地区和社群共同提出和推动的一种语言战略联盟和经济文化策略，华语在语言规划中的地位和功能正在引发愈益广泛的关注和探讨；但由于各种原因，迄今为止，"华语"概念仍在不断建构之中，各方认识并未统一，其间裂隙仍较突出。例如，世界各国、各地相关词典对"华语"的解释便各不相同。其中，由中国国家语委立项支持，由中国内地、港澳台以及新加坡、马来西亚等华人社区的30多位语言学者编写的《全球华语词典》，便以"查考的需要"为重点，对不同华语区的语言习惯采取有选择性的收录，以方便世界各地不同华语区之间的交流。[4] 另外，周有光认为："华语是全世界华人的共同语，不包括方言。汉语可以包括方言。"[5] 郭熙也表示："华语是以现代汉

[1] 胡光明、黄昆章：《新加坡华语生存环境及前景展望》，《云南民族大学学报（哲学社会科学版）》2004年第2期，第129—132页。

[2] 郭熙：《马来西亚：多语言多文化背景下官方语言的推行与华语的拼争》，《暨南学报（哲学社会科学版）》2005年第3期，第87—94页。

[3] 张亚群：《当代东南亚华文教育面临的文化传承问题辨析》，《华侨华人历史研究》1996年第1期，第7—13页。

[4] 李宇明主编：《全球华语词典》，商务印书馆，2010年版。

[5] 周有光：《从"华语热"谈起》，《群言》2006年第2期，第33—35页。

语普通话为标准的华人共同语。"[1] 但新加坡学者徐杰、王惠则认为,"华语（Mandarin）是华人使用的语言,是华人的民族共同语。华人语言包括民族共同语和闽、粤、吴、湘、赣、客六种华人方言。华人方言是华人语言的地方变体。"[2] 在对待"汉语/华人方言"及不同华语区的语言习惯方面,观点明显有异。与此同时,具有跨国、跨地特征的华语规划,也缺乏一个较为深广的协调机制与更加有效的推展平台。在这样的背景下,特别是在海外部分学者以去政治化为目标的泛政治话语中,华语电影概念的提出,自然也会在其定义过程中不断出现自我纠结、相互缠绕,或外延膨胀、所指模糊等状况,为"华语电影"的命名和讨论带来诸多或隐或显甚至无法解决的问题和争议。

二、电影的华语规划与华语电影的概念裂隙

电影的华语规划是华语规划在电影生产与消费领域的具体实践,其自然结果和必然产物便是华语电影。华语电影概念起始于20世纪90年代初期,作为电影的华语规划的一部分,为中国内地、台港澳与东南亚及海外华语地区和社群带来了一种语言、产业和文化一体化的可能性；但以去政治、跨国别、超地缘为主要诉求的华语电影的概念裂隙及华语电影的扩散,也会使国家、地区和社群的身份认同产生迷惑,同时让这些国家、地区和社群中已有的母语电影逐渐零散化和边缘化,最终失去存在的合理性与合法性。

迄今为止,鲁晓鹏仍是最愿意在语言学的维度上讨论华语电影的文化学者之一,但也正是在这里,造成了电影的华语规划与华语电影的概念裂

[1] 郭熙：《论"华语"》，《暨南大学华文学院学报》2004年第2期,第56—75页

[2] 徐杰、王惠编著：《现代华语概论》，新加坡八方文化创作室,2004年版,第iii页。

隙。在鲁晓鹏、叶月瑜的定义中，华语电影"主要是一种处于不断演变、发展中的现象和主题"，主要指"使用汉语方言"，"在大陆、台湾、香港及海外华人社区制作的电影"，其中"也包括与其他国家电影公司合作摄制的影片"；在他们看来，"华语电影是一个涵盖所有与华语相关的本地、国家、地区、跨国、海外华人社区及全球电影的更为宽泛的概念"。[1] 这一认识，以其国别和地域的包容性和广泛性使人印象深刻，但在强调"汉语方言"这一点上又颇为令人吃惊。在这里，"华语"是不包括"普通话"的"汉语方言"，这不仅与内地主流（如国家语委立项支持的《全球华语词典》以及周有光、郭熙等）的"华语"定义和华语规划背道而驰，而且与海外学界（如新加坡）的"华语"观念明显不同。在另一篇文章中，[2] 鲁晓鹏选取台湾纪录片《跳舞时代》（2003，福建/台湾方言）、大陆贾樟柯的艺术电影《世界》（2004，山西地方方言）以及冯小刚贺岁片《手机》（2003，地方方言）、《天下无贼》（2004，地方方言）与张艺谋"泛中文电影"《英雄》（2002）、《十面埋伏》（2004）等，继续探讨"汉语电影"中的方言和现代性，并进一步展开"华语电影（Chinese Cinema）""中文电影（Chinese-language Cinema）"以及"汉语电影（Sinophone Cinema）"的概念细分。无论如何，鲁晓鹏最后总结："跨国、越界汉语电影与全球化携手并进。它本来就是全球化的副产品。中文电影不仅诉诸大陆观众，同时也诉诸台湾人、香港人、澳门人、海外华人，以及世界各地的观光者。汉语电影由此占据了一个相对于民族身份和文化关系而言十分灵活的位置。在此领域内，没有一种统治性声音。多种语言和方言同时被用于汉语电影，这证明了中国和中国性的崩溃。在中国和海外华人的各种异质形式的众声喧哗中，每一个方言讲述者都是一个特定阶级的代言人，代表一个特定的社会经济发展阶

[1] 鲁晓鹏、叶月瑜：《华语电影之概念：一个理论探索层面上的研究》，载陈犀禾主编《当代电影理论新走向》，文化艺术出版社，2005年版，第197页。

[2] 鲁晓鹏：《21世纪汉语电影中的方言和现代性》，载陈犀禾、彭吉象主编《历史与当代视野下的中国电影》，广西师范大学出版社，2010年版，第111—120页。

段，体现了一种特定的现代化水平。口音的丰富多样在事实上构成了一个泛中文世界，一个单一的地缘政治和国家实体难以涵盖的不同身份和位置的集合体。世界或者天下不是一个只讲一种通用语的独白的世界。汉语电影世界是一个多种语言和方言同时发声的领域，一个不断挑战和重新定义的群体、种族和国家关系的领域。"

可以看出，鲁晓鹏对"汉语方言"以及"跨国、越界汉语电影"的关注和强调，一反语言规划和华语规划的基本原则，预设了普通话与汉语方言的异质性以及两者之间本质上的二元对立，从一开始就站在对"只讲一种通用语的独白的世界"进行挑战的立场；在宣告通用语即普通话电影所代表的、具有"统治性"的"中国"和"中国性"的"崩溃"之后，终于把"汉语电影"定位在与全球化"携手并进"，以及相对于民族身份和文化关系而言"十分灵活"因而更为优越的位置上。现在看来，这种去政治化的泛政治化表述，跟华文文学研究界主要由王德威和史书美提出并阐发的"华语语系"（Sinophone）概念及其特定的"去中心化"与"反殖民"定向联系在一起，[1] 这至少窄化了"华语电影"或"汉语电影"的内涵，远离了概念提出时所蕴含的"超越政治歧见"的初衷，也无法面对好莱坞以及其他国家的那些同样"只讲一种通用语的独白的世界"的主流电影。其实，相较于中国内地的那些呈现"单一的地缘政治和国家实体"的普通话电影，好莱坞的英文电影在"统治性"方面有过之而无不及。应该说，"汉语方言"以及"跨国、越界汉语电影"的出现，不仅无法证明"中国"和"中国性"的"崩溃"，反而有助于新的"中国"与"中国性"的形成和生长。

跟鲁晓鹏、叶月瑜相比，陈犀禾、刘宇清对"华语电影"的界定主要从跨国别、超地缘的角度入手，反而较为契合电影的华语规划的基本原则，也更具现实性与历时性相互交织的宽阔视野。在文章中，陈犀禾、刘

[1] 参见朱崇科：《华语语系的话语建构及其问题》，《学术研究》2010年第7期，第146—152页。文章指出，鲁晓鹏曾对史书美的《视觉与认同》一书发表过"全面而独到"的书评。

宇清指出，在许多情况下，"华语电影"概念跟原来的"中国电影"概念相重合，"华语电影不言而喻地包括了原来的中国电影（大陆、台湾和香港电影）。但是在另一些情况下，它又不同于原来的中国电影。华语电影还可以包括在好莱坞（如《卧虎藏龙》）和新加坡制作的一些中文电影"。在他们看来，华语电影研究的新视野呼应了大陆、香港和台湾在政治上走向统一和体制上保持多元化这一进程的特定历史背景，也起到了通过电影这一重要的文化媒介来透视两岸三地政治、经济、社会和文化心理的性质、状态和相互关系的作用。[1] 在另一篇谈论以华语电影的视角重写中国电影史的文章中，陈犀禾、刘宇清进一步指出，在"统一"中国电影史这个问题上，"华语电影"和"中国电影"的立场与使命是不谋而合的，因此，完全可以暂时搁置概念内涵方面的"细微分歧"，以"大中国"甚至"大中华"的视角，重新审视"中国电影"的历史和现状，做一些实实在在的具体工作。[2] 显然，这里的"华语电影"，不仅包括中国内地、港台以及海外的中文电影（自然也包括这些国家和地区的中文方言电影），而且包括中国内地、香港和台湾的非中文电影（即少数民族母语电影）。问题在于：由两岸三地生产的、超出汉语边界的少数民族母语电影，虽然仍为中国电影，却不应划归华语电影范畴，因为少数民族母语原本就不能等同于汉语或华语。与此同时，以"大中国"甚至"大中华"的视角"重写"的中国电影史，却又无论如何也不能忽略中国各少数民族的母语电影史。——正是在"统一"中国电影史这个问题上，作为语言、产业与文化一体化可能性的"华语电影"，跟作为国家、民族与地域一体化必然性的"中国电影"，在立场与使命上恰恰存在着较大的差异。如果说，鲁晓鹏、叶月瑜的华语电影或汉语电影概念因定位过于狭窄而失去了精神与文化的包容度，那么，陈犀禾、刘宇清的

[1] 陈犀禾、刘宇清：《跨区（国）语境中的华语电影现象及其研究》，《文艺研究》2007年第1期，第85—93页。

[2] 陈犀禾、刘宇清：《重写中国电影史与"华语电影"的视角》，《学术月刊》2008年第4期，第86—89页。

华语电影概念则因定位过于宽泛，使其跨越了自身的精神与文化边界，容易导致两岸三地各少数族裔在身份认同方面的迷惘与困惑；而以"华语电影"的视角重写"中国电影史"的构想，始终都会面临立场和使命的分裂之感。

作为最晚近的一次定义尝试，傅莹、韩帮文梳理了华语电影命名的基本逻辑，并试图厘清华语电影概念史，从而论证华语电影命名的合法性。在鲁晓鹏、叶月瑜与陈犀禾、刘宇清等人的基础上，傅莹、韩帮文认真地回到"华语"的定义，再一次从"文化认同"的层面寻求华语电影概念的通约性。在他们看来，"华语"可简单地定义为"华人的共同语"，或更复杂地定义为"接受汉语为母语的中国人及不具备中国人身份但以汉语为母语的中国人后裔的共同语"，"其语音以中国大陆普通话或台湾国语为标准，其书写文字以简体或繁体汉字为标准"；至于"华语电影"，应是以"华语"修饰两岸三地及海外华语跨国资本运作的电影。超越地理限制与民族国家藩篱的"华语电影"命名，契合了全球化背景下各地域华人剥离单一民族国家身份的建构意图，寄托了民族归思与文化认同的基本思路。[1] 应该说，从社会语言学的层面出发，从把汉语当作/接受为"母语"的角度定义"华语"和"华语电影"，确实可以最大限度地超越地理分隔与政治歧见，也较为敏锐地正视了当今全球化背景下英语霸权的语言现实，有助于在语言文化主义的基础上建构一种民族文化身份。但同样遗憾的是，傅莹、韩帮文没有从电影发展的历史和现实脉络观照"华语电影"的独特处境，因而也没有明确地为"华语电影"命名。寻求"华语电影"命名的"通约性"，其实是一种论证逻辑上的权宜之计，它仍然无法解决超越了民族国家藩篱之后的"华语电影"如何面对两岸三地少数民族母语电影的难题，也无暇顾及"华语电影"中作为母语的华语在不同国家和地域的不同表征。也就是说，语言文化主义的认识框架，无法有效地应对多语纠缠、电影历史及其观众接受的复杂性。已有的"中国电影"概念仍然无法被"华语电影"

[1] 傅莹、韩帮文：《"华语电影"命名的通约性》，《文艺研究》2011年第2期，第79—89页。

所取代，"华语电影"命名的"通约性"，也不能自然而然地被当作其"合法性"的证明。

尽管如此，"母语电影"这一概念，还是可以成为进一步探讨中国电影、华语电影或中文电影、汉语电影的新的出发点。

三、华语电影的扩散与母语电影的尴尬

无论存在着何种讨论和争议，"华语电影"概念确已逐渐形成并在政界、业界、学界、媒体和观众中广泛使用；被称为"华语电影"的影片文本，也在全球观众特别是华人社区的不同范围内扩散。但迄今为止，作为母语电影的华语电影与中国电影里的（少数民族/原住民）母语电影，其间存在的诸多问题还没有得到深入的探析；随着华语电影的扩散，母语电影显现出前所未有的困难和尴尬。

联合国教科文组织在界定"母语"时指出："母语通常包含如下内涵：首先学会的语言；自己认同的语言或被他人认为是该语言的母语使用者；自己最为熟悉的语言和使用最多的语言。母语亦可以称为'首要语言'或'第一语言'。"[1] 出于各种原因，在这种倾向于自然习得和个人选择的母语定义中，淡化了血缘、国族、社群与文化之于母语的关联性；但为了强调语言多样性的重要性并促进母语的使用，从 2000 年以来，联合国教科文组织已将每年 2 月 21 日确定为"国际母语日"。

中国内地出版的《辞海》释"母语"，指"本族语"或"同一语系中作为各种语言的共同始源的一种语言"；当指"本族语"时，举"汉语为

[1] 联合国教科文组织：《多语并存世界里的教育》，巴黎，2003 年版。转引自钟启泉《母语教材研究：意义与价值》（洪宗礼、柳士镇、倪文锦主编《母语教材研究》"序言三"），江苏教育出版社，2007 年版。

汉族成员的母语"。[1] 可以看出，《辞海》是在民族身份和久远语系的框架中定义母语的，也没有为语言个体的习得和选择预留空间，这就跟联合国教科文组织的母语定义形成较有意味的对比。尽管如此，在关注母语、热爱母语、保护母语与传承文化等方面，几乎所有的国际组织、国家机构和社团、个人等都有大致相同的认识。在国家语言文字工作委员会主办、教育部语言文字应用研究所承办的"中国语言文字网"（http://www.china-language.gov.cn/index.htm）登录和选载的有关"母语"的文章信息中，即有"请尊重我们的母语""捍卫母语，何出此言？""新华时评：国际化首先要尊重母语""推广母语教育，弘扬多元文化""母语文化'失语'现象反思""用文化尊崇感消解母语边缘化""热爱祖国，亲近母语""香港坚持母语教学政策，培育学生中英兼善的才能"等数篇，均指向对母语及其文化的关切。事实上，对母语及其文化的重视和推广，也是语言规划的题中之义。

这样，作为母语电影的华语电影与中国电影里的（少数民族/原住民）母语电影，便承担着呈现、保护、弘扬与推广母语及其文化的职责和使命。其中，作为母语电影的华语电影，是指由中国内地、台港澳与东南亚及海外华语地区和社群以华语出品，或与欧、美、日、韩等非华语地区和社群合作并以华语出品的电影；中国电影里的（少数民族/原住民）母语电影，则指在中国内地、台湾、香港和澳门以蒙语、藏语、维吾尔语、哈萨克语、彝语、苗语、侗语、傈僳语等少数民族语言以及原住民语言出品或共同出品的电影。

毋庸置疑，作为母语电影的华语电影是华语电影/中国电影的主流，也在生产与传播领域取得了较大成就，并具有相当重要的国际国内影响力。然而，在母语的使用和沟通，亦即在古雅汉语与现代华语的关系处理、在

[1] 辞海编辑委员会编：《辞海》（缩印本，1989年版），上海辞书出版社，1990年版，第1808页，"母语"条。

两岸四地华语的对话交流、在普通话与各地方言的权力分配以及在不同地域不同群体的华语接受等方面,华语电影还存在着许多亟待解决的问题。归根结底,是对电影中的华语规划提出了更高的要求;一般而言,则体现在诸多华语大片中不断引发"笑场"的所谓"搞笑"台词和"雷人"段落。以此前号称"中国及亚洲投资最大""刷新所有华语电影票房新纪录""成为亚洲、欧洲区等地的历年华语电影的票房冠军"并获得第13届美国影评人协会奖最佳外语片、第63届日本每日电影大奖外语片、第13届中国电影华表奖优秀合拍片等多个国际国内奖项的"史诗"华语电影《赤壁》(Ⅰ、Ⅱ,2008、2009)为例。[1]

《赤壁》公映之后,伴随着票房不断攀升的,除了各种赞扬和批评之外,就有流传于观众和网络之间的大量"搞笑"台词和"雷人"段落。在此之前,张艺谋导演的《英雄》《十面埋伏》《满城尽带黄金甲》,陈凯歌导演的《无极》与冯小刚导演的《夜宴》等"华语"大片,都曾因颇不合适或者十分突兀的台词或段落遭遇过观众的"笑场"和责难。颇有意味的是,针对《赤壁》有过之而无不及的"笑场"效应,导演吴宇森曾以"电影需要一些幽默感""刻意安排的爆笑台词"等为由解释这种现象的发生。[2]新浪娱乐"《赤壁》电影官方网站"(http://ent.sina.com.cn/f/m/chibi/index.shtml)还特意组织《〈赤壁〉下集搞笑台词段落全放送》一文置于"《赤壁》各方评论"栏目。综合影片文本及各方搜集,《赤壁》的"搞笑"台词和"雷人"段落主要有:

1. 诸葛亮造出能够连发十箭的弩时,周瑜说:"厉害,看来制造军械,你也略懂。"诸葛亮答:"什么都略懂一点,生活会多彩一点。"

[1] 有关《赤壁》(Ⅰ、Ⅱ)的信息,主要参考百度百科"电影《赤壁》"(http://baike.baidu.com/view/49046.htm),另据新浪娱乐"《赤壁》电影官方网站"(http://ent.sina.com.cn/f/m/chibi/index.shtml)。

[2] 《〈赤壁〉下集雷人台词曝光,关羽骂曹操过时了》,《南方都市报》2009年1月6日。

2. 周瑜问诸葛亮："这么冷了你还扇扇子？"诸葛亮回答："我要时刻让自己保持冷静。"

3. 周瑜在城楼上观望曹操驻扎的水军，忧心忡忡地对诸葛亮说："我们打了场胜仗，反而危机重重，真是'成功乃失败之母'！"

4. 曹操看孙叔财蹴鞠时发表评论："哎，你看你看，阳谋被人识破了，用阴谋呀！"

5. 曹操与曹洪讨论，为什么第一回合中周瑜取胜却不乘胜追击，曹洪说："周瑜一定读过《孙子兵法》，听说他带兵未逢一败。"曹操不满："是吗？《孙子兵法》人人都读，看谁发挥得更好！"

6. 孙尚香放鸽子回东吴报信，被孙叔财发现，孙叔财问："喂，你在干嘛？"孙尚香说："我，我放生。""嘿，心肠真好，听你口音，你是南方人吧。""哎……是。""嗯，南方人比较热情。""北方人比较潇洒。""我是有点傻。"

7. 曹操嫉妒小乔对周瑜的一往情深，举着剑要刺向小乔，并用几乎嘶哑的嗓音问她："他是个什么样的男人？"小乔深情地说："在我心中，周郎是个完美的男人。"曹操追问："他怎么完美？"小乔回答："他忠于国家，爱护老百姓，还爱他的小马。"

8. 小乔夜闯曹营，跪求曹操退兵不成，想拔剑自杀，被曹操制止，曹操低声说："别闹！"

9. 鲁肃听闻曹操为小乔而战，对周瑜说："那曹操抢别人老婆可是出了名的！"

10. 关羽讽刺刘备："读书再多不讲义气，这书不是白读了吗？"

11. 曹操骂蒋干："你蠢也就罢了，害得我跟你一样蠢。"

12. 周瑜说："专注。一颗小石子也能打倒一个巨人。"

13. 小乔对曹操说："你带着满满的心来到这里，有人会帮你倒空的。"

14. "借东风"前，孙刘联军正在大营内沙盘上紧张地推测着对己方有利的东风何时会来，诸葛亮一开口就很谦虚地说："以我多年的种田

经验……"

15. 决战结束，曹操落败，但以周瑜做人质威胁大家，说："我是当朝丞相，你们还不跪下？！"这时关羽说："你过时了！"

必须指出的是，经过数部"华语"大片的不断冲击和磨炼，内地许多观众特别是网络一代受众已能平和对待影片中那些令人错愕而又忍俊不禁的"搞笑"台词和"雷人"段落了；这些"搞笑"台词和"雷人"段落，甚至成为不少观众走进电影院或再次观看该影片的主要动力；通过网络传播，其中的一些还成为年轻群体津津乐道的流行语。尽管如此，包括《赤壁》在内的许多"华语"大片，无论是出于个人兴趣还是市场考量，对"华语"进行或严肃认真、有理有据，或漫不经心、肆无忌惮的利用或改造，都是需要专门对待的重要话题。因为随着全球化与网络化时代的到来，在语言规划过程中，广播、电影、电视等大众传媒的功能愈益凸显。在最低限度上，对母语心存敬畏和尊崇，对母语所在的历史与文化怀抱理解和同情，应该是任何一个母语电影创作者都要秉持的基本原则。只有这样，电影中的母语以及母语发声的电影才能获得应有的尊严；也只有这样，民族文化才能伴随着母语电影的传播获得最大范围的认同和感知。

中国是一个多民族、多语种国家。其中，内地56个民族使用着汉藏、阿尔泰、南亚、南岛与印欧等5大语系的80多种语言，另有24个民族以古印度、叙利亚、阿拉伯、拉丁等字母和本民族独创的字母创制了33种文字。除了普通话和标准汉字之外，《中华人民共和国宪法》与《中华人民共和国通用语言文字法》都赋予各民族使用和发展自己的语言文字的自由。另外，台湾地区还有包括阿美族、泰雅族、排湾族、布农族等在内的10个少数民族（原住民）。尽管由于人才、资金、观念等方面的原因，并非所有民族都有愿望和能力以该民族的母语出品自己的电影，但迄今为止，在汉族与各民族电影创作者的共同努力下，中国内地包括蒙古族、藏族、维吾尔族、哈萨克族、哈尼族、彝族、羌族、苗族、侗族、傈僳族等在内的部

分少数民族，已经用各自的母语拍摄出《黑骏马》（1995，蒙语）、《悲情布鲁克》（1995，蒙语）、《一代天骄——成吉思汗》（1998，蒙语）、《益西卓玛》（2000，藏语）、《天上草原》（2002，蒙语）、《静静的嘛呢石》（2005，藏语）、《长调》（2007，蒙语）、《寻找智美更登》（2008，藏语）、《额吉》（2009，蒙语）、《鲜花》（2009，哈萨克语）、《碧罗雪山》（2010，傈僳语）等优秀的少数民族电影；台湾也在拍摄完成首部原住民电影《山猪·飞鼠·撒可努》（2005）之后，由魏德圣导演了另一部"台湾史上投资最大"的原住民大片《赛德克·巴莱》（2011）；台湾行政主管部门原住民族委员会还为推展原住民影视音乐文化创意产业设立了专门的补助基金。

这样，跟作为母语电影的华语电影相比，中国电影里的（少数民族/原住民）母语电影，更是承担着抢救、保护、弘扬与推广母语及其文化的职责和使命。特别是当这些民族电影开始选取一种独立、内在而又开放的言说方式，不约而同地采用民族语文、向内视角、风情叙事和诗意策略，力图以此进入特定民族的记忆源头和情感深处，寻找其生存延续的精神信仰和文化基因，直陈其无以化解的历史苦难和现实困境，抒发其面向都市文明和不古人心所滋生的怀旧、乡愁和离绪的时候，对人文精神逐渐淡薄、文化形象较为模糊的当下华语电影/中国电影而言，自然是不可多得的珍贵养分。[1] 中国电影里的少数民族（或原住民）母语电影，是中国民族电影的新景观，理应在当前的文化生产与影史写作中占据极为重要的地位。但由于各种原因，少数民族母语电影仍未走出产业委顿和市场困境，还深陷在深厚的文化性与狭小的传播空间构成的巨大反差之中；而在愈益凸显的"华语电影"框架中，这些（少数民族/原住民）母语电影甚至不能被纳入其中作为理应考察的对象。

这便是电影的华语规划下母语电影的双重尴尬。作为母语电影的华语

[1] 参见李道新：《新民族电影：内向的族群记忆与开放的文化自觉》，《当代电影》2010年第9期，第38—41页。

电影的误区，与中国电影里的母语电影的缺席，将会使国家、地区和社群的身份认同产生迷惑，同时让这些国家、地区和社群中已有的母语电影逐渐零散化和边缘化，最终失去存在的合理性与合法性。

重建主体性与重写电影史
——以鲁晓鹏的跨国电影研究与华语电影论述为中心的反思和批评

跟海外中国现代文学研究一样,海外中国电影研究也是海外汉学或海外中国学的组成部分,是在继承了海外尤其欧美人文学暨人文主义传统的基础上对中国电影的一种特殊的观照方式;[1] 特别是在比较文学、文化批评以及跨国电影研究的框架下,海外中国电影研究的理论立场、问题意识、逻辑思路和研究方法,都极为鲜明地嵌陷在欧美各国的社会状貌、文化思潮和学术语境之中,并构成欧美各国电影研究学术史的一部分。[2] 这样看来,以跨国电影研究为标志的海外中国电影研究,便只是中国本土的中国电影研究的"海外"因素或"外国"背景,不可以作为中国本土的中国电影研究的主要思路或重写中国电影史的主导路径。

[1]　在讨论美国的中国现代文学研究发展脉络时,王德威总结了包括夏志清、李欧梵和自己在内的"三代领军人物"的共同点,即在"某个意义上继承了一个海外的人文学的传统,尤其是欧美人文主义的传统";与此同时,王德威指出,"尽管90年代以来西方中国现代文学界众声喧哗,可是挟洋以自重者多,独有见地者少。从后殖民到后现代,从新马克思主义到新帝国批判,从性别、心理、国族主体到言说'他者',海外学者多半追随西方当红论述,并迅速转嫁到中国领域,以至于理论干预成了理论买办,这是我们必须保持自觉和警惕的"。参见《海外汉学:现状与未来——王德威访谈录之二》,载季进著《另一种声音——海外汉学访谈录》,复旦大学出版社,2011年版,第81—82页。

[2]　在一篇访谈录里,葛兆光便直接表示,对于海外中国学研究,我们始终要有清醒的认识,首先要明确它本质上是"外国学",然后要有比较明确的立场与它进行"批评的对话",而不是"简单地跟风"。参见盛韵《葛兆光:海外中国学本质上是"外国学"》,《文汇报》2008年10月5日。

事实上，迄今为止，海外中国电影研究以美国、日本学者或旅居美国、日本的华人学者为中心，在跨国电影研究的框架下，已经形成"华语电影""白话现代主义与中国早期电影"以及"帝国史视野里的中日电影关系"等三种主要论域并在中国电影学术界引起反响；海外中国电影研究在呈现电影历史的丰富性与复杂性，还原已被政治权力删除的多元电影话语等方面，为中国本土的中国电影研究以及重写中国电影史带来了不可多得的参照和启发。其中，尤以鲁晓鹏（Sheldon Lu）的跨国电影研究与华语电影论述较具代表性。然而，仍然需要检讨和反思跨国电影研究中出现的难题和存在的问题；在重写中国电影史的过程中，也必须努力摆脱仍被西方文化理论所构筑的话语威权，重建中国电影及其历史研究的主体性，并将一个多世纪以来的中国电影史整合在一种差异竞合、多元一体的叙述脉络之中。

一、跨国电影研究与华语电影论述中的"美国中心主义"

作为一种电影研究的创新方法和阐释框架，跨国电影研究与华语电影论述都是在欧美人文学科背景下产生，并在海内外中国电影研究中逐步实施其史论构建的。近些年来，中国本土的跨国电影研究特别是华语电影论述获得了较大范围的推展，但即便如此，也不能忽视其内蕴的被西方理论所构筑的话语威权及以美国为中心的跨国主义。

在欧美各国尤其美国学者心目中，自从电影诞生以来，世界大战与全球化浪潮下的跨国交往，已经导致国与国之间的联系空前紧密；与此同时，以美国及其好莱坞为代表的跨国资本主义，伴随着电影的生长席卷全球并获得了面向历史、现在和未来的霸权机制。为此，好莱坞之外的各国电影，就既是各民族国家的本土电影，又是跨越国族界限的跨国电影，跨国电影研究也便成为电影研究的题中之义；而就欧美人文学术的内在理

路，从 20 世纪 80 年代的比较文学研究，中经 90 年代以来的文化研究和后殖民研究，到 90 年代中后期的跨文化研究与跨国电影研究，可谓顺其自然、水到渠成。也就是说，无论跨国电影研究，还是华语电影论述，都是中国电影研究中的海外背景甚或美国因素，其被西方理论所构筑的话语威权及以美国为中心的跨国主义，原本就是不可置疑的规定性。

这种不可置疑的规定性，同样体现在以鲁晓鹏为代表的海外/美国的中国电影研究者的学术经历和话语建构中。早在 1992 年，鲁晓鹏便任教于美国匹兹堡大学东亚语言文学系，从事电影与文化研究。2001 年秋，在为中国出版的中文文集《文化·镜像·诗学》撰写的"自序"中，鲁晓鹏较为详细而又深入地回顾了自己的学术经历。[1] 这是一位从 1981 年就进入美国威斯康星大学麦迪逊市校区攻读比较文学并获得学士学位，接着在美国印第安纳大学鲁明顿校区攻读比较文学并获得硕士、博士学位，随后在美国伊利诺伊大学的比较文学专业和印第安纳大学的东亚语言文化系做过短期助理教授的旅美华人学者的学术自传。从其个人学术生涯的变化中，确实可以窥测 80 年代以来至 2001 年西方人文学科的发展踪迹及其话语转换过程。在这本中文文集的"后记"中，鲁晓鹏把自己的任务定位于"将中国的文本和事物理论化，使西方的学术界能恰当地了解中国的现实"。显然，"理论化"的过程即是将"中国的文本和事物"纳入西方学术体系的过程；而由其编写的中国电影读本《跨国的华语电影：身份认同、民族、性别》(*Transnational Chinese Cinemas: Identity, Nationhood, Gender,* 1997) 在美国夏威夷大学出版社出版后，很快进入西方主流学术场域，成为全世界讲英语国家的大学采用最多的中国电影教科书之一；[2] 其序言《中国电影一百年（1896—1996）与跨国电影研究：一个历史导引》还第一次提出

[1] 鲁晓鹏：《文化·镜像·诗学》，天津人民出版社，2002 年版。

[2] 在《文化·镜像·诗学》"后记"中，鲁晓鹏还指出："我的文章经常在美国人文学科的主流学术刊物上出现，比如《新文学史》(*New Literary History*)、《疆界 2》(*Boundary 2*)、《电影杂志》(*Cinema Journal*)、《跳跃剪接》(*Jump Cut*)、《后记》(*Post Script*)，等等。"

了"跨国电影研究"概念，并在"跨国的中国电影"（transnational Chinese Cinemas）基础上，结合本尼迪克特·安德森的现代民族国家、弗雷德里克·詹姆逊的第三世界民族寓言以及伊·安·卡普兰的女性主义电影等理论话语，勾画出一个颇为醒目的一百年间的跨国家、跨地域的中国电影历史框架。

如果说，鲁晓鹏在英语学界第一次提出并予以阐发的"跨国电影研究"，因其理论的复杂性和观念的前沿性而没有引起中国国内学术界的应有关注和充分重视，那么，鲁晓鹏及其同道者们继续阐发的"华语电影论述"，却在中国国内取得了令人惊奇的连锁效应，并与其在海外英文学界的遭遇形成鲜明对比。从20世纪90年代初期开始，包括李天铎、鲁晓鹏、叶月瑜、郑树森、卓伯棠、吴昊、刘现成、张英进、马宁、孙绍谊、杨远婴、陈犀禾、饶曙光、聂伟、陈旭光、刘宇清、傅莹、韩帮文以及裴开瑞（Chris Berry）、玛丽·法奎尔（Mary Farquhar）、扎克尔·侯赛因·拉朱（Zakir Hossain Raju）等在内的一批海内外学者，对华语电影的概念、美学与工业以及历史、现状与未来等各个层面的论题，进行了相对全面而又深入的分析、探讨和对话、交流。时至今日，作为海外中国电影研究最具影响力的话语体系，华语电影论述也已成为中国本土电影研究不可或缺的一部分，以华语电影指称一种跨越国别和地域的汉语／中文／华人电影，更成为中国国内政界、业界、媒体和观众的基本共识。

尤其是从21世纪初开始，两岸三地各相关机构和高等院校相继主办"华语青年影像论坛"（北京，始自2006年）、"世界华语电影国际学术研讨会"（广州、北京、上海等，始自2010年）、"聚焦女性：性别与华语电影国际学术研讨会"（南京，2008）、"全球化时代的华语电影与国族叙述国际学术研讨会"（北京，2009）、"当代华语电影文化影响力研究国际论坛"（苏州，2013）、"华语电影：文本·语境·历史国际研讨会"（香港，2013）、"第二次世界大战期间华语电影国际学术研讨会"（台北，2013）等学术会议；创办于1993年的上海国际电影节，其"为亚洲，为华语，为新人"的

定位也逐渐明确；2014年，第四届北京国际电影节增设了以"华语电影新焦点"命名的活动单元；早在2000年，由《南方都市报》联合中国多家颇有影响力的媒体创办了"华语电影传媒大奖"；还有各种各样的"华语电影排行榜"等，都在极大程度上认定"华语电影"合法性的同时提升了"华语电影"的影响力；特别是在论文发表和著作出版方面，更是愈益繁盛，可谓洋洋大观。根据"国家知识基础设施"网络出版平台即中国知网（CNKI. NET）数据，就"华语电影"关键词进行全文搜索，从20世纪90年代前后至2014年6月，在各种报纸、期刊和硕士、博士论文中共得相关文献已达4,582篇；而从2003年至2013年间，依次出现52、97、166、228、275、349、386、447、568、742、805篇，呈现出明显的递增趋势；除此之外，各家出版机构出版的以"华语电影"命名或跟"华语电影"相关的图书也已不下50种。广西师范大学出版社"华语电影研究系列"、中国电影出版社"华语电影研究文丛"、上海三联书店"跨国华语电影研究文丛"与花城出版社"华语电影传媒大奖"年度批评论集等已较具规模，北京大学出版社"培文·电影"、复旦大学出版社"海上电影学人文丛"、中国传媒大学出版社"当代电影研究书系"和"影视艺术前沿"、中国电影出版社"上海戏剧学院电影学丛书"与中信出版社《青年电影手册》等也不断跟进。伴随着中国电影产业的跨国跨地交往，以及华语电影论述的超限越界旅行，"华语电影"从台港出发，经由欧美学界的推动，终于成就为中国电影学知识体系中不可或缺的重要环节。[1]

需要注意的是，华语电影论述及其理论旅行的跨国越界实践，虽然印证了"华语电影"在中国电影研究领域的流行性及其茁壮的生命力，甚至表明了好莱坞和"美国中心主义"的强大吸引力，但仍然不能以此来评判、指导甚至取代中国本土的中国电影研究，更不能以这种建基于欧美学术传

[1] 迄今为止，国内华语电影研究存在着外延膨胀、所指模糊和观念浅近、史论缺失等多种弊端，因不属本文检讨范围，故存而不论。

统的电影理论的"先进性"为由，来度量、责备甚至轻慢已有自身学术传统的中国电影史写作及其不断"重写"的努力。这不仅是因为跨国电影研究和华语电影论述本身存在着诸多没有解决的问题甚至无法弥补的缺陷，[1]而且是因为这种理论话语的感性特质、功利目标和威权形式，已经开始显示出无视历史和现实的弊端，并在争取话语主体性的过程中有意否定民族国家观念的中国电影史范式，将中国电影的历史演变表述为一种相对于美国电影的"被动""边缘"和"他者"的存在。不仅如此，语言决定论和跨国主义视野中的美国中心主义，正在将海内外的跨国电影研究与华语电影论述引向一个无差别、趋同性的史论平台，并试图以此整合中国本土的中国电影研究和中国电影史写作，在重写中国电影史的过程中构建一个跨国（亦即美国）主体性。

二、跨国电影研究视野里"国族电影史范式的崩溃"

到目前为止，鲁晓鹏仍是海内外跨国电影研究与华语电影论述的主要代表之一，其在相关领域体现出来的理论水准、历史意识和学术造诣，足可作为海外中国电影研究的经典文本和杰出范例。总的来看，鲁晓鹏一直致力于以跨国电影研究和华语电影话语取代"单一线条"的电影史述，进而宣告"支离破碎"的国族电影史范式的崩溃，可以说，鲁晓鹏及海外中国电影研究的一般成就和主要问题，均可在此得到彰显。

鲁晓鹏有关跨国电影研究与华语电影论述的基本思路和主要观点，以中文发表在国内报刊，主要集中在《中国电影史中的社会性别、现代性、

[1] 对华语电影论述的问题和缺陷，鲁晓鹏、叶月瑜、陈犀禾等华语电影的主要建构者均有独特的体会和认真的反思；列孚、张英进、陈林侠、王志敏、李道新等学者也曾从不同角度予以讨论和批评。

国家主义》（2000，姜振华、胡鸿保编译）、《西方文化研究的语境与中国的现实》（2000）、《中国电影一百年（1896—1996）与跨国电影研究：一个历史导引》（2002）、《华语电影之概念：一个理论探索层面上的研究》（2005，与叶月瑜合撰）、《21世纪汉语电影中的方言和现代性》（2006，与向宇合撰）、《绘制华语电影的地图》（2009）、《中国生态电影批评之可能》（2010，唐宏峰译）、《重塑北京城市空间——跨国建筑、先锋艺术和本土纪录片》（2010）、《中文电影研究的四种范式》（2012，冯雪峰译）等学术论文里；[1] 进一步予以阐发的观点和结论，则收录在《"跨国华语电影"研究的新视野——鲁晓鹏访谈录》（2008，李凤亮）、《从比较文学到电影研究——鲁晓鹏教授访谈录》（2009，李凤亮）、《海外华语电影研究与"重写电影史"——美国加州大学鲁晓鹏教授访谈录》（2014，李焕征）等相关访谈中。[2] 论影响力，在活跃于中文电影学界的海外华人学者里，大凡只有张英进、李欧梵的著述能够与之相比。

其实，作为一个出生在中国的海外华人学者，鲁晓鹏经常对自己的西方学术背景和中国电影研究保持清醒的自觉，并在各种场合下努力做到自我质询和自我批评，这也是一个优秀的人文学者不可多得的学术品质。在《中国电影史中的社会性别、现代性、国家主义》一文中，鲁晓鹏从"社会性别"和"现代性"的角度，以自觉的、性别化的女性主义观点，重新审视中国电影并提出中国电影中"国家主义建构"的命题。在面对中国电影的诸多文本时，鲁晓鹏还试图以"跨文化"分析方式超越伊·安·卡普兰在读解中国电影文本《霸王别姬》时采用的已经"性别化"了的、"白人女

[1] 先后登载于：《民族艺术》2000年第1期；《南方文坛》2000年第4期；鲁晓鹏著《文化·镜像·诗学》，天津人民出版社，2002年版；陈犀禾主编《当代电影理论新走向》，文化艺术出版社，2005年版；《上海大学学报（社会科学版）》2006年第4期，另载陈犀禾、彭吉象主编《历史与当代视野下的中国电影》，广西师范大学出版社，2010年版；《艺术评论》2009年第7期；《文艺研究》（2010年第7期）；《艺术评论》2010年第12期；《当代电影》2012年第12期。

[2] 先后登载于：《电影艺术》2008年第5期；《中国比较文学》2009年第1期；《当代电影》2014年第4期。

性主义"的视角;但即便如此,他还是扪心自问:"一个西方学者或受过西方训练的学者对非西方文本的研究总会导致某种形式的文化帝国主义或新殖民主义吗?"同样,在《西方文化研究的语境与中国的现实》一文中,鲁晓鹏继续追问:"文化研究是根植于西方土壤中的有现实意义的、有针对性的话语。那么西方文化研究的自身逻辑,是否适用于中国的现实?"在更为晚近发表的《中文电影研究的四种范式》一文中,鲁晓鹏也注意到海外华语电影论述的"不同的声音和意见"并表达了自己的态度:"我个人极其欢迎在华语电影领域听到不同的声音和意见,就像《中文电影》杂志创刊号为此做出的表率那样,而这将有助于不同观点和视野相互交织并构成巴赫金式的多声部共存的世界。比如,身处欧洲文化重镇阿姆斯特丹的学者杰罗安·德·克罗特(Jeroen de Kloet)就提出了以下的呼吁:'(电影研究)需要一个更为精细的理论框架,不仅仅要借鉴吉尔·德勒兹或者周蕾的理论,同时还要吸取诸如皮埃尔·布尔迪厄和布鲁诺·拉图尔这些学者的有益见解。'换言之,他的意思可以理解为中文电影研究如要变得更为严谨和精细,就需要求助于处于高端的欧洲理论。另外在他的论述中,出生于香港的周蕾则被放入了由诸如德勒兹、布尔迪厄这些法国理论家构成的谱系之中。而与这一呼吁相对的则是从美国西海岸传来的另一种声音。毕克伟(Paul Pickowicz)——这位长期埋头于中国电影研究的资深学者,同时也是美国中文电影研究的创始者之一,则是号召美国学界致力于用一种以中国为基础的研究模式来研究中国。他说:'那些对包括电影在内的当下中国文化产品感兴趣的学者们,他们所需要的理论,应该是中国中心的,而非欧洲中心的。'"

显然,鲁晓鹏虽然欢迎"不同的声音和意见",但他还是反对"欧洲中心"的;不过,在"中国中心"和"美国中心"之间,鲁晓鹏没有明确表态,而是智慧地提出"跨国电影研究"予以解决。然而,在这样的跨国电影研究视野里,美国中心无处不在,国族电影史范式里的中国电影史,也随着全球化语境下"中国"和"中国性"/"中华性"的"崩溃"而变得"支离

破碎"、无所附依。

在视野开阔、令人印象深刻的《跨国的华语电影：身份认同、民族、性别》一书"序言"《中国电影一百年（1896—1996）与跨国电影研究：一个历史导引》中，鲁晓鹏倾向于把中国电影史当作"世界电影史总体发展趋势的一项个案和范例"，并根据"具有深远影响的全球性事件和民族性事件"来进行中国电影史的"精确"断代，体例宏富、思路新颖，许多独到的观点和结论均具有强大的启迪性和发散性。在这篇不可多得的史论文献里，鲁晓鹏对"跨国电影"的讨论，是在对全球/中国"民族电影"的反思和解构中得以进行的。文章明确表示，所谓中国"民族电影"，"似乎只有在恰当的跨国语境中才能正确理解"；对中国"民族电影"的重新回顾和审视，就好像是在回顾性地阅读"跨国电影话语"的"史前史"；从20世纪80年代开始，电影的国际合作生产与全球销售模式也使中国"民族电影"的观念"疑题丛生"。因此，"民族电影"的研究必须转化为"跨国电影"研究。

在这里，对"民族电影"和"民族电影"研究的不满，不仅是因为"民族电影"好像只是"跨国电影"的"史前史"，而且是因为"对内霸权/对外抵抗"的"双重过程"限定了中国"民族电影"的发展道路和功能。[1] 在这样的视野中，作为"国家神话的鼓动者和国家的神话"的中国"民族电影"，特别是20世纪30年代的上海左翼电影和1949年中华人民共和国建立以来的"国家电影工业"，正是以"想象的、同质的国家认同"脱离了"跨国电影"的语境并独立于"跨国电影"的历史之外，也因此失去了自身的"历史"意义，或只能作为"跨国电影"历史的负面或消极因素来对待。

或许正是因为这样的"跨国电影研究"，内含着对"民族电影"及其"国家认同"的否定，在《华语电影之概念：一个理论探索层面上的研究》一文中，鲁晓鹏、叶月瑜才会对华语电影中的"汉语方言"及其电影现象表

[1] 其实，作为"跨国电影"的好莱坞电影，其"对内霸权"的实质跟"民族电影"别无二致；其"对外扩张"的过程也并不具有先在的合法性与合理性。

现出强烈的关注；而在另一篇文章《21世纪汉语电影中的方言和现代性》中，两位作者明确指出："跨国、越界汉语电影与全球化携手并进。它本来就是全球化的副产品。中文电影不仅诉诸中国大陆观众，同时也诉诸台湾人、香港人、澳门人、海外华人，以及世界各地的观光者。汉语电影由此占据了一个相对于民族身份和文化关系而言十分灵活的位置。在此领域内，没有一种统治性声音。多种语言和方言同时被用于汉语电影，这证明了中国和中国性的崩溃。……世界或者天下不是一个只讲一种通用语的独白的世界。汉语电影世界是一个多种语言和方言同时发声的领域，一个不断挑战和重新定义群体、种族和国家关系的领域。"在这里，鲁晓鹏对"汉语方言"以及"跨国、越界汉语电影"的关注和强调，预设了普通话与汉语方言的异质性以及两者之间本质上的二元对立，从一开始就站在对"只讲一种通用语的独白的世界"进行挑战的立场；在宣告通用语即普通话电影所代表的、具有"统治性"的"中国"和"中国性"的"崩溃"之后，终于把"汉语电影"定位在与全球化"携手并进"，以及相对于民族身份和文化关系而言"十分灵活"因而更为优越的位置上。这样的华语/汉语/中文电影，没有为中国大陆、台港澳与东南亚及海外华语地区和社群的电影带来一种语言、产业和文化一体化的可能性，反而颠覆了中国文化或中国民族电影的主体性甚至合法性。因此也就不难理解，在2008年的一次访谈《"跨国华语电影"研究的新视野》中，鲁晓鹏会直接表示，中国文化在目前扩散得很快，可以从"边缘"来颠覆"中心"的一些东西。在他看来，"边缘"就是包括新加坡电影和李安《色·戒》等在内的华语电影，"中心"仍是大陆中国的普通话电影。——在文化多元主义的前提下，对以普通话为标志的"中国中心主义"的质疑和反抗，成为鲁晓鹏华语电影论述的主要标志。

至此，鲁晓鹏已经大致表达出自己在跨国电影研究和华语电影论述领域的基本思路和主要观点；而在此后的一些文章和几篇访谈中，鲁晓鹏需要面对的问题，就是如何维护这种中国电影研究中的"美国中心主义"，进一步宣告"国族电影史范式的崩溃"并试图指导中国本土的中国电影史研

究。在《中文电影研究的四种范式》中，鲁晓鹏便认为海外中文电影研究的四种范式其实"是生产于对现有既存的批评模式，特别是民族电影范式的不满之中"，并认为"跨国电影"和"华语电影"的理论思路，是试图寻找到一条不同以往的道路去考察广大华语地区的电影生产和流通；在他看来，要界定诸如"中国电影"这样的研究客体，必须依凭语言、地理或文化等物质因素，而在某一部给定的中国电影中，关于国家、语言和地理的种种问题，"都是需要被提出、坚持并持续性地质询的"。同样，在《海外华语电影研究与"重写电影史"——美国加州大学鲁晓鹏教授访谈录》中，鲁晓鹏认为国内学者虽然有自己在资料占有、语言环境等方面的独特优势，但"老是按一个单一线条的方法来写电影史，是不能让人确信的"，以往的电影史研究给人"支离破碎"和"凌乱"的感觉，需要突破视角、方法上的"某些限制"，把"理论框架"搭起来进行一个整合。——既然"国族电影史范式"已经崩溃，国内学者"支离破碎"而又总是按一个"单一线条"的方法来写作的中国电影史也不能让人确信，"重写电影史"唯一能够依凭的，似乎只有跨国电影研究和华语电影论述了。鲁晓鹏的学术自信，在这里得到了充分的体现。

三、重建中国主体性与重写中国电影史

从根本上来说，鲁晓鹏的学术自信，既来自强势的西方学术背景与美国电影霸权，也归因于弱势的中国学术话语以及中国电影在全球化时代很难变易的边缘位置。但即便如此，在中国学术而不是西方学术语境中，在中国电影而不是跨国/美国电影框架下，重写中国电影史，仍然需要检讨和反思鲁晓鹏及海外中国电影研究中出现的难题和存在的问题，必须努力摆脱仍被西方文化理论所构筑的话语威权，重建中国电影及其历史研究的主体性，并将一个多世纪以来的中国电影史整合在一种差异竞合、多元一体

的叙述脉络之中。

 对鲁晓鹏及海外中国电影研究的反思和批评，伴随着鲁晓鹏及海外中国电影话语建构的各个阶段，并来自海内外各种不同学术背景的文化学者和电影学者。早在 2005 年，英国学者裴开瑞（Chris Berry）就在文章中指出，鲁晓鹏在《跨国的华语电影：身份认同、民族、性别》一书"序言"《中国电影一百年（1896—1996）与跨国电影研究：一个历史导引》里，把作为学术概念和理路的"民族电影"，与电影的"民族性"本身"混淆起来"，在从"民族电影"向"跨国电影"进行学术转型的过程中，不必要地抛弃了"民族性"概念；事实上，在跨国资本主义时代，以美国为代表的民族国家不仅没有消亡，反而"怀着一颗复仇之心重整旗鼓"；电影里的"民族性"也是如此，非但没有消失反而越发普遍了；跨国市场自身的逻辑，也促使包括《英雄》在内的华语大片表现出极为浓重的"民族特色"，在与好莱坞合作对话的过程中，跨国民族电影也能获得自身的"主体性"。[1] 针对鲁晓鹏、叶月瑜在《21 世纪汉语电影中的方言和现代性》一文中对"汉语方言"电影的强调，以及对"民族电影"及其"国家认同"的否定，笔者也曾在 2011 年发表的论文中予以讨论，认为这种"去政治化"的"泛政治化表述"，跟华文文学研究界主要由王德威和史书美提出并阐发的"华语语系"（Sinophone）概念及其特定的"去中心化"和"反殖民"定向联系在一起，至少窄化了"华语电影"或"汉语电影"的内涵，远离了概念提出时所蕴含的"超越政治歧见"的初衷，也无法面对好莱坞以及其他国家的那些同样"只讲一种通用语的独白的世界"的主流电影。其实，相较于中国内地的那些呈现"单一的地缘政治和国家实体"的普通话电影，好莱坞的英文电影在"统治性"方面有过而无不及。应该说，"汉语方言"以及"跨国、越界汉语电影"的出现，不仅无法证明"中国"和"中国性"的"崩溃"，

[1]　[英] 裴开瑞：《跨国华语电影中的民族性：反抗与主体性》，尤杰译，《世界电影》2006 年第 1 期，第 4—18 页。

反而有助于新的"中国"与"中国性"的形成和生长。[1]

确实,要想在华语电影论述中回到其去政治、跨国别、超地域的初衷,以及在跨国电影研究中保有民族电影的自我意识和整体历史,就必须把被颠覆的"中国"与"中国性"再一次颠覆过来,重建一种中国主体性,并在此基础上重写中国电影史。

这样的中国电影史,将是一部长时段、跨地域的中华各地的民族电影史,并将呈现出一种中国与世界以及中华民族内部之间差异竞合、多元一体的叙述脉络;也将会在"对内霸权/对外抵抗"的中国"民族电影"以及作为中国中心的"普通话电影"之外,将鸳鸯蝴蝶派电影、软性电影、"满映""孤岛"时期的上海电影、沦陷时期的上海电影和"十七年"电影、"文革"电影,以及香港粤语片、台湾台语片,还有中外电影关系、三地电影互动等这些相对敏感、不无禁忌或曾被忽视的大量议题全部整合在一起。事实上,海内外许多电影史研究者,已经在这些研究领域付出了艰苦的努力,并取得了有目共睹的实绩;既非鲁晓鹏所言"单一线条",也并不显得"支离破碎"。

仅就内地而言,以中国电影资料馆为中心,近年来便加强了电影影像文字档案的搜集整理和研究工作,还在2008年正式启动了"中国电影人口述历史"工程,出版了《中国电影人口述历史丛书》前4卷(2011),引起影业内外极大关注;2012年10月,中国电影资料馆(中国电影艺术研究中心)还在北京举行了规模空前的"中国早期电影论坛",论坛论文结集《中国早期电影研究》(上、下)洋洋百万字,按"史论研究""个案分析""类型与形象研究""明星及都市文化解析""公司/协会研究""港粤电影探源""中外电影互动""考据与档案""声音与音乐""发行、放映与受众研究""电影出版物研究"等11个专题,收录近80位学者数十篇相关论文;按饶曙光撰"后记"所言,"中国早期电影论坛"的举办,大大拓展了中国电影史

[1] 李道新:《电影的华语规划与母语电影的尴尬》,《文艺争鸣》2011年第9期,第94—100页。

研究的领域和视野，深化和细化了中国电影史研究的诸多方面，为中国电影史研究提供了大量的第一手资料；发现并积累了一批有志于中国电影史研究，同时在中国电影史研究方面具有实力、潜力的中青年学者，为中国电影史研究注入了新的、源源不断的活力和动力；充分体现了建设性而不是批判性、破坏性的态度，体现了尊重前人，提携、奖掖后者的精神；潜藏着中国电影资料馆（中国电影艺术研究中心）的学术规划，或者学术野心，就是尽快启动和推进《中国电影通史》的编纂工作，完成众多电影史研究者多年的夙愿。[1]

与此同时，自2010年前后至今，国内各家出版社也公开出版了数十部新近撰写的各种中国电影史学著述，在中国电影"百年影史"热潮之后，将中国国内的中国电影史研究推向了一个视野更加开阔、思维更加活跃、论述更加深广、学术更加规范的新境界。[2] 据不完全统计，从中外电影关系角度进入中国电影史论述的有秦喜清著《欧美电影与中国早期电影（1920—1930）》（2008），金海娜著《中国无声电影翻译研究（1905—1949）》（2013），谭慧著《中国译制电影史》（2014）等；从微观电影历史角度进入中国电影史论述的有刘小磊著《中国早期沪外地区电影业的形成（1896—1949）》（2009），顾倩著《国民政府电影管理体制（1927—1937）》（2010），陈刚著《上海南京路电影文化消费史（1896—1937）》（2011），张华著《姚苏凤和1930年代中国影坛》（2014）等；从创新香港电影研究角度进入中国电影史论述的有周承人、李以庄著《早期香港电影史（1897—1945）》（2009），许乐著《香港电影的文化历程1958—2007》（2009），索亚斌著《香港动作片的美学风格》（2010）、张燕著《在夹缝中求生存：香港左派电影研究》（2010），苏涛著《浮城北望：重绘战后香港

[1] 傅红星主编：《中国早期电影研究》（下），中国广播电视出版社，2013年版，第509—517页。

[2] 有关"百年影史"的学术史，参见李道新《重构中国电影——从学术史的角度观照改革开放以来的中国电影史研究》，《当代电影》2008年第11期，第38—47页。

电影》(2014)等;从少数民族角度进入中国电影史论述的有饶曙光等著《中国少数民族电影史》(2011),牛颂、饶曙光主编《全球化与民族电影——中国民族题材电影的历史、现状与未来》(2012),王广飞著《十七年中国少数民族电影研究》(2012),胡谱忠著《中国少数民族题材电影研究》(2013)等;从索隐与考证角度进入中国电影史论述的有黄德泉著《中国早期电影史事考证》(2012);当然,也有从断代史、长时段或通史角度进入并力图重写中国电影史的努力,如虞吉著《中国电影史》(2010),胡霁荣著《中国早期电影史(1896—1937)》(2010),闫凯蕾著《明星和他的时代:民国电影史新探》(2010),孟犁野著《新中国电影艺术史(1949—1965)》(2011),丁亚平著《中国当代电影史(上、下)》(2011),高维进著《中国新闻纪录电影史》(2013)等,更有从中国电影史学术史角度进入中国电影史的理论、方法探讨,主要有李道新著《中国电影:国族论述及其历史景观》(2012),丁亚平主编《电影史学的建构与现代化——李少白与影视所的中国电影史研究》(2012),陈犀禾、丁亚平、张建勇主编《重写电影史:向前辈致敬——纪念〈中国电影发展史〉出版50周年学术研讨会论文集》(2013)等。

可以说,迄今为止的中国电影史研究,在海内外相关理论和大量学者的共同促动下,已经取得令人瞩目的新进展,"重写电影史"正在路途。通过跟鲁晓鹏、张英进、张真等海外优秀的华人学者以及海外中国电影史研究进行平等的沟通、交流和对话,在重建中国主体性的基础上重写中国电影史,是每一位中国电影学者不可推卸的专业职责和学术使命。

跨国构型、国族想象与跨国民族电影史

本文中，全球化描述的是世界经济、政治与文化逐渐互联而成一个世界性体系的过程；民族国家则是指近代以来通过资产阶级革命或民族独立运动，以一个或几个民族为国民主体而建立起来的国家。在一般概念和理论阐发的层面上，全球化与民族国家都存在着广泛而又深刻的争议，但也由此形成了当今世界极具延展性的思想空间和生长性的学术命题；[1] 无论如何，全球化时代的民族国家，需要在跨国构型的基础上促进一种面对未来的开放诉求和世界战略，与此同时，更需要在国族想象的基础上达成一种走向凝聚的国家构建和民族认同。

电影史也是如此。在这里，电影史既指电影史的理论与实践，也指电影史叙述与电影史文本。有关全球化时代民族国家的电影与电影史问题，在欧美各国电影研究者的著述中并不鲜见，并在鲁晓鹏（Sheldon H. Lu）、裴开瑞（Chris Berry）与张英进（Yingjin Zhang）等以英文写作的海外中国电影研究者的相关著述中得到更加集中的展现。其中，张英进便讨论了英

[1] 全球化议题自不必言。在《民族与民族主义》（*Nations and Nationalism since 1780: Programme, Myth, Reaality*. Cambridge: Cambridge University Press, 1990) 一书中，埃里克·霍布斯鲍姆（Eric J. Hobsbawm）认为，如果不理解"民族"这个词和"民族主义"这种现象，也就不可能理解人类最后两个世纪的历史，同样，在《资本主义文化与全球问题》（*Global Problems and the Culture of Capitalism*, 4th Edition, Pearson Education, Inc, 2008) 一书中，理查德·罗宾斯（Richard Robbins）也认为，民族—国家以及消费者、劳动者、资本家是资本主义文化的基本要素，要完全描述资本主义文化的主要特征，就需要研究国家及其后继者即民族—国家的起源和历史演变。

语学术界相关方面的研究成果，并以"重构民族电影""重思中国电影"与"重塑跨国电影"为内容，结合理论和历史背景，在民族电影与跨国电影研究问题转向的框架内，对中国电影加以"重新反思"。[1] 在这里，中国电影的历史依循着从"（简单的）民族电影"出发走向"跨国电影"进而成为"世界电影的一股重要力量"的基本路径，其发展趋势也令人期待。但问题在于，如果"世界电影"不仅仅是指美国、西欧等资本主义国家的电影，而是同样包含苏联、东欧等社会主义国家以及亚洲、非洲、拉丁美洲等各国电影的话，那么，"中国电影"和"民族电影"一直就是在"跨国电影"的语境下运作的，也就一直是"世界电影"的一股重要力量；具体而言，无论是在第一、二次世界大战前后，还是在冷战时期，中国电影总在"世界电影"之中，始终都既是"民族的"，也是"跨国的"；而作为一种"跨国民族电影"或"民族跨国电影"，20 世纪中国电影确实出现过几次重大的"转折"，但所谓的"断裂"，其实未曾发生。

基于这样的理解，跟海外的跨国电影与中国电影研究者不同，笔者试图站在中文写作与民族国家的立场上，通过对全球化与民族国家相关领域的理论辨析，以及对美、法、意、日、韩、中等国主要的世界电影史或国别电影史的文本比较，在检讨欧美电影和欧美电影史尤其美国电影和美国电影史的合法性的基础上，在跨国构型与国族想象的整合亦即跨国民族电影之中寻找阐释的方向；并且倾向于得出如下结论：电影史的跨国构型，本来就是电影史自身的规定性，但却遗憾地成为仅属欧美电影史尤其美国电影史的合法性延展；而包括欧美电影史尤其各民族国家电影史在内的国族想象，也已成为当下电影史构建的重要趋势；可以说，一种在民族国家框架里对跨国电影和民族电影予以经济和文化双重整合的跨国民族电影史，正在成为电影史话语的主导性力量。

[1] 张英进：《中国电影与跨国电影研究》，董晓蕾译，《文艺理论研究》2008 年第 6 期，第 15—22 页。

一、全球化与电影史的理论资源

作为一种特别依赖于体制与政策以及资本与技术的文化工业，电影从一开始就是一种跨地媒介和国际贸易。电影的跨国扩散使其渗透到地球的每一个角落，成为人类历史上第一个全球化的大众媒体。阿兰·威廉斯（Alan Williams）曾经指出："电影是第一个真正全球化、跨国界的媒体，因为它没有或很少使用语言。"[1] 克里斯汀·汤普森、大卫·波德维尔（Kristin Thompson, David Bordwell, 1994）也从电影发展历史的角度指出："电影工业本身也是明显超越国界的。在一些特定的时期，特殊的情况可能会闭锁住一些国家与外界的电影流通。但一般来说，总是存在着一个全球性的电影市场，而通过追溯跨文化和跨地域的电影趋势，我们得以更好地认识这一现象。"[2] 而在当今的互联网时代里，世界各地的人们甚至足不出户就可以进行全球范围的电影生产和文化消费。[3] 也正因为如此，跟文学史、美术史和音乐史等文化艺术史相比，电影史更加需要在开放的视野和全球的论述中确立其基本框架并构造其经典形态。电影史的跨国构型，本来就是电影史自身的规定性；而所谓"民族电影"，正是在"跨国电影"中得以完成并与"跨国电影"相互交汇的；全球化时代的电影史，应该是民族国家框架里的"跨国民族电影史"或"民族跨国电影史"。

但在全球化（Globalization）语境中，特别是在 20 世纪末期，无论是有关文化（电影）对于全球化还是全球化对于文化（电影）的重要性及其历史嬗变的讨论，都曾经不可避免地导向两种路径，或者说一度分裂成两

[1] Alan Williams, ed., *Film and Nationalism, Brunswick*, NJ: Rutgers University Press, 2000. P1.

[2] [美]大卫·波德维尔、克里斯汀·汤普森：《世界电影史》，陈旭光、何一薇译，北京大学出版社，2004年版，"导论一"第1—6页。

[3] [美]杰森·斯奎尔编：《电影商业》，俞剑红、李冉、马梦妮译，中国电影出版社，2011年版，"引言"第1—10页。

个阵营：即"超级全球化的推动者"与"全球化的怀疑论者"。[1] 两个阵营都倾向于分析电影、电视、广告和互联网等现代媒介的文化生产及其政治经济学，并试图在全球化与民族国家（Nation-states）的比较视野中展开争鸣。这也是电影史的理论与实践首先需要面对的思想文化状况。

一般而言，超级全球化的推动者认为，一个世界性的体系正在运行并具备强大的霸权，民族国家或地区组织已经很难为保护自身不受影响而有所作为。德国学者乌尔里希·贝克（Huldreich Beck，1992）、荷兰学者让·内德文—皮特斯（Jan Nederveen Pieterse，1995）、美国学者萨基亚·萨森（Saskia Sassen，1996）、英国学者马丁·奥尔布罗（Martin Albrow，1997）以及俄罗斯学者阿·伊·涅克列萨（A.Heknecca，2000）等人所阐释的"全球化话语"都是如此；[2] 约翰·汤林森（John Tomlinson，1991、1999）甚至明确指出，由于大多数民族国家根本没有"同质的"文化实体，要在"受侵略的国家"和"入侵的国家"之中辨认一个"统一的"民族国家的文化认同都是非常困难的，因此，所谓"文化帝国主义"（Cultural Imperialism）并不能对民族国家及其文化认同造成真正的威胁。[3] 接着，汤林森更是努力张扬了作为一个世界公民，以及拥有一种全球认同感的普遍主义（Universalism）意向和世界主义（Cosmopolitanism）的可能性。[4] 在此基础上，约翰·厄里（John Urry，2001）进一步讨论了全球传媒与世界主义。基于世界主义是一种针对不同民族的文化体验的开放态度，厄里强调世界主义正在模糊私密与公开、前台与幕后、邻近与遥远以及共存与

[1] [英]阿雷恩·鲍尔德温、布莱恩·朗赫斯特等著：《文化研究导论（修订版）》，陶东风等译，高等教育出版社，2004年版，第164—166页。弗雷德里克·杰姆逊则"从逻辑上"将全球化问题划分为"四种立场"，并增加了自己的"两种观点"。参见[美]弗雷德里克·杰姆逊：《对作为哲学命题的全球化的思考》，载弗雷德里克·杰姆逊、三好将夫编《全球化的文化》，马丁译，南京大学出版社，2001年版，第54—80页。

[2] 参见梁展编选：《全球化话语》，上海三联书店，2002年版。

[3] [英]汤林森：《文化帝国主义》，冯建三译，上海人民出版社，1999年版，第132—194页。

[4] [英]约翰·汤姆林森：《全球化与文化》，郭英剑译，南京大学出版社，2002年版。

斡旋、本地与全球、象征性与疏离性之间的界限和差别，一个"世界的市民社会"也许正在到来。[1]

跟超级全球化的推动者不同，全球化的怀疑论者更加广泛地分布在各种知识背景的话语平台之中。他们或质疑全球化的存在基础，或从各种角度批判全球化的普遍性"症候"，或在抵制全球化的过程中寻求民族的认同或希望的空间。其中，有关全球资本主义单一运行的观点，以及针对全球化造成一种一致性或同质化的西方化（或美国化）文化问题的批判，已在全球化论者的争议中得到丰富而又复杂的呈现。[2] 其中，齐格蒙特·鲍曼（Zygmunt Bauman, 1998）便从全球经济创造在外地主的方式入手，详尽剖析了全球化的种种表现形式及其对经济、政治、社会结构甚至人类时空观念的影响，并断言全球化既有联合，又有分化，在富人与穷人之间筑起一道日益扩大的鸿沟；全球化带来的不是我们预期的"混合文化"，而是一个"日益趋同"的世界。[3] 三好将夫（Masao Miyoshi, 1995）也认为，"全球"经济只不过是一个最大的"排外战略"，全球化对地球南北方的影响不一样，跨国公司所要求的政治稳定也有效压制了民族国家的民主诉求，人类居留地的极端变化更意味着对地方文化和区域文化的"摧毁"；就电影而言，好莱坞和所有主流电影都是面向世界市场，超越了民族文化和地区特性；因此，为打乱任何形式的"排外主义"，强有力地扩大知识和包容学问，揭露"全球观念的排外主义"而行动起来，是我们在全球经济条件下能够理性生存的唯一途径。[4] 在讨论民族和民族主义的理论和历史的过程中，安

[1]　[英]约翰·厄里：《全球传媒与世界主义》，邹枚、张学军译，载梁展编选《全球化话语》，上海三联书店，2002年版，第243—268页。

[2]　参见[德]乌尔里希·贝克、[以]内森·施茨纳德、[奥]雷纳·温特等著：《全球的美国？——全球化的文化后果》，刘倩、杨子彦译，河南大学出版社，2011年版。

[3]　[英]齐格蒙特·鲍曼：《全球化——人类的后果》，郭国良、徐建华译，商务印书馆，2001年版。

[4]　[美]三好将夫：《全球经济中的抵制场》，王晓群译，载王逢振主编《全球化症候》，天津社会科学院出版社，2001年版，第1—29页。

东尼·史密斯（Anthony D.Smith，2001）并不主张对全球化的各种不同含义展开永无休止的争论，而是在肯定20世纪下半期"民族"已经"牢固地确立为各国社会的基石"的前提下，对"民族主义的扩散""民族—国家的终结？""混合的认同？""民族主义的解体？""消费社会""全球文化？""国际化的民族主义""不平衡的族群历史"以及"神圣的基础"等问题进行深入辨析，不仅重申了国家主权和民族认同的重要性，而且表达了全球化的进程实际上促进了民族主义的传播并且鼓励民族成为"更有参与性"和"更为独特"的群体的观点，并得出了如下结论："只要民族的神圣基础持续着，并且世俗的物质主义和个人主义还没有破坏对群体的历史和命运的主要信仰，那么作为政治意识形态、公共文化和政治宗教的民族主义就必然会持续兴盛，民族的认同也将继续为当代世界秩序提供基础构块。"[1]

当然，随着国际交往的增多与信息互联的加速，全球化论争也在推动者与怀疑论者之间寻求另外的表达方案。后殖民主义批评家霍米·巴巴（Homi Bhabha，1990）便认为，全球化也导致了一种"混血文化"的出现。他将这一过程表述为创造了一种"文化杂交性"的"第三空间"（The Third Space）。正是这一空间，使"其他立场"的出现成为可能。[2] 迈克·费瑟斯通（Mike Featherstone，1990）也检讨了那种试图通过同质化/异质化、融合/分裂、整体/差异等相互排斥的术语来理解文化的"二元逻辑"，认为全球文化是多元的文化，包含着"新形式的文化冲突的增生"。[3] 在他看来，不断增长的国际货币、商品、人民、影像及信息之流，已经产生了"第三种文化"（The Third Culture），它是超国界的，调和着不同国家之间的文

[1] [英]安东尼·史密斯：《民族主义：理论，意识形态，历史》，叶江译，上海人民出版社，2006年版，第126—152页。

[2] 参考生安锋：《霍米·巴巴的后殖民理论研究》，北京大学出版社，2011年版。

[3] [英]迈克·费瑟斯通：《全球文化：一个导论》，代显梅译，载梁展编选《全球化话语》，上海三联书店，2002年版，第269—282页。

化，不能只被理解为民族国家之间双边关系的产物。[1] 显然，有关全球化、民族国家及其文化认同的多样性、复杂性和矛盾性的讨论，还会继续催生各种观点和思想，并将在一定程度上作用于世界范围的文化（电影）工业及其历史的理论与实践；无论"第三空间"，还是"第三种文化"，都是电影史的跨国构型与国族想象的重要背景，也是跨国民族电影史不可或缺的理论资源之一。

二、跨国电影与好莱坞霸权

世界范围的电影工业及其历史理论与实践，确实已在全球化与民族国家的论辩中得到进一步的观照与生发。迄今为止，全球化语境仍在持续加强跨国电影的总体趋势，好莱坞霸权也在不断促发国族电影的想象空间。作为一种特别依赖于体制与政策以及资本与技术的文化工业，电影与电影的历史叙述，都需要在跨国构型与国族想象的整合亦即跨国民族电影之中寻找阐释的方向。

跨国电影是一种跨越民族与国家市场，在国与国之间进行生产与消费的电影实践；而跨国民族电影试图在民族国家框架里对跨国电影和民族电影予以经济和文化的双重整合。早在1960年代中叶，世界电影便开始发生惊人的变迁，电影的国际经销网迅速扩展，美国在海外加大制片投资，国际合作制片、国际电影节以及导演在本国以外地区拍片的数量也大幅增长，导致国界的跨越与真正的国际市场的出现，产生了一种被电影史家所定义的"新国际主义"电影；[2] 而从20世纪90年代以来，特别是从新世

[1] [英]迈克·费瑟斯通：《消费文化与后现代主义》，刘精明译，译林出版社，2000年版，第208—213页。

[2] [美]杰若·马斯特：《世界电影史》，陈卫平译，台北电影图书馆出版部，1985年版，第476—481页。

纪最近几年开始，电影生产的国际化分工正在加速形成，电影市场的全球性竞合也在日益显现。这往往是伴随着与全球文化、娱乐、传媒及电影相关的跨国资本的多向流动、跨国公司的业务拓展，以及跨国人才的多元触角而得以逐渐展开的。作为世界电影史上又一次更大规模的跨国电影浪潮，全球化时代的跨国电影已经并仍在改变世界电影和各国电影的整体格局；但毋庸讳言，在民族国家框架里，跨国电影的主体性问题也正在凸显。

电影生产的国际化分工与电影市场的全球性竞合，主要表现在好莱坞的"外逃制片"（Runaway Production）、国家/区域之间的跨国/跨境合作以及跨国/跨境电影的全球分账和版权共享等方面。好莱坞的"外逃制片"，是指越来越多的好莱坞制作正在离开地理意义上的好莱坞而转移到其他国家或地区。据洛杉矶经济发展部门的报告，自 2007 年以来，洛杉矶城因为"外逃制片"失去了 9,000 多个就业岗位；1997 年北美票房最高的 25 部影片中，68% 是在加州制作的；但到 2013 年，这一比例下降到了 8%。只有两部预算超过 1 亿美元的影片《星际迷航 2：暗黑无界》和《宿醉 3》在洛杉矶拍摄。[1] 2009 年，詹姆斯·卡梅隆导演的《阿凡达》大部分在洛杉矶拍摄，但到 2014 年，卡梅隆宣布将利用新西兰优厚的税收条件在新西兰拍摄《阿凡达》系列的后三部影片。另外，根据迪士尼和卢卡斯影业的官方渠道得知，由卢卡斯影业公司、迪士尼影片公司等出品的《星球大战》系列影片第七部《星球大战：原力觉醒》，于 2015 年 12 月 18 日在美国上映，并在意大利、阿联酋、荷兰、英国、德国、巴西、摩洛哥、埃及、日本、新加坡以及中国香港、台湾、大陆等 56 个国家和地区发行。该片拍摄的大本营即在英国伦敦的摄影棚，同时在阿联酋的阿布扎比建有片场；天行者卢克家乡塔图因星球的部分外景，既取自美国加州荒凉冷峻的死亡谷，又综合了突尼斯马特马塔山区的独特风貌。事实上，包括《星球大战》系列、

[1] 相关数据和分析，主要出自尹鸿主编《世界电影发展报告》，中国电影出版社，2014 年版。

《指环王》系列等在内的全球大制作高票房影片，早已成为好莱坞"外逃制片"的受益者。这是与一些国家如加拿大、俄罗斯、澳大利亚、新西兰、英国等为吸引好莱坞到当地拍片而提供的扶持政策和税收优惠联系在一起的。"外逃制片"还可以充分利用中国、印度、泰国等地区在后期特效制作行业的廉价劳动力，并由此开发更加庞大的潜在观众群体，这也正是好莱坞为适应全球电影市场而采取的重要战略。当然，在这一过程中，好莱坞丧失了不少本土的电影工作岗位，但其全球霸主地位仍然未曾动摇，甚至更加稳固。通过加强与海外公司的合作，好莱坞对世界各国的电影市场具备了更加强大的渗透力。

与此同时，随着经济全球化的发展、电影贸易壁垒的降低以及全球发行网的建设，好莱坞和其他相对成熟国家的电影工业，也开始重视充满活力的新兴国家如中国、印度等的电影市场。仅就中外合拍电影现状分析，2014年，中国跟美国、欧洲国家和韩国的电影合拍分别各占全年出品10%。[1] 根据国家新闻出版广电总局网站（截至2015年11月23日）发布的信息统计，电影局受理立项的2015年中外合拍电影中，同意立项的已达82部；不仅包括与美国、法国、意大利、韩国等国家的合拍和协拍，也包括与中国香港、台湾等地区的合拍项目。为了实施中国电影"走出去"战略，以及应对2017年中国电影市场的进一步开放，中美电影合作甚至出现了跨越式的增长。张艺谋执导的《长城》，投资额高达1.5亿美元，是目前投资规模最大的一部中美合拍电影。电广传媒还与美国狮门影业联合宣布，双方将在未来三年合作拍摄14部影片，协议总金额高达15亿美元；阿里影业同样宣布投资好莱坞大片《碟中谍5：神秘国度》。中影、万达、华谊兄弟、博纳、乐视等中国公司都在积极部署海外市场。华谊兄弟在美国全资控股的项目公司Huayi Brothers Pictures LLC与美国STX娱乐公司签署合作协议，将在2017年12月31日前联合投资、拍摄和发行不少于18

[1]《中外合拍电影现状分析》，《中国新闻出版广电报》2015年12月16日，北京。

部合作影片；根据协议，除了享有部分合作影片在大中华地区的发行权之外，华谊兄弟还将享有所有合作影片的全球收益分账，以及按照投资份额拥有合作影片的著作权。[1]

作为跨国电影的政策基础，两国政府之间关于合作拍摄电影的协议也在不断签署。到 2015 年 10 月 26 日，中国已与加拿大、意大利、澳大利亚、法国、新西兰、新加坡、比利时（法语区）、韩国、西班牙、英国、印度、马耳他和荷兰等 13 个国家签署了 13 个完全生效的电影合拍协议。根据协议，这些国家与中国合拍的电影若获得"中外合作摄制电影（合拍片）"的认可，在这些国家和中国都将被看作是"国产片"，并享受各自国内对国产电影的保护政策。其中，《分手合约》（2013）、《狼图腾》（2015）等即为具有相当影响力的中韩、中法合拍片。

然而，正如真正超然于国家利益之外的跨国公司屈指可数一样，真正弥合经济与文化裂隙的跨国电影也远非一蹴而就。在当下中外合拍电影中，就出现了许许多多的"不合拍"现象，例如，不少"合拍片"短期效应，唯利是图；还有一些"合拍片"主题模糊，故事牵强，形式内容严重脱节，中国元素似有实无，因而被各界诟病为"伪合拍片""贴拍片"或"协拍片"。这也正在成为中国和相关国家舆论关注的焦点。[2] 美国的强势、好莱坞的霸权以及跨国电影对民族国家文化产业的负面影响等，仍是很难解决但又不可回避的重要议题。

其实，全球化语境和好莱坞霸权的直接后果，较易使人将世界电影理解成"好莱坞"与"全世界"相互对抗的格局，甚至倾向于在"战争"的

[1] 《多家中国电影公司部署海外市场，牵手好莱坞成热潮》，www.chinanews.com/cul/2015/03-19/7140423.shtml

[2] 例如，《中外合拍片为何出现"不合拍"现象》（《天津日报》2015 年 5 月 6 日）一文，便结合第五届北京国际电影节中外电影合作论坛主题，对各界关注的中外合拍片"不合拍"现象进行了分析报道。笔者也在《〈狼图腾〉与跨国电影的作者论》（《中国艺术报》2015 年 3 月 6 日）一文中，提出过如下问题："电影作者在跨国电影里讲述的那些充满个性色彩的异文化故事，到底是张扬了同质化的文化选择，还是遮蔽了全球文化的多样性？"

层面上阐发作为经济与文化"武器"的电影之于民族影业的重要性。在这种情况下，一部世界电影史，也就成为一部各民族国家电影与美国电影互争短长、较量胜败的历史。

曾任美国哥伦比亚影业公司总裁、英国著名制片人大卫·普特南（David Puttnam, 1997）在被选中参加欧盟组织的一个智囊团，探索研究由关贸总协定（WTO）引发的一系列与欧洲电影相关的重大问题之后，便将电影提升到"最强大的武器"的高度，并以电影史上的国际贸易战和意识形态宣传战为主线，从经济与文化两个方面论述了电影的巨大影响力，呈现出由美国与欧洲和世界其他地区相互争夺世界影业控制权的历史。[1] 在大卫·普特南看来，早在电影诞生之初，美国发明家爱迪生与法国发明家卢米埃尔兄弟就已经展开了电影市场的争夺。从此，争夺世界影业控制权的"战火"就再也没有停息过。在这一场"生死攸关"的"永久的战争"中，国际资本的流动使真正意义上的"国家"电影业概念渐渐淡化，电影在模糊"国家文化"和"全球文化"的差异过程中起到了重要作用；美国的"主宰力量"变得势不可挡，好莱坞被以全球观众的口味和兴趣为主要基础的经济规律所驱动，看起来越来越代表了一种真正的"普遍体验"，其价值体系也逐渐地深入人心；欧洲声像工业可能已经输掉了一场重要的战役，丧失了对主流电影的"控制权"。

同样，加拿大学者马修·弗雷泽（Matthew Fraser, 2004）在考察软实力、帝国与全球化以及流行文化的地缘政治学的基础上，也将美国软实力与文化帝国主义的状况跟以美国大众娱乐为"武器"的全球文化战略联系在一起。[2] 弗雷泽指出，从历史上看，"软实力"在美国的外交政策中一直是一个"至关重要的战略资源"；在第一次世界大战期间，美国最有影响的

[1] ［英］大卫·普特南：《不宣而战：好莱坞VS.全世界》，李欣、盛希等译，中国电影出版社，2001年版。

[2] ［加］马修·弗雷泽：《软实力：美国电影、流行乐、电视和快餐的全球统治》，刘满贵等译，新华出版社，2005年版。

对外使者之一就是查理·卓别林；第一次世界大战结束20多年后，当第二次世界大战爆发的时候，米老鼠和唐老鸭引导着迪士尼外交将美国的价值观传播到全世界；直到当今的互联网信息时代，由美国电影、流行乐、电视和快餐等软实力形成的"全球统治"，在美国主导的世界新秩序之中的影响力更是与日俱增。颇有意味的是，尽管认为美国电影、电视的这种"全球统治"最终"有益于世界的价值观和信仰"，但弗雷泽仍然提出了"美国软实力在未来意味着什么？"，以及"由于世界秩序正在被改造为一个缺乏中心的'电子封建主义'的状态，民族特征将会淡化乃至消失吗？"等问题，为未来的世界秩序和民族命运表示担忧。

正是为了寻找斗争的武器"对抗"美国的文化霸权，以便更好地"保护"文化多元性并"捍卫"欧洲的民族文化，曾任法国驻美外交官、法国社会学家兼记者弗雷德里克·马特尔（Frédéric Martel，2006、2010）通过对美国35个州110个城市文化领域主要负责人所进行的700多次访谈，以及无数档案资料的查阅，深入讨论了全球文化战略框架下的美国文化及其在本土与全球之间"双向运行"的复杂体制。[1] 随后，马特尔又走遍30个国家，通过对各国电影、电视、音乐、传媒、出版等创意产业界1,250位行业领袖的采访所获得的第一手资料，探讨了"美国电影如何在好莱坞、华尔街、美国国会和中情局的共同作用下成为世界主流文化"，以及"文化战争将如何重新塑造新的地缘政治格局""谁将赢得全球文化战争"等问题。[2] 尽管马特尔沿用的这种"主流文化"与"文化战争"之说值得商榷，但其提出的问题也是值得深思的。

上述问题的提出，虽然基于当下全球文化和电影工业的一般状况，无疑也跟历史上更加丰富多样的文化运动和电影现象联系在一起。可以说，

[1] [法]弗雷德里克·马特尔：《论美国的文化：在本土与全球之间双向运行的文化体制》，商务印书馆，2013年版。

[2] [法]弗雷德里克·马特尔：《主流：谁将打赢全球文化战争》，刘成富等译，商务印书馆，2012年版。

在世界电影史上，电影跨国或跨国电影在交流文化、共享文明的过程中，跟 19 世纪末期以来列强殖民主义和全球资本主义的扩张密不可分，确实一直伴随着强国之于弱国的军事侵略、政治压力和贸易顺差带来的不平等甚至严重威胁。举例来说，二战期间日本在中国东北创设满洲映画株式会社并生产配合大东亚共荣圈的"国策电影"，以及 20 世纪 80—90 年代韩国电影人为抵抗好莱坞电影直配而对银幕配额的死守，确实都可以看成是发生在不同历史时期日、中电影和美、韩电影之间的"战争"。在这样的"战争"背后，亟待解决的，正是世界各国的电影及电影史如何在跨国构型与国族想象之间寻求整合的命题。

三、电影史的西方取向与文化偏见

然而，在欧美电影史尤其美国电影史框架里，跨国电影不仅是欧美电影尤其美国电影的合法性延展，而且就是欧美电影尤其美国电影本身。特别在 20 世纪 80 年代以前，即便是在欧美电影史学者的检讨中，一种显而易见的"西方取向"和微妙强烈的"文化偏见"，也在世界电影史写作领域起到了重要作用；在他们看来，不仅在一般的世界电影史著作里，而且在非西方国家的电影史著作中，这种"西方取向"和"文化偏见"都能体现出来。[1]

其根本原因，在于美国和美国电影因"霸权"而产生的"悖论"。尽管并不愿意使用"跨国"和"帝国主义"这样的词汇，弗雷德里克·杰姆逊仍然以好莱坞为主要考察对象，讨论了全球化与民族国家及其文化问题，

[1] [英] 罗依·阿姆斯编：《一部世界电影史的可能性》，原载《电影史问题》，英国电影学院，1981 年版，第 7—24 页。参见 [美] 罗伯特·C. 艾伦、道格拉斯·戈梅里：《电影史：理论与实践》，李迅译，中国电影出版社，1997 年版，第 82 页。

并且精辟地指出，由于美国在与第三世界国家、日本、欧洲以至其他任何一个国家的关系中，都存在着一种"根本的不对称性"，也就总有把"全球性"的与"民族文化性"的东西混杂起来的倾向；美国文化与其他文化之间，同样存在着一种"根本的不平衡"；在新的全球文化里，也根本没有"势均力敌"的情况；好莱坞所代表的"文化生产力"与"大众文化生产模式"，在民族国家及其文化里，有时甚至可以用来"反抗"国内霸权和最终形成的外部霸权，这就是一种看起来没完没了的"悖论"。[1] 确实，霸权本身成为霸权的反抗，美国电影史本身也就极有可能取代了世界电影史或其他民族国家的电影史。

这种特定的状况，在以美国为代表的电影史学者所撰写的所谓电影"元史学"以及相关的美国电影史著述和世界电影史文本中都能得到明确的体现。

在电影"元史学"领域，罗伯特·C.艾伦（Robert C. Allen）和道格拉斯·戈梅里（Douglas Gomery）的贡献颇为卓著，影响也极为深广。理论上说，一部旨在探讨电影史基本理论和一般方法的著作，应该最大限度地观照世界各国的电影状况及其历史撰述，并在各自的观点和多样的框架里寻找异同，最终达成共识；实际上，罗伯特·C.艾伦和道格拉斯·戈梅里也深知这一点，但在撰述《电影史：理论与实践》(1985)一书时，仍然从整体上"明显地侧重美国电影"。[2] 之所以"有意为之"，按作者解释，是因为电影史的大部分普通读者和学生对好莱坞电影的熟悉程度"远远超过"其他国家的电影；而大多数用英文撰写、在美国或其他国家出版的电影通史著作，都把美国电影置于"突出位置"；另外，作为一部从某种程度上讲也是阅读电影史的指导性读物，侧重美国电影还使作者很容易在各章之间

[1] [美]弗雷德里克·杰姆逊：《对作为哲学命题的全球化的思考》，载弗雷德里克·杰姆逊、三好将夫编《全球化的文化》，马丁译，南京大学出版社，2001年版，第54—80页。

[2] 事实上，在美国电影史之外，该著作对英国、法国和德国的电影史也偶有涉及，但仅限于此。其他国家的电影史基本没有纳入作者的考察范围。

和个案研究之间构成某种"连贯性",并使读者看到不同历史时期之间和电影史的各种研究方法之间的"联系"。[1] 显然,作者的解释尊重了世界电影和美国电影的事实,当然可以被人接受;但主要依靠美国电影所呈现的"连贯性"和"联系性"而构建起来的电影史理论与实践,其普遍性和有效性也值得深入反思。

以美国电影史为中心阐发电影史的理论与实践,跟欧美知识界总是试图在美国电影史与(世界)电影史之间建立根本性联系的一般倾向颇有渊源。由于人们往往把电影史仅仅理解为电影制作的历史,还由于许多欧美电影史学家无意也无力观照亚洲、非洲和拉丁美洲等第三世界电影的生产和消费,也就很容易在(世界)电影史跟欧美电影史或美国电影史之间画上了等号。

在为刘易斯·雅各布斯(Lewis Jacobs)所著《美国电影的兴起》第一版(1939)所撰"序言"中,艾丽丝·芭莉(Alice Bali)即认为,《美国电影的兴起》的确是一部"浪漫史",是一部很典型的有关电影兴起的"丰富多彩的故事书"。在她看来,自 1895 年以来,尽管世界各国源源不断地生产影片,但电影基本上已经成为"美国的表现方式",电影的历史就是"美国人民生活的一部分和它的缩影",是"最吸引人和最富有想象的美国英雄编年史"。[2] 同样,在为《美国电影的兴起》第四版(1974)所撰"前言"中,马丁·S.德沃金(Matin S. Dworkin)更是在把电影当作"世界梦想"这个意义上,重申并强调了《美国电影的兴起》是一部"浪漫史"的观点;在他看来,《美国电影的兴起》把美国电影的开端和发展,把"美国的表现方式"实质的形成,勾画出一个"五彩缤纷的故事",随着形象的力量在世界

[1] [美]罗伯特·C.艾伦、道格拉斯·戈梅里:《电影史:理论与实践》,李迅译,中国电影出版社,1997 年版,第 1—14 页。

[2] [美]刘易斯·雅各布斯:《美国电影的兴起》,刘宗锟、王华、邢祖文、李雯译,中国电影出版社,1991 年版,"序言"第 1—6 页。

各地的人们生活当中取得胜利,这个完整的故事也会"跨过所有的国界和地界"。[1] 正是通过这样的理解和阐释,美国电影史也就成功地超越美国,成为一部延展到各国与各地的(世界)电影本身的历史。

美国学者杰若·马斯特(Gerald Mast)所著《电影简史》(1971、1980、1985),也是一部以欧美电影史尤其美国电影史为中心讲述电影历史的世界电影通史。这是罗伯特·C.艾伦和道格拉斯·戈梅里在《电影史:理论与实践》中重点关注的世界电影史著作之一,也是一部催生了此后的电影通史写作并且一度最"畅销"的电影通史教科书。该著作试图在电影的"商业性""文化性"和"机械性"层面上阐发世界电影的历史,虽然强调"不能忽略了非美国电影的影响力",但也同样指出,因为美国电影史与美国读者的关系较为密切,美国电影在世界影坛具有举足轻重的地位,所以这个"简短的"电影史"当然以最多的篇幅来讨论美国电影"。[2] 根据该著第三版,除"导论"之外全部15章中,共有10章以美国电影为主,另有3章先后讨论"德国的黄金时代""苏维埃蒙太奇"和"两次大战间的法国";其余部分,分别讨论了意大利新现实主义和法国电影新浪潮以及瑞典、英国、捷克、德国、东方、第三世界和新国际主义电影中"民族传统的浮现"。全书中,"非美国"电影和"非欧洲"电影的比例,不及欧美电影的十二分之一;而在浮现"民族传统"的"东方电影"中,也只是重点论及以黑泽明、沟口健二为代表的日本电影以及以萨提耶吉·雷伊为代表的印度电影;在讨论"第三世界电影"的概念时,则明确指出:"所谓'第三世界电影'与一个民族的精神传统并没有多大关系,它是指某个地理区域所散布的民族电影:大体上是指亚、非和南美洲未开发国家的电影,大

[1] [美]刘易斯·雅各布斯:《美国电影的兴起》,刘宗锟、王华、邢祖文、李雯译,中国电影出版社,1991年版,"前言"第1—18页。

[2] [美]杰若·马斯特:《世界电影史》,陈卫平译,台北电影图书馆出版部,1985年版,第1—8页。

多明显地呈现出这些国家的政治、社会和文化问题。"建立在如此偏颇的认知基础上,作者对"第三世界电影"的粗略分析,便缺乏基本的史实和可靠的逻辑;何况,包括中国、韩国以及伊朗、埃及等国电影在内,本书均付诸阙如。

相较而言,被《电影史:理论与实践》指认在欧洲和法国的电影史写作中占有"主导地位"的法国电影史学家乔治·萨杜尔(George Sadonl),在其所著《电影通史(六卷本)》(1977)和《世界电影史》(1979)中,已经开始分别讨论拉丁美洲、远东、阿拉伯世界和黑非洲以及印度和亚洲的电影,至少是有意识地削弱了世界电影史写作中的欧美中心主义色彩;但同样遗憾的是,《世界电影史》在把电影当作一种受企业、经济、社会和技术严格制约着的艺术来加以研究,并将其划分为无声电影(1895—1930)、有声电影的开端(1930—1945)和当前时代(1945—1962)三大部分的过程中,却把拉丁美洲、亚洲和非洲电影、动画片及新的技术和新的浪潮列在全书最后几章,并失去了年代向度的标示。显然,在乔治·萨杜尔看来,亚洲、非洲、拉丁美洲等"第三世界电影",虽然是世界电影不可忽视的重要组成部分,但也并不容易或者很难纳入以欧美电影为中心的"世界电影"的历史脉络之中;失去时间向度并游离于主体论述之外的"第三世界电影",即便在乔治·萨杜尔这种具有左翼立场、渊博学识与迷恋电影、锲而不舍的人格魅力的电影史学家眼中,也是一个遥远、陌生而又异质的光影世界。

值得欣慰的是,刘易斯·雅各布斯、杰若·马斯特和乔治·萨杜尔等电影史学家没有关注或无法解决的问题,在克里斯汀·汤普森、大卫·波德维尔的《世界电影史》(1994,2003)中得到最大限度的观照和力所能及的讨论。这是一部迄今为止涵括时空范围最广、由个人(一对夫妇)撰写的有关世界电影历史的皇皇巨著,曾被翻译成数十种文字在世界各地流传,影响力颇为深远。在这部世界电影史的"引论"部分,作者曾指出其"核心意图",就是要探讨"电影媒介在不同时期和地域的使用方法",显

示出对不同的"地域"电影的特别关注；更为重要的是，基于"电影工业本身显然也是跨越国界的"和"许多国家的观众和影业都受到了来自其他国家的导演和影片的影响"等观念，作者有意识地采取了"跨国别""跨文化"的比较研究方法，较为成功地"平衡"了不同地域亦即各个重要国家对电影史的贡献。[1] 这样，由于只是受到"所研究的问题"引导，全书确实在一定程度上打破了书写某"类"历史的僵化观念，有可能将世界电影史从欧美中心主义的藩篱中摆脱出来。确实，全书在广泛地描述世界各国电影发展历程的同时，也有意识地将美国、法国、英国、意大利、丹麦、德国、俄罗斯（苏联）、瑞典、比利时、荷兰、西班牙、加拿大和东欧等欧美国家的电影历史，跟日本、印度、中国（包括香港、台湾）、阿根廷、巴西、墨西哥、古巴、菲律宾、韩国、以色列、埃及、土耳其、伊拉克、伊朗以及拉丁美洲、亚洲、非洲等其他非欧美国家和地区的电影历史，统合在世界电影历史的叙述脉络之中，囊括的国家之多、地域之广可谓前所未见，令人印象深刻。当然，由于各种原因，本书以"描述"和"解释"为主要方法，已经放弃了经典历史学家和电影史学者一贯坚守的"整体主义"（holism）立场；但在处理非欧美电影的过程中，仍然不可避免地存在着史实断裂、以偏概全和刻板印象的弊端，这也在全书最后一章"走向全球的电影文化"里体现出来。按作者的观点，在全球金融市场、媒体帝国、数字融合与互联网时代，也存在着一种"全球电影"；欧洲和亚洲虽然力图参与竞争，但仍然无法真正与好莱坞抗衡，也无法走向这种"全球的电影文化"。在这里，作者还是没有真正摆脱电影史叙述中的美国中心主义：好莱坞既是"全球电影"的标志，也是其他各个国家和民族电影的目的地。在这一层面上，"全球的电影文化"意味着电影历史的终结。

[1] ［美］大卫·波德维尔、克里斯汀·汤普森：《世界电影史（第二版）》，范倍译，北京大学出版社，2014年版，第5—17页。

四、跨国民族电影史：电影史话语的主导性力量

值得注意的是，尽管电影史的跨国构型遗憾地成为仅属欧美电影史尤其美国电影史的合法性延展，但包括欧美电影史尤其各民族国家电影史在内的国族想象，也已成为当下电影史构建的重要趋势；可以说，一种在民族国家框架里对跨国电影和民族电影予以经济和文化双重整合的跨国民族电影史，正在成为电影史话语的主导性力量。

事实上，全球文化与跨国电影时代的到来，正是进一步促发跨国民族电影及其历史叙述的宏大背景。1993年，世界贸易组织（WTO）发起的关于贸易自由化的国际谈判暨"乌拉圭回合"的最后阶段，在会议室和舆论界都形成了针锋相对的两个阵营。面对以美国为首的纯粹而强硬的"自由贸易派"，欧盟、加拿大以及其他欧洲和非欧洲国家所代表的"反方阵营"就电影和音像产业提出并默认了保护性的"文化例外论"，即国家对电影、电视，乃至图书、音像制品在本土的发展政策应有最大限度的指导权。[1] 谈判的最终结果众所周知，各代表团都没能（或者不想）达成有关电影和音像产品的"协议"和双方阵营都能接受的"条款"。[2] 尽管跟此后联合国教科文组织《世界文化多样性宣言》（2001）中所确认的"文化多样性"相比，"文化例外论"更容易让人产生误解；即便在法国、加拿大、中国、韩国和其他国家，所奉行的电影和音像产业资助政策，也都不是整齐划一的；各个国家内部以及国与国之间，对"文化例外论"如何运作以及将要达到何种目的等也存在着意见分歧；但"文化例外论"对国家支持下电影与音像产业主导权的坚守，无疑显示出对以美国及好莱坞为中心的"全球文化"

[1] [法]贝尔纳·古奈：《反思文化例外论》，李颖译，社会科学文献出版社，2010年版，"引言"第1—5页。

[2] 谈判中遇到的困难之多超出想象。仅就"电影的国籍"问题和"音像制品的定位"问题，也都存在着不确定性。

所导致的文化同质化和文化单一性的警惕，其意义非同小可。

对以美国及好莱坞为中心的"全球文化"的警惕，与对民族国家文化传统及电影历史的热爱并由此引发的精神诉求和身份认同殊途同归，并在20世纪下半叶特别是90年代以来世界各国的电影史写作中，同样得到明确的体现。电影作为"文化例外"，或者民族国家电影作为"文化多样性"的关键表征，正是跨国民族电影史得以存在并逐渐成为电影史主导话语的重要原因。

在这方面，法国电影史学者及其撰写的法国电影史可谓有过之而无不及。乔治·萨杜尔的《法国电影（1890—1962）》（1962、1981）叙述了1890年以来至1962年"新浪潮"兴起为止法国电影的发展历史；作为全书的"结论"，作者指出，电影要成为一种独立的艺术，是不能独立于"民族的文化与传统"之外的；法国电影的"特征"，不仅在于它是最早被组成工业、最早显示为一种艺术以及最早用来为大多数观众服务，而且在于：法国电影中"最优秀的部分"，总是属于一个因有伏尔泰、狄德罗、卢梭、雨果、巴尔扎克、左拉等这样的名人而获得国际声誉的"文化传统"。[1] 同样，在《法国电影——从诞生到现在》（2002）一书中，雷米·富尼耶·朗佐尼（Rémi Fournier Lanzoni）本着"把法国电影视为一门拥有自身传统、历史、惯例和技术的独特有力的艺术"的观点，纵论法国电影从诞生到2000年左右的历史。[2] 在他看来，尽管"美国化"在国际电影界无处不在，但法国电影业显然保持着自己与之"截然不同"的规章制度；基于法国电影观众的习惯和品味，法国电影依然被看成是"文化信息的独特催化剂"；无论技术发展和其他趋势如何风云变幻，电影首先是"一种艺术"，电影的首要任务是保持"创造性"和"文化的实际价值"。为此，作者在讨论法国电影史

[1] [法]乔治·萨杜尔：《法国电影（1890—1962）》，徐昭译，中国电影出版社，1987年版，第155页。

[2] [法]雷米·富尼耶·朗佐尼：《法国电影——从诞生到现在》，王之光译，商务印书馆，2009年版，第1—5、328页。

上一些影响卓著的电影文本、电影作者和电影类型时，总是强调着一种所谓的"法国电影精神"，这是法国电影人的"艺术趣味""非凡智慧"和"卓越才华"的显现；而法国电影总是充满着这种"创新意识"和"创造韧性"。

相关的意大利电影史也是如此。在《1945年以来的意大利电影》（1995）一书中，法国学者洛朗斯·斯基法诺（Laurence Schifano）便从"歌剧"这种19世纪意大利最杰出的艺术形式及其传达的清晰的"民族性"与"人民性"出发，以简练的笔墨勾勒出第二次世界大战以来意大利电影的发展状况，并试图通过"对身份的寻找"和"对统一的渴求"这种意大利"民族意识"的体认，讨论20世纪意大利电影对歌剧传统的文化使命的"继承"。在作者看来，对某些"地理""语言"和"文化传统"的依恋，正是意大利电影的一大"优势"，也是它的一大"缺陷"。[1] 也正因为如此，在意大利的"南方电影"中，仍能找到它们与新现实主义电影的"渊源"；而在意大利90年代前后的新一代电影里，也能体会到意大利电影传统的"回归"；毕竟，罗贝尔托·罗西里尼、德·西卡的新现实主义电影，以及费里尼、安东尼奥尼的现代主义电影等，也已经成为意大利的"电影传统"。无独有偶，在《意大利电影——从新现实主义到现在》（1983、1988、2001）一书中，美国学者彼得·邦达内拉（Peter Bondanella）正是从意大利新现实主义的"电影传统"开始，不断探讨意大利"电影传统"及其"新现实主义遗产"在20世纪80年代以至"第三个千年"的演变历程。在第一版（1983）"序言"里，作者便阐明本书的"主要目标"，是要让意大利电影研究摆脱那些不懂意大利语及其电影中的文化背景的英、美批评家的"单语偏见"；[2] 而在晚近的第三版（2001）里，作者不仅将1958—1968年意大利电影史上的"决定性的十年"主要归结为新现实主义"前辈"的影响，而且乐观评价了

[1] ［法］洛朗斯·斯基法诺：《1945年以来的意大利电影》，王竹雅译，江苏教育出版社，2006年版，第1—18页。

[2] Peter Bondanella, *Italian Cinema: From Neorealism To The Present*, Frederick Ungar Publishing Co. New York, 1983.

进入"第三个千年"的意大利电影。[1] 在他看来，意大利"引以为傲"的"电影传统"，已经被诸如莫莱蒂、萨尔瓦托雷斯、贝尼尼、阿梅里奥、托纳多雷和尼切蒂等年轻导演所"分析研究"，并在各自的作品中"重现"；无论跨国公司所产生的全球化效应如何改变流行文化的走向，也无论好莱坞霸权会给意大利电影带来何种"厄运"，意大利电影都是意大利对本国乃至世界流行文化"最具独创性"的、"最为不朽"的贡献。

在亚洲，日本电影与"世界电影"的关系、日本电影的"特殊风格"以及日本电影将会走向何处等问题，也都是日本电影史研究的重要课题。在《日本电影：艺术与工业》（1959、1982）一书中，美国学者约瑟夫·安德森（Joseph L. Anderson）、唐纳德·里奇（Donald Richie）更愿意把日本、欧洲和美国的电影工业相提并论；[2] 在他们看来，日本电影史跟世界其他地方的电影工业一样，重复上演着受商业电影主宰的悲剧，但正是在这种限制之中，出现了黑泽明、木下惠介、小津安二郎、沟口健二等专心致志的电影人，他们拍摄的作品构成了日本电影的"优秀品质"，并引发了世界对它的兴趣；更为重要的是，日本是创立了"民族风格"的最后几个电影工业之一，而直到20世纪50年代末期，它还是葆有这种电影的民族风格的最后几个国家。

作为向西方介绍日本电影的最有影响的著作，约瑟夫·安德森、唐纳德·里奇的日本电影史观念，显然深刻地影响了此后的日本电影史研究。在《日本电影史》（1961）里，岩崎昶就是基于法国影评家皮埃尔·比耶尔对日本电影的评价，特别是安德森和里奇的著述来讨论"日本电影和世界电影"的。[3] 颇有意味的是，岩崎昶并没有停留在对日本电影民族风格的

[1] [美]彼得·邦达内拉：《意大利电影——从新现实主义到现在》，王之光译，商务印书馆，2011年版，第344—374页。

[2] [美]约瑟夫·安德森、唐纳德·里奇：《日本电影：艺术与工业》，张江南、王星译，吉林出版集团有限责任公司，2010年版，"作者前言"第1—3页。

[3] [日]岩崎昶：《日本电影史》，锺理译，中国电影出版社，1981年版，第3—10页。

持续关注方面,而是想象着世界"一体化"之后日本电影的可能性。在他看来,可能有一种"具有民族传统的国际风格","接近于大家已有所谈论但尚未实现的那种理想";而日本电影的历史课题,便是"如何从明治以来的日本艺术的风格中摆脱出来,而从结构风格上向世界靠拢"。正是在与"世界电影"的比较之中,也是在安德森和里奇的影响下,诺埃尔·伯奇(Noel Berge)《致远方的观众:日本电影的形式和意义》(1979)"雄心勃勃"地试图通过"文化遗产"解释日本电影的"独特性",并致力于通过"代码系统"发现日本电影的"文化渊源";唐纳德·桐原(Donald Kinhara, 1996)对诺埃尔·伯奇著作的讨论,则从原则上肯定了这种将细致的文本分析和重点的历史研究结合起来,进而构筑"日本电影独特性的历史"的意义。[1]

跟试图寻求"独特性"的"民族文化传统"的日本电影史和法国、意大利等欧洲国家电影史不同,亚洲、非洲和拉丁美洲等第三世界电影的历史景观,从一开始就是在殖民话语的框架下起步,并在国族想象的动力之中得以建构的。在此过程中,第三世界国家电影史的民族文化传统,也往往是在对法国、英国或日本等殖民宗主国进行对峙或抗争,以及对好莱坞进行抵制或协商中予以确立。在亚洲,中国电影如此,印度电影如此,韩国电影也是如此。

韩国并非一般的第三世界国家,但韩国电影具有第三世界电影的特质。这是因为美国驻军的存在,以及南北朝鲜的分裂,使韩国仍未实现真正意义上的民族自立,也仍未摆脱殖民地的阴影。20 世纪 90 年代以前的韩国电影,也长期处于"世界电影"版图的边缘。[2] 跟大多数第三世界电影一样,韩国电影的历史叙述,先是针对日本殖民统治的激愤,此后针对好

[1] [日]唐纳德·桐原:《重建日本电影》,刘玉梅译,载[美]大卫·鲍德韦尔、诺埃尔·卡罗尔主编《后理论:重建电影研究》,麦永雄、柏敬泽等译,中国社会科学出版社,2000 年版,第 678—701 页。

[2] 秦喜清:《如何讲述第三世界的民族电影史》,《读书》2014 年第 1 期,第 100—103 页。

莱坞霸权的抗争，甚至比印度电影和中国电影的历史叙述更具国族想象的意味。

李英一（1990）针对韩国电影历史的概述，便张扬了韩国电影的"民族意识"和"民族精神"，并由此搭建了一个韩国"民族电影"的历史框架；在李英一看来，韩国电影的历史是从日本帝国的殖民地这样一种"特殊的环境"中成长起来的；而真正意义上的"民族电影的确立"，则是从罗云奎的电影开始；正是来自罗云奎的"富有民族精神的现实主义"，成为韩国电影"传统的根"。[1] 金钟元、郑重宪的《韩国电影100年》（2001）则强调了韩国民族电影的"反抗意识"和"抗争精神"；[2] 在作者看来，20世纪80—90年代，韩国电影人在"抵制好莱坞电影直配运动"之后，又团结起来发出了"坚守银幕配额制"的呼喊；美国的压力反而唤醒了韩国的"文化自主性"，使电影人尽情地释放他们对电影的热情。

新世纪以来，韩国电影历史叙述中的反抗动机和国族想象愈益凸显。在《韩国电影：历史、反抗与民主的想象》（2003）一书中，美国学者闵应畯与韩国学者朱真淑、郭汉周更是明确讨论了韩国电影的"哲学基础"和"理论架构"，试图从政治经济学与文化生产的视野，从"民族主义"和"文化运动"的角度阐发韩国电影的"身份""叙事"与"大众记忆"。作者意识到，电影研究中的"民族性问题"在很大程度上为学者们所忽略；"一部电影首先应该被视为属于一个民族的电影"这一事实也常常被忘却，尤其在美国；美国电影虽然可以被视为一个特例，但好莱坞表面上的"世界性"就正是"美国性"；由于金融和制作日益国际化，跨国电影的概念正在广泛传播，但大多数电影活动如制作、发行和放映，通常仍在一定的国家疆界内进行；更重要的是，由于任何一种文化表现形式都不可能脱离一定的国家坐标而存

[1] ［韩］李英一：《韩国电影史》，陈笃忱译，《世界电影》1993年第1期，第205—227页；《韩国电影简史》，钱有珏译，《当代电影》1995年第6期，第69—71页。

[2] ［韩］金钟元、郑重宪：《韩国电影100年》，［韩］田英淑译，中国电影出版社，2013年版，第300—305页。

在，因此电影与其他艺术形式一样，不可避免地会或多或少呈现其"民族特征"。[1] 同样，韩国电影振兴委员会编著《韩国电影史：从开化期到开花期》（2006）也是从"民族共同体的同质经验"出发撰写韩国电影历史。尽管没有采用"统一的概念或者方法论"，但在全书"编者序"里，作者金美贤仍然明确指出，从1980年代开始，政治压抑、无法言说的国家分裂和独裁统治的伤痛，通过电影得以消解，同时也再定义了"民族共同体经验"，这可以用来说明为什么全体国民热爱和支持韩国电影；第八章"新军部的文化统治和新电影文化的出现（1980—1987）"结束之后的议题"谁的民族电影：韩国电影政治再现的历史和语境"，作者金善娥也明确指出，"摆脱日本殖民统治""朝鲜战争"和"民族分裂"是韩国电影史上三件意义深远的大事；这三段历史残迹在韩国电影中处处显露痕迹，它们掌握历史自身的方向和决定电影类型的产生和消失，对于电影和政治的关系以及界限都起到决定性作用。[2]

现在看来，韩国电影史在跨国构型中的国族想象，正是全球化时代和好莱坞霸权下跨国民族电影史的具体形态，尽管跟日本、欧洲以至其他第三世界电影史比较起来，表达得更加"伤痛"和"悲情"。既然全球化时代的民族国家需要在跨国构型的基础上促进一种面对未来的开放诉求和世界战略，也更需要在国族想象的基础上达成一种走向凝聚的国家构建和民族认同，那么，一种在民族国家框架里对跨国电影和民族电影予以经济和文化双重整合的跨国民族电影史，就有可能成为电影史话语的主导性力量，在丰富世界电影的过程中促进全球文化的多样性。这也正是跨国民族电影史的真正价值之所在。

[1] [美]闵应畯、[韩]朱真淑、郭汉周：《韩国电影：历史、反抗与民主的想象》，第178—179页，金虎译，北京：中国电影出版社，2013。

[2] [韩]韩国电影振兴委员会编著：《韩国电影史：从开化期到开花期》，"编者序"第1页，第306—312页，周健蔚、徐鸢译，上海译文出版社，2010。

中国电影史研究的主体性、整体观与具体化

迄今为止，海内外的中国电影史研究已经取得令人瞩目的成果，特别是在研究的理论和方法层面，也呈现出较为丰富性和多样化的局面。总的来看，以美国、日本或旅居美国、日本的华人学者为中心，在跨国电影研究的框架下，海外中国电影研究已经形成"华语电影""白话现代主义与中国早期电影"以及"帝国史视野里的中日电影关系"等三种主要论域并在中国电影学术界引起反响；而在中国内地，随着一种整合海峡两岸与香港电影在内的中国电影通史的出现，一种以断代、专题或口述、考证等为标志的中国电影微观史写作也在持续不断地展开；有关"民国电影""沦陷电影""中国电影发展史"以及"重写中国电影史"的各种论说，无疑已经成为当下中国电影不可忽视的"显学"之一。

正是在对目前的海内外中国电影史研究进行反思和批评的基础上，有必要通过对"中国""电影"和"历史"等关键词的辨析，提出中国电影史研究的主体性、整体观与具体化等议程。事实上，这也是中国电影史研究在研究主体、研究观念与研究方法等领域进一步深入讨论，并努力寻求突破的重要途径。

一、中国电影史研究的主体性

跟中国电影早就是一种跨国电影一样,中国电影研究也是一种跨国的国别电影研究。作为跨国电影的中国电影,其"中国"的属性并非不言而喻;而作为跨国国别电影研究的中国电影研究,其"中国"的属性及其研究主体的特性同样值得关注。特别是在当下,中国电影研究已经成为海内外人文学科的重要对象之一,更是需要检视和反思中国电影、华语电影与跨国电影研究中的难题和问题,通过跟西方文化观念和欧美电影理论所构筑的话语权力进行对话与商讨,在全球化语境里重建中国电影历史研究的主体性。

诚然,在欧美(电影)学术界,与后现代主义和后殖民主义相伴而生的,是在解构西方自我主体、权力主体和身份主体之时,对以好莱坞为代表的西方文化霸权进行深入反思和批判。从解构主体性的角度解构文化霸权,当是后现代与后殖民主义的题中之义。这也必然导致二元论的、本质主义的主体性哲学的式微。[1] 但问题的"吊诡"正在这里:当把电影研究和电影史研究置放于全球化与民族国家及其文化问题的交互平台进行学术考量之时,弗雷德里克·杰姆逊(Fredric Jameson)所言那种看起来"没完没了"的"悖论"就会出现。根据杰姆逊的分析,美国在与欧洲、日本尤其第三世界或其他任何一个国家的关系中,总是存在着一种"根本的不对称性",亦即,总有一种把"全球性的"与"民族文化性的"事物混杂起来的倾向;美国文化与其他文化之间,同样存在着一种"根本的不平衡";在新的全球文化里,也根本没有"势均力敌"的情况;好莱坞所代表的"文化生产力"与"大众文化生产模式",在民族国家及其文化里,有时甚至可

[1] 张其学、姜海龙:《主体性式微与文化霸权的解构》,《学术研究》2010 年第 3 期,第 44—49 页。

以用来"反抗"国内霸权和最终形成的外部霸权。[1] 霸权本身成为霸权的反抗,民族国家及其电影的历史,也就被顺利地编织在美国或以好莱坞为主线的世界电影史里。在这种情况下,中国电影史往往成为"世界电影史"的后缀或附注,甚至成为一种相对于美国电影的"被动""边缘"和"他者"的存在。

这也就意味着,跟大多数人文学科和社会科学一样,在电影研究和电影历史研究领域,西方文化观念和欧美电影理论所构筑的话语权力仍然如影随形;仅就电影历史研究而言,西方中心主义尤其美国中心主义更是或隐或现、无所不在。跟"非西方"相比,西方电影学术界或许更能体会到这一点。正如斯皮瓦克(Gayatri C. Spivak)、霍米·巴巴(Homi K. Bhabha)以及爱德华·W. 萨义德(Edward Wadie Said)等人所揭示,在对"弱者""边缘"或"他者""属下"的民族国家电影的关注之中,民族国家电影史只有以其显著的差异性被征引、被框定、被曝光和被打包才能获得被动言说的机会;对于电影和电影史来说,随着二元论的、本质主义的"主体性"的被解构,主动表达或向中心挑战的民族国家论述,也面临着一同解构或流散无着的命运。当然,"非西方"以至"非美国"的电影研究和电影史写作,也在不断寻求独特的话语方式并努力构建自身的主体性。[2]

在这方面,周蕾(Rey Chow)的《原初的激情——视觉、性欲、民族志与中国当代电影》(*Primitive Passions: Visuality, Sexuality, Ethnography and Contemporary Chinese Cinema*, 1995)与张真(Zhang Zhen)的《银幕艳史:都市文化与上海电影 1896—1937》(*An Amorous History of the Silver Screen Shanghai Cinema, 1896—1937*, 2005)都是值得讨论的重要案例。

在《原初的激情——视觉、性欲、民族志与中国当代电影》一书中,

[1] [美]弗雷德里克·杰姆逊:《对作为哲学命题的全球化的思考》,载弗雷德里克·杰姆逊、三好将夫编《全球化的文化》,马丁译,南京大学出版社,2001 年版,第 54—80 页。

[2] 参见李道新《跨国构型、国族想象与跨国民族电影史》,《当代文坛》2016 年第 3 期,第 101—109 页。

周蕾超越单一学科界限,对中国文化和文化间的"翻译"进行民族志探索,并对《老井》《黄土地》《孩子王》《红高粱》与《大红灯笼高高挂》等当代中国电影予以批判性考察。[1] 对出生于香港,求学并任教于美国的华裔学者而言,电影为周蕾提供了"赖以传述纯粹属于主观感受的话语构架"以及最初接触《黄土地》时所感受到的"强烈情感震撼";正是基于这一"震撼"体验,以及基于当代中国电影作为一种后现代的自我书写或"自我"民族志,并在多重意义上也是后殖民时代文化间"翻译"这一基本认知,周蕾发现,当代中国电影"原文"的虚构故事,即"我们世界的暴力",其实并不是通往东方或西方的"原文",而是通往在后殖民世界得以生存的途径;文化间"翻译"也是一种世俗而非纯粹和神圣的光亮,非西方文化如果想要在当代世界占有一席之地必须服从于它。当代中国电影有意识地通过对中国的"异国情调化"和将中国的"肮脏秘密"暴露给外面的世界,中国导演是暴力的翻译者,而中国文化正是经由这种暴力被"最初"装配在一起的。在其银幕令人目眩的色彩中,女性的原初者既揭露了腐朽的中国传统,又滑稽模仿了西方的东方主义。她们是天真的符号以及耀眼的"连拱廊",通过她们,"中国"得以跨越文化,旅行到不熟悉的观众之中。[2] 显然,在周蕾的观念中,"中国""民族""当代中国电影"等"非西方文化"概念,都是在"服从"于西方、外国(或世界)及其(电影)媒体的过程中才获得"暴露""跨越"和"名声"的;而以《老井》《黄土地》《孩子王》《红高粱》与《大红灯笼高高挂》等为代表的"当代中国电影",作为一种"非忠实性"的"忠实性"自身,不仅是使"中国"得以"生存""存活"和"繁盛"的关键,而且在给"民族文化"带来"名声"的过程中"偿付了债务"。在这里,只有以西方文化及其话语权力为中心,对"当代中国电影"的阐释才能获得

[1] 周蕾:《原初的激情——视觉、性欲、民族志与中国当代电影》,孙绍谊译,台北远流出版事业股份有限公司,2001年版。

[2] 同上书,第13—16页,第261—293页。

一种学理上的合法性。反之亦然。[1]

　　不同于周蕾对作为"边缘"的中国电影历史与现状的"无视"及对西方人文理论的权力认同，张真的《银幕艳史：都市文化与上海电影1896—1937》不仅拥有更加明确的电影理论构架和相对清晰的电影历史脉络，而且试图在对西方理论的反思中寻求一种沟通中西方不同价值的批评空间，并由此形塑一个独特的电影历史文化研究的跨国主体。这部同样以英文发表的著作，曾获得美国现代语言协会（MLA）的高度评价："《银幕艳史》一书将立刻成为经典。这部活泼、严肃且充满原创性的学术著作对中国默片领域进行了重新构建。它是出现在华语电影研究的跨国领域兴起之际的一部振奋人心的新作。"[2] 确实，作为一个出生于上海，求学于上海、瑞典、日本和美国并在美国和中国任教的华裔学者，张真在处理中国电影、华语电影和跨国电影及其认同机制时更加自主、开放和灵活。在对基本概念的讨论中，便意识到"早期电影"在欧美和中国语境下有着不同的指涉，在历史断代上也存在着差异，从而提醒默片时代在世界电影景观中的"异质化"和发展的"不均衡性"；与此同时，把电影看作文化生产的重要成果和一个更为广大的媒介生态之中流通和消费的文化产品，试图在更为广阔的文本和互文系统中进行美学分析和符号释义；而在理论资源上，更是广泛关注米莲姆·汉森（Miriam Hansen）的"白话现代主义"、汤姆·甘宁（Tom Gunning）的"吸引力电影"以及李少白、郦苏元、胡菊彬、王德威、叶月瑜、彭丽君等海内外各家学者的观点，最终聚焦于"白话性"电影文化和中国现代性的重要命题。[3] 可以说，理论与方法的中外融合和自觉自省，

　　[1]　周蕾的著作影响较大，在中国学术界也经常面临争议。其中，有学者指出："周蕾以民俗电影为对象的后殖民主义研究，既无视边缘的历史与现状，又以边缘的立场偏激地批判国族政治意识，呈现出典型的'理论殖民'特征。"参见陈林侠《海外华人学者的中国电影研究形态、功能及其反思》，《文艺理论研究》2009年第6期，第65—69页。

　　[2]　见中译本腰封。张真：《银幕艳史：都市文化与上海电影1896—1937》，沙丹、赵晓兰、高丹译，上海书店出版社，2012年版。

　　[3]　同上书，"导论"第1—26页。

使张真的著述获得了某种被确认为"经典"的可能性。

但站在历史文化与国族电影的立场上,张真的研究仍然值得商榷。这不仅是因为在张真的讨论中,所谓"'正统中国影史著述'对'早期电影'的评价'大致是负面的'"这一判断还有待进一步认真地辨析;而且是因为,张真对20世纪90年代初中外学者"开始重新评价早期中国电影"的努力,给予了"仍然暴露出他们历史意识的片面性和方法论上的贫瘠"的不同寻常的严厉指责;在评价郦苏元、胡菊彬的《中国无声电影史》时,态度也是明确的:"中国电影资料馆为纪念中国电影百年的到来而策划的《中国无声电影史》是内地学者综观早期中国电影的第一本重要的专门著述,但是,该书仍然桎梏于同样的进化论史观,尽管它重新发掘了许多以往被贬低和遗忘的电影人、制片人、演员和他们的代表作。"而在探析晚近两本相关的英文著作即胡菊彬的《投射国族影像——1949年之前的中国电影》(2003)与彭丽君的《在电影中建立新中国:左翼电影运动1932—1937》(2002)时,也得出"均没有做出重要的理论突破"和"过于狭隘地纠缠于电影的民族性及政治性"的结论。对"重新发掘"电影历史的方式和成果的不够重视,对所谓"进化论史观"的强烈摈弃,特别是对中国早期电影史学的核心问题亦即"电影的民族性及政治性"的超越愿望,使张真旗帜鲜明地走向了一条唯有将中国早期电影放置到"电影现代性"的大环境中才能得到有效阐释的理论和方法之途。在张真的著述里,电影在白话现代主义及推进新的人类感官机制的形成方面居功至伟并令人怀想,而以《劳工之爱情》《银幕艳史》《夜半歌声》以及武侠电影潮流、软硬电影之争等为重要标志的中国早期电影,其"现代性"论述也终于成功替代此前一以贯之的"民族性"和"政治性"议题。

问题在于,被纳入"白话性"电影文化与中国现代性分析框架里的中国早期电影,其研究者的主体性也发生了巨大的位移甚至根本的转换。这种状况,同样经常发生在海内外的中国电影、华语电影与跨国电影研究之

中，笔者曾在相关文章里予以讨论。[1] 当然，不同的研究主体，其主要观点和阐释路径也会有所不同；但普遍选择放弃中国电影的"民族性"和"政治性"，在文化多元主义和跨国电影的分析框架中将作为"民族电影"的中国电影纳入世界电影（其实主要是美国电影）的一般议程，这样的跨国主体性也并非主体间性所期待的主体之间的平等、交流和共生，更没有在整体的、具体的中国电影历史书写中生成或定位新的主体性。

可以看出，在海内外的中国电影史研究中，主体性问题从未消失，而是以不同的形态存在于不同的中国电影历史写作实践。事实上，中国电影史研究的"民族性"和"政治性"，跟其内蕴的"跨国性"和"现代性"一样，始终是中国电影研究者无法回避也不可缺失的重要议题，正是在持续不断地"挖掘"、探讨和争鸣之中，中国电影里的"中国"属性才能得到明示，中国电影史研究的中国主体性才能得到彰显。厚此薄彼是权宜的策略，扬此抑彼也并非明智之举。

在这里，中国电影史研究的"主体性"和"主体间性"，并非直接出自海德格尔、胡塞尔、雅克·拉康以及哈贝马斯、伽达默尔等西方思想家从本体论、认识论和社会学层面所展开的思考；但倾向于在当前的全球化语境里，在"主体间性"或"后主体性"的框架中讨论"主体性"，强调主体之间的交互、对话和沟通，摆脱简单的二元对立、强大的单方认定、静止的本质主义甚或意义耗散的话语游戏，希望真正进入中国电影的学术语境，认真面对中国电影史的具体问题，并根据电影历史本身的丰富性、复杂性甚至矛盾性及其各自不同的呈现，在反复重审"主体"的过程中创建新的"主体性"或"主体间性"。

[1] 主要参见：李道新《重建主体性与重写电影史——以鲁晓鹏的跨国电影研究与华语电影论述为中心的反思和批评》，《当代电影》2014年第8期，第53—58页；李道新（受访）/车琳（访问）《"华语电影"讨论背后——中国电影史研究思考、方法及现状》，《当代电影》2015年第2期，第79—83页。

这就意味着一种有关中国电影史研究的"中国主体性"的重建。鉴于电影自身的媒介文化特质及其欧美霸权历史，电影一开始就是跨国的、"现代性"的，但在某种意义上，自始至终也是国家的、"民族性"的。国族电影有自身的历史，国族电影研究也在不断建构之中。在海峡两岸与香港，国族电影更是在"中国主体""台湾主体"与"香港主体"认同方面显现出欧美电影无法遭遇的流动性和多样性。这也是中国主体性重建的特殊背景。也许需要类似"跨国民族电影"这样的概念，才能打破"国族电影"或"民族电影"给予人们"单一""线性""进化论"的刻板印象。这也同时意味着，并不存在着二元对立的、本质主义的"中国主体性"。

跟华语电影论述和跨国电影研究相比，跨国民族电影史更能体现中国电影史研究的中国主体性。通过对美欧的电影史学理论及其相关的世界电影史、美国电影史和各个国别电影史写作实践进行学术史考察，便会发现一种以欧美电影尤其美国电影为中心的价值导向和叙述脉络；这当然跟美欧知识界总是试图在美国电影史与（世界、国别）电影史之间建立根本性联系的一般倾向颇有渊源，但也往往因为，美欧国家的电影史研究主体经常把电影史仅仅理解为电影制作的历史，也有不少电影史学家无意也无力观照亚洲、非洲和拉丁美洲等第三世界电影的生产和消费。然而，对以美国及好莱坞为中心的"全球文化"的警惕，与对民族国家文化传统及电影历史的热爱，以及由此引发的精神诉求和身份认同，也使包括法国、意大利、英国、波兰等在内的欧美电影史尤其日本、印度、韩国、巴西、西班牙等各民族国家电影史里的国族想象，逐渐演变成当下电影史构建的重要趋势。一种在民族国家框架里对跨国电影和民族电影予以经济和文化双重整合的跨国民族电影史，也正在成为电影史话语的主导性力量。

而迄今为止的中国电影史研究，在海内外相关理论与许多学者的共同促动下，已经取得了令人瞩目的新进展。一种新的中国电影史研究，正可以在跨国民族电影史的框架里呈现出一种令人期待的中国主体性。

二、中国电影史研究的整体观

作为一种理解宇宙和认识世界的哲学观念与思维方式，整体观在中西语境里具有不同的阐释路径。跟古希腊哲学重视物质与时空的具体分析不同，中国传统哲学倾向于连续性的无限的有机整体观，其基本特征可主要归纳为天人合一的整体结构，生生不息的整体功能与和谐稳定的整体目标。[1] 黑格尔和马克思关于历史与逻辑一致的思想原则，也通过纵向性与横向性的理论考察，试图抵达对整体性的全面把握。[2] 整体观在哲学史领域的重要意义当然是不言而喻的。在历史学领域，整体观也有其源远流长的学术传统，并成为学科发展不可替代的理论资源。历史研究中的宏大叙事如汤因比（Amold Joseph Toynbee）的文明形态史、斯塔夫里阿诺斯（Leften Stavros Stavrianos）的全球史等，也是历史整体观的直接体现。即便海登·怀特（Hayden White）的后现代历史叙事学，也在对十九世纪历史哲学的整体观照中，讨论重建历史意识与伟大诗歌、科学和哲学关怀之间的联系。[3]

仅就20世纪以来中国人文学科的一般状况而言，整体观之于世界通史/中国通史、20世纪中国文学/中国新文学等，也已付诸实践并在一定程度上引发研究范式的变革。在历史学界，从章太炎开始，到吕思勉、钱穆和周谷城等，便以勤奋耕耘和富有创建的通史写作推动了近代中国的史学革新；其中，周谷城一直强调，世界通史并非国别史之总和，需要注重全

[1] 高晨阳：《论中国传统哲学整体观》，《山东大学学报（哲学社会科学版）》1987年第1期，第113—121页。

[2] 陈修斋、徐瑞康：《试论哲学史研究中的整体观》，《现代哲学》1991年第4期，第15—19页。

[3] [美]海登·怀特：《后现代历史叙事学》，陈永国、张万娟译，中国社会科学出版社，2003年版，第369—427页。

局，注重世界各地之间的相互关系；研究历史而不能把握历史的完整性或完整的统一体，则部分的史实真相也最不易明白。在1939年编纂的《中国通史》导论中，周谷城提出了"历史完形论"；1949年出版的《世界通史》三卷本，则以整体视野编纂世界通史，最早对"欧洲中心论"提出公开挑战。经过几代历史学家的努力探索，尤其是20世纪80年代中期以后，中国史学界终于形成一种独具特色的"整体史观"。跟西方学者的"全球史观"一样，"整体史观"通过全球视角和宏观史学的研究方法，从总体上考察世界历史；也都具有"世界为一全局"的观念，反对"西方中心论"或"欧洲中心论"，并试图站在人类发展的高度，超越国家和地域的界限，在重视文明的多元性和多样化的同时，凸显人类历史发展的整体性。[1]

20世纪80年代中后期以来，在中国文学史、戏剧史、电影史等研究领域，整体观和整体史观也得到凸显。这是一个与同时期欧美的文学史研究尤其欧美的中国文学史写作同中有异的学术潮流。正是在"重写文学史"及对中国现当代文学研究进行反思和批评的基础上，陈平原、钱理群、黄子平提出了"20世纪中国文学"概念，开始将"现代文学"与"当代文学"视为一个整体，亦即一个中国文学走向并汇入世界文学总体格局的过程，以及一个在东西方文化的大撞击、大交流中从文学方面（与政治、道德等诸多方面一道）形成现代民族意识（包括审美意识）的进程；[2]与此同时，陈思和更是明确地将"整体观"当作一种研究方法，将新文学当作一个开放型的整体，在新文学与世界文学的整体框架中拓展中国文学的研究视野。[3]在戏剧史研究领域，丁罗男也倾向于采用20世纪中国戏剧的"整体观"视角，试图通过整体性的历史考察，把20世纪以来的中国戏剧置放在更大的时空范围里加以系统分析。[4]这些努力，确实促使人们重新认识了丰富

[1] 赵文亮：《整体史观与中国的世界通史编纂》，《世界历史》2011年第6期，第105—118页。
[2] 陈平原、钱理群、黄子平：《论"20世纪中国文学"》，人民文学出版社，1988年版。
[3] 陈思和：《中国新文学整体观》，上海文艺出版社，1987年版。
[4] 丁罗男：《20世纪中国戏剧整体观》，文汇出版社，1999年版。

复杂的文学戏剧现象及其内在联系和演变过程，并由此省视既往的研究惯性，从而深刻地改变了中国的文学史研究格局。[1]

诚然，作为一种历史编纂方法论，无论整体史观，还是通史观或全球史观，从一开始就面临着来自研究者自身及各个方面的挑战，存在着许多没有解决或很难解决的问题。以后结构主义、后现代主义为标志的当代史学，也发现历史总是一系列断裂的碎片而非连续的整体。尤其在欧美学术界，文化史、文学史等领域的"整体性"更是经常被当作一种不可能、因而不受欢迎的研究对象，后现代主义思潮下的新文学史，更是被理解为片段、异质和非一致性的文学史。20世纪中国文学／中国新文学整体观研究，作为20世纪80年代的理论产物，自然带有特定时期的思想背景和文学观念，在理论与实践上存在着较为严重的脱节现象，甚至"无法真正弥合中国现当代文学史的种种裂隙、分化和纠缠"，也"无法完成重建一种'整体性'的文学史的重任"；[2] 即便如此，还是需要继续从"整体观"的角度反思历史写作和文学史编撰。在这方面，张英进便以中、英学界文学史甚至电影史的"整体观"为专门对象进行讨论，提出以比较文学史的视野重新反思的可能性。[3] 而从改革开放以来至今，中国学术界数量众多的各种文学史的出现，仍然是文学史整体观的一种直接体现，例如，杨义提出了"重绘中国文学地图"的主张。[4]

在一个分工日益细化、学科严重分割、认同充满裂隙的时代，"整体观"这种试图发现多方联系，努力寻求物我（主客体）之间深刻统一性的思想

[1] 刘勇、姬学友：《20世纪中国文学整体观的实践难题——以"跨代"作家个案研究为例》，《文学评论》2007年第3期，第27—33页。

[2] 杨庆祥：《"整体观"建构与反思》，《当代作家评论》2010年第4期，第58—63页。

[3] 张英进：《历史整体性的消失与重构——中西方文学史的编撰与现当代中国文学》，《文艺争鸣》2010年1月号，第66—78页。在这篇文章里，张英进还明确指出："文学史作者的主体性意识对重新审视文学史学的问题起着至关重要的作用：我们必须重新评价在文化、意识形态和学术生产等不同领域中得到承认或得以继续，抑或遭到否认或遗弃的主体位置。"

[4] 杨义：《重绘中国文学地图》，中国社会科学出版社，2003年版。

观念和研究方法,确实仍然需要有意张扬,其"有效性"也是值得期待的;特别是在当今的全球化、网络化语境里,随着理性主义的消退,面对碎片化的知识状况和经常冲突的价值观念,更加需要从宇宙、世界和历史、文化的整体观上进行深广而又统一的解释,需要从更大的叙述框架出发,整合文化、文学、戏剧和电影的历史。

对于中国电影史研究来说,整体观的提出也是学科发展的必然。如前所述,中国电影史研究虽然在微观史述与通史写作等方面取得了令人欣慰的成果,但仍然需要正视因历史和现实所造成的中国电影的独特境遇及其两岸格局和国族意识,搭建一个跨代际、跨地域的时空分析框架,并在后现代主义与后殖民主义、文化认同与国族认同的张力之间确立中国电影史研究的整体观。

迄今为止,中国电影史研究的理论和实践,已经为这种整体观的提出和确立奠定了初步的基础。近些年来,电影研究中的"电影"观念已经发生了很大转变。一般来说,主要从此前针对影片的文本、作者和类型,逐渐转向了针对电影作为文化产品从生产到消费的整体面向。不仅如此,"重写电影史"的呼声没有削弱,反而极大地促动了中国电影史研究在各个层面予以更加具体和深入的探索。据不完全统计,仅从2010年左右以来,由内地机构和部分学者公开出版的、跟中国电影史研究相关的著述约近100种,数量之多、内容之广与开掘之深,都能令人联想起20世纪80年代以来的20世纪中国文学/中国新文学/中国现当代文学研究,但也呈现出与其不同的学术格局。

其中,在中国传媒大学出版社出版的"西南大学电影学书系"里,余纪主编"民国电影专史丛书"收入杨燕/徐成兵著《民国时期官营电影发展史》(2008)、彭娇雪著《民国时期教育电影发展简史》(2008)和严彦/熊学莉等著《陪都电影专史研究》(2008)等著述,分别填补了民国时期官营电影、教育电影和陪都电影研究的空白;南京艺术学院研究院民国电影研究所主办"南京电影论坛"(2013、2014)并主编《民国电影与民国范儿》(中

国电影出版社，2015），也对民国电影概念、民国电影研究以及各种具体的民国电影现象进行了集中的分析和探讨；除此之外，在"国民政府"与"民国电影"范畴里进行中国早期电影研究的学术成果，还有顾倩著《国民政府电影管理体制（1927—1937）》（中国广播电视出版社，2010）、闫凯蕾著《明星和他的时代：民国电影史新探》（北京大学出版社，2010）、臧杰著《民国影坛的激进阵营：电通影片公司明星群像》（中央编译出版社，2011）、钟瑾著《民国电影检查研究》（中国电影出版社，2012）、汪朝光著《影艺的政治：民国电影检查制度研究》（中国人民大学出版社，2013）、陈洁编著《民国电影艺术编年》（江苏美术出版社，2014）与史兴庆著《民国教育电影研究：以孙明经为个案》（中国传媒大学出版社，2014）等。显然，作为一种具有特殊意义的断代史和地域史，"民国电影"势必为重写中国电影史带来新的可能性。正如郦苏元所言，它在"突破"传统研究建构和框架基础上，从"新的角度"，以"新的思维"，"开辟中国电影史学新生面"。[1]

事实上，对1949年以前中国电影即中国早期电影的关注，仍然是中国电影史研究最为重要的学术增长点。可以说，中国电影史研究的各种观念、方法以至问题和禁忌，都在早期电影研究中得到过较有意义的尝试。由中国电影出版社出版、陈犀禾主编的"上海电影研究文丛"，收入黄望莉著《海上浮世绘：文华影片公司初探》（2010）、徐红著《西文东渐与中国早期电影的跨文化改编（1913—1931）》（2011）、王艳云著《海上光影：中国早期电影中的上海影像研究》（2013）、褚亚男著《历史变迁与文化转型：昆仑影业公司发展研究》（2013）等上海早期电影研究著述，试图把对早期电影历史的考察跟对上海城市文化的分析联系在一起。傅红星主编《中国早期电影研究（上、下）》（中国电影出版社，2013），收入中国电影资料馆2012年10月在北京举办的第一次大规模的中国早期电影论坛论文近

[1] 郦苏元：《民国电影史研究随想》，载南京艺术学院研究院民国电影研究所主编《民国电影与民国范儿》，中国电影出版社，2015年版，第3—8页。

100 篇，不仅为中国电影史研究注入新鲜的源源不断的活力和动力，而且大大地"拓展了中国电影史研究的领域和视野"。[1] 另外，秦喜清著《欧美电影与中国早期电影（1920—1930）》（中国电影出版社，2008）、刘小磊著《中国早期沪外地区电影业的形成（1896—1949）》（中国电影出版社，2009）、胡霁荣著《中国早期电影史（1896—1937）》（上海人民出版社，2009）、王艳华著《"满映"与东北沦陷时期的日本殖民化电影研究：以导演和作品为中心》（吉林大学出版社，2010）、陈刚著《上海南京路电影文化消费史（1896—1937）》（中国电影出版社，2011）、黄德泉著《中国早期电影史事考证》（中国电影出版社，2012）、金海娜著《中国无声电影翻译研究（1905—1949）》（北京大学出版社，2013）、张育仁著《抗战电影文化论》（中国社会科学出版社，2013）、张华著《姚苏凤和1930年代中国影坛》(北京大学出版社，2014)、吴海勇著《"电影小组"与左翼电影运动》(上海人民出版社，2014)、贺昱著《文学与电影的上海时代（1905—1949）》（陕西人民出版社，2014）、中国电影资料馆编《盘丝洞1927》（世界图书出版公司，2014）、虞吉著《大后方电影史》（重庆出版社，2015）、万传法著《想象与建构——"现代性"视野下的早期中国电影叙事结构研究》（中国电影出版社，2015）以及逄增玉著《满映：殖民主义电影政治与美学的魅影》(2015)、钟大丰/刘小磊主编《"重"写与重"写"：中国早期电影再认识(上、下)》(2015) 等著述，均以相对开阔的学术视野、丰富多样的知识背景和不可多得的历史意识，进一步推动了中国早期电影史的研究进程。

值得注意的是，随着中国电影史研究的不断拓展，中国内地的台港电影史以及海峡两岸电影关系史研究，也在最近几年呈现出新的局面。周承人/李以庄著《早期香港电影史1897—1945》（上海人民出版社，2009）、许乐著《香港电影的文化历程（1958—2007）》（中国电影出版社，2009）、张燕著《在

[1] 饶曙光：《后记》，载傅红星主编《中国早期电影研究（下）》，中国广播电视出版社，2013年版，第509—517页。

夹缝中求生存：香港左派电影研究》（北京大学出版社，2010）、谢建华著《台湾电影与大陆电影关系史》（人民文学出版社，2014）、钱春莲/邱宝林著《恋影年华：全球视野中的话语景观——大陆、香港、台湾青年电影导演创作与传播》（复旦大学出版社，2014）、孙慰川著《后"解严"时代的台湾电影》（商务印书馆，2014）与苏涛著《浮城北望：重绘战后香港电影》（北京大学出版社，2014）等，均是大陆（内地）学者研究台港电影的重要成果，不仅从一个侧面丰富或补充了台港电影史的研究面向，而且在中国电影史各重要地域、各族群认同之间建立了更为重要的关联性。

除此之外，由中国电影资料馆与电影频道节目中心合作立项，陈墨/启之主编、民族出版社 2011 年出版的"中国电影人口述历史丛书"，收入周夏主编《海上影踪：上海卷》、张锦主编《长春影事：东北卷》、边静主编《影业春秋：事业卷》与李镇主编《银海浮槎：学人卷》；中国电影出版社 2014、2015 年出版的"中国电影人口述历史丛书"，继续收入陈墨主编《花季放映：陕西女子放映人》、檀秋文主编《银海沉浮录：罗艺军口述历史》、边静主编《三秦影事：陕西电影人口述历史》、张锦主编《长春大业：东北电影人口述历史》等。生活·读书·新知三联书店 2014 年出版启之主编《倾听心灵：中国电影人口述研究论文集》。中国电影人口述历史的引入和展开，打破了主流电影史的框架，拓展了话题领域，扩充了资料文献，还在口述历史的理论与实践上做出了有益的探索，其学术价值已经超出了中国电影史研究本身。

同样，最近几年来，在中国电影出版社出版，丁亚平主编《电影史学的建构与现代化：李少白与影视所的中国电影史研究》（2012）以及陈犀禾/丁亚平/张建勇主编《重写电影史向前辈致敬：纪念〈中国电影史发展史〉出版 50 周年学术研讨会论文集》（2013）等著述中，通过对程季华、李少白、邢祖文及其撰述的《中国电影发展史》的纪念、致敬以及反思、批评，进一步对中国电影史研究的理论与方法，以及"重写中国电影史"等问题，进行了颇有针对性的探讨和争鸣。饶曙光著《中国电影市场发展史》（中

国电影出版社，2009）、丁亚平著《中国当代电影史》（中国电影出版社，2011）与金丹元等著《新中国电影美学史（1949—2009）》（上海三联书店，2013）等，也是中国电影专题史、断代史继 2005 年左右"百年影史"出版热潮之后的重要收获。

然而，为了在此基础上进一步推动当下的中国电影史研究，研究主体仍有必要搭建一个跨代际、跨地域的时空分析框架，在后现代主义与后殖民主义、文化认同与国族认同的张力之间确立中国电影史研究的整体观。

也就是说，需要在已有的"中国无声电影""沦陷时期电影""民国电影""中国早期电影""十七年电影""新中国电影"与"新时期电影""中国当代电影"等领域进行更加深入细致的考察，并在这些不同的断代史及其历史分期之间寻找并建立某种深切的关联性；同样，需要在"上海电影""大后方电影"与"台湾电影""香港电影"等领域进行更加丰富多样的观照，并在这些不同的地域及其空间格局之中比较并生发中国电影的多重景观；除此之外，需要在"华语电影""粤语电影""台语电影"与各少数族群语种电影如赛德克语电影、蒙古语电影、维吾尔语电影、藏语电影等领域展开更多具体而微的分析，并在多语现实及其国族意识和文化认同的基础上将海内外中国电影整合在一起。

这样的中国电影，将在历史的语境里不断重返、确证和选择，并在各种对象与动因之间反复比较、对话和交流，也将会超越一般意义上的"资料汇编"或"大事编年"的电影史模式，改变单一、线性的"纪念碑式"电影史框架，在历史的碎片和观念的噪音中重新确立电影史的信念，重构一种整体性的中国电影历史叙事。

三、中国电影史研究的具体化

当然，为了避免主体性与整体观在中国电影史研究过程中可能带来

的简单化、抽象化和观念先行、以论代史等弊端，还应极力主张一种具体化的中国电影史研究，亦即：尽可能回到历史现场并充分关注中国电影本身的丰富性、复杂性甚至矛盾性，以在历史之中和跨文化交流的姿态，依循战争（1895—1949）、冷战（1949—1979）与全球化或后冷战（1979—2015）的历史分期，将一个多世纪以来中国电影的反殖民化运动、后殖民化体验和全球化拓展整合在一种差异竞合、多元一体的叙述脉络之中。这就需要站在现代主义与后现代主义历史观的中间地带，在与法国年鉴学派以及中国史学优良传统进行对话交流的过程中，寻求一种更加全面的历史理解。

具体而言，如果把历史理解为人类为了理解其现在、预见其未来而用以诠释其过去的文化实践的方式、内容和功能的整体，那么，历史研究就既是一种时间经验的意义形成，又是一种建立认同的文化实践。按德国历史学家约恩·吕森（Jörn Rüsen）的历史思考，只有孜孜不倦地寻求平等运用、互认差异与理解分歧的原则，才能在20世纪人类危机的回忆与复杂主体的实践中拯救历史被迫中断的意义。[1] 为了在历史学的"知识"与"理性"以及"想象"和"叙事"之间极力融通、寻求跨越，也有必要认真看待历史叙述必须真实的合理要求，倡导一种实证的、具体的、从微观出发得以把握宏观大局的研究方法；并在广泛的跨学科研究和跨文化交流中，为后来者高擎一把"照亮未知道路的火炬"。

秉持这样的历史观念，在中国电影史研究领域，就需要在坚持中国主体性与历史整体观的前提下，直接面对并尝试讨论许多悬而未决的具体问题。

首先，具体化的中国电影史研究，需要尽可能回到历史的现场，在史料、考证、辨析以及微观电影史、断代电影史和地域电影史领域不断垦拓，但更需要站在20世纪全球历史与世界电影跨国运动的视野，超越相对

[1] [德]约翰·吕森：《历史思考的新途径》，綦甲福、来炯译，上海世纪出版集团，2005年版。

细碎的或单纯由政治意识形态主导的历史分期与地域分割，寻求一个较长时段的、跨越地域的电影史分期方案。为此，倾向于在尊重电影作为文化与产业交互作用的媒介属性，以及海峡两岸与香港、澳门及其电影历史的总体状况的基础上，以1949年和1979年两个特别的时间节点为界线，将中国电影史划分为战争（1895—1949）、冷战（1949—1979）与全球化或后冷战（1979—2015）三个历史时期；从内忧外患与民族电影的筚路蓝缕、冷战格局与四地电影的文化政治、全球语境与两岸电影的交流合作三大段落，将一个多世纪以来中国电影的反殖民化运动、后殖民化体验和全球化拓展整合在一起。显然，这也是一种差异竞合、多元一体的中国电影史叙述脉络。

　　具体化的中国电影史研究，需要正视19世纪末期以来至今海峡两岸与香港、澳门等在帝国主义、殖民主义和后殖民主义、后现代主义历史背景下，因战争、冷战和全球化（或后冷战）而导致的主权更易、主体转换与认同困扰，认真反思此前中国电影研究中大而化之的民族情绪和较难克服的意气用事，在冷静的历史观点和适当的历史框架中，深入研讨日占时期的台湾电影（1895—1945）、英皇治下的香港电影（1895—1997）以及东北沦陷的"满映"（1937—1945）、北平沦陷的"华北电影"（1937—1945）与上海沦陷的"中联"和"华影"（1941—1945）等，并将其纳入中国电影史叙述的整体脉络之中。值得参考的是，在面对殖民地宗主国亦即日本主导下成长的韩国早期电影时，韩国电影史大都没有刻意遮蔽这一段历史，而是采用了电影制作者"居住地归属说"，把居住生活在韩国的日本人在韩国制作、依据韩国文化和社会风俗习惯并主要放映给韩国观众的电影当成韩国电影。[1] 而针对日本、英国、葡萄牙等国占领时期特定地域里的中国

[1] 例如，韩国电影振兴委员会编著《韩国电影史：从开化期到开花期》（周健蔚、徐鸢译，上海译文出版社，2010年版，第29—30页）与金钟元、郑重宪著《韩国电影100年》（[韩]田英淑译，中国电影出版社，2013年版，第53页）等著作，都是如此处理。

电影，海内外学术界尤其日本，以及中国台湾和香港地区的电影研究者，均进行了较为深广的研究，更是值得予以充分关注。[1] 殖民主义时期沦陷区电影的历史，是中国电影史上的"黑洞"，必须在具体化的研究中一步一步地澄清事实，辨析正误，疗愈创痛。

与此相关，帝国主义、殖民主义和后殖民主义、后现代主义在中国的后果，特别是冷战和全球化（或后冷战）时期海峡两岸与香港、澳门的政治分立和制度差异，造成了中国电影在地域认同、国家认同、民族认同和文化认同及其相互关系等方面显现出前所未有的多样性和复杂性，有的时候还充满了难以调和的矛盾与冲突；但通过追根溯源、条分缕析与愿景描绘，也总是能够获得身份的归属和历史的共识。在台湾文学史领域，王德威也曾经指出，从一个广义观照现代文学的动机来看，1949年所造成的国家分裂是一个"历史的共业"，大家都在这个情境之下成长、阅读、写作、思考；即使从一个大历史的角度，台湾代表了20世纪中国历史经验中"被抛掷出去的那一块"的一个所在，它的文学表现其实应该是和中国大陆的表现"息息相关"的；台湾当时的作家包括了1949年以后从大陆移民到台湾的新移民作家，还有台湾出生成长的第二代外省或是本省作家，这20年的台湾文学，完全"弥补"了20世纪中国文学史的不足；台湾文学对中国传统及"五四"文学文化的传承有它的积极意义，它可以刺激我们"重新思考20世纪中国文学变动的整体历程"。[2] 可以说，跟文学相比，台湾电影更是与大陆"息息相关"，台湾电影史当然是我们重写中国电影史不可缺

[1] 例如：日本学者佐藤忠男著《炮声中的电影：中日电影前史》（リブロポート，1985）、三泽真美惠著《在"帝国"与"祖国"的夹缝间——日治时期台湾电影人的交涉与跨境》（台大出版中心，2012年版）、崛润之／菅原庆乃编著《越境的映画史》（关西大学出版部，2014年版）、台湾学者叶龙彦著《日治时期台湾电影史》（台北玉山社，1998年版）、香港学者邱淑婷著《港日电影关系——寻找亚洲电影网络之源》（香港天地图书有限公司，2006年版）与《化敌为友——港日影人口述历史》（香港大学出版社，2012年版）等。

[2] 李凤亮：《20世纪中国文学研究的整体观及其批评实践——王德威教授访谈录》，《文艺研究》2009年第2期，第67—79页。

失的重要环节；诚然，台湾的"离散"和"认同"问题，及其在电影中所呈现的"心结"和"冲突"，[1] 同样是需要具体分析和认真考量的。

港、澳电影也是如此。香港回归前后迄今，港人的国家认同和身份认同都已发生变化，正在逐渐国产化的香港电影，也面临着来自文化、产业等多方面的挑战。香港学者列孚便通过香港人"自认中国人"的比例不断下降，但却在关键时刻"挺身而出""强调中国人身份"的现象，认为香港人是中国人里面"特殊的一群"，香港电影也是广义中国电影中"特殊的电影"；在他看来，中国元素从来没有在香港电影里消失过；在中国文化层面上，香港电影也可以视为"地域文化"的一种表现。[2] 中国电影史里的香港电影，确实需要在对香港地域文化和历史经验进行具体而微的分析中予以更加全面深入的阐释。

在处理中国电影与外国电影之间的关系时，也需要调整此前简单化的刺激—反应模式，尽量从双向互动与对话交流的角度，理解外国电影在中国和中国电影在外国及其独特的意义生成过程，并将现场解说、配音译制和字幕翻译等沟通方式，与电影周、电影展、电影节等节庆活动，以及合拍片等深度合作当成中外电影交汇的平台，在更加丰富多样的跨国语境里拓展中国电影史的研究视域。与此相应，中国电影史里的少数民族（或原住民）母语电影（如蒙古语电影、藏语电影、维吾尔语电影、赛德克语电影等），甚至包括一部分特定区域方言电影（如香港粤语片、台湾台语片

[1] 在宋惠中、刘万青主编《国族·想像·离散·认同：从电影文本再现移民社会》（台北巨流图书股份有限公司，2010年版，第 I—II 页）"推荐序"里，洪泉湖指出："在台湾，不同移民群体的离散和认同所造成的问题，向来是多数人心中的'结'。从最早的原住民和汉人之间的土地争夺、文化渗透，到闽南人和客家人之间的语言隔阂、社会地位差异，再到第二次世界大战结束，台湾光复以后的外省人与本省人（主要是闽南人和客家人）之间的权力失衡，最后到当代主流社会（主要是本省人与外省人）对新移民的疑虑和偏见，都一次又一次地造成彼此间的心结，甚至产生冲突。所有的台湾人，都必须面对这些心结与冲突，去思考台湾未来的出路。"

[2] 列孚：《香港电影的中国元素——八十年代中港合拍片漫谈》，载家明主编《溜走的激情：80年代香港电影》，香港电影评论学会，2009年版，第 58—76 页。

等),由于各种原因,大多仍未走出产业委顿和市场困境,也没有或很难在以普通话(或国语)为中心的中国电影史写作中占据应有的地位。这就需要在"重写"中国电影史之时,充分估量少数民族(或原住民)母语电影与特定区域方言电影之于中国电影的文化价值和历史意义,为作为跨国民族电影的中国电影寻求更加开放、广博的表意空间。

下 电影史：研究实践

作为类型的中国早期喜剧片

20世纪上半叶,在中国独特的政治、军事、经济和文化语境中,在以法国和好莱坞为代表的西方喜剧类型电影的影响下,作为类型的中国早期喜剧片,从民族喜剧影像的发生,经过笑闹滑稽传统的建立,到人文批判视域的拓展,走过了一条从幼稚到成熟,从半封建半殖民属性向深厚的民族文化精神掘进的道路,并以其一以贯之的时事讥讽、悲剧情调和平民意识,形成中国早期喜剧片独特的民族风格。

一、民族喜剧影像的发生(1909—1926)

1909年至1926年间,是在嫁接法、美两国喜剧电影与衰退期文明戏经验的过程中,中国民族喜剧影像得以发生的关键时期。

1920年前后,法国的费迪南·齐卡(Ferdinand Zecca)、安德烈·第特(Andre Dite)、麦克斯·林戴(Max Linder)以及美国的麦克·塞纳特(Mack Sennett)、查尔斯·卓别林(Charles Spencer Chaplin)等拍摄的许多喜剧影片,随着法、美两国电影的输入,获得了与中国观众遭遇的机缘。这些主要以疯狂追逐画面和大量噱头表演为特征的"动作喜剧"(Action Comedy),一方面暗合电影诞生之初人们对活动画面的猎奇心态,另一方面也为百代和启斯东公司及其海外代理商创造了高额票房。在他们的影响

下，包括亚细亚影戏公司、商务印书馆活动影戏部、中国影戏制造公司和明星影片公司在内的几家中国早期电影制片机构，迈开了中国喜剧类型电影的尝试之旅。

按程季华主编的《中国电影发展史》提供的片目，在此期间，上述四家影片公司拍摄的滑稽短片近20部，大致包括：亚细亚影戏公司的《偷烧鸭》(1909)、《活无常》(1913)、《五福临门》(1913)、《二百五白相城隍庙》(1913)、《一夜不安》(1913)、《店伙失票》(1913)、《脚踏车闯祸》(1913)、《打城隍》(1913)、《老少易妻》(1913)、《赌徒装死》(1913)、《贪官荣归》(1913) 等11部，商务印书馆活动影戏部的《死好赌》(1919)、《荒山得金》(1920)、《得头彩》(1921)、《呆婿祝寿》(1921)、《憨大捉贼》(1921) 等5部，中国影戏制造公司的《饭桶》(1921) 以及明星影片公司的《滑稽大王游华记》(1922)、《劳工之爱情》(1922) 和《大闹怪剧场》(1922) 等3部。[1] 从题材和喜剧灵感的来源角度看，这些滑稽短片或"脱胎于没落期文明戏"，或为"改良旧剧"，或为"民间传说的翻译"，或直接出自原创"时装"（清装）剧本，大多不避疯狂笑闹和噱头卖弄之嫌；甚至有评论拒绝将这些出品称为"真正"的滑稽片："我国电影事业，现在比较的总算发达了，但是滑稽新片却还不多，大概是人材缺乏的缘故吧。从前亡友鸥鹄曾经主演过几张滑稽片，但因为那时电影艺术还幼稚，在动作上讲起来，尚不能认为真正滑稽片呢。"[2] 接近20年后，有人回忆亚细亚影戏公司的滑稽短片，还是贬大于褒："表情粗野，动作呆板，男扮女妆，无奇不有。"[3] 在论述商务印书馆活动影戏部的"新剧短片"时，程季华主编的《中国电影发展史》也不无偏颇地指出："商务印书馆活动影戏部前期还出了一些较好的影片，但是到了后期，它的影片制作，就倒向半殖民地半封建文化的逆流，连前

[1] 程季华主编：《中国电影发展史》(第一卷)，中国电影出版社，1981年第2版，第518—646页。

[2] 曹痴公：《我对于笑剧的感想》，《开心公司特刊〈雄媳妇〉》号，1926年，上海。

[3] 广黻：《亚细亚影片公司》，《大众影讯》第2期，第12页，1941年，上海。

期的那一点为旧民主主义文化服务的内容也没有了。在这个时期,它拍了一批所谓'新剧片'。这些'新剧片'的剧本大都出自陈春生之手,导演则几乎都由当时文明新戏的'票友'任彭年担任,演员主要来自一些职业的和业余的文明戏班。这就使得这些'新剧片'完全模仿了当时已经趋向没落的文明新戏或西方资产阶级无聊打闹的东西。"[1]

现在看来,由于对电影的理解,大多趋于重视教育、轻视娱乐,重视道德伦理规范和意识形态蕴含、轻视影像造梦特征及其情绪宣泄功能一途,所以,在中国喜剧电影发展过程中,能够把中国最早的一批滑稽短片放在电影的"营业手段"和"表现形式"尤其"浮浅的人性的讽刺"层面上予以观照的努力,就显得弥足珍贵;实际上,只要真正站在电影特性和历史演进的立场上来考察,就可以得出这样的结论:在明星影片公司的家庭伦理情节剧占据影坛主导地位之前,亚细亚影戏公司、商务印书馆活动影戏部和明星影片公司拍摄的滑稽短片,不仅在技术探求、艺术表现和商业拓展等各个领域都推动了中国早期电影的发展,而且标志着中华民族喜剧影像的发生。

在技术探求和艺术表现领域,这些滑稽短片为中国电影开创了一个时装、外景、分镜头甚至空间叙事的新时代。1913年尤其1909年以前,中国电影形态还基本停留在北京丰泰照相馆的一系列古装戏曲演出记录的原始水平上;但是,亚细亚影戏公司和商务印书馆活动影戏部滑稽短片的出现,从根本上改变了这一切:由于受到法、美喜剧电影和后期文明戏的影响,无论是张石川导演的《活无常》《五福临门》,还是任彭年导演的《呆婿祝寿》《憨大捉贼》等影片,基本上都是时装(清装)剧,这为发掘中国电影题材资源立下了汗马功劳。另外,为了节省开支并充分利用日光,大多数滑稽短片还采取实景和外景拍摄的手段,这也为中国早期电影影像带来了难得的自然感受和纪实质地;更重要的是,这些滑稽短片的创作者已

[1] 程季华主编:《中国电影发展史》(第一卷),中国电影出版社,1981年第2版,第35页。

经拥有了镜头、分镜头和空间叙事的观念。在《二百五白相城隍庙》《一夜不安》和《脚踏车闯祸》等影片中，摄影机不再如《定军山》（1905）和《难夫难妻》（1913）等影片一样，始终固定在一个地位并永远是一个远景，而是出现了不同的景别和长短变化。拍摄《一夜不安》时，为了适应特写镜头，演员钱化佛甚至花了三个月工夫，每天对着镜子作五官的基本训练。摄制《脚踏车闯祸》时，导演让摄影师利用实景，从各个位置和角度拍摄东倒西歪的脚踏车，还将菜场分成若干不同的场景。[1] 而在商务印书馆活动影戏部出品的《死好赌》《荒山得金》《清虚梦》和《得头彩》等滑稽短片中，为了制造梦境和吸引观众，创作者不仅运用了当时还属新奇的"复摄法"等"诡术摄影"（Camera trick）手段，甚至还因镜头太碎和"幕数太多"而遭到舆论的诟病。[2] 总之，在中国民族电影蹒跚学步的幼童时期，滑稽短片的初创之功是不可忽视的。这一点，在目前仅存的滑稽短片《劳工之爱情》（一名《掷果缘》）中或可得到具体的表现。

《劳工之爱情》是明星影片公司成立后首先拍摄完成的三部滑稽短片之一，1922年10月5日在上海夏令配克影戏院首映。影片由郑正秋编剧，张石川导演，张伟涛摄影，郑正秋、郑鹧鸪和余瑛主演。全片3本，共分6个场景，188个画面镜头和49段说明性字幕；尽管在场面调度和演员表演方面，仍然保留着初期电影中常见的舞台化痕迹，但在镜头调度方面，影片又在力图突破舞台思维的羁绊。按陆弘石、舒晓鸣《中国电影史》一书的观点："创作者通过从全景到特写的不同景别的变换和交叉蒙太奇、叠印、降格摄影、主观镜头等银幕技巧的运用，较为出色地营造出了引人入

[1] 参见钱化佛口述、郑逸梅笔录：《亚细亚影戏公司的成立始末》（《中国电影》1956年第1期，第76—78页）与刘思平：《张石川从影史》（中国电影出版社，2000年版，第6—41页）。

[2] 蔡引之在《评论〈荒山得金〉之诒允》（《申报》1923年6月19日）一文中指出："此片剧本，脱胎于《今古奇观》中之《莲花落》，情节悲欢俱备，构造颇佳。第一本中宋金郎作乞丐之化装尚佳，惟表情尚欠自然，乞头凶暴之容，表情极佳，堪作社会之写真；船户刘有全携金郎至船，洗面更衣，幕数太多，表示二三幕足矣。"

胜、完整有序的喜剧情景。"[1] 确实，作为一部滑稽短片，《劳工之爱情》已经拥有比较成熟的空间叙事特点和喜剧表达能力。

颇有意味的是，明显受到"喜剧圣手"查尔斯·卓别林启发并已经拍摄和将要拍摄《滑稽大王游沪记》与《大闹怪剧场》（均出现乔装打扮的卓别林形象）两部滑稽短片的中国导演张石川，在《劳工之爱情》一片中却没有依靠"卓别林"来讨好观众。[2] 也就是说，在《劳工之爱情》的创作过程中，创作者们一方面服膺于西方喜剧电影尤其卓别林电影的喜剧艺术，另一方面又开始尝试摆脱西方喜剧电影尤其卓别林式的表演风格和叙事模式；当然，麦克斯·林戴（旧译"马克森"）和麦克·塞纳特（旧译"山纳脱"）喜剧影片过于"疯狂"搞笑以至缺乏"情节"和"主义"的特点，并未引起创作者的长期共鸣，也无法适应舆论界和批评界的殷切期待；[3] 而卓别林喜剧天才的不可模仿性，也是郑正秋和张石川决定另辟蹊径的内在原因。影片没有如麦克斯·林戴和麦克·塞纳特喜剧电影一样，将喜剧风格建立在过多的噱头设计和特技摄影以及好笑的服装和滑稽的模仿基础之上，也没有如查尔斯·卓别林一样，依靠外形的符号和表演的魅力发掘喜剧元素并征服一般观众，而是充分利用摄影技术、组接技巧和叙事手段，使影片的滑稽特点得到显露；另外，在时事讥讽和平民意识方面，《劳

[1]　陆弘石、舒晓鸣：《中国电影史》，文化艺术出版社，1998年版，第9—10页。

[2]　在《自我导演以来》（《明星》半月刊第1卷第3—6期，1935年，上海）一文中，张石川表示："这以后，差不多隔了辽远的十年——民国十一年的时候，明星影片公司在萌芽中的中国影坛上，创办成立了。于是我第二次重拾起这导演的工作。这时候，外国电影已经有了突飞猛进的成功；先前还只会翻跟斗打虎跳的查理·卓别林氏，已崭然显露了他喜剧圣手的光芒。经过了长时间的考虑，我们决定第一部摄制题为《卓别林游沪记》的滑稽短片——那时中国电影界还没摄制长片的可能，一般观众也只有欣赏滑稽短片的胃口。"

[3]　易翰如《滑稽影片小谈》（《影戏春秋》1925年第12期，上海）一文指出："优美的滑稽片，饱含讽刺，耐人寻味，直接可使观众忘却日间做事的艰辛，心神因此一爽；间接用滑稽的手段，来感化愚顽、针砭恶俗。这么看来，滑稽的影片，有益于社会也不少啊！"张秋虫《滑稽影片之价值》（大中华百合公司特刊《呆中福》，1926年，上海）一文也表示："《呆中福》一剧，甚驰誉于南中，其所以别于寻常趣剧者，有情节，有主义。观众至秉烛达旦一折，盖未有不喷与可之饭者，而尤能得乐而不淫之遗意，斯其所以难能可贵也矣。"

工之爱情》可谓集中国早期滑稽短片之大成。

实际上，当中国电影人进行民族喜剧影像建构之始，就已经痛感编剧"笑片"之困难和滑稽人才之缺乏。由于中国的主流文化并不像好莱坞一样如此顺利地接纳幽默和滑稽的叙事传统，编制滑稽影片无疑类似戴着脚镣逗乐；对于滑稽短片来说，"剧情既不可无意义，而表演又不能太荒唐"的清规戒律确实成为编剧者的沉重桎梏；而郑鹧鸪、黄君甫和丁元翼等文明戏演员的银幕表演，不是近于"胡闹"，就是失之"呆板"，很难在滑稽短片中挑起逗乐而又不为观众唾弃的大梁。这样，摆在中国民族喜剧影像探寻者面前的唯一路径，就是充分运用摄影、剪辑和叙事造成喜剧效果，并以此映照创作者的平民意识，完成滑稽影片的时事讥讽功能。可以说，《劳工之爱情》正是在如此语境中产生的一部优秀作品。

首先，为了尽量回避演员在银幕喜剧表演方面的能力缺憾和平庸表现，《劳工之爱情》设计了一套以中、近景为主的镜头系统，这与卓别林电影大部分场面均采用全景拍摄截然不同；在郑木匠（郑鹧鸪饰）苦苦思恋祝女（余瑛饰）的几个关键性"近景"中，都有郑鹧鸪过于夸张、令人不忍卒睹的表演，他不是摇头晃脑、眉飞色舞地沉浸于美好的想象中，就是双眼斜翻、满面愁容地深陷在痛苦的追忆里。然而，编导者的才华正是在这样的"近景"构图中集中体现出来：第一个"近景"里，郑木匠一手叉腰，面向摄影机作大笑状，这本是一个俗气得令人反胃的画面，但导演颇费心机地在画面左上角叠化出一个幻影，是郑木匠向祝女示爱的动作。如此构图，不仅转移了观众的视线，而且达到了意想不到的喜剧效果；第二个"近景"画面，亦采取相似的构图方式，沮丧的郑木匠半身画面左上角，叠化出祝医生（郑正秋饰）苛待未来女婿的画面，这不仅使影片在原有的喜剧效果基础上又增添了新的滑稽因素，而且表达了平民社会中有情人难成眷属的社会意蕴。

其次，为了获得强烈的喜剧效果，《劳工之爱情》还在中国电影里较早地、创造性地运用了变速摄影技巧。为了惩罚全夜俱乐部里聚众赌博、

贻害他人的一群人，也为了替祝医生输送病人并最终娶得祝医生之女，郑木匠决定把做好机关的木板按照原来位置，一块一块地摆放在楼梯上。这里，创作者别具匠心地使用降格摄影，使郑木匠来来去去的举动比平常速度加快了好几倍，既渲染了郑木匠此刻的快意心境，又让观众在对未来结果的紧张期待中获得不同凡响的快乐体验。

另外，从整体上看，《劳工之爱情》体现出电影化的、喜剧式的叙事特征。在一个严肃却又不乏奇思异想的故事框架里，编导者的空间思维亦即蒙太奇思维能力得到了较好的发挥。对于一部长度仅有3本的滑稽短片而言，6个场景、188个画面镜头和49段说明性字幕能够有机地组织在一起，显然不是非电影化的叙事方式所能达到的境界；其中，从郑木匠住房外出现"全夜俱乐部"的中景镜头开始，到郑木匠想好惩罚赌客们的绝招的中景镜头为止，一共35个镜头，只出现两次简短的字幕（均为赌客们算"翻"的惊讶声，实际上可有可无），场景在郑木匠住房与全夜俱乐部之间来回交织，达到了绝好的喜剧效果。

诚然，由于法、美两国喜剧电影的强大压力以及观众和舆论针对国产喜剧电影越来越高的要求，包括《劳工之爱情》在内的中国早期滑稽短片，并未在商业拓展领域获得应有的成就；尤其当明星影片公司的《孤儿救祖记》（1923）等家庭伦理情节剧创下国产电影票房新高之后，滑稽短片的市场前景就显得十分黯淡了。中国民族喜剧影像要想继续发展，显然必须建立自身的喜剧传统，并在此基础上形成相对完备的类型意识和类型策略。只有这样，才能与始终不衰的家庭伦理情节剧和风头正健的神怪武侠片一争短长。

二、笑闹滑稽传统的建立（1925—1940）

在中国早期喜剧电影的发展历程中，徐卓呆、汪优游和汤杰三位电影人的探索功不可没。从1925年到1940年间，三人苦心经营，逐渐在中国

影坛树立起"李阿毛"和"王先生"系列喜剧品牌。作为类型的中国早期喜剧片,也终于在民族危亡、资产贫弱和民生凋敝的乱世之中建立起属于自身的笑闹滑稽传统。

踏入影界亦即力图成为"银幕上的笑匠"之前,徐卓呆和汪优游本是所谓的"新剧家",分别被人冠之为"文坛上的笑匠"和"舞台上的笑匠"。[1] 1925年,为了满足"影戏的瘾",两人在上海创办了开心影片公司,专门拍摄"以引人开心为唯一之目标"的长短滑稽片及神怪武侠片。[2] 先是以极少的费用,抱着为观众"换换眼光"的目的,于1925年间拍摄了《隐身衣》《临时公馆》和《爱情之肥料》三部滑稽短片。由于此时的短片拷贝,销售起来已经非常困难,只好从1926年起主要改拍滑稽长片,先后完成《神仙棒》《雄媳妇》《济公活佛》(1—4)、《剑侠奇中奇》(1—2)、《十三号包厢》和《千里眼》等作品;并继续拍摄《怪医生》《活招牌》《活动银箱》《猪八戒游沪记》《时来运转》和《天仙赐福》等滑稽短片。这些影片大多由徐卓呆编剧,汪优游导演,徐卓呆和汪优游主演。尽管在舆论眼中,两位新剧家开办影片公司颇有"玩票"之嫌,其出品也被讥评为"不开心",[3] 在票房上更没有获得预想的业绩,但正是在开心影片公司的创作实践,使徐卓呆和汪优游积累了比较丰富的喜剧电影经验,为抗战时期出现在"孤岛"的"李阿毛"系列喜剧影片奠定了基础。

跟徐卓呆和汪优游不同,汤杰是以一个滑稽演员的身份进入电影界,并在1934年自组新时代影片公司(挂靠天一影片公司)自导自演影片《王先生》之后,才引起电影界广泛关注的。1934年前,汤杰在《人心》(1924)、

[1] 不开心:《谈谈开心的三笑片》,《影戏世界》第11期,1926年2月,上海。

[2] 徐卓呆:《我办影戏公司的失败谈》,《电影月报》第2期,1928年,上海。

[3] 在《谈谈开心的三笑片》(《影戏世界》第11期,1926年2月,上海)一文里,作者"不开心"表示:"我的确承认徐卓呆是文坛上的笑匠,汪优游是舞台上的笑匠,但是我绝对不敢承认他俩是银幕上的笑匠。""在《隐身衣》一张里,便壶当酒壶、粪箕当帽子、扫帚当扇子,真是龌龊不堪,只能引起一般稚子的一笑,我想在他们自己一定非常快活,以为是成功了。哈哈,面皮未免太厚了。"

《新人的家庭》(1926)、《侠女救夫人》(1928)和《啼笑姻缘》(1932)等影片中担任配角，除了与王献斋、黄君甫和韩兰根等人一起被称为"小丑角"之外，并未获得更多的评论。[1] 但因"脸凹"而具明显滑稽生理特征，并与画家叶浅予笔下的漫画人物"王先生"相貌相近的汤杰，终于从1934年起走红影坛。作为导演兼主演，汤杰相继推出了《王先生》(1934)、《王先生的秘密》(1934)、《王先生过年》(1935)、《王先生到农村去》(1935)等几部"王先生"系列喜剧影片，并主演了《王先生奇侠传》(1936，左明编导)和《王先生生财有道》(1937，左明编导)，均创造了"相当高"的票房纪录；汤杰也因此声名大振，到达观众"只喊王先生，而不呼汤杰"的地步。[2]

抗日战争的全面爆发，改变了中国电影的总体格局。毫无疑问，大后方和根据地不可能为滑稽、喜剧演员发挥自己的才华提供基本的平台；但在上海"孤岛"，却还延续着中国商业电影的流脉。这一期间，与把抗日救亡和民族利益放在首位的大后方抗战电影相比，选材颇多限制、商业气息浓郁的"孤岛"影坛，通过庄谐并重、嬉笑怒骂的方式关注社会、讽刺人性，进而折射出特定时代的救亡与启蒙主题。在这样的背景下，以汤杰和徐卓呆、汪优游为代表的中国早期喜剧电影人，不仅把"王先生"系列喜剧推向类型艺术的巅峰，而且成功地创造了"李阿毛"系列喜剧电影，使"孤岛"成为中国早期喜剧电影类型得以大量实践并走向成熟的重镇。

据统计，"孤岛"时期拍摄的"王先生"系列喜剧片有5部，包括《王先生吃饭难》(1939)、《王先生与二房东》(1939)、《王先生与三房客》(1939)、《王先生做寿》(1940)、《王先生夜探殡仪馆》(1940)，除了《王先生夜探殡仪馆》由黄嘉谟编剧，汤杰导演兼主演以外，其他均由汤杰编导并主演，华新影片公司出品。"李阿毛"系列喜剧片有3部，包括《李阿毛与唐小姐》

[1] 史泽永《明星杂谈》(《影戏生活》第1卷第3期，1931年1月，上海)一文，列出1931年前银幕"小丑角"6人：王献斋、黄君甫、萧正中、葛福荣、韩兰根、汤杰；"老丑角"3人：洪警铃、周空空、黄君甫。

[2] 龚稼农：《龚稼农从影回忆录》，台北传记文学出版社，1980年版，第101—102页。

(1939)、《李阿毛与东方朔》(1940)、《李阿毛与僵尸》(1940)，均由徐卓呆编剧，尤光照主演，国华影片公司出品。

总的来看，在"孤岛"影坛几乎丧失理智的商业竞争过程中，"李阿毛"系列影片因为过于重视"滑稽"和"噱头"，遭人诟病之处甚多。《李阿毛与东方朔》又名《忠孝节义》，便打着"重整道德运动"的旗帜，乱搅胡闹，"噱天噱地"；当徐卓呆把这部"得意之作"交给国华影片公司的演员阅读后，竟有几个演员提出抗议，表示"宁愿撕合同，不愿接受这个剧本"。[1] 当时的影评界也明确指出，如《李阿毛与唐小姐》和《李阿毛与东方朔》一类的滑稽影片，单单依靠"噱头"来争取卖座应该是行不通的了。[2] 但颇有讽刺意味的是，《李阿毛与东方朔》上映后，竟开映24天，成为1940年上半年上海"孤岛"卖座最盛的10部影片之一。[3] 这在很大程度上表明，对于大多数普通电影观众而言，喜剧类型影片确实是他们寻求内心舒展和片刻欢娱的一剂良方，尤其当他们面对国破家亡惨痛和黑暗残酷现实的时候；同时，"李阿毛"系列影片大多以"孤岛"市民关注的切身问题为题材，这是博得市民观众好感的直接原因；当然，为了配合闹剧剧情，创作者在"李阿毛"系列影片中所运用的一系列特技效果（如变速摄影、隐身术、空中飞人、小人变大人、一人二角并在同一画面内握手等），也能引起观众莫大的好奇心。[4] 应该说，正是这种内在的精神需求和外在的影像奇观，推动了"孤岛"影坛以至中国早期喜剧电影类型的发展。而在这一至关重要

[1] 《李阿毛的剧本成问题》，《青青电影》1939年第4期，第28页。

[2] 郑逸梅：《银坛回忆录》，《大众影讯》1940年第1期，第18页。

[3] 《上半年度十部卖座片》，《中国影讯》1940年第1期，第18页。

[4] 在《民国影坛》（江苏古籍出版社，1997年版，第316页）一书中，朱剑、汪朝光指出："李阿毛系列片源于徐卓呆在小报上办的'李阿毛'信箱，以李阿毛博士之名，回答一些小市民关心的问题。国华公司以此为题材连拍了好几部影片，如《李阿毛与唐小姐》《李阿毛与东方朔》等，由滑稽明星尤光照主演。王先生与李阿毛系列片内容适应小市民的欣赏层面，充满了各种荒唐的噱头和闹剧。摄影师罗从周在李阿毛系列片中运用了一系列特技镜头，如高速、低速摄影（即慢、快镜头），隐身术，空中飞人，小人变大人，一个演员演二个角色又在同一画面内握手等，引起观众的好奇心。"

的发展过程中,徐卓呆的"李阿毛"和汤杰的"王先生"系列影片可谓生逢其时。

相较"李阿毛"而言,"王先生"系列影片一定程度上克服了为"滑稽"而大闹"噱头"的时弊,显得更加严肃,也更加耐人寻味一些。正因为如此,"王先生"也得到舆论界更多的佳评。关于"王先生"系列与"王先生"形象,舆论便曾表示,《王先生》已成为"中国权威的滑稽长片","王先生"也成为银幕上"无人不知的滑稽人物";至于《王先生与三房客》和《王先生做寿》两片,都能紧握"现实题材",描写上海目前"怪现状",对社会中一般乘机渔利之徒加以"恶毒的讽刺",极尽"讽刺调笑"之能事,实为"不可多得"之作。[1] 另外,还列出一副对联,概括了《王先生做寿》的突出特点:"针砭时事百态,讽骂世上丑类。批发大宗笑料,拍卖全部噱头。"[2] 可以看出,"王先生"系列不仅依赖"笑料"和"噱头"吸引观众,而且能够在时事讥讽中显示出笑中带泪的悲剧情调和始终如一的平民意识,已经赋予中国早期喜剧片一种鲜明的民族风格。

为了深入分析"王先生"系列喜剧片的特点,仅以目前还能获得胶片的影片《王先生吃饭难》为例。

《王先生吃饭难》是"孤岛"时期拍摄的"王先生"系列喜剧片的第一部,但在整个"王先生"系列中已是第七部作品;影片由汤杰编导,沈勇石摄影,汤杰、桑淑贞、仓隐秋主演。综观全片,不仅具备明显的喜剧类型电影特征,达到令人忍俊不禁的喜剧效果,而且能够将巧合、夸张、对比等喜剧元素较好地融汇在一起,整体处理恰到好处、游刃有余,颇露成熟气息与佳作丰姿。

影片开头便引出主题:一个米坛子的特写镜头,一只手伸过来揭开坛盖,只在底部看到几粒白米;镜头摇开,是愁眉苦脸的王先生正在为全家的

[1] 参见宣良:《每月情报》,《新华画报》第5卷第1期、第5卷第7期,1940年1月、1940年7月,上海。

[2] 《〈王先生做寿〉月内完成》,《中国影讯》1940年第1期,第9页,上海。

吃饭问题犯难。轻快而又不乏戏谑色彩的音乐声中，冥思苦想的王先生竟取下帽子，把坛盖戴到了头上，绕着米坛转起了圈子。胖胖的太太和漂亮的女儿吃惊地看着这一切，发誓要离开穷困潦倒的丈夫和父亲。语言挽留未果，王先生只好追到门边，弯腰抓住太太的袍子一角，并隔门表白虽是中学教师，但凭自己的满腹经纶和文才，是不会一辈子养不活妻女的；无奈太太已经金蝉脱壳，昂头离去，剩下王先生一人独对空袍、倚门发呆。屋里、屋外两个场景，加上16个以短为主、长短结合的镜头，就将影片的讽刺情境和喜剧氛围营造起来，极为成功地抓住了观众的心理。尤其两处精彩的声画对位，不仅增添滑稽色彩，而且深化批判主题。第一处是米坛子被太太踢翻后左右滚动的特写镜头中，配太太对丈夫的数落声："你呀，一辈子也不会好啦！你呀，一辈子就不会好的！"让人在王先生的命运与空空滚动的米坛子之间产生联想；推搡之下，胖太太倒地滚动，姿态也如空空滚动的米坛子。如此声画组合，颇类妙手偶得。绝妙声画对位的第二处是在王先生拽袍挽留太太的时候。太太正在屋外脱袍子预备出走，传来屋内王先生的恳求："太太，我是一个中学堂的教授，凭我这一肚子的文才，不会让你们穷一辈子的；总有一天，会让你们享福。"恳求声中，太太已带女儿愤然远去。此中流露出来的滑稽感和无奈感，确实只能意会无法言传。

作为类型的中国早期喜剧片，"王先生"系列的成熟气息与佳作丰姿还体现在喜剧冲突的优秀创意上。《王先生吃饭难》一片里，由于贫困而无法挽留住妻女的王先生，包了两根瘦瘦的油条进公园，预备在没人的地方偷偷进餐。画面先是有云天空与风动树丛的空镜头，慢慢摇到公园中行走的王先生身上。瘦小的王先生穿过如织的游人，在假山旁的一排长椅上坐下来，打开报纸，出现一个大特写：躺在报纸上的油条。王先生仔仔细细地卷起油条（可与《寻子遇仙记》和《淘金记》里查尔斯·卓别林的"抽烟"和"吃鞋"的仪式性场景相互参照），正要送往嘴里的时候，突然收回并藏进衣兜；少顷，一对恋爱男女入画，旁若无人地坐在王先生身边亲热起来。王先生只好起身离开，好不容易发现路边的两把椅子，左顾右盼一会

后正待坐下，两个年轻人飞快地搬了椅子出画，王先生便一屁股坐在了地上。倒霉的王先生这才发现，公园里尽是一对一对的、沉湎在爱情幸福中的情侣。没办法，只好在一对情侣依偎的长椅背后坐下来，正找油条的时候，情侣站起来仿照好莱坞影星拥抱再三，王先生闭上眼睛，赶紧逃离，竟在途中找到了自己的油条。于是去往一片有水的、曲折的回廊，迎头遇到一对情侣，转头又遇到一对情侣，两对情侣夹击之中的王先生已经没有退路，便把油条拿出来，装作悠闲地喂鱼。一片、两片、三片、四片，扔完油条却又饥肠辘辘的王先生，示威一般地看着两对情侣，拍拍手快步而去。这一组合段里，除了音乐和鸟叫声以外，没有一句对白，但通过情侣的幸福生活与王先生的离异处境以及王先生想吃油条却死要面子之间的喜剧冲突，将时事关切与人性讽刺较为完美地结合在一起。

除此之外，《王先生吃饭难》还有许多令人喷饭却又格调不俗的情节设置和噱头表演。王先生"求职"一段，当王先生好不容易捞到机会与招聘者见面的时候，影片中最有喜剧效果的场面出现了。王先生进门，脱下长袍，预备找一个地方挂起来，不料屋里不仅没有衣架，甚至连墙上也找不到一颗钉子，尴尬的王先生只好重新穿上长袍，站在同样面露诧异的三个主考官面前。这时，一个主考官大声喝问："你叫什么？"王先生嗫嚅着说："我姓王。"主考官不耐烦地问："王什么？"王先生回答："王先（新）生。"另一站着的主考官气愤地一摔简历："什么王先生路先生的！"王先生连忙解释："唉，就是新旧的新，王新生。"主考官再次厉声喝问："几岁？"王先生低头看看别人的简历，上面写着"18岁"，就对三个主考官分别说了三次"18岁"。主考官吃惊地打量着他："你到底有几个18岁呀？"王先生伸出三个手指说："三个18岁。"这下，轮到主考官们犯难了。其中一个算道："三八二十八，三三得九……"另一个忙说："不对不对，三八二十二，加三，二十五……"第三个抓耳挠腮，嘴里念念有词好半天，竟一挥手冲王先生："别算了别算了，你说你属什么？"王先生说："属猫的。"三人大笑起来："哪有属猫的！"王先生解释："有的，有的，就是那个喵——"学了

一声猫叫。三人不耐烦了，一拍桌子："别胡说八道了！你到底几岁？"王先生只好说道："54岁。"三人面面相觑，拿起王先生的简历并把它撕得粉碎。——54岁的中学教师要到文盲一样的主考官那里寻找职业，并接受如此残酷的人格羞辱，影片将王先生的悲惨境遇用笑闹滑稽的方式展示出来，可谓笑中带泪、入木三分。

实际上，正是"王先生"和"李阿毛"系列喜剧影片，在对非常时期小人物日常生活的观照中，建立起了中国喜剧电影的笑闹滑稽传统。总的来看，这是一种既承袭中国文人忧国忧民、伤时愤世精神，又受到卓别林等喜剧电影大师"笑中含泪"风格影响的中国喜剧电影；它力图以滑稽主人公的言语、动作和形象引人发笑，并通过戏谑嘲笑与插科打诨乃至越出常规的荒诞方式，揭露对象的自相矛盾和可叹可笑之处，从而达到批评社会与讽刺人性的目的。诚然，这种浸透着时事讥讽、悲剧情调和平民意识的中国笑闹滑稽电影，是在查尔斯·卓别林和雷蒙德·格里菲斯（Raymond Griffith，旧译莱蒙葛莱菲士）等喜剧电影大师的影响下形成的，但也与中国早期影评界和电影创作者对"无理取闹"喜剧片的拒斥和对"笑中带泪"喜剧片的推赏分不开的。早在1927年，就有评论指出："滑稽影片不是一种无理取闹的电影，要有一种讽刺的意思，从冷酷的表情中，显露出很深刻，很热烈令人发笑的资料。譬如从前受人欢迎的开司东、拉兰西门、泡洛等，和追跑掷物无理取闹的滑稽影片，现在都打消得无影无踪，就是因为他们太胡闹，而卓别林罗克裴司开登邓南和新进的滑稽明星莱蒙葛莱菲士几人，所以到现在还受一般人的欢迎，就因为他们的一举一动，既滑稽而复耐人寻味，而具深刻的描写，丝毫没有牵强的胡闹。"[1] 著名导演孙瑜看了卓别林的《城市之光》以后，也颇有见地地表示："卓氏在电影界有长久的历史，占伟大的势力。他的影片——除去他初年时代的胡闹瞎打短片以外——总是戴着滑稽的假面具，笑里含刀，隐隐挑刺着人生的凄凉苦

[1] 罗树森：《谈滑稽电影》，明星公司特刊《血泪碑·真假千金》，1927年，上海。

痛。我们看了《逃犯》《淘金记》《马戏》等影片，笑果然是笑了；但是当那个小胡子旧衣敝屣，冒着险，踏着雪，捧着一颗破碎不堪的心，处处受人们的欺辱鄙笑的时候，我们谁人不生了很深的怜悯呢？"[1]

就是在这样的背景下，"王先生""李阿毛"系列以及其他中国早期喜剧电影（如模仿美国喜剧演员劳莱和哈台"黄金组合"而成的、由殷秀岑和韩兰根联合主演的喜剧影片），奠定了中国喜剧片的"滑稽而复耐人寻味"和"笑里含刀"的笑闹滑稽传统。当这种笑闹滑稽传统与洪深、孙瑜、欧阳予倩、蔡楚生尤其陈鲤庭、张骏祥、桑弧、曹禺、阳翰笙、陈白尘、沈浮等知识分子气息浓郁的电影创作者结合起来之后，中国早期喜剧片的人文批判视域就得到了极大的拓展。

三、人文批判视域的拓展（1925—1949）

按香港电影学者黄继持和林年同的观点，中国电影素有"戏人电影""文人电影"和"影人电影"三个系统。[2] 对于纷繁复杂的早期中国电影现象而言，此说难免有主观武断、削足适履之嫌，但其分类思维的研究方式颇有价值。确实，在郑正秋、张石川、徐卓呆、汪优游、汤杰等一批喜剧电影创作者与洪深、孙瑜、欧阳予倩、蔡楚生尤其陈鲤庭、张骏祥、桑弧、曹禺、阳翰笙、陈白尘、沈浮等另一批喜剧电影创作者之间，存在着一种精神走向和文化蕴含上的分野。无论这种分野是否可以运用"戏人电影""文人电影"和"影人电影"之间的区别来划定，以下判断应该都是可以成立的，

[1] 孙瑜：《卓别麟与〈城市之光〉》，《影戏杂志》1931年第2期，第1页，上海。
[2] 按林年同在《中国电影美学》（台湾允晨文化实业股份有限公司，1991年版，第67—112页）一书中所言，"戏人电影""文人电影"和"影人电影"概念是黄继持在1983年8月香港中国电影学会一次有关早期中国电影问题的座谈会上提出来的；林年同在《论"戏人电影"与"文人电影"》一文中，也详细辨析了"戏人电影"和"文人电影"之间的异同。

亦即：包括洪深、孙瑜、欧阳予倩、蔡楚生尤其陈鲤庭、张骏祥、桑弧、曹禺、阳翰笙、陈白尘、沈浮等在内的喜剧电影人，他们在人文批判方面的宽广视域，远在郑正秋、张石川、徐卓呆、汪优游、汤杰等一批喜剧电影创作者之上；正是在人文批判视域方面的拓展，才将中国早期喜剧电影的笑闹滑稽传统，推向了一个更加深厚、宽广的新境界。

认真考察中国早期喜剧电影就会发现，作为类型的中国早期喜剧片，其人文批判视域的拓展，实际上是伴随笑闹滑稽传统的建立而逐渐得到发展的。也是从1925年开始，当徐卓呆、汪优游和汤杰等人的笑闹滑稽影片风行影坛的时候，在洪深、孙瑜、欧阳予倩和蔡楚生等人的创作，如《冯大少爷》(1925)、《爱情与黄金》(1926)、《少奶奶的扇子》(1928)、《野玫瑰》(1932)、《迷途的羔羊》(1936)、《狂欢之夜》(1936)、《新旧上海》(1936)、《王老五》(1937)、《梦里乾坤》(1937)、《马路天使》(1937)、《乞丐千金》(1938)、《木兰从军》(1939)等作品里，票房的利益往往不再是创作者们考量的主要对象，这使他们能够在自己的影片中灌注更多的思想和个性，因而也为中国早期喜剧片带来或清新活泼、或凝重深沉的空气。尽管同样需要"噱头"和"滑稽"，但思考多于噱头、讽刺大于滑稽的局面已然形成，中国早期喜剧片也开始获得不可多得的人文批判视域。在这方面，《王老五》（华安影业股份有限公司，蔡楚生编导，周达明摄影，王次龙、蓝苹、殷秀岑、韩兰根主演）和《木兰从军》（华成影片公司，欧阳予倩编剧，卜万苍导演，余省三摄影，陈云裳、梅熹、殷秀岑、韩兰根主演）较有代表性。

与"王先生"和"李阿毛"系列喜剧电影不同，包括《王老五》和《木兰从军》在内的喜剧影片，对启蒙与救亡这一时代性主题的表达，显得更加直接，也更加深刻一些；也就是说，在蔡楚生、欧阳予倩等电影工作者的努力下，这些影片作为喜剧类型电影，已经在根本上与"王先生"和"李阿毛"的笑闹滑稽传统拉开了距离。在题材的选择、"意识"的表现以至电影思维的方式等方面，这些影片大多受到列宁主义电影观念以及同时期苏联进步电影的启发，而20世纪30年代以来中国电影文化运动的直接影响，

是使这些影片不在"低级趣味"和"生意"上着眼,而能"抓住现实""强调意识"的重要原因;[1] 另外,对社会问题、人生经验和时代潮流的密切关注和深入探求,也使这些影片体现出一种更加开阔、更加健康也更加符合人性发展趋势的喜剧性姿态。

正是由于站在了这样一个相对高出的立场上,《王老五》便成为中国早期喜剧类型电影中兼具喜剧才情和人文深度的一部优秀作品。影片里的王老五及其周围的一群人,处在阶级地位的最底层,正如片头字幕所示:"本剧所描写的全是些平凡渺小的人'渣'——他们生既不知其所自来,死也不知其所自去。"但面对艰辛生活的压力和危难时世的挤迫,他们自有享受欢乐的权利与选择反抗的勇气。编导者蔡楚生充分发挥自己在《渔光曲》和《迷途的羔羊》等影片中就已形成的、在"正确的意识"外面包上一层"糖衣",以便使观众产生"兴趣"的长处,[2] 对抗战全面爆发前的底层民众生活进行了风俗画式的、充满喜剧色彩却又不无悲剧感受的展示。如果说,在主要演员殷秀岑(饰阿福)和韩兰根(饰阿毛)一胖一瘦、王次龙(饰王老五)和蓝苹(饰李女)一粗一细的滑稽搭配中,还能看出好莱坞喜剧电影的影响痕迹;那么,王老五、阿福和阿毛等人在贫困线下和战火硝烟中挣扎求生,并最终向危艰时况发出严正抗议的呼声,就显然来自《战舰波将金号》《亚细亚暴风雨》《生路》和《重逢》等苏联电影的鼓舞和启迪。[3]

[1] 正如金则人所言:"《迷途的羔羊》不在低级趣味上着眼,不在生意上着眼,而能抓住现实,强调意识,作为一个社会问题而提出,可谓不同凡响,难能可贵。"《〈迷途的羔羊〉座谈会》,《大晚报》"剪影"1936年8月21日,上海。

[2] 参见蔡楚生的《八十四日之后——给〈渔光曲〉的观众们》,《影迷周报》第1卷第1期,1934年9月,上海。在《〈迷途的羔羊〉杂谈》(《联华画报》第8卷第1期,1936年,上海)一文里,蔡楚生也谈到了自己决定以"喜剧"形式来处理整部影片的动机和预想的效果。

[3] 实际上,蔡楚生的《迷途的羔羊》就明显受到苏联影片《生路》的影响。在《〈迷途的羔羊〉座谈会》(《大晚报》"剪影"1936年8月21日,上海)里,章乃器表示:"《迷途的羔羊》这张片子在意识及艺术上均为最大的成功。看过了这片子之后,谁都会想起《生路》来。"艾思奇也指出:"这片子显然是受了《生路》的影响的,但它绝没有机械地模仿《生路》,那里面所描写的完全是中国的现实。"

实际上，影片开头一段，就是一系列较为显著的"苏联镜头"：先是河流、帆船与城市风景的大幅横移，接巨大船坞的特写，转桅杆下牢骚满腹的主人公王老五；再接一个特写，王先生的破裤烂鞋，向右横移，一双锃亮的皮鞋入画，镜头缓缓上仰，一个持枪警察的背部特写。随后，镜头在王老五与警察之间反复切换，共计5个来回，较好地昭示出两人之间的紧张敌对关系。颇有意味的是，蔡楚生没有将这种表达"紧张"和"敌对"情绪的蒙太奇手段贯穿到底，而是在随后的影片里，融进了更多轻松活泼的喜剧元素，展现出怀揣微薄希冀的底层草民不无张扬的乐观性情。阿福、阿毛逗趣王老五一段，便采用说唱手段，在充满善意的讽刺调笑中达到强烈的幽默滑稽效果；即便影片结尾，也是一幅家庭和乐谐趣图：小小的陋室里，王老五和李女这一对贫贱夫妻终于达成谅解，王老五悲喜交集地把头埋在老婆怀里，并"哇哇"痛哭起来；面对此景，躺在另一床上的三个子女禁不住欢快地笑闹不已。

跟《王老五》一样，《木兰从军》也是一部既"强调意识"又不乏"趣味"的作品。在"孤岛"特殊的政治、经济和文化背景里，编剧欧阳予倩和导演卜万苍都力图借古喻今，"从古人身上灌输以配合这大时代的新生命"。同时，为了吸引观众，欧阳予倩没有把花木兰完全描写成一个"反封建的女性"，而是"着重写她的英勇和智慧"。[1] 这样，就能抓住木兰从军女扮男装这一喜剧性"戏眼"，在名与实、貌与质、娇弱与勇力的矛盾冲突中寻找既适应抗敌形势，又利于卖座前景的电影题材；另外，在导演影片的过程中，卜万苍也没有板起面孔教训观众，而是在演员搭配、台词处理和镜头运动等方面，都使影片流露出一种难得的轻喜剧色彩。[2] 影片里，韩兰根、殷秀岑、刘继群、章志直、尤光照、洪警铃、葛福荣、王吉亭等

[1] 欧阳予倩：《电影半路出家记》，中国电影出版社，1962年版，第36—39页。

[2] 在《我导演电影的经验》(《电影》第37期，1939年5月24日，上海) 一文里，卜万苍谈到了自己心目中"优秀"影片的标准："一张优秀的影片，它应该是富有轻快的调子，运用纯熟的技巧，在不沉闷的空气下，灌输正确的严肃的意识，务使观众愉快的接受下来。"

中国早期影坛上的老小"丑角"几乎一网打尽，这些配角的身体特征及其滑稽表演，犹如散落在叙事和影像里的"味精"，不时出来调节略显沉闷的空气；影片开头，老赵、老张和老李三猎人联合起来戏弄木兰，他们的台词念起来十分押韵，颇类中国传统戏曲中的道白。该组合段共19个镜头，惯于随声附和的老李，竟将口头禅"可不是吗？"重复了5次，在准确刻画人物性格的过程中达到了幽默讽刺的喜剧效果。同样，在镜头运动和画面构成方面，《木兰从军》的"趣味"设计也是令人"鼓掌不绝"的，正如当时的评论所言："导演则把全片的重心，强固地握住，而并不因若干的滑稽穿插使紧张的空气松懈起来。花木兰是怎样一个女性，第一场便给予充分的发扬。而镜头的活泼与处理的聪明，更属难得。木兰骑在马上，摄取欺侮她的男人的特写。以及百姓入伍，紧凑的片段摄制，间以韩兰根骑倒马等滑稽穿插，都显得有非常轻快生动的调子。"[1]

正是由于在"紧张空气"与"滑稽穿插"之间的成功把握，《木兰从军》拍成后，引起"孤岛"电影界的轰动，创下了在"孤岛"连续上映85天的票房纪录；影片运抵港澳、东南亚以及中国大后方，也受到热烈欢迎和较高评价。[2] "正确的严肃的意识"的获得，人文批判视域的拓展，不仅使中国早期喜剧片步入一个更加深厚、宽广的新境界，而且使其赢得进步电影界和戏剧文化界人士的广泛青睐，并促使他们纷纷投身喜剧电影的写作和拍摄实践之中，有效地推动了中国早期喜剧电影的发展。现在看来，由陈白尘作剧、陈鲤庭编导的《幸福狂想曲》（1947），袁俊（张骏祥）编导的《乘龙快婿》（1947），桑弧编剧、佐临导演的《假凤虚凰》（1947），张爱玲编

[1] 《〈木兰从军〉佳评集》，《新华画报》1939年第4期，第3页。

[2] 史东山《抗战以来的中国电影》（《中苏文化》第9卷第1期，1941年7月）一文，如此评价包括《木兰从军》在内的一部分"孤岛"电影创作："可喜，大多数的制片者与工作者，虽然处于敌伪利诱威胁下，依然表现了他们善斗的姿态，迂回曲折地干了不少工作，在他们的出品：《木兰从军》《明末遗恨》《荆轲刺秦王》《岳飞》《西施》《费贞娥刺虎》《秦良玉》《陈圆圆》《黑天堂》等影片的题名上，很显明地可以看出他们的用心所在。"

剧、桑弧导演的《太太万岁》(1947)，曹禺编导的《艳阳天》(1948)，阳翰笙编剧，赵明、严恭导演的《三毛流浪记》(1949)，沈浮、王林谷、徐韬、赵丹、郑君里、陈白尘（执笔）编剧，郑君里导演的《乌鸦与麻雀》(1949)，桑弧编导的《哀乐中年》(1949)等影片，无疑已经成为中国早期喜剧影片的经典，并大致形成这一阶段中国喜剧电影的两大派别：主要以文华影业公司出品《太太万岁》为代表的"人文派"喜剧片，以及主要以昆仑影业公司出品《乌鸦与麻雀》为代表的"社会派"喜剧片。[1] 总的来看，"人文派"喜剧片主要以中产阶级的爱情、家庭生活为题材，在相对平和、温馨的喜剧场景中表现存在的矛盾、人性的尴尬；而"社会派"喜剧片主要以下层民众的生存艰难为题材，在相对强烈的阶级冲突和人性剖析中流露大胆的嘲弄、辛辣的讽刺。两派喜剧影片的出现，既是中国早期喜剧电影发展到成熟阶段的主要表征，也是中国早期喜剧片人文批判视域得到极大拓展的必然结果。

如果说，作为类型的中国早期喜剧片从一开始就受到好莱坞喜剧电影的影响，那么，到20世纪40年代后期，在《太太万岁》这样的喜剧影片中，好莱坞"神经喜剧"（screwball comedy）的影响则是主要通过编剧张爱玲刻骨铭心的婚姻体验后转换为发人深省的喜剧影像的。[2] 在这里，生存况味和情感体验的深度，已经在张爱玲的女性笔触、桑弧的细腻手段和主要演员蒋天流、张伐、石挥、上官云珠的不俗表演中得到悲喜交集的展呈。尽管在当时及以后的很长一段时间里，《太太万岁》这样的"人文派"喜剧片

[1] 把文华影业公司与昆仑影业公司出品的影片分别放置在"人文派"和"社会派"电影的框架里进行分析研究，是丁亚平《影像中国：中国电影艺术（1945—1949）》（文化艺术出版社，1998年版）一书的重要内容。按作者的观点，社会派电影更加注重"现实与历史批判"，而人文派电影集中反映"对人生与心灵的探察与追询"。

[2] 郑树森在《张爱玲的〈太太万岁〉》（台湾《联合报》副刊，1989年5月25日）一文指出，《太太万岁》"部分桥段近乎三十年代好莱坞的神经喜剧，也就是对中产（或大富）人家的家庭纠纷或感情纠葛，不加粉饰，以略微超脱的态度，嘲弄剖析。情节的偶然巧合，和对话的诙谐机智，在这类作品里，也是不可或缺的要素。"

并没有获得主流舆论的正面评价，[1] 但影片在人性探求、文化批判和喜剧类型的掘进等领域做出的巨大贡献，是应该引起研究者的充分关注的。

毫无疑问，影片《太太万岁》是一部探求人性深度的作品，否则，编导者没有必要在众多人物及其复杂关系中花费如此之多的精力；尤其当影片中唐志远（张伐饰）向自己的岳父（石挥饰）借钱而不得的场面也得到精心演绎之后，《太太万岁》就不应该被当作只是一部"庸俗无聊"的、"逃避现实"的末流商业片了。在唐志远向岳父借钱的段落里，人情冷暖通过喜剧手段发挥得淋漓尽致。先是唐志远落寞地坐在客厅喝茶，镜头摇开，随唐志远视线仰摄叼烟袋走下楼梯的岳父；唐志远恭敬地迎上去，两人坐下后，唐志远开始谈论自己发展事业的"计划"，岳父不等说完，便不耐烦地打断："计划？嘿，你怎么老有这么些个计划！你在银行里干得不是好好的吗？"镜头始终打在唐志远脸上："我在银行里整天干的都是点钞票啊，可是点来点去全是人家的钞票！这样干下去太没有前途了呀！"转接岳父特写："前途？志远，不是我说你，这一个年轻人不好好地做事，专门胡思乱想的，还有什么前途啊？啊？我劝你呀，以后还是安分守己的，别尽出什么新花样！啊？啊！"正说着，电话铃响，岳父不动声色地听起佣人传话，得知对方姓"林"，便大声说："啊，姓林的，又是来借钱的！告诉他，不在家！"镜头接到唐志远，一脸的尴尬无奈。这一组合段里，除了对白颇具幽默机趣之外，扮演岳父的石挥的表演，也极具内敛性的诙谐效果，将一个六亲不认、守财如命的高利贷者形象刻画得栩栩如生。

[1] 在《新中国电影运动的前途与方针》（原载《论电影》，香港艺术社，1949年3月）一文里，于伶如此批评《不了情》和《太太万岁》这一类出品："他们以空洞的内容，歪曲的主题，非现实性的故事，脆弱的情绪来接触人生的表面，以庸俗的人生观，得出似是而非的结论，浮光掠影地摄入镜头编制成戏，来散播幻想，鼓励忍受，暗示命运，颂扬封建道德，传染伤感与绝望情绪，有时装出一些虚伪的正义感，实际上却是掩护了反动统治的罪恶，甚至为它辩解，把人民生活的痛苦原因从政治社会原因上移开去，而归结到旧的封建伦理观念，有如《不了情》和《太太万岁》这一类型的。这些影片作者在主观上虽然并不一定是要有助于反动者，可是由于他们逃避现实，被旧意识所俘虏，在客观上却对观众起了麻痹的作用。"

同样，影片还以非常难得的女性感触和女性视角，塑造传统中产阶级家庭里的女性形象，这是中国早期电影里不太常见的题材和内容。蒋天流扮演的陈思珍，是一个在"半大不小的家庭里周旋着"的普通女性，为了"顾全大局"，她处处"委屈自己"；[1]值得提出的是，她的这种"克己"行为，基本出于自觉自愿。从另一个角度看，这正是男权社会中女性独立性、支配性增强的表现；而在影片诙谐荒唐的情节叙述中，确有掩饰不住的、从作品深层透出的一种"荒凉疏离"本质。正如评论指出："在整个中国电影史上，《太太万岁》绝对是一部被低估的杰作——喜剧本来就是在评论史上容易划为'不严肃'创作的陪衬物。然而，剥去《太太万岁》好莱坞 screwball comedy 的面具，其内在正是张爱玲自己的创伤，而唯有讨论作品内泛现的意识形态，才更能确定其戳破男性自私社会的严肃意图。中产社会的娱乐，未必一定与时代社会脱节，在中国面临政治体系大分裂的前夕，《太太万岁》承载了诸多除了政治／经济以外的道德／社会危机。"[2]作为一部历久弥新的喜剧经典，《太太万岁》在人性探求和文化批判上的努力可谓功不可没；反之，正因为在人性探求和文化批判上的重大成就，《太太万岁》才成为中国早期喜剧电影发展历程中一部不可忽视的杰作。

与《太太万岁》这种"人文派"喜剧片不同，《乌鸦与麻雀》是20世纪40年代末期中国"社会派"喜剧片的代表作之一。为了讽刺时政、批判现实，《乌鸦与麻雀》以上海解放前夕一幢弄堂房子里两类人的生活、斗争为题材，于嬉笑怒骂中呈现不俗的喜剧功力。两类人中的第一类是"乌鸦"，即官僚侯义伯（李天济饰）与其姘妇余小瑛（黄宗英饰）；另一类是"麻雀"，包括中学教员华洁之一家（孙道临、上官云珠饰）、美货摊贩萧老板一家（赵丹、吴茵饰）以及报馆校对孔有文（魏鹤龄饰）等。针对社会乱象，

[1] 张爱玲：《〈太太万岁〉题记》，《大公报》1947年12月3日，上海。
[2] 焦雄屏：《时代显影——中西电影论述》，台北远流出版事业股份有限公司，1998年版，第88页。

影片安排了两场饱含愤怒情绪却又不乏滑稽色彩的戏：孔有文及其同事正在报馆里校对报纸，先是孔有文埋头校对，禁不住唉声叹气道："真是东也戡乱，西也戡乱！哼，越戡越乱！戡掉了我的儿子还不算，现在是戡得我这老骨头都无处安身！"说话间，接报纸的特写，上面是大量印错后改正的"戡""乱"两字；同事听说后凑过来："您那儿是越戡越乱，我这儿是越涨越凶！"说话间，又接报纸的特写，上面是大量印错后改正的"涨"字；更有意思的是，随着"涨啦！涨啦！涨啦！……"的声音的响起，影片开始转接萧老板在街上奔跑广播美货涨价消息的画面；听到萧老板的广播，街上的商贩们纷纷忙着调换价码标签。萧太太迟疑了一步，竟被一位顾客丢下钱夺货便跑。

当然，影片最能体现编导者和主要演员喜剧才华的处理，是在萧老板喜剧性格的刻画方面。为了更加真实也更加深入地呈现时代风貌与人性特征，使影片蕴含更加丰富的社会审视与人文批判力量，对萧老板这样的小市民，影片除了肯定和同情他们向官僚侯义伯所做的斗争以外，还对他们身上存在的缺点和弱点，进行了善意的讽刺与温和的嘲弄；正如导演所言："要想较为深刻地揭示人物性格的历史的、社会的影响，更重要的还是在于写出他们的生活哲学，写出小市民的世界观在他们每个人身上的具体表现。"[1] 显然，影片创作者不仅想为社会"纪录"下新旧交替时代里小人物的生活状况及其转变轨迹，而且还想为历史展示出小市民一以贯之的生活哲学及其世界观。对于这样一部不断受到"反动派的阻挠"和"白色恐怖的威胁"的电影作品而言，这样的深度追求无疑是令人感佩的；也正是在这一点上，"社会派"喜剧片显示出深潜的艺术性与强大的生命力。实际上，扮演萧老板的演员赵丹，也没有简单地停留在浮光掠影般地"纪录"小市民目光短浅、自作聪明却又急公好义等性格特征的层面上，而是用心体会、深入钻研，终于成功地塑造出小市民中的"这一个"，不仅成为赵丹

[1] 郑君里：《画外音》，中国电影出版社，1979年版，第24页。

表演生涯中的里程碑，而且成为中国早期电影表演史上最为杰出的角色之一。

值得特别强调的是，赵丹的表演与影片的喜剧风格融合在一起；甚至可以说，赵丹的喜剧表演风格在一定程度上奠定了影片的风格特征。赵丹的成功来自他的表演天赋、努力精神以及此前中国喜剧演员的艺术积累。在汤杰的王先生（"王先生"系列喜剧）、徐卓呆的李阿毛（"李阿毛"系列喜剧）和石挥的陈父（《太太万岁》）等角色身上，都凝聚着动乱时代上海小市民充满幽默、滑稽或讽刺特点的生活状态和精神风貌。如果说，汤杰和尤光照还过分依赖动作的夸张和表演的"噱头"，那么，石挥那种极为收敛却又充满喜剧魅力的表演，无疑已经将中国电影喜剧表演艺术推向了一个崭新的高度。赵丹的萧老板正是在此基础上的进一步发展和超越。作为半殖民地都市小市民的典型，萧老板挣扎在社会的最底层，虽然目光短浅、自以为是，却江湖义气、乐观爽朗，是一个具有悲剧命运的喜剧人物。赵丹抓住他爱打听、爱广播、自作聪明、自我显能的特点，表演起来纵横捭阖、收放自如。尤其萧老板盘算着"轧黄金、顶房子"一场，赵丹采取了极度夸张却又入木三分的喜剧表演手法，一面坐在椅子上自言自语地盘算着将要发的一笔"横财"，一面吃着豆子喝着小酒露着破袜，继而翘着双腿叼着香烟挖着耳朵；算到高兴处，竟拍着大腿用江浙话连呼"我发财了！我发财了！"……笑得几乎岔过气去，并连拍椅子扶手，终于把椅子折腾得散了架，人椅一起摔倒在地。应该说，如此精彩的表演片段，在中国早期喜剧电影发展史上是不多见的。

正是在《乌鸦与麻雀》和《太太万岁》这样的作品里，将喜剧叙事和喜剧表演相对完美地结合在一起，既体现出整体结构的喜剧特点，又充分发挥演员的喜剧才华；并始终将深刻的现实关切和人性探求融合在创作者的电影意识之中。作为类型的中国早期喜剧片，不仅走向令人欣慰的成熟之境，而且以其一以贯之的时事讥讽、悲剧情调和平民意识，形成中国早期喜剧类型电影独特的民族风格。

作为类型的中国早期歌唱片
——以 30—40 年代周璇主演的影片为例兼与
　同期好莱坞歌舞片相比较

本文以作为一种重要类型的中国早期歌唱片为主要观照对象，将中国早期歌唱片划分为初步尝试（1930—1937）、努力探索（1937—1945）、走向成熟（1945—1949）三个发展阶段；并以 30—40 年代周璇主演的代表性影片为例，深入探讨中国早期歌唱片的基本形态及主要成就。同时，在与这一时期好莱坞歌舞片比较的过程中，努力描述中国早期歌唱片的独特处境及民族风格。

一、歌唱片：中国早期电影的重要类型

本文视野里的中国早期电影，指 1905 年至 1949 年间，由中国电影人创作的所有故事影片；而作为类型的中国早期歌唱片，是一种与以好莱坞电影为代表的歌舞片、歌剧片、音乐片等片种有联系但又相互区别的影片类型。歌唱片是有声电影时代的产物，中国早期歌唱片的历史源于 1930 年，终于 1949 年。

作为中国早期电影的重要类型之一，歌唱片有其独自的发生原因和演进轨迹。

首先，与几乎所有国家和民族的电影一样，中国早期歌唱片是声音进

入电影的必然结果。尤其当电影刚刚告别无声世界，对白电影（talkie）自然应运而生；而全歌、全舞、全对话（all singing, all dancing, and all talking）的电影似乎更为盛行。一方面，电影创作者不仅希望通过对话而且更希望通过歌舞来展示有声电影的可能性及其"魅力"；另一方面，电影观众也希望通过对话而且更希望通过歌舞来满足自身融视觉、听觉于一体的多层面的感官欲求。尽管在20世纪30年代前后，主要由于声音的滥用、歌舞的铺张等原因，有声电影技术遭到了诸如卓别林、金·维多、雷内·克莱尔、茂瑙、普多夫金、爱森斯坦等一批无声电影大师的拒斥；但是，无论如何，"声音"对电影的重要价值仍然是不可忽视的。正如美国电影理论家戴·波代尔所言："音响对影片有许多用途，首先，它调动了人的另一感官，使我们能在使用视觉的同时使用听觉。……有声电影的发明，除了无穷尽的视觉可能性之外，又有了无穷尽的听觉可能性。"[1] 实际上，早在1931年的中国电影界，在评价明星影片公司出品的"暴露歌舞场生活黑暗"的蜡盘配音影片《如此天堂》之时，凤昔醉便明确表示："影片而有声，无非使银幕上的描摹，更加像真。既有深刻的表演，又有合理的声音，使观众目视耳听，宛然如身历其境而忘其为放映机中映射在银幕上的电影。"[2] 总之，"声音"尤其"歌唱"进入电影，不仅是20世纪20年代末期以来世界电影发展的整体潮流，而且是中国电影发展不可阻挡的必然趋势。

其次，对于中国电影来说，欧美歌舞片尤其好莱坞歌舞片在技术探索、视听感受、票房业绩等方面对30年代以来国产电影造成的沉重挤迫，也是中国早期歌唱片兴起的重要原因。《爵士歌王》《百老汇之歌》《歌舞大王齐格飞》《飞燕迎春》《鸾凤和鸣》《吉萨蓓尔》（《红衫泪痕》）、《绿野

[1] [美]戴·波代尔：《电影中的声音》，宫竺峰译，《世界电影》1984年第1期，第200—220页。

[2] 凤昔醉：《从银幕艺术说到〈如此天堂〉》，《如此天堂》特刊，上海华威贸易公司发行，1931年10月。

仙踪》等歌舞影片在中国观众尤其中国电影人心中引起的强烈反响，与其说是在不断增进中国人对好莱坞歌舞片的审美愉悦，不如说是在促使中国电影不断痛苦地反省和批判自身。正是在这种反省和批判之中，中国早期歌唱片得到了初步的尝试和探索。在《音乐歌舞有积极提倡的必要》一文里，作者碧芬便急切地指出："欧美各国摄制的有声电影，狂风暴雨般的扑打到中国来，被它们卷去的金钱，不知有若干千万；所以我国自制有声电影，万万不容再缓。可是自制有声电影，首先该养成音乐歌舞的人才。……我很希望联华公司把音乐歌舞班尽量地扩充，更希望其他的制片公司也仿照办理。等到自制的有声电影成绩美满了，不只是能堵塞漏卮，更能表现我国影界中人不肯甘居人下的精神。"[1] 同样，1931年4月，明星影片公司以民众影片公司名义摄制的"中国第一部全部对白歌唱有声影片"《歌女红牡丹》上映，其广告文字中，辑录"各方赞美"八条，第一条、第八条也均将影片与"舶来声片"或"美国声片"相提并论："用去十余万资金，费去一年余时间，得此大好成绩，足为国片争光。舶来声片，不能专美于前矣。""事前未尝大吹大擂，结果胜过美国初到中国之有声影片数十倍，可谓不制则已，一制惊人。"[2] 周剑云更是详细分析了美国电影以"雄厚资本"和"集中人才"享有有声电影发明"专利权"，进而控制和霸占中国有声电影市场的过程，将"对抗外片在中国的霸权"与"震动外国电影界"当作《歌女红牡丹》对于中国电影界的主要"供献"及其"影响"。[3]——由此看来，中国早期歌唱片不仅担负着将欧美歌舞片转换成中国式样歌舞片的历史使命，而且成为中国电影对抗欧美电影、瓦解好莱坞电影霸权的重要武器。

[1] 碧芬：《音乐歌舞有积极提倡的必要》，《影戏杂志》第2卷第1号，上海联华影业公司杂志部出版，1931年7月。

[2] 《歌女红牡丹》"广告"，《歌女红牡丹》特刊，上海华威贸易公司发行，1931年4月。

[3] 周剑云：《〈歌女红牡丹〉对于中国电影界的供献及其影响》，《歌女红牡丹》特刊，上海华威贸易公司发行，1931年4月。

第三，从 30 年代初期到 40 年代末期，中国民众的社会生活和精神体验经历了巨大的阵痛与转型。在非常独特的抗日救亡格局与此消彼长的国共两党冲突之间，中国电影走过了一条极不平凡的荆棘之路。总的来看，尽管由于中国电影文化运动与此后的大后方抗战电影运动、根据地人民电影运动的兴起，中国电影的国策意识及国有体制正在逐渐浮现；但是，作为商人资本和民族产业的中国早期电影，在动荡的政治、军事、经济和文化氛围中，其数量上的主体部分，仍然采取商业电影的运作模式。商业电影的类型策略，一以贯之地体现在这一时期的大多数电影创作之中。作为类型的中国早期歌唱片，由此获得了持续生长的土壤。同时，情节简单、歌唱动听、舞姿迷人的歌舞影片，无疑也成为战乱环境里大多数中国观众寻求超越危艰世况、发泄苦闷情怀的良好载体。也正因为如此，这一时期在中国上映的好莱坞歌舞片一映再映，由王人美、龚秋霞、黎明晖、周璇等主演的中国歌唱片也一红再红。这种状况，即使在抗战时期的"孤岛"影坛及沦陷后的上海电影界也是如此。据统计，1940 年上半年 10 部卖座影片中，至少有国华影业公司的《董小宛》和《三笑》、联美影业公司的《梁山伯与祝英台》等 3 部影片具有歌唱片特点，并且分别以开映 46 天、28 天和 28 天的票房业绩，排名第 1 位和并列第 4 位。[1] 直到 1944 年 5 月，歌唱片已经俨然成为"调剂观众胃口"的"兴奋剂"。[2] 这一年，"华影"制作的由 26 位"著名的女星"唱"流行的歌曲"的歌唱片《银海千秋》，遂成为一部"配合观众胃口"的"噱头好戏"。[3]

[1] 《上半年十部卖座片》，《中国影讯》第 1 卷第 18 期，1940 年 7 月 19 日，上海。

[2] 在《周璇主演〈凤凰于飞〉，歌唱片再红!》（《上海影剧》旬刊第 4 期，1944 年 5 月，上海）一文里，作者写道："歌唱片在今日影坛上已经是调剂观众胃口的兴奋剂了，我们的阿方哥非常兴奋，非常提神，又来一部主题歌十一支，时装几十套的伟大贡献《凤凰于飞》，他已经有巧夺天工的设计，美满优然的各堂布景，已经在亲手打样之中。周璇是歌唱片阵容中的天之骄子，《渔家女》以后余音袅袅，接着来一个庞大的《鸾凤和鸣》，清脆婉转的歌声，缭绕不绝地在耳边响着，现在她又被邀与阿方哥二度合作了，据悉男主角是多情小生黄河，新人利青云也挨上一脚!"

[3] 参见孟郁：《新片批评》，《上海影坛》第 1 卷第 12 期，1944 年 10 月，上海。

最后，30年代至40年代中国新音乐运动的发展及电影歌曲的繁荣，孙成璧、严工上、任光、黄自、高天栖、黎锦晖、吕骥、聂耳、贺绿汀、冼星海、陈歌辛、刘雪庵、严华、黎锦光、姚敏、李七牛、金玉谷、梁乐音、顾家辉等作曲家以及安娥、顾仲彝、王乾白、孙师毅、唐纳、高季琳、田汉、孙瑜、范烟桥、欧阳予倩、吴村、朱石麟、李隽青、魏如晦、程小青、陈蝶衣、陶秦、吴祖光等词作者参与电影音乐和电影插曲的热情，还有胡蝶、胡萍、阮玲玉、王人美、龚秋霞、周璇、李丽华、白虹、顾兰君、张翠红、郎毓秀、赵丹、梅熹、严华、白云等电影演员对电影歌曲的成功诠释以及明月歌剧社、梅花歌舞团、联华影业公司音乐歌舞班、金星戏剧电影训练班等团体对电影歌舞人才的输送和培养，都是中国早期歌唱片得以不断发展并取得较高成就的关键之所在。[1] 可以想象，如果没有这一批新音乐人和电影人的杰出贡献，中国早期歌唱片不仅无法吸引观众并逐渐演化成一个占据重要地位的类型片种，甚至无法在残酷的商业竞争中成活下来。

与其独自的发生原因相联系，纵观中国早期电影发展史，歌唱片亦有其独自的演进轨迹。为了论述方便，笔者试图将其划分为初步尝试（1930—1937）、努力探索（1937—1945）和走向成熟（1945—1949）三个发展阶段。它表明：作为中国早期电影的重要类型，歌唱片的类型意识经历了一个从无到有、从幼稚走向成熟的艰难历程；从另一侧面看，这一艰难历程，又是中国早期歌唱片不断模仿和力图超越欧美歌舞片主要是好莱坞歌舞片、

[1] 仅就联华影业公司音乐歌舞班、金星戏剧电影训练班为例。在《介绍联华公司音乐歌舞班首次公演的节目和剧情的旨趣》（《影戏杂志》第2卷第1号，1931年7月，上海联华影业公司杂志部出版）一文里，宗惟赓表示："联华为了要摄制国产有声影片，所以特聘了专门人材成立了这个音乐歌舞练习班。在这过程中，当然是有很多的困难，为了人才与歌舞、语言的训练，在中国过去的历史，可以说这都是创始，所以更比较困难了！它所负的使命与责任，当然更是重要的。"在《关于金星戏剧电影训练班》（《金星特刊》第4期《孤岛春秋》号，1941年6月，上海）一文里，萧离也认为，金星戏剧电影训练班的主要特点在于，课程"在国语、发音、表演之外更有歌咏、舞蹈、化装的基本训练"。

刻苦寻求自身基本形态及民族风格的艰难历程。

1930年至1937年间，是有声电影在中国的初创时期，也是歌唱片在中国的初步尝试时期。这一时期的部分"对白歌唱"有声影片，一方面尝试着以已经成名的歌星和舞星为票房号召力吸引观众，另一方面也尝试着将歌曲和舞曲作为影片的叙事元素推动故事情节的发展。从30年代初期的《歌女红牡丹》《虞美人》《雨过天青》《歌场春色》《如此天堂》，经1934年前后的《再生花》《纫珠》《红楼春深》《春宵曲》《歌台艳史》，到1936年前后的《都市风光》《压岁钱》《艺海风光》《马路天使》等影片，可以看出，尽管这些影片还不是严格意义上的歌唱片，但中国电影已经开始逐渐禀赋最初的歌唱片类型意识。这一点，在聂耳的《一年来之中国音乐》一文中有所体现。[1] 文章不仅认真分析了1934年的一些电影歌曲，如《渔光曲》中的《渔光曲》，《桃李劫》中的《毕业歌》，《大路》中的《大路歌》《开路先锋歌》《凤阳歌》《燕燕歌》以及《飞花村》中的《飞花歌》《牧羊歌》等，指出，音乐（歌唱）在它本身的领域内值得提及的事情并不多，但在电影方面的运用却显示出"进步"；尽管有声片较无声片更能卖座，但有声片中的"歌曲"与"配音"，甚至"音响"，都与"音乐"不能分开，在这种场合，"音乐"无疑就是有声片的"灵魂"。——强调了"音乐"和"歌唱"在1934年中国有声电影中的重要地位；而且通过对《再生花》《春宵曲》《歌台艳史》等影片的观照，较早地在中国电影史上提出了"对白歌唱片"的概念。

1937年至1945年间即抗日战争时期，主要在"孤岛"和沦陷后的上海，作为类型的中国早期歌唱片进入了努力探索的历史时期。这一时期里，歌唱片终于作为一种影片类型，与武侠片、侦探片、言情片、喜剧片、神怪片、恐怖片等一起，形成了中国早期商业电影更为丰富的类型景观。在由《舞宫血泪》《歌儿救母记》《孟姜女》《李三娘》《香江歌女》《新地狱》《七

[1] 聂耳：《一年来之中国音乐》，1935年1月6日《申报》"本埠增刊·电影专刊"。

重天》《云裳仙子》《董小宛》《红粉飘零》《歌声泪痕》《中国白雪公主》《三笑》《梁山伯与祝英台》《孟丽君》《苏三艳史》《西厢记》《黑天堂》《天涯歌女》《梦断关山》《梅妃》《夜深沉》《解语花》《恼人春色》《蔷薇处处开》《凌波仙子》《歌衫情丝》《渔家女》《万紫千红》《鸾凤和鸣》《红楼梦》《凤凰于飞》《银海千秋》等影片组成的作品序列中，可以发现一种一以贯之的类型追求，即通过简单的故事情节及大量的歌唱场面，来表情达意、渲染气氛；在这里，歌唱不仅作为叙事元素发展剧情，而且成为影片风格的重要组成部分。同时，在这一时期里，岳枫、吴村、张石川、方沛霖、卜万苍、陈翼青等电影导演，开始有意识地将自己的创作重点放在歌唱片的编制上，并各有不止一部歌唱片问世；周璇、陈云裳、龚秋霞、陈娟娟、张翠红、李丽华等均以歌、影明星双栖身份，达到了自身演艺事业的高峰时期；一系列脍炙人口的电影歌曲如《百花歌》（《孟姜女》）、《点秋香》（《三笑》）、《拷红》（《西厢记》）、《街头月》（《天涯歌女》）、《天长地久》（《解语花》）、《蔷薇处处开》（《蔷薇处处开》）、《疯狂世界》（《渔家女》）、《讨厌的早晨》（《鸾凤和鸣》）等，也随着影片的放映流传海内外；更为重要的是，作为一种新兴的类型片样式，歌唱片开始获得广大观众和电影舆论的首肯。[1] 应该说，中国歌唱片在1937年至1945年间的努力探索，取得了前所未有的重大成效。

也正因为如此，抗日战争结束以后，中国早期歌唱片终于从艺术和技术水平到市场票房等方面都走向成熟。1945年至1949年间，不仅是中国进

[1] 例如，在《看过了〈云裳仙子〉的剧本与试映》（《新华画报》号外《云裳仙子》特刊，1939年6月，上海）一文里，银蒜表示："歌舞在影片中的演出，以财力物力人力的关系，当然像《飞燕迎春》《鸾凤和鸣》一类的片子在中国是不会产生的，但《云裳仙子》中新华歌舞班的演出，总算是比较能够满意的。……岳枫的导演手腕较以前更有了显著的进步，有许多画面编织得非常紧凑，同时有多处的小动作也处理得十分细腻。"在《新片漫评》（《上海影坛》第2卷第4期，1945年2月，上海）一文里，作者同样如此评价歌唱片《凤凰于飞》："剧本的故事进展和叙述很顺畅，没有勉强的感觉，而且是一个很适宜于歌舞片的剧本。在剧本中，找不出多余的对白，不象别的片子，多废话一大堆。"

步电影的兴盛时期,也是中国商业电影产量最多、质量最高的时期。[1] 尽管在以民主和自由为批评目的的进步电影舆论来看,这一时期的大多数歌唱片,如《莺飞人间》《长相思》《各有千秋》《青青河边草》《莫负青春》《歌女之歌》《花外流莺》《柳浪闻莺》《再相逢》《彩虹曲》等,并非都有其值得称许的"时代精神"和"现实意义",相反,它们往往由于缺乏"灵魂"而备受指斥;[2] 但是,现在看来,在广泛的题材和繁多的类型中,这些歌唱片仍然以其相对娴熟的导演技巧和独特的民族风格,奠定了自身在中国类型电影史上的应有地位。

二、30—40年代周璇主演的歌唱片:
中国早期歌唱片的基本形态及主要成就

从1935年6月被上海艺华影业公司聘任为基本演员,并在1937年7月明星影片公司拍摄的影片《马路天使》中扮演歌女小红开始,到1949年在香港长城影业公司主演影片《彩虹曲》结束,30—40年代周璇主演的不下20部歌唱片,不仅贯穿着中国早期歌唱片发展的三个阶段,而且大致代表着中国早期歌唱片的基本形态及主要成就。

据不完全统计,周璇主演的歌唱片包括《马路天使》(1937)、《三星伴月》(1938)、《孟姜女》(1939)、《李三娘》(1939)、《新地狱》(1939)、《七重天》(1939)、《董小宛》(1939)、《三笑》(1940)、《孟丽君》(1940)、《苏

[1] 参见李少白:《关于中国商业片》,《电影历史及理论》,文化艺术出版社1991年版,第99页。

[2] 例如,在批评歌唱片《柳浪闻莺》时(《影剧》第1卷第4期,1948年10月,上海),作者周南指出:"《柳浪闻莺》是一部没有灵魂的片子,让观众所领略到的是它的躯壳而已。……一部片子穿插15支插曲,无论如何是要弄巧成拙的。"对歌唱片《莺飞人间》,粹秀在《银海浪花》(《影艺画报》创刊号,1946年12月,上海)一文中也表示"并没有什么了不起的地方,真叫人意外之至,不敢'领教'"。

三艳史》(1940)、《西厢记》(1940)、《黑天堂》(1940)、《天涯歌女》(1940)、《梦断关山》(1941)、《梅妃》(1941)、《夜深沉》(1941)、《解语花》(1941)、《恼人春色》(1941)、《渔家女》(1943)、《鸾凤和鸣》(1944)、《凤凰于飞》(1945)、《长相思》(1946)、《各有千秋》(1946)、《莫负青春》(1947)、《歌女之歌》(1947)、《花外流莺》(1947)、《彩虹曲》(1949)等，它们大都获得了较高的票房收入；在这些影片中，周璇演唱的主题歌和插曲不下100首，并有不少脍炙人口、流传久远的优秀作品。其中，《马路天使》《西厢记》与《莫负青春》三部影片，可以看作周璇主演的电影即中国早期歌唱片在其三个发展阶段中的代表作。

作为"中国影坛上开放的一朵奇葩"，[1] 由袁牧之编导、贺绿汀作曲配音、周璇主演的影片《马路天使》，不仅是中国有声电影艺术走向成熟的标志，而且是中国早期歌唱片初步尝试的重要成果。尽管由于电影观念的转变和中外时局的恶化，《马路天使》没有选择当时流行的"爱情"加"歌唱"式的"软性"商业片运作模式，但是，从银幕形态来看，"爱情""音乐"和"歌唱"等元素在影片中的地位仍然非常突出，这也成为《马路天使》自问世迄今共60多年来为中外电影观众所喜爱的关键原因。毫无疑问，创作者认真分析了好莱坞歌舞片及30年代初期中国歌唱片的经验和教训，并将这些经验和教训成功地转化为自身明快、诙谐和隽永的艺术风格。

从一开始，《马路天使》就把"音乐"和"歌唱"放在了首要位置。影片编导袁牧之是一个对电影音乐有着"掘发"勇气的艺术家，在创作《马路天使》之前，他不仅主演了《桃李劫》和《风云儿女》这两部在声音和歌唱方面饶有探索的故事影片，而且编导了中国第一部音乐喜剧片《都市风光》，并对在"声片"中如何运用"音乐"和"歌曲"提出了自己的见解："在所谓'声片'里——有时默片也同样——生硬地插入了一二支歌曲，有时甚或配上几段已经给人听了几百遍的庸俗的曲调，算是对于声音艺术的

[1] 参见黎明：《评〈马路天使〉》，《大公报》1937年7月25日，上海。

运用已经到了'家',或是已经尽了对有声片的责任,那是对于声影艺术还没有充分的认识与把握的缘故。"[1] 为了对中国的有声电影"尽责",在《马路天使》演职员表上,袁牧之几乎将当时上海最优秀的词作家、曲作家、音乐师、收音师和歌唱演员等"一网打尽"。他们是:田汉(作歌)、贺绿汀(作曲配音)、陆音铿(收音)、林志音、黄贻钧、秦鹏章、陈中(音乐师)和周璇(歌唱演员)。同样,影片也不负众望,既以其批判黑暗现实的艺术力量回应了进步舆论的要求,又以其较为鲜明、独特的类型意识促进了中国早期歌唱片的发展。

纵览全片,《马路天使》选取了一个非常适宜"音乐"和"歌唱"发展的叙事框架。首先,影片的人物设置颇为精巧。男女主人公的职业分别是吹鼓手和小歌女,这奠定了影片作为歌唱片的基础;另外,琴师、报贩、失业者、剃头司务、小贩、妓女等社会下层人物,因与男女主人公的地位相近,也保证了影片"音乐"和"歌唱"动机的一致性;其次,影片片头的都市场景尤其开始部分3分多钟的马路迎亲场面,中西合璧的音乐呈现与喧闹嘈杂的市井人声,不仅较为成功地交代出人物关系,而且为影片镀上了颇为难得的喜剧色彩;接下来,镜头从马路转向楼台,跟周璇进入茶馆,手持二胡的琴师责骂周璇,然后谄媚地向坐客们献歌;琴声响起,《四季歌》由周璇第一次唱出,画面在周璇无奈而不满的神情、绣鸳鸯的大姑娘、战争的炮火、倒地的士兵、逃难的人群、坐客的私语以及夏季柳丝、长江泊船、西湖美景、荷塘月色、水中倒影、冬季飞雪、思妇步履与蜿蜒长城之间转换。由此,"歌唱"动机不仅较好地融入电影的叙事,而且获得了一定程度上的自足性。颇有意味的是,创作者还在歌唱字幕上端,别具匠心地设计了一个游动的小白点,随音乐节奏左右跳跃,把"歌唱"与影片风格完美地结合起来,显示出令人激动的艺术才华。

作为一部不可多得的艺术精品,《马路天使》在中国早期歌唱片尝试中

[1] 袁牧之:《漫谈音乐喜剧》,《电通》半月刊1936年第10期,上海。

的主要成就，还体现在"音乐"和"歌唱"作为一种创作元素，不仅用来描写环境、烘托气氛、推动叙事，而且在人物心理刻画上也起到了显著的作用。为了体现"音乐"和"歌唱"的重要性，创作者将"对白"极力精简，为"音乐"和"歌唱"的发挥提供了大量平台；而最为人津津乐道的地方，自然是周璇在两种不同环境里演唱《天涯歌女》的情节。正是由于对"音乐"和"歌唱"的卓越处理，使《马路天使》成为中国早期歌唱片发展过程中的一座里程碑。

与《马路天使》不同，《西厢记》是周璇在"孤岛"时期主演的众多歌唱片中的一部。这一时期，周璇主演的歌唱片已经可以明显地分为两类："时装歌唱片"与"古装歌唱片"。这样看来，此前的《马路天使》可归于"时装歌唱片"之列。相较而言，这一时期周璇主演的"时装歌唱片"如《天涯歌女》，不仅注重情节的展示和时代精神的捕捉，而且更加注重"歌唱"；一部作品汇集"新歌"10首与"最流行最美妙的国人创作歌曲"20余首，无论如何是让人惊叹的。[1] 这也表明中国早期电影正在努力探索更为"纯粹"的歌唱片类型。当然，这一时期中国歌唱片的成就主要体现在所谓"古装歌唱片"创作如影片《西厢记》中。

《西厢记》由明星影片公司摄制、国华影业公司出品，范烟桥根据古典文学名著《会真记》编剧并作词，张石川导演，何兆璋录音，周璇、白云、慕容婉儿主演。1940年12月24日在上海金城大戏院首映。影片插曲计有《蝶儿曲》（严华曲）、《和诗》（张辅华曲）、《破阵乐》（张辅华曲）、《赖婚》（严

[1]　竹花在《〈天涯歌女〉横剖面》（《金城月刊》第17期《西厢记》《天涯歌女》特辑，1940年12月，上海）一文中描述："《天涯歌女》，是金嗓子周璇小姐领衔主演的，编导者是吴村先生，这戏里计有新歌多至十首，此外还插入最流行最美妙的国人创作的歌曲廿余首，计算下来，确是中国影片一个新纪录，现在且把歌曲抄录于后：一、飘泊吟；二、小夜曲；三、今宵今宵；四、秋天里开了春天的花；五、玫瑰玫瑰我爱你；六、梦；七、街头月；八、襟上一朵花；九、寂寞的云；十、秋的怀念。这些歌曲，由吴村先生作词，聘第一流作曲家张昊陈歌辛严华黎锦光等作曲，风格趣味，可说是最标准最国际型的电影歌曲，有人说，十年内，中国影片决无如此充实歌唱音乐影片，也许是可靠的事实。"

华曲)、《嘲张生》(严华曲)、《拷红》(黎锦光曲)、《长亭送别》(黎锦光曲)、《男儿立志》(黎锦光曲)、《团圆·一》(严华曲)、《团圆·二》(严华曲)等10首。跟一般电影作品和一般歌唱影片里的插曲不同,《西厢记》中的"歌唱",基本相当于戏曲情节中的唱段,主要承担着影片的叙事功能,成为演员表演的一种变通,在戏曲表演与电影表演之间寻求一种自然而贴切的转换形式。创作者的努力,无疑使影片《西厢记》发展成为一种独特的、与中国传统戏曲紧密结合在一起的"古装歌唱片"类型。

作为"古装歌唱片"类型,影片《西厢记》在电影叙事与"歌唱"之间形成了一种独特的联系方式。总的来看,以"歌唱"这种相对虚拟的艺术表现形式来展开相关的故事情节并潜入此时此地人物的内心世界,以及将大量陈述性的台词转变为类似歌剧宣叙调的形式,是影片在"古装歌唱片"领域的成功探索。实际上,在《从〈会真记〉到电影的〈西厢记〉》一文里,范烟桥已经明确表述过这种探索的方向:"电影的歌唱,在中国不过是一二支的'主题歌',并且多数是概括剧情的象征抒写,不是发展剧情的具体表白。去年《李三娘》的《梦断关山》,已在尝试后者的作法。后来见《李阿毛与东方朔》用歌唱叙述剧情,另有一种趣味,更使我们兴奋了,便把《三笑》来作更进一步的尝试,就是除掉叙述剧情以外,更把对话也用歌唱的方式。"[1] 这一点,在"拷红"一段得到了最好的体现。

"拷红"一段是影片发展的重要环节。夫人招来红娘,开口便厉声叱骂红娘为"小贱人",红娘跪地,据理力争;为了避免挨打,红娘决定吐露真相。接下来,音乐响起,红娘歌唱:"夜深深,停了针绣和小姐闲谈吐。听说哥哥病久,我俩背了夫人到西厢问候。"接小过门,夫人问:"你们去问候那么张相公怎么样啦?"红娘继续歌唱:"他说夫人恩当仇,教我喜变忧,他把门儿关了,我只好走。"夫人大惊:"哎呀,你走了他们怎么样啦?"红

[1] 范烟桥:《从〈会真记〉到电影的〈西厢记〉》,《金城月刊》第17期《西厢记》《天涯歌女》特辑,1940年12月,上海。

娘继续歌唱："他们心意两相投，夫人你能罢休便罢休，又何必苦追求。"夫人焦急地说："坏了坏了，这都是你！"红娘争辩道："这怪不得张相公，也怪不得小姐，更怪不得我红娘，只好怪你夫人自己。"夫人无奈："怎么说呀？"红娘歌唱："一不该，言而无信把婚姻赖；再不该，女大不嫁把青春埋；三不该，不曾发落这张秀才。如今是米已成饭难更改，不如成其好事，一切都遮盖。"夫人叹息："哎，家丑不可外扬，这不便宜了这东西吗？"红娘起身："便宜了他们苦了我！"歌曲《拷红》被对白分割成几个部分，但又将对白整合成一个统一体；同时，整段场面都是夫人、红娘及两个丫鬟的全景，只有在快结束的时候才分别转换成红娘和夫人的两个特写，较好地保持了舞台观众观看演出的视角。——中国早期歌唱片不仅开始更多地依赖"歌唱"表情达意，而且禀赋了更为深厚的民族特点。这种努力探索的结果，是使周璇以及中国歌唱片赢得了越来越多的海内外观众的普遍认可。[1]

抗战胜利后的1947年，由蒋伯英主持的香港大中华影业公司陆续投拍了《莫负青春》《歌女之歌》《花外流莺》等一系列由周璇主演的歌唱片。其中，《莫负青春》代表着1945年至1949年间中国歌唱片的最高水平，也标志着中国歌唱片真正走向了成熟。

影片《莫负青春》由星星影片公司出品，大中华电影企业公司发行，以蒲松龄《聊斋志异·阿绣》为蓝本，吴祖光编导，陈歌辛音乐兼作曲，孙冰韵录音，周璇、吕玉堃、姜明、侯景夫主演。可以说，影片不仅在以往歌唱片的基础上提升了一大步，达到了"叙事"与"歌唱"水乳交融的较高境界；而且发扬了吴祖光在话剧创作领域的独特手法，以新颖别致的选材、浪漫主义清新优美的诗意、创造性的幽默喜剧才华以及中国民族传统文化蕴含，成功地拍成了一部优秀的古装爱情喜剧歌唱片。

影片一开始，由主要演员周璇面对镜头和观众现身说法，就影片的主

[1] 例如，在《廿九年银坛纪事》（《中国影讯》第1卷第43期，1941年1月，上海）一文里，作者指出："周璇在廿九年中，可称一帆风顺，从《董小宛》到《西厢记》，没有一张片子不轰动。"

旨作一简略介绍，颇为类似说书人，在故事情节与电影观众之间造成了一种难得的、只有舞台演出中才会出现的间离效果；接着，周璇以周璇／阿绣的双重身份演唱主题曲《莫负青春》，交代环境、描绘人物、引出故事；在这里，"歌唱"手段显然是中国传统戏曲中说白技巧的翻新。"歌唱"的过程中，吕玉堃扮演的刘生寻声而来，人物之间的关系就此展开。为了与阿绣搭讪，刘生佯装买扇，闹出一系列笑话。尽管如此，"歌唱"和"音乐"仍然时断时续、若无实有，并始终围绕着主题曲的基本动机。这样，"歌唱"不仅成为电影叙事的必要手段，而且成为刻画人物心理、展现影片风格的关键要素。

为了使影片形成一种浪漫主义清新优美的诗意风格，创作者除了增强"歌唱"的抒情性以外，还努力在电影语言、人物对白等方面追求一种浪漫的诗意效果。其中，刘生屡次去阿绣的杂货店买扇子的举动，只有前两次和最后一次是实拍，中间的很多次都被省略，代之以桌子上不断增加的扇子画面，既简单明了，又诗意盎然，还充满着喜剧色彩；同样，在人物对白方面，创作者有意识地采取一种富于文采但又略显稚拙的文体，使对白流露出独特的美感。例如，阿绣和刘生两人在庙里求完签回家，一路上，阿绣唱起《阿弥陀佛天知道》："三个斑鸠共一座山，两个成双一个单，成双成对飞得老远，留下我一个守空山。"刘生忙说："你不是一个，你不孤单，你如今有了我。"阿绣反问："你是谁？你来干什么的？"刘生回答："我是那有情有义的人，我跟你好。"阿绣再唱："人人那都说咱们两个好，阿弥陀佛天知道。"两人走下高岗，阿绣说："明天见，明天见。"刘生答："别忘了，明天还是老地方，我来。"阿绣跑开："我忘啦！我忘啦！"刘生怪："你是个坏东西！你是个坏东西！坏东西！坏东西！"——通过努力，人物之间的对白仿佛变成了"歌唱"的有机组成部分。走向成熟的中国早期歌唱片，无愧于1945年至1949年间中国电影所取得的辉煌成就。

三、与同期好莱坞歌舞片相比较：
中国早期歌唱片的独特处境及民族风格

前文已经论及，作为类型的中国早期歌唱片，是一种与以好莱坞电影为代表的歌舞片、歌剧片、音乐片等片种有联系但又相互区别的影片类型。与同期好莱坞歌舞片相比较，中国早期歌唱片的独特处境及民族风格，值得认真地分析和探讨。

毋庸置疑，正如美国30—40年代的社会环境和电影氛围是促使好莱坞歌舞片兴盛的基本动力一样，中国30—40年代的军事、政治、经济、文化和电影状况，也是形成中国早期歌唱片独特处境及民族风格的主要原因。

首先，抗日战争和国共两党之间的复杂矛盾，改变了30—40年代中国电影即中国早期歌唱片的生存状态和整体面貌。从30年代初期开始到1937年，伴随着有声电影的传入及歌唱片的初步尝试，中华民族反帝斗争的热潮同样方兴未艾。在夏衍、尘无、阿英、郑伯奇、凌鹤、唐纳等左翼电影工作者的领导下，中国电影文化运动把中国电影的主流更多地引向揭露现实黑暗、教育人民大众一途；尽管此间进口的好莱坞影片大致仍占进口外国影片的80%以上，[1] 但是，在左翼电影工作者看来，好莱坞电影与其说是大众的"食粮"，不如说是大众的"迷药"和"毒药"。正如尘无在一篇文章中所言，从《璇宫艳史》到《上海小姐》，好莱坞都在"利用着醇酒、妇人、唱歌、跳舞之类来麻醉大众的意识"。[2] 这样，中国大多数趋向进

[1] 据《全国电影事业概况》(《明星月报》第2卷第6期，1935年1月，上海)、《联华年鉴·民国廿三年—廿四年》(联华影业公司，1935年) 与郭有守《廿五年国产电影》(1937年，中国教育电影协会第六届年会特刊) 等媒体统计，1933年，中国进口外国长片431部，其中美国片355部，占82%；1934年，进口外国长片407部，其中美国片345部，占85%；1936年，进口外国长片367部，其中美国片328部，占89%。

[2] 尘无：《打倒一切迷药和毒药，电影应作大众的食粮》，《时报》"电影时报"1932年6月1日，上海。

步的电影工作者在接受好莱坞电影尤其好莱坞歌舞片的过程中，必然是有所节制的。好莱坞歌舞片远离社会现实、渲染中产阶级生活方式的"缺陷"得到了严肃的检讨和矫正，中国歌唱片显然要被赋予更多的反帝反封的"意识形态"色彩。1937年"七七"事变之后，中华民族的抗日战争全面展开，中国电影的独特格局也因此形成。在武汉、重庆、太原等大后方和延安根据地，好莱坞歌舞片及中国歌唱片均失去了生长的土壤；但在"孤岛"和沦陷后的上海，好莱坞歌舞片仍然大行其道，中国歌唱片也在努力探索中初露繁荣气象。只是与这一时期好莱坞的许多歌舞片如《吉莎蓓尔》（《红衫泪痕》）、《1938年的百老汇旋律》《欧兹的巫师》（《绿野仙踪》）、《1940年的百老汇旋律》等"轻松歌舞片"比较起来，抗战时期的中国歌唱片更显沉重和压抑。正是在《红粉飘零》《歌声泪痕》和《渔家女》等影片的漂泊意象、凄婉乐音与悲情叙事之中，国破家亡的巨大创痛曲折地展示在观众面前。同样，1945年至1949年间，抗战记忆与国共两党之间的分裂局面，不仅使民主与自由成为进步电影界的广泛呼声，也使这一时期的中国歌唱片无法像《起锚》《哈维的姑娘们》《红舞鞋》（《红菱艳》）、《复活节游行》《在城里》等好莱坞歌舞片一样，纯粹展示青春的骚动与爱情的得失，而是或如《长相思》咏叹"你的面貌还像当年，我的苦痛已积满心田"，或如《花外流莺》祈祷"烽烟靖，阴霾扫，承平的景象早来到"。[1]——相对强烈的时代责任感和历史使命感，是中国早期歌唱片不同于好莱坞歌舞片的、独特的民族风格。

应该说，除了抗日战争和国共两党之间的复杂矛盾等军事和政治原因之外，始终贫弱的经济条件和物质基础也是形成中国早期歌唱片独特处境及民族风格的主要原因。早在1928年，明星影片公司的发起人之一周剑云就曾在一篇文章中表示："中国影片好象私生子一样，无论到什么地方都要受苛捐杂税的束缚，都要受中国人外国人两重压迫。中国影片这个孩子，

[1] 分别参见歌唱片《长相思》与《花外流莺》的插曲《许我向你看》《月下的祈祷》。

虽然已经长到十岁，但是先天不足，后天失调，才会走路，便受摧残，自然不容易发育健全了。"[1] "先天不足，后天失调"的中国电影，面对《百老汇的旋律》(《红伶秘史》)等场面宏大、布景华丽以及歌舞设计新颖、声音技术成熟的好莱坞歌舞片，无奈而又明智的选择自然是重小轻大、重歌轻舞。亦即：不求影片规模，力图以小制作换取高额票房；不求全歌全舞，力图以纯歌唱树立类型形象。正是这种限于经济窘迫不得已而为之的运作策略，才使作为类型的中国早期歌唱片没有蹈入单纯模仿好莱坞歌舞片的致命误区；相反，由于在成本预算、歌曲创作和演员选择等方面花费了大量精力，中国早期歌唱片中的优秀作品，以其相对精致、简洁和清新的艺术个性示人，从而显露出鲜明的民族风格。

最后，中国早期歌唱片的独特处境及民族风格形成的主要原因，还包括中国30—40年代的文化和电影状况。总的来看，商业化的社会语境，往往便于催生相对多元的思想文化潮流，这是作为异质文化的好莱坞歌舞片能够为中国观众接纳的一个基本前提；同样，也是作为民族文化的中国早期歌唱片得以不断探索和发展的深层原因。电影类型意识的觉醒以及电影类型的多样化，正是商业化社会语境及其相对多元的思想文化潮流的必然产物，而这又是中国早期歌唱片走向成熟的深厚土壤。可以预料，如果没有像新中国建立这样重大的历史转折，中国早期歌唱片必将获得更加巨大的艺术成就，也必将被赋予更加成熟的民族风格。当然，新中国建立以后，中国歌唱片走上了另外一条更加远离好莱坞歌舞片的道路，也获得了相应的艺术成就和民族风格。

[1] 剑云：《今后的努力》，《电影月报》第7期，1928年10月，上海。

中国的好莱坞梦想
——中国早期电影接受史里的 Hollywood

从"荷莱坞""荷来胡特""花坞"到"好莱坞",中国人心目中的 Hollywood 逐渐演变成美国电影的代名词和一个流光溢彩的梦幻天堂。好莱坞的中国影迷,在物质迷恋和感官慰藉的层面上走近好莱坞。但在 1949 年以前,中国电影仍然企图通过各种途径,向好莱坞学习并寻求与好莱坞之间的对话与合作,进而试图在中国境内建立另外一个"好莱坞",最终实现中国的好莱坞梦想。

一

尽管电影诞生后不久,中国观众就在银幕上看到了"美国电光影戏",并将其描述为"奇妙幻化皆出人意料之外"的"奇观",[1] 随后,来自欧美各国的滑稽短片和侦探长片源源不断地输入,得到了中国观众尤其"欧化民众""一致的欢迎",[2] 但在 20 世纪 20 年代以前,中国人对 Hollywood 并没有太多的认识。

[1]《观美国影戏记》,《游戏报》1897 年 9 月 5 日,上海。转引自程季华主编《中国电影发展史》(第一卷),中国电影出版社,1981 年第 2 版,第 8—9 页之"注释 4"。

[2] 朱玔:《美国电影的演进和变化》,《银光》第 1 号,第 34 页,1933 年 1 月,上海。

据笔者查证，1922 年 5 月 25 日，上海明星影片公司出版《影戏杂志》第一卷第三号，发表顾肯夫译《二大城争雄记》一文，第一次在专业影刊上向中国读者系统介绍了"荷莱坞"（Hollywood）。文章中，"二大城"专指美国 Los Angeles 和 New York。译文分别描述了"罗斯安格耳"（Los Angeles）与"荷莱坞"（Hollywood）"遍地皆影戏事业之机关"的盛况以及"纽约"之于影戏事业"渐呈觉悟"之现状，并引述 Moiley Flint（洛杉矶信托银行副行长）、George E. Cryer（洛杉矶市长）、William Fox（福克斯影片公司总经理）、D. W. Griffith（著名导演）、William D. Taylor（电影导演联合会会长）、Lillian Gish（电影明星）与 Allan Shore（好莱坞商部部长）等 24 人的观点，勾勒出"罗斯安格耳"与"纽约"二大城争相成为"影戏中心点"的来龙去脉。译文的结论颇为有趣：

> "记者曰，余统观诸大家之说，虽各自成理，悚然动听，然泰半皆为自利计，而能为公正之论者绝少。夫影戏之为实业，浩浩森森茫无涯际，彼罗斯安格耳（Los Angeles）及纽约二埠，犹渺乎其小者也。鼹鼠饮河，不过满腹。虽能垄断美国一部分之影戏实业，讵能将全世界之影片实业一举而垄断之乎？将来全世界人民，俱以影戏为需要时，虽有十百罗斯安格耳与纽约，亦将不免有供不应求之虞焉！复何争雄之足云？黎宋卿曰'有饭大家吃'，其此之谓乎！"

值得探究的是，这篇没有标注原文作者及其发表时间的译文，不仅没有强调 Hollywood 与美国电影之于世界影坛的重要性，相反却以乐观的心态宣告了美国电影垄断世界影业的不可能。事实上，1922 年前后的 Hollywood，早已成为全世界"毫无异议的电影中心"。[1] 而根据不完全统计，

[1] 参见 [美] 刘易斯·雅各布斯《美国电影的兴起》，刘宗锟、邢祖文等译，中国电影出版社，1991 年版，第 305 页。刘易斯·雅各布斯指出："世界大战四年间，没有外国影片与（转下页）

1896年至1924年间在中国发行放映的外国影片,已有接近50%为美国出品。[1] 更为重要的是,来自美国的却利却泼林(Charles Chaplin)、罗克(Haroid Lioyd)与丽琳盖许(Lilian Gish)、琵琶黛妮儿(Bebe Daniels)等电影明星,以及葛莱夫(D.W.Griffith)、薛瑟第密耳(Cecil B. de Mille)等电影导演,均已成为中国观众耳熟能详的名字;相比而言,法、英、德、俄等国电影人却少为人知。《影戏杂志》第一至第三号封面,也分别登载着罗克、丽琳盖许和却利却泼林神态各异的大幅"肖影"。

然而,这篇对"荷莱坞"不以为然、观点也颇为另类的译文,正是登载在以查理·卓别林为封面"肖影"、主要内容多为介绍好莱坞电影明星的《影戏杂志》上。也就是说,尽管感到了美国电影之于中国观众不可抗拒的吸引力,但包括明星影片公司、《影戏杂志》以及顾肯夫在内,都不愿意相信"荷莱坞"真的会成为全世界的"影戏中心点"。

两年以后,情况发生变化。在天津出版的《电影周刊》里,Hollywood虽然被翻译成更加难懂的"荷来胡特",但"荷来胡特"作为美国影片"出产中心点"的重要地位,已经被中文世界所确认。[2] 接着,在美国环球影片公司担任过三年"记室"(Title Writer)和"副导演"的上海新人影片公司编导陈寿荫,心情复杂却又不无艳羡地把Hollywood称作"花坞":"花坞一梦,三载奔波,职不过记室,位不过副导演。卑矣陋矣,何足多言!"[3] 从"花坞"实习归来的陈寿荫,自然而然地将"花坞"当作各国电影的楷模。在他看来,即便是在影片的说明书方面,"花坞"那些写作说明书之"最著

(续上页)之竞争,美国影片不但在国内,而且在全球各地都坚定地站稳了脚跟,甚至印度、亚洲西部和非洲,都是美国影片的市场。1919年,南美洲只有美国影片上映;欧洲百分之九十映出的影片都来自合众国。好莱坞已成了全世界毫无异议的电影中心。"

[1] 王永芳、姜洪涛:《在华发行外国影片目录(1896—1924)》,载香港中国电影学会编辑《中国电影研究》半年刊第一辑,香港中国电影学会,1983年12月出版,第259—281页。

[2] 镜湖译:《美国影片出产中心点"荷来胡特"之开辟史》,《电影周刊》第6期,第22页,1924年4月,天津。

[3] 陈寿荫:《自彊室电影杂谈》,《电影杂志》第2号,第21页,1924年6月,上海。

名者",也是"一气呵成""天衣无缝""无一破绽可寻";反之,中国影戏中那些就表面字义译成英文的说明书,可谓"精华去而糟粕存","鲜有不令人作三日呕者"。同样,"花坞"导演大多有"坚定之宗旨"和"奋斗之精神",才使其电影事业"发达澎湃不可终日",而中国导演大多"有名而无行""多财而无艺",当然不可能拍出"艺术上有价值之名片"了。[1]

无论如何,Hollywood正在更加清晰地进入中国观众的视野,并正在逐渐演变为美国电影无往不利的代名词;也正是在这一过程中,好莱坞开始征服中国观众,并成为他们心目中流光溢彩的梦幻天堂。1928年7月1日,上海的六合影片营业公司出版发行《电影月报》第4期,发表陈趾青《在摄影场中》一文。文章较早地把Hollywood翻译成"好莱坞",并以调侃的笔调,讽刺了那些因羡慕"好莱坞"生活方式而"恨不生为美国人"的中国同胞:

> "看了外国影剧,他妈的外国影剧真热闹。一部片子临时演员几万人,用费几百万,布景多末大,女人多末多!打开美国影剧杂志一看,某某公司有多少摄影场,某某公司导演导演一部片子,薪金十万美金;某某明星拍一部片子,薪金又是十万美金!看那好莱坞靠山临水的大房子,某处是某某导演的别墅,某处是某某明星的居室,真是高庭广厦,四季不断的花木草地游泳池,他妈的真是羡慕煞人!……当然有钱的就能出好的影片,所以中国影片不如美国影片,我们恨不生为美国人!"

从20世纪20年代末期开始到40年代末期为止,对好莱坞的好奇和羡慕,催生了一批以好莱坞明星和好莱坞影片为主要消费对象的影迷杂志;在这些影迷杂志中,直接以"荷莱坞"和"好莱坞"命名的竟有5种之多。

[1] 陈寿荫:《自彊室电影拾遗》,《电影杂志》第8号,第27—28页,1924年12月,上海。

1928年10月6日，一本名为《荷莱坞周刊》的电影杂志在北京创刊，该杂志共出10期，主要介绍荷莱坞明星、新片以及与荷莱坞有关的电影技术和影片评论。1938年11月，另一本《好莱坞》（周刊）创刊于上海。这本由上海电影周刊社编辑，友利公司出版部出版发行的影迷杂志，以介绍好莱坞影人影片为主，设有好莱坞消息、特写、新片介绍、电影小说、电影歌曲、电影人物等栏目，到1941年6月停刊，一共出版130期。1940年6月15日，由吴承达主编，上海彭记书报社出版《好莱坞影讯》（周刊），该刊设有电影信息、演员介绍、电影小说等栏目，主要介绍好莱坞影人及影片。到1940年10月停刊，一共出版12期。就在《好莱坞影讯》（周刊）创刊不到一个月的1940年7月9日，上海今文编译社编译、文友出版社出版的《好莱坞特讯》（半周刊）面世，该刊设有好莱坞明星画像专栏，曾发表《银都春秋》《三十年来的美国电影》等文章，多着眼于好莱坞明星的私生活，出版第7期后停刊。1945年12月25日，上海戴云龙创办《好莱坞电影画报》（半月刊），设有新闻快报、新片介绍、好莱坞消息、新星介绍等栏目，每期附赠好莱坞影星照片一张。

从1922年开始到1928年前后再到20世纪40年代，从"荷莱坞""荷来胡特"到"花坞"再到"好莱坞"，通过电影报刊和无数影迷的推波助澜，Hollywood在中国声誉日隆，"好莱坞"也很快上升为最流行的中文词汇之一。

二

好莱坞的中国影迷，在物质迷恋和感官慰藉的层面上体现出中国的好莱坞梦想。

实际上，从20世纪20年代初期开始，好莱坞真正带给中国观众的，除了大量影片之外，就是一种"享乐"的人生态度和"时髦"的生活方式。在1921年秋出版发行的《影戏杂志》创刊号里，"办亭谈纽儿"（Bebe

Daniel）与"宝莲"（Pearl White）的"明星肖影"，分别出现在第二、第三个插页。"肖影"周边的介绍文字，因为诉诸影迷，便颇能说明问题。关于"办李谈纽儿"，介绍文字云："办李一向和鲁克演戏，也是一个很有名的明星。还有一个坡拉（Pollard）也是老搭档，可惜得很，他们现在都已独树一帜了！他的头发、眼睛，都是黑色的，不像别的欧美士女的黄头发、蓝眼睛，所以办李的模样，倒有些像我们东亚的美人呢！"——以文字配剧照，强调了对象的身体特征及其女性特质，在为影迷提供性幻想的同时满足了他们对"摩登"服饰的视觉消费。关于"宝莲"，介绍文字云："美国到中国来的侦探长片，要算宝莲最多。像《宝莲遇险记》《是非圈》《黑衣盗》《德国大秘密》，都是妇孺皆知的。有许多不识英文的人，看影戏看见了女明星，总叫他'宝莲'，好像'宝莲'二个字是一个普通名词，他在中国的名声，也就可想而知了。"——主要强调对象无与伦比的知名度，为其在中国的"流行"奠定更加坚实的基础。

在大众文化领域，"流行"意味着"时尚"。在 20 世纪 20 年代初期的上海，"宝莲"的装束便成为一些女子模仿的目标。其中，在上海影戏公司拍摄的故事片《海誓》（1922）里担任女主角的殷明珠，除了善于跳舞、游泳、唱歌、骑马、乘自行车和驾"亨美斯"汽车以外，还很羡慕好莱坞的影星生活，常穿西装示人，有时也模仿"宝莲装束"。[1] 为此，人们称她为 F.F（Foreign Fashion）。《海誓》公映后，观众慕 F.F 之名走进电影院，票房竟超过一般外国影片，可见好莱坞带来的"时尚"对中国影星进而对中国观众所具有的强大的吸引力。

由于各种原因，到 20 世纪 30 年代初期，以好莱坞为代表的外国电影，进一步地扩张自己的势力，侵占着中国影片本已不大的市场份额。更加令人遗憾的是，许多倾向于欣赏所谓"艺术"的中国观众，竟以不看外国电

[1]　郑逸梅：《从〈海誓〉谈到上海影戏公司》，《中国电影》1957 年 3 月号，转引自王汉伦等著《感慨话当年》，中国电影出版社，1962 年版，第 23 页。

影为"不时髦"。[1] 而在大多数普通观众心目中，好莱坞的女星秘闻和"肉感"影片是始终有趣、不可或缺的日常谈资与生活内容。这样，好莱坞各位明星的各种"嗜好"和"奇癖"，都在中国观众的关切之列；以至 Bebe Daniel 的"爱犬"、Greta Garbo 的"怪脾气"与所有明星的"头衔"等，无不争相传播。

为了讥刺那些喜欢好莱坞电影里的"肉感"的电影观众，1931 年初出版的《影戏生活》杂志，假托作者发表了一篇《我爱肉感》的文章。[2] 文章直言不讳地表示：

> "我看影戏，只知道肉感，却不知道其他一切和一切。我见了美貌的女明星，不管她表情如何，艺术怎样，只要她能够在银幕上贡献我富有'肉'的'感'想，我就认为那本片子就是好片。我看影戏，不但如此，我还注意着有否模特儿和曲线家登台，否则我就认为这种片子就是劣片。一本影片开映的时候，要是女明星越多，那本片子的价值越高。"

颇为惊人的出语方式，却也揭露出真相的一部分。

无独有偶，在 20 世纪 30 年代初期出版的一份重要的电影刊物上，也登载着一封半文不白的、由"中国上海"写给好莱坞明星琵琶·但妮尔（Bebe Daniels）的《情书》。[3]《情书》内容如下：

> "琵琶吾渴念的人儿：假使吾生长在美国，假使吾和你能有一分钟的会见，一分钟的谈话，那是如何幸福啊！假使你肯伸出你纤纤的玉

[1] 汤笔花：《我们的宣言》，《影戏生活》第 1 卷第 1 期，第 1 页，1930 年 12 月 26 日，上海。
[2] 我：《我爱肉感》，《影戏生活》第 1 卷第 2 期，第 23 页，1931 年 1 月 2 日，上海。
[3] 《电影月刊》第 10 期，第 41 页，1931 年 5 月，上海。

手，纳入吾粗糙的掌中，吾愿意放弃天下一切的至宝；假使你给吾一个多情的微笑，吾愿以全部的青春奉赠。假使你再以一枚温柔的甜吻相许，吾愿意牺牲，甚至吾底生命。但是吾们非但关山万里，而且远隔重洋。把你的芳名低低唤着，但是这柔弱的声音，渡不过那辽阔的洋面。"

梦幻好莱坞不仅催生了中国的好莱坞梦想，而且在中国培养了一批不可救药的好莱坞影迷。[1] 为了满足在中国文化语境中遭到阻遏、无法表达的物质迷恋和感官慰藉，中国影迷只有深陷电影院，移情好莱坞。

抗日战争全面爆发以后，在上海"孤岛"，好莱坞电影有增无减。国破家亡的战乱处境，使"孤岛"许多观众更加倾向于沉湎在好莱坞电影编织的绮丽梦幻之中，以便默默地在黑暗里抚慰身心的创痛。可以说，"孤岛"强化了中国的好莱坞梦想。考察这一时期好莱坞剧情片的中文译名，如《多情大姨》《色情博士》《绝代艳后》等，可见大量的"香艳化"现象。[2] 在好莱坞电影这个充满着视听刺激的感官世界里，无处呼告的中国观众找到了一种暂时的心灵寄托。

正因为如此，在中国左翼影评和进步影评话语中，中国的好莱坞梦想始终遭到无情的批判和谴责。在一篇议论"女明星"的杂文里，[3] 尘无一针见血地指出：

"谁都知道，女星在电影中的重要。因此就有人说：中国女星是没

[1] 参见李道新《中国电影史研究专题》，北京大学出版社，2006年版，第32页。

[2] 参见李道新等《影像与影响——〈申报〉与中国电影研究之一》，《当代电影》2005年第2期，第73页。

[3] 尘无：《关于"女明星"》，《时报》"电影时报"1932年6月12日，上海。转引自广播电影电视部电影局党史资料征集工作领导小组、中国电影艺术研究中心编《王尘无电影评论选集》，中国电影出版社1994年版，第227页。

有灵魂的旧式的少女和少妇。同时更拿美国克莱嘉宝的热情,和嘉宝的什么来反衬。但我不知新和有灵魂拿什么做标准?假使所谓健美的体格和热情或什么之类,那就错误了。因为健美自然是女子美德的一种,而热情是一个人的生性,本来素无关乎新旧,或则灵魂的有无。我以为不健、不热的中国女星固然旧,固然没有灵魂;就是又健又热的美国女星,也何尝新,何尝有灵魂?时代已经前进了。这些健而热的女星,不去把握着新的意识,和着大众们一齐向前,而只沉沦在没落的资产阶级的狂欢和享乐之中,灵魂在什么地方?新得怎样呢?"

而在1949年后的《青青电影》和1950年创刊的《大众电影》里,好莱坞已被激进的政治话语剥落得体无完肤。针对美国电影在上海的发展经历,有作者指出:"美国电影在上海猖狂了几十年,它的唯一的影响是把上海变成一个十足好莱坞化的罪恶的都市。笼罩着上海的投机、赌博、绑票、盗窃、黄色气氛,一切腐败堕落的倾向,几乎都是它带来的产物。"[1]如果说,指责美国电影把上海变成了一个颇有好莱坞特点的都市,还算稍有理据;但把上海的一切腐败堕落都归结为好莱坞的影响,则未免夸大其词、无的放矢。

或许,应当承担历史沉重之责的,不在中国影迷怀揣的好莱坞梦想,也不在好莱坞席卷全球的声色之魅和电影票房,而在中国电影本身,从一开始就缺乏稳定的时局保证、强大的产业链条和健康的运行机制。在这种"先天不足,后天失调"的情况下,中国电影直面破碎的家国与惨淡的人生,实在没有可资发掘的梦想,提供给那些迫切需要梦想的中国观众。

[1] 史卫斯:《清除美国电影的毒素》,《青青电影》出版第17年第19期,第1页,1949年9月26日,上海。

三

即便如此，1949年以前的中国电影，仍然企图通过各种途径，向好莱坞学习并寻求与好莱坞之间的对话与合作，进而试图在中国境内建立另外一个"好莱坞"，最终实现中国的好莱坞梦想。

在向好莱坞学习并寻求与好莱坞之间的对话与合作的过程中，中国的电影业界和电影批评界均付出了巨大的努力。早在明星影片公司成立之初，便一面托人往欧美实地考察，一面向美国聘请著名的电影摄影师，看定了美国最新式的电影机器。如此，乃力图以中国影片"替代"外国影戏，并将中国电影"推销"到全世界。[1] 1926年春，张长福、张巨川模仿欧美体制，在上海创办中央影戏公司这一中国最早的影院联营机构。中央影戏公司租赁西班牙籍影院商人雷玛斯经营的夏令配克、维多利亚（租赁后更名为新中央）、恩派亚、卡德、万国五家电影院，除将夏令配克大戏院转租给爱普庐影院老板郝思倍外，其余四家，以及张巨川经营的中央大戏院，为下属影院，并规定由该公司放映的国产影片，首先在中央大戏院公映，以次及于另外四家，以一周为期。后又与各制片公司规定新的拆账办法，即各制片公司摄制的影片在该公司所属影院放映，须先认定底盘银，如售票额超过底盘银，由制片公司与戏院双方均分，不足则由制片公司自行垫出。随后，明星、上海、神州、大中华百合、民新五家影片公司在上海发起创办了影片发行联营机构六合影戏营业公司，后友联、华剧等公司相继加入。按规定，所属各公司的影片均由六合影戏公司出面国内外发行。有关公司均派一名营业专员常驻办事处，并在天津、汉口、芜湖等地委派专员，经营发行业务。六合影戏营业公司先后发行国产影片100余部，在好

[1] 记者：《明星影片股份有限公司组织缘起》，《影戏杂志》第1卷第3号，第10页，1922年5月，上海。

莱坞影片充斥中国电影市场的情况下，这家联营机构的业务无疑是有利于国产影片的生存和发展的。除此之外，从20世纪20年代开始，中国电影资本家罗明佑在华北、东北建立了电影院线；20世纪30年代，天一影片公司的邵氏兄弟也在新加坡、马来西亚等地组建了南洋电影院线。影院联营机构、影片发行联营机构以及电影院线的建立，至少从发行、放映体制上缩短了中国电影与好莱坞之间的距离。

抗日战争全面爆发前后，中国电影界开始有目的地向海外尤其是美国输出中国影片。在1936年11月10日的《纽约时报》上，可以看到美国报界介绍中国联华影业公司出品《天伦》（Song of China）的文章。[1] 而在1938年11月18日，中国新华影业公司出品的"古装巨片"《貂蝉》（Night of China）在美国公映，据国内影刊报道：[2]

> "古装巨片《貂蝉》，在全国各地公映时，卖座打破一切国产影片之纪录，七月间有金城影片公司者将该底片声片全部快邮运美，重新晒印，复经好莱坞技术专家十数人加以整理，使此具有历史价值之影片益为动人。该片在美首次献映于纽约最高贵之大都会歌唱剧院，日期为十一月十八日，事先并柬邀各国使节参与其盛，中国驻美大使胡适博士亦为上宾之一。是日座价高至美金六元，然售票不得者仍大有人在，总计全部收入，共二万余美金，合华币十余万元。不除任何开支，悉数扩充中国大学之教育金。纽约各报在此片上映时，无不特出长刊鼓吹，……实国产影片空前之荣誉也。《泰晤士报》特约戏剧评论专家赫金逊云：'中国戏剧占世界剧坛至尊之地位，《貂蝉》便是将中国戏剧之伟大优秀之点搬上银幕摄制之一张中国古代宫闱秘史巨片。'"

[1] 'Song of China,' an All-Chinese Silent Picture, Has a Premiere Here at the Little Carnegie. New York Times, November 10, 1936.

[2] 宣良：《每月情报》，《新华画报》第4卷第1期，第19页，1939年1月，上海。

除了"孤岛",大后方的抗战电影出品也遵循"电影出国"的方针,将重庆中国电影制片厂出品的《热血忠魂》带到纽约罗斯福戏院献映。按国内影刊报道:[1]

"该片的英名译名是《抗战到底》,对白虽为华语,但因为有英文字幕,所以中外观众都能看得懂。这片子不但表现了中国电影技术有极迅速的进步,而且还有更大的意义,那就是昭示中国军民对于抗战的热诚和忠勇,使同情中国的友邦人士,看了有更进一步的认识。该片公映后,各报都一致颂扬,就是握着美国电影杂志权威的《综合娱乐》也认为:'……这是一部同情于中国民众的观众所喜欢看的影片,而许多从未见过以现代故事为题材的中国电影的观众们,也将因此片而使他们的愿望满足……故事是说明中国正在一致向侵略者反抗,它充分显示出中国军人尽忠国家的伟大精神……无论如何,演出上是能够获得观众们的同情的。'"

诚然,由于各种原因,中国电影出品输出美国与好莱坞电影出品输入中国,在规模和性质上有着根本的差别,但对于中国电影而言,向美国电影观众和美国电影市场迈开起初的几个小步,其意义也不可小视。

颇有意味的是,随着好莱坞在中国的不断拓展,从20世纪20年代中后期开始,中国的好莱坞梦想便具体化为如何选择一座合适的城市,使其变成中国的"好莱坞"。按常理,早在20年代中期,上海便无可争议地成为全国的电影制片、发行和放映中心,把上海当作中国的"好莱坞"名正言顺。郑正秋在为其影片《新人的家庭》撰写广告词时,甚至宣称:"中国之上海,犹如美国之好莱坞。影片公司,星罗棋布;电影明星,荟萃于

[1]　宣良:《每月情报》,《新华画报》第4卷第5期,第19页,1939年5月,上海。

此。"[1] 但电影批评界并不认同。在一篇名为《中国电影之将来》的文章中，[2] 剧作家陈大悲明确表示，全中国只有上海"不配"当作"好莱坞"，并提倡"开辟新的好莱坞"：

> "上海的所谓公共租界，在种种方面都不配当我们中华民国的好莱坞。从前在军阀争雄时代，除了上海之外，没有一处地方，可以容许我们艺术的自由发展，固无怪乎大家要挤在上海，托庇于外人保护之下。现在中国已然统一，政府已是我们国民的政府，正当的艺术的发展，不但为现政府所不禁，而且为所奖励与提倡。北方的北平、南方的杭州，都可以供我们选择相当的摄影地点。杭州有的是画景的世界，摄制现代影片，随处都可取材；至于历史影片，我总以为非到北方去摄不可。一则因为黄河以北，存留着不少富有汉族色彩的建筑物和装饰品，二则因为北方民风朴厚雄健，描摹古代人物，似乎比我们浮薄优柔的南方人高明得多。我在北平的时候，常听得看客们说，中国影片里的男人富有女儿态，太像拆白党；女人多半富有妓女气，像良家妇女的太少。这都由于摄影场设在上海所受的恶影响。……总而言之，中国无论哪一处都可以当我们中华民国的好莱坞，惟独上海的租界，就的的确确实实在在的不配，一千一万个不配！老实说，如果不把拘泥于上海的旧观念打破，中国电影永不能中兴！倘若为采办舶来原料便利的缘故，尽不妨在上海设立一个采办机关；何必为贪小利而坏了大事！"

可以看出，作者是在多方面考察上海地理、上海文化与中国电影之间的关系后得出的结论，尽管不无偏激之嫌，却也触到了某些问题的核心。

[1] 《明星特刊》第7期（《新人的家庭》号），第7页，1926年1月，上海。
[2] 陈大悲：《中国电影之将来》，《电影月报》第7期，第22页，1928年10月，上海。

值得思考的地方在于，1949 年以前，认为上海不适合当作中国"好莱坞"的，远非陈大悲一人。在 1931 年的《影戏生活》里，作者姚影光也明确表示，在上海拍电影"不适宜"，因为它是"过往客商的码头"，"风景太少"；只有北平成为"全国集中之地"，要算"最好的制造厂址"，也就是最合适的"中国的好莱坞"。[1]

其实，在一个战乱频仍、国破家亡的特殊时代，无论何种形式的好莱坞梦想，都是画饼充饥。中国早期电影接受史里的 Hollywood，虽然是一个流光溢彩的梦幻天堂，却始终只是中国电影一个梦想的开端。

[1] 姚影光：《中国的好莱坞》，《影戏生活》第 1 卷第 29 期，第 20 页，1931 年 8 月 1 日，上海。

人生的欢乐面，他国的爱与恨
——中国早期电影接受史里的哈罗德·劳埃德

20世纪20年代前后，美国喜剧电影明星哈罗德·劳埃德以"罗克"之名风靡中国，跟查理·卓别林一起共享盛誉，并给中国观众带来了难得的"人生的欢乐面"；然而，1930年发生在上海、轰动全中国的"《不怕死》事件"，使"罗克"最终失去了中国市场的支持与中国观众的喜爱。本文拟从接受史的角度，梳理20世纪20年代前后包括《申报》《大公报》《民国日报》与《影戏杂志》《电影杂志》《影戏生活》等在内的大量中文报刊，力图较为全面地描绘中国早期电影市场与中国观众视野里的哈罗德·劳埃德；并以此为个案，在与查理·卓别林、大卫·格里菲斯等进行比较观照的过程中，较为深入地呈现20世纪20年代前后错综复杂的中外电影关系与日益尖锐的中外文化冲突。

一

哈罗德·劳埃德（Harold Lloyd, 1893—1971），20世纪20年代前后中国观众耳熟能详的美国喜剧电影明星，沪称"罗克"，或称"鲁克""陆克""哈洛劳爱""哈劳罗德"等，港译"神经六"，诨名"绿豆粥"。[1] 从1912年

[1] 罗克，应因Harold Lloyd在1915—1917年间主演的影片多取Luke或Lonesome Luke之名而得此中文译名。按祖耀的《银幕闲谈》（《银光》第2期，"我对于纯用艺术眼光批评（转下页）

开始至 1963 年，哈罗德·劳埃德先后与爱迪生、开司东、环球、百代、派拉蒙等电影公司合作，总共参演、主演、编剧、导演或制作、发行了 200 多部长、短影片。1952 年，美国电影艺术与技术科学学院授予这位"喜剧大师和优秀公民"以奥斯卡荣誉奖；其喜剧电影精华，也于 10 年后结集为《劳埃德喜剧集锦》（1962）与《人生的欢乐面》（1963）。[1]

另据不完全统计，从 1910 年代中后期开始至 1940 年代中后期，主要由百代公司与派拉蒙公司经理发行，哈罗德·劳埃德主演的大多数影片均曾运来中国（主要在沪、港、京、津）上映。[2] 除了一批并未标注具体名称或无法断定主演身份，以及归入集锦放映的滑稽短片外，明确属于"罗克"并相继在中国报刊发出公映广告的长、短影片大约接近 100 部。参见表 1：[3]

（续上页）电影的怀疑"第 2 页，1927 年 1 月，香港）一文："港人叫他做'神经六'，因为罗克的罗字和六字同音，他的举动诙谐，好像有了神经病，所以上了'神经六'的尊号。至于'绿豆粥'的混名，恐怕没有什么意思，大约因为那六字音同绿字罢。"

[1] 主要参考 www.haroldlloyd.com 与 www.imdb.com 提供的相关信息，另外参考冯由礼编：《外国影人录·美国部分（六）》，北京：中国电影出版社，1994 年版，第 438—441 页。

[2] 程树仁主编《民国十六年中华影业年鉴》（上海，中华影业年鉴社，1927 年初版，"经理洋片之公司"第 5 页）特别记述上海法国百代公司（Pathe-Orient）业务如下："经理美国华纳（Warner Brothers）影戏出品（Producers Distributing）百代（Pathe）公司出品及罗克（Harold Lloyd）卓别灵（Charlie Chaplin）滑稽片。"另外，该年鉴"香港上海天津百代公司出租影片"广告页注明："常备影片八千余种供各界采择，本年新添各大影片如下：百代本牌各种长片，百代本牌各种短片，华纳兄弟公司各种影片，美国影戏出品公司各种新片，尚有别种出品很多不及细载；卓别麟、罗克各种著名笑片尤受各界欢迎；各国最新各种新闻片均有教育价值。"

[3] 表中时间、影院、片名和片长等各项信息，均取自当年该片在上海放映时登载在报刊上的广告、消息与影评，适当参考当年的一部分电影刊物。由于各种原因，许多早期罗克影片，只有中文译名，且无法找到相应的英文原名；还因难于辨别，无法区分与一部原作相对应的两个或两个以上的中文片名，只好一一罗列；另外，为了方便，不同年代重映某部影片的影院，均划定在该片最早映出的年代。表格空白处为暂缺准确信息。本表主要内容来自上海《申报》，感谢笔者在北京大学指导的硕士研究生杨聪雷、王宇、章超、唐甜甜与凌雯的艰苦付出；由于工作量巨大，难免遗漏错误之处。

序号	在华年代	在华影院	中文片名	英文片名	影片长度
1		爱普庐活动影戏园	穷开心		
2		爱普庐活动影戏园	罗克艳史（浪生罗克）		
3		爱普庐活动影戏园	罗克死里逃生		
4		爱普庐活动影戏园	情人之母		
5		爱普庐活动影戏园	戏院侍者		
6		爱普庐活动影戏园	海滨逸兴		
7		爱普庐活动影戏园	滑稽新郎		
8		爱普庐活动影戏园	巧捕偷儿		
9		爱普庐活动影戏园	夫妻趁车（闹火车）		
10	1919	爱普庐活动影戏园	罗克滑稽		
11		爱普庐活动影戏园	罗克趣史		
12		爱普庐活动影戏园	看相发财		
13		爱普庐活动影戏园	威非尔之遭遇		七本
14		爱普庐活动影戏园	新笑林		
15		爱普庐/上海大戏院	罗克笑史		
16		爱普庐/新爱伦影戏院	罗克新笑史		
17		爱普庐/新爱伦影戏院	罗克风流笑话		
18		新爱伦/爱普庐活动影戏园（院）	罗克名片新趣闻		
19		上海大戏院	旅行家之否运		
20		上海大戏院	大演说家		
21	1920	上海大戏院	怕娶老婆		
22		上海大戏院	风流		
23		上海大戏院	罗克大滑稽		
24		爱普庐活动影戏园（院）	罗克之副		

续表

序号	在华年代	在华影院	中文片名	英文片名	影片长度
25		上海大戏院	罗克笑话		
26	1921	爱普庐活动影戏园（院）	笑话新片		七本
27		上海大戏院	罗克新史		二本
28		爱普庐活动影戏园（院）	罗克先生		
29		上海大戏院	只度今天		二本
30		爱普庐影戏院	寻死得福		三本
31		华商沪江影戏院	罗克好运气		三本
32		爱普庐影戏院	笑笑笑		五本
33		爱普庐影戏院	勇少年罗克半生事业		五本
34		华商沪江影戏院	拍影戏		一本
35		华商沪江影戏院	蛮荒探险记		一本
36	1922	华商沪江影戏院	马蹄铁		一本
37		华商沪江影戏院	巡捕打拳		一本
38		华商沪江影戏院	误会了		三本
39		华商沪江影戏院	电话笑声		
40		华商沪江影戏院	打擂台		
41		华商沪江影戏院	苦旅行		
42		华商沪江影戏院	自讨苦吃		
43		华商沪江影戏院	大吹牛皮		
44		华商沪江影戏院	东西		
45		华商沪江/法国/城南通俗	风流水手	A Sailor-Made Man	四本
46	1923	华商沪江/新爱伦影戏院	男娘姨		三本
47		华商沪江影戏院	活见鬼		二本
48		爱普庐/华商沪江影戏院	祖母之儿	Grandma's Boy	五本

续表

序号	在华年代	在华影院	中文片名	英文片名	影片长度
49		爱普庐/新爱伦影戏院	做医生		五本
50		法国大影戏院	虚惊		二本
51		法国/申江大戏院	巧中缘（巧姻缘）		二本
52		法国大影戏院	逾篱	Over the Fence	一本
53		申江大戏院	作客受窘		一本
54		申江/城南通俗/中山/凡尔登露天	呆医生	Dr. Jack	五本
55		申江大戏院	白相		二本
56		申江大戏院	瞎闹		二本
57	1923	申江大戏院	学偷		一本
58		中国大戏院	书商杂志		
59		中国大戏院	非法防守		
60		爱普庐/申江/百星/卡德/共和/北京	银汉红墙（最后安全）	Safety Last	
61		新爱伦影戏院	白相游戏场		四本
62		闸北影戏院	老白相		
63		闸北影戏院	度蜜月		
64		闸北影戏院	捉迷藏		
65		闸北影戏院	平安是福	Rosita	
66		爱普庐/申江/沪江/北京大戏院	何事顾虑（空城计）	Why Worry	六本
67		闸北影戏院	吊膀子		二本
68	1924	闸北影戏院	马浪荡		二本
69		法国大影戏院	讲耶稣		
70		法国大影戏院	狗戏		
71		法国大影戏院	受愚		
72		法国/闸北/百星大戏院	（警察）捉赌头		二本

续表

序号	在华年代	在华影院	中文片名	英文片名	影片长度
73	1924	法国大影戏院	我的妻		二本
74		闸北影戏院	梦中情人		二本
75		闸北影戏院	酒汉		
76	1925	爱普庐/中央/共和/百星/卡德	怕难为情	Girl Shy	八本
77		中央/城南通俗/新爱伦/北京	丈母娘（热水）	Hot Water	五本
78	1926	夏令配克/爱普庐/中央/中山	球大王（大学新生）	The Freshman	
79	1928	上海/北京大戏院	平等的阔少（天晓得）	For Heaven's Sake	
80		卡尔登/东南/上海大戏院	小弟弟	The Kid Brother	
81			无胆英雄		
82		爱普庐影戏院	假医生		
83		奥迪安/大光明/逸园	开快车	Speedy	
84	1929	孔雀东华戏院	拥护爱人	From Hand to Mouth	
85		东海戏院	吃醉鬼	High and Dizzy	
86		百星大戏院	小家庭		
87		百星大戏院	胡调太子		
88		百星大戏院	不软劲		
89		百星大戏院	打倒情敌		
90	1930	大光明/光陆大戏院	不怕死	Welcome Danger	
91	1931		捷足先登	Feet First	
92	1932	光明大戏院	白衣党		
93	1934	香港某影院	猫掌	Cat's Paw	

可以看出，作为中国观众心目中的"滑稽影戏家""滑稽大王"和"大笑匠"，哈罗德·劳埃德一度征服沪港、风靡中国，跟查理·卓别林一起迷倒众生、共享盛誉，并给中国观众带来了难得的"人生的欢乐面"；然而，1930 年发生在上海、轰动全中国的"《不怕死》事件"，使罗克最终失去了中国市场的支持与中国观众的喜爱。本文拟从接受史的角度，梳理 20 世纪 20 年代前后包括《申报》《大公报》《民国日报》与《影戏杂志》《电影杂志》《影戏生活》等在内的大量中文报刊，力图较为全面地描绘中国早期电影市场与中国观众视野里的哈罗德·劳埃德；并以此为个案，在与查理·卓别林、大卫·格里菲斯等进行比较观照的过程中，较为深入地呈现 20 世纪 20 年代前后错综复杂的中外电影关系与日益尖锐的中外文化冲突。

二

根据 19 世纪最后几年至 20 世纪初期欧美电影在中国的一般状况，哈罗德·劳埃德带给中国观众的欢乐，应该始自其 1912 年开拍电影后不久，最晚也不会迟至 1910 年代中后期；为此，笔者遍检 1918 年前《申报》电影放映广告以及其他相关文图，都较难获得能够跟"哈罗德·劳埃德"或"罗克"联系在一起的准确信息；王永芳、姜洪涛辑录《在华发行外国影片目录》（1896—1924）所提供的史料，[1] 有关 1918 年前在华发行的外国影片，也是除了中文译名之外没有其他内容；但据该目录显示，1919 年至 1921 年间，在华发行的"罗克"影片已有《罗克艳史》《情人之母》《戏院侍者》《海滨逸兴》《滑稽新郎》《巧捕偷儿》《夫妻趁车》《看相发财》与《威菲尔之

[1] 香港中国电影学会编辑：《中国电影研究》半年刊（第一辑），香港中国电影学会，1983 年 12 月版，第 260—281 页。根据笔者所查，王永芳、姜洪涛所辑《在华发行外国影片目录》(1896—1924) 确实如其所言，"还需进一步校订"。

遭遇》等 9 部。与此同时，明确标注"卓别林"的影片有 21 部；标注"开司东"和"宝莲"的影片各有 4 部；标注"D.W. 葛里菲思"的影片有 1 部（*Intolerance*，《党同伐异》），其他许多影片仍然只有中文译名。可以看出，1920 年前后，大卫·格里菲斯在中国已经拥有了一定的知名度，罗克更是被赋予了仅次于卓别林的巨大的票房号召力。

事实上，就在 1919 年间，已有《穷开心》《罗克艳史》《闹火车》与《威非尔之遭遇》等 17 部罗克短片或罗克合集在上海爱普庐活动影戏园（院）放映。爱普庐活动影戏院位于北四川路海宁路北 52 号，由葡萄牙籍俄国人郝思伯（S.Hertzberg）于 1910 年创办。该院"专映外国片"，布置"尚称齐楚"，座位 800 多个，观众以"外人"居多。[1] 初来中国的罗克影片，还未铺展到更多放映场所及各界观众群体之中。

但在 1920 年间，除了爱普庐活动影戏院之外，又有新爱伦影戏院、上海大戏院与中国影戏馆等在内的几家放映场所开始放映罗克影片，至少还有《罗克名片新趣闻》《旅行家之否运》《大演说家》《怕娶老婆》《风流》《罗克大滑稽》《罗克之副》与《罗克笑话》等 8 部（集）罗克"新片"与中国观众见面；直到 1921 年秋天，仍有《笑话新片》《罗克新史》与《罗克先生》等新的罗克影片在上述放映场所放映。这些放映场所均由外国人开办，定址美国租界或公共租界；座位少则 500（新爱伦），多则 1000（上海）；座价低则 1 角至 3 角（新爱伦），高达 4 角至 1 元 5 角（爱普庐）；其中，位于美国租界海宁路中市的新爱伦影戏院与美界东鸭绿路梧州路转角的中国影戏馆应属"小戏院"，观客多为底层民众和妇女儿童；而位于北四川路虬江路口的上海大戏院与爱普庐活动影戏院应属"高尚娱乐场"，观客中颇多外国人和智识阶级；在当时，上海大戏院甚至还被称为"上海唯一之影戏院"

[1] 参见徐耻痕编纂：《中国影戏大观》，上海大东书局，1927 年版，"海上各影戏院之内容一斑"第 3 页。

或"上海最大的影戏院"。[1] 就是在这些条件、规模和定位、档次各不相同的放映场所，主要放映着五大本以上的各类爱情影片与"大部连台侦探长片"，加映三本以下的世界"活动新闻"或／和卓别林、罗克滑稽短片。

其中，五大本以上的各类爱情影片主要包括《老少两佳偶》《亡国女儿》《爱国女英雄》《家庭惨变》《情战》《自由误》《霸王之末路》与《难言之心事》；"大部连台侦探长片"主要包括《黑衣盗》《白莲教》《赤身游历家》《红手套》《怪侠》《德国大秘密》《罗兰历险记》《神仙剑》与《老虎党》。作为加映节目的世界"活动新闻"主要包括《美英军报》《美国新闻》《欧洲战报》《劳工纪念会》《美国杂志》《世界实事》与《英国杂志》；颇有意味的是，同样作为加映节目，罗克与卓别林的滑稽短片，一般只在"滑头聚会"或"滑稽大会"中才被安排在同一个影院的相同时间段内放映，有时还会搭上开司东、泡洛和一些不知出处的滑稽短片。

尽管仍然只是爱情片和侦探长片之外的"余兴"，但 20 世纪 20 年代初期的罗克滑稽短片，已经跟卓别林的滑稽短片一样成为中国观众的最爱。确实，在浪漫动情、紧张悬疑之余，欢乐快活也是不可或缺的；即便只在影戏院里体验不超过半个小时的短暂快乐，也足以让中国观众记住罗克的大名，并使其成为《申报》《大公报》《民国日报》和《影戏杂志》《电影杂志》《电影周刊》等都市报刊津津乐道的话题。

1921 年 2 月，目前已知中国最早的专业影刊之一《影戏丛报》（石印丛刊，仅出 1 期）在上海出版。[2] 该刊主要介绍好莱坞明星、报道电影界消息。在其"影戏人物汇志"栏目里，登载了卓别林、罗克、贾克·柯根等十几位明星小传。[3] 同年秋天，由顾肯夫、陆洁、张光宇等编撰，中国影

[1] "上海大戏院"的相关广告，可参见《申报》1920 年 4 月 15 日，上海；《影戏杂志》第 1 卷第 1 号，第 76 页，1921 年秋，上海。

[2] 中国较早印行的专业影刊中，还有 1921 年秋创刊于上海的《影戏杂志》（中国影戏研究会出版，共出 3 期）与 1921 年 11 月创刊于北京的《电影周刊》（吴铁生主编，共出 2 期）。

[3] 参见张骏祥、程季华主编：《中国电影大辞典》，上海辞书出版社，1995 年版，第 1238 页。

戏研究会出版的《影戏杂志》创刊于上海，其创刊号（第一卷第一号）封面，即为鲁克（罗克）大眼镜蝴蝶结张嘴笑之典型"肖影"，却利·却泼林（卓别林）屈居第一个插页及第一卷第三号封面；不仅如此，曾跟罗克搭档的女明星办孛·谈纽尔（Bebe Daniel）肖像也被安排在创刊号第二个插页，文字介绍强调，办孛·谈纽尔"一向和鲁克演戏"，"也是一个很有名的明星"，其模样，"有些像我们东亚的美人"。

恰在《影戏杂志》创刊号上，位于上海四川路99号的百代公司登出了自己的"影片"和"唱片"广告。在"影片"广告部分，先后列出却泼林、鲁克、梅白儿、西刺、马格雷犒妥、罗司罗兰、宝莲、林达、聂格温脱等9个电影明星的名字。罗克在百代公司的地位，由此可见一斑。

为了强化罗克的明星效应，《影戏杂志》创刊号还别出心裁，登载了美术编辑张光宇的一篇编译文章。该文假托"一个住在西印度亚文施佛尔（Evansville）地方的女子"，寄给"滑稽影戏家"哈洛劳哀（Harold Lloyd）一封信：[1]

我亲爱的劳哀先生：

　　我是个七十一岁的老妇，已经有了孙子四个，这封信，没有甚么大意思，不过和你说几句话罢了。我生平最喜欢看影戏，看着你的影片，简直把我笑得肚子发痛，眼泪也笑出来了。你戴的一副眼镜，实在大得厉害！恐怕分量倒不轻，压在鼻梁上，不大舒服，我现在就送你一副很好的眼镜框子，这是我母亲的遗物，你可以去配一对合光的镜片，戴起来，包管你合用，你如果不相信，试一试就晓得了。少不得你要感激我到万分哩！我就此不多讲了，祝你平安！

<div style="text-align:right">Mrs. J. D. A. 上</div>

[1] 张光宇：《一个女子寄给鲁克的信》，《影戏杂志》第1卷第1号，第15页，1921年秋，上海。

文章结尾指出:"这封信里那眼镜框子,都挂在鲁克的化妆室里,留着做一个纪念品,并没有戴过。鲁克因为这老妇这样的爱重他,所以也不肯丢掉,便把他陈列了起来。"

随后,在1922年1月和5月出版的《影戏杂志》第一卷第二、三号里,有关罗克的信息更加丰富,内容也更近原创。不浊(陆洁)讲述了罗克"别出心裁",居然与卓别林"分庭抗礼"的经过,并指出,罗克新片"较前更为进步",*Number, Please*一片"更堪发噱","诚滑稽片中之别开生面者也"。[1]锄非子追溯了欧美滑稽影片的变迁历程,提及罗克"情愿出五百圆征求一桩捧腹笑谈"之事,建议大家"应当原谅"这种"尚没有高尚的观念"的滑稽影戏。[2] 远东眼镜公司则为其始创的"鲁克式眼镜"接连登出两则广告,无所顾忌地用自己的产品搭上了罗克在中国的顺风车。其中一则:[3]

问:那一种娱乐最高尚? 答:要算影戏最高尚。

问:那一种影戏最有趣? 答:要算滑稽影戏最有趣。

问:哪几个滑稽明星最有名? 答:要算却泼林、鲁克与"肥的"。

问:那一个底容貌态度最漂亮? 答:要算鲁克。

问:鲁克底漂亮在哪儿? 答:因他有一副鲁克式的眼镜。

问:要漂亮得像鲁克一般,有什么方法? 答:请带鲁克式眼镜。

问:哪里去买鲁克式眼镜? 答:大新街三马路南首远东眼镜公司,中国始创鲁克式眼镜第一家。

问:有什么特点? 答:式样精美,配光准足,价格公道,而且还送拍照相。

[1] 不浊:《鲁克》,《影戏杂志》第1卷第2号,第9页,1922年1月,上海。

[2] 锄非子:《滑稽影片底变迁》,《影戏杂志》第1卷第2号,第22页,1922年1月,上海。

[3] 《影戏杂志》第1卷第3号,第37页,1922年5月,上海。

如此看来，早在 20 世纪 20 年代初期，罗克的银幕形象在中国已经深入人心，而罗克的电影出品带给中国观众的快乐，也远远超出了那些滑稽短片本身。

三

在 1930 年的"《不怕死》事件"发生之前，罗克与他的中国观众彼此需要、相互慰藉。尽管中国舆论中也会出现一些批评罗克的声音，但总的趋向是卖座鼎盛、皆大欢喜。人生的欢乐面在银幕上尽情挥洒，此时的罗克在中国，获得的只有爱，没有恨。

从 1922 年开始到 1929 年底，随着哈罗德·劳埃德的喜剧电影到达巅峰状态，罗克的名声在中国也是如日中天。经欧美爱情片、侦探长片和伦理片、家庭教育片等类型电影培养起来的中国观众，几乎没有任何理由拒绝罗克提供的欢乐快活。这是一种融冒险、悬念、滑稽和浪漫爱情、家庭教育等各种电影的类型元素于一体的喜剧电影，还具备令人过目不忘的道具大眼镜和杂技式动作。尽管在艺术创造与影史贡献上无法追踪大卫·格里菲斯，在社会批评与人文深度上也不能媲美查理·卓别林，但作为一种诉诸感官、供人娱乐的消费对象，对于包括中国在内的世界各国的一般观众而言，罗克滑稽片已经物有所值、足堪沉迷。

这一时期里，爱普庐影戏院、上海大戏院、新爱伦影戏院与中国大戏院（中国影戏馆）等放映场所，继续放映着罗克的各种长、短影片，先后有《只度今天》《寻死得福》《笑笑笑》《勇少年罗克半生事业》《做医生》《祖母之儿》《书商杂志》《银汉红墙》（《最后安全》）、《男娘姨》《虚惊》《捉迷藏》《白相游戏场》《何事顾虑》（《空城计》）、《怕难为情》《球大王》（《大学新生》）、《呆医生》《丈母娘》（《热水》）、《平等的阔少》（《天晓得》）、《小弟弟》《假医生》等 20 部左右。特别是爱普庐影戏院，不仅在 1919 年前后

最早集中放映罗克出品,而且总是在此后的第一时间里,以最大的宣传力度推出罗克最受观众欢迎的代表作如《祖母之儿》《银汉红墙》《何事顾虑》《怕难为情》《球大王》等,成为罗克影片在中国最重要的放映场所之一。

为了推行罗克,爱普庐影戏院一反常态,在宣传中较早颠覆了正片与加片之间的关系,并以更大的报刊版面和更多的文图内容介绍、渲染罗克。1922年4月,爱普庐影戏院的《申报》广告便只把"六大本艳情片"《意外缘》定位成"尤助诸君之余兴"的"加演"戏目,却重点介绍了"滑稽大王之杰作""罗克三大本"《寻死得福》:"滑稽大王罗克氏为电影界著名大家也,每演一戏,纸贵洛阳,先睹为快。惜其所演,只单行本,不能制观客之津。兹者,本院以重价运到罗克氏三大本之名片曰《寻死得福》,情节之佳,为空前所未有;且在百丈屋顶之上作种种姿势,尤为难能可贵。准于礼拜一即念一晚开演,连演一星期。除三大本之外,加演六大本艳情片《意外缘》,尤足助诸君之余兴。"[1] 随后的罗克影片广告,无论短片或长片,爱普庐影戏院都会附加一些极具诱惑力的鼓动词句,报刊宣传如出一辙。《祖母之儿》上映后,便有消息称:"罗克之《祖母之儿》一剧,为罗氏生平扮演五大本滑稽长片之第一次,亦罗氏一生以来之杰作,屡在上海爱普庐沪江大戏院等处开映,无不满座。兹悉此片已运至天津,当由法租界平安电影院租定,已于昨日开映,连映四天。"[2] 正是在爱普庐影戏院与报刊宣传的有效配合之下,《银汉红墙》《何事顾虑》等影片在上海和京、津等地"轰动一时",其"卖座之佳",除了大卫·格里菲斯导演、丽琳·甘熙主演的《赖婚》(*Way Down East*)之外几乎无可匹敌。[3]

不仅如此,爱普庐影戏院还以独特的贺岁档期、超常的广告策略推出罗克的《怕难为情》。其实,从1924年6月开始,国内电影报刊如《电影杂志》

[1] 《申报》1922年4月16日,上海。
[2] 周伯长:《罗克〈祖母之儿〉在天津开映》,《申报》1923年5月5日,上海。
[3] 士骐:《记罗克之〈银汉红墙〉》,《申报》1923年12月9日,上海。

已在报道罗克新片 *Girl Shy* 已经完成、即可到沪的消息，并以多期连载的方式发表程步高译述的《罗克自述小史》与《〈怕难为情〉本事》，还登载了大量罗克生平照片与《怕难为情》剧照。[1] 但直到 1925 年 1 月 17 日（星期六）亦即旧历甲子十二月二十三日（春节前一周），才在《申报》本埠增刊显著位置发出"爱普庐影戏院第一号预告"，称罗克《怕难为情》是"最新最大最发松之惊天动地空前绝后无上滑稽第一名片"，还煞有介事地公布一份"免责声明"：

> 此片在欧美各国开映，也不知道笑疼多少人的肚皮。本院届时开映，终也难免有此一举，但有话在先：如有人在本院笑疼肚皮者，概不负赔偿肚皮之责任。

接下来的两天，爱普庐影戏院继续在《申报》同样位置发出"爱普庐影戏院第二号预告"。第二号预告开始充满罗克向中国观众贺岁的喜庆欢乐气息，有"罗克恭祝　来年中国永庆升平　观影诸君皆大欢喜"条幅。如此美好的祝愿，加上罗克自身的号召力，1925 年春节档期的上海，当然成为罗克的天下。观众之踊跃，甚至超出了影院的预期。2 月 3 日，《申报》本埠增刊再以显著位置登出一则《罗克启事》：

> 此次鄙人新片《怕难为情》来沪，深蒙各界人士热烈欢迎，殊为荣幸之至，本当映演至上星期日为止，乃连日接各界团体来函，要求续演数日，以慰渴想。鄙人有鉴于此，特商诸爱普庐主人，连映至本星期五为止，务希各界早临是幸。

[1]　《电影杂志》第 1—9 号，1924 年 6 月—1925 年 1 月，上海。1925 年 1 月《怕难为情》初映于爱普庐影戏院之后，《电影杂志》编辑任矜苹"临时特出"《怕难为情》专号即《电影杂志》第 10 号（1925 年 2 月）。

五年后，亦即 1930 年春节过去后不久，因为影片《不怕死》所引发的"事件"，罗克在中国陷入各界抗议、千夫所指的尴尬境地。这一次，"各界团体"要求的不是"续演数日"，而是立即"停映"和"销毁"；罗克被迫做出的"启事"，也已不是"荣幸之至"的矜持，而是无可奈何的"道歉"了。[1] 1925 年的中国春节，远在大洋彼岸的罗克，应该没有想到自己在另外一个国度里会受到如此热情的宠爱，更没有想到有朝一日又会遭遇如此强烈的憎恶。人生的欢乐面，他国的爱与恨，只有在 20 世纪 20—30 年代的中国才有可能出现，也只有在罗克那里才能如此传奇地集于一身。

"《不怕死》事件"之前罗克在中国受到的宠爱，不仅得益于爱普庐、上海、新爱伦与中国大戏院（中国影戏馆）等放映场所一以贯之的排映和宣传策略，而且体现在华商沪江影戏院、闸北影戏院、法国大影戏院、申江大戏院、共和影戏院、城南通俗影戏院（南市通俗影戏社）、卡德大影戏院、中央大戏院、中华大戏院、中山大戏院、北京大戏院、夏令配克大戏院、卡尔登影戏院、奥迪安大戏院、大光明电影院、好莱坞大戏院、孔雀东华戏院、东南大戏院、东海戏院、百星大戏院与宁波同乡会、先施乐园、凡尔登露天影戏院、逸园等 20 多家放映场所陆续加入到对罗克影片的竞争之中，在上海形成一半以上的影戏院都高价承租、争相放映罗克影片的热闹局面，[2] 使得罗克新片被大张旗鼓地造势，旧片也被翻来覆去地炒作。[3] 这些放映场所，既有外国人创办又有中国人经营，地址从美英公共

[1] 对"《不怕死》事件"的详细研究，参见汪朝光：《"不怕死"事件之经纬和美国辱华片被查禁之先例》，载卢燕、李亦中主编《聚焦好莱坞：文化与市场对接》，北京大学出版社，2006 年版，第 265—279 页。鉴于汪朝光的出色工作，以及此前各种著论偶有涉及，本文不再详述。

[2] 据程树仁主编《民国十六年中华影业年鉴》与徐耻痕编纂《中国影戏大观》提供的信息，1927 年左右上海共有营业性电影放映场所近 40 家。按档次分类，奥迪安、卡尔登、上海、爱普庐、北京、夏令配克、东华、中央等属"高尚"影戏院；百星、新中央、恩派亚、卡德等属中等影戏院；万国、共和、中华、世界、五洲、金星、新爱伦、通俗、中山等属小影戏院。

[3] 一般来说，华商沪江、城南通俗、申江、百星、共和、卡德、中山、闸北、凡尔登露天等中小影戏院都会选择重映更早以前的罗克短片；而除了爱普庐、上海以外，中央、北京、夏令配克、奥迪安、卡尔登、大光明等"高尚"影戏院会选择罗克新片并大加广告宣传。

租界到法国租界和华界，档次大致可分高、中、低三种，观众既有中产阶级和智识阶层，又有底层民众和妇女儿童，票价从1角至3元不等。其中，中央大戏院之于《丈母娘》、夏令配克大戏院之于《球大王》、北京大戏院之于《平等的阔少》、卡尔登影戏院之于《小弟弟》、奥迪安大戏院之于《开快车》等，都是"高尚"影戏院介入运作罗克重要新片的成功实例；而其他中、小影戏院对罗克滑稽短片或旧片的重映，确也能从罗克热潮中再分一杯羹。

另据不完全统计，除了上海各大、中、小影戏院，这一时期的天津平安、开达，北京中天、开明、真光，以至厦门鹭江，潮州民生等许多电影放映场所，都能看到各种罗克滑稽片，其受当地观众的欢迎程度，甚至往往抢走了卓别林的风头。[1] 至此，罗克在中国真正成为雅俗共赏、老少皆知的"滑稽大王"，受众面之广早已超过主要被影戏界激赏的大卫·格里菲斯，也大致不让同样为各阶层敬爱的查理·卓别林。罗克影片的中国之行，既显得欢乐无限，又赚得盆满钵满。[2]

罗克热潮可以大量故事和细节为证。1923年初，《祖母之儿》在爱普庐影戏院映演，座价虽然增至3元，但一周之内后到影院者居然无票可求；小说家周瘦鹃在其作品《紫兰花片》中详细描述了该片情节，也因此"颇受读者欢迎"。[3] 1924年，罗克之妻但维丝生下一女，上海的《电影杂志》记下了罗女姓名（郭罗丽，Mildred Glorid Lloyd）和体重（6磅），顺便报

[1] 主要参见以下文献：(1) 苦生：《最近天津电影事业之状况》，《电影杂志》第3号，1924年7月，上海；(2) 一梦：《谈北京的电影院》，《影戏画报》第11期，1927年，上海；(3) 韩潮：《厦门电影院之今昔观》，《影戏生活》第1卷第35期，1931年9月，上海；(4) 孔父：《漳州电影谈》，《影戏生活》第1卷第44期，1931年11月，上海。

[2] 此时的中国报刊，已开始对罗克的收入抱有兴趣："有人为罗克计算，谓其个人诸作品，在每星期利益之收入，自美金二万五千元至四万元。"（《快慢无线电》，《电影杂志》第9号，1925年1月，上海）

[3] 《沪江今晚开映滑稽片：罗克之杰作〈祖母之儿〉》，《申报》1923年2月22日，上海。

道了但维丝即将"重行现身银幕"拍摄 Alice in Wonder Land 一片的新闻。[1]
在《孤儿救祖记》和《玉梨魂》等影片中饰演角色的中国演员邵庄林,最
喜欢模仿电影界著名滑稽人物的动作,尤其醉心罗克。时人因其一举一动
都跟罗克竟有几分相似,故称之为"中国罗克"。[2] 1925 年 3 月,卡德大影
戏院在租得两年前早已为爱普庐和申江大戏院映过的《银汉红墙》后,还
能一口气"连映四天四夜",广告更是耸人听闻:"危险处怕得看客魂飞魄
散!滑稽处笑得看客肚皮痛裂!"[3] 至于《银汉红墙》在中国观众日常生活
中所起的作用,上海《新银星》杂志讲述的一个故事令人感觉匪夷所思:[4]

> 我的儿子病极了。当他害病最重的那一天,他似乎有些起色,我
> 就很欣喜安慰了自己,同他去看影戏,因为他最喜欢看影戏的,所以
> 特别给个机会他享受。当晚映的戏是哈劳·罗德的 Safety Last,我的
> 儿子一面看着,一面便大笑着,好像他很快乐,不知病痛是什么呢。
> 唉,可怜呀!他那一晚看的戏是他最后的一次了。他看完后回了家
> 里,那夜便大发了病,药石无灵,竟于夜半便死了。但他在死的那一
> 晚,还是受着影戏最后的安慰,现在我的耳边常听到他那一晚看罗德
> 时的笑声啊。

1928 年 1 月,北京真光电影剧场编辑发行的《华北画报》发表《陆克
之家庭》,图片包括陆克与其母亲、陆克夫人与其爱女在一起的甜蜜生活以
及好莱坞碧弗里山上优美静谧的陆克住宅,配以如下钦羡的文字:

[1] 愚人儿:《快慢无线电》,《电影杂志》第 4 号,1924 年 8 月,上海。本文中,由于出版时间原因,包括《电影杂志》在内的若干书刊,到现在已经无法进行有效编页,故引注页码从略。

[2] 郑鹧鸪:《邵庄林小史》,《电影杂志》第 5 号,1924 年 9 月,上海。

[3] 《申报》1925 年 3 月 14 日,上海。

[4] 《影里心声》,《新银星》第 3 期,第 23 页,1928 年 10 月,上海。

一个叫卖炒玉米的小贩，竟做了银幕上的"天之骄子"了。他表显艺术的手段和工具，是一副嬉笑的面孔和一副空框大眼镜。凡是走进过电影院的人们，当然可以不言而喻的知道他是陆克了。他非仅是事业成功，快乐无穷，他那完美的家庭，更给了他无上的幸福和安慰。所谓娇妻爱女，华屋大厦，样样齐全。你看他偎傍着他那慈蔼老母的神情，就可显见他的快乐了。

在中国观众心目中，银幕上的罗克与生活中的罗克都是"事业成功""快乐无穷"的。也正因为如此，在"《不怕死》事件"发生之前，评论界针对罗克及其影片的态度，也都是褒奖大于贬责。关于《何事顾虑》，评者有"设想之离奇，用筹之诡谲，求之滑稽片中，得未曾有也"的断语；[1] 关于《怕难为情》，论者指出："此片属于滑稽，故以能使人解颐为主，加以罗克向以善拍滑稽片称，故观者皆称满意；而此片之佳处，即在每至发噱处，辄使观者哄堂大笑，一笑方罢，第二笑又接连而至，起初尚不觉，愈后愈甚，几令人无闭口之机会。"[2] 关于《银汉红墙》，评者毫不掩饰赞赏之情："罗克作品之最得世界欢迎之片，情节香而艳，描落魄少年，顾念爱人，入木三分，表演亦偏重于静默，一举手，一投足，靡不令人为之绝倒，且罗克爬登十二层之高墙，历尽艰苦，备尝困难，其惊心怵目，得未曾有。"[3] 关于卓别林和罗克两者之间的比较，论者以为，罗克滑稽片的"自然天真""不牵强""不踌躇"以及在他"单独的笑的意义上"，"固足以不朽矣"；[4] 而关于滑稽影片本身的问题，论者更是深有体会：[5]

[1] 士骐：《评趣片〈何事顾虑〉》，《申报》1924年1月16日，上海。
[2] 伯长：《观〈怕难为情〉以后》，《申报》1925年1月30日，上海。
[3] 梅：《记〈银汉红墙〉》，《申报》1928年2月23日，上海。
[4] 冷皮：《陆克、贾波林、无胆英雄，及此》，《大公报》1928年6月5日，天津。
[5] 易瀚如：《滑稽影片小谈》，《影戏春秋》1925年第12期，上海。转引自中国电影资料馆编：《中国无声电影》，北京，中国电影出版社，1996年版，第672页。

大名鼎鼎滑稽大王的差利卓别林和罗克，谁不说他们是富有滑稽的天才呢？不论平淡无奇的事，一经他们做作，便能使人笑坏肚皮，亦有人说，卓别林全凭帽、鞋、司的克，罗克全凭一副眼镜的帮助，倘若没有这些东西，便不能举动如意，使人发噱了。此说虽有几分真理，其实他们平日肯潜心研究社会状况，实在是他们成功的最要条件。试问将卓氏的帽、鞋、司的克，罗克的眼镜，加诸别人身上，那个人就能够成就和卓氏罗克一样的艺术吗？现在我国的滑稽影片，寥寥若晨星，间虽有一二，皆不能博观众的欢迎，得佳许的评论。

无论如何，在《不怕死》运来上海，登上大光明与光陆大戏院的银幕之前，中国观众怎么也不会相信"使人发噱""笑坏肚皮"的罗克影片，竟会像此前的美国影片《红灯笼》《上海快车》《月宫宝盒》等一样，"侮辱我中华民族"。[1] 颇有意味的是，罗克自己也没有真正意识到这一点。

四

在中华民族的内忧外患日益加剧的特殊年代里，《不怕死》严重地刺痛了中国观众正在觉悟的民族自尊心，"《不怕死》事件"也使罗克的形象在中国急转直下、一落千丈且不可逆转。

"《不怕死》事件"发生之后至1934年，仍有《捷足先登》《白衣党》与《猫掌》等罗克影片分别在上海和香港等地放映；国民党电影检查委员会"准演外国影片"（1931年6月至1933年6月31日）目录中，也有《捷足先登》《开快车》《丈母娘》《呆医生》《空城计》《银汉红墙》等6部罗克的重要影

[1]《洪深呈党部文》，《新银星与体育世界》第3卷第22期（《罗克事件专刊》），第13页，1930年6月，上海。

片。[1] 但尽管如此，面对罗克，中国各界已不再捂着肚子发笑，而是竖起了耳朵、瞪大了眼睛防备再次受辱。上海电影周刊社编辑发行的《影戏年鉴》一度报道：[2]

> 派拉蒙出品罗克（Harold Lloyd）主演之影片《猫掌》（Cat's Paw）中，又有辱华嫌疑，本刊于该片摄制期间即已大声疾呼，昭告国人，刻闻该片已在香港开映，因受国人注意，大概不致在我国境内开映。

《影戏年鉴》并非认真严肃之著述，并颇多无聊八卦和小道消息。但无论如何，该报道还是能够表现出编辑者针对罗克辱华影片的警惕姿态和憎恨之情。实际上，"《不怕死》事件"之后，面对所有外国新旧辱华影片，不少中国观众总是义愤填膺、痛心不已。有人看了好莱坞华裔演员黄柳霜的电影，也会情不自禁地"哭起来"；[3] 有人从爱国的角度出发，甚至奉劝中国的影戏院不要售卖外国的冰激凌和汽水；[4] 还有人把辱华片的产生直接归因为国家力量的弱小，认为中国在国际地位上"处于弱国"，在外国人摄制的影片中，才会有"侮辱中国体面"的情况发生；国家强，"观电影的人民进戏院而无所惧"，国家弱，则"连观电影的人民也丢脸了"。[5]

毫无疑问，"《不怕死》事件"发生之后，中国各界对待罗克的总体态度已由褒奖转为贬责。在强烈的民族主义意识之下，罗克曾在中国被称誉的所有优点都丧失殆尽，罗克影片的滑稽冒险，也不再令中国观众感觉到

[1] 中国教育电影协会编纂委员会编纂：《中国电影年鉴》，南京正中书局，1934年版，"准演外国影片一览"第1—259页。

[2] 《罗克辱华片香港公映》，载《影戏年鉴》，上海电声周刊社，1934年版，第104页。

[3] 李昌鉴：《看黄柳霜戏会使我哭起来》，《影戏生活》第1卷第7期，1931年2月，上海。

[4] 微风：《也算是几句爱国话：劝影戏院不要卖外国冰结涟与汽水》，《影戏生活》第1卷第16期，1931年5月，上海。

[5] 陈炳洪：《三张关于中国而不来中国的影片》，《现代电影》第1期，第8—9页，1933年3月，上海。

欢乐快活；反之，其损害普通民众与弱小民族的后果，越来越被严重地加以阐释。在卓别林与罗克之间，高低立见分晓，胜负不言自明。正如时人所言：[1]

> 中国人爱看滑稽，所以好莱坞运来的滑稽影片得到中国一般观众的热烈欢迎，因之电影一天一天的民众化。而中国人也开拍起国产电影来，但是中国的滑稽可以说没有露过头角，而中国一般民众得到印象最深的是罗克、卓别麟。但自从去年闹了一回罗克的《不怕死》后，中国的民心似乎对罗克是一个侮辱中国的明星，大家都有些仇视起来。因了仇视罗克，卓别麟也一天天地红起来了。

确实，"《不怕死》事件"发生之后，大学教授洪深的愤怒与不少中国观众的支持，以及一个以不看罗克/辱华影片为宗旨的"不看同盟"的发起，很快便引起了社会各界的广泛关注。在戏剧家田汉心目中，"受侮辱而知道反抗"，这"是弱小民族可宝贵的生机"；我们在别国的"麻醉剂"面前有力量"辨别他的味道"，"也就是被压迫者向解放之路"。[2] 而在民族主义文艺批评者黄素看来，《不怕死》这一类影片和许多别的影片一样，是"帝国主义的资产阶级国家进攻弱小民族的一种武器"，罗克"这类人"是"帝国主义的资产阶级最忠实的走狗""最相当的代言者"，我们真要"学术地"认识"罗克之面目"，真要把罗克"摆在解剖台来解剖"；实际上，罗克喜剧的成功，是"帝国主义的资产阶级艺术底成功"，因为现代的艺术本是产生于"资本主义的机构"，用以宣传"资产阶级意识形态"以及满足所谓"残民以逞"的"高度的享乐"，受着他这种"刀子的宰割""毒药的麻醉"而有闲情逸致来讨论那刀子和毒药的"本身的价值"，就觉得有些"痴得可怜"

[1] 金太璞：《卓别麟的过去现在将来》，《影戏生活》第1卷第47期，1931年12月，上海。
[2] 田汉：《从银色之梦里醒转来》，《电影月刊》第1期，1930年5月，上海。

了。[1] 在阶级意识与民族主义的旗号下，拒绝再去发现或探讨罗克／辱华影片"本身的价值"，尽管不无偏激情绪，但也大致符合当时中国各界普遍的文艺思想和电影观念。

当然，除了相对高蹈的民族、阶级批判之外，也有批评者力图从社会、人生、艺术及其关系层面出发，在与卓别林等人的比较中揭示罗克影片之浅薄、无聊和空虚。左翼影评家尘无正是比较了同为滑稽演员的卓别林和罗克，发现他们的影片在"意义"上存在着"巨大的差别"，认为如果在这"浅薄的社会"中，影片的制作者又是"一切市侩"和"毫无学识的男女们"，那么，向他们要求"有意义"的作品，无异于"缘木求鱼"。[2] 有评者论及《捷足先登》，[3] 也认为"银幕上的小丑"罗克跟卓别林的立场是"完全二样"的：

> 卓别麟是根本代表无产阶级的，而罗克是代表"拆白""流氓""地痞"的；《捷足先登》也是这一套把戏，或许可以说是《不怕死》的后影。这种副产的不良影片，虽然不如《不怕死》之描写中国人的不良，也未必会比《不怕死》好到如何程度。全部最精彩的一点，只有滑稽冒险，一种寻开心的吓人姿势，除此之外，没有一些完满可说。

在这里，罗克此前最为中国观众津津乐道和心醉神迷的"滑稽冒险"，已被讽刺为"一种寻开心的吓人姿势"；而在1934年《中国电影年鉴》撰稿人白虎看来，除了卓别林影片"充分的含蕴着人生的真理"以外，其他许多影人的影片均无这种"流传不朽"的内在的"真实"的素质。劳莱与哈台所主演的影片，虽然"精于结构""神于布局"，但终究为一般"较有

[1] 黄素：《我们对于〈不怕死〉事件的评论之评论》，《电影月刊》第1、2期，1930年5、7月，上海。

[2] 尘无：《由浅薄说到滑稽》，《时报》"电影时报"1932年5月30日，上海。

[3] 成卿：《〈捷足先登〉的商榷》，《影戏生活》第1卷第25期，1931年7月，上海。

眼光"的观众所"卑视",因为他们所主演的影片"善于投机","不顾人生的实际","毫没有启示真理的意味";范朋克与罗克所主演的影片,结构非常"紧张",表演极度"畅达",但在"稍微有一些影剧修养的观众"之前,结果也是"失败",因为"那种情感主义下的奴隶","全然是一种虚构",其"理想之内容""全然背叛了现形人生的常态",严格地说,"那简直不是理想,而是一种无稽的幻想"。[1]

这种在贬抑罗克、范朋克、劳莱和哈台等好莱坞众多明星的同时极力张扬卓别林,并将范朋克与罗克的影片归结为"全然的虚构"与"无稽的幻想"的言论,折射出20世纪30年代以来中国思想文化观念的巨大转型。恰好也在很大程度上表明:进入30年代以后,即便没有"《不怕死》事件",罗克在中国也将面对更加冷静的批判与更加严峻的挑战。

《不怕死》是罗克在中国走向没落的信号。罗克这位原比卓别林更加"纯粹"的美国喜剧电影大师,他的滑稽冒险与欢乐快活,原本映衬得更多的是美国人的"顽强力""青年气概"与乐观精神。[2] 20世纪30年代以来的中国,不仅需要电影为这个国家和民族做得更多,而且需要更多地以电影确证这个国家和民族。在这两个向度上,来自美国的罗克不仅无益,反而有害。遭到中国人的痛恨是必然的,但比痛恨更加难以接受的是遗忘。1934年以后,中国银幕与各种报刊上的罗克形象迅速减少,到1949年前后几乎销声匿迹。新中国建立以来迄今60年,格里菲斯已成中国影人心目中的电影之父,卓别林更是中国观众始终尊敬的喜剧大师;唯有罗克,难觅其踪,知者寥寥。20世纪20年代罗克以滑稽冒险与欢乐快活征服中国的那一段盛景,早已白云苍狗,随风而逝。

[1] 白虎:《电影的原理》,载中国教育电影协会编纂委员会编纂:《中国电影年鉴》,南京正中书局,1934年版,"电影的原理"第1—15页。

[2] 参见银衫客:《谐角列传——纵论好莱坞的喜剧人才》,《电影论坛》第2卷第1期,第132—134页,1948年1月,广州。

帝国的乡村凝视与殖民的都会显影

——以1937年"满映"制作的"文化映画"《光辉的乐土》和《黎明的华北》为例

根据曾经就职于"满映"制作部的日本电影人坪井與《满洲映画协会的回想》(1984)一文记载，[1]"满映"1937年总共制作《发展的国都》《向北满延伸的国道》《光辉的乐土》《黎明的华北》《慰劳军人大会》《协和青年》与《铁都鞍山》等7部"文化映画"。这些"文化映画"分别为记录"满洲"与"华北"之"建国""国政""交通""产业""社会""文化"等内容的新闻、纪录短片，基本符合此后日本关东军、伪满政府、伪协和会与"满映"共同制定的"文化映画"拍摄计划暨"满洲帝国映画大观"所规划的制作目录。这些短片分别配有日语解说或汉语解说，无声片则配有汉语字幕，长度多为1—4本（305—1300米），主创者（编导、摄影）全是日本人，委托单位则分别为伪满国务院总务厅弘报处、国道局、产业局，伪协和会以及日本关东军报道班、"满铁"昭和制钢所。

在由日本电影评论家山口猛监修，日本音乐事务所テンシャープ作为制造商编辑而成的30集录像带《影像的证言：满洲的记录》中，收录"满映"1937年制作的"文化映画"4部，即《光辉的乐土》《黎明的华北》《慰劳军人大会》与《协和青年》。其中，《光辉的乐土》（《乐土辉辉》）为无

[1] 此文原载日本《映画史研究》第19号（1984年），转载于胡昶、古泉：《满映——国策电影面面观》，中华书局，1990年版，第58页。

声汉语字幕，时长22分06秒，144个镜头，编导为小秋元隆邦，摄影为竹内光雄和杉浦要，由伪满国务院产业部企划、农务司指导，满洲映画协会制作；《黎明的华北》亦为无声汉语字幕，时长28分22秒，303个镜头，编导和摄影均为藤卷良二，由"满洲帝国协和会"提供，关东军指导，满洲映画协会制作。

1937年3月1日，伪满洲国成立5周年；7月7日，"卢沟桥事变"爆发；8月21日，"满洲映画协会创立总会"在日满军人会馆召开，"满映"正式建立。确如研究者所言，"满映"是在日本关东军指导和援助下，为满足日本"稳定满洲国统治""加深对华侵略"的迫切需要而出现的。[1] 从这个方面来看，《光辉的乐土》和《黎明的华北》正可作为"满映"国策电影的典型注脚；而对这两部纪录短片进行更深一步的、细致入微的文本分析，则可在还原"满映"的"统治"和"侵略"特性之外，揭示出作为统治者和侵略者的日伪政权在其镜头与画面之间若隐若现的意识形态及文化症候。事实上，通过《光辉的乐土》和《黎明的华北》这两部"文化映画"，"满映"不仅宣扬了日本人的"满洲观"和关东军的华北政策，而且在凝视乡村和显影都会的过程中，彰显出帝国主义的"大陆"幻象和殖民者的拓地心态；两者之间相互交织，相辅相成，恰恰从精神层面上映照出战争时期日伪"国策电影"所谓"日满一体""东亚和平"的虚伪性与虚弱感。

一、《光辉的乐土》与帝国的乡村凝视

《光辉的乐土》由伪满国务院产业部企划、农务司指导，满洲映画协会制作；据《满洲映画》（日文版）记载，本片长度为2卷，1937年不再有跟

[1] 胡昶、古泉：《满映——国策电影面面观》，中华书局，1990年版，第22页。

本片内容相关的其他制作。[1] 但根据现有影像，《光辉的乐土》长达22分06秒。

在此之前，"满铁"及其映画制作所即拍摄过《日满间货物运输》《大豆工业》《抚顺煤炭》《铁道建设实况》《农业满洲》和《北满移民》等跟伪满洲国产业、农务有关的纪录影片。在"以农为本"的伪满洲国，农务题材的"文化映画"无疑占有非常重要的地位。《光辉的乐土》既由伪满国务院产业部农务司指导，便极有可能编入了"满铁"映画制作所拍摄的《农业满洲》的部分素材；值得注意的是，《光辉的乐土》即将结尾的第138号镜头，就在农人辛勤脱粒扬场的画面上推出"农业满洲，灿烂！光辉！"的宣传字幕，应该是呼应着《农业满洲》的选材和主题。"满铁"及其映画制作所跟"满映"之间的承续关系，由此可见一斑。

作为《农业满洲》的延展，《光辉的乐土》继续将摄影机对准"满洲帝国"的大地、乡野和农务，在相对悠长的无声画面与沉静和缓的镜头转换中凝视乡村、宣扬"国光"。但这是一种来自"满洲帝国"外部的乡村凝视，在对山川、平野、草木等自然物象与牛羊、庄稼、农人等人文风光进行田园牧歌般展呈的过程中，显现出创作主体（日本人）对乡村的肯定性评价及对"大陆"的热情和幻想。从根本上说，这种"帝国"的乡村凝视，也是为了在对"王道乐土"的影像美化中塑造"满洲帝国"的国民意识，进一步宣扬"满洲帝国"作为新国家的合法性与合理性，是"满映"构建"满洲/新满洲"这一帝国意识形态的重要途径。[2]

[1] 《满映文化映画制作状况》，《满洲映画》（日文版）第1卷第1号，第25页，康德4年（1937年）11月25日，新京（长春）。

[2] 在《沦陷的光影之〈灿烂之满洲帝国〉——"满铁"时事/文化映画中的"王道乐土"论述》（《影视文化》2009年第1期，第131—138页）一文中，笔者曾经论述："从20世纪30年代前后开始，'满铁'拍摄的时事/文化映画，跟此后'满映'的相关出品一样，均为宣扬日本'东亚新秩序'与'大东亚共荣圈'服务，在'王道政治'与'日满协和'的口号下，力图将日本指导下的'满洲帝国'塑造成一个辉煌灿烂的'王道乐土'。"有关"新满洲"帝国意识形态的建构问题，可参见刘晓丽《"新满洲"的修辞——以伪满洲国时期的〈新满洲〉杂志为中心的考察》（《文艺理论研究》2013年第1期，第86—92页）。

据笔者整理,《光辉的乐土》现存 144 个镜头,其中,片头、片尾字幕 4 个,直陈"乐土光辉"与展示"合作社"组织和功能的字幕及图表多达 30 个,超过全片镜头总数 1/5。尽管无声片离不开字幕,但如此数量的字幕及图表仍然超出了常规。毋庸置疑,这些硬插在丰收大地和勤劳乡野等画面中的字幕和图表,不仅中断了叙事和抒情的链条,而且打乱了影片的节奏和生气;虽然满足了"满映"国策电影对"宣传战"和"思想战"的定位,但观看效果令人生厌。更为重要的是,影片字幕中的文法往往日汉混杂,类似"像这样在合作社市场得到公正的交易,手数料又很少,当时又能领到现钱,所以利益是很增多。"的表述,自然可见日语思维对中文词语和语法的侵袭。

与此同时,这些字幕和图表对"合作社"所谓"团体协同"的解释以及对生产技术、需给关系、财物分配等方面进行"统制"的辩护,在影像组织上也缺乏基本的说服力;第 86—89 号 4 个镜头,以及第 123—125 号 3 个镜头,都是字幕的连续切换,时长均接近 1 分钟,显得十分冗长乏味;特别是在第 117 号(整齐堆放的仓库粮袋)与第 119 号(商店陈列的日常用品)这两个镜头中间,粗暴地插入字幕"必需品经合作社廉价供给你们",此字幕中的"你们",跟此后 125 号字幕镜头"增进农民的福利,我满洲帝国的国力就能充实,国民生活安定的基础就能坚固"中"我满洲帝国"并置在一起,有意无意区分了"我们"与"你们"亦即"自我"与"他者"的界限,泄露了创作主体(日本人)之于"满洲"观众的居高临下的主导关系;也表明"满洲帝国"所谓"日满一心""五族协和"的欺骗性。如果说,丰收大地和勤劳乡野是创作主体为"满洲帝国"精心构建的相对完整的"乐土"景观,那么,这些生硬插入的宣传"合作社"团体协作与统制经济的字幕和图表,便是充满优越感的帝国主义叙事对中国东北乡村文明的充满暴力的象征性破坏和打击。

诚然,纵观整部影片,《光辉的乐土》仍然可以被看作一种颇具吸引力的乡村叙事;但这是与创作主体(日本人)对乡村的肯定性评价及对"大陆"

的热情和幻想联系在一起的，跟影片汉语字幕预设的中国观众拉开了不小的距离；其凝视乡村的方式，则是以一种符合规范的、稳定性的镜头组合段落来表现乡村景观的富足感、安详感和永恒性。与其说这是对中国东北乡村的写实性纪录，确实不如说是对日本岛外"大陆国家"及"满洲帝国"的美好想象。其实，这种针对"王道乐土"的美好想象，既体现在田园牧歌般的乡村凝视，也体现在灿烂辉煌式的都会显影；不仅在此后"满映"制作的《日满一如》（1938，小秋元隆邦编导）、《大陆之晓》（1938，高桥纪编导）、《黎明的宝库东边道》（1939，森信编导）、《勤劳倖士队》（1939，津田不二夫编导）、《冬之满洲》（1940，高原富士郎编导）、《满洲建国史》（1941，上砂泰藏编导）、《肥沃的草原》（1941，芥川光藏编导）、《乐土满洲》（1942，辻野力弥编导）、《快乐的邻组》（1943，松冈信也编导）、《胜利之声》（1943，高森文夫编导）等"文化映画"中继续出现，而且在"满映"、华北电影公司、中华电影公司与日本东宝映画公司合作拍摄的"大陆三部曲"《白兰之歌》（1939，久米正雄、木村千依男编剧，渡边邦男导演，长谷川一夫、斋藤英雄、李香兰主演）、《支那之夜》（1940，斋藤良辅编剧，野村浩将导演，佐野周二、日守新一、李香兰主演）、《热砂的誓言》（1940，木村千依男、渡边邦男编剧，渡边邦男导演，长谷川一夫、江川宇礼雄、李香兰主演）以及"满映"制作的《皆大欢喜》（1942，八木宽编剧，王心斋导演，张敏、王安、浦克、叶苓主演）、《迎春花》（1942，清水宏、长濑吉绊编剧，佐佐木康导演，浦克、李香兰、木暮实千代、近卫敏明主演）等娱乐映画（故事片）中不断得到强化。自始至终，无论"被精心控制与编排的东亚形象展演"，还是"以爱情和日常生活为中心的温柔叙事"，[1] 其

[1] 在《〈迎春花〉：城市影像、李香兰与殖民时代的电影工业》（《理论界》2010年第7期，第140—143页）一文中，张一玮在四方田犬彦、李政亮等人研究的基础上，分析了《迎春花》文本中的城市场景与殖民影像之间的关系，并结合对其他"满映"故事影片的分析指出，具有代表性的"满映"故事影片的叙事围绕着其宣传诉求建构了多重观看的可能；日本殖民者在"满映"电影机构中的主导地位则决定了这些视觉文本创制方面具有的文化异质性；它们通常在（转下页）

内在逻辑都跟"满映"文化映画中的乡村凝视和都会显影所蕴含的帝国意识形态密不可分。

在"大陆三部曲"第一部《白兰之歌》中，片头字幕衬底画面，便是从远景摇镜头开始，逐一呈现中国华北（承德）的山川与宫殿，再伴以《何日君再来》的旋律，显现晨雾弥漫、柳树成荫、池水清澈的公园以及漫步其中的男女主人公的中、近景镜头。[1] 如此开场的美学效果及其蕴含的意识形态，实与两年前的"文化映画"《光辉的乐土》并无二致。也就是说，包括《光辉的乐土》与《灿烂之满洲帝国》（1934）等在内的"满映"以至"满铁"早期拍摄的"文化映画"，已经大致奠定了"满洲帝国"的镜语体系和想象基础。

《光辉的乐土》开头，第5—41号一共37个镜头，时长超过5分钟，大约是按从远景到全景再到近景和特写，接着再从特写到近景再到全景和远景的3个大组合段次第剪辑而成。辅以适时插入的字幕镜头，彼此联系并具较为强烈的节奏感。其镜头顺序，依次见下图（笔者根据影片整理）：

（续上页）通俗故事片的表象之下压抑了一个真实的中国，变成了被精心控制与编排的东亚民族形象展演。"满映"影片的生产策略也正是通过日本殖民者主导下的中、日、俄等国演员的合作以制造"五族协和"的银幕景观以实施影片生产的。而殖民者主导下各民族之间不对等的文化关系也在文本中被转换为"男性—女性""教育者—被教育者""拯救者—被拯救者"等具体的叙事关系，殖民者的凝视目光渗透其中，并借助观影行为以完成权力关系的再生产。同样，在《"满映"影片中的殖民叙事与帝国主义美学》（《文艺研究》2010年第11期，第108—115页）一文中，逄增玉、王红也在佐藤忠男、傅葆石等人研究的基础上，重点剖析了"满映"与日本合作的所谓"大陆三部曲"影片和"满映"独自拍摄的电影《迎春花》，指出，这些影片在中日男女爱情故事中将殖民主义的意识形态蕴含于其中，在表面的所谓"解放亚洲"和"抗击英美帝国主义"的话语中，表达出来的恰恰是后起的殖民主义对老牌的殖民主义意识形态与美学的全盘接受。这些影片以爱情和日常生活的"温柔叙事"对殖民主义的侵略和暴力予以遮蔽与美化，形成了一套典型的殖民主义电影逻辑与美学。

[1] 李香兰在《李香兰 私の半生》（东京新潮社，1987年版，第125—127页）一书中指出，"那是日本的大陆热达到顶峰的时代，我始终扮演着一个对日本青年（长谷川一夫扮演）抱有恋慕之情的中国姑娘的角色。这三部作品全是通俗的情节剧，而且是为日本的大陆政策歌功颂德的宣传影片。"在影片《迎春花》中，男主人公村川武雄也是带着对"大东亚共荣圈"的信念和对"开拓满蒙关系"的信心来到"满洲"，并很快被特写镜头里"满洲"的繁荣和富庶所吸引。

帝国的乡村凝视与殖民的都会显影　　305

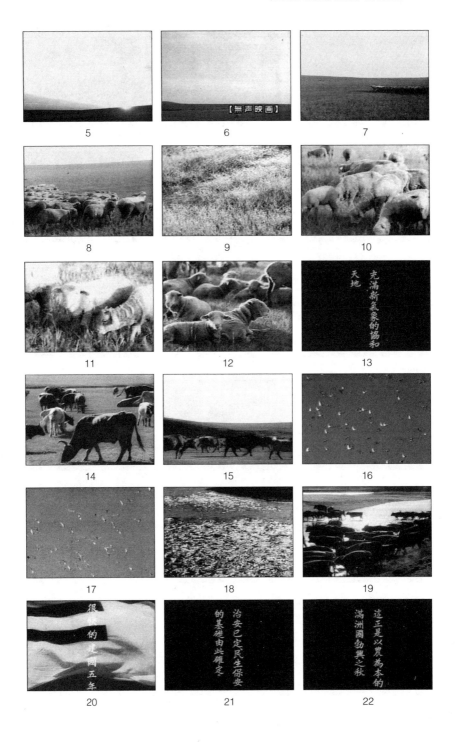

306 光影绵长

可以看出，影片开始的 3 个组合段落，便依次剪辑并反复呈现了广袤的大地、繁盛的草场、肥美的畜群、丰收的庄稼与勤劳的农人等美好和谐的"乐土"景观。然而，就是在强调这些令人沉醉的空间特性的同时，也无意中忽

41

视了画面的时间特性和历史感；但第 1—2 组合段之间的第 20 号镜头，在飘扬的"满洲帝国"国旗（五色旗）上叠印"很快的建国五年"字样，不仅自然而然地将已有的空间叙事转化成文本所需的时间叙事，而且颇为成功地将"满洲帝国"的意识形态楔入影片的叙事进程。为突出"满洲帝国"的"光辉"之意，组合段第一个镜头（第 5 号）便是地平线上冉冉升起的旭日；第19 号与第 25 号镜头，也都隐约可见朝阳或夕阳照耀大地所散发出来的光芒。

值得注意的是，影片结束之前的最后一个组合段落，从第 126 号开始到 141 号为止，镜头再一次从特写、近景到全景、远景，从丰收的庄稼、勤劳的农人依次转到辽阔的天空和广袤的大地，甚至动用了空中摄影，完成了至少 3 个（第 134、135、136 号）丰收大地的俯拍大远景镜头；不仅使整部影片在镜头语汇上形成了前后呼应、一气呵成的艺术效果，而且极大地增强了影片的宏阔气势，将此前相对朴素、温柔而又和缓的乡村凝视，上升到更具永恒性和史诗意味的高度。参见下图：

132　　　　　　　　　　133　　　　　　　　　　134

135　　　　　　　　　　136　　　　　　　　　　137

138　　　　　　　　　　139　　　　　　　　　　140

141

但即便如此，《光辉的乐土》也没有为帝国的乡村凝视及其美好的"大陆"想象留下浪漫的诗意空间。在这部直接宣扬"满洲帝国""农事合作社"的"文化映画"里，没有将镜头真正对准"农事合作社"的主体即"满洲帝国"的农人们，这正是"满洲帝国"乡村凝视亦即"大陆想象"的虚伪性和虚幻性。纵观全片，出现农人的镜头大约64个，超过全部镜头的44%，应该说已不算少；但在这些镜头中，除了第76号镜头（交易所买牛的两个农民各自把手笼在对方袖子里讨价还价）之外，几乎没有一个能够体现农人内心情绪和个性特点的镜头（包括面部特写）。也就是说，在这部纪录短片中，

无论是草原上的牧人和庄稼地的农民，还是交易市场的合作社社员和车站港口运送粮食的民工，他们不仅无名，而且始终都是抽象的符号；面对镜头，他们一律缺乏基本的情感表达、地域特质和文化属性。究其实质，帝国的乡村凝视只是针对别国疆土的一种非分之想，是日本"大陆"幻象的一部分。

二、《黎明的华北》与殖民的都会显影

　　跟《光辉的乐土》不同，《黎明的华北》试图在所谓的"北支事变"（"七七"卢沟桥事变）背景下，以电影影像记录战事进程，在图解关东军华北政策的过程中直接凸显殖民者的拓地心态。镜头里的北平和天津，作为殖民的都会显影，尽管始终为炮火硝烟所笼罩并为坦克刺刀所胁迫，但也不乏辉煌的长城、雄伟的关隘、灿烂的古迹与繁忙的港口、生动的市街。"黎明的华北"是侵略者获得的又一份丰硕的战果，灿烂的平津是日本大东亚殖民体系中不可或缺的都会显影。

　　诚然，在"满铁"及其映画制作所与"满映"制作的作品序列中，除了田园牧歌般的乡村凝视之外，同样不乏灿烂辉煌式的都会显影。特别是对"国都"新京的表述，总是与对"满洲帝国"的"国运"及其"王道善政"的夸耀联系在一起。在"满铁"弘报系制作的"时事映画"《灿烂之满洲帝国》（1934）中，影片开始的8个镜头，便在"国都"建筑与街道画面之间插入"国运蒸蒸如日升腾""国都建设之急进"与"王道善政普遍海内"等3条字幕；而在"满铁"映画制作所制作的《跃进国都》（1936）以及"满映"制作的《发展的国都》（1937）中，"国都"均以精心选择的一系列极具"满洲帝国"殖民特色的"兴亚式建筑"为标志，体现出日本东亚新秩序的战略意图及"五族协和"的政治理念，确实具有非常明确的殖民主义诉求。[1]

[1] 在《伪"满洲国"国都新京（长春）的建设》（《东北亚研究》2011年第1期，第70—73页）一文中，赵欣指出，伪满当局是把长春当作殖民地进行建设的，无论从城市的个体建筑（转下页）

但在"七七"卢沟桥事变爆发之后，面对已被占领的北平、天津，"满映"镜头里的中国都会将以何种面目示人？

《黎明的华北》由关东军指导，"满洲帝国协和会"提供。"满洲帝国协和会"作为殖民统治者在中国东北地区"唯一思想、教化、政治的实践组织"，在其发展过程中，不断调整与日伪政府和关东军的关系，意在由单纯的精神母体，演变成从政治、经济、文化、军事等多方位对中国东北展开侵略的工具。[1] 为此，"满洲帝国协和会"曾委托"满铁"拍摄新闻纪录片《结成协和》（第一、二部）（1932），记录了伪"协和会"的成立经过及其宗旨；《黎明的华北》的拍摄，则表明伪"协和会"已跟关东军、满洲映画协会合作，将其组织和实践延展到中国华北的政治、军事与思想、文化领域。军队、国家团体与制片机构三者合一，已将《黎明的华北》的侵略色彩和殖民性质暴露无遗。另外，《黎明的华北》也跟侵华日军在华北的战事进程密切联系在一起。据《满洲映画》（日文版）创刊号记载，这一时期"满映"拍摄的相关新闻纪录片有《北支事变ニュース》（9卷）和《华北战捷大会》（1卷）。从当时的摄影日记和影片剧照来看，《黎明的华北》跟上述两片都具有较强的关联性；或者说，从一开始，《黎明的华北》就是为了替"北支事变"寻求理由并努力辩护；在这些影片的观念中，华北各地灿烂辉煌的历史文化遗存，也是"北支事变"后华北日伪政权竭力护卫、"相互提携"的结果。参见下图（载《满洲映画》（日文）第1卷第1号，第36、53页）：

（续上页）还是整体的布局，无不体现了其赤裸裸的殖民目的。同样，在《1937年伪满国都建设纪念典礼述论》（武汉：《新建筑》2012年第5期，第27—32页）一文中，刘亦师也指出，在伪满协和会主持下，1937年伪满国都建设纪念典礼，不但上至傀儡皇帝下至万千普通市民都参与其间，而且其仪式次序、路线选择、宣传方式等无不经过精心策划，处处表露出日伪政权鼓吹"日满一体"及为配合全面侵华战争而建设所谓"王道乐土"的政治意图。

[1] 王紫薇：《"满洲帝国协和会"的机构沿革——以〈满洲国现势〉的记载为中心》，《外国问题研究》2012年第4期，第15—21页。

1. 吉田秀雄《北支事变映画摄影日志》　　2.《北支事变ニュース》剧照

其实，从 1931 年开始，日本各方即派遣新闻纪录片摄影队至华北，先后制作了包括《华北之黎明》（"满铁"出品，芥川光藏制作）、《运命之北京城》（"东亚"公司有声作品）、《乐土华北》（日本华北派遣军寺内部队报道部指导，爱国映画社制作，伊藤重视指挥，荒木庆彦摄影）、《曦光》（日本内阁情报部指导，同盟映画部制作，田中喜次导演，上田勇大、小岛嘉一摄影）以及《北京》（日本华北军特殊部指导，东宝映画出品，多胡隆制作，川口政一摄影，龟井文夫编辑，藤井胜一录音）等在内的多部"文化映画"。[1] 这些"文化映画"没有直接表现日本侵入华北的战事，而是将主要内容集中在华北地区特别是古都北京的历史文化和日常生活，在搜集特别情报以供日方参考之外，也极大地延展和满足了日本各方的古都情结和"大陆"想象。

"七七"事变爆发之后，即 1937 年 8 月，日本东和商事股份公司也开始筹划在中国拍摄表现"日华两国亲善"的故事影片《东洋和平之道》。该片总指挥为川喜多长政，由铃木重吉和张迷生编剧，[2] 铃木重吉导演，藤

[1] 叶德浩：《华北电影之历史与现状》，《华北映画》第 27 期，1943 年 1 月 15 日，北平。

[2] 张迷生即张我军（1902—1955），作家，台北板桥人。张我军与《东洋和平之道》的相关论题，将会出现在笔者的后续研究中。感谢日本东京大学刈间文俊教授，于 2011 年秋天陪同笔者前往镰仓访问了川喜多长政映画纪念馆，从馆长大厂正敏处获赠《东和商事合资会社社史（昭和三年——昭和十七年）》《川喜多かしこ映画ひとすじに》等相关珍贵的资料；此后，还在日本国立近代美术馆电影中心观摩了包括《东洋和平之道》《上海之月》《别离伤心》等在内的数部珍贵影片。

田荣次郎等摄影,在登广告招考的男女演员中选出李明、白光、徐聪等为主要演员。影片拍摄过程中,在"皇军""俨然警护"之下,先从大同石佛寺出发,向张家口、宣化、八达岭、居庸关、南口、十三陵、昌平县和宛平县等战场各地巡历,于次年正月回京,在北京城里拍摄内外景。[1] 现在看来,《东洋和平之道》也可以被当作一部介于纪录片和故事片以及风光片和宣抚片之间的"文化映画",在"和平"与"亲善"的主旨下颂扬了"皇军"的功德和"文化"的感染力。影片中,通过主人公与创作者并无二致的双重视野,将憧憬的目光和仰望的视点聚焦于令人震慑的文化遗迹和古都名胜,这也是在胜利者眼中值得欣赏和把玩的、出自殖民地的独一无二的繁华记忆和都会景观。这种针对文化遗迹和古都名胜的相对普遍的赏玩姿态和尊崇情调,作为殖民主义拓地心态的直接体现,当然也会出现在几乎同时制作的纪录短片《黎明的华北》之中。参见下图(载《东和商事合资会社社史》,第60、61页):

1.《东洋和平之道》剧照之一:主人公途径十三陵

2.《东洋和平之道》剧照之二:主人公们在天坛

随着战争的爆发与华北的沦陷,日本"北支军"也开始了电影活动。除了制作特别题材的新闻纪录片之外,还指导华北或日本的电影机构拍摄

[1] 《东和商事合资会社社史(昭和三年——昭和十七年)》第115—118页,东京中屋印刷株式会社,1942年10月印刷。

了各种宣传"新东亚建设之意义"的"宣抚"影片，如《建设东亚新秩序》(2卷)、《通州军官学校》(3卷)、《东亚行进歌》(2卷)、《光荣行进歌》(2卷)、《兴亚一路贯通中原》(3卷)和《向灿烂的建设迈进》(1卷)等。这些汉语配音的新闻纪录短片，往往通过"宣抚班"在华北各地巡回放映。[1] 可以说，《黎明的华北》正是在上述一系列战事新闻纪录片、"文化映画"和"宣抚"影片中产生，并集战事进程、文化表述与宣抚功能于一体的一部新闻纪录片。

跟《北支事变ニュース》和《东洋和平之道》一样，《黎明的华北》采取了按时间先后顺序依次展开的叙事策略。这种历时性的叙事策略，应该是阐释日本军队侵略性战争观和推行其分裂蚕食华北政策的最好方式。从第5号至第8号共4个连续的字幕镜头开始，影片便明确地交代了"事变"爆发的时间、地点和原因；特别是7号镜头字幕"由华军的不法射击始惹起此次事变"，十分明确地表达了创作主体对"北支事变"（"七七"卢沟桥事变）的态度。也正是因为把"事变"的责任完全推给了"华军"，全片才会如《东洋和平之道》等影片一样，以殖民主义的拓地心态，将憧憬的目光和仰望的视点聚焦于令人震慑的文化遗迹和古都名胜；同样，以一系列充满紧张感和压迫感的仰拍镜头，公然宣示日本发动战争的合法性与合理性；并以一系列充满神圣感和永恒感的俯拍镜头，始终强调侵入者君临华北大地的骄傲感和优越感。殖民的都会显影是强者的独语和胜者的目光，从来就不是创作主体与其对象之间的彼此尊重和平等对话。

影片跟随"北支事变"的进展，叙事进程从卢沟桥枪战开始至日军进入北京城结束。除了许多在战场上直接拍摄的炮火硝烟的战争场面之外，还有大量镜头对准了卢沟桥、长城、居庸关、天坛、故宫、北海、颐和园以至天津港。参见下图：

[1] 叶德浩：《华北电影之历史与现状》（续），《华北映画》第28期，1943年2月15日，北平。

　　这些镜头里，没有"事变"带来的各方反应，也没有战争留下的任何痕迹，只有都会景观及其名胜古迹所呈现的一如既往的某种安定和静谧。镜头之中流露出来的赏玩姿态和尊崇情调，不啻是该片作为宣抚电影所承担的重大功能。

为了宣示日本发动"北支事变"的合法性与合理性,《黎明的华北》还组织了一系列充满紧张感和压迫感的仰拍镜头。这些仰拍镜头约有35个,接近全片303个镜头的12%,大多以已被日军占领的华北都会(北平、天津)的天空、山脉、关隘、河流、港口及街道、建筑等为背景,以飞掠空中的战机、整装行进的重炮、列队驶过的坦克、扬威耀武的军人、荷枪实弹的警戒及欢庆胜利的士兵、欢迎日军的市民等为主体,在炫耀战争实力、抓取占领瞬间和纪录入城仪式的过程中,为"北支事变"辩护,更为日本军国主义及其侵华战争歌功颂德。尤为重要的是,在这35个仰拍镜头中,又有约22个即63%的镜头出现了日本国旗日之丸。参见下图:

可以看出，这些充满紧张感和压迫感的仰拍镜头，大多构图精致、调度有方，日本国旗也都得到了凸显；在居庸关欢庆胜利的日本士兵（第146—148号镜头）与在北平街道欢迎日军的中外市民（第209—217号镜头），都在兴高采烈地挥舞着日本国旗；特别是端着刺刀警戒北平城的日本士兵（第17号镜头）与通过望远镜侦察北平城外的日本军人（第280号镜头），身前身后也都飘扬着醒目的日本国旗。这些镜头，显然是创作主体精心设计、摆拍和剪辑的结果。日之丸跟华北都会和日中军民之间的关系，也得到了最直接的体现。

与此同时，为了强调殖民者占领华北的骄傲感和优越感，《黎明的华北》组织了一系列充满神圣感和永恒感的俯拍镜头，主要呈现炮火硝烟里的燕山山脉和万里长城，以及日本占领的北平，还有即将被其占领的广袤的华北大地。跟《光辉的乐土》一样，这些俯拍镜头大多采用了大远景，甚至动用了空中摄影。参见下图：

在这里,空中俯拍的大远景画面,既能证明日本军队强大的战斗实力和高远的扩张能力,又能作为殖民者在"大东亚"征服和发现的一片新"大陆"而震慑观众,显然具有不可低估的"战争"功能和"宣传"效果。

三、"大陆"幻象与拓地心态:"国策电影"的虚伪性与虚弱感

"满映"是伪满洲国的"国策会社",其使命是制作鼓吹所谓"日满一

体""东亚和平"的"国策电影"。《光辉的乐土》与《黎明的华北》自然是"国策电影"的重要组成部分；特别是在1937年"七七"卢沟桥事变爆发之后，这两部"文化映画"更是日本与伪满洲国和伪华北政权实行对内对外"思想战"和"宣传战"的重要工具。

但无论田园牧歌的"满洲乐土"，还是灿烂辉煌的"华北黎明"，映照的都是帝国的"大陆"幻象和殖民的都会显影，都是构建其殖民霸权话语体系的一部分。所谓"五族协和""中日邦交"与"共存共荣"等，其实都是在日本军国主义主导下以飞机大炮、坦克刺刀开路，对中国东北和华北的拓殖、掠夺和占领。"协和"与战争之间的强烈反差，以及"国策"意识形态与影像话语建构之间的巨大裂隙，在在可见"国策电影"的虚伪性与虚弱感。

确实，帝国主义修辞既是一种有关解放和启蒙的强权叙述，也是一种洗净了殖民地人们鲜血和苦难的欺骗话语。只是在帝国的背景下，"话语的力量很容易使人产生一种仁慈的幻觉"。[1] 就像在《光辉的乐土》里，"仁慈"的幻觉虽然诉诸中国人颇难离弃的乡村和大地，但帝国的暴力仍然无处不在。[2] 影片中，"满洲国"的农人们在伪满政权强力推行的"合作社"体制之下，身体紧绷，面无表情；牛拉犁铧的"农耕风景"、人推石臼的"压面法"、骡转石碾的"打场法"以及采用人力的"精选法"等这些农人们赖以为生的生产技术和生活方式，一律被称为需要"改善"的"旧式"，而由帝国主义带来的所谓"现代化"的交易市场、铁路物流、港口运输，以及机械化的庄稼收割所代替。作为被征服和掠夺的客体，这片土地及其子民自始至终保守被动、无声无息。

[1] [美]爱德华·W.萨义德：《文化与帝国主义》，李琨译，生活·读书·新知三联书店，2003年版，"前言"第10页。

[2] 日本满史会编著《满洲开发四十年史（上卷）》（王文石等译，东北师范大学出版社，1988年版，第448页）一书指出："日本在满洲实施的农业行政或农业政策，客观地说，是日本资本主义从满洲农业和农民那里获取最大限度利润的手段。"

也像在《黎明的华北》中，那些由卢沟桥、长城、居庸关、天坛、故宫、北海、颐和园以至天津港等都会景观及其名胜古迹所呈现的某种安定和静谧，其实是在日本国旗的笼罩以及日军将士的警戒和侦察视野中得以完成的。影片里出现的日本军队，总是荷枪实弹，士气高昂；与此相应，中国人不是在大街上被动地接受宣抚传单，就是在牌坊前列队欢迎日军入城。特写和近景镜头里的"天津市治安维持会会长"高凌蔚和"华北人民自治会长"许兰洲，或神情凝重，或温良恭谦，早已是不折不扣的"顺民"。帝国的"仁慈"是刺刀下的和平，"国策电影"则是由谎言和幻觉编辑而成的影像，是历史留下的别一种"证言"。

沦陷时期的上海电影与中国电影的历史叙述

1941年12月8日,太平洋战争爆发,美、英对日宣战,日本侵略军占领上海租界。从"孤岛"消失至1945年8月15日日本天皇裕仁宣布无条件投降为止,沦陷之后的上海,进入一个社会动荡、经济萧条、民生凋敝的历史低谷;而沦陷时期的上海电影,也呈现出一派诡谲的氛围和迷离的光影,在日伪合流的政治格局、服务战争的电影国策及具体而微的运作实践中,绘制出前所未有的驳杂而又独特的历史脉络和文化图景。

在中国内地、台湾、香港以至海外电影史学界,对1941—1945年间亦即沦陷时期的上海电影进行过一系列较有价值的考察和研究,但也在文献的搜集整理上存在着难以克服的困境,尤其在作品的意旨分析和人物的历史评价等方面存在着意气用事的弊端。沦陷时期的上海电影与中国电影的历史叙述,是中国电影史研究不可或缺的重要环节;无论有意地忽略还是无意地遮蔽,都不利于中国电影史学的健康发展。最大限度地利用可资利用的文字资料和影片资料,在军事侵略和文化殖民的背景下重提沦陷时期上海电影的多侧面及特殊性,是任何一个电影史学工作者都无法回避的责任和使命。

一、沦陷时期的上海电影

沦陷时期的上海电影,既是日本"国策电影"在军事侵略的配合下继

长春的满洲映画株式会社、北平的华北电影公司和上海的中华电影股份有限公司之后在中国的延续和扩展，又是上海电影在文化殖民的过程中执守本土历史并寻求生存空间和精神突围的选择和实践。1941—1945年间的上海电影，在垄断的建制和沦陷的光影里，交织着战争的梦魇、文化的错迕与心灵的歌哭，其面貌的多重性和内里的复杂性，在整个中国电影史上都是极为罕见的。

从中国电影诞生以来，上海就执中国电影界之牛耳。作为中国国内最大的开放口岸和外国人租界区，并作为中国电影制片、发行和放映业的中心，上海不仅是日本帝国主义军事侵略的重要目标，而且是日本对中国进行文化殖民、实施电影国策的重要基地。然而，鉴于战局的进展以及"满映"和华北电影公司在中国的业务不振和市场败绩，加上上海作为租界区和电影中心的特殊地位，日伪政府也不得不在侵略与卖国的前提下调整策略，在一定程度上改变"满映"和华北电影公司的急功近利姿态，为文化殖民和电影国策在华中和上海的实施寻找新的方案和路径。

实际上，在1939年5月15日伪华中维新政府宣传局长孔宪铿致梁鸿志签呈之附件《在华电影政策实施计划》里，仍然强调"宣传国策"为电影的当务之急，并表示："确立中、日、满一体思想的基础使之强化，将蒋政权十余年来培养之抗日侮日之思想于国民脑海者使之绝减，故利用电影宣传，收效果甚矩，且有重大之意义。"[1] 而在另一附件《中华电影股份有限公司设立要纲（案）》里，规定"中华电影股份有限公司"之"方针"为："在中国经营电影事业，而于中、日、满互相提携之下，以思想融和及文化进展为目的，设立维新政府特殊法人之中华电影股份有限公司。"（简称"中华"）[2] 值得注意的是，"中华电影股份有限公司"（"中华"）标榜的中、日、

[1] 中央档案馆、中国第二历史档案馆、吉林省社会科学院合编：《日本帝国主义侵华档案资料选编·汪伪政权》，中华书局，2004年版，第543页。

[2] 同上书，第545页。

满"互相提携",并以"思想融和"和"文化进展"为目的的设立方针,与1936年7月提出的《满洲国电影对策树立案》中"指导教化满洲国民"的"理由"已有较大差别。[1]

1939年6月27日,在日本兴亚院、日本的中国派遣军以及以汉奸梁鸿志为代表的伪华中维新政府支持下,在南京中山路东亚俱乐部礼堂,召开了中华电影股份有限公司("中华")成立大会。公司成立时设在南京,不久即迁往上海江西路公共租界。公司成立之初,资本金为100万元,伪华中维新政府出资50万元,"满映"出资25万元,日本松竹、东宝、富士胶片社等各大公司联合出资25万元;另有伪华中维新政府和日本兴亚院各拿出20万元作为辅助资本金。理事长由高朔担任,专务董事则为川喜多长政。1940年12月,"中华"由伪华中维新政府领导改由国民党汪伪政府领导,并决定日本和"满映"的股金占49%,汪伪政府的股金占51%。董事长改由汪伪政府外交部长褚民谊担任,副董事长仍为川喜多长政;亲日影人黄天始、黄天佐、刘呐鸥分任常务董事、董事和制作部次长之职,并为"中华"冲锋陷阵、摇旗呐喊。[2]

"中华"是上海沦陷之后日伪垄断电影机构"中联"和"华影"的雏形,"中华"的成立,也标志着日伪政府迈出了向上海电影进行有组织、有步骤侵略的第一步。[3] 到1942年,"中华"已在所辖的华中、华东和华南建立放映日本影片的影院41座,放映中国影片的影院52座以及放映日、中各国影片的影院13座;在上海的直营影院也有虹口中华大戏院、沪西大华大戏院、国际剧场、南市中华大戏院和民光中华大戏院等5座。与此同时,受日本兴亚院和华中铁道委托,拍摄《中国经济建设》《我们的铁道》等"文化影片",编辑每月二期《世界电影新闻》,会同日本东宝公司合拍故事片

[1] 《满洲国电影对策树立案》,载胡昶、古泉《满映——国策电影面面观》,中华书局,1990年版,第26页。

[2] 参见黄天始:《中华电影公司拓展史略》,《新影坛》创刊号,1942年11月,上海。

[3] 参见李道新:《中国电影史(1937—1945)》,首都师范大学出版社,2000年版,第262页。

《珠江》和《上海三月》；并因直属汪伪政府行政院宣传部而获得汪伪政府赋予的电影发行垄断权。

上海沦陷之后，英美等国在中国的势力被排除，长期依赖英美等国供给影片、胶片及原料的上海各影院公司和各制片公司，面临停顿歇业的危机；同时，南洋航运断绝，上海影院及制片公司又失去了自己的海外市场。正是在这种情况下，实际由副董事长川喜多长政控制的"中华"，以影片、资金、胶片和原料供给各影院和各制片公司，进一步获得了中外影片的所有发行权，逐渐左右着上海影业的生死存亡。

1942年4月，禁不住川喜多长政的"极力游说"和"软硬兼施"，上海新华影业公司老板、"孤岛"最有影响的制片人张善琨，在"保护上海影人"与"保存上海影业"的允诺下，终于答应与川喜多长政一起"重组电影业"。[1] 由张善琨出面组织，新华、艺华、国华、华成、华新、金星、合众、大成、华年、光华、天声等12家上海的影业公司实行合并，改组为中华联合制片股份有限公司（简称"中联"），在上海海格路452号设立公司总管理处。"中联"创业资金共计三百万中储券，其中一半来自川喜多长政的"中华"，另一半来自新华、艺华与国华。"中联"董事长由汪伪政府宣传部长林柏生担任，副董事长为川喜多长政，张善琨任总经理兼制片部部长，下辖5个摄影厂和16座摄影棚，各厂分别由陆元亮、张石川、沈天荫、陆洁和颜鹤鸣任厂长。按当时的报道，"中联"是"全沪各影业公司的大集合"，以人才而论，全上海的男女大明星、大导演，以及各专门部分的技术人才，可以说是"一网打尽"。[2] 确实，在"中华"为日伪电影实现配给、发行一元化之后，"中联"为日伪电影完成了制片一元化的目标。随着"中联"的成立，上海电影也彻底落入日伪势力的掌控之中。

在"中联"（以至此后的"华影"）操纵者（领导阶层）与操作者（创

[1] 参见（日）辻久一：《中华电影史话》，日本凯风社，1987年版，第158—175页。

[2] 《中华联合制片股份有限公司近况》，《中联影讯》第16期，1942年9月23日，上海。

作人员）及其出品的主观意向和客观效果之间，存在着许多悬而未决的疑案。据当事人李香兰的自述与日本电影史家佐藤忠男的描写，川喜多长政不仅是一个"亲华派"和"自由主义者"，而且正是由于他的冒险行动，才"保障了中国电影界的创作自由"，[1]但林柏生在"中联"刊物《新影坛》上发表的"我们必须把整个电影事业的发展，配合在国家复兴及东亚建设的进展中"以及"大东亚本位的中国电影"等言论，却十足地替日伪"和平建国"与"大东亚共荣圈"理论张目；[2]张善琨却一方面表示"效忠于国家、效忠于东亚"，一方面提倡"保持电影的娱乐性"，[3]显示出中国电影商人在特殊环境下随机求变、左右逢源的矛盾心态。除此之外，以朱石麟、卜万苍、岳枫、李萍倩、黄绍芬、周贻白、陶秦、陈云裳、李丽华、刘琼、高占非等为代表的"中联"创作群体，基本上没有主动地拍摄为日伪侵略服务的"国策电影"，由于思想被禁锢，"许多题材大家都不敢拍"，只好在"只求无过，不求有功"的消极心态下，"大家都倾向爱情片子方面去"。[4]从1942年5月到1943年4月，"中联"一共拍摄故事影片47部，大多"无关宣传"，献给观众的只是"大量的风花雪月"。[5]至于"中联"与"满映"合拍、表现林则徐查禁英国商人向中国境内运销鸦片的影片《万世流芳》，虽有日伪政府所张扬的东亚民族抗击英美侵略的宣传动机，却也可以被观众读解为中国人誓死抵御一切外族侵略的影像寓言。制作意图与传播效果的偏差，是"中联"作为日伪国策电影机构自觉失败进而决定改组的关键原因。

[1] 参见［日］山口淑子、藤原作弥：《李香兰——我的前半生》，日本新潮社，1987年版，第255—275页；［日］佐藤忠男：《中国电影的两个黄金时代及其间隙》，苍生译，《影视文化》第2期，1989年11月。

[2] 参见林柏生：《勉电影界同志》，《新影坛》创刊号，1942年11月，上海；屈晁：《林柏生先生访问记》，《新影坛》第1卷第3期，1943年1月，上海。

[3] 《张善琨发表谈话》，《新影坛》第1卷第4期，1943年2月，上海。

[4] 《本刊总编与朱石麟先生对谈》，《新影坛》第1卷第6期，1943年4月，上海。

[5] 莫名：《送别中联》，《新影坛》第1卷第7期，1943年5月，上海。

1943年6月10日，汪伪政府公布《战时文化宣传政策基本纲要》，力图"动员文化宣传之总力，担负大东亚战争中文化战、思想战之任务"，并明令"强化电影事业，对制作发行及戏院三方面之经营，速谋统筹办法之实施，以收调节集中之效"。[1] 其实，早在1943年5月，汪伪政府便颁行了《电影事业统筹办法》，将垄断发行的"中华"、主管制作的"中联"与放映机关上海影院公司合并，成立制片、发行和放映三位一体的电影机构中华电影联合股份有限公司（简称"华影"）。"华影"由汪伪政府立法院长陈公博、财政部长兼警政部长周佛海、外交部长褚民谊担任名誉董事长，汪伪政府宣传部长林柏生担任董事长，川喜多长政担任副董事长，汪伪政府宣传部驻沪办事处处长冯节担任总经理，张善琨和日本人石川俊重担任副总经理，设址于上海江西路170号汉弥尔登大厦内，下辖6个摄影场。在其七千五百万元中储券的营运资金中，日方（主要是"中华"）和伪满政府拥有总股份的40%，汪伪政府则拥有60%的股份。从1943年5月至1945年8月，"华影"一共拍摄故事片80部及若干《中华电影新闻》。从"华影"的领导阶层、创作人员和出品质素来看，作为制片机构的"华影"，与其前身"中联"相比并无本质的区别。

不仅如此，从总的舆论导向上看，"华影"中宣扬电影国策、鼓吹"大东亚电影圈"的论调已经开始衰微。无论是"华影"的操纵者还是"华影"的操作者，都可以不用遮遮掩掩地运用"中国电影事业"及中国"独立的本位文化的电影作风"等概念；与此同时，创作者和批评者都开始热衷于电影的基本理论建设，并颇为认真地探讨电影的艺术、技术问题。针对"华影"当局提出的"教育电影"口号，批评者不仅从"教育""娱乐"和"艺术"之间的关系出发，论证了"教育电影"的虚妄，而且从艺术与现实的关系角度，痛责了"华影"的部分影片，并对中国电影的发展提出了自己的希

[1] 中央档案馆、中国第二历史档案馆、吉林省社会科学院合编：《日本帝国主义侵华档案资料选编·汪伪政权》，中华书局，2004年版，第859—863页。

望。[1] 敢于大胆批判"华影"及其出品，是上海沦陷时期正直的电影文化工作者反抗日伪文化殖民和电影侵略的勇敢尝试，这在东北、华北沦陷区的电影实践中都是不可能出现的。

更为重要的是，尽管汪伪政府和"华影"当局付出努力，想让"华影"成为"大东亚文化交流的象征"，[2] 并与日方合作拍摄了一部赤裸裸地为"大东亚共荣圈"服务的影片《春江遗恨》，但"华影"的大多数出品仍然没有摆脱所谓"空泛的恋爱故事"和"卿卿我我的作风"。[3] 实际上，在《渔家女》《秋海棠》《何日君再来》《结婚交响曲》《红楼梦》《教师万岁》等影片里，不仅可以感受到卜万苍、马徐维邦、王引、杨小仲、桑弧等中国导演的现实关切与民族襟怀，而且能够发现中国电影自"孤岛"以降一以贯之的审美趣味与精神内核，这也正是战后中国民族电影得以迅速崛起并创造辉煌的原因之一。从建制角度分析，"中联"和"华影"的存在，是中国电影史上令人羞辱的篇章；但从人才角度分析，"中联"和"华影"的实践，是使上海电影接续历史、薪火相传的重要环节。

到1945年初，"华影"的各种矛盾已经无法掩盖。原有的电影器械和技术设备已经损耗殆尽，且无法得到应有的更换和补充，这在很大程度上挫伤了"华影"从业者的拍片积极性；另外，由于裁员和出走，"华影"人才凋零；更有许多影人迫于上海形势的压迫和生活的艰难北上淘金，留守"华影"的部分从业者大都人心惶惶，无意拍片。在日本还未正式宣布无条

[1] 例如，在《不可避免之写实》(《上海影坛》第1卷第4期，1944年1月，上海)一文里，作者梅阡指出："战事拖延，国贫民困，一般蜷伏在悲惨失望与生活艰迫下，呻吟咒詈的小市民，如欲假电影之力来涤荡他们忧郁绝望的现实生活，还是让他们乘着虚无的翅翼，飞向浪漫的幻境中遨游片刻呢？还是把血淋淋的现实摆在他们前面，使他们更为警觉，更加痛切，以寻求改革解决之道呢？如果已经失去对现实直视的勇气，不如索性逃避他，何妨再多拍一些《什么仙子》《什么相思》之类，也大足为太平盛世之点缀，懿欤盛哉了。肉麻之大腿与爱情尽可以骗了看客，不必再喊什么教育电影，电影教育的口号了。"

[2] 《敬祝华影前途无疆》，《新影坛》第2卷第6期，1944年5月，上海。

[3] 沙飞：《作风转变后之华影出品》，《上海影坛》第1卷第4期，1944年1月，上海。

件投降的时候,"华影"就已解体,沦陷时期的上海电影,终于结束了它的历程。

二、电影史里的沦陷时期上海电影

电影史里的沦陷时期上海电影,因治史者政治立场、历史观念、文化感知和文献掌握的不同而呈现出较大的差异性。总的来看,有关沦陷时期上海电影的历史叙述,在中国内地、台湾、香港和海外学界以至日本电影研究领域,均充满着较难调和的争议和淆乱,既令人迷惑,又发人深省。

在中国内地,程季华主编的《中国电影发展史》(1963,1981)最早在中国电影发展的历史脉络中纳入沦陷时期的上海电影。在"为抗日民族解放战争服务(1937—1945)"一章"'孤岛'电影运动和敌伪对电影的垄断"一节里,叙述了"日本帝国主义对沦陷区电影的垄断和汉奸电影的出现"。[1] 按《中国电影发展史》的观点,沦陷时期的上海电影是"敌伪电影的逆流"和"表面上是'中国人的事业'的汉奸电影",由于吸收了在伪满和华北"电影政策失败"的教训,使用的手段更为"狡猾"和"毒辣";在敌伪的"收买"和"指使"下,新华公司的张善琨"首先公开投敌"、"当了汉奸";而在制片方针上,为了"迷惑"中国观众、"麻痹"中国人民的民族意识,"中联"暂且搁下了诸如《东洋和平之道》那样明目张胆鼓吹侵略中国的影片,而集中拍摄了所谓"以恋爱为中心"的影片和"大题材的中国电影","华影"的绝大部分出品也不出"三角恋爱""家庭纠葛"之类。尤其"中联"的"超特"影片《博爱》,通过11个故事片段,大肆鼓吹"人类之爱""同情之爱""儿童之爱""父母之爱""兄弟之爱""乡里之爱""互助之爱""朋友之爱""夫

[1] 程季华主编:《中国电影发展史》(第二卷),中国电影出版社,1981年第2版,第113—119页。

妻之爱""团体之爱""天伦之爱"等"顺民哲学",借以从旁宣传日寇和汉奸的所谓"中日提携""中日亲善",反对中国人民神圣的抗日民族解放战争,是一部"为日寇侵略中国效劳"的影片;"中联"与"满映"合拍的所谓"提携"影片《万世流芳》,利用中国人民爱国主义的崇高感情,打着所谓"清算英美侵略主义之罪恶"的幌子,"歪曲"林则徐这个爱国历史人物的形象和鸦片战争的历史,充满了"反历史主义"的观点,并且"大肆渲染三角恋爱";"华影"与大日本映画制作株式会社合拍、被敌伪称为"中日电影界合作共存共荣的象征"的影片《春江遗恨》,更是"露骨"地宣传了"大东亚共荣圈"的观点,将一个所谓"热爱着东亚,热爱着中国"的日本武士"美化"成"中国人民的救世主";《春江遗恨》的拍摄,不仅标志着"敌人和投敌附逆如张善琨者所制作的反动电影的高峰",而且标志着它的"最后走向死亡"。总之,"日寇的垄断和汉奸电影的出现,是日本帝国主义侵略中国和一小撮无耻汉奸出卖祖国的滔天罪行的反映"。

可以看出,《中国电影发展史》站在爱国主义、民族主义和阶级分析的立场上,对沦陷时期的上海电影给予不遗余力的揭露和批判,最大限度地维护了国家利益和民族情感。尽管由于各种原因,《中国电影发展史》里的沦陷时期上海电影,并没有呈现出相应的多重性和复杂性,但其主要观点和基本结论,深刻地影响着中国内地电影史学者的研究路向。在朱剑和汪朝光的《民国影坛纪实》(1991)、钟大丰和舒晓鸣的《中国电影史》(1995)、李道新的《中国电影史(1937—1945)》(2000)、李少白的《影史榷略:电影历史及理论续集》(2003)以及朱天纬、汪朝光等研究者的相关论述里,沦陷时期的上海电影,始终没有改变其文化殖民和电影侵略的反动性质。当然,上述论著也在《中国电影发展史》的基础上发掘了一些新鲜的历史资料,并在一定程度上开拓了沦陷时期上海电影的研究视野,甚至提出了一些值得进一步探讨的观点和结论。例如,针对这一研究对象,李道新不仅详细地列举出"中联"和"华影"的创作目录和大事年表,而且采用《中联影讯》《新影坛》《上海影坛》和《上海影剧》等"中联"和"华影"时

期出版的电影刊物作为第一手资料,力图"重写"沦陷时期的上海电影;[1]李少白则明确表示:"沦陷区的电影,总的说来,是日本军国主义侵略者的电影政策的产物。但历史的发展从来不是哪一方面的意志的结果。因此要对这些创作作具体、细致的分析,区别各种不同情况进行历史评价。"[2] 迄今为止,对沦陷时期上海电影进行具体、深入的分析研究,已成大多数中国电影史学者的共识。

由于秉持不同的历史观和电影观,台港与海外中国电影史研究界就沦陷时期的上海电影发掘整理出一批珍贵的文献,并提出了一系列迥异于中国内地的观点和结论。跟中国内地的研究方法不同,台港与海外中国电影史研究界更为注重从"中联"和"华影"当事者的访谈和口述中获取新的信息,同时更加关注日本方面的相关资料和研究状况。其中,香港电影学者刘成汉、戈武曾在1980年访问李萍倩,余慕云也在20世纪80—90年代的近10年间,采访过岳枫、陈云裳、吕玉堃等多位制片、导演和演员;罗卡则在1993年间访问过童月娟和王丹凤。另外,香港市政局主办的香港国际电影节,也在1992年和1994年分别出版特刊《李香兰专题》和《香港—上海:电影双城》,发表了一系列有关沦陷时期上海电影的文献资料和研究成果。通过这些努力,沦陷时期上海电影的多样侧面得以浮现,川喜多长政、张善琨、李香兰以及"中联"和"华影"从业者的特定形象和历史功过均在很大程度上被改写。例如,罗卡、陈树贞就张善琨问题对其夫人童月娟的访问,便赋予张善琨"显赫不凡""果断英明"的制片家形象,尤其张善琨在"中联"和"华影"的作为,更被童月娟"辩释"为一种"替国民政府暗中做事","免得上海电影全操在日本人之手"的爱国举动。[3] 尽管作为历史研究文献,访者也深知当事者访谈和口述史料的可信性是需要

[1] 李道新:《中国电影史(1937—1945)》,首都师范大学出版社,2000年版,第246—309页。
[2] 李少白:《影史榷略:电影历史及理论续集》,文化艺术出版社,2003年版,第162页。
[3] 罗卡、陈树贞:《访童月娟谈张善琨》,载《香港—上海:电影双城》,香港市政局主办第十八届香港国际电影节特刊,1994年版,第110—112页。

适当存疑和努力甄别的，但多种访谈和口述的出现及其相互参证，无疑可以在历史叙述及其价值评断中消除简单化的弊端和决定论的误区。

正是建立在上述认识的基础上，时任美国纽约州柯盖茨大学历史系副教授的电影研究者傅葆石（Poshek Fu）发表了《娱乐至上：沦陷时期上海电影的政治隐晦性》（1994）一文，对沦陷时期上海的社会生活以及"中联"和"华影"的运作策略、制片方针、出品内涵进行了相对全面而又深入的分析和研究。[1] 文章不仅综合了大量的当事者访谈和口述史料，而且使用了出自《新影坛》和《上海影坛》的第一手文献资料，得出的观点和结论令人耳目一新："实际上，战时的上海电影是含有政治隐晦性的，它对日伪统治做出了有限度的、无声的抗议。这是一种有限度的无声抗议，因为上海电影业没有公然地以英雄姿态对抗敌人；也没有像话剧界（以柯灵及李健吾为首）那样挑战占领军，自立于他们的霸权控制。相反，它在政治上保持缄默做有限的抗议。上海电影业作为日军的思想宣传机器，但它坚持只拍与政治沾不上边的商业娱乐片，拒绝为'新秩序'宣传。同时，这时期上海电影界人才辈出，对日后香港、台湾，甚至四九年以后的中国大陆电影影响至深（最明显的如制片家张善琨，导演朱石麟及李萍倩，演员李丽华、王丹凤）。其实，沦陷时期上海的电影业的隐晦性，不单是它在政治上保持缄默，更让战争促成娱乐片的蓬勃发展。"主要从"中联"和"华影"对电影"娱乐性"的执守方面考察沦陷时期上海电影抗议日伪文化侵略的"政治隐晦性"，无疑是一种极具启发性的研究思路；而从"中联"和"华影"与战后中国大陆、香港和台湾电影的独特关系角度论证沦陷时期上海电影的历史地位，也能达到言出有据、以理服人的效果。但有待解决的问题仍然存在，其中的症结有二：第一，"中联"和"华影"的出品是否真如傅葆

[1] 傅葆石：《娱乐至上：沦陷时期上海电影的政治隐晦性》，第39—49页。另外，文章的扩充部分 The Struggle to Entertain: The Politics of Occupation Cinema, 1941—1945 收入 Poshek Fu: *Between Shanghai and Hong Kong: The Politics of Chinese Cinemas*, Stanford University Press, Stanford, California 2003.

石所言充满着"娱乐性"？第二，既然"娱乐"与"政治"之间存在着暧昧的复杂关系，"中联"和"华影"出品的"娱乐性"是否真能推导出其"有限度的无声抗议"的"政治隐晦性"？

从20世纪80年代开始，在日本电影界，对沦陷时期上海电影的回忆和研究也不断展开。1985年，日本电影研究者佐藤忠男出版了《银幕上的炮声——日中电影前史》。这是一部深入探讨"满映"如何运作以及李香兰如何被利用的电影史著作，对沦陷时期上海电影研究较具启发性；1987年，"满映""中联"和"华影"的当事者山口淑子（李香兰）与藤原作弥出版了回忆录《李香兰——我的前半生》；与此同时，"中联"和"华影"的另一位当事者、时任日本"支那派遣军"总部报道部长官的辻久一也出版了《中华电影史话》。两位亲历者对沦陷时期上海电影的描述，虽然存在着过于主观化和情绪化的弊端，却也不乏鲜活直率的气息，为沦陷时期上海电影的研究提供了重要的参照系；而在1995年清水晶出版的《上海租界电影史》里，沦陷时期上海电影的整体面貌得到相对全面的展现。另外，自由撰稿人山口猛、明治学院大学教授四方田犬彦都对沦陷时期的上海电影有所涉猎。[1] 诚然，无论当事者还是研究者，都会不可避免地站在日本国民的立场上分析对象和思考问题，使用的材料以及得出的观点和结论自然与中国电影界有所差异甚至截然相反。对于沦陷时期上海电影这一极具民族自尊心和政治敏感性的研究课题而言，出现这样的局面并非不可理喻。

三、沦陷时期的上海电影与中国电影的历史叙述

不仅需要整合中国内地、台湾、香港和海外学界以至日本电影研究领

[1] 感谢北京大学比较文学研究所日本籍博士研究生古市雅子，她为笔者提供的相关文献目录、图书资料和影片录像带，是笔者决定再次进入该研究领域的重要推动力。

域对沦陷时期上海电影的研究，而且需要在拓展电影文献和创新电影史观的基础上将沦陷时期的上海电影纳入中国电影的历史叙述。

沦陷时期的上海电影与中国电影的历史叙述之间，存在着不可忽视的关联性。

第一，尽管"中华""中联"和"华影"都是由日伪政权合作建立的国策电影机构，并以宣扬"中日提携"和"大东亚共荣圈"为历史使命，实权也主要掌握在日本人川喜多长政手中，但一部分领导层（操纵者）及其创作主体（操作者）都是中国人，他们的电影实践无疑可以被当作中国电影人在特定历史时空里的特殊的电影实践，在中国电影史上的特殊地位是不可以被忽略的。无论是制片家张善琨、严春堂、柳中亮，还是电影编导朱石麟、卜万苍、李萍倩、岳枫、张石川、杨小仲、马徐维邦、桑弧、陶秦，甚或是摄影师黄绍芬、薛伯青、周达明、罗从周和电影演员陈云裳、李丽华、周璇、袁美云、王丹凤、高占非、刘琼、舒适、梅熹、吕玉堃、顾也鲁等，都在沦陷时期的上海影坛默默耕耘，尽管没有直接反抗日伪政权的文化殖民和电影国策，却也为保存上海电影的发展流脉做出了一定的贡献。

第二，中国电影人在"中华""中联"和"华影"的电影活动，主要以沦陷区域里的中国观众为诉求对象，从独具中国特征的地方场景、民众生活到汉语对白，从凸显民族气质的爱情体验、家庭矛盾到伦理内蕴，都是中国观众耳熟能详、喜闻乐见的。在上海沦陷的三年多时间里，"中华""中联"和"华影"毕竟为留守上海、身心困顿的五百万中国观众提供过不可多得的影音消费，无论得到的是"麻醉"和/或"娱乐"还是"教育"，都构成中国电影传播史最为独特的组成部分。

第三，从精神走向和文化含义的角度来分析，沦陷时期上海电影与"孤岛"和战后中国电影基本上一脉相承。尽管迫于战争的环境和强权的压力，"中联"和"华影"的部分出品打上了日伪"国策电影"的烙印，但以《春》《寒山夜雨》《长恨天》《母亲》《两代女性》《渔家女》《秋海棠》《第二代》《激

流》《何日君再来》《结婚交响曲》《红楼梦》《教师万岁》《笑声泪痕》等影片为代表的，大多数"以恋爱为中心"的影片或所谓的"大题材中国电影"，都在一定程度上折射出中国电影一以贯之的道德图景、民族影像和家国梦想，不仅不同于好莱坞电影，而且与日本电影及其价值观念存在着较大的对比和反差。可以说，日伪政权并未通过在上海的电影控制，达成"思想融和"与"文化进展"的险恶意图。

然而，迄今为止，对沦陷时期上海电影的学术观照，亦即在中国电影的历史叙述之中纳入沦陷时期的上海电影，在研究的广度和深度上，还存在着一系列较难克服的困境和意气用事的弊端。

首先，由于研究对象在政治上的独特性和敏感性，沦陷时期上海电影从业者的访谈和口述不太容易顺利地展开，中国内地的状况尤甚；随着时间的流逝，相关从业者或年事已高或相继离世，一段历史的当事人正在消隐于这段历史的深处。同样，沦陷时期上海电影的文献资料也被封存于相关的研究院所和电影资料馆，不采用特殊途径便不能获取一二，这将严重考验研究者的信心和毅力，也在很大程度上制约着研究成果的学术水准。

同样与研究对象在政治上的独特性和敏感性相联系，至少在中国内地电影研究领域，对沦陷时期上海电影的分析和研究，往往止步于敌伪侵略的揭露及其反动性质的论定，充满着慷慨激昂却又大而化之的民族情绪，缺少对研究对象进行细致梳理、冷静考察和深入阐发的主观动机。这样，沦陷时期上海电影的具体面貌与日伪政权对"中华""中联"和"华影"的掌控能力，以及中国电影从业者不一而足的电影活动，都没有得到认真而又全面的观察和阐释。这一段中国电影史上的空白，需要用丰富的历史资料、严谨的学术姿态和严肃的思想探索去填补。

除此之外，研究者的理论素养、知识水平和外语能力，也影响着沦陷时期上海电影的研究格局。尽管沦陷时期的上海电影是历史学界、电影学界以至文化学界的重要课题，但主要由于文献稀缺和对象敏感的原因，只有极其稀少的研究者表现出适当的研究兴趣；而作为一个沦陷时期上海电

影的研究者，不仅需要积累适当的史学研究经验和中华民国史知识，而且需要拥有相当的上海研究背景和中国早期电影史研究经历，还要最大限度地了解日本侵华政策和日本电影史。只有建立在这样的基础上，沦陷时期上海电影的研究才会得到进一步地开拓和延展。

对于笔者而言，在中国电影的历史叙述之中纳入沦陷时期的上海电影，主要意味着：

第一，从日本帝国主义对中国进行军事侵略和文化殖民的角度，叙述日伪政权在中国实施电影国策的理论和实践。从"满映"到"华北"到"华影"，伴随着日本侵华战争的进程及其最后的失败，日伪国策电影也在不断地转换具体的方针和策略，并最终走向寂灭。

第二，认真搜集和整理《中联影讯》《新影坛》《上海影坛》和《上海影剧》等当年的电影报刊，分析和研究中国大陆、台湾和香港的当事者访谈和口述史料，厘清沦陷之前日本在上海的电影活动以及沦陷之后"日中亲善"背景里的军事专制和电影垄断，在复杂难辨、斑驳陆离的意识形态症候中论证沦陷时期上海电影的多侧面及特殊性。

第三，寻求各方文献和观点，详细考察沦陷时期上海电影操纵者的是非功过。无论是日本方面的川喜多长政和李香兰，还是汪伪政府的林柏生和张善琨，都将在个性描摹和动态交互的分析框架中得到全方位的分析和审视。

第四，结合具体的文字资料和影片资料，深入研究沦陷时期上海电影操作者的创作状态和心路历程。其中，卜万苍对"中国人的国产电影"的强调，岳枫对"本位工作"的苦衷的隐忍，朱石麟"不求有功，但求无过"式的嬉笑怒骂，马徐维邦"藉鬼神以泄其愤"式的恐怖片和爱情悲剧片创作，都在沦陷时期上海影坛产生了举足轻重的影响力。其实，无论是"以恋爱为中心"的影片还是所谓的"大题材中国电影"，大都凝聚着沦陷时期上海电影操作者的现实关切和艺术心血，不可以被当作"麻痹"中国人民民族意识的"反动工具"。

第五，具体论述《博爱》《万世流芳》《万紫千红》和《春江遗恨》等日伪国策电影作品的制作意图及其各异的传播效果。其中，《万世流芳》里林则徐、郑玉屏和张静娴之间的"三角恋爱"及其占据的主要篇幅，是对"中日携手，抵御英美"的国策宣传的自我消解；《春江遗恨》里日本武士高杉晋作帮助太平军作战的故事情节，却是日伪国策的直接表露。相较而言，《博爱》与《万紫千红》的情况显得更加复杂一些。

第六，将沦陷时期的上海电影当作一个整体，努力阐发其与"孤岛"和战后中国电影以至1949年后中国大陆、香港、台湾电影之间的关联性，尤其是从精神走向和文化含义的层面，将沦陷时期的上海电影与中国电影的历史叙述整合在一起。

电影启蒙与启蒙电影

——郑正秋电影的精神走向及其文化含义

郑正秋的电影活动得益于20世纪初期中国社会和时政批评"公共空间"的存在并在某种程度上有助于这种"公共空间"的形成。正是在中国民族电影筚路蓝缕的开拓时期,郑正秋以其丰富的电影实践和独特的电影形式,秉持着教化观念的张扬和影像秩序的建立的电影启蒙姿态,完成了社会改良思想和人道关怀视野的启蒙电影伟绩;跟"五四"新文化运动中的精英话语相比,郑正秋电影独具一种温情的平民色彩和广泛的观众认同,显示出20世纪以来中国通俗文艺和大众文化不可遏止的生命力。尤为重要的是,立足本土、诉诸大众的郑正秋电影,以其对殖民语境里民族文化的特性书写,成就了中国电影史上一种影响深远的范型、一个历久弥新的奇迹。

一、郑正秋电影:公共空间的话语选择

站在100年以来的中国电影文化以至20世纪中国思想文化发展历史的高度,有必要把"郑正秋电影"当作一个特定的概念,从精神走向和文化蕴含的层面上来进行深入的分析和阐释。这是因为:第一,在中国民族电影筚路蓝缕的开拓时期,郑正秋以其丰富的电影实践和独特的电影形式,

秉持着电影启蒙的姿态,完成了启蒙电影的伟绩;第二,跟"五四"新文化运动中的精英话语相比,郑正秋的电影独具一种温情的平民色彩和广泛的观众认同,显示出 20 世纪以来中国通俗文艺和大众文化不可遏止的生命力;第三,反思中国近现代思想文化,考辨"五四"新文化运动与中国电影之间的关系,进而重写 100 年来的中国电影史,都可以甚至有必要从对郑正秋电影的研究中寻找路径、廓开局面。

郑正秋电影指郑正秋所从事的一切电影活动。主要包括:第一,兼具电影企业家与电影编导者双重身份,作为新民公司、明星影片公司和六合影片营业公司重要创办者、管理者和创作者的郑正秋的电影实践;第二,作为一个电影人,郑正秋公开发表的电影言论;第三,作为一个电影编导,郑正秋编导、编剧、导演、主演或撰写说明的所有影片。对电影各个领域的广泛参与和深度控制,使郑正秋电影在一定程度上具备了"作者电影"的基本特征,但也体现出中国早期民族电影所能呈现的全部复杂性。然而,影片公司统计数据的缺失、早期电影报刊的散佚以及郑正秋创作影片的稀有存世,都给研究郑正秋电影带来难以克服的困难。因此,对郑正秋电影的分析和阐释,与其说意在"澄明",不如说义在"去蔽"。

纵观郑正秋的电影活动,从 1913 年与张石川合组新民公司、编剧并与张石川合作导演中国第一部故事短片《难夫难妻》开始,到 1935 年 7 月 16 日病逝于上海为止,共计 22 年之久。而在郑正秋参与中国电影的 22 年里,政权交相更替,社会风云变幻,文化潮流震荡,民族命运堪忧。从纷扰的军阀割据政体到国民党中央政府的确立,从西学的持续引入到"五四"运动的不断展开,从农业文明的衰微到都市文化的初兴,乱世中国包罗万象、群雄竞起。

正是在这一时期的上海,在以《申报》"自由谈"为代表的大众传媒影响下,一个政治和文化批评的"公共空间"正在逐渐形成并不断转型。"公共空间"(又译"公共领域",Öffentlichkeit)是一个出自德国思想家尤尔根·哈贝马斯(Jürgen Habermas,1929—)、并被西方汉学界部分学者如

李欧梵（1939— ）"故意误读"的概念。[1] 受哈贝马斯思想的影响，在李欧梵的著述中，中国近现代思想文化史上的"公共空间"（public sphere 或 public space），大致是指以《申报》为代表的晚清报业已经不再是朝廷法令或官场消息的"传达工具"，而逐渐演变成一种官场以外的"社会声音"；它以对社会风气的反映和时事政治的批评，提供了一个"史无前例"的"公开政治论坛"，也几乎创立了一个"言者无罪"的民主传统。[2] 按李欧梵，晚清到民初以至军阀时期的"公共空间"，具体体现为一种众声喧哗的言论景观；而在国民党北伐成功统一中国之后，严厉的检查制度反把这个言论空间缩小了；当然，言论的压制政策造成了另一种"对抗"的方式，鲁迅在 20 世纪 30 年代为《申报》"自由谈"所写的文章（后编为《伪自由书》）便开创了这一中国知识分子"最津津乐道的传统"，遗憾的是鲁迅的杂文并没有建立一个新的"公共论政"的模式，也没有从根本上为"公共空间"争得自由。

尤尔根·哈贝马斯与李欧梵等西方汉学界部分学者有关"公共空间"的探讨，对研究 20 世纪初期的中国思想文化以及研究这一时期的郑正秋电影而言，无疑都是一种难得的理论资源。仅就郑正秋电影来说，无论是在一个众声喧哗还是在一个压制—反抗模式的"公共空间"里，特定的话语选择都是显示其精神走向和文化身份的主要途径，也是研究者对之进行精神探索和文化阐释的关键环节。另外，在一个纷繁复杂、多元选择的社会体制、文化氛围和电影语境里，郑正秋的电影活动得益于"公共空间"的存在并在某种程度上有助于这种"公共空间"的形成。这就为探询郑正秋和中国早期电影的文化价值，提供了一个既不同于社会政治批判，又不同

[1] 参见 [德] 哈贝马斯：《公共领域的结构转型》，曹卫东、王晓珏、刘北城、宋伟杰译，学林出版社，1999 年版，"1990 年版序言"第 3 页。

[2] 有关"公共空间"问题的表述，可参见李欧梵的《现代性的追求》（生活·读书·新知三联书店，2000 年版）与《徘徊在现代和后现代之间》（上海三联书店，2000 年版）两部著作的相关章节。

于"五四"文化和精英话语的参照系。而在此之前,褒扬"五四"精神和精英话语、贬低通俗文艺和大众文化进而否定中国早期电影的思想倾向,在电影史与电影批评话语中屡见不鲜。显然,摒弃两极化的思维模式和单一化的价值评判,恢复中国早期电影暨郑正秋电影丰富而又复杂的本来面目,并在此基础上重建郑正秋电影以至中国早期电影的文化形象,成为重写中国电影史的一个不可或缺的关键环节。无疑,通过对"公共空间"的话语选择分析,郑正秋与中国早期电影的存在合理性及其精神深度和文化价值,都将得到前所未有的张扬和提升。

总的来看,19世纪中后期以来至20世纪初期的中国思想文化界,是"中学"与"西学"、"旧学"与"新学"之间不期而遇、剧烈冲突和不断对话的历史时期;而"五四"新文化运动,也在对近代"新学"的深刻反省中酝酿、勃兴。[1] 同时,在各种识字学堂、白话报刊、宣讲演说、戏曲演出的推动下,由知识分子发起、针对中国下层社会、以"开民智"为目的并具"民粹运动"特征的思想文化启蒙运动,也在全国各地蓬蓬勃勃地展开。[2] 这是一个国家势力衰微、文化霸权弱化的时代,黑格尔和葛兰西所谓的"市民社会"或"民间社会"(civil society)得见雏形。作为一个成就斐然的新剧家、一个以"言论老生"驰誉上海并以移风易俗、开启民智为职志的"智识分子",郑正秋选择进入"影戏"的方式无疑值得深究。仅就电影而言,1896年至1932年间,尤其民初15年(1911年至1926年)间,中国政局不稳、社会动荡,政府权力失控导致香港、上海、天津等租界区出现了某种类型的"政治真空"和"民间社会";这反而给上海等地提供了一个社会、经济、思想和文化发展的有效空间即"公共空间"。欧美电影也正是在这种一无遮拦的背景下,堂而皇之而又如潮似涌地倾销到中国各对外开放的通

[1] 参见王先明:《近代新学——中国传统学术文化的嬗变与重构》,商务印书馆,2000年版,第282—309页。

[2] 参见李孝悌:《清末的下层社会启蒙运动:1901—1911》,河北教育出版社,2001年版,第1—16页。

商口岸。由于政府的作壁上观,各种有伤"风化"的外国影片的畅通无阻,再加上社会上大量颓风败俗的盛行,终于使这一时期的中国人痛切地感受到,电影与"世风"和"道德"之间的关系不可谓不紧密;而在许多人心目中,20世纪初以来整个社会"世风浇薄""道德日非"的罪魁祸首,既不是社会体制,也不是文学和戏剧,而是比文学和戏剧似乎更"逼真"的电影。

也许正是基于这样的社会心理,包括郑正秋、黎民伟、侯曜、汪煦昌、朱瘦菊甚至邵醉翁等在内的一批中国早期电影人,很早就倾向于把电影当作营造"祸""福"之媒介、教育国民之工具与改良社会之利器。为了达到教育国民与改造社会的目的,他们将影片的取材更多地偏向社会问题和家庭伦理;同时,还通过各种方式,就中国电影在"影戏家的人格""电影言论""电影剧本与观众的关系"以及"中国电影事业之危状"等几个方面的问题,进行了较为全面的分析和探讨;而在大量的滑稽/喜剧片(如《劳工之爱情》)、社会/伦理片(如《孤儿救祖记》)、古装/历史片(如《西厢记》)和神怪/武侠片(如《红侠》)中,都能感受到电影创作者不约而同、一以贯之的社会隐忧、伦理诉求和道德关怀。一句话,从道德评判的层面上彰明是非善恶,是1896年至1932年间中国电影界面对欧美等国"不良"影片以及中国电影"投机"趋向时采取的重要措施;[1] 实践证明,这既是这一时期"国制影片"在舆论支持和票房突破上对抗欧美出品的成功策略,又是《劳工之爱情》(《掷果缘》)、《孤儿救祖记》《玉梨魂》《空谷兰》《歌女红牡丹》以至《姊妹花》《渔光曲》等影片获得极高的观众认同和市场回报的主要原因。对"世风"与"道德"的强烈关注以及对"是非"与"善恶"的简单判断,尽管相较于"五四"新文化运动,不可避免地显示出思想文化上的差异;但又在一定程度上体现出中国影人立志探求却又无路可寻的挣扎状与无奈感;毕竟,面对电影这样一种受众更广、影响更

[1] 相关论述,参见笔者:《中国电影批评史(1897—2000)》,中国电影出版社,2002年版,第30—81页。

大,却又更具企业特点、仰赖资本运作的新兴载体,尤其面对好莱坞电影强大的文化殖民和市场压力,"先天不足,后天失调"的中国影业除了在"工具"开发和"功能"关注之外,确实已经很难也无法顾及"德先生"(民主)与"赛先生"(科学)等"五四"新文化运动的新鲜命题了;何况,在一个"新学"与"旧学"、"西学"与"中学"互相冲突与彼此对话的特定时空里,郑正秋与中国早期电影感悟新(西)学、面向民间的教化姿态和道德诉求,充满着一种更具原生性与亲和力的人文色彩和世俗精神,并因与"现代文化"和"传统文化"之间保持着一种合理的对话关系而获得了历史的合法性,对这一时期中国社会与时政批评"公共空间"本身的形成,起到了极为重要的促进作用。

总之,身处一个众声喧哗、别无选择的"公共空间",郑正秋电影的话语选择虽然如早期默片一样无声无色,但却显示出自身的内在逻辑和运作规范,其存在价值无可厚非。

二、电影启蒙:教化观念的张扬与影像秩序的建立

在中国,对西方"启蒙""启蒙运动""启蒙思想"或"启蒙主义"的理解以及对中国"近现代启蒙思潮"的认识,至少从清末民初开始,走过了一个世纪的风雨历程。时至今日,仍有学者还在对这些问题展开相对深入的专题研究。[1] 仅就中国"近现代启蒙思潮"的生成动因而言,研究者

[1] 例如,姜义华的《理性缺位的启蒙》(上海三联书店,2000 年版)回顾了 100 年来中国启蒙运动发展的历程,指出中国启蒙运动的"严重缺陷"在于"理性缺位";卢风的《启蒙之后——近代以来西方人价值追求的得与失》(湖南大学出版社,2003 年版)则通过对中世纪西方人的价值观和启蒙之后西方人价值追求的得与失进行历史性的反思与辨析,试图揭示这样一个道理:"人类若走不出资本主义的文化场,就摆脱不了生态危机;人类若想走出资产阶级的文化场,就必须来一次'心灵的革命'。"

便大致形成了"外入性"和"内生性"两种不同的观点。笔者有条件地接受"内生性"的主张，亦即：中国近现代启蒙主义思潮从根本上说是适应中国文化与特定时代的内在需求而产生和发展的，这决定了它的基本规律和本质特征非但有异于中国古代或东方其他民族，而且与西方启蒙主义的各个发展阶段有着本质的不同；尤其以"鸳鸯蝴蝶派"为代表的民初言情文学，虽然从不标榜自己有从事"情感教育"或"个性解放"的启蒙意图，但却明显表现出感性生命的丰富多彩，既承袭了传统通俗小说的世俗幸福观，又体现着冲破藩篱颠覆固有秩序的叛逆意向，并以其"以情抗理"的特征，体现出较为强烈的人文主义精神和感性解放上的启蒙价值。[1] 应该说，这种立足于本土价值观、从民族民间文化传统中寻求中国启蒙思想资源的努力，既丰富了"启蒙"概念的内涵，又为重构中国新世纪的"启蒙主义"开辟了一条切实可行的路径。正是从"内生性"的启蒙论述出发，笔者将郑正秋的电影活动归结为中国的电影启蒙实践，同时，将郑正秋电影当作中国的启蒙电影。

作为中国的电影启蒙实践，郑正秋电影体现出两个方面的"启蒙"特征：第一，建立在民间生活伦理基础之上的教化电影观念的张扬；第二，针对电影技艺、电影企业化运作的开创性和示范性探索，亦即所谓"影像秩序"的建立。

早在辛亥革命前后，郑正秋就在于右任主办的《民立报》上撰文，提出"剧场者，社会教育之实验场也；优伶者，社会教育之良师也"的主张；并编演过《秋瑾》《革命痛史黄花岗》与《蔡锷脱险记》等直接为民主革命服务的"文明戏"，艺术教化观念极为坚定、明确。按清末民初通俗文学研究专家阿英（钱杏邨）的观点，辛亥革命前后的"文明戏"是排满、爱国的，是反对包办婚姻、寡妇守节、虐待婢女的，是为平民百姓鸣不平的。[2]

[1] 参见张光芒：《启蒙论》，上海三联书店，2002年版，第1—29页。

[2] 参见夏衍：《纪念郑正秋先生》，《文汇电影时报》1989年2月4日，上海。

尽管由于各种原因，"文明戏"在1914年"甲寅中兴"之后走向了堕落，但其站在民间视野、平民立场上宣扬反帝、反封的主流姿态，仍然构成清末民初下层社会启蒙运动的一支重要力量。何况，面对"文明戏"的堕落，郑正秋为了个人清白，选择了脱离新剧界。在《郑正秋脱离新剧的告白》一文中，郑正秋表示："但看穷凶极恶的强盗戏，不合情理的胡闹戏，大团圆的弹词戏，卖行头卖布景的连台戏，比两年前盛行起来了，叫我怎能再忍得下去！为这种种原因，所以从本月4日起，完全脱离新剧关系，好得当初清白身体跳进去，现在还是清白身体跳出来，这一点还是问心无愧。"[1] 可以看出，为了"个人清白"和"问心无愧"而脱离"新剧"，几年后才决定进入"影戏"的郑正秋，是不可能在电影实践中放弃他的教化观念和启蒙冲动的。

果然，在明星影片公司成立之初，郑正秋就坚持提出他早已形成的艺术教化社会、开发民智的启蒙主张，强调明星影片公司应该摄制"长片正剧"，认为"明星作品，初与国人相见于银幕上，自以正剧为宜，盖破题儿第一遭事，不可无正当之主义揭示于社会"。[2] 颇有意味的是，在当时发表的许多言论中，郑正秋几乎都是一以贯之地表达了自己教化社会、移风易俗的电影观念。例如，在《请为中国影戏留余地》一文里，郑正秋便苦口婆心地呼吁各路"先生们""替中国影戏多多地留一点余地"，"凭着良心上的主张，加一点改良社会提高道德的力量在影片里"；[3] 在《中国影戏的取材问题》一文里，郑正秋更是提出了取材"在营业主义上加一点良心"的著名主张以及影戏"替大多数人打算"因此可"分三步走"的有名宗旨。[4]

[1] 转引自张全之：《突围与变革——20世纪初期文化交流与中国文学变迁》，西北大学出版社，1997年版，第206—207页。

[2] 转引自程季华主编：《中国电影发展史》（第一卷），中国电影出版社，1981年第2版，第57—58页。

[3] 郑正秋：《请为中国影戏留余地》，《明星特刊》第1期（《最后之良心》号），1925年5月，上海。

[4] 郑正秋：《中国影戏的取材问题》，《明星特刊》第2期（《小朋友》号），1925年6月，上海。

在《解释〈最后之良心〉的三件事》一文里,郑正秋继续强调影片取材与观众教育之间的关联性,提倡将"有益于人们身心的事实",取作中国影戏的材料。[1] 在《我所希望于观众者》一文中,郑正秋检讨自己的创作,甘苦自知地表示:"我之作剧,什九为社会教育耳,以言乎艺术,则不敢自夸,实如尚在襁褓之小儿焉。"[2]

与此同时,当时的社会舆论和电影批评也注意到郑正秋及其明星影片公司强调"主义"、长于"教化"的特征。针对影片《可怜的闺女》,有评论表示:"明星影片每片必有一主义。是片为描写一良家闺女,被拆白百般引诱以致失足,将拆白党之黑幕揭露无遗;又极写环境之足以左右人生,家庭间聚赌,足以使子女堕落。上海一埠,为拆白横行之地,今有此片痛下攻击,可谓对症下药矣!"[3] 另有文章指出:"明星公司前所出诸片,颇注意于社会矣。……试观明星以前出品,如《小朋友》、如《最后之良心》、如《上海一妇人》、如《冯大少爷》、如《盲孤女》,皆感化的力量大,而警告与刺激之力量稍薄也。此次新片《可怜的闺女》吾认为是对于社会上一种刚性的影片,必能收警告与刺激之效力。"[4] 而在《观〈血泪碑〉影剧后之我见》一文中,著名通俗文学作家严独鹤更明确表彰明星公司与郑正秋的"主义":"看影戏,要看有主义的影戏;……这一类剧本,在中国要推明星公司制得最多,而郑正秋先生导演的几本片子,如《小情人》《一个小工人》等,尤为有力量。郑先生的学问思想,无一不高人一等。"[5]

从特定的时代氛围和思想背景来分析,郑正秋教化电影观念的提出,

[1] 郑正秋:《解释〈最后之良心〉的三件事》,《明星特刊》第2期(《小朋友》号),1925年6月,上海。

[2] 郑正秋:《我所希望于观众者》,《明星特刊》第3期(《上海一妇人》号),1925年7月,上海。

[3] 叶一鹃:《观〈可怜的闺女〉》,《时报》1925年11月14日,上海。

[4] 倚虹:《观〈可怜的闺女〉以后》,《上海画报》1925年11月15、21日,上海。

[5] 独鹤:《观〈血泪碑〉影剧后之我见》,《明星特刊》第27期(《侠凤奇缘》号),1927年11月1日,上海。

既非封建遗老式的夫子自道，亦非不识时务者的强力而为，它是清末民初下层社会启蒙运动的自然延续，也是中国近代民间生活伦理的合理发展。这也使得郑正秋的教化电影观念与统治阶级所提倡的社会秩序和正统伦理之间拉开了不小的距离。应该说，中国自秦汉以来直至民国的两千多年间，一直以家庭农耕和家庭手工业相结合的自给自足的小农经济为主体，形成了家族制和君长官僚制的社会结构和以儒家学说为主要内容的传统社会伦理；然而，在统治阶级所张扬的正统社会伦理之外，还存在着一种与之不同的"民间生活伦理"。按研究者的表述，"民间生活伦理"是一种"存在于民众实际生活中，人们主要根据生存方式和实际需要，由生活实际经验中得来并实际应用于生活的活的伦理"，"主要存在于诸如民间流传的谚语、传说、家训、童蒙读物、戏曲鼓词、民间信仰，以及民间文人的一些切近生活的异端言论等民间文化形式之中"。[1] 由于民间生活伦理扎根于广大民众的实际生活，不仅具备操作灵活性和现实合理性，而且更具情感色彩和对生命本身的尊重意识。当郑正秋把自己从封建家庭中解放出来，在新剧运动中接受爱国宣传与社会平等、婚姻自由、妇女解放等民主革命思想之后，便能将一种更加鲜活也更具启蒙精神特质的民间生活伦理灌注在自己的电影观念和电影创作中，完成其电影启蒙的历史使命。

当然，作为中国的启蒙电影实践，郑正秋还为中国早期"影像秩序"的确立做出了重大贡献。所谓"影像秩序"，是指电影实践者针对电影技艺、电影企业化运作的开创性和示范性探索。由于这种开创性和示范性探索，对同一时期和此后电影本身的发展具有相当程度的启蒙意义，同时也出具了可资借鉴的游戏规则，姑且以"影像秩序"名之。郑正秋对中国早期影像秩序的确立做出的重大贡献，主要体现在商业/教化使命、竞争/合作战略与社会/伦理类型、曲折/煽情叙事等四个方面。

[1] 李长莉：《晚清上海社会的变迁——生活与伦理的近代化》，天津人民出版社，2002年版，第1—19页。

商业／教化使命

在商业利益与教化使命之间寻求平衡，是郑正秋一以贯之的追求，也是郑正秋电影贡献给中国电影的一笔巨大的财富。正如前文所述，早在 1925 年 6 月，郑正秋就提出了电影取材"在营业主义上加一点良心"的主张。对"营业主义"（即"商业利益"）的注重，是商业竞争环境里任何企业的生存之道；而对"良心"（即"教化使命"）的强调，则是郑正秋电影面对市场所体现的道德操守。明确而又辩证地对待电影的商业属性和社会属性，不仅是电影本身对电影实践者提出的要求，而且是郑正秋电影在纷乱的中国早期电影里鹤立鸡群的根本原因。诚然，对于中国电影来说，要在商业利益、教化使命以至艺术追求之间达成平衡，并非一蹴而就的事情。郑正秋在既编又导自己的第一部影片《小情人》时，就对此表达了自己的困惑，但也随即鼓舞了同道者的士气："在现在的中国做导演，为着时代上的关系，免不了有许多迁就的地方。因为一方面既要顾到公司的营业，一方面又要顾到观众的需求；而一方面更不能不顾到艺术的价值。营业、观众、艺术三者，供求是否相应，这个问题，真是难于解答，所以做导演的人不能任随自己的主张做去。因此处处都要感受困难。事非经过不知难，这句话我现在更加信仰了。但是我有一句话要安慰我们的同志，你们千万不要畏难灰心，这种困难，是中国电影进化上必经的过程，进化的途程，是跳不过去的。我们只要向我们的路上进行，现在虽是我们的缺陷，将来便是我们的价值。"[1] 令人称奇的是，到现在，郑正秋的预言仍具强大的警示性和穿透力。他试图弥合商业、教化与艺术的努力，仿若空谷足音，回响在一个世纪以来的中国电影史丛林里。

[1] 郑正秋:《导演〈小情人〉的感想》,《明星特刊》第 10 期（《多情的女伶》号），1926 年 4 月，上海。

竞争 / 合作战略

郑正秋不仅是电影界的"言论老生"和"编导圣手",而且是一位懂得现代经营管理战略的电影企业家。他以其对竞争 / 合作战略的独特理解,凝聚了明星影片公司的各路力量,进而拓展了明星公司的业务范围和发行放映网络,为中国民族影业的发展立下了汗马功劳。从明星影片公司创办者的人员构成及其业务水准来分析,可以得出如下结论:郑正秋可以没有"明星",但"明星"不能没有郑正秋。主要由于郑正秋的处事原则和个人魅力,吸纳、感召并培养了一批相当优秀的电影人才投身明星影片公司。[1] 而在明星公司内部,郑正秋总是不遗余力地推介先进、奖掖后生。对张石川,郑正秋褒扬道:"石川读书不多,而有兼人之才识。富进取心,复勇于任事,辛勤艰险,皆不足以挫其坚忍不拔之气;生平做事,专从大处落墨。"[2] 对洪深,郑正秋也赞许其为"中国影戏界之哥伦布"。[3] 同样,对自己的竞争对手,上海影戏公司的创始人兼编导但杜宇,郑正秋也毫不吝惜自己的赞词:"影戏来中国,不止二十年,何以中国影片,至今日方始成功?而造就此新局面者,开辟此新纪元者,伊何人乎,曰但君杜宇是。"[4] 不仅如此,郑正秋还以明星公司元老的身份,极力促成明星、上海、神州、大中华百合、民新等几家影片公司的发行联营机构六合影戏营业公司,并发表文章指出:"幼稚的中国电影界,处在这商战剧烈的时代,战斗力非常之薄弱,非有合作的大本营,不足以应敌。"呼吁各电影公司从纯粹的恶性竞争关系转向竞争 / 合作关系,最后共同"打倒劣片""取缔侮辱中国人的外国影片"。[5] 郑正秋为明星影片公司和中国影业身体力行地开创着一种适合中

[1] 参见蔡楚生:《哭正秋先生……和一些杂感》,《明星半月刊》第 2 卷第 3 期,1935 年 8 月,上海。

[2] 郑正秋:《张石川小传》,《明星特刊》第 2 期(《小朋友》号),1925 年 6 月,上海。

[3] 郑正秋:《〈冯大少爷〉之传单·新辟蹊径之新影片》,《明星特刊》第 4 期(《冯大少爷》号),1925 年 9 月,上海。

[4] 郑正秋:《中国电影界之巨擘》,上海影戏公司特刊第 3 期《还金记》,1926 年,上海。

[5] 郑正秋:《合作的大本营》,《电影月报》第 6 期,1928 年 9 月,上海。

国国情的竞争/合作发展战略，其思想境界和实际成就远非一般影人所能比拟。

社会/伦理类型

主要在好莱坞电影的影响下，在激烈竞争的市场环境中，中国早期电影从一开始就采取了类型电影策略。亚细亚、明星等影片公司一系列展示市民生活趣味的滑稽短片，《阎瑞生》（1921）、《红粉骷髅》（1921）等匪盗、侦探片，《海誓》（1921）、《古井重波记》（1923）等悲剧爱情片等，都是受好莱坞类型影片启发而制作的国产类型片。然而，在郑正秋编剧的《孤儿救祖记》（1923）出现之前，伦理片作为一种独具中国民族文化特征的电影类型，并没有引起创作者的足够重视与电影观众的广泛关注。从中国电影类型史的角度来看，《孤儿救祖记》既是一部揭示"遗产制"问题、有利"家庭教育"的"社会片"，又是第一部引起中国观众广泛兴趣并深入体现中国传统文化内蕴的伦理片。影片公映以后，大受舆论赞赏和报纸宣扬，不仅轰动全上海，其营业收入也超过预算收入数倍。明星影片公司乘此机会，急忙召集商界闻人袁履登、劳敬修等投入股份，稳固了公司的基础；电影投资者和电影观众对于国产电影事业尤其国产社会/伦理片的态度，也因此进入一个"狂热"的时代。[1] 在郑正秋"教化社会"电影观念的影响下，受到《孤儿救祖记》的票房感召，从1924年起至1927年，仅明星影片公司一家，便相继推出了《苦儿弱女》（1924）、《最后之良心》（1925）、《上海一妇人》（1925）、《可怜的闺女》（1925）、《多情的女伶》（1926）、《未婚妻》（1926）、《她的痛苦》（1926）、《良心复活》（1926）、《挂名的夫妻》（1927）、《二八佳人》（1927）、《真假千金》（1927）、《卫女士的职业》（1927）等不下20部社会/伦理片，内容涉及"野蛮婚姻""遗产制度""妇女沉沦""都市罪恶""拆白党黑幕""纳妾遗毒"等各式各样的社会问题，并在影片中

[1] 参见徐耻痕：《中国影戏之溯原》，载《中国影戏大观》，上海合作出版社，1927年。

为每个问题都提出了不无人道主义色彩的解决途径，形成了明星影片公司出品贴近社会、立意教育、着重人伦以及叙事曲折、以情动人的独特传统。另外，商务印书馆活动影戏部与长城画片公司也连续拍摄了《醉乡遗恨》（1925）、《情天劫》（1925）、《上海花》（1926）、《母之心》（1926）、《马浪荡》（1926）、《不如归》（1926）与《弃妇》（1924）、《摘星之女》（1925）、《春闺梦里人》（1925）等社会／伦理片。除此之外，《孤儿救祖记》开创的社会／伦理片模式同样在一定程度上改变了上海、民新、神州、大中华百合、新人等影片公司的创作格局。在对各种社会／伦理问题的影像展呈过程中，中国早期社会／伦理片充分描摹出世纪初年中国社会的时情万象与物欲潮流里的世道人心，并逐步形成了中国早期电影的社会／伦理关注传统。正是在20世纪20年代社会／伦理片问题模式的基础上，1932年中国电影新文化运动以后蓬勃兴起的各种进步电影创作，都能在提出尖锐的社会与道德问题的同时，将反帝反封的时代母题与愈益强烈的阶级、民族意识贯穿在各种影片类型之中，进而提高了中国早期电影类型的现实意义与文化品位。

曲折／煽情叙事

跟20世纪20年代前后中国社会的复杂境遇和中国文化的多元状况以及中国通俗文艺的叙事传统联系在一起，中国早期电影大多充满了复杂的故事和曲折的情节。作为增加票房的重要手段之一，曲折叙事确实满足了一部分观众通过银幕获取故事的渴望；但是，只有将曲折叙事与煽情策略结合在一起，才能真正感动中国观众并将其拉进专映国制影片的电影院。这一点，正是通过郑正秋及其明星影片公司的不断探索才得到的宝贵经验。可以说，包括《苦儿弱女》《最后之良心》《上海一妇人》《盲孤女》《可怜的闺女》《早生贵子》《多情的女伶》《小情人》（1926）、《梅花落》（1927）、《挂名的夫妻》（1927）、《二八佳人》（1927）、《血泪碑》（1927）、《杨小真》（《北京杨贵妃》，1928）、《白云塔》（1928）、《血泪黄花》（1928）、《桃花湖》（1930）、《娼门贤母》（1930）、《碎琴楼》（1930）、《恨海》（1931）、《红泪影》

(1931)、《玉人永别》(1931)、《春水情波》(1933)等在内的郑正秋电影，基本上都能做到以煽情策略将一个曲折的故事情节编织在一起，从而达到吸引观众的目的；而《玉梨魂》(1924)、《空谷兰》(1925)与《姊妹花》(1933)三部影片，更是将曲折/煽情叙事发挥得淋漓尽致、进而引发观看热潮的电影作品。仅就《姊妹花》而言，当时的左翼电影批评便大多从故事的"新奇"与感情的"丰富"这一点上，分析影片成功的原因："我们如果扼要地指出《姊妹花》最成功的地方来，那，无疑的，唯一的特点是在剧本感情丰富（故事编制的新奇也有一点），而且导演也用全力在抓取观众的情感这一点上。"[1]并从"悲欢离合"的剧情与"情感主义"的手段角度，检讨影片的得失："《姊妹花》用父母儿女夫妻间的悲欢离合来抓取了观众的同情，又用善恶分明的大团圆结局来满足了他们的欲望。所谓感情丰富，其使小市民观众流泪感动者就在这里。"[2]不管这种曲折/煽情叙事承载着什么样的"意识"，郑正秋电影成功开创的这一电影叙事传统，至少深刻地影响了卜万苍和蔡楚生这两位在日后中国电影史上成就卓著的电影编导。曾在明星影片公司担任摄影师和编导的卜万苍，以《桃花泣血记》(1931)和《渔家女》(1943)等片名重一时；而在郑正秋的《桃花湖》《碎琴楼》《红泪影》等影片中担任副导演的蔡楚生，更以《渔光曲》(1934)、《一江春水向东流》(1947，与郑君里合作)等影片屡创中国电影的票房高峰。而无论是《桃花泣血记》《渔家女》，还是《渔光曲》《一江春水向东流》，都无一例外地将曲折叙事与煽情策略相对完美地结合在一起，成就了中国电影史上颇具艺术生命力的经典范型；也从此可以看出郑正秋电影举足轻重、不同凡俗的影响力。

[1] 絮絮：《关于〈姊妹花〉为什么被狂热的欢迎?》，《大晚报》"火炬"1934年3月24日，上海。
[2] 罗韵文：《又论〈姊妹花〉及今后电影文化之路》，《大晚报》"火炬"1934年3月24日，上海。

三、启蒙电影：社会改良思想与人道关怀视野

作为中国的电影启蒙实践，郑正秋电影体现出教化观念的张扬和影像秩序的建立两个方面的"启蒙"特征；而作为中国的启蒙电影，郑正秋电影以其社会改良思想和人道关怀视野，为中国早期电影文化形象的确立奠定了相当坚实的基础。

跟电影教化观念相应，郑正秋的社会改良思想也基本形成于辛亥革命前后。青年时代的郑正秋，一度受康有为、梁启超的改良主义影响，并始终追随孙中山的三民主义路线，基本接受了历史进化论与人权、平等、自由、独立等启蒙思想；而在具体的戏剧、电影创作活动中，以改良社会为最终使命的欧、美、日等国"近代剧"，也成为郑正秋及其一代人效法的重要范本。

对于20世纪20年代前后的中国电影界而言，"近代剧"主要是指随着"五四"新文化运动而被引入中国的欧、美、日戏剧，大致包括易卜生、王尔德、尤金·奥尼尔、梅特林克和斯特林堡等著名戏剧家的作品。其中，易卜生对中国早期电影社会改良思想的形成和发展，影响最为显著。在《现代中国电影史略》里，郑君里明确表示，20年代初期的"社会片"运动，就是在"近代剧"的影响下诞生的；1918年6月《新青年》四卷六期隆重推出的"易卜生专号"，以及易卜生的《娜拉》《群鬼》与萧伯纳的《华伦夫人之职业》等作品在上海舞台的演出，直接影响了郑正秋、夏天人、夏月润等新剧家，他们从这些剧本里接受了"新的思想"，学习了"新的作剧手法"；而当他们将这些社会问题剧的影响带到电影创作之中时，就出现了《孤儿救祖记》这样的"土著""社会片"。[1]

[1] 郑君里：《现代中国电影史略》，载《近代中国艺术发展史》，良友图书印刷公司，1936年，上海。

确实，在"五四"新文化运动的感召下，在中外戏剧交汇的汹涌大潮中，包括洪深、田汉、欧阳予倩、陈大悲、郑正秋、汪仲贤、侯曜、濮舜卿等在内的每一个戏剧创作者，几乎都与"近代剧"和易卜生戏剧存在着千丝万缕的联系。[1]而这些戏剧家无一例外地也参与了中国早期电影尤其中国早期"社会片"的类型建构。当然，由于各种原因，欧、美、日等国"近代剧"与易卜生戏剧对中国早期电影的影响，与其说在强烈的现实批判，不如说在温婉的社会改良。

准确地说，郑正秋与中国早期电影社会改良思想的形成，既是欧美"近代剧"尤其易卜生戏剧与中国文化传统中经世致用、文以载道思想交互作用的必然后果，又是以新剧家为主的中国早期电影人社会问题意识与人道主义精神的直接外化，还是20世纪20年代前后中国社会就恋爱婚姻、儿童教育与遗产制度等各种亟待解决的问题对电影创作提出的具体要求。也正因为如此，它与"五四"新文化运动所张扬的价值观念还存在着一定的差距，但联系到中国民族电影发生之初面临的表达困境与技术、资本难题，就不难理解包括郑正秋在内的中国早期电影人所能做出的这种无奈姿态与被动选择，进而对民族电影给予更多的理解和支持；何况，《孤儿救祖记》开创的社会改良模式，不仅让困境中的明星影片公司起死回生，替国产电影拓开了包括南洋在内的广大市场，而且经过影片《姊妹花》的成功运作，获得了前所未有的票房回报和社会反响，为中国民族电影的发展做出了极为重要的贡献。

其实，在电影中倡导社会改良思想，是中国早期电影自始至终的有意追求和基本立场。国内最早的专业电影刊物《电影周刊》创刊号《发刊词》指出："电影足以改良社会习惯，增进人民智识，堪与教育并行，其功效至为显著。"[2]影片《孤儿救祖记》完成之后，周剑云也直接撰文肯定了影片

[1] 参见范伯群、朱栋霖主编：《中外文学比较史》，江苏教育出版社，1997年版，第486—542页。

[2] 《电影周刊》创刊号，1921年，北京。

以清算"遗产制度的害处"谋求社会改良的功绩。[1] 事实上，影片本身把遗产问题与教育问题联系起来，也肯定受到了当时盛行的"教育救国论"的影响，带有明显的社会改良色彩，反映了当时一部分不满社会现实而欲图改进的中产阶级知识阶层的善良的，但不可能实现的人生理想和社会愿望。[2]

可以说，正是这种救国新民、移风易俗的社会改良思想，构成郑正秋电影的内在意趣和精神旨归。在郑正秋提出的影戏"替大多数人打算"因此可"分三步走"的宗旨里，"改良社会心理"是最高的目标；[3] 同样，在谈到自己创作的多部影片时，郑正秋都明确希望通过影片提出的社会问题达到改良社会的动机。针对《最后之良心》，郑正秋指出："把儿女当货币，由着媒妁去伸卖，不良的婚制，活埋了多少男女的终身！养媳妇和招女婿底陋习，至今没有废尽；抱牌位做亲，尤其残忍得很。这部《最后之良心》就是对不良的婚姻下攻击的。"[4] 针对《上海一妇人》，郑正秋提醒观众注意以下"四端"："人格堕落，大抵由于吃饭难；骄奢淫逸之上海，每能变更人之生活，破坏人之佳偶；多妻制不打破，妇女终必见侮于男性；欲废娼而不徒托空言，极应为妇女开辟生路。"进而明确表示："娼岂生而为娼者，社会造成之也。"[5] 针对《可怜的闺女》，郑正秋呼吁："拆白不除，有碍妇女解放。期望女界光明，当向诱惑女子之拆白紧急动员，此乃女界醒目之暗室灯，拆白诛心之开花胶也。"[6] 显然，社会改良既是郑正秋电影的

[1] 周剑云：《〈孤儿救祖记〉特刊导言》，《晨星》第 3 号，上海晨报社，1923 年。

[2] 参见李少白、弘石：《品位和价值——中国第一批长故事片创作概说》，《当代电影》1990 年第 5 期，第 83—90 页。

[3] 郑正秋：《中国影戏的取材问题》，《明星特刊》第 2 期（《小朋友》号），1925 年 6 月，上海。

[4] 郑正秋：《〈最后之良心〉·编剧者言》，《明星特刊》第 1 期（《最后之良心》号），1925 年 5 月，上海。

[5] 郑正秋：《〈上海一妇人〉·编剧者言》，《明星特刊》第 3 期（《上海一妇人》号），1925 年 7 月，上海。

[6] 郑正秋：《〈可怜的闺女〉剧旨》，《明星特刊》第 6 期（《可怜的闺女》号），1925 年 11 月，上海。

出发点，也是郑正秋电影的目的地。在影片《一个小工人》《二八佳人》《桃花湖》和《姊妹花》等影片中，这种社会改良思想都表现得非常突出。

由于各种原因，郑正秋编导并撰写说明的影片《一个小工人》《二八佳人》《桃花湖》均已散佚。但根据保留下来的"本事"和"字幕"，还是可以大致了解这三部影片的内容和意旨。总的来看，《一个小工人》《二八佳人》和《桃花湖》均以郑正秋擅长的曲折／煽情策略，讲述了一些极其复杂、令人唏嘘的故事。按影片"本事"，在《一个小工人》里，经历了家庭成员数年来的矛盾冲突和悲欢离合，主人公丁世方（萧英饰）终于在自己的孙子丁一新（郑小秋饰）的帮助下，惩治了谋财害命的高利贷者金福山（汤杰饰），并终于明白了自己的儿子丁宇光（龚稼农饰）渴求"婚姻自由"、主张"工业救国"的道理。影片最后的字幕，便是丁世方感慨系之的一句话："唉！不做工，不学艺，往往变做高等游民，为想发财，变坏良心，所以宇光要主张工业救国啊！"[1] 通过主人公之口，宣扬了"工业救国"的社会改良思想。《二八佳人》以富翁许则仁（王梦石饰）含泪烧毁小婢莲香的卖身契开头，以好青年包维良（郑逸生饰）要求解放众丫头烧去卖身契结尾，两相对照、前后呼应。结尾之前的"字幕"："第二天包维良同来宝到许家，揭破唐氏阴谋，还演说妇女解放的新潮流。"[2] 通过说明者之口，宣扬了"妇女解放"的社会改良思想。《桃花湖》则以主人公伊雪黛（胡蝶饰）和文大本（郑小秋饰）围绕遗产问题而发生的真挚爱情为线索，憧憬着"有情人终成眷属"的社会理想；影片最后，主人公以上辈留下的巨额遗产兴办农场，"为大众谋福利"，[3] 社会改良的思想呼之欲出。

[1] 郑培为、刘桂清编选：《中国无声电影剧本》（上），中国电影出版社，1996年版，第670—679页。

[2] 郑培为、刘桂清编选：《中国无声电影剧本》（中），中国电影出版社，1996年版，第1008—1025页。

[3] 郑培为、刘桂清编选：《中国无声电影剧本》（中），中国电影出版社，1996年版，第1861—1864页。

跟《一个小工人》《二八佳人》和《桃花湖》等影片还停留在相对简单的社会分析和相对抽象的人性批判层面不同，郑正秋编导的《姊妹花》已经涉及贫富悬殊与阶级对立等更加现实的社会问题，但没有像《狂流》（1933）、《女性的呐喊》（1933）、《脂粉市场》（1933）、《春蚕》（1933）等同时期出品的"左翼"影片一样，过多地强调"揭发""暴露"与"前进的意识"，而是通过夫妻、父女和姊妹之间的家庭伦理，成功地弥合了亲情与阶级之间的对立，进而表达了"贫富不分""贵贱一家"的社会改良意旨。在这部由郑正秋编剧导演，胡蝶、宣景琳、郑小秋、谭志远主演的影片里，社会问题和阶级冲突没有被有意遮蔽。桃哥和大宝所处的南方乡村并不平静，桃哥的父亲被私贩洋枪的人打死，桃哥也被生活的窘困压得日渐消瘦，并携母将妻走上了异常凄凉的逃难之路；为了生存，来到城市的大宝不得不放下自己的孩子去给已成"贵人"的妹妹二宝做奶妈。当赵大妈为大宝求情将一家人都聚在一起的时候，大宝悲愤地申诉："哼哼，把贵人跟女犯人拉到一块，说是一家人，到底是怎么一回事？……我不懂她为什么就那样享福，我为什么就这样受罪，这是怎么回事？！"几乎就是谴责社会的严厉呼声。但与此同时，编导者也在力图平衡旧的伦理观念与新的社会意识之间的关系，终于将影片的主题由猛烈的时事批判转化成温情的社会改良。为了替大宝摆脱杀人的干系，为了填平大宝、二宝之间由于阶级地位不同而造成的感情鸿沟，也为了保住自己在上海的"老爷的位子"，大宝、二宝的父亲赵大勉为其难地周旋于官府、钱督办、结发妻子和两个女儿之间，受到各个方面的挤兑、奚落、指责甚至怒斥，还在最后被结发妻子和女儿们所抛弃。对于赵大而言，最大的惩罚来自家庭而非社会。同样，受到感化的二宝，在留下"爸爸，请你原谅我吧！"一句话之后，带着母亲和姐姐坐上黑色轿车，绝尘而去。对于大宝来说，最大的支持也来自家庭而非社会。当时的左翼电影批评工作者，便大多既肯定了影片所表现的阶级冲突内涵，又不满于影片的所谓"小资产阶级"的价值取向。现在看来，这种"小资产阶级"的价值取向，大约就是体现在影片中的过于乐

观和不切实际的家庭伦理力量与社会改良意识。

需要明确的是，郑正秋电影的家庭伦理本位和社会改良思想并不是空洞无聊的宣扬和教化，而是直接诉诸人性剖析与人道关怀的一种渐进式启蒙策略；从根本上说，郑正秋电影及其大量观众，并不盲信"反抗"之必须与"革命"之前景，而是更愿意在一种质疑的目光、聪明的嘲讽与善意的期盼中，将人道关怀的视野铺展到社会现实与民间生活的方方面面。相较于"左翼"电影人发动的中国电影文化运动，对于更大多数的中国电影观众来说，郑正秋电影的社会改良思想与人道关怀视野，同样是一种不可多得的启蒙资源，值得后来者不断研究和阐发。

可以说，人道关怀贯穿着郑正秋电影的始终。在为纪念郑正秋诞辰100周年而撰写的一篇文章中，夏衍便明确地指出："金无足赤，人无完人，正秋先生不可能不受到时代和社会的影响和制约。他为戏剧、电影事业艰辛地奋斗了几十年，有过失败，也有过成功，有过妥协，也有过突破，但是终其一生，他的爱国主义、人道主义精神是始终不变的。"[1] 实际上，早在1936年出版的《现代中国电影史略》里，郑君里就将"社会片"与"人道主义"非常自然地联系在一起；同时，对郑正秋编剧的影片《最后之良心》（张石川导演）给予如下评价："作者站在人道主义的立场暴露宗法的婚姻惨剧，从而希望他们发现天良而自动的提出婚制的改善——这是改良主义的创作手法之必然的结论。"[2] 既在一定程度上肯定了郑正秋的社会改良思想，又对其电影中的人道关怀立场表示适度的认同。

受到西方人道主义、儒家人道思想与民间生活伦理的多重影响，郑正秋电影的人道关怀视野具有相当程度的复杂性和独特性，并在尊重人、理解人和关怀人的前提下体现为一种与人为善、同情弱者、打抱不平的仁义

[1] 夏衍：《纪念郑正秋先生》，《文汇电影时报》1989年2月4日，上海。

[2] 郑君里：《现代中国电影史略》，载《近代中国艺术发展史》，良友图书印刷公司，1936年，上海。

姿态与明辨是非的恻隐之心、恭敬之心和羞恶之心。有趣的是，当这些中西合璧的人道原则出现在郑正秋电影里，并力图诉诸票房之时，往往会呈现出情感的失控、叙事的断裂与理性的缺位，招致"进步"舆论的鄙薄或非议。然而，依靠编导者的"道德感化"或主人公的"天良发现"，毕竟也是一条解决社会上许许多多悬而未决问题的重要路径，跟鲁迅的搏命呐喊、郭沫若的狂飙激情、茅盾的现实批判等人道主义姿态一起，同为20世纪以来的社会启蒙运动增添了一道不可或缺的刻痕。如果说，相较而言，鲁迅、郭沫若和茅盾等人的思想启蒙更具民主、科学的理性精神，那么，郑正秋电影的人道关怀视野则具备一种足以令人动容的情感力量。从郑正秋的创作道白中，便可以强烈地感受到这种出自内心深处的真性情。在解释影片《小情人》的编导动机时，郑正秋表示："吾未言《小情人》，先言拖油瓶，先行鸣不平；未行鸣不平，先叹遗传性。人世间，多少不平事，胡莫非'蛮性的遗传'为之阶？！"[1] 而在《替要饭人叫救命》一文里，更是充满感情地指出："认得我的人不少，知道我的人更多，我扮叫花子，比一个人家不知道的人扮叫花子，当然惹动人注意的力量要大得多。能够感动一个人，就是我多符合了一份心愿。我的心愿，就是要替没饭吃的穷苦难民叫叫救命罢了。"[2] 为人世间多少不平事"鸣不平"以及替没饭吃的穷苦难民"叫叫救命"，使郑正秋电影闪烁着人道主义的动人光辉。

　　从1913年编剧并与张石川合作导演短片《难夫难妻》开始，到1935年与张石川、徐欣夫、吴村等合作导演影片《热血忠魂》为止，郑正秋电影始终站在被侮辱、被损害的社会弱势群体一边，以同情的姿态摹写他们的处境，为他们的悲剧性命运鼓与呼；尤其是对深受"三纲五常"封建思想之毒害以及社会、家庭、婚姻和爱情之束缚的妇女地位的关注，均已达

[1]　郑正秋：《以何因由创作〈小情人〉?》，《明星特刊》第11期（《好男儿》号），1926年5月，上海。

[2]　郑正秋：《替要饭人叫救命》，《明星特刊》第19期（《爱情与黄金》号），1926年12月，上海。

到前所未有的广度和深度，因此，郑正秋电影中的女性大多是身处生活底层或社会边缘的寡妇、孤儿、童养媳、婢妾、歌女、女伶、娼妓、交际花。在这一点上，郑正秋电影几乎不输同时期任何形式的启蒙话语。《难夫难妻》是郑正秋为亚细亚影戏公司编写的电影剧本，早已在国产滑稽短片"噱天噱地"的潮流中，显示出针对不合理封建婚姻制度的批判锋芒。即便是对郑正秋与中国早期电影深表苛责的评论家，也不得不承认，《难夫难妻》比胡适1919年在《新青年》上发表的著名独幕剧《终身大事》还早了6年，内容也比后者有深度。[1]

《难夫难妻》之后，在明星影片公司的创作历程中，以人道关怀的视野关注女性命运，成为郑正秋电影以至明星影片公司出品的重要特征。当然，对女性悲剧命运的观照，是中国"苦（哀）情"戏曲或小说传统的自然延续，也是中国早期电影获取市场回报的票房秘籍；但当郑正秋将女性的悲剧命运跟对传统文化的反思和对社会现实的改良联系在一起，便拥有了一种超越传统"苦（哀）情"戏曲或小说的人文视角，这种人道关怀的视野也因此拥有了一种情感启蒙甚至思想启蒙的特征。在编剧影片《玉梨魂》时，郑正秋没有完全根据徐枕亚的原著小说结局让筠倩忧郁至死，而是设计筠倩（杨耐梅饰）与梦霞（王献斋饰）两人在战地上相遇，有感于对方的"托孤之忠"与"爱国之热"，彼此之间爱兴情动，由"名义上之夫妻"演变为"心心相印""至亲至爱"的一对真夫妻。[2] 同样，根据影片《挂名的夫妻》现存的"本事"和"字幕"，女主角妙文（阮玲玉饰）起初是迫于封建礼仪和家庭淫威，才与痴婿方少琏（黄君甫饰）行洞房花烛之礼；但婚后不久妙文的一场猩红热，让她感到了丈夫方少琏的善良、真挚和爱情。遗憾的是，猩红热的传染夺走了方少琏的性命，妙文禁不住泪落灵前，最后的字

[1] 柯灵：《中国电影的分水岭——郑正秋和蔡楚生的接力站》，《电影艺术》1984年第6期，第45—50页。

[2] 郑培为、刘桂清编选：《中国无声电影剧本》（上），中国电影出版社，1996年版，第69—70页。

幕传达出妙文的心声："少爷！我睡在灵前陪你一千夜，也抵不到你睡在床前陪我的一片真情哩！"[1] 值得注意的是，郑正秋电影中的女性，既不是主动出走的"娜拉"（易卜生《玩偶之家》），也不是出走后仍然遭遇困境的"子君"（鲁迅《伤逝》），而是在其家庭、婚姻或爱情悲剧已经发生之后，仍然可以以特定方式重获家庭、婚姻或爱情的一类女性。《孤儿救祖记》里的余蔚如（王汉伦饰）、《最后之良心》里的王秀贞（肖养素饰）、《上海一妇人》里的吴爱宝/花淡如（宜景琳饰）、《盲孤女》里的李翠英（宜景琳饰）、《空谷兰》里的纫珠（张织云饰）、《二八佳人》里的许来宝（丁子明饰）、《北京杨贵妃》里的杨小真（杨耐梅饰）、《碎琴楼》里的鹃红（胡蝶饰）、《桃花湖》里的伊雪黛（胡蝶饰）、《红泪影》里的美侬（胡蝶饰）甚至《姊妹花》里的大宝（胡蝶饰）等，都是这种家庭、婚姻或爱情"失而复得"的女性。对女性命运的深切同情，使郑正秋无法在自己的影片中展现一出女性彻底毁灭的悲剧；而其"救救女性（弱者）"的人道使命，已经由其影片规定的类似"大团圆"的结尾方式所完成。

正是以这种社会改良思想为旨归的人道关怀视野，郑正秋电影探索着中国早期电影的精神深度，并树立了这一时期中国电影的文化形象；作为中国的电影启蒙者所构建的中国启蒙电影，在呈现中国早期电影的精神走向及其文化含义的过程中，郑正秋电影几乎占据着不可替代的核心地位，并深刻地影响着中国民族电影的生存境况。

四、郑正秋电影：殖民语境的特性书写

从殖民语境的特性书写角度考察郑正秋电影，是深入阐发郑正秋的电

[1] 郑培为、刘桂清编选：《中国无声电影剧本》（中），中国电影出版社，1996年版，第1026—1037页。

影启蒙及其启蒙电影历史文化价值的重要环节。

如果说，郑正秋的电影活动得益于20世纪初期中国社会和时政批评"公共空间"的存在并在某种程度上有助于这种"公共空间"的形成；那么，郑正秋电影的内在驱动力，则是在20世纪初期的殖民语境里，租界文化与本土精神、都市文明与乡村想象、欧美电影与国制出品之间的紧张对话与激烈交锋。正是在这一殖民与反殖民的文化冲突过程中，郑正秋电影作为一种殖民语境里民族文化的特性书写，立足本土、诉诸大众，以其独具温情的平民色彩和广泛的观众认同，显示出20世纪以来中国通俗文艺和大众文化不可遏止的生命力，成就了中国电影史上一种影响深远的范型、一个历久弥新的奇迹。

1840年鸦片战争以后到1902年间，英、法、德、美、日等帝国主义国家相继打破晚清政府闭关锁国的封建壁垒，在上海、广州、天津等地开辟和拓展租界区。在租界区这些"国中之国"里，不仅一切事宜全归租界开辟国驻当地领事"专管"，而且租界开辟国商人均可"贸易通商无碍"。[1]这为法、美等国物质文明和精神文化包括电影的长驱直入奠定了基础。而作为近代化的大都市，20世纪20年代之后的上海，拥有中国最为发达的工业、金融业和房地产业等经济体系；同时，作为中国历史上最早形成、面积最大、侨民最多、经济最发达、政治地位最重要的外国人租界区，上海形成了最典型的租界文化氛围，即半殖民地半封建式的都市文明景观。物质的畸形繁荣、意识形态的斑驳陆离以及城市景观的西方化、近代化特征，使上海与中国内地城市尤其是乡村的反差越来越大。在上海以外甚至包括上海本土的大多数中国人心目中，上海是座名副其实的梦幻之城；它的由柏油马路、汽车、洋房、霓虹灯、高鼻梁外国人和时髦仕女拼接而成的奇观化外表，及其衍生出来的天方夜谭式的生活方式、或美丽或丑陋的人生传奇以及大喜大悲的急骤的生命体验，带给大多数中国人一种前所未

[1] 参见费成康：《中国租界史》，上海社会科学院出版社，1991年版，第1—54、160—175页。

有的"震惊"。也正因为如此，上海赋予中国早期电影相对充裕的物质条件、人才资源和观照对象；同时，也使中国早期电影从内蕴上禀赋一种独特的半殖民地半封建文化，以及在对这种半殖民地半封建文化进行顽强对抗过程中衍生出来的新鲜文化气质。[1] 郑正秋电影就是在这种殖民语境下强调民族文化特性的成功例证。总的来看，郑正秋电影作为殖民语境的特性书写，主要体现在以下几个方面。

第一，乡村之于都市的优越性。

尽管身处中国第一大都市上海，并受益于都市文明的滋养，但包括郑正秋在内的中国早期电影人，对都市的认同大多远远低于对乡村的留恋。这也构成郑正秋电影以至中国早期电影最为显著的精神矛盾和文化冲突。在郑正秋的电影创作序列中，主人公来到上海，被生活或环境所迫最终"人格堕落"的故事，一度成为《苦儿弱女》《上海一妇人》和《盲孤女》等影片的"母题"赚取了观众不少的泪水。在《上海一妇人》的说明性字幕里，有这样一句："黄二媛，贵全之新人也。本小家女，为上海之恶浊环境所熏陶，乃日渐堕落而不自觉。"在这部影片的"编剧者言"里，郑正秋也写道："骄奢淫逸之上海，每能变更人之生活，破坏人之佳偶。"[2] 在这里，上海与其说是一座充满诱惑的现代之都，不如说是一处无恶不作的罪恶渊薮。这个遍布拆白党、作恶匪徒和纨绔子弟的都市，尽管繁华而富有，但总显奢靡和冷漠；相反，乡村与其说是一个保守落后的封建壁垒，不若说是一片未被玷污的世外桃源。这个风光如画、平静如初的所在，尽管贫穷而清寂，但不乏朴实和温情。诚然，在大多数时候，郑正秋电影并不简单地站在反对近代化或现代化的立场上臧否都市和乡村，但其作品中的社会、文化和人性批判，又总是与对都市文明的无情检讨联系在一起。

[1] 相关论述，可参见笔者：《中国早期电影里的都市形象及其文化含义》，《首都师范大学学报（社会科学版）》1999年第6期，第87—94页。

[2] 郑正秋：《〈上海一妇人〉·编剧者言》，《明星特刊》第3期（《上海一妇人》号），1925年7月，上海。

第二，家庭之于社会的优越性。

如前文所述，社会/伦理类型是郑正秋电影开创并贡献给中国电影的一笔财富。郑正秋的社会/伦理类型影片，倾向于在家庭与社会的接榫之中暴露"社会"的黑暗面、重申"家庭"的重要性。无论是《劳工之爱情》《孤儿救祖记》，还是《挂名的夫妻》《姊妹花》，一律以"家庭"的完整性对抗着"社会"的侵袭；或者说，"家庭"是战胜"社会"最强有力的武器。《劳工之爱情》里，年轻恋人受到"社会"影响，争取恋爱权力与婚姻自由的手段，不是弃绝"家庭"，相反，通过对"父亲"权威的沟通与认同，获得了婚姻的允诺并"家庭"的完整；《孤儿救祖记》里，惩处恶人的日子，就是"祖父"重新接纳"寡媳"和"孝孙"并赋予他们巨额遗产的日子；《挂名的夫妻》里，方少琏之死不仅没有使方家失去媳妇，相反，妙文的决定让已然缺损的"家庭"变得相对完整；即便是在《姊妹花》里，解决问题的方式也不是依靠义正词严的谴责或付诸行动的反抗，而是让一家人奇迹般地聚集在一起，尤其是让二宝义无反顾地回到母亲和姐姐身边。"家庭"的力量终于超越了"社会"所能施加其上的压力，亲情也战胜了法律。

第三，本土之于异域的优越性。

从根本上说，郑正秋电影是一种立足本土、诉诸大众的民族电影。这使其与醉心"欧化"的大中华百合公司出品背道而驰，也与公开标榜"注重旧道德，旧伦理"的天一公司出品拉开距离，即便是与同为明星公司重要编导的洪深和卜万苍的创作，同样存在着不小的反差。在郑正秋的电影创作中，"本土"始终是一个优越于"异域"的概念。亦即：尽管西方文化和西方电影的影响已经渗透在国制影片创作的方方面面，但本土价值仍是郑正秋电影的立足之地和终极追索。这在郑正秋的早期滑稽短片《劳工之爱情》里便有所体现。颇有意味的是，明显受到"喜剧圣手"查尔斯·卓别林启发并已经拍摄和将要拍摄《滑稽大王游沪记》与《大闹怪剧场》（均出现乔装打扮的卓别林形象）两部滑稽短片的郑正秋和张石川，在《劳工之爱情》一片中却没有依靠卓别林来讨好观众。创作《劳工之爱情》时，

编导者一方面服膺于西方喜剧电影尤其卓别林电影的喜剧艺术，另一方面又开始尝试摆脱西方喜剧电影尤其卓别林式的表演风格和叙事模式；当然，麦克斯·林戴和麦克·塞纳特喜剧影片过于"疯狂"搞笑以至缺乏"情节"和"主义"的特点，并未引起创作者的长期共鸣，也无法适应舆论界和批评界的殷切期待；而卓别林喜剧天才的不可模仿性，也是郑正秋和张石川决定另辟蹊径的内在原因。总之，影片没有如麦克斯·林戴和麦克·塞纳特喜剧电影一样，将喜剧风格建立在过多的噱头设计和特技摄影以及好笑的服装和滑稽的模仿基础之上，也没有如查尔斯·卓别林一样，依靠外形的符号和表演的魅力发掘喜剧元素并征服一般观众，而是充分利用摄影技术、组接技巧和叙事手段，使影片的滑稽特点得到显露；并以其时事讥讽和平民意识开创了中国本土喜剧电影的崭新格局。同样，在编导影片《姊妹花》的过程中，郑正秋既没有盲目模仿好莱坞电影以正反打为主导镜头，进而消泯观众主体的"缝合"模式，也没有完全采取苏联电影以宣扬"意识"为目的、以理性唤醒观众的"蒙太奇"；或者说，在立足本土、诉诸大众的原则指导下，在影片《姊妹花》的创作中，郑正秋电影无意中找到了一种将苏联电影里的"意识形态"和 Montage 构成原则，与好莱坞电影里的"梦幻机制"和 Continuity 叙述方法组合在一起的绝佳途径，终于形成中国民族电影的独特叙事。

正是坚守着乡村、家庭和本土之于都市、社会和异域的精神力量和文化价值，郑正秋电影作为殖民语境的特性书写，成就了中国电影史上一种影响深远的范型、一个历久弥新的奇迹。

以光影追寻光明

——沈浮早期电影的精神走向及其文化含义

1948年深秋,一个细雨霏霏的日子。上海《影剧丛刊》记者登门拜访因影片《万家灯火》备受赞誉、声名鹊起的电影编导沈浮先生。在整理后公开发表的访问记里,沈浮指出:"实在说,我现在看'开麦拉'已不把它单纯看作'开麦拉',我是把它看作是一支笔,用它写曲,用它画像,用它深掘人类的复杂矛盾的心理。"接着,为回答记者"当前写电影剧本最主要的主题是什么"的问题,沈浮明确表示:"争取自由与光明!"[1] 确实,把摄影机当成一支表情达意、阐幽发微的笔,直指专断的统治与黑暗的现实,是沈浮电影一以贯之的主题。正是在以光影追寻光明的过程中,沈浮将中国电影的艺术探索与编导内心的人文关怀较为成功地联结在一起,并为中国早期电影留下了不可多得的个性气质和经典话语。在认真分析沈浮编剧(或参与编剧)、编导或导演的《大皮包》(1924)、《出路》(1933)、《无愁君子》(1935)、《狼山喋血记》(1936)、《联华交响曲·三人行》(1937)、《天作之合》(1937)、《自由天地》(1937)、《老百姓万岁》(1938)、《圣城记》(1946)、《追》(1947)、《万家灯火》(1948)、《希望在人间》(1949)、《乌鸦与麻雀》(1949)等主要影片的基础上,从"五四"以来中国知识分子所秉持的"打破黑暗追求光明"的思维模式出发,重新体验沈浮电影以无限

[1] 沈浮:《"开麦拉是一支笔"——访问记·谈导演经验》,《影剧丛刊》第2辑,1948年11月,上海。

悲悯刻画的人伦至情及以博大襟怀描绘的浮世烦忧，深入阐释"新现实主义"电影在中国的现实处境与历史功绩，努力彰显沈浮早期电影的精神走向及其文化含义，不仅是重写中国电影史的必经之路，而且是推动中国电影文化不断走向深广之境的重要环节。

一、以光影追寻光明：二元对立的思维模式及沈浮电影的话语选择

尽管家境贫寒、早年失学，但在四处奔波、养家糊口以至投身影坛、建功立业之余，沈浮始终求知若渴、锐意进取。在天津青年会图书馆，青年沈浮一度利用空闲时间，阅读了许多古典文学名著以及"五四"时期的新文艺作品；[1] 随后，受到20世纪30年代初期兴起的中国电影文化运动的影响，在与费穆、蔡楚生尤其阳翰笙的深度交往、合作拍片的过程中，不断提升着自己的思想水平和电影技艺。与此同时，底层社会的生活土壤与敏感细腻的观察能力，也使沈浮拥有了一种中国现代知识分子所应具备的悲悯心灵和承担素质。正因为如此，"五四"以来中国知识分子所秉持的"打破黑暗追求光明"的思维模式，不仅深刻地制约着沈浮的创作实践，而且成为沈浮早期电影不可移易的话语选择。

事实上，随着"五四"新文化运动的展开，在亲身体验或感同身受甲午战败、列强侵略、政体腐朽和民不聊生的亡国之耻与切肤之痛以后，带着一种渴望疗救和寻求转机的"弱势"姿态和"输家"心理，并在中国传统文人入世精神和忧患意识的引导下，主要受赫胥黎社会进化论和马克思唯物历史观的影响，中国思想界、文化界、文学界以至艺术界开始检讨此前主要由性善论和德治观念构成的儒家文化及其天人合一、道器合一的一

[1] 参见沈德才、沈德利：《萤火与炬火——沈浮传》，人民文学出版社，2005年版，第21页。

元化思想,几乎是矫枉过正地建立起一种崭新的知识体系和价值观。[1] 中国／西方、传统／现代、迷信／科学、专制／民主、邪恶／正义、谬误／真理、落后／进步等二元对立的思维方式和时空观念就是这种知识体系和价值观的内在体现。以陈独秀、李大钊、胡适、鲁迅、瞿秋白、毛泽东、艾思奇、周扬等为代表的思想文化领域以及以郭沫若、郑振铎、朱自清、闻一多、徐志摩、蒋光慈、巴金、臧克家、胡风、何其芳等为代表的文学艺术领域,大多选择并接纳了这种二元对立的思维方式和时空观念;进而在具体的话语实践中,将其象征性地置换为"黑暗／光明"的二元对立,并以"打破黑暗追求光明"的思维模式和时空观念彰显中国现代知识分子的行动立场及其价值趋奉。正如日本学者岩佐昌暲所言:"从'五四'到中华人民共和国诞生这一历史时期,中国现代文学中最根本的认识是'现实黑暗'。文学家之中,很多人认为,对中国人来说美好的人生是战胜现实中的'黑暗'并获得'光明',或为这个目的而奋斗。除此之外,由于当时普遍认为中国社会的'黑暗'起因于政治上的腐败和帝国主义列强的侵略,所以许多文学家认为,中国人要获得好的生活就必须打破社会的'黑暗'继而争取国家的'光明'。我认为这就是'五四'时期知识分子的共识。"[2]

不仅如此,中国学者也大都认识到,二元对立的思维模式对20世纪以来中国文学及其现代性产生了深刻的影响。在一篇阐释当代中国文学变革的思想背景的文章里,作者明确指出:"文学被历史化的同时,也历史化了它所表现的社会现实。文学以特定的历史眼光来看待人类生活,进步与落后、光明与黑暗,这些二元对立范畴建立了一整套评价生活的价值体系,

[1] 主要参考:(1)[美]杜维明:《东亚价值与多元现代性》,中国社会科学出版社,2001年版;(2)周昌忠:《中国传统文化的现代性转型》,上海三联书店,2002年版;(3)周积明、郭莹等:《震荡与冲突——中国早期现代化进程中的思潮和社会》,商务印书馆,2003年版。

[2] [日]岩佐昌暲:《中国现代文学中的传统创作思维模式》,载南京大学中国现代文学研究中心编《中国现代文学传统》,人民文学出版社,2002年版,第88页。

并且隐含了明确的社会发展观念。"[1] 确实，对于一个受到"五四"新文化思想感召，并在底层社会充分体验了专制、邪恶、落后、苦难与黑暗的电影导演来说，沈浮电影的话语选择不仅不太可能脱离二元对立及"打破黑暗追求光明"的创作动机，而且最有希望成为"黑暗／光明"思维模式和时空观念的践履者，通过银幕叙事及其独特光影传达给特定时代及其电影观众的心灵。令人欣慰的地方在于：事实正是如此。

就沈浮编剧、编导或导演的大多数影片来分析，二元对立的思维模式及"打破黑暗追求光明"的创作动机始终制约着创作者的叙事结构、镜头调度、光影设计和情绪总谱。据故事，在沈浮编演的第一部影片《大皮包》里，便开始呈现出一系列梦境与现实、享乐与禁忌、欢喜与悲哀的对照或对比，并在二元对立的思维模式中凸显平民主义价值观，展现日常生活无奈而且无能的伤感和悲情。尽管受到时兴于1924年前后的各种外国"笑片"的影响，《大皮包》"剧情神怪而兼滑稽"，映出后也"未得观众欢迎"，[2] 但从二元对立的思维模式出发结构滑稽片，无疑已跟此前上海亚细亚影戏公司的《二百五白相城隍庙》（1913）、《脚踏车闯祸》（1913）以及商务印书馆活动影戏部的《死好赌》（1919）、《荒山得金》（1920）、《清虚梦》（1922）等讲求单纯娱乐的滑稽短片区别开来；同样，亦与明星影片公司出品的《劳工之爱情》（1922，又名《掷果缘》）体现出不同的喜剧品格和价值蕴含。可以说，将二元对立的思维方式引入喜剧电影创作，表明沈浮已有意无意地透过各种外国"笑片"风潮，触摸到查尔斯·卓别林电影的某些神采和精髓。换言之，沈浮极有可能是中国电影史上第一个真正看懂卓别林并从创作实践及其精神领域向卓别林致敬的电影从业者。

沈浮编写的第二部影片名为《出路》，却被电影检查机关更名为《光明

[1] 陈晓明：《现代性与文学历史化——当代中国文学变革的思想背景阐释》，《山花》2002年第2期，第84—93页。

[2] 姚影光：《华北电影沿革史》，《影戏生活》第1卷第48期，1931年12月12日，上海。

之路》。其实，不管沈浮和国民党当局对"黑暗"与"光明"的理解存在着多大的反差，这部影片却是毋庸置疑地选择了"黑暗/光明"的叙事模式。按存留至今的"北京大戏院说明书"中所载的影片"本事"，[1] 在黑暗的社会体制之下，影片主人公陈泰虽然受过相当的教育，却不断经历失业；被汽车撞伤之后，还陆续遭遇丧妻之痛和牢狱之灾。正是在无路可走的现实处境与寻求出路的内心渴望之间，充满着叙事的张力与悲剧的意蕴。影片公映后，尽管没有产生重大的反响，但跟费穆、孙瑜同年拍摄的《城市之夜》和《天明》等影片异曲同工的地方在于，沈浮的《光明之路》也是一部以"暴露黑暗面"为主的影片，观察并解剖了现实生活中"正反对立的两面"，在展开"社会矛盾"的同时"予观众以深刻的反省"。[2] 可以看出，二元对立的思维模式与"黑暗/光明"的叙事结构，不仅已成新生电影最具标志性的风格特征，更是沈浮作为一个电影编导构思电影剧作的出发点和目的地。

这样，在沈浮编剧并与庄国钧合作导演的影片《无愁君子》里，同样交织着愁苦与快乐、悲哀与欢喜、失望与希望的二元对立；在沈浮撰写电影故事并由费穆编导的影片《狼山喋血记》里，"黑暗/光明"的二元对立采用"象征"的方式，以恶狼/猎人、死/生、个人/群体之间的关系昭示国防电影的时代主题；而由沈浮编导的喜剧片《天作之合》，更为观众揭示出现实社会不可理喻的矛盾；这部被报纸广告宣传为"联华最成功的一部悲喜剧"的电影作品，同样深谙喜剧电影大师卓别林"笑里藏着眼泪，泪中带着笑声"的风格特征。[3] 更进一步，在沈浮编导的影片《联华交响曲·三人行》《自由天地》《万家灯火》和《希望在人间》里，通过各种"灯"（街灯、路灯、台灯等）的物象在影片里的象征性运用，还有镜头内部颇具对比性

[1] 郑培为、刘桂清编选：《中国无声电影剧本》（下），中国电影出版社，1996年版，第2531—2532页。

[2] 参见洪深：《1933年的中国电影》，《文学》第2卷第1期，1934年1月，上海。

[3] 参见上海《申报》1937年5月1日之电影"广告"。

的场面调度，加上由光影的明暗色调绘制出来的黑白画面以及由院墙、铁窗和栅栏等物体分割而成的隔式构图，已将沈浮电影的思维模式及其话语选择淋漓尽致地体现于银幕并作用于观众。

在中国早期电影史上，沈浮是最擅长使用"灯"的物象来表情达意的电影编导。毫无疑问，"灯"是电影摄影不可或缺的光之来源，更被当作"黑暗"里的"光明"之源。当"灯"的意象在影片中反复呈现的时候，"打破黑暗追求光明"的象征意蕴便昭然若揭。《联华交响曲·三人行》是一部片长不到12分钟的喜剧小品。在这部"近于胡闹"、因而不被舆论特别看好的影片里，[1] 韩兰根、殷秀岑、刘继群扮演的三个犯人，先是从监狱的高墙走向不平的社会，最后又从不平的社会回到监狱的高墙。以监狱的高墙和铁门为分割，坏/好、邪/正、恶/善的命题和盘托出。颇有意味的是，影片不仅以钟表指针扫过的区域由白变黑来象征性地交代"白天"与"黑夜"的转换，而且以路灯的两次特写作为表达意旨的重要手段。第一次特写路灯，是在主人公出狱的第一个晚上。三人被五只小狗追赶至路灯下，突然，路灯被飞来的石头砸坏，巡夜的警察惊异地前来查看，倾斜的构图里，毁坏的路灯与黑衣的警察仿佛另外一个世界的异类；接下来，第二次特写路灯，是在主人公听到年轻寡妇大喊"救命"的声音的时候，三人正在左顾右盼，镜头一转，对面楼上窗户里出现一男一女拼命厮打的剪影，窗外一盏路灯，在黑夜中发出冷冷的光。社会的不平与黑暗，因路灯的出现更显沉重和压抑。

跟《联华交响曲·三人行》不同，《自由天地》是一部在叙事结构、镜头调度、光影设计和情绪总谱等方面都有探索追求的电影作品。尽管现在只能看到剪接颇显杂乱的残片，并可发现不无技术和艺术方面的缺憾，但在1937年的中国电影界，此片仍是值得称道的重要尝试；尤其是在沈浮

[1] 叶蒂《〈联华交响曲〉》（《大晚报》1937年1月10日，上海）一文认为《三人行》"形式上有点近于胡闹"，"社会意义也较其他诸剧浮浅"。

的早期电影序列中，《自由天地》应是不可忽视的关键之作。在这样一部一定程度上受到欧洲表现主义风格影响的影片里，"灯"的意象已经明确地与"光明"的情境联系在一起。在胖胖的杨妈妈家里，饱经老鸨折磨的小雨不仅能够获得片刻的欢乐，而且能够避开老鸨的追打，一盏带灯罩的煤油灯放置在各人中间，其表情功能远远超过叙事功能；同样，在监禁青春的烟花巷里，随着老鸨的一声恶吼，镜头转向窗户，屋里的灯光瞬时熄灭，其象征意蕴远远超过写实图景。更为重要的是，沈浮还非常善于利用室内室外及其镜头调度和光影之间的对比，将监禁/自由、悲惨/幸福以及黑暗/光明之间相互对立的意旨直接展现在银幕上。跟基本上由俯拍机位呈示的深宅大院及其冷清、幽闭和禁锢的室内景象不同，影片里的外景，大都是在仰摄机位中抓拍的流动不居的白云、风中劲舞的花草以及漫天飞舞的大雪；而经由各扇门窗投射在室内的光线，可以看作创作主体对烟花女子的悲惨命运所流露出来的期待、幻想和同情。至于影片中出现的另外一些物象，例如摆不脱绳线牵扯的风筝、在玻璃缸里游来游去的金鱼，以及总是关闭着的大门和划分出两个截然不同空间的铁栅栏等，都是编导者用来呈现"打破黑暗追求光明"的思维模式和时空观念的精心设计。在《自由天地》里，沈浮真正开始面对摄影机这一支"笔"，在特定的光影中寻求表达思想和个性的自由。

正因为如此，在拍摄影片《万家灯火》的时候，沈浮力图从所谓"人类的复杂矛盾的心理"角度出发，通过对现实问题的揭露和亲情伦理的体认，将黑暗/光明之间二元对立的思维模式推进到一个更具民族特质和人文理想的崭新高度。为了把摄影机当成一支表情达意、阐幽发微的笔，沈浮几乎竭尽全力。除了大量细节的使用之外，影片的布景，从纷乱的街道、公司的办公室，到胡智清家墙上挂着的算盘、杆秤、账簿等，全都真实细致，无懈可击；为了几件衣服、帽子甚至布匹的颜色，导演都要亲自动手，"力图让观众获得一种感觉，并引发一些思索，让人们去想自己所感觉的东西，去体味一些不乏含义隽永的细节以及那些令人同情的伤感、沉

郁而痛苦的现实境遇。"[1] 按报纸广告所称,《万家灯火》之完成,消耗了"摄制五部影片之人力物力"以及"相等四部影片之费片成本",其"严慎精湛不同凡响"由此可见一斑。[2] 诚然,"高度的创作热情""认真的创作态度""对社会的正确的看法"与"为人生服务的热诚",以及"揭发社会黑暗"和"发扬美丽人性"的"教育意义",是使《万家灯火》获得舆论高度赞誉的重要原因,[3] 但《万家灯火》之不同于同时期其他影片的独特之处在于,沈浮并不将社会批判和时代关切建立在对伦理价值的怀疑和否定之上,而是更加倾向于在肯定伦理亲情和传统人伦的过程中,表达创作主体揭露黑暗、渴望光明的时代精神和社会理想。影片最后,经历过现实挫折和生活磨难的胡智清一家,终于快乐地团聚在一起;胡智清也认识到问题的症结在"年头不对"。这时,镜头快速地摇向窗户,推到屋外鳞次栉比的万家灯火。"灯"的意象再一次出现在沈浮的创作思维里,并作为点睛之笔,阐发出整部影片"打破黑暗追求光明"的内在意旨。

同样,在影片《希望在人间》里,"灯"的意象及黑暗/光明之间的二元对立,仍然是构成影片叙事及其光影设计的主导动机。影片中,主人公邓庚白教授的新作取名《光明》;邓教授之子雨生还为筹演《光明》一剧而遭特务追捕;困守在敌人监狱的邓庚白,通过小鸟传书,将光明、自由与希望传送给自己的亲人和学生。小鸟在天空自由翱翔的画面,配以欢快悠扬的音乐,无疑寄托着编导者渴望以光明战胜黑暗的美好意绪。实际上,叠印在演职员表下的片头衬底,就是一幅阳光穿过乌云照耀着广袤大地的象征性画面;而在影片结尾,邓庚白再次被敌人逮捕,在邓庚白从容离去的背影后面,又是一缕灿烂的辉光投射在暗黑的夜空之中。正如当时的报纸广告所言,这部"英勇悲壮反法西斯家庭伦理文艺创作",可谓"斗争黑

[1] 丁亚平:《影像中国——中国电影艺术:1945—1949》,文化艺术出版社,1998年版,第202页。

[2] 参见上海《申报》1948年7月9日之电影"广告"。

[3] 参见唐轲:《论"电影佳构之制作条件"》,《青青电影》第16年第23期,1948年8月,上海。

暗中，笑颜向太阳；人间识爱憎，一切有希望"。[1] 在二元对立的思维模式和时空观念的引导下，沈浮早期电影选择"打破黑暗追求光明"的创作动机，不仅为电影观众带来渴盼已久的光明和希望，而且为中国电影留下不可多得的个性气质和经典话语。

二、博大襟怀中的无限悲悯：中国电影的精神深度与文化胜境

在上海《申报》1948 年 7 月 13 日的电影广告栏里，《万家灯火》的上映广告引人瞩目，广告词充满着热切的渴盼与诗意的激情："以无限悲悯刻画人伦至情，以博大襟怀描绘浮世烦忧。"就是如此动人的诗句，为《万家灯火》及沈浮早期电影做出恰切的论定。

确实，以光影追寻光明，沈浮早期电影拥有一种博大的襟怀和无限的悲悯，并在此基础上倾心描绘浮世烦忧、刻画人伦至情。这是出身于社会底层的中国电影从业者，天性内蕴而自然勃发的真情、善良和美丽，也是中国早期电影所能抵达的精神深度与文化胜境。

据张骏祥、张瑞芳、孙道临、李天济、王云阶以及吴贻弓等人的描述，沈浮在中国电影史上诸多重量级导演中"堪称出名的好人"；"他开朗，乐观，总是笑容可掬。浓重的天津口音，划一不二。非常喜欢笑话，说起笑话来脸上堆满了天真。待人和气，宽厚仁爱，尤其对晚生后辈，从没有当先生的架子。"[2] 作为一个天真、仁厚而又爽朗的电影导演，沈浮不仅具备与生俱来的人道关怀和平民立场，而且在悲天悯人的忧患意识里体现出博大宽广的胸襟。总的来看，沈浮眼中的摄影机，是一支择善而从、温柔

[1] 参见上海《申报》1949 年 4 月 9 日之电影"广告"。

[2] 吴贻弓：《天真的朋友——为纪念沈浮导演逝世十周年暨诞辰百年而作》，载沈德才、沈德利《萤火与炬火——沈浮传》，人民文学出版社，2005 年版，第 211 页。

敦厚、言近旨远的笔。

受到卓别林喜剧电影内在精神的感召，并在蔡楚生、费穆和吴永刚等优秀导演的启发之下，从一开始，沈浮就倾向于把自己的摄影机对准为了基本的生存而苦苦挣扎的底层社会及其忍饥挨饿、流离失所的芸芸众生。限于时局，《光明之路》（原名《出路》）虽有一个不切实际的"光明"的结尾，但影片的主体部分，都在展现主人公陈泰及其妻子儿子的生存艰辛。在28岁的剧作者沈浮心中，已经生发出一种浮世的烦忧和刻骨的悲凉。当主人公陈泰被小服装店辞退之后，孤独地去到公园，公园四周的景象刺激着他的灵魂，使他愈发感到生活的茫然与不安；可就在不幸的失业期中，陈泰还被富豪的汽车撞倒。伤卧在床的陈泰不忍看到妻子的劳累，却痛苦地感觉到爱莫能助。然而，妻子的病危和死亡更让陈泰受伤的身心雪上加霜，只好心如刀绞地把自己的小儿送给了街邻。祸不单行的是，在一个风狂雨骤的夜晚，妻离子散、走投无路的陈泰还被警方误捕身陷囹圄。警察局里，沉痛万分以至神志不清的陈泰，慷慨地诉说着民生艰难及其无路可走、铤而走险的悲惨命运。他答非所问地号叫着："我要活命！我要做工……"在这里，主人公的悲怆心境与创作主体的无限悲悯相互参证、相伴相生。

据新近出版的沈浮传记，拍摄《光明之路》之前，沈浮因影片《大皮包》的票房惨败，整天失业在家，此后生活变故极大。1930年，第一任妻子产后染病，因医疗条件太差不治身亡，留下失去母爱的女儿莲子（沈丽琴）。1933年春天，沈浮忍痛作别天津的老母、兄弟和幼女，进入上海联华影业公司，为自己的前途和命运辛苦地打拼，出路和前途都属未知。可以推测，沈浮在联华拍摄自己的第一部影片《光明之路》（原名《出路》）时，已将自己艰难的人生体验附着在主人公陈泰身上，推己及人的过程中饱含理解与同情。实际上，在以后的电影创作历程中，沈浮都能做到感同身受、以己度人。

当然，在影片《光明之路》里，编剧沈浮还没有充分意识到，那种来

自个人体验的浮世烦忧和刻骨悲凉，虽然具有催人泪下的观影效果，却多少流露出某种自哀自怜的絮叨色彩；只有从《无愁君子》开始，经《天作之合》《自由天地》到《圣城记》《万家灯火》和《希望在人间》，沈浮才逐渐将自己的人生体验和个性气质跟深广的时代关切和社会理想联系起来，在格物致知、嬉笑怒骂中体现出一种激浊扬清、悲天悯人的博大襟怀。

《无愁君子》是沈浮编导的第二部喜剧片。通过影片"本事"可以得知，由韩兰根和刘继群饰演的主人公是两个都市流浪者，他们先居住在郊外荒野一个孤立的破房子里，由于一场狂风暴雨，使他们的住处变成了"破筛子"；而当他们护送年轻姑娘小梅回家后，却找不到自己的家了，因为他们的房子已经倒塌。尽管如此，两个主人公还是和小梅一起，互相慰藉、克服困难。无论是刁钻的房东，还是寒冷的冬夜，甚或小梅祖母的病痛，都无法阻挡主人公"互助""至爱"的心灵。"本事"最后，描绘出一幅春天的美景："河中的结冰渐渐融化，被寒冰因压了一冬的鱼也得活跃起来，杨柳在春风中摆动着腰肢，小鸟在枝头歌唱着新曲，这是慈惠的春天到了。"[1] 可以看出，沈浮以无限悲悯刻画的人伦至情，已在两个流浪汉与年轻姑娘小梅之间的纯净无瑕的感情之中得到体现，而从人与大自然的交感之中追寻"希望"与"光明"的出路，无疑比从政治或社会角度解决问题的简单方案更具普泛的力量与悲悯的气质。

在《天作之合》与《自由天地》里，沈浮更以主要篇幅刻画人伦至情，其悲悯之心令人唏嘘亦动人心旌。《天作之合》中，男主人公老韩是一个露宿街头的劳工，女主人公璐璐是一个秘密卖淫的姑娘，但两人对美好生活的向往以及面对困境的互助互爱，实在感人肺腑。按中国电影资料馆收藏的"故事梗概"，影片最后，老韩被警察抓去归案，为着要吃饭和养活弱小的弟妹，璐璐也被逼重返街头卖笑，"当老韩被推向囚车时，璐璐同母亲正

[1] 郑培为、刘桂清编选：《中国无声电影剧本》（下），中国电影出版社，1996年版，第3039—3040页。

带了个客人回来，结果，囚车是在老韩的喊叫、璐璐的泪眼中远远驶去。在雪地上，还留下老韩掉落了的一双鞋。"[1] 颇有意味的是，当时的舆论也对《天作之合》的人情表现给予了充分的表彰："《天作之合》还昭示了我们一种真真的人类的互爱精神。老韩被约着摸索进璐璐家时他是那样的愉悦，他憧憬着另一种甜蜜生活的行将开始，可是他明了了璐璐的身世以后，他感到痛苦了，他不愿蹂躏一个无辜的和他同命运的人，他给了她二块钱，就悄悄的偷跑了出去。走在路上了，他还是制不住内心的难过，因此他又发狂地哭着跑回去把他的所有的钱完全抛进了窗去。这种表现，真是太崇高了！"[2] 现在看来，这种"崇高"的情感表现，正映照出编导沈浮博大襟怀中的无限悲悯，是沈浮电影不同于其他作品的主要特征。

《自由天地》也是如此。出身烟花巷里的姐妹们，虽然遭到鸨母的训斥和压榨，但她们之间的感情始终是互助互爱、同甘共苦以至同生共死的。每当鸨母的言行过分到无法忍受的时候，就会有人站出来为受害者打抱不平。尤其是胖胖的杨妈妈，尽管自己也处在社会底层，但她自始至终都在给这些姑娘们以母亲一般的庇护。这是一种超越了一般功利目的的、超凡脱俗的人伦至情，只有在沈浮早期电影创作中才会得到如此动人的呈现。

抗战结束以后，沈浮相继编导了《圣城记》《追》《万家灯火》与《希望在人间》等电影作品。从政治立场、艺术水准以至社会反响等方面分析，四部影片颇形参差；但从内在的精神走向及其文化含义角度考察，四部影片仍与其战前作品存在着惊人的一致性。也就是说，无论是《圣城记》和《追》，还是《万家灯火》和《希望在人间》，都在以其绵密幽深的无限悲悯刻画人伦至情，并以其一以贯之的博大襟怀描绘浮世烦忧。也正是由于这

[1]　广电部电影局党史资料征集工作领导小组、中国电影艺术研究中心编：《中国左翼电影运动》，中国电影出版社，1993 年版，第 336—338 页。

[2]　叶蒂：《〈天作之合〉》，《大晚报》1937 年 2 月 28 日，上海。

一点,沈浮电影在成熟繁荣的战后中国影坛脱颖而出、独标高格。

按程季华主编《中国电影发展史》的论断,沈浮1946年11月为北平"中电"三厂编导的影片《圣城记》,是一部反映了沈浮战后创作思想"混乱"的"极端错误"的影片;[1] 此后多年,仍有评论指出:"人道主义、人性必定要在现实主义的原则面前经受检验,抽象的人道、人性都会得出和现实相反的结果——《圣城记》的最大失误,怕就在此。"[2] 新近出版的沈浮传记,非常赞同后者的结论。应该说,从政治标准和现实主义原则角度分析《圣城记》,上述观点不无道理。但是,如果站在更加开放、深入的文化立场上,联系沈浮早期电影的总体的心路历程来分析,必然会得到新的认识。现在看来,沈浮将影片主人公亦即美国传教士金神父"打扮"成一个"高尚""圣洁""热爱和平""热爱自由""热爱中国人民"的"救世主"形象,与其对浮世烦忧的深刻体认和对人伦至情的崇高信仰密不可分;而在金神父身上,散发出一种只有宗教的力量才可感知的无限悲悯和博大襟怀,这正是沈浮从一开始就在无意间践履或苦苦追求的东西。如果说《圣城记》真有什么"错误"或"失误"的话,也是因为在中国电影批评史上,"悲悯"总要承载过多的政治、社会或历史使命,否则便被当成一种负面甚至病态的情感,需要戒备或者清除。

好在拍摄《万家灯火》和《希望在人间》时的沈浮,因主动承担着特定的社会责任和政治话语,才使其"襟怀"和"悲悯"得到观众的欢迎、舆论的赞誉和史家的首肯。从1948年7月14日开始到7月22日为止,《万家灯火》在上海的沪光、皇后、黄金、金门、丽都、国际六大影院同时献映,每家影院一律每天四场;根据当时影院的座位数衡量,按一场平均入座800人计算,大约会有172,800人次观看过这部"万众瞩目"的昆仑第

[1] 程季华主编:《中国电影发展史》(第二卷),中国电影出版社,1981年第2版,第186页。
[2] 顾征南:《从现实主义视角看沈浮现象》,《上影信息》1990年6月30日。

四部新片。[1]尽管跟《一江春水向东流》的712,874人次相比，只有其四分之一的卖座纪录，但可以肯定地指出，《万家灯火》创造的票房业绩仍是相当可观的。更为重要的是，《万家灯火》以其特别的"人情味"感动得连当时的许多知识分子都"非流泪不可"，[2]足见其博大襟怀和无限悲悯已与战后的时代精神息息相通。还是影片公映当日（1948年7月14日）登载在《申报》电影广告栏的文字，最能析透《万家灯火》的个性魅力："母子之'爱'，夫妇之'爱'，手足之'爱'，婆媳之'爱'，洋溢于画面，渗透入人心，是一部家庭生活的写实巨制。庄谐并作，有耐人寻味之妙；深入浅出，具悲天悯人之感。"实际上，建立在博大襟怀和无限悲悯基础之上的至爱、至情和人道、人性，正是《万家灯火》和《希望在人间》以至大多数沈浮电影最令人怦然心动的素质。

从中国电影文化史的角度来分析，沈浮早期电影里的博大襟怀和无限悲悯，虽然更多源自一种相对原生而又朴素的世界观和人生观，却在很大程度上丰富了中国早期电影的精神图景。在中国根深蒂固的伦理本位文化氛围中，在部分影人电影教化观念、欧美各国伦理影片高额票房、早期影评伦理道德模式以及国民党政府"发扬东方伦理精神"的电影检查标准的多重作用下，中国电影肇端不久便将伦理精神深深地镌刻进各种类型的影片创作之中，并形成了独具特色的伦理片。总的来看，中国早期电影里的伦理精神以及从20世纪20年代中期前后兴起的伦理片，重在以"对照"的手段和"比兴"的方法，探讨中国家庭的道德危机，寻找中国社会的改

[1] 参考上海《申报》1948年7月14日—7月22日之电影"广告"。另外，严次平《编辑室杂记》(《青青电影》第16年第22期，1948年7月25日，上海）指出："昆仑公司出品沈浮导演的《万家灯火》确是今年度唯一的现实性的好片子，又是一部苦得赚人眼泪的悲剧影片，应该是拉得住观众的，可是这部片子苦在男主角蓝马，而不是苦在女主角身上，因之不被女太太们所爱看，同时该片在这一个涨价潮中上映，也吓退了多少中等阶级的观众，因之，这一部好片子在这两个原因下被牺牲了。"接着，作者记载，《万家灯火》"在上海各首轮（影院）上映，昆仑公司与戏院方面签订的上映合同是全日卖座跌进半数，则院方可以抽片，另换新片上映。"

[2] 参见《〈万家灯火〉座谈》，《大公报》1948年7月21日、28日，上海。

良之路并建立家庭与国族之间相互联系的纽带。然而，20世纪以来中国社会的巨大变迁与中国文化的深刻转型，也使中国早期电影里的伦理精神以及中国早期伦理片不可避免地显现出内在的、难以克服的焦虑、矛盾与困惑。[1] 沈浮早期电影正是在这样的背景下产生，并在对中国早期电影里的伦理精神以及中国早期伦理片进行反思和革新的基础上，获得自身的意义进而改变中国电影文化史的格局。总而言之，以无限悲悯刻画人伦至情，以博大襟怀描绘浮世烦忧，使沈浮早期创作具备了伦理片的基本形态，但也从伦理精神的领域超越了中国早期伦理电影。

三、新现实主义：沈浮早期电影的现实遭际与历史意义

在上海《申报》1948年7月5日至7月22日的影片预告及公映广告里，《万家灯火》是作为一部"新现实主义的文艺巨构"被隆重推出的。尽管出于商业诉求及其营销策略，《万家灯火》的广告词几乎每天都有变化，但"新现实主义的文艺巨构"这几个字，始终是不变的"噱头"和"卖点"。

或者说，制作影片的昆仑影业公司、发行影片的中国电影联营处、编导影片的阳翰笙沈浮、登载影片广告的报刊媒体以至关心影片的普通受众，至少有一方强烈地认同《万家灯火》的"新现实主义"品格，并倾向于将其当作影片最重要的、独一无二的标示。

此后，在《大公报》邀集冯雪峰、郑振铎、曹禺、臧克家、田汉、于伶、史东山等召开的《万家灯火》座谈会上，《万家灯火》"朴素""真实"的作风及其发扬昆仑影业公司的"现实主义"成就，基本上得到与会者的

[1] 相关论点，参见李道新：《中国电影文化史（1905—2004）》，北京大学出版社，2005年版，第73页。

普遍赞誉。[1] 随后，电影批评界从更加细致、深入的角度出发，论述了《万家灯火》的"现实主义"或"新写实主义"特征，并在此基础上给予《万家灯火》前所未有的高度评价。有评论表示，《万家灯火》"正确地反映着现实"，既能"发挥教育作用"，又"予观众有所启示"，因此，至少是"近半年来国产电影界中的一张最佳的作品"；[2] 同时，也有评论指出："《遥远的爱》《万家灯火》，在表现新写实主义的路向上，在中国电影史上，也应该占着辉煌的一页。因为，过去的作品，在内容方面，只是为了表现一种空洞的政治概念，虽然也刻画生活，但是这种生活实际上是和真实的生活脱了节。而《万家灯火》，却诚实地刻画了生活，同时在这样的生活里面，显示了一个热切的挞击的力量和意识。"为了明确地阐发《万家灯火》作为"新写实主义"电影的创作路向，作者还明确指出："我们向艺术要求的，并不排斥那些表现知识分子的生活和他的思想的作品，问题是，不应该以自然主义的客观的描绘手法，去表现他们正在依从着的生活现象，而必须把握住这一生活的本质，和贯穿他们全部生活的思想体系，并且要指出来他所应该否定的和他所应该肯定的到底是什么。" [3]

可以看出，围绕着影片《万家灯火》，中国电影界正在力图建构一种被称作"新现实主义"或"新写实主义"的创作思想及审美原则。显然，这种"新现实主义"或"新写实主义"的创作思想及审美原则，是在20世纪30年代以来兴起的中国电影文化运动及其现实主义批评话语基础上发展起来的，并因进入一个新的历史阶段和社会转型时期而被赋予一种"新"的内涵。[4] 按《万家灯火》的银幕呈现及其批评话语的价值选择，"现实主义"

[1] 参见《〈万家灯火〉座谈》，《大公报》1948年7月21日、28日，上海。

[2] 唐轲：《论"电影佳构之制作条件"》，《青青电影》第16年第23期，1948年8月，上海。

[3] 王洋：《精神的火炬——看〈万家灯火〉以后》，《剧影春秋》第1卷第1期，1948年8月，上海。

[4] 相关论点，参见李道新：《中国电影批评史（1897—2000）》，中国电影出版社，2002年版第103—127、187—222页。

或"写实主义"的"新"的内涵,尽管也体现在"真实"的生活状况和"诚实"的创作姿态,但更加鲜明地体现在一种"正确"的现实关注和"热切"的社会意识。也就是说,所谓的"新现实主义"或"新写实主义",是一种透过日常生活的表象把捉现实社会的本质,进而表明创作主体价值倾向的创作思想及审美原则。《万家灯火》中,因"年头不对"而造成的人情冷暖和家庭悲欢,因"万家灯火"而喻示的互助互爱和光明未来,便是这种"新现实主义"或"新写实主义"最期待也最激赏的表现方式。

跟意大利导演德·西卡的《偷自行车的人》以及法国电影评论家安德烈·巴赞对新现实主义电影的经典阐述不同,沈浮《万家灯火》所引发的中国早期电影里的"新现实主义"话语,从根本上看仍是一种指向具体的政治颠覆和社会批判的意识形态话语。[1] 尽管得益于沈浮独有的博大襟怀和悲悯气质,《万家灯火》以相对超越的"打破黑暗追求光明"的二元对立思维模式,在描绘浮世烦忧、刻画人伦至情的过程中抵达战后中国电影少有的"灵魂的写实主义"的高度,[2] 但在意大利新现实主义和安德烈·巴赞美学意义上肯定《万家灯火》及中国早期电影里的"新现实主义",确实勉为其难。

然而,《万家灯火》的经典价值已不容置疑;沈浮早期电影的精神深度和文化胜境,对后来者而言,是一种力量,也是一种馈赠。

[1] 安德烈·巴赞在《评〈偷自行车的人〉》(载[法]安德烈·巴赞《电影是什么?》,崔君衍译,中国电影出版社,1987年版第309—326页)一文里指出:"《偷自行车的人》当然是一部新现实主义影片,它符合从1946年以来最优秀的影片中提炼出来的全部原则。情节是平民化的,甚至是民众主义的;表现的是一个劳动者日常生活中的一个事件。""影片没有编造现实,它不仅力求保持一系列事件的偶然性的和近似轶事性的时序,而且对每个事件的处理都保持了现象的完整性。"

[2] 陆弘石在《中国电影史1905—1949:早期中国电影的叙述与记忆》(文化艺术出版社,2005年版第138—139页)一书中指出:"《万家灯火》和《小城之春》是战后'灵魂的写实主义'创作系列中的两部更为重要的作品。它们分别从日常生活和情感生活这两个互有差异的'路向',共同抵达对灵魂的深刻展示。"

惨胜的体制与渐败的人
——试论"吕何联盟"及其"春天喜剧社"的前因后果

所谓"吕何联盟"及其"春天喜剧社",是指"长影"电影导演吕班与天津曲艺作家何迟在党的"百花齐放,百家争鸣"方针引导下,为了响应文化部电影局提出的"三自一中心"(即自由选材、自由组合、自负盈亏与以导演为中心)的主张,突破建国初期计划生产、集中统一的管理体制,改变被动接受、消极应付的创作方式,经钟惦棐指导与文化部批准而在1956年成立的一个跨部门、跨单位和跨地域的,主要策划与生产喜剧电影的创作群体。遗憾的是,"春天喜剧社"在拍摄了《新局长到来之前》《不拘小节的人》和《未完成的喜剧》三部影片后即告夭折,吕班与何迟也因"阴谋分裂长影""反党反社会主义"等罪名被划为"右派"并遭到残酷无情的打击和批判。建国初期的局、厂管理体制及其与创作生产者的紧张关系,是"吕何联盟"及其"春天喜剧社"的梦想无法真正实现的主要原因;而在"反右派"政治斗争的高压下,体制内外均付代价,个人身心俱受重创。喜剧的悲剧既是体制的惨胜,也是人的渐败;历史的天空总会有笑声,但没有人能够分享。

一、建国初期的局、厂管理体制及其与创作生产者的紧张关系

新中国建立之初,国家权力集中,政治风云变幻。在人才频繁调离、

业务一再紧缩、机构反复调整的独特情势之下，包括"东影""上影""北影"等在内的几大制片厂，逐渐演变成被动接受任务与主要承担故事片拍摄或译制片生产的、由部局领导和党委决策的较为单一的制片机构，并实施党的领导下集体主义的计划生产、集中统一的管理制度。[1] 这种局、厂管理体制，使包括"东影"/"长影"在内的各制片厂的企业定位和制度设计，始终没有取得实质性的成果。具体而言，文化部电影局统筹安排影片的创作，各制片厂实际成为电影局所属的生产基地，处于类似"加工厂"一样的附属地位，没有生产创作上的自主权；另外，各制片厂主要干部都由上级主管方任命，缺乏行政管理上的自主权；而从经营上分析，由于供、销两个环节都由电影局包办，各制片厂很难采取一个企业应当采取的经济行为，职工的工资、福利以及其他津贴均随国家规定，自由空间极小。这都在很大程度上造成了局、厂管理体制与创作生产者的紧张关系。包括"吕何联盟"及其"春天喜剧社"的悲剧在内，新中国电影领域里的各种矛盾，以及1957年的"反右派"斗争，虽然从一开始就发生在具体的人与人之间，但从根本上表现在体制与人的冲突层面，并在日益尖锐的政治斗争中导致两败俱伤的结果。

建国初期电影局、厂管理体制与电影创作生产者的紧张关系，可在1953年3月召开的第一届全国电影艺术工作会议上得到验证。为了"提高艺术思想，改进艺术领导"，在文化部电影局的召集下，来自长春、上海和北京三个国营电影制片厂的导演、演员、作曲、摄影、录音、美术等部门的艺术工作者247人在会上纷纷发言，并结合"反官僚主义"的精神，认真总结了新中国建立三年来电影艺术生产在组织领导工作方面的经验教训，对用行政命令方式和凭主观愿望领导艺术创作、不合理的管理制度和审查制度，以及其他许多违反艺术规律的问题和现象进行了"严肃批评"和"深

[1] 相关论述，参见李道新：《艰难的企业定位与被动的制度设计——新中国建立前后"东影"/"长影"的国家经营与计划生产》，《电影艺术》2010年第5期，第122—127页。

刻检查",并提出了一系列改善领导、繁荣创作的方针和措施。根据会议记录,张骏祥、王家乙和张客分别代表"上影""东影"和"北影"导演小组发言,林农、翟强、吕班和严恭则在"东影"导演小组上分别"补充发言"。[1]可见,"东影"导演小组比"上影"和"北影"导演小组想要"批评"的问题更多,发言代表能够"代表"他人的权力也更分散;事实上,仅从发言内容和措辞轻重上看,"东影"导演小组比"上影"和"北影"导演小组对"官僚主义"反应更为激烈;这似乎表明,"东影"创作生产者跟电影局、"东影"厂的关系也确实更为紧张。[2]这也在一定程度上表明,"东影"的"官僚主义"应该是导致"吕何联盟"及其"春天喜剧社"出现与活动的具体背景。

　　这一次会议上,"上影"导演小组代表张骏祥发言指出,"上影"导演很少处于兴奋、愉快、创作欲望强烈的状态中,很多人常常苦闷、迷惑、失去信心,常为没有领导,看不见全局而苦恼,这除了导演本身的问题外,也与领导上的思想薄弱、形式主义、官僚主义分不开。导演们平时得不到有计划地培养,在工作中得不到领导与支持。审查方面,确实"婆婆很多",今天这里审查,明天那里审查,手续繁琐;各部门审查后,艺委会又单独审查,如《金银滩》,部、局、民委都通过了,但蔡(楚生)主任又审查提出许多意见;与此同时,艺委会在审查上是不够严肃的。花园饭店

[1]　参见长影档案。下文披露的相关材料和重要信息,如非特别注明,均来自长影档案,不再加注。感谢长影集团《长影史(1945—2005)》项目支持,也感谢该项目组成员陈刚、许乐、高山、姜贞、李伟等人的资料收集和整理工作。本文采用的长影档案主要有:1. 长春电影制片厂党委:《吕班反党材料》(1957);2. 长影党委整风办公室编印《整风简报》第1—14期(1957年8月23日—1957年10月12日);3. 长春电影制片厂党委:《关于反右整风、党委工作的计划、总结、报告和领导同志来厂视察工作时的指示等文件》(1956—1964);4. 长春电影制片厂党委:《关于反右、文化、教育和政治等工作方面的文件》(1956—1960);5. 长春电影制片厂党委:《长影党委关于反右整风、二反整风、文艺创作等问题的计划、总结、报告和决议》;6. 长春电影制片厂:《桥》(1949)、《六号门》(1952)、《英雄司机》(1954)、《新局长到来之前》(1956)、《不拘小节的人》(1956)、《未完成的喜剧》(1957)等故事片艺术档案。

[2]　这次会议上,在"东影"导演小组发言和补充发言的代表,除了翟强和严恭之外,王家乙、林农和吕班三人,均在1957年的"反右派"斗争中受到冲击;吕班跟沙蒙、郭维一起,还被认定为"穷凶极恶"的"小白楼"反党集团。

里，谁在就谁参加审查，看完后就要开溜；因为审查同志并未很好地研究剧本和政策，所提意见也只是枝枝节节，溜掉的人则在背后说"这片子不灵"。蔡（楚生）主任也常从个人兴趣好恶出发，提一些枝节的、技术性的意见，不能给予原则性指示，而对各部门全面性的鉴定正是电影局艺委会应该负责的。制片厂放弃了艺术思想领导，只能看到本厂的一些鸡毛蒜皮的事情，在完成任务的日期上却抓得很紧。成品完成后，东一棒子西一棒子就来了。张骏祥重点建议，需要加强电影局与制片厂的艺术思想领导，明确（电影）局与（制片）厂的关系。

显然，张骏祥已经触及问题的实质，并对电影局艺委会及蔡楚生主任的工作方式明确提出了意见；相较而言，"东影"导演小组代表王家乙的发言，比张骏祥更有"火药味"。王家乙先从剧本《无坚不克》在中央军委、西北军分区以及文化部、电影局和导演那里推来倒去、最终取消的遭遇，表达自己对文化部和电影局的不满；接着再谈完成片审查，举《保卫胜利果实》为例。王家乙表示，《保卫胜利果实》完成后，第一次沈部长（茅盾）审查，修改；第二次换了周部长（周扬）审查，提出新的修改意见；第三次审查的人换了江青同志，再修改；第四次又是周部长了。四次换四个人，这说明审查制度的混乱。为此，王家乙建议，改变剧本与样片审查的混乱现象；建立剧本的艺术审查制度；建立摄制组主要成员配备的合理制度；建立合理的摄制过程及任务日期的制度；建立制片主任制；明确副导演与助理导演的职责；各方面的意见与指示，应由电影局负责归纳成文交给制片厂。

接下来，王家乙还代表"东影"导演组，对"东影"领导提出了非常严厉的"批评"。王家乙指出，"东影"厂是根本上没有艺术思想领导的。这首先表现在厂长不看剧本，当然谈不上思想领导；干部的配备与使用也是不合生产的。原来的干部系统，厂长下面是导演，导演下面是制片处，但现在，厂长下面是制片处，制片处下面才是几个摄制组。摄制组与科并列，各科各自为政，不以生产为中心。"东影"导演大都承认制度的必要，

但"东影"的制度是无原则的原则，各部门可以在不违背总的原则下自己订立制度，而不经厂里批准。为此，王家乙代表导演组建议，立即彻底改组"东影"的领导机构；整顿"东影"干部，缩减间接生产人员，加强直接生产人员；正厂长直接领导摄制组；确定导演的职权范围以及与处、科的正确工作关系；改革"东影"厂不面向生产的不合理制度。

王家乙发言后，"东影"导演组林农补充发言，也认为"东影"厂的领导是小集团式的，几个厂长、副厂长之间没有批评与自我批评。希望上级领导进行深入的检查，否则，这种领导作风会一年年地变本加厉影响生产。翟强的补充发言同样认为，"东影"的这种领导作风，是不能再继续存在下去了。"东影"厂的大小处科的作风都不好，希望部、局认真地对整个厂进行自上而下的检查，必要时撤换领导。另外，翟强还谈到了自己对周部长（周扬）的意见，认为周部长对电影审查的责任很大，但他在审查剧本时并不提出原则性的意见，在影片完成后才将原则性意见一条条地提出来要求修改；周部长很忙，审查影片有时看有时不看。希望考虑今后的审查办法和制度。

作为"东影"导演组代表之一，吕班的补充发言也是针对文化部电影指导委员会、电影局艺委会和"东影"厂领导方法的。吕班表示，文化部电影指导委员会领导在审查剧本时，未将剧本看完或者完全未看剧本就进行审查，而对导演所提的意见又不重视。如对《无坚不克》的审查，事先对导演提出的意见不予接受，当领导同志将《无坚不克》剧本看完表示肯定后，又终于将剧本否定了；审查《无坚不克》时，（解放军总政文化部）陈部长（陈沂）对导演提出的意见不但不考虑，反而问导演："你知道什么是毛泽东的战略思想？"这种将军式的办法，是对下面意见一笔抹杀的态度。至于电影局艺委会，个别领导同志对下级的态度也不够讲原则，经常用讽刺、挖苦来代替正确的指导；有时对创作甚至取而代之，如《六号门》的结局，叫用"五一"游行来作结，并代替导演写好分镜头，画好图样。导演不同意而未照作，领导同志就说："我当时所提意见，你们不照修改，

我预祝你们成功。"吕班表示，希望领导给导演们以具体帮助，不希望包办代养。在谈到对"东影"厂的意见时，吕班认为，"东影"厂应彻底改变以行政为基础的领导方法，改变各级领导思想，加强各级干部的艺术学习。

第一届全国电影艺术工作会议结束前夕，周扬到会总结。他指出，与会同志对领导的批评完全符合反官僚主义的要求。反官僚主义是一个长期的斗争。官僚主义最突出的表现是对电影艺术缺少政治的、思想的、艺术的领导，在创作思想上缺乏明确的战斗方向，放弃了艺术生产的领导和统一负责的制度，对干部的培养提高采取了不够关心的态度，过多的精力放在行政事务上，对剧本和影片的审查缺乏严肃慎重的态度。周扬建议，会后要改善影片生产的组织，克服电影艺术生产上的无人负责、放任自流的无政府状态；而这一切的关键，都在于整顿领导。[1] 可以看出，新中国建立之初，文化部已经意识到局、厂管理体制的弊端，并努力从领导者自身的问题出发寻求改进之路。

其实，新中国建立初期，在日益严重的官僚主义氛围下，跟导演、演员、摄影等电影创作生产者一样，电影局与制片厂的各级官员，也大多感到了彼此之间的紧张关系和隔膜状态。一本传记讲到过著名演员赵丹因电影局副局长陈荒煤要找其谈话而紧张得"一夜失眠"的故事。传记中描述："荒煤听了很感意外，想到左翼时期的共同生活，彼此之间有钱大家用，有难大家帮，而现在想约在一起谈谈都引起对方的紧张，可见这中间已经有了很大的隔膜。……在和赵丹等人谈话以后，荒煤就到上海市委找夏衍反映情况，认为对 20 世纪 30 年代的电影人应该加强团结，要爱惜人才，不要让他们觉得我们这些人当了官忘了朋友。他建议由夏衍出面和这些人好好谈谈。时任上海市委宣传部长的夏衍非常赞同荒煤的看法，他告诉荒煤，自己也常为这种隔膜感到头痛。过去称兄道弟的老朋友现在都叫自己

[1] 国家广播电影电视总局电影事业管理局党史资料征集工作领导小组编、陈播主编：《中国电影编年纪事（总纲卷·上）》，中央文献出版社，2005 年版，第 381—382 页。

部长、局长了。"[1] 而在上海《文汇报》1956年11月份发起的"为什么好的国产片这样少？"的讨论中，发表的24篇文章中，也有多篇讨论了电影的组织领导，对"以行政的方式领导创作，以机关的方式领导生产"的局、厂管理体制进行批判；继而，时任中宣部干部的钟惦棐以"文艺报评论员"的名义发表《电影的锣鼓》，更是明确表示："关心过多，也就往往变成干涉过多。……管的人越多，对电影的成长阻碍也越大。……国家也需要对电影事业作通盘的筹划与管理，但管理得太具体，太严，过分地强调统一规格，统一调度，则都是不适宜于电影制作的。"[2] 显然，从新中国建立到1957年"反右派"斗争开始之前，无论是创作生产者，还是电影管理者，几乎都能体会到局、厂管理体制及其与创作生产者的紧张关系，并都在努力寻求相对理想的解决方案。

然而，在瞬息万变的政治风云与无处不在的人性较量中，现实与理想不断冲突，体制与人相互制掣；最后，胜者已是伤痕累累，败者只能无语向天。

二、吕班、何迟的结盟与"春天喜剧社"的梦想

跟赵丹一样，吕班本来也是蔡楚生、陈荒煤、夏衍乃至周扬等人想到在"左翼"时期同甘共苦，应该"加强团结"的20世纪30年代电影人；但与何迟的结盟及与钟惦棐的交往，还有对喜剧电影的热爱及对"春天喜剧社"的梦想，使这位有着多种艺术才能、性格开朗幽默的中年男人，在新中国建立后短短的7年时间里，就走上了电影与人生的不归路。

1955年初，时任天津戏曲学校校长何迟来到"北影"拍摄专题纪录电

[1] 严平：《燃烧的是灵魂——陈荒煤传》，中国电影出版社，2006年版，第124—125页。
[2] 钟惦棐：《陆沉集》，中国电影出版社，1983年版，第448—454页。

影《杂技艺术》。因不懂镜头的分切和导演的处理，何迟便找他抗战时期的老朋友、"东影"导演郭维帮忙；通过郭维介绍，吕班与何迟相识。影片《杂技艺术》中的报幕员，即因吕班推荐而由谢添扮演。此时的吕班，已经在新中国第一部故事片《桥》中成功饰演铁路工厂厂长，并分别与伊琳和史东山合作，先后导演了颇受好评的影片《吕梁英雄》和《新儿女英雄传》；随后，相继导演了故事片《六号门》和《英雄司机》，成为"东影"作品较多、成绩显著的重要导演之一。

在《杂技艺术》拍摄过程中，吕班与何迟性情相投、英雄相惜，时常天南地北、海阔天空，颇有相逢恨晚的感觉。[1] 此时的何迟，不仅会说60多个相声段子，在一般地方戏曲杂技领域具有相当修养，还把他刚刚写完的相声《买猴》读给吕班听，使吕班大为佩服，认为他是戏曲曲艺方面的天才；更为重要的是，两人在艺术创作特别是喜剧和民族形式的曲艺杂技方面的见解非常一致。谈到喜剧问题时，何迟表达了自己情愿辞去现有一切职务，集中一些优秀的喜剧人才组办一个喜剧团专门在舞台上演戏的志愿。正是这一点，触发了吕班想在北京约请何迟撰写剧本，找几个人专搞喜剧并试办一个喜剧电影小组的动机。

拍完《杂技艺术》，何迟邀请吕班到天津谈了一个星期的剧本。此间，何迟告诉吕班，他通过曾跟自己同在一个文工团工作，又在中宣部文艺处就职的老朋友钟惦棐给文化部周扬副部长打过电话，要求在北京成立一个大约20人左右的专演喜剧的喜剧团，但该提议没有得到支持。1955年4月，吕班向电影局陈荒煤副局长汇报试办喜剧电影小组的想法。[2] 陈荒煤立刻

[1]　早在延安抗大总校文工团时期，吕班的喜剧表演天赋与民间文艺才能便声名远播。在《回忆吕班》（《电影文学》2010年第17期，第141—142页）一文中，著名诗人公木回忆："吕班轶事数不清，给我们烙印最深的还是'吕班大鼓'，连毛主席都'惊动'了。"还有，吕班"捏着鼻子学女中音唱山西小调，那才纯粹是逗乐子哩！"

[2]　1949年4月前后，陈荒煤曾与何迟在天津军事管制委员会文教部文艺处共事并直接领导过何迟。其间，天津军事管制委员会文教部文艺处召开梨园界座谈会，会议由何迟主持，文艺处长陈荒煤讲话，六岁红、白云鹏、奚啸伯、叶盛章、常宝堃等出席。会议决定成立改革旧剧委员会。

同意并批准了少数经费，还从"北影"借了三间房子，调出杨云来做秘书，再从演员剧团调出赵子岳、陈志坚，从电影局调出马钰，五个人一起筹备。按吕班的想法，这个喜剧电影小组可以直接由电影局领导；但按陈荒煤根据制度（包括经费开支无法计算）做出的决定，这个喜剧电影小组原则上归"东影"领导，拍片应回"东影"。[1]

1955年5月，喜剧小组正式成立。电影局给这个名为"春天"的喜剧社拨出一笔经费购买了一些参考书，吕班则向演员剧团借了一些桌子和椅子。"春天喜剧社"以特邀编剧的名义把何迟请到北京半个月，何迟索性住到了吕班家里。此间，何迟还常到钟惦棐和他表兄家解决膳食。

半个月的时间里，"吕何联盟"及其"春天喜剧社"专门研究喜剧和商谈剧本，酝酿出《不拘小节的人》《送子娘娘》和《谁是病人》三个剧本的轮廓。据何迟所述，《不拘小节的人》这个题材来自钟惦棐的提议，因为钟惦棐主张搞"轻喜剧"，认为喜剧是一条危险的道路，搞不好便会成为诽谤现实、歪曲现实；钟惦棐还认为喜剧应该描写小问题，例如日常生活、道德品质和个人的小言小行，千万别接触重大的有关社会制度的主题；钟惦棐主张，创作组应靠中央近一些，最好能在"北影"拍片，以便得到更多帮助和避免犯错误。

除此之外，"吕何联盟"及其"春天喜剧社"还学习喜剧理论，探讨喜剧要不要塑造正面人物的问题。何迟转达钟惦棐的观点，说喜剧可以不要正面人物，但也不能讽刺解放军、工人、农民、机关干部、学生，实际上只能讽刺自己，讽刺文化人。《不拘小节的人》就是在这种"互不讽刺"的"理

[1] 在1954年电影局召开的编、导、演创作会议上，陈荒煤专门提出了喜剧问题，并认为电影题材要开阔，形式要多样化。在《为提高电影艺术的思想艺术水平而斗争》（《人民日报》1954年10月18日，第3版）一文中，陈荒煤指出："题材之窄狭不但影响到电影艺术不能很好地反映国家建设的全貌，也限制了电影艺术的创造性。题材的广阔和体裁的多样性是制片的一个统一的要求。广阔的题材需要寻求电影艺术自己的不同的风格、样式、同内容相适应的形式来表现。缺乏广阔的题材，也就大大限制了电影艺术表现丰富的多样性，妨碍着艺术创作的提高和发展；这也就是至今未能产生喜剧片、传记片、童话片等样式影片的根本原因。"

论基础"上产生的。这期间,"吕何联盟"及其"春天喜剧社"讨论过苏联喜剧片《幸福的生活》和《光明之路》,还看过30余部美国影片。

酝酿出三个剧本之后,吕、何曾去钟惦棐在石碑胡同的家中,向其请教和探讨。这也是吕班跟钟惦棐的第二次谈话。第一次是在吕班拍完《六号门》之后,钟惦棐邀吕班到他中宣部的卧室里探讨相关问题,林默涵在座。这一次,钟惦棐就《不拘小节的人》提出了一些意见。他认为,喜剧可以不要正面人物,作者本人就是正面人物。随后举了果戈理和谢德林的戏剧为例。至此,吕班已经认识到,何迟是自己搞喜剧的很好的合作者,钟惦棐是有力的支持者。

随后,吕班开始写《谁是病人》和《送子娘娘》,何迟也回天津动笔写作。8月,何迟把剧本《不拘小节的人》寄到"长影",并附上一封写给钟惦棐的信,希望钟惦棐修改之后交给电影局,并注明剧作者是钟惦棐、何迟。吕班收到剧本和信,把信留了下来,连同自己所写的两个剧本,一起送给陈荒煤。陈荒煤看完之后,把三个剧本全给否定了。否定《不拘小节的人》的理由,主要是不真实和诽谤现实。按陈荒煤的理解,天津不会那么糊涂请那么一个作家,那个作家也不会连起码的常识都不懂。陈荒煤提出,第一不能写天津,第二不能写那样一个作家。至于另外两个剧本,陈荒煤主要就结构上的问题提了很多意见。

三个剧本同时被否定,使"吕何联盟"非常沮丧。吕班被何迟邀到天津,在何迟家住了5天,又酝酿了四五个故事。回京后,吕班发现"春天喜剧社"成员情绪低落,紧接着"北影"又要收回房子。吕班十分泄气,不再想待北京,就全家搬到了"长影"。最初的"春天喜剧社"就这样结束了。

回到"长影"之后,吕班先后接受了《黄河大合唱》《新局长到来之前》与《洞箫横吹》的拍摄任务。1956年5月11日,"长影"审查通过《新局长到来之前》完成片,认为全片在人物处理、演员表演以及节奏、摄影等方面都较好地完成了任务,喜剧风格较为突出,但个别地方尚感过分夸张。5月底,电影局也审查通过《新局长到来之前》原底标准拷贝,除了剪接、

录音和音乐三个方面的技术问题外，基本同意"长影"的意见。然而，其他两部影片中的《黄河大合唱》质量欠佳，使得吕班心情很不愉快；《洞箫横吹》也因复杂原因被电影局停拍，并在吕班和电影局（陈荒煤）之间造成较为巨大的误解与隔阂。

因《洞箫横吹》停拍，"长影"1956年的生产任务难以完成。吕班就把何迟重新修改的剧本《不拘小节的人》跟罗泰创作的剧本《带刺的玫瑰》一起向厂长提出送到电影局审查。陈荒煤看过，觉得《带刺的玫瑰》不错，但《不拘小节的人》依然不好，又提出了不少需要修改的意见。吕班表示负责修改后终于拿到了陈荒煤亲笔签名的通过令。回到"长影"，吕班以《不拘小节的人》既是喜剧又是外稿的理由，向编辑处一再建议给何迟更高的稿费（4000元）。编导王震之和吉林省宣传部范正看过这个剧本，都觉得不错，便送给《长春日报》发表。

因为季节关系，《不拘小节的人》和《带刺的玫瑰》都需要去杭州取景。吕班征得"长影"同意，约何迟一道到了杭州，一边拍片一边谈论剧本，为此后的影片作准备。交谈中，何迟再次提议到天津办个喜剧团，天津市文化局局长方纪也表示支持。吕班的喜剧梦想又一次被点燃了。

在《不拘小节的人》拍完后，吕班顺路去到上海，跟"上影"厂长袁文殊和编导张骏祥谈到了成立喜剧团的事情，希望"上影"能调几个演员给喜剧团，并跟梁山、钱千里和石挥等人约定将来合作；与此同时，吕班还跟何迟一同计划，打算约请"北影"的谢添、李景波，加上"长影"的罗泰、周克及另外的十多个人，再在天津各曲艺、杂技团物色数人组成喜剧团。这样，就既能在舞台上演戏，又能拍电影了。

返回"长影"后，喜剧团的提议获得亚马厂长的支持，亚马也特别欣赏何迟的"马大哈"系列。吕班便约何迟到"长影"谈剧本、谈剧团，越谈越兴奋，并树立了以天津的喜剧团为依托，开北派喜剧之先例的宏大目标。这一喜剧梦想打动了王震之，"吕何联盟"由两个人变成了三个人；接着，听到这一计划的编剧林杉也加盟进来。几个人提出了一些具体的方

案：第一，由林杉、王震之、何迟、吕班等成立一个创作室，创作电影、舞台剧本供给喜剧团，将来的"团"就由这个"室"来领导；第二，四个人成立一个党组，由林杉作书记，由天津市文化局党组或天津市文联党组领导，必要时请求让林杉也能参加文化局党组；第三，何迟保留天津市曲艺协会副主任职务，把天津市剧协副主任职务让给吕班；建议王震之担任天津市作协副主任，林杉参加天津市作协；第四，喜剧团拟订吕班为团长兼总导演，何迟为副团长兼编导；如果谢添、李景波加入，则由他们两人担任副团长；罗泰担任剧团导演；第五，喜剧团请示天津方面拨给一座能住三十户人家的大楼；第六，拟请天津市文化局拨一所剧院由喜剧团专用，白天放电影晚上演戏；第七，喜剧团在职演员30人，除演出舞台戏之外，每年回"长影"拍电影一部，主要演员由喜剧团抽调，次要角色由"长影"配备；第八，喜剧团在天津发展，条件成熟后可以逐渐形成一个喜剧厂。

方案已出，"吕何联盟"开始说服"长影"和天津方面；此时，钟惦棐的《电影的锣鼓》已经发表，沙蒙、苴苏也决定加入"吕何联盟"，并提出新的想法：第一，在天津成立电影局直属的制片厂，规模100多人，厂长由苴苏担任，沙蒙、吕班、王震之、林杉、何迟组成艺委会，沙蒙兼艺委会主任；第二，着重提高质量，尽量少花成本拍出几部好片子，为电影局和"长影"做出示范；第三，将来有机会从"上影"约几个导演和演员来一起干。

沙蒙、吕班等将这些新的想法汇报给电影局王阑西局长和田方副局长，均没有得到支持；接着，"吕何联盟"的喜剧团计划，也被天津方面搁置。吕班先是想调到"上影"，苦于没有回音；接着想让何迟调入"长影"，最终没有实现。这也就标志着"吕何联盟"及其"春天喜剧社"的终结。

三、"反右派"斗争：权力的博弈与体制的惨胜

然而，吕班以及沙蒙、郭维等一批"长影"的创作者们，在"双百方针"

的鼓舞下，仍在努力利用"长影"体制改革的机会，从领导权力到分配制度，从艺术创作到行政管理等各个领域，对"长影"存在的问题及其无所不在的"官僚主义"展开突围。但从一开始到"反右派"斗争，艺术的考量便离不开权力的博弈，赢家的缺失宣告的是体制的惨胜。

1956年12月28日，"长影"根据文化部电影局于10月26日—11月24日在北京召开的"舍饭寺会议"精神和"三自一中心"（即自由选材、自由组合、自负盈亏与以导演为中心）主张，起草《关于贯彻"百花齐放"繁荣创作改进工作的初步方案》，因四易其稿，故称"四次方案"。"四次方案"在艺术创作、生产管理和艺术干部待遇等方面提出了大胆的设想。然而，1957年6月8日，《人民日报》发表题为《这是为什么？》的社论；同时，中共中央向全党发出《组织力量，反击右派分子的猖狂进攻》的指示。从此，全国范围内的"反右派"斗争开始。[1] 7月26—27日，上海电影工作者联谊会筹备委员会召集上海电影界各方面代表举行座谈会，对《文汇报》电影问题讨论中的"严重错误"和《文艺报》评论员钟惦棐的《电影的锣鼓》一文中的"谬论"进行了"揭发"和"驳斥"；[2] 紧接下来，中国电影工作者联谊会继续举行多次座谈会，进一步"揭露"和"批判""反党分子"钟惦棐的"反党反社会主义的言行"。对钟惦棐的批判也涉及吕班、何迟。有报道指出，钟惦棐反对领导，跟同志不来往，"离群索居"，但跟何迟、郭维等右派分子"知己"和一些被他蒙蔽的青年往返亲密，门庭若市；"钟（惦棐）到处搞钱，其手法之恶劣不下于吕班。"[3] 一时间，上海、北京的电影界批判了石挥、吴永刚、吴茵、吴祖光等的"反党反社会主义"言论；

[1] 颇有意味的是，1957年6月10日，亦即《人民日报》"反右派"社论刚刚发表两天之后，由罗泰、吕班编剧，吕班导演、罗泰副导演的《没有完成的喜剧》（即《未完成的喜剧》，两个题名一般情况下通用，但完成影片片头题名为《未完成的喜剧》）才完成筹备工作，进入拍摄阶段。

[2] 《说"国产影片卖座率低"全是捏造，上海电影界要求文汇报深刻检讨在电影问题讨论中的错误，并批判钟惦棐〈电影的锣鼓〉的谬论》，《人民日报》1957年7月31日，第4版。

[3] 《电影工作者联谊会座谈会揭发大量材料，证明钟惦棐仇恨党的文艺事业》，《人民日报》1957年9月19日，第2版。

文化部及其直属各单位共有415人被划为"右派分子"，其中，电影局及其直属单位133人。他们当中的大多数，都分别受到了开除公职、开除党籍、开除团籍、撤职、降级或劳动教养等处分，直到1978年根据中共中央指示进行复查，对反右扩大化错误和错划"右派分子"作了改正。[1]

"长影"根据吉林省、长春市统一部署，也在厂内展开了"反右派斗争"。1957年9月3日，《人民日报》发表文章，将"长影"所谓的"小白楼""反党集团"问题昭示在世人面前。文章指出，长春电影制片厂的职工在8月29日到31日一连三天的反右派大会上，揭露出以共产党内的右派分子导演沙蒙、郭维、吕班等为中心的"小白楼"反党集团。这个反党集团是在大鸣大放期间由过去"小白楼"（"长影"导演宿舍）俱乐部的一股反党暗流逐渐发展而成的。以后又利用长影改革体制的机会进行阴谋活动，提出了资本主义的纲领，继续扩大反党的队伍，有组织、有纲领、有策略、有计划地向共产党和人民电影事业发动了猖狂进攻。[2]

"为了帮助长影深入地开展整风和反右派斗争"，1957年9月中旬，由长春市委宣传部、组织部、监委抽出6人组成一个工作组，在吉林省监委的指导和"长影"党委的领导下，对"长影"存在的问题进行了检查。1958年1月20日，由长春市委工作组做出了一份《关于长春电影制片厂整风情况的检查报告》。《报告》第一部分便总结"反右派斗争的胜利"，指出，"长影"1957年一共揭露出右派分子31名，其中，党内右派分子15名。[3] 他们利用所谓"艺术大师"的地位，企图把党的电影事业的工农兵方向推向

[1] 参见国家广播电影电视总局电影事业管理局党史资料征集工作领导小组编、陈播主编：《中国电影编年纪事（总纲卷·上）》，中央文献出版社，2005年版，第429—430页。

[2] 《长影"小白楼"反党集团穷凶极恶，沙蒙郭维吕班率队向党冲锋，提出一套资本主义纲领妄想把电影事业推向歧途》，《人民日报》1957年9月3日，第3版。

[3] 该检查报告指出，据统计，在37名故事片党员导演中，一贯较好、能站稳党的立场、思想意识比较健康的有8名，占21.6%；有资产阶级思想行为，计较名利、腐化堕落、自由主义、不问政治、意志衰退、严重争名夺利、丧失立场的有15名，占40%；有严重的右倾思想，一贯坚持错误、屡教不改的落后分子有7名，占18.9%；党内右派分子7名，占18.9%。

资产阶级的道路上去。以沙蒙、吕班、郭维为首的反党集团,到处煽风点火,带头闹事。乐团公然宣布不要党的领导,自己成立了一个所谓"主席团","执政"了十八天;导演组借故制造了所谓的"棍棒事件",并煽动起了一个向省委请愿事件。他们主张"艺术家至上""导演治厂",说"外行不能领导内行""导演是三军统帅""导演是通天干部";诬蔑党的领导干部是"宗派主义""官官相护""宝盖下的一头猪"。为了想煽动更多的人跟他们进行反党活动,他们叫嚣"和风细雨不行,非来个七八级台风不可",他们号召首先导演要"带头",要"齐心","反完厂,咱们带着厂反局",企图推翻党的领导,篡改党的电影事业的方向,一度闹得乌烟瘴气。《报告》还指出,在右派分子的面貌"彻底暴露"以后,在中央、省、市委直接帮助和厂党委的领导下,全厂职工进行了坚决的反击,右派分子相继纷纷"举手投降"了。像吕班、沙蒙、郭维等极右派分子已都被斗倒、斗臭,基本上"低头认罪"了。

确实,在这场严重扩大的残酷的"反右派"斗争中,吕班导演的《没有完成的喜剧》尽管没有公映,也被打成了"大毒草",遭到前所未有的批判。[1] 而他自己则被划为"右派",分配到车间烧锅炉;"文革"中还被打成"现行反革命",不仅再也不可能实现自己的喜剧梦,而且永远失去了拍片的机会,直至1976年10月含冤病逝;与此同时,天津的何迟也戴上了"大右派"的帽子,下放农村劳动多年;"文革"中又被指为"反动学术权威""封建余孽"和"现行反革命",受到多次毒刑与拷打,导致身体残废不能站立,瘫痪在床长达20年。这种针对生命个体的身心重创,是以党的名义发出,以体制

[1] 1957年10月4日,"长影"对《没有完成的喜剧》完成片提出审查意见,指出:"该片在我厂反右斗争的大会上已进行了初步的批判,我们认为这部影片不仅在导演处理和演员表演上充满了庸俗的低级趣味,而且全片对新社会进行了恶毒的诬蔑与诽谤,这是一株毒草,因此,我们建议只内部发行,不公开发行。"1958年9月17日,经中宣部部长办公会议讨论确定,把《没有完成的喜剧》和《不夜城》两部影片作为"毒草",在几个大城市中放映,事先由电影局组织进行批判,以教育群众。

的胜利宣告结束的。

"反右派斗争的胜利"在1958年1月8日出版的《中国电影》杂志上就得到明确的体现。这一期《中国电影》特设"粉碎资产阶级右派进攻,保卫社会主义电影事业"栏目,分别发表王阑西的《巩固党对电影事业的领导,保卫电影事业的社会主义路线》、陈荒煤的《捍卫党的文艺为工农兵服务的方针》、蔡楚生的《有毒草就得进行斗争——在影片〈没有完成的喜剧〉讨论会上的总结发言》与郑君里的《谈石挥的反动艺术观点》等文章。其中,《有毒草就得进行斗争——在影片〈没有完成的喜剧〉讨论会上的总结发言》一文,[1] 不仅赞同领导上和同志们在发言中所说的,《没有完成的喜剧》是一部在政治上"极端反动"、在艺术上"极端腐朽恶劣"的"典型的右派电影",吕班也已经"堕落"到成为一个电影工作者行列中"最猖狂、最恶劣的典型的右派分子之一",而且认为《没有完成的喜剧》在创作思想上所犯的"错误"即"反动性",已经不是一般的情况,而是"极其严重"的,"带有根本性质的反动作用"的,"不要说八年来在我们的电影事业上还未曾出现过如此猖狂、恶劣的作品,也还没有过因为在政治上有着反动作用,以至无法进行修改而停止放映的。"接着,文章分别就"吕班反对党对文艺的领导""吕班对新社会的仇视、诬蔑和攻击""(吕班)卑劣的灵魂、卑劣的人生观和艺术观"等内容,对《没有完成的喜剧》的"反动性"与吕班自身的"卑劣性"进行批判。为了揭露吕班的"为人"和品行,文章指出,吕班抗日战争以前在上海的联华影业公司工作过,也演过一些话剧。那时,他给人的印象是一个"惯于乱说乱动""极端自由主义者",也是一个"江湖气和流氓气十足的上海滩上的小流氓",比如,"他会耍贫嘴、吃豆腐,善于作言不及义的胡扯,善于说下流低级的所谓'笑话'。平时他对正经的事总是表现得吊儿郎当,但是一见到有地位的头面人物,立刻却会变成一个吹捧的能手。后来他站不住脚了,就离开上海到解放区去。""当我们党

[1]《电影艺术》1958年1月号,第30—42页。

在去年提出'百花齐放，百家争鸣'的方针时，这个原已开始在隐蔽地贩卖着资产阶级货色、对新社会进行捏造与攻击的、兼有封建把头和洋场流氓气质的吕班，就以为这下谁也不能管他了，他被压抑得太苦了，可以出出多少年积压下来的闷气了，可以横行竖走、畅所欲为了！一句话，就是时机已经完全成熟，要'变天'了！他也如右派分子钟惦棐那样的'倾巢出犯'，像毒蛇般吐出它全部的毒液，彻头彻尾地暴露出他丑恶而腐朽的资产阶级的文艺思想，疯狂而凶猛地向党、向社会主义进行捏造与攻击——这就是他所摄制的，那一部万人唾骂、不齿于新社会的所谓《没有完成的喜剧》！"

跟蔡楚生对《没有完成的喜剧》的评价大同小异，陈荒煤在批判1957年电影艺术片中的"错误思想倾向"之时，也坚持认为《没有完成的喜剧》是"明目张胆"的、"有意攻击新社会"与"恶意反党反社会主义"的"白旗"和"毒草"，号召大家"一齐动手""坚决拔掉"！[1]

或许，在吕班、何迟这些"大右派"的心目中，20世纪30年代"左翼"时期以来的那些戏剧、电影同人，即便已经在新中国的文化艺术官僚体系中位居要职，但还不至于会因同伴的"卑劣"性情和"反动"思想而将其逼入绝境或置之死地；事实上，无论是蔡楚生、陈荒煤，还是夏衍、周扬，也都在各自的领导岗位上兢兢业业、整日操劳，甚至上下受气、忍辱负重，并且都没有逃脱接踵而至的政治运动特别是"文革"带给他们的打击和迫害。如果个体的忏悔和担责能够化解历史的荒诞和幽怨，那么，有什么力量可以拯救和重现人性的光辉呢？[2] 1957年的"反右派"斗争及

[1] 陈荒煤：《坚决拔掉银幕上的白旗——1957年电影艺术片中错误思想倾向的批判》，《人民日报》1958年12月2日，第7版；袁文殊、陈荒煤：《对1957年一些影片的评价问题》，《人民日报》1959年3月4日，第7版。

[2] 在1984年10月广西桂林召开的喜剧电影座谈会上，陈荒煤表示："回顾三十五年来，在历次文艺运动中，电影往往首先受到批判，受批判的影片，又往往是喜剧。我是提倡过喜剧的，也受到过批评。然后我又对不少喜剧影片进行了批判。1958年，我写的那篇《坚决拔掉银幕上的白旗》的文章就批了不少的喜剧。所以，喜剧电影没有很好地繁荣起来，对它的重视和（转下页）

其在电影界的反映,是一场注定不会有胜者的悲剧。

然而,在与体制和权力进行博弈的过程中,作为一个相对单纯而又不甘平庸的创作生产者,吕班始终处在弱势地位;当他的电影追求和喜剧梦想以一种挑战体制和无视权力的方式出现在世人面前的时候,往往会以其在感情性格和道德品行方面的某些特殊表现而为人诟病或遭受挫折。对于吕班而言,这些特殊表现包括口无遮拦、恃才傲物以及所谓的哥们义气和男女作风。也就是说,作为右派分子"悍将"之一,吕班面临着政治与道德的双重审判;而这样的双重审判,又一以贯之地体现在吕班作为一个电影工作者的公共活动与私人生活之中,彼此纠结,无法分割。

正因为如此,作为一个从 20 世纪 30 年代的上海影坛,经由延安走向人民电影之路,又富有艺术才华、电影追求和喜剧梦想的个体,吕班跟新中国建立初期的文化部/电影局和"东影"/"长影"之间的关系,在度过相对短暂的"蜜月期"之后,就非常遗憾地时常处在一种一触即发的紧张状态;"吕何联盟"及其"春天喜剧社"的左冲右突及其最后悲剧,就是建国初期局、厂管理体制与创作生产者之间紧张关系的典型体现。这既跟计划经济与国营生产的体制弊端有关,又跟吕班自身的性格特点与生活作风联系在一起。"反右派"斗争和"文化大革命"施与吕班、何迟等人的巨大伤害,即为新中国政治体制与个人命运难以化解的悲剧性缩影。

其实,新中国的建立,无论是对周扬、陈荒煤这一代文化事业管理者,还是对吕班、何迟这一代文艺创作工作者,都有着跟胡风的诗作《时间开始了》(1949)和郭沫若的诗集《新华颂》(1953)一样真诚歌赞毛泽东及其新政权、新秩序的激扬情感和身份认同。在新中国第一部故事片《桥》中扮演工厂厂长之后,吕班认识到自己的角色是"党的化身",也是"党的代表在银幕上第一次与观众见面",并非常谦逊地表示:"我认为我这一角

(续上页)提倡都很不够,对此,我应该负很大责任。"参见陈荒煤:《喜剧电影座谈会上的发言》,载《攀登集》,中国电影出版社,1986年版,第 632 页。

色是不成功的，但是我深深的认识了工人阶级的伟大智慧，今后将更虚心的向他们学习。"[1] 在总结《新儿女英雄传》拍摄经过时，吕班也表达了自己对老导演史东山的崇敬之情："戏拍完了，我跟着史东山同志，学习了不少电影导演知识。但因为自己努力得不够，所以还学习得不多。可是我以为史东山同志，那种对艺术工作严谨的精神和他所竭力提倡的科学化、标准化、艺术化的工作作风，以及他多年来丰富的导演经验，是值得我们每一个青年人好好地虚心地向他学习的。"[2]

然而，体制与个体之间的"蜜月期"很快就要结束。等待吕班、何迟以及许多文艺工作者和知识分子的，是一波接着一波的伤及身体、痛彻灵魂的政治斗争和群众运动。最终，伴随着肉体的委顿与生命的消隐，灵魂在失落，人也日渐颓败。

四、"吕何联盟"的结局：灵魂之失与人的渐败

在一个政治威权和集体意志高于一切的时代，个体与个体之间的结盟及组成的社团不能超越体制的限度，也不能违背众人的意愿。吕班、何迟之间的友谊，及双方为了喜剧而付出的努力和构想的前景，如果不在"反右派"斗争中被称为"吕何联盟"及其"春天喜剧社"的话，其实是不能被当成一种严格意义上的"联盟"和"社团"的。更进一步，如果这种并不典型的"联盟"和"社团"仅因体制的阻碍和众人的情绪而归于消沉，其结果应该可以预料；但遗憾的是，"吕何联盟"及其"春天喜剧社"的结局，是以自我轻贱、众人检举与彼此揭发的方式呈现出来，严重偏离公共

[1] 吕班：《工人帮助我创造了角色》，《人民日报》1949年6月4日，第4版。

[2] 吕班：《〈新儿女英雄传〉摄制简记》，《新电影》1951年第3期。转引自陆弘石、李道新、赵小青主编：《史东山影存》（下），中国电影出版社，2002年版，第45—47页。

原则，肆意侵入私人空间；如此令人心寒的人性的暴露和暴力，也是如此令人不堪。

1957年发动的"反右派"斗争，相关部门和各级组织督办、整理成册的"右派反党材料"连篇累牍，可谓堆积如山。其中，"长影"党委组编的《吕班反党材料》，同样涉及吕班工作、生活的各个方面，可谓巨细无遗。在这些主要由吕班自己的交代材料、同事朋友的批判材料等构成的所谓"吕班反党材料"中，一个经由20世纪20年代的北平、30年代的上海和40年代的延安，进而走向50年代的人民电影之路，又富有艺术才华、电影追求和喜剧梦想的戏剧电影工作者，被自己和他人有目的甚至过度夸张地刻画成了一个跟政治投机、金钱贪欲、名利思想和帮派意识、流氓习性、私生活放纵联系在一起的"反党反社会主义分子"。[1] 人之颓败，由此已达极致。

吕班自己的交代材料都写在1957年9月前后即"反右派"斗争的高潮时刻，主要包括《我的罪恶和检讨》《我一贯的反党言论》《我的思想根源及发展经过》与《吕何联盟的交代材料》《参加闹事材料》等；至于"春天喜剧社"，另有王震之的交代材料《揭发反党分子吕班并揭发我自己》《关于吕何联盟——春天喜剧社的交代》。同事朋友针对吕班等人的批判材料，则主要发表在"长影"党委整风办公室编印的《整风简报》第1—14期（1957年8月23日—1957年10月12日），另有袁小平的《在反右大会上的发言》、周克的《我对吕班导演的一些意见》与王光国等的《声讨长影党内右派分

[1] "长影"党委组织整理的《吕班反党的论点》（摘要）从"流氓意识，反动的人生观""以资产阶级右派观点曲解党的各项政策""反党的政治思想和对组织的看法""反党的文艺思想和反动的文艺路线"等几个方面，列出了吕班数十条罪状，如：封建行帮的流氓意识，包括拉拢落后分子，认为人与人之间都是互相利用的关系，合则留，不合则去的作风，个人野心，腐朽的男女关系，"吃豆腐"等；认为中国是"两头小，中间大"的国家，党提出"百花齐放，百家争鸣"就有搞头了，不论什么思想都可以放，都可以存在；认为"统筹兼顾"就是包下来，不仅包下全国六亿人口，同时也包下了各种各样的思想趣味；对党的历次运动不满，认为都是整人，诬蔑党的整风是"X他的屁股，还叫人说舒服"；强调创作的绝对自由；强调剧本只有导演点头才行；高喊为人民币而奋斗；胡说长春四季皆冬，等等。

子——吕班"；除此之外，由"长影"党委组织整理的《吕班反党的论点》（摘要）辑录了吕班主要的"反党"观点。

在所有的这些交代材料里，为了迎合与满足批判者的需要，也为了保障自己的生命安全，吕班几乎是以自受自虐的方式，从自己的人生发展、心路历程和思想根源的角度检讨自己的言行，一遍又一遍地重述了"小白楼""反党集团""吕何联盟"及其"春天喜剧社"的"反党反社会主义"性质，力图洗清自己的"罪恶"，重获领导与群众的信任。《我的罪恶和检讨》开篇即表示："感谢党和同志们对我这一次的抢救，使我悬崖勒马从粉身碎骨的危险中清醒过来，认清了自己的丑恶面目。我现在认识到我是一个披着党员的外衣，在资产阶级思想腐化下，蜕变堕落到完全丧失了党的立场，从思想到行动上做出了一系列反党行为，成了一个党内的右派分子。"为此，吕班表示"承认错误"，"低头认罪"，"彻底交代自己的一切反党罪行"，"回到党的立场上来"，"重新做人"。

在检讨中，吕班表示，"吕何联盟"是曾经一度活动，现在已经垮了的一个"反党联盟"，"小白楼"却是一个继"吕何联盟"之后又形成的"反党集团"（"裴多菲俱乐部"）；这两个集团的"头目人"是吕班、何迟与沙蒙，各自的情况都不同。这两个集团的形成，首先是从思想、感情上发展，物以类聚，大家都对党和组织不满，在一起"攻击谩骂"，以致发展到在"大鸣大放"中成为"有领导有组织有计划有步骤"的"反党集团"。

在《我的思想根源及发展经过》中，吕班先是回顾自己"革命前"的思想发展，谈到自己在流浪中接触了"许多流氓"，醉心于"十里洋场酒绿灯红的生活方式"与"纸醉金迷的生活图景"，不顾一切地"往上爬"；特别是在孔祥熙门下的中央造币厂当办事员的一年，"在这环境里学会了贪污，生活也进一步腐化了，吃喝嫖赌几乎成了家常便饭"；在山西太原的西北电影公司，又沾染了地主阶级封建的"享乐风气"，思想上也被灌输了不少"肮脏东西"；如果没有党的三次挽救，自己是不会走上正道的。接下来，吕班谈到自己"参加革命后"，在延安抗大文工团，虽然得到看重，但为了

入党跟一个女同志发生关系，不经组织批准就把党员"拉下水"；在整风运动中又给已经成为自己爱人的这位女同志带来莫大的思想痛苦，导致她走上了"叛党自杀的绝路"。这种"极端的投机思想和个人主义"，使自己开始了"对党的仇恨"，认为"是党逼死了自己的老婆"，"是党对不住自己"。加入"东影"后，无论是在"土改"时，还是在哈尔滨拍影片《桥》时，都有过"腐化堕落"的行为；特别是《六号门》拍完后，觉得自己有了"政治资本""社会地位"和"群众基础"，隐伏着的"极端自私自利的投机思想"又逐渐抬头，"胃口大起来，头也开始发昏"，"另起炉灶走一条称心如意名利双全的路的思想又复辟了"，于是在一个偶然的也是必然的机会，认识了何迟，办起了喜剧研究组；北京失败后认为（电影）局不支持，必须回到"长影"来才好办；《新局长到来之前》拍完后，社会反映还好，就又"露出马脚""野心滋长"，自然而然地通过何迟找到了钟惦棐"这个反党事业的支持者"。连年来，反对自上而下的审查制度，反对局、厂对电影创作的一切管理约束，发出了"公公婆婆太多"妨碍电影发展，主题计划太限制个人的"创作自由"，还有（电影）局指定编导的合作是"强迫婚姻"等"谬论"。吕班还在交代材料里表示，自己的喜剧电影观念，跟钟惦棐、何迟的"轻喜剧""哈哈一笑身体健康"，"不搞大主题避免谈政策思想"，"专搞社会道德私人品质"等理论"一拍即合""天衣无缝"。因此继《洞箫横吹》停拍后就借故找题目做文章不拍了，其实是想巩固跟何迟的"战友"感情，设法先拍他的喜剧；为"拉拢"钟惦棐还约他写喜剧或者喜剧提纲。至于在杭州跟何迟"密谋"喜剧团，随后想在上海、北京、长春、天津等地一路"招兵买马"，显然"头昏脑涨"，并没有意识到这是"反党活动"。西方有卓别林，中国将来会出现一个吕班，这个想法让自己兴奋得都忘了是个党员，于是"不择手段"地"吹捧"和"拉拢"，等到王震之、林杉加入喜剧社而且在"中央"得到了钟惦棐这个"权威"，简直兴奋到"疯狂"的程度了。自以为这个计划成功之时，每人就会像鱼入大海自由自在地游来游去，享受"社会主义"的幸福，显然这是一个"极其反动"的看法和做法。

吕班的检讨还涉及自己在各方面的言语行动和思想意识。他供述，自己不但在同志面前，在厂领导面前，"狂妄自大一幅流氓神气"，就是在电影局除了王局长一人还不敢外，对其他人是"无礼貌狂妄到不能令人容忍的地步"。在1953年3月召开的第一届全国电影艺术工作会议上，曾发言当场质问军委陈部长，质问周扬部长，质问蔡楚生主任，这是"何等嚣张"！电影局是人民电影事业的最高领导机关，从局长到收发室自己都骂了个遍，何况"长影"厂呢？今天想起来连自己都吃了一惊，这算个什么样的党员呢？"不折不扣的大流氓"！

为了自毁"吕何联盟"并以此保护自己，吕班在《我的罪恶和检讨》中如此评价何迟："何迟是个个人野心家，也是个唯利是图不择手段的人。他专喜欢把别人的劳动据为己有，而且沽名钓誉装腔作势。"不仅如此，两人之间的许多私密也被揭露出来，例如："（何迟）很感叹地对我说他生平只和一个女人发生过关系（指他老婆），因为我和他说过我在旧社会时有过很多爱人；何迟到处招摇撞骗，在杭州时正赶上食品展览会开幕，他冒充首长进去吃了一顿饭，临走还批评人家菜作得不好。"

真正的悲剧在于，正当吕班不得不以"自毁"并"毁人"的方式谋求生路的时候，他自己也面临着来自"长影"内外各方的检举、揭露和批判。这些检举、揭露和批判以疾风暴雨的运动形式倾泻到吕班的身心，积聚成任何人都难以承载的重担与负荷，在压垮吕班、何迟等人的同时也极有可能压垮这些检举者、揭露者和批判者自己。

其中，"吕何联盟"第三人王震之的两份交代材料《揭发反党分子吕班并揭发我自己》与《关于吕何联盟——春天喜剧社的交代》，不仅重重地打击了"吕何联盟"，而且彻底摧毁了王震之自己。[1] 在这两份材料中，王震

[1] 王震之的第一份交代材料《揭发反党分子吕班并揭发我自己》完成时间不详；第二份交代材料《关于吕何联盟——春天喜剧社的交代》完成于1957年8月27日。27天之后，亦即1957年9月23日，曾任中央电影局剧本创作所所长、《内蒙人民的胜利》等影片的剧作者、（转下页）

之表示:"(从电影局)回厂之后,我了解到反党分子吕班的许多罪行,我愿意向党揭发我所知道的吕何联盟——春天电影喜剧社的全部材料,彻底揭发我个人在这一事件中所做过的事情,检查我的错误,并和反党分子吕班何迟划清界限,坚决向党内的右派分子进行斗争。"王震之供述:"我过去参加进去的春天喜剧社是一个由反党分子吕班、何迟所策划、组织的,以分裂人民电影事业,搞垮厂,造成独立王国为目的的反党组织。我曾参加进去,并为这个反党的组织出过一些力。尽管我在艺术见解上和他们是有分歧的,在建立电影厂的问题上我是不知道的,但在我参加的十几天内,我是有错误的、有责任的,我愿意诚心接受党对我的教育和应得的处分。"接下来,王震之表示,"吕何联盟"及其"春天喜剧社"是"有计划、有组织、有纲领的",自己是在"资产阶级思想"支配下,在吕班、何迟"又捧、又以我的创作出路为钓饵的引诱下参加进去的"。

然而,就在王震之揭露吕班,想与"吕何联盟"及其"春天喜剧社"划清界限的时候,吕班也在揭露王震之:"王震之在我印象里是个轻浮虚伪专会钻营的人。我知道大家对他印象很坏,但我本着不得罪他这原则来往。……他的家庭生活很奢华,名利二字他是相当看重,他对组织对党是表面毕恭毕敬,实际上心里不然。"

严酷的"反右派"斗争,不仅使当事者丧失了基本的自爱和自尊,而且破坏了人与人之间的理解和信任,更轰毁了志同道合者一度建立起来的友谊和感情。为了避难,也为了求生,昔日的同事和朋友互相攻讦、害己害人。体制的胜利,建立在人性颓败的基础上,这是体制与人双双付出的代价,如此巨大而又如此沉痛。在这样的层面上理解"吕何联盟"及其"春天喜剧社"的悲剧,便需要回到历史的语境之中,对"反右派"斗争与新

(续上页)跟吕班一样被划成"右派"的"长影"编剧王震之,在长春卧轨自杀,终年41岁。在这之后24天,"上影"著名表演艺术家和影剧导演石挥也因不堪忍受批判,在浙江宁波跳海自尽,年仅42岁。

中国电影进行更加深入的反思和批评。

回到 1957 年严冬。"吕何联盟"中的第三人、"右派"王震之已经离开这个世界 100 多天;"吕何联盟"的重要推动者、"右派"何迟则下放农村,一度累得晕死在庄稼地里;"吕何联盟"的"头目人""右派"吕班也孤独地坐在"长影"锅炉旁,默默地用力吸烟。这一年,吕班 44 岁,尽管没有失去生命,但已经失去了生命赖以支撑的一切。

香港电影：跨越边界的新景观

关于香港电影这个概念，确实需要从时间与空间相互交织的维度上重新思考。首先，香港电影是个历时性的概念，并且随着时间的流逝而在不断地建构之中；其次，在面对香港电影的时候，有必要把香港当成一个独特的、跟20世纪以来全球殖民与后殖民状况紧密联系在一起的地域；从这两个层面上看，跨越时空边界，便是探讨香港电影及其特性的有效途径。

作为一个历时性的概念，任何有关香港电影的本质主义描述都是不可靠的。香港电影需要在香港历史的独特语境中不断地被定义。香港历史，特别是20世纪以来的香港历史，主要经历了战争、冷战与全球化三个阶段；在此过程中，又可划分为较为漫长的殖民时期与刚刚开始的后殖民时期。跟中国内地、台湾以及其他任何国家和地区不同，较为漫长的殖民地香港的电影历史，不仅很少中断自己的发展轨迹，而且创造了让世界惊叹的、被称为"东方好莱坞"的电影奇迹。为此，需要正视历史发展的复杂性与香港电影的具体细节，以相对开放和宽容的姿态，赋予香港电影更加多元而又丰富的内涵。

作为一个地域性的概念，香港电影在世界电影史上也是独一无二的。迄今为止，对地域电影的命名，更多是在民族国家的框架里展开的。也就是说，可以将各国创造的电影命名为美国电影、英国电影、法国电影和日本电影，但很少会将这些电影表述为纽约电影、伦敦电影、巴黎电影和东京电影。香港电影之所以作为一个独特的地域电影被命名，并被全世界广

泛接受，是因为殖民香港通过电影这种方式，非常成功地表达了香港这样一种跨越边界的地点及其文化属性。仅在这一点上，香港电影的历史功绩与重大意义都是不可低估的。

跨越边界的香港电影，因为香港的殖民地特征，主要跟1945年以后东西方冷战这一独特的历史时间相互关联。也正因为如此，香港电影的出现，更是冷战时代的产物，是在与宗主国英国、中国内地与台湾、东南亚、好莱坞和世界各国电影的复杂关系之中次第展开。

嵌陷在复杂关系之中的香港电影，毫无疑问有其独特性。总的来看，除了跨文化特质以外，香港电影的独特性还可以表述为对一种殖民地"离散"经验的执着呈现。这种离散经验，是中国内地、台湾电影，以及其他主权国家电影中不擅表达并较难渗透的一种思想和情绪，也是香港电影的独特性及其活力之所在。跨越国家与文化的边界之后，香港电影获得了意想不到的主题。

迄今为止，有关香港电影的辉煌记忆，大多停留在20世纪60年代与80年代，这也正是在冷战中后期，香港作为殖民地将跨界文化中的离散经验予以充分表达的时代。与香港特定的政治、经济、文化体制相适应，跟"以国为家"的大陆电影和"以家为国"的台湾电影不同，20世纪50年代初期至20世纪70年代末期的香港电影，在精神气质和文化蕴含上呈现出"无国无家"的漂泊意识。无论是吴回、李铁、秦剑、珠玑、陈文、楚原、李晨风、左几、莫康时、龙刚等导演的粤语影片，还是朱石麟、陶秦、易文、唐煌、王天林等导演的伦理片；无论是李翰祥、何梦华、李萍倩、岳枫等导演的古装片，还是楚原、张彻、刘家良等导演的武侠片，甚或李小龙主演的功夫片等，都在陌生化的故事场景、震惊式的叙事框架和梦幻性的影音体系中，体验着无家的苦痛与失国的惶惑。这是一批主要来自上海、面向港台和东南亚观众的电影工作者，在商业化的电影体制中，重建内心深处的家国图景、营构香港地域的文化形象。而从20世纪70年代末期开始，香港问题在香港社会及其民众心理和电影运作中产生了决定性的

影响；尤其是在1984年底中英联合声明签署以后，香港民众生活在一种"回归"的焦虑或恐惧之中，移民风潮与日俱增。同时，"九七"症候唤醒了港人的本土意识，有关香港文化身份的论述蔚为大观。无论是"远离香港"的故事，还是写在"家国之外"，1997年都成为港人心中"前途未卜的大限"与"患难意识的地平线"；1997年前后的香港电影，正是在体验香港社会最后数年殖民经验的过程中，尝试着重新界定香港与中国的关系，并由此产生一种或多愁善感，或愤世嫉俗的"身份危机"。这种复杂、矛盾以至分裂的意识形态局面，还在很大程度上改变了香港电影的工业状况。秉持末世感受或极端心态的香港影业，大量推出饱含感官刺激和高度娱乐化的电影商品，造成类型电影亦即商业电影的再一次繁盛；另外，影业公司和从业人员尽量把业务伸向香港以外，在与大陆和海外的合作中增强自身的国际性，以期确保"九七"不会成为香港影业及其从业者持续发展的不可跨越的障碍和深渊。

"九七"前后十年，香港电影仍未摆脱一以贯之的离散经验，甚至有过之而无不及。总的来看，陈可辛、许鞍华、陈果、王家卫、关锦鹏、杜琪峰、林岭东、陈嘉上、陈德森、叶锦鸿、马伟豪、徐克、成龙、尔冬升、刘镇伟、周星驰、袁建滔、刘伟强、麦兆辉等导演或监制的《甜蜜蜜》《香港制造》《我是谁?》《风云雄霸天下》《花样年华》《麦兜故事》《无间道》《伤城》等"后九七"香港电影，通过对时间元素的强力设计，执着地表达着记忆与失忆、因果与循环的特殊命题，展现出历史编年的线性特征与主体时间的差异性之间不可避免的内在冲突。正是通过这种浸润着香港情怀的现代性时间悖论，"后九七"香港电影呈现出一种将怀旧的无奈与怀疑的宿命集于一身的历史观念与精神特质，并以其根深蒂固的缺失感界定了香港电影的文化身份。

最近几年，已经跟内地较好地融合在一起的香港电影，以"叶问"系列、《十月围城》、"天水围"系列和《岁月神偷》等为代表，通过多方融资与续集策略，终于开始抛弃"离散"经验，倾向于把内地、香港等不同

的电影时空编织在一起，补缀失落的历史和地域，以一种无比正确的中国性、屡试不爽的民族主义和亲切动人的香港想象，达成了中国观众和香港观众急需的肯定性的怀旧政治，完成了意识形态和市场的双赢。

这种肯定性的怀旧政治，不同于"九七"前后香港电影在《胭脂扣》《花样年华》《功夫》和《无间道》等影片中呈现出来的、并由根深蒂固的缺失感和无地域空间体验所构筑的现代性时空悖论；更不同于内地电影有意无意对于香港的走马观花般的简约至极的意识形态表征。如前所述，对于"九七"前后的香港和香港电影而言，"九七"回归一度被想象成一个令人心神不宁的巨大的时空裂隙，充满着毁灭式的忧郁和悲情；但现在，香港和香港电影的身份均已转换，否定或遭遇否定的困扰正在消除。作为国产电影的香港电影，需要以前所未有的肯定姿态，面对已然中国的香港本土和不可间断的中国历史。

这样，《叶问2》便在《叶问》的基础上，继续以咏春拳一代宗师叶问誓死捍卫民族尊严的凛然正气为中心，自然而又平滑地从二战过渡到冷战、从内地过渡到香港；个人命运的深度聚焦与水到渠成的叙事线索，恰到好处地弥合了内地与香港原本因政治分立而造成的认同差异；并以怀旧的方式抹平了几乎无法逾越的意识形态节点，为香港也为内地观众照亮了20世纪50年代初期香港民众清贫而又单纯的日常生活。这种清贫而又单纯的日常生活，既延续着血脉相继的家庭观念，又坚守着一以贯之的民族气节，还以中国武术和中国文化的包容气度与和谐精神教化着众人。所有的这一切，都为香港电影找到了最好的切入点。

事实上，这是《叶问2》努力营造的一个中国式香港，虽然有别于"天水围"和《岁月神偷》，但跟《十月围城》异曲同工。尽管如此，在这些同为怀旧的中国/香港电影中，《叶问2》却还是有着更加宽广的时空跨度，也因此为影片确证了一个更加明晰的中国文化身份。应该说，正是这样的中国式香港想象，既为当下境况的香港观众提供了身份的依归与认同的凭据，更为正在融入全球化语境中的内地观众带来了一个熟悉的陌生化空间

与一种失而复得、尽情宣泄的观影快感。

其实，无论是在《叶问》还是在《叶问2》里，叶问最想做的事情就是"回家"。在曾经离散的香港与日渐都市化的中国，"回家"既是一种充满了怀旧感的美好记忆，又回应了一种有关中国人日常生活的隐喻性政治。

在全球化与跨国资本的时代，香港电影适时进入中国这样一个民族国家的产业与文化体系之中，形成跨越边界的新景观。作为中国电影的一部分，香港电影是体现中国电影多样性的重要手段，也是构建中国文化与地域电影的重要力量。有朝一日，当新世纪中国电影自身亦已成为跨越边界、辐射全球的跨国公司及文化形象之后，作为资本与地域特质的香港电影，便有可能失去其存在的合理性。

新民族电影：
内向的族群记忆与开放的文化自觉

1992年，联合国大会通过《属于民族、种族、宗教和语言少数人群体成员的权利宣言》，规定各国有义务保护少数人群体在其生活领域内的生存和繁衍，并坚持少数人群体所拥有的文化自由、宗教自由、语言自由及其参与文化、宗教、社会、经济和公共生活的权利。遗憾的是，按联合国教科文组织、世界文化与发展委员会1995年撰写的世界文化与发展报告所指，虽然世界上190多个国家中的大部分都是多民族的，但在对待少数人群体方面，各国推行的政策可谓五花八门；总的来看，大多数国家都对文化与种族差异的复杂性认识不够，仍在执行无法保障少数人群体生存繁衍和文化自由权利的民族同化政策。[1] 为此，基于普世主义和多元化的全球伦理及其对民族认同的容忍和尊重，联合国教科文组织、世界文化与发展委员会积极倡导培养民族多样性，以促进不同文化的共同繁荣与人类的可持续发展。

新中国建立以来，特别是改革开放以后，中华人民共和国宪法及相关法律条例也明确规定，坚持民族平等团结、民族区域自治、发展少数民族地区经济文化事业、培养少数民族干部、发展少数民族科教文卫等事业、

[1] 联合国教科文组织、世界文化与发展委员会：《文化多样性与人类全面发展——世界文化与发展委员会报告》，张玉国译，广东人民出版社，2006年版，第18—22页。

使用和发展少数民族语言文字。2009年6月10日，国家民委、文化部、广电总局、新闻出版总署和国家文物局一起研究起草《国务院关于繁荣发展少数民族文化事业的若干意见》，经国务院第68次会议原则审议通过；随后，国务院在北京隆重召开全国少数民族文化工作会议，这是新中国成立60年来国务院关于少数民族文化工作的第一份文件和第一次会议，堪称中国少数民族文化发展史上的一个里程碑。[1] 可以看出，在党和国家各项方针政策的指导下，通过各民族文化工作者的共同努力，包括电影在内的中国少数民族文化工作取得了令人瞩目的成绩，并正在采取积极稳妥的政策和措施，努力应对经济全球化和文化多样性向民族文化工作提出的严峻挑战。

然而，少数人群体、特定民族及其文化工作的特殊性，不仅会使国家的民族文化政策与其呈现的实际状貌之间存在较大的反差，而且有可能在文学艺术各部类的表征实践领域产生明显的冲突和裂隙。正如文化学者所言，在大多数情况下，由于那些"被历史边缘化的群体"大多"无力控制"他们"对自身的表征"，围绕着这些群体的"定型与扭曲"的敏感性便会不断地增强。[2] 也就是说，基于历史演进、地缘政治与话语框架等原因，还有表征权力上的不对称性，在少数人群体、特定民族的文化工作亦即表征实践中，尽管由国家制定的相应的民族政策是不可或缺的，但把少数人群体、特定民族当作主体（而非客体）对待才最重要；只有这样，才有可能摆脱本质主义的"定型"与有意无意的"扭曲"，真正保障少数人群体、特定民族的生存与文化权益。也正是在这样的层面上，20世纪90年代以来拍摄的一批以特定民族的族群记忆为中心，并呈现出相当明确的文化自觉的电影作品，如蒙古族题材影片《东归英雄传》（1993）、《悲情布鲁克》（1995）、

[1] 《国家民委编发〈国务院关于进一步繁荣发展少数民族文化事业的若干意见〉学习辅导读本》（2009年9月19日），http://www.gov.cn/gzdt/2009-09/19/content_1421274.htm

[2] Toby Miller, *A Companion to Cultural Studies,* London: Blackwell Pulishers Ltd , 2001, p.479-480.

《一代天骄——成吉思汗》(1998)、《珠拉的故事》(1999)、《天上草原》(2002)、《索密娅的抉择》(2003)、《季风中的马》(2005)、《蔚蓝色的杭盖》(2006)、《长调》(2007)、《尼玛家的女人们》(2008)、《成吉思汗的水站》(2009)、《蓝色骑士》(2009)、《额吉》(2009)、《圣地额济纳》(2009)、《斯琴杭茹》(2010),藏族题材影片《草原》(2004)、《静静的嘛呢石》(2005)、《寻找智美更登》(2008),维吾尔族题材影片《买买提的2008》(2008)、《大河》(2009),哈萨克族题材影片《美丽家园》(2004)、《鲜花》(2009),哈尼族题材影片《诺玛的十七岁》(2002),彝族题材影片《花腰新娘》(2005),羌族题材影片《尔玛的婚礼》(2008),苗族题材影片《鸟巢》(2008)、《滚拉拉的枪》(2008),侗族题材影片《我们的桑嘎》(2010),傈僳族题材影片《碧罗雪山》(2010),等等,才可以在多元化的全球伦理与民族认同的集体意识中得到高度的肯定,进而被纳入中国电影文化发展的整体脉络,开启中国电影的精神重塑与文化再造,成就为一种民族史和电影史双重意义上的新民族电影。

一、民族语文:静默书写与艰难发声

语言文字不仅在人类文化与社会生活中占据核心地位,而且是一个民族最重要的文化特质。人类正是通过语言文字来定义他们自己以及他们的世界,每一种语言文字都反映出一种不同的世界观,代表一种不同的思维模式和文化模式。更为重要的是,语言文字也是保持集体认同和文化身份的有效途径。正因为如此,许多不同民族的语言文字通过口头、书刊、影像、网络等媒介传播方式保存下来,凝聚成特定民族最为深刻的族群记忆和文化基因。

电影主要以画外音、人物对白和特定的镜头运动表现语言文字的特点和魅力,并以此作为主要的艺术手段进行表情达意。电影中的语言文字,

是呈现文化差异并辨识其民族特性的符号，流露出特定民族极为丰富复杂的精神症候。21世纪前后中国的新民族电影，正是以静默书写与艰难发声的民族语文而在中国电影文化史上独树一帜。

事实上，在大多数中国观众的印象里，壮族歌手刘三姐、白族副社长金花以及彝族撒尼人姑娘阿诗玛等，都是用普通话说话，并用汉语唱出了脍炙人口的歌声；而在1963年出品的藏族题材影片《农奴》中，受尽贵族老爷残酷压迫的农奴强巴，始终像哑巴一样将仇恨埋在心底。只在影片临近结束，当解放军战士用生命救起强巴，藏族农奴获得了彻底的解放之后，强巴才对着医院墙上的毛主席画像，激动万分地喊出了"毛主席！"三个字。——"哑巴"终于开口，但使用的仍然是汉语。

据不完全统计，从新中国建立以来迄今，一共出品了大约300部左右的民族题材故事影片，还有相当数量的民族题材新闻纪录片和科学教育片等。由于各种原因，片中画外解说或人物对白大多是汉语普通话，并且基本不存在如农奴强巴一样开口说话的艰难。也就是说，无论这些影片是否出自少数民族地区的电影制片机构，无论这些影片的主创者是否为特定的少数民族身份，都不能改变这些影片在电影的生产和消费体系中的政治导向功能与汉族中心意识。

然而，随着政策的开放与观念的变革，在当前民族题材电影的创作格局中，大多数创作者开始直接面对少数人群体及特定民族的言说方式，并大量使用少数人群体及特定民族的语言文字。颇有意味的是，在此过程中，新民族电影还会不时展现主人公们静默的书写与艰难的发声，使其象征性地克服外来文化的威胁，获取自身的主体性。

作为民族文化的重要载体，民族语文及其言说方式在各国家各民族的电影中都应该是不可或缺的。新民族电影里的心灵独语或人物对白，便大多采用了蒙语、藏语、哈萨克语、维吾尔语、苗语和傈僳语等民族语种，并以大量单一的静止远景长镜头恰到好处地对应于蒙、藏等民族静默坚执的生存现实。也正因为如此，"嘛呢石"上的经文才会深深地刻印在观众的

脑海，"额吉"一词才会让所有的观众联想起草原上忍辱负重的母亲。民族语文将影片中的人物言行与他们的生活环境真正地融合在一起，不再被政策、票房或其他各种人为的因素所分离。因为具备了开放的文化自觉，民族语文也终于作为特定民族内向的族群记忆，引发着各民族观众的普遍共鸣。

身为藏族导演，万玛才旦对藏族语文和藏族文化有着自己独特的理解方式。在他看来，藏族文化是一种包容性很强的、以人为本的文化，处处体现出对人、对生命的关怀。[1] 因此，在他导演的藏族题材影片《草原》《静静的嘛呢石》和《寻找智美更登》中，既弥漫着浓厚的藏地氛围和宗教气息，又散发出难得的日常生活的诗意和人与人之间的温情。特别是在《静静的嘛呢石》中，通过自己的坚持，万玛才旦不仅最大限度地突出了"嘛呢石"这种纹刻着梵文佛经的、最具藏族文化特质的宗教物象，而且通过电影，以"静静"的题名和静默的方式将"唵嘛呢叭咪吽"六字真言呈现为藏区生存及其宗教文化的一种象征。在这里，藏族语文等同于藏族人千百年来以至当下的族群记忆，确实平淡朴素，却又充满灵光。

在某种程度上，《寻找智美更登》也是针对藏族语文和藏族文化而展开的一次主动而又茫然的寻根之旅。跟写在藏族大地上的经卷"嘛呢石"一样，"智美更登"是写在藏民心目中的民间故事和史诗传奇。影片中，摄制组一行对智美更登故事的求证、对扮演智美更登演员的搜寻以及对藏戏文本《智美更登》的展现，都在对"智美更登"这一藏族语文和藏族文化的载体进行痛苦的自省和深刻的反思。毫无疑问，影片的关切已经聚焦于藏族语文和藏族文化本身。

跟万玛才旦一样，蒙古族导演哈斯朝鲁也倾向于把蒙古族文化的特点阐释为"内敛"和"平静"，[2] 并试图通过《长调》一片，展现蒙古人面对生死的默默承受。颇有意味的是，主人公其其格对草原、对母亲的热爱和

[1] 姜宝龙采访整理：《聚焦青年电影导演论坛》，《北京电影学院学报》2006年第1期，第95—97页。

[2] 邹华芬：《我不害怕窥视——哈斯朝鲁访谈》，《电影艺术》2009年第2期，第78—82页。

眷恋，及其对蒙古人生活信念和生死观的感悟，也是以"长调"这种最具蒙古族文化特质的歌声来倾诉的。由蒙语编织的高亢忧伤的长调，是主人公其其格也是影片编导内心深处最安静、最有力量的言说。

诚然，尽管不再受制于政治导向功能与汉族中心意识，但主要由于身份定位的差异与文化认同的困惑，民族题材电影的民族语文及其内在言说仍会遭遇发声的艰难。《静静的嘛呢石》中，刻石老人没有把刻好的嘛呢石交给小喇嘛便遽然去世；《寻找智美更登》里，考察藏族演员藏语朗诵的段落，朗诵者已经很难完整读出或正确体会本该熟悉的藏族语文。特别是在塞夫、麦丽丝导演的《天上草原》与卓·格赫导演的《索密娅的抉择》中，来自异族的主人公"我"，只有真正认同了草原的父母和父亲的草原之后，才会开口说话和用蒙语面对自己的乡亲；而在西尔扎提·亚合甫导演的《鲜花》与哈斯朝鲁导演的《长调》里，哈萨克与蒙古族的女歌手，只在哀伤和悲痛到来或者远离的某一个特定的时刻，才会用这个民族特定的歌声表情达意；在宁才导演的《额吉》中，来到草原的上海孤儿，当他们成年后身着蒙古袍回到上海，一如当年拒绝蒙语和"额吉"一样，拒绝了上海话和自己的亲生父母。内在的言说是一种内向的族群记忆，也是一种开放的文化自觉，但更是一种艰难的发声，承受着身心的错置、文化的冲突以及无可挽回的失落和永远相伴的苦涩。

二、向内视角：主动建构与主体生成

回到语言文字自身之后，叙事视角才能自然而然地转向人物和叙事者的内心。新民族电影的向内视角，主要体现在对第一人称限制性叙事的选择和对纪实性影像风格的追索。这不仅使每一独特的个体获得了思想和情感方面的深广度，而且使各民族的神祇、英雄或常人如一代天骄成吉思汗（《一代天骄——成吉思汗》）及其黄金家族（《斯琴杭茹》）或后来的守

护者(《成吉思汗的水站》),还有智美更登(《寻找智美更登》)、小喇嘛(《静静的嘛呢石》),等等,分别从蒙古族、藏族的神坛走向了日常的人间。现实生活与历史叙事的多样性、丰富性和复杂性,均在此得到充分的发展。新民族电影也彻底突破了此前的政治导向与汉族中心,显露出一种既独立又开放的文化景观。

这种向内视角,是在主体生成过程中的主动建构;而在《一代天骄——成吉思汗》《天上草原》《索密娅的抉择》《长调》《额吉》《斯琴杭茹》和《鲜花》等影片中,均有一个叙述者"我"作为行动或体验的主体贯穿着始终;而对民族历史及其现实生活的"真实"呈现,已经成为这一批新民族电影主创者一以贯之的创作理念。

从20世纪90年代开始,蒙古族导演塞夫、麦丽丝就已经非常明确地要将今后的电影实践与自己的民族身份联系在一起。在拍完三部表现蒙古族普通英雄的故事《骑士风云》《东归英雄传》和《悲情布鲁克》之后,他们曾经表示,还想拍摄三部表现蒙古历史上伟大英雄如成吉思汗、忽必烈和渥巴锡汗的电影;但由于各种原因,在拍完《一代天骄——成吉思汗》之后,他们转向了《天上草原》这种观照蒙古族普通人日常生活及其人性光辉的题材。即便如此,他们也没有偏离自己的主体意识和民族情感,并力图"脚踏实地地沿着一个民族的情感去发现更深层的东西"。在谈到《天上草原》的创作经历时,塞夫、麦丽丝便直言:"我们是蒙古族,拍的是蒙古题材,用的是蒙古族演员,说的是蒙语,我们是非常投入的,甚至比历史题材影片更加投入,因为它更贴近于我们的生活。二十年来,草原也有很多变化,但是生活在躁动的城市里的人对草原、草原上的人们永远有一种怀恋之情,这是自己曾经经历的生活带来的。有人说,这部影片中的草拍得都是蒙古化的,因为我们把对草原的情感融入了创作中。"[1]

[1] 赵宁宇:《草原上的歌者——〈天上草原〉导演访谈》,《当代电影》2002年第4期,第4—7页。

作为对草原文化的一次有意味的主动的"寻根",《天上草原》以一个被迫带到草原的外族少年虎子的视角展开叙事,虎子的第一人称旁白有助于在蒙古族与外族之间建立起一座沟通的桥梁。诚如虎子对"蒙古结"的解释,蒙古结"看似简单松垮,不知奥妙的人却怎么也解不开",蒙古族及其人与人之间生活与情感的"奥妙",也只有通过"我"的阐发,才能为各族观众所意会。当然,由于导演、剧作、表演等各方面原因,影片在第一人称限制性视角的使用上存在着一些较为明显的缺陷,整部影片也并未达到导演所设定的深入人的"内心"和挖掘"人性"深度的水准,[1] 但秉持着深厚的民族情感,以民族主体的姿态进行民族电影创作,无疑在中国影坛具有重要的文化价值和导向意义。《索密娅的抉择》《长调》《额吉》《斯琴杭茹》等蒙古族题材电影的出现,便是"深厚的民族情感"不断得到张扬的明证。应该说,强烈的民族主体意识,不仅是"内蒙古电影模式"的心理根源,[2] 而且是新民族电影不可或缺的精神依托。这也体现在以万玛才旦、西尔扎提·亚合甫等为代表的民族影人的各种言行与创作实践之中。

尽管在其他民族或汉族主创者的电影创作中,民族主体意识时有时无、或强或弱,但仍可看出向内视角的主动建构。一度以《吐鲁番情歌》《买买提的2008》与《大河》等剧作享誉影坛的新疆编剧张冰,在谈到自己的作品时,也明确表示:"我就是土生土长的新疆人,由于生活环境的关系,我从小就有不少维吾尔族朋友,潜移默化使我对他们的表达方式运用自如了。……新疆这块土地就是我创作的源泉,因为地域的关系,新疆在历史、地理、人文等方面都是独特的,不论什么时候,这对一个创作者来说都是一笔异常宝贵的财富。"[3] 事实上,以一个汉族编剧的身份进入新疆维吾尔族的历史与文化,其民族主体意识在自我与他者之间自由地沟通与转换,

[1] 塞夫、麦丽丝:《沉下心 往深走》,《电影艺术》2002年第6期,第22—24页。

[2] 魏国彬、吴运优:《民族电影语境下的"内蒙古电影模式"》,《艺术探索》2008年第3期,第110—113页。

[3] 《张冰:新疆大地是我创作的源泉》,《新疆经济报》2010年1月18日。

其发展态势确实值得期待。

同样以汉族身份进入少数人群体和民族题材电影创作的，还有王全安、章家瑞、宁敬武、刘杰、韩万峰等电影编导。可贵的地方在于：这些汉族电影创作者并没有因为自己的"他者"身份而心安理得地"定型"或"扭曲"特定的民族语言和民族文化，而是不断反省自身的立场，通过纪录和写实等技巧以及同化和移情等手段，努力介入特定民族的历史文化与现实生活之中。在拍摄《诺玛的十七岁》时，章家瑞便认识到，不能把这部影片拍成一部"纯粹的风光片"，而是要深入哈尼族人群之中，"找到人的内心深处的变化"；[1] 在拍摄《尔玛的婚礼》《青槟榔之味》等影片时，为了减少自己作为一个汉族编导对话语权的控制，韩万峰选择了"尽量客观"，有意削弱《刘三姐》《阿诗玛》等经典民族电影中不可避免流露出来的猎奇目光，尽量"完全从他们本族的生活出发"。[2] 汉族编导在民族题材电影领域的努力和尝试，也一改此前汉族中心的民族电影观念，为民族电影带来了新的视角、新的观点与新的文化样式，其文化价值和导向意义同样不可低估。

三、风情叙事：全球化时代的怀旧、乡愁和离绪

如上所述，正是通过民族语文和向内视角，21 世纪前后的中国民族电影形成了一种文化电影的新景观。虽然汉族从业者没有也不必完全退出影片的生产过程，但其主创者如编导塞夫、麦丽丝、宁才、哈斯朝鲁、卓·格赫、万玛才旦、西尔扎提·亚合甫等，已大多来自蒙、藏、维吾尔等民族，并不约而同地采用了民族语文、向内视角、风情叙事和诗意策

[1] 章家瑞：《〈诺玛的十七岁〉：美丽而古朴的诗情》，《电影艺术》2003年第1期，第56—60页。

[2] 梁黎：《用电影纪录全球化背景下少数民族的生存状态》（2008 年 9 月 21 日），woshiliangli.blog.tianya.cn

略，力图以此进入特定民族的记忆源头和情感深处，寻找其生存延续的精神信仰和文化基因，直陈其无以化解的历史苦难和现实困境，抒发其面向都市文明和不古人心所滋生的怀旧、乡愁和离绪。这是一种独立、内在而又开放的言说方式，是中国民族电影的新景观。

这种既独立又开放的文化景观，是新民族电影不约而同选择的主旨，其真诚如歌、感人肺腑的力量正蕴蓄于此。

在雪域的高原、无边的草场与葱茏的竹海，猎猎飘扬的经幡、炊烟缭绕的蒙古包与古老宁静的村寨，虔诚的诵经声、悠扬舒缓的长调与如醉如痴的木鼓舞，再加上沉默如山的信众、宽厚慈祥的母爱与充满渴望的心灵，仿佛令人触摸到了特定民族的精神之魂、文化之根。这对人文精神逐渐淡薄、文化形象较为模糊的当前国产电影而言，自然是不可多得的珍贵的养分。

特别是在当今所处的全球化时代，当怀旧、乡愁和离绪等都作为一种文化表意实践进入人们的日常生活的时候，新民族电影的出现，无疑是在断裂、本真性的消解、速度对人的控制与碎片化的生存状态中，为作为现代人的电影观众找到了诗意栖居的合法性和有效性；正是在这种对民族、对原乡、对母爱和对土地等给予或朴素回归，或游移反思，或永恒认同的情感走向的电影形态中，中国电影的精神气质和文化内蕴均得到了较大的拓展。

从根本上看，只有当新民族电影这种发自内心、悲情四溢的精神状况通过脚踏实地、执着寻根的电影人努力实践，不断出现在中国银幕的时候，中国电影才有希望摆脱无根的浮躁与普遍的失范，走进一个文化再造的新时代。

构建两岸电影共同体：
基于产业集聚与文化认同的交互视野

时至今日，包括中国内地、香港、台湾和澳门在内的海峡两岸四地电影的发展状况及其内在愿景，已在很大程度上支持并促发政界、业界、学界和媒体等各方面行动起来，并集中采取一种新的应对策略，亦即：站在产业组织理论与文化地理学的角度，基于产业集聚与文化认同的交互视野，以促进两岸四地电影发展的共同体意识，从区域战略、文化政策与产业运作等不同层面，提出两岸电影共同体的构想。

在这里，两岸电影共同体是指由生活在海峡两岸亦即中国内地、香港、台湾和澳门这一共同的地理区域内，具有相同的中华民族意识与核心价值观念的电影从业者，通过互信互助、广泛合作而逐步形成、四方共赢的一种一体化的电影生态。两岸电影共同体的提出，既顺应了海峡两岸政治、经济、文化与电影发展的总体趋势，又能针对全球经济竞争与好莱坞文化霸权的时代境遇，更是受到美国学者塞缪尔·亨廷顿（Samuel P. Huntington）的"文明冲突"论，以及欧洲理事会"欧洲影像计划"与欧盟各国"梅迪亚计划"的直接启发，还与20世纪末期以来亚洲各国努力构建的"亚洲电影"或"泛东亚电影"论述保持着密切的关联性。

当然，由于众所周知的原因，两岸四地特别是台海关系在一些重要的领域还存在着不可忽视并较难跨越的敏感性、差异性和复杂性；也正因为如此，两岸电影共同体的提出，便旨在强化民族电影主体性的基础上寻

求愈加广泛而又深入的共识，力图通过电影共同体这一渐成潮流的电影生态，化解两岸政治、军事、经贸、文化与生活方式等方面的冲突和壁垒，使其以一种一体化的、自信开放的姿态真正融入世界电影的工业体系，最大限度地促进海峡两岸的经贸合作与和平发展，共建中华民族的文化认同与精神家园，并从根本上促进全球经济的均衡发展与人类文化的多样性。

一

　　基于产业集聚与文化认同的交互视野构建两岸电影共同体，首先需要在产业组织理论的框架里提出中国电影产业的集群问题，并从竞争优势的角度阐发两岸四地电影产业所应具备的地理集中性，为两岸电影共同体的构想奠定不可或缺的物质基础。

　　产业集群是指在特定区域里具有竞合关系且在地理上集中的、有交互关联性的企业、专业化供应商、服务供应商、金融机构、相关产业的厂商以及其他相关机构等组成的群体。在《国家竞争优势》（1990）一书中，[1]美国学者迈克尔·波特（Michael E. Porter）把集群现象跟国际竞争力的成长联系在一起，认为集群不仅降低交易成本、提高效率，而且改进激励方式，创造出信息、专业化制度和名声等集体财富，还能够改善创新的条件，加速生产率的成长，有利于新企业的形成。值得注意的是，在回答"美国为什么能在个人电脑、软件、信用卡、电影等产业中独占鳌头？"等问题的过程中，迈克尔·波特一度以好莱坞为例，指出，由于当地的电影和电视传播业发达，使得特技效果、道具服装和产物保险等行业云集，这些关联产业的质量和地缘优势又使得影城更有竞争力。波特还强调，在很多产业集群或具有国际竞争力的产业中，竞争者往往集中在某个城市或地区；

[1] ［美］迈克尔·波特：《国家竞争优势》，李明轩、邱如美译，华夏出版社，2002年版。

而一个国家钻石体系的各个关键要素，往往都具有地理集中性。地理集中性会使产业集中的过程和产业集群内部的互动更加完善，使钻石体系各个关键要素的功能充分发挥。

随后，在《地理和贸易》（1993）一书与《世界经济的本地化》（1995）等文章中，[1] 美国学者保罗·克鲁格曼（Paul Krugman）主要通过美国制造带、底特律的汽车行业、硅谷的高技术行业以及芝加哥、洛杉矶的国际贸易等例子，搭建了一个地理集中的模型。克鲁格曼认为，许多行业的生产在空间上相当集中；集中是经济活动最突出的地理特征，这也正是某种收益递增的普遍影响的明证。

受产业集聚理论、"新产业区"及其相关学派与迈克尔·波特、保罗·克鲁格曼等系列著述的影响，特别是为了应对好莱坞的全球霸权，20世纪80年代以来，包括加拿大、丹麦、法国、英国、瑞典、澳大利亚、新西兰、韩国等在内的世界绝大多数国家，均不断采取各种新的措施加大保护和支持本国电影产业的力度并努力构建本国的电影产业集群；除此之外，面对媒介、电影和音像领域的跨国集团以及好莱坞各大电影公司的强大势力，许多国家和地区也已认识到，若要在全世界范围内发展电影和音像产业，所做的努力不能只停留在国家的层面，而是需要所有的国家（与地区和地方政府密切配合）和所有的影视公司共同协作，构建不同规模、不同范围的电影产业集群与电影共同体。[2] 十多年来，欧洲理事会与欧盟就在朝着这个方向努力。欧洲理事会的"欧洲影像计划"与欧盟的"梅迪亚计划"都致力于为欧洲各国的国产电影提供资金支持并给予联合摄制权；它通过资助发行商和影院经营者推动纯国产电影在全欧洲的流动，通过对专业人

[1] 分别参见：[美]保罗·克鲁格曼：《地理和贸易》，张兆杰译，北京大学出版社、中国人民大学出版社，2000年版；[美]保罗·克鲁格曼：《流行的国际主义》，张兆杰、张曦、钟凯锋译，北京大学出版社、中国人民大学出版社，2000年版，第226—237页。

[2] [法]贝尔纳·古奈：《反思文化例外论》，李颖译，社会科学文献出版社，2010年版，第77—82页。

士的培训和深造提高所有欧洲国家的影视公司管理水平。与此同时，为了顺应韩国政府提出的"泛亚共同体"理念，韩国通过釜山国际电影节的成功举办，聚焦"亚洲电影"，并为世界认识亚洲电影开辟窗口，为探索新的亚洲电影潮流提供空间。[1] 中、韩等亚洲国家相关人士则在积极呼吁整合亚洲电影资源，使地理意义上的"亚洲的电影"真正转变为地理和文化双重意义上的"亚洲电影"。[2]

20世纪90年代末期以来，中国内地也在一般产业和电影产业领域展开了相应的集群实践、集群研究与集群政策，并为两岸电影共同体的建立寻求政策支持与产业支撑。迄今为止，已有研究者明确表示，既要力图超越国外不完善的产业集群理论神话，又要尝试打破国内的产业集群思维定式。在《超越集群：中国产业集群的理论探索》（2010）一书中，王缉慈等人通过对产业集群理论进行批判性阐发和对中国产业集群实践予以针对性分析，推导出地方创新环境是在产业集群中形成的观点。[3] 在书中，作者不仅分析了高技术产业中的创新集群和创新性传统产业集群，而且专门从文化创意产业的空间特点出发分析了创意产业集群。其中，还以美国好莱坞、印度宝莱坞等为例讨论了电影产业集群的特点和模式，以横店影视城、深圳国家动漫产业基地等为例对内地电影产业集群的地方化探索进行了初步的思考。

最近几年，内地学术界也开始整合经济地理学、产业经济学、工商管理学、传播学、文化创意产业与电影学等跨学科力量，倾向于对中外电影产业集群展开专门化的集中研究。在《电影艺术》2009年第5期组发的系列文章中，王缉慈、陈平、梅丽霞、王敬甯、马铭波通过对美国好莱坞、

[1] [韩]韩国电影振兴委员会：《韩国电影史：从开化期到开花期》，周健蔚、徐鸢译，上海译文出版社，2010年版，第367—368页。

[2] 参见李道新：《从"亚洲的电影"到"亚洲电影"》，《文艺研究》2009年第3期，第77—86页。

[3] 王缉慈等：《超越集群：中国产业集群的理论探索》，科学出版社，2010年版，"代序"第V页。

印度宝莱坞、加拿大多伦多、德国慕尼黑的电影产业集群的横向考察，探讨了电影产业集群的典型模式及其在全球离岸外包下的集群发展；邵培仁、廖卫民通过对横店影视产业集群的历史考察，探讨了中国电影产业集群的演化机制与发展模式；张京城、潘启龙探讨了中国（怀柔）影视基地的集群发展模式与创新优化；尹贻梅、刘志高探讨了电影主题公园与产业集群发展的迷失和升级之路；齐骥探讨了国产动画产业从园区到集团的转型轨迹，对动画产业集群的发展状况进行了冷思考。在此前后，还有不同领域的研究者先后探讨了瑞典Fiv电影产业对创意产业集群成长的启示、政府在横店影视文化产业集群中的运营作用、好莱坞电影产业集聚体的演进脉络以及长春电影特色产业集群化发展战略等相关话题。[1]

可以看出，已有的研究者大多能从产业集群理论的角度，结合当下国内外电影产业集群的发展态势，对国内电影产业进行冷静的反思和批评；并在试图界定电影产业集群内涵与外延的过程中，为中国电影产业寻求创新的空间与发展的路径。不同领域研究者的广泛介入，也意在表明：国内的电影产业集群已被产业研究领域设置为重要的议程。

然而，由于起步较晚，以及国内电影产业的发育尚不成熟，迄今为止，在研究、实践和政策等方面，国内电影产业集群还不可避免地存在着一些亟待解决的问题。

首先，由于对电影产业集群的概念及其研究的手段和方法缺乏明确的、统一的认识，导致不同的研究者拥有不同的价值导向和评判标准，学术界没有也很难为当下国内的电影产业集群提供有效的理论支持。

其次，包括横店影视产业实验区、中国（怀柔）影视基地、长影世纪城、中国动画产业带等在内的国内电影产业集群实践，已经或多或少地呈

[1] 分别参见：陈平：《瑞典Fiv电影产业对创意产业集群成长的启示》，《科学学与科学技术管理》2007年第9期；楼彩霞：《政府在浙江横店影视文化产业集群中的运营作用》，《中国集体经济》2008年第12期；钱紫华、闫小培：《好莱坞电影产业集聚体的演进》，《世界地理研究》2009年第1期；张殿宫：《长春电影特色产业集群化发展战略》，《北方传媒研究》2010年第2期。

现出规模偏小、行政主导、战略失焦、缺乏特色、各自为政、散点运作、发展停滞或较难升级等弊端。在企业与企业、企业与政府、企业与研究机构以及企业与中介服务组织等关系链条的建构方面，即便是国内最具影响力的上述几大电影产业集群，也都存在着一些较难克服的运作困惑和发展瓶颈；特别是在电影产业集群特殊的知识网络如创新思想来源、知识产权保护、隐性知识与非正式网络的建构，及其生产与社会网络如政策法规和公共服务、市场和技术交易、供应商、人才支撑、金融支持与技术扩散和学习网络的建构等方面，也都面临着许多需要迫切正视的难题；另外，在处理电影产业集群的内在结构和产业关联与电影产业集群的地理集中性的关系方面，还缺乏行之有效的总体思路。

更为重要的是，目前中国内地的电影产业集群，很大程度上忽视了内地电影与欧美、亚洲电影产业之间的关联性，更没有在内地、香港、台湾和澳门电影产业的关系中建立应有的互动框架。这在政府职能调整、企业外向型战略制定、集群网络规模扩充、知识产权保护与多元化投融资体系建设等方面，都显得被动保守、捉襟见肘。

实际上，鉴于当前国际国内形势与电影产业的特殊性，中国的电影产业集群自始至终都应在全球化波动、全球价值链与两岸四地共同发展的背景下展开。为此，有必要将中国电影产业集群的讨论对象首先扩展至海峡两岸，并根据四地特点及其交互状况，构建一个以内地为圆心，主要辐射香港、台湾和澳门的电影产业集群。这将是一个视野更宽、规模更大、有机整合的电影产业链条，是两岸电影共同体得以实施的物质基础。

两岸电影产业集群亦即两岸电影共同体的构建，是在海峡两岸政治、经济、文化与电影发展过程中提出的必然要求。随着1997年和1999年香港、澳门的回归祖国，内地与港澳发展逐步显现紧密合作的一体化趋势。2003年，中央政府和香港特区政府签署了旨在振兴香港经济的《内地与香港关于建立更紧密经贸关系的安排》（简称CEPA），惠及香港电影从生产、制作到发行放映的整个产业链，畅通了香港电影的内地市场，密切了香港

电影与内地电影的交流与合作。与此同时，内地、台湾经济合作与文化交流经过近30年的发展也取得了巨大成效。2008年12月第四届两岸经贸论坛将"综合性经济合作协议"（CECA）列为共同建议后，中共中央总书记胡锦涛在纪念《告台湾同胞书》发表30周年大会上就两岸经济关系正常化、经济合作制度化、建立具有两岸特色的经济合作机制并以最大限度实现优势互补、互惠互利等发表了重要讲话。"两岸经济合作架构协议"成为两岸关注焦点。[1] 2009年7月，第五届两岸经贸文化论坛以推进和深化两岸文化教育交流合作为主题，就深化两岸文化产业合作，增强两岸文化产业的国际竞争力以及积极整合两岸文化产业资源，优化资源配置和布局结构，培育文化市场，共同打造文化产业链，形成文化产业群等发表了"共同建议"。[2] 两岸四地政治、经济、文化与电影关系的正常化和制度化，将为两岸电影产业集群战略提供相对稳定的政策支持和舆论导向，为两岸电影共同体的形成搭建一个更加深广的发展平台。

总之，两岸电影产业集群亦即两岸电影共同体的构建，不仅有利于电影产业的效率提高和收益递增，而且有利于两岸四地协同交互的创新环境的形成，最大限度地促进海峡两岸的经贸合作与和平发展，共建中华民族的文化认同与精神家园。

二

两岸电影共同体的构建，除了需要在产业组织理论的框架里提出中国电影产业的集群问题，并从竞争优势的角度阐发两岸四地电影产业所应

[1] 肖杨：《"两岸经济合作架构协议"成为岛内热议焦点》，《两岸关系》2009年第3期，第15—17页。

[2] 《第五届两岸经贸文化论坛开幕，首次以文化教育为主题，贾庆林吴伯雄出席》，《人民日报》2009年7月12日，第1版。

具备的地理集中性,为两岸电影共同体的构想奠定不可或缺的物质基础之外,还要从文化地理学的话语体系中提出两岸民众的身份认同问题,并从空间的生产与体验的角度阐发两岸四地电影文化的差异性和一致性,为两岸电影共同体的构想建立从善如流的心理机制。

文化地理学是人文地理学的次级类别。其中,人文地理学主要研究人类社会生活中与空间和地方有关的领域;文化地理学则主要研究文化群体与其环境之间的相互关系以及文化特质的空间传播。[1] 按英国学者迈克·克朗(Mike Crang)在《文化地理学》(1998)一书所言,当代地理学研究中的文化转向,使地理学和文化研究都有了新的思维方式,文化地理学也产生了新的关于空间和地方的构型。文化地理学不仅研究文化在不同地域空间的分布情况,而且研究文化如何赋予空间以意义。[2] 跟迈克尔·波特在《国家竞争优势》中不断提及好莱坞电影产业集群与美国国家竞争优势的关联性一样,在《文化地理学》中,迈克·克朗甚至以专章篇幅讨论了电影、电视和音乐及其创造的地理景观和媒体空间。在他看来,电影、电视和音乐等媒体除了表现一个外在的世界之外,还提供了理解世界和空间的不同方式;包括弗立茨·朗的《大都市》(1929)、维姆·文德斯的《柏林苍穹下》(1987)与雷德利·斯科特的《末路狂花》(1991)等电影在内的媒体空间,便能够促进个体对群体的归属感或创造一种共同体。

颇有意味的是,在《希望的空间》(2000)一书"导言"部分,[3] 马克思主义地理学家大卫·哈维(David Harvey)在对"归来的马克思"和"后现代著作"的理论基础进行讨论的过程中,同样以专节篇幅涉及让—吕克·戈达尔的《我知道的关于她的二三事》(1966)与马修·卡萨维茨的《怒

[1] [英]R. J. 约翰斯顿:《哲学与人文地理学》,蔡运龙、江涛译,商务印书馆,2000年版,第18页。

[2] [英]迈克·克朗:《文化地理学》(修订版),杨淑华、宋慧敏译,南京大学出版社,2005年第2版,第1—12页。

[3] [美]大卫·哈维:《希望的空间》,胡大平译,南京大学出版社,2006年版,第1—17页。

火青春》(1995)两部影片,并以此对"作为疑问而悬置的未来城市"问题和"乌托邦式的渴望"在后现代的社会境遇予以批判性阐发。在书中,大卫·哈维主要从马克思的《共产党宣言》的地理学引申出自己的"不平衡的地理发展"理论。其中,通过对全球化进程中空间规模的生产和地理差异的生产的检讨,揭示出资本之于空间和文化的控制性力量,如粉碎、切割与区分的能力,吸收、改造甚至恶化传统文化的能力,以及制造空间差异和进行地缘政治动员的能力等。事实上,在迈克·费瑟斯通(Mike Featherstone,1990)、斯图亚特·霍尔(Stuart Hall,1991)、多仁·马赛(Doreen Massey,1991)与林顿·克瓦斯·约翰逊(Linton Kwesi Johnson,1995)等有关"民族国家"和"全球地方感"的著述中,也批判性地审视了文化全球化问题。在他们看来,我们现在正经历的全球化进程并不是被强有力的民族国家的要求所推动,相反,我们可以看到许多文化身份与民族国家之间的紧密关系的断裂。新的国际劳动分工、新形式的文化产品(通过CNN、MTV和卫星广播)、新的政治形式(如欧盟)和新的对生态关联性的理解,都已经在挑战民族国家的权力并创造了与它的国界不相对应的文化地理。[1]

显然,在对文化全球化及其权力结构的思考中,需要更加强调对空间和地点的理解;而新的文化地理及其民族国家诉求或文化身份认同,确实又跟欧盟等新的政治形式和电影等新形式的文化产品联系在一起。正是在这样的层面上,两岸电影共同体的构想便具有迫切的必要性与相当的合理性。

由于众所周知的政治历史原因,海峡两岸四地的文化身份认同,总是呈现出一种错综复杂的状况;而在全球化的巨大冲击下逐渐生成的"中国""香港""台湾"与"澳门"论述,也都存在着一些各言其志的杂音甚

[1] [英]阿雷恩·鲍尔德温、布莱恩·朗赫斯特等:《文化研究导论》(修订版),陶东风等译,高等教育出版社,2004年版,第180—185页。

至难以沟通的对抗性话语，这也在很大程度上体现出两岸四地各自面临的认同困境与身份焦虑。两岸电影共同体的构想，必须正视这种思想斑驳以至话语分裂的现实。

目前，在国家的经济实力日强、国际地位日显但民众的文化认同模糊、精神追求虚化、价值观念混杂的总体背景下，中国内地正在从民族国家战略、主流意识形态、社会发展目标、思想文化建设以及民间信仰、风俗习惯、日常生活等各个领域，努力反省现代性与传统文化的关系，试图强化中华民族的文化标示，激活中华民族的传统资源，寻求中国文化的重建方略，构筑当下中国的文化身份认同。在相关的学术话语中，既有学者把"走近经典""创新经典"和"世界化"等当作从"去中国化"走向"再中国化"的必然途径以及促进新世纪中国崛起的文化战略；[1] 也有学者提出了"中华文化的认同已经不再是简单的儒学或道学的认同，而是一种受到西方文化影响并经过当代重新阐释了的新的多元认同"与"经过后现代语境下重新建构的新儒学将占据举足轻重的地位"的观点，[2] 还有学者做出了"必须在历史进程之中，把国家认同置于文化认同之上，用公民的国家认同促进文化认同"的论断。[3] 这些论述多从批判性的视角看待中西文化的"他性"和差异性，倾向于肯定性地阐发国家的优先地位以及民族文化的共同性。

与此相应，国内电影学术界也就电影的国家认同与文化认同问题展开了相对集中的研讨，在"中国电影的国家构建"与"华语电影"两个维度取得了较为丰硕的成果。其中，"中国电影的国家构建"呼应了近年来中国经济日益崛起、中国电影逐渐繁盛的整体趋势，主要聚焦于主流大片、电影文化

[1] 王岳川：《从"去中国化"到"再中国化"的文化战略——大国文化安全与新世纪中国文化的世界化》，《贵州社会科学》2008年第10期，第4—14页。

[2] 王宁：《重建全球化时代的中华民族和文化认同》，《社会科学》2010年第1期，第98—105页。

[3] 韩震：《论国家认同、民族认同及文化认同——一种基于历史哲学的分析与思考》，《北京师范大学学报（社会科学版）》2010年第1期，第106—113页。

与国家软实力、中国电影与国家形象、中国电影的国家战略等方面。[1] "华语电影"概念则缘起于 20 世纪 90 年代两岸三地电影艺术家、电影学者的集体实践与智慧，通过以公用语言为标准的定义来统一、取代旧的地理划分与政治歧视，符合全球化语境下华人社会从相互疏离走向文化融合的内在吁求，并呈现出从"跨国"到"跨地"的发展趋向。[2] 可以看出，在"中国电影的国家构建"与"华语电影"这两种论述之间，既有一定的共通性，但也呈现出"地方认同""国家认同"与"文化认同"之间的价值冲突。

20 世纪 90 年代以来，在政治解严与本土化运动、欧美多元文化风潮、国际原住民（族）运动与台湾社会对族群和谐的期待等影响和启发之下，台湾出现了一种"多元文化主义"思潮，对台湾思想文化产生了许多正面影响；但由于多元文化论述的高度意识形态化，也在一定程度上导致"多元文化主义"走向了自己的反面，使"对话变成了对抗，宽容变成了排外，'承认的政治'异化为'仇恨的政治'"。[3] 另外，台湾社会从 20 世纪 80 年代即已出现的从文化上"去中国化"的思潮和动向，以及新世纪以来台湾政治的"省籍—族群—本土化"进程等，均一度造成"台独"力量的增长与"国家认同异化、省籍—族群撕裂、民主止步不前、两岸关系恶化"的巨大代价。[4] 特别是长期以来的隔绝，也使得两岸民众在政治思想、国家观念、两岸关系与历史记忆、文化认同等方面存在着很大的差别和误解。[5] 即便

[1] 主要参见边静：《社会变迁与国家形象——新中国电影 60 年论坛综述》，《当代电影》2009 年第 12 期，第 84—88 页。

[2] 参见陈犀禾、聂伟：《华语电影文化、美学与工业的跨地域理论思考——"华语电影的文化、美学与工业"国际学术研讨会述评》，《电影艺术》2008 年第 5 期，第 44—49 页。

[3] 朱立立：《90 年代以来台湾的"多元文化主义"思潮》，《南方文坛》2009 年第 1 期，第 41—43 页。

[4] 主要参见：陈孔立：《台湾"去中国化"的文化动向》，《台湾研究集刊》2001 年第 3 期，第 1—11 页；王茹：《台湾当前的政治危机与"省籍—族群—本土化"进程》，《台湾研究集刊》2006 年第 4 期，第 17—25 页。

[5] 陈孔立：《两岸隔绝的历史记忆与台湾民众的复杂心态》，《台湾研究集刊》2004 年第 1 期，第 1—11 页。

如此，中国文化在台湾仍然有其生存和发展的土壤，在台湾电影中更是得到了相当程度的张扬。对中国文化的高度认同以及深厚沉潜的中国文化积淀，使李行、侯孝贤、王童、李安等杰出的台湾导演成就为台湾电影以至世界电影史上举足轻重的人物；直至今日，"两岸交流，文化先行"仍是包括李行、朱延平等在内的台湾电影人的共同理念和行为准则。[1] 超越政党政治与传统观念的束缚，努力弥合"中国"与"台湾"论述中的意义裂隙，应是摆在两岸电影工作者面前的重大课题。

跟台湾不同，业已走出殖民化历史的香港和澳门，总是在中国内地、港澳本土与英、葡殖民宗主国构成的三度空间及其三方权力关系中，体验着中西文明合力冲击下形成的复杂多变的文化杂糅与身份迷惑。"地方认同"与"国家认同"的两极化及其博弈，是港、澳回归后两地文化的主要趋势。[2] 这也体现在香港电影中。有研究者指出，"后九七"香港电影通过对时间元素的强力设计，执着地表达着记忆与失忆、因果与循环的特殊命题，展现出历史编年的线性特征与主体时间的差异性之间不可避免的内在冲突。正是通过这种浸润着香港情怀的现代性时间悖论，"后九七"香港电影呈现出一种将怀旧的无奈与怀疑的宿命集于一身的历史观念和精神特质，并以其根深蒂固的缺失感界定了香港电影的文化身份；[3] 也有研究者表示，"后九七"香港电影与内地文化复杂含混的关系，主要通过"无地域空间"的生产以及建立在空间"可移植性"基础上的怀旧情愫表现出来；[4] 对于最近一些年来香港电影中一以贯之的怀旧内涵，有研究者指出，"香港电影中

[1] 朱延平：《两岸交流，文化先行》，载吴冠平主编《第四届华语青年影像论坛文集》，中国电影家协会 2010 年印行，第 149—150 页。

[2] 在《澳门回归后的文化认同变化与整合》（《中南民族大学学报（人文社会科学版）》2010 年第 2 期，第 18—29 页）一文中，郑晓云探讨了澳门回归后的文化认同变化与整合问题。

[3] 李道新：《"后九七"香港电影的时间体验与历史观念》，《当代电影》2007 年第 3 期，第 34—38 页。

[4] 孙绍谊：《"无地域空间"与怀旧政治："后九七"香港电影的上海想象》，《文艺研究》2007 年第 11 期，第 32—38 页。

的怀旧内涵包括三个方面：'中华民族的传统''香港精神'和'现代香港的社会变迁历史'，这三者分别对应'中华民族的中国人''香港人'和'中华人民共和国香港人'的三种身份认同。香港电影人用'怀旧'来表征身份认同是在香港这样一个现代性的风险社会中努力建构'美学共同体'的结果。"[1] 显然，港、澳文化认同的杂糅性与地方性特质，跟中国内地的国家认同和文化认同也存在着一定的距离。

两岸四地在国家认同与文化认同的关系处理以及在国家认同与地方认同的权力博弈等方面的差异及其在电影文化中的具体体现，为单纯的地方认同和高蹈的国家认同均带来了困难，但也为文化认同意义上的两岸电影共同体的构建准备了良好的契机。实际上，无论地方认同、国家认同还是文化认同，作为一种主观的集体意识，都必须通过主体的自愿选择和自由行动，在政府组织、知识分子与普通民众的理性辩论和良性互动中予以实施，并应展现出相当的包容性和区别于他者的个性化特征。尽管由于政治体制、经济结构和时代背景的错位，中国内地、台湾与香港、澳门电影在意识形态、审美感受、影音技术以及商业运作等领域并不同步，但随着不断深入的交流与对话，两岸四地的中国电影有望跨入一个文化整合的新时代。在这个崭新的历史时期里，两岸四地电影文化的差异性，将为不断深入的交流对话与持续拓展的文化空间提供更加丰富的思想文化资源，并为中国电影带来前所未有的繁荣景象与生产活力。

三

时至今日，两岸四地的政治、经济、文化与电影之间的交流合作渐趋制度化和正常化；而全球化语境里的中国电影工业，也在逐步调整政治与

[1] 祁林：《香港怀旧电影与文化认同》，《社会科学战线》2008 年第 1 期，第 139—141 页。

文化之间此消彼长的权力关系，力图从政治的电影走向电影的政治，以便有效地应对他者与自我、国家与族群、普遍与个体之间不断出现的矛盾冲突，并期望构建民族（国家）电影的主体性并真正融入世界电影的工业体系。[1] 在此背景下，海峡两岸四地电影更有必要在产业集聚与文化认同的交互平台上次第展开，并有望构建一个既有强劲的工业体系支撑，又有深厚的文化积淀涵育的两岸电影共同体。

作为一个社会学概念，"共同体"出自德国学者斐迪南·滕尼斯（Ferdinand Tönnies）。在其名著《共同体与社会》（1887）里，斐迪南·滕尼斯从人类结合的现实中，发现并阐明了人类群体生活的两种结合的类型，即共同体与社会。滕尼斯认为，共同体的类型主要是在建立在自然的基础之上的群体（家庭、宗族）里实现的，此外，它也可能在小的、历史形成的联合体（村庄、城市）以及在感情的联合体（友谊、师徒关系等）里实现。血缘共同体、地缘共同体和宗教共同体等作为共同体的基本形式，它们不仅仅是它们各个组成部分加起来的部和，而且是有机地浑然生长在一起的整体。总之，"共同体是一种持久的和真正的共同生活"，是"一种原始的或者天然状态的人的意志的完善的统一体"。[2] 在滕尼斯的基础上，德国学者马克斯·韦伯（Max Weber）重新探讨了共同体与社会的关系。在《社会学的基本概念》（1920）一书中，韦伯指出，在个别场合内、平均状况下或者在纯粹模式里，如果而且只要社会行为取向的基础，是参与者主观感受到的（感情的或传统的）共同属于一个整体的感觉，这时的社会关系就应当称为"共同体"；共同体可以建立在各种形式的感情、情绪和传统基础上；一般地说，根据所持有的意向，共同体是"斗争"最极端的对立面；当然，人与人在素质、处境或行为上呈现的某种共同性，并不能

[1] 参见李道新：《从政治的电影走向电影的政治——新中国建立以来的电影工业及其文化政治学》，《当代电影》2009年第12期，第30—36页。

[2] [德]斐迪南·滕尼斯：《共同体与社会》，林荣远译，商务印书馆，1999年版。

表示共同体的存在；只有在同属于某一整体的感觉之上，在各人和环境之间，而且以某种方式在各人之间，在双方的相互行动中互为取向的时候，才产生了"共同体"。[1] 在滕尼斯和韦伯的定义中，地域、共同纽带与社会交往均是构成共同体的基本要素，因此，可以将共同体理解为生活在同一地理区域内的，具有共同意识和相互利益的，能够共同分享、联合行动并保持和谐平衡的社会群体。基于产业集聚与文化认同交互视野的海峡两岸四地电影，从根本上符合共同体的构建原则。

纵观人类历史进程，大约经历了血缘共同体、家庭共同体、宗教共同体以及国族共同体、区域共同体与全球共同体等多种形态和发展阶段。对于人的共同体存在的基础意义，马克思也曾提出，"人的真正本质是人的共同体"，即"自由人联合体"。[2] 尽管在现代社会中，按照血缘、家族、地缘结合起来的国家和社会共同体已被"现代性"所打破，尤其是革命、经济危机等重大的社会变迁，容易让人们感受到所谓现代性的风险和共同体的丧失，[3] 但从21世纪以来，一种新的共同体观念和共同体意识也在逐渐兴起，并成为对抗人类现实生活中日益出现的分离主义矛盾及处理各种现实问题的共识。[4] 特别是在塞缪尔·亨廷顿的论述中，冷战之后全球政治开始沿着"文化线"被重构，人民之间最重要的区别不是意识形态的、政治的或经济的，而是文化的区别；具有"文化亲缘关系"的国家在经济上和政治上相互合作；建立在具有"文化共同性"的国家基础之上的国际组织，如欧洲联盟，也远比那些试图超越文化的国际组织成功。[5]

[1] [德]马克斯·韦伯：《社会学的基本概念》，胡景北译，上海人民出版社，2005年版，第65—69页。

[2] 《马克思恩格斯全集》（第3卷），人民出版社，2002年版，第394页。

[3] [英]齐格蒙特·鲍曼：《共同体》，欧阳景根译，江苏人民出版社，2007年版，第78页。

[4] 胡群英：《共同体：人类存在的基本方式及其现代意义》，《甘肃理论学刊》2010年第1期，第73—76页。

[5] [美]塞缪尔·亨廷顿：《文明的冲突与世界秩序的重建》，周琪、刘绯等译，新华出版社，2002年版，第7页。

确实，迄今为止，与民族国家的想象的共同体、全球环境治理中的认知共同体、生态系统中的学习共同体以及城市社区的共同体意识等有关的各种"共同体"论述已经屡见不鲜；卡莱吉的欧共体思想、欧盟的发展状况以及欧洲一体化经验也给全球特别是亚洲政治、经济、文化等领域的区域合作带来有益的启发；2009年以来，日本首相鸠山由纪夫倡导的"东亚共同体"设想以及中国国家领导人对东亚共同体的积极推进，则有利于促进中、日、韩等东亚国家的区域合作以及亚洲各国的共同发展。[1]

正是建立在"东亚共同体"的设想与框架的基础上，可以而且必须在电影领域构建"亚洲电影""华语电影"和"两岸电影共同体"等一系列不同区域、不同层面和不同内容的一体化操作模式；而通过对两岸经贸文化合作以及两岸精神文化共同体的阐发得以构建的两岸电影共同体，能够而且应该成为首先观照的对象。

最近几年来，随着两岸关系的变化以及内地与港澳台交流的加深，两岸四地之间的电影合作正在朝着更加深广的领域迈进，并成为两岸四地对话与交流中一道引人瞩目的风景；特别是内地电影市场的崛起，更带动了香港、台湾、澳门和内地的资金、人才合作，大批香港、台湾、澳门的电影工作者来到内地，或北上工作。以内地资金为主导、内地市场为依托，内地、香港、台湾团队合作制片的生产模式已显端倪；中国内地无疑已经成为香港、台湾和澳门重要电影企业和主力影人的发展"基地"。[2] 包括《赤壁》《十月围城》《风声》《锦衣卫》《苏乞儿》《花木兰》等位居票房排行榜前列的许多影片，往往都是内地与香港合拍片。据统计，2008—2009年间，在获得公映许可的国产片中，由国有制片企业与境外及港台资本合作、国

[1] 刘江永：《鸠山的"东亚共同体"设想与东亚合作前景》，《国际观察》2010年第2期，第12—20页。

[2] 列孚：《香港电影潮起？潮落？——香港电影工业十年生态漫谈》，《电影艺术》2010年第4期，第56—60页。

有和民营与境外及港台资本合作、民营与境外及港台资本合作的影片,加起来已经达到 28 部之多。[1] 截至 2009 年 12 月底,中国电影合作制片公司共受理合拍片、协拍片立项申请 77 部,获广电总局批准立项 67 部,比 2008 年递增 60%左右。立项影片包括 9 个国家与台港澳 3 个地区的境外合作伙伴,其中,与港澳台合作数量最大,已经高达 48 部。到 2010 年,内地与香港的合拍制片方式,甚至已经成为中国电影生产的"主流趋势"。香港内地合拍片可谓"渐入佳境"。[2] 在此过程中,内地与香港影人彼此适应,两地文化相互融合,确实取得了有目共睹的业绩。当然,两地合拍也还存在着诸如影片成本逐节升高、"港味"或"港式人文"不断丧失以及"纯本土香港制作"日益边缘化等问题,这已在内地和香港各界引发讨论。

 经过较长时间的沉寂之后,在《海角七号》的影响下,台湾电影也开始尝试更加多元化的投资方式,力图如《海角七号》一样找到个性与市场双赢的合作路径,走出台湾电影数年来的困境,积极开拓与深入阐发台湾电影的市场规模、文化形象及其发展模式。2009 年间,长宏影视公司继 2008 年与内地合作推出《大灌篮》并取得较高票房之后,继续走大规模、国际化的商业路线,更以台湾电影史上最高的成本,独资拍摄朱延平执导的《刺陵》,并与《三枪拍案惊奇》和《风云 2》一起,激活了内地的贺岁片市场。同样,由台商郭台铭的鸿海集团斥资 1,000 万美金,根据山西作家成一的长篇小说《白银谷》改编,表现晋商经营哲学与人生理想的影片《白银帝国》,邀集了香港与内地的郭富城、张铁林、郝蕾等知名演员,跨越北京、天津、甘肃、青海、陕西、山西等 6 省市的 29 个地点取景拍摄,得到了当地政府部门的大力支持。影片在内地公映后,同样引起较大关注。在

 [1] 中国电影家协会产业研究中心:《2010 中国电影产业研究报告》,中国电影出版社,2010 年版,第 32 页。

 [2] 张恂、刘藩:《香港内地合拍片:合作入佳境,融合成主流》,《当代电影》2010 年第 8 期,第 79—82 页。

此前后,香港星皓电影有限公司也在台湾投资出品了《九降风》(2008)、《爱到底》(2009)等影片;香港花生映社有限公司与台湾嫣红电影有限公司则联合出品了由杨凡导演的影片《泪王子》(2009)。

 台湾与内地和香港电影之间的合作,提出了一些值得深入思考的话题。《爱到底》由方文山、九把刀、黄子佼与陈奕先担任导演,演员则包括《海角七号》主演范逸臣、田中千绘以及刘心悠、陈柏霖、陈怡蓉、柯宇纶等,并选择情人节档期公映。纯粹的青春爱情路线,虽然吸引了一部分年轻观众,但受限于岛内市场,其总体票房不尽人意;《泪王子》承袭了杨凡电影一贯的唯美风格和同性情结,并参展了威尼斯、多伦多、釜山和奥斯卡等多个重要的国际电影节,但其题材本身,即已制约着市场的进一步开发。《刺陵》与《白银帝国》所采取的消解历史的叙事策略,不仅难以在台湾观众中引发共鸣,而且更难得到内地观众的广泛认同,因此不可能如其所愿地在岛内外产生较大的反响和更加显著的票房收益。[1] 由此看来,台湾与内地和香港之间的电影合作,只有超越过于个人化的文艺片范畴,并将市场定位于台湾、香港、内地与东南亚等更加开阔的华语观众群体,才有可能出现更大的转机。

 确实,在不断交流合作的过程中,海峡两岸四地电影人大多逐渐认识到了构建两岸电影共同体的重要性和必要性。台湾学者廖炳惠曾经表示:"由于分享共同的书写文字及某种形式的文化传统,大陆、港台的电影生产及消费行为有其内在的向心律动,特别是在主题的开展、资金的运用、人力的支援及发行的网络等方面,两岸三地的华文电影相互学习、合作、竞争、指涉,让这些地区内外的华人及非华人社群了解了海峡两岸的文化差异及剪不断理还乱的'生命共同体'文化经验。"[2] 在拍摄过拥有台湾投资

[1] 相关评述,参见李道新:《消解历史与温暖在地——2009年台湾电影的情感诉求及其精神文化特质》,《北京电影学院学报》2010年第1期,第42—47页。

[2] 廖炳惠:《文化批评与华语电影——媒体、消费大众、跨国公共领域》,载郑树森编《文化批评与华语电影》,广西师范大学出版社2003年版,第1—19页。

并使用归亚蕾、徐若瑄、秦汉等大量台湾演员的影片《云水谣》之后,内地导演尹力也认识到,两岸之间"影视交流已经变得非常普遍",而且,"这种交往无论是从文化交流角度还是经贸层面来讲都是十分必要的";在尹力看来,"开放大陆更多的演艺人员到台湾,去取景、去拍摄,这既是一种文化的交流,更会带动台湾经济的发展","两岸影视合作不仅将带动台湾电影业的复苏,对台湾电影人拓展表达空间,甚至对台湾电影票房都会产生积极影响","两岸民众需要一种文化的认同感,同为中华民族,同根同祖,血脉相承。台湾的年轻一代需要一种大文化的包容,置身在五千年的文化当中,作为一个中国人应该找到自己的文化和自己的根,而影视事业就是这样的一个载体,这样的一个媒介"。[1] 迄今为止,两岸影视界工作者以及相关管理部门也逐渐形成了这样一种共识,那就是:两岸同属中华文化,在合作方面有着得天独厚的条件,"以台湾的创意和行销经验加上大陆的资金、市场还有优秀的工作人员,必将增强两岸影视制作在全球化语境中的竞争力";[2] 另外,内地积极的合作政策和惠台措施以及不断转换观念的台湾当局,也都为两岸未来的电影发展以及两岸电影共同体的构建带来令人期待的远景。

毋庸讳言,由于各种原因,两岸电影共同体的构建还停留在一般认识和简单操作的层面。基于产业集聚与文化认同的交互视野构建两岸电影共同体,不仅需要进一步调整两岸四地的管理职能和政策导向,更加大胆地制定电影企业的外向型发展战略,建设由两岸四地共享的多元化投融资体系并以此扩大两岸四地电影集群的网络规模,而且需要在地方认同、国家认同与文化认同之间进行更加广泛深入的交流与对话。只有这样,两岸电影共同体才能真正化解两岸政治、军事、经贸、文化与生活方式等方面的

[1] 孙冬雪、赵楠:《电影人——两岸交流的积极因素》,《两岸关系》2008 年第 3 期,第 15—16 页。

[2] 刘翠霞:《海峡两岸影视互动 30 年》,《两岸关系》2009 年第 2 期,第 52—53 页。

冲突和壁垒，使其以一种一体化的、自信开放的姿态真正融入世界电影的工业体系，最大限度地促进海峡两岸的经贸合作与和平发展，共建中华民族的文化认同与精神家园，并从根本上促进全球经济的均衡发展与人类文化的多样性。

李道新著述目录

出版专著目录

《波德莱尔是怎样读书写作的》,长江文艺出版社,1998年

《中国电影史(1937—1945)》,首都师范大学出版社,2000年

《影视批评学》,北京大学出版社,2002年

《中国电影批评史(1897—2000)》,中国电影出版社,2002年;北京大学出版社,2007年第2版

《中国电影的史学建构》,中国广播电视出版社,2004年

《中国电影文化史(1905—2004)》,北京大学出版社,2005年

《中国电影史研究专题》,北京大学出版社,2006年

《中国电影史研究专题Ⅱ》,北京大学出版社,2010年

《中国电影:国族论述及其历史景观》,中国电影出版社,2012年

《影史纵横:中国电影史理论与批评》,中国文联出版社,2016年

发表学术论文、影视评论、书评序跋目录

学术论文

《中国当代文学形态发展概略》,《西北大学学报》,1992年第1期

《试论"十七年"文学语言的人工性》,《唐都学刊》,1993年第1期

《从语用学角度看17年文学语言的公众化社会化趋向》,《西北大学学报》,1993年第2期

《孤岛电影概貌》,《都市影视》学术专号1997,中国艺术研究院影视所主办

《超稳定模式:中国电影的社会学批评》,《唐都学刊》,1998年第1期

《新纪录电影:走向中国作者电影》,《电影文学》,1998年第2期

《建构中国电影批评史》,《电影艺术》,1998年第4期

《20年代世界电影语境里中国电影状况及其对策》,《都市影视》学术专号1998,中国艺术研究院影视所主办

《重庆电影与中国电影的历史叙述》,《重庆与中国抗战电影学术论文集》,重庆出版社,1998年版

《追寻:诗歌的诗性言说》,《诗探索》,1999年第2期

《中国电影批评:发生及其窘迫情势》,《西安教育学院学报》,1999年第2期

《抗战时期的电影观念》(上),《电影文学》,1998年第6期

《抗战时期的电影观念》(下),《电影文学》,1999年第1期

《王家卫电影的精神走向及其文化含义》,《当代电影》,2001年第3期

《中国早期电影里的都市形象及其文化含义》,《首都师范大学学报(社科版)》,1999年第6期

《当代中国电影:现实主义50年》(上),《电影艺术》,1999年第5期

《当代中国电影:现实主义50年》(下),《电影艺术》,1999年第6期

《电影理论与电影史视野里的中国电影批评》,《北京电影学院学报》,2000年第3期

《作为类型的中国早期歌唱片》,《当代电影》,2000年第6期

《选择与坚持:早期现实主义电影批评》,《文艺理论与批评》,2001年第1期

《意识形态话语与电影批评》,《福建艺术》,2001年第2期

《中国电影史研究的发展趋势及前景》,《北京电影学院学报》,2001年第4期

《后殖民主义与中国电影批评》(上),《福建艺术》,2001年第4期

《后殖民主义与中国电影批评》(下),《福建艺术》,2001年第5期

《好莱坞电影在中国的独特处境及历史命运》，《当代电影》，2001 年第 6 期

《中国早期电影里的父亲形象及其文化含义》，《电影艺术》，2002 年第 6 期

《第四代导演的历史意识及其在中国电影史上的独特地位》（上），《海南师范学院学报（社科版）》，2002 年第 6 期

《第四代导演的历史意识及其在中国电影史上的独特地位》（下），《海南师范学院学报（社科版）》，2003 年第 1 期

《中国早期电影史：类型研究的引入与垦拓》，《北京电影学院学报》，2003 年第 2 期

《新中国喜剧电影的历史境遇及其观念转型》，《电影艺术》，2003 年第 6 期

《作为类型的中国早期喜剧片》（上），《海南师范学院学报》，2004 年第 2 期

《作为类型的中国早期喜剧片》（下），《海南师范学院学报》，2004 年第 3 期

《电影启蒙与启蒙电影——郑正秋电影的精神走向及其文化含义》，《当代电影》，2004 年第 2 期

《意识形态氛围与中国恐怖电影的不可预期》，《电影新作》，2004 年第 5 期

《从孤岛走向世界——谢晋电影与中国电影传统》，《福建艺术》，2004 年第 5 期

《建构中国电影文化史》，《当代电影》，2005 年第 1 期

《影像与影响——〈申报〉与中国电影研究之一》，《当代电影》，2005 年第 2 期

《文化与资本的百年运作——解读功夫电影的民族特性与市场前景》，《电影新作》，2005 年第 2 期

《沦陷时期的上海电影与中国电影的历史叙述》，《北京电影学院学报》，2005 年第 2 期

《从〈风云儿女〉到〈鬼子来了〉——中国电影叙事的四大段》，《艺术评论》，2005 年第 3 期

《以光影追求光明——沈浮早期电影的精神走向及其文化含义》，《当代电影》，2005 年第 3 期

《消费逻辑的建立与贺岁电影的进路》,《文艺研究》,2005年第5期

《苦中作乐的民族心理与笑中含泪的电影记忆》,《中国电影年鉴·中国电影百年特刊》,中国电影年鉴社,2005年版

《伦理诉求与国族想象——朱石麟早期电影的精神走向及其文化含义》,《当代电影》,2005年第5期

《民国报纸与中国早期电影的历史叙述》,《当代电影》,2005年第6期

《"香港"如何"中国"?——中国电影文化史里的香港电影(1949—1979)》,载宋家玲主编《电影学前沿》,中国传媒大学出版社,2006年版

《中国早期电影的都市形象》,载杨远婴主编《中国电影专业史研究·电影文化卷》,中国电影出版社,2006年版

《电影旅游:产业融合的文化诉求》,《中国电影新百年:合作与发展——第十四届中国金鸡百花电影节学术研讨会论文集》,中国电影出版社,2006年版

《露天电影的政治经济学》,《当代电影》,2006年第3期

《中国早期电影叙事的优良传统》,《电影艺术》,2006年第4期

《中国的好莱坞梦想——中国早期电影接受史里的好莱坞》,《上海大学学报(社会科学版)》,2006年第5期

《建构中国电影传播史》,《人文杂志》,2007年第1期

《〈人民日报〉与新中国电影的生存空间》,《电影艺术》,2007年第1期

《马徐维邦:中国恐怖电影的拓荒者》,《电影艺术》,2007年第2期

《"后九七"香港电影的时间体验与历史观念》,《当代电影》,2007年第3期

《武兆堤与新中国电影的英雄叙事》,《电影艺术》,2007年第5期

《论电视批评特性》,载欧阳宏生、陈笑春、王安中主编《电视批评:理论·方法·实践》,四川大学出版社,2007年版

《中国电影美学史里的钟惦棐电影美学》,载章柏青、陆弘石主编《电影锣鼓之世纪回声——钟惦棐逝世20周年学术研讨会论文集》,中国电影出版社,2007年版

《中国电影:历史撰述的开端》,《当代电影》,2008年第1期

《国产大片：史诗格局的渐显》，《艺术评论》，2008 年第 2 期

《都市功能的转换与电影生态的变迁——以北京影业为中心的历史、文化研究》，《文艺研究》，2008 年第 3 期

《战略联盟、产业集群与价值创新——国有大型电影企业体制改革的现状及发展》，载中国电影家协会产业研究中心编《2007 电影产业研究之国有影视企业卷》，中国电影出版社，2008 年版

《台港电影的中国化阐释——从文化身份的角度观照改革开放以来中国内地的台港电影研究》，《文化艺术研究》，第 1 卷第 2 期，2008 年

《重构中国电影——从学术史的视野观照改革开放以来的中国电影史研究》，《当代电影》，2008 年第 11 期

《在磨砺中成长：2008 中国电影印象》，《艺术评论》，2009 年第 1 期

《〈舞台姐妹〉作为电影经典的生成机制及其历史命运》，《杭州师范大学学报》，2009 年第 1 期

《从"亚洲的电影"到"亚洲电影"》，《文艺研究》，2009 年第 3 期

《史学范式的转换与中国电影史研究》，《当代电影》，2009 年第 4 期

《父权的衰微与身份的找寻——2008 年台湾电影的"成长论述"及其精神文化特质》，《北京电影学院学报》，2009 年第 2 期

《类型的力量——以新中国建立以来国产电影的几个数据为例》，《文艺争鸣》，2009 年第 7 期

《〈当代电影〉的当代性及其承担的文化使命》，《当代电影》，2009 年第 7 期

《沦陷的光影之〈灿烂之满洲帝国〉——"满铁"时事／文化映画中的"王道乐土"论述》，《影视文化》，第 1 期，2009 年

《人在历史的底色中显影——红色题材影视剧的历史价值与现实意义》，《文化月刊》，2009 年第 9 期

《"东影"：国家电影的萌芽》，《艺术评论》，2009 年第 10 期

《从政治的电影到电影政治——新中国建立以来的电影工业及其文化政治学》，《当代电影》，2009 年第 12 期

《国家电影网与中国电影的国家构建》,《电影艺术》,2009 年第 6 期

《主流大片的话语建构与中国电影的生态命题》,《上海大学学报(社会科学版)》,2010 年第 1 期

《英雄的重塑与信仰的重建——2009 年"最具影响力"电视剧的叙事策略与精神走向》,《当代电视》,2010 年第 1 期

《消解历史与温暖在地——2009 年台湾电影的情感诉求及其精神文化特质》,《北京电影学院学报》,2010 年第 1 期

《人生的欢乐面,他国的爱与恨——中国早期电影接受史里的哈罗德·劳埃德》,《电影艺术》,2010 年第 2 期

《〈大众电影〉与新中国民众的日常生活》,载《华中学术》第二辑,华中师范大学出版社,2010 年版

《网络影评的话语暴力及其权力运作的生产机制》,《浙江传媒学院学报》,2010 年第 4 期

《艰难的企业定位与被动的制度设计——新中国建立前后"东影"/"长影"的国家经营与计划生产》,《电影艺术》,2010 年第 5 期

《新民族电影:内向的族群记忆与开放的文化自觉》,《当代电影》,2010 年第 9 期

《香港电影:跨越边界的新景观》,《当代电影》,2010 年第 11 期

《内外相应,言行相称——田方的电影事业与人生历程》,《当代电影》,2011 年第 1 期

《电影叙事的空间革命与中国电影的地域悖论》,《当代文坛》,2011 年第 2 期

《构建两岸电影共同体:基于产业集聚与文化认同的交互视野》,《文艺研究》,2011 年第 2 期

《化育劬劳,德艺双馨——于蓝的电影事业与人生历程》,《当代电影》,2011 年第 6 期

《民族国家意识的延宕与缺席:南京国民政府成立前中国电影的传播制度及其空间拓展》,《上海大学学报(社会科学版)》,2011 年第 3 期

《电影的华语规划与母语电影的尴尬》,《文艺争鸣》,2011年第9期

《试论文化产品的创意与引导研究》,《解放军艺术学院学报》,2011年第4期

《空间的电影想象与想象的电影空间——新中国建立以来儿童电影的文化特质及其观念转型》,《当代电影》,2011年第10期

《痛苦的开创——王滨的戏剧电影之路》,《当代电影》,2012年第1期

《文化多样性与中国西部电影生态建构》,《电影艺术》,2012年第2期

《网络叙事:超文本及意义的追寻》,《艺术评论》,2012年第5期

《惨胜的体制与渐败的人——试论"吕何联盟"及其"春天喜剧社"的前因后果》,《电影艺术》,2012年第5期

《无悔与不舍——程季华的中国电影史研究与中外电影学术交流》,《当代电影》,2012年第10期

《教书不意居清苦,编史何期享誉名——李少白的中国电影史教学与研究》,《影视文化》,第7期,2012年

《生命的光影与光影的生命——崔嵬的电影世界及其动人的艺术魅力》,《当代电影》,2013年第1期

《以戈达尔为例:从"电影建筑"到"电影绘画"》,《美术观察》,2013年第1期

《"本党电影宣传"与"民族国家建设"——1927—1949年间国民政府的电影传播及其历史命运》,《上海大学学报(社会科学版)》,2013年第1期

《中国电影的海外传播与外语网络平台的构建》,《艺术评论》,2013年第7期

《信与诚——林农电影的时代风貌与主体精神》,《当代电影》,2013年第7期

《民国电影:概念认定与历史建构》,《南京艺术学院学报(音乐与表演版)》,2013年第3期

《冷战史研究与中国电影的历史叙述》,《文艺研究》,2014年第3期

《电影作为意识形态国家机器——政治运动与新中国电影的限禁传播(1949—1979)》,《影视文化》,第10期,2014年

《融画入影与哲理探寻——但杜宇电影"美"的表现及其历史贡献》,《当代

电影》，2014 年第 6 期

《资本逻辑与影视编剧的身份定位》，《艺术评论》，2014 年第 7 期

《帝国的乡村凝视与殖民的都会显影——以 1937 年"满映"制作的"文化映画"〈光辉的乐土〉和〈黎明的华北〉为例》，《上海大学学报（社会科学版）》，2014 年第 6 期

《重建主体性与重写电影史——以鲁晓鹏的跨国电影研究与华语电影论述为中心的反思和批评》，《当代电影》，2014 年第 8 期

《中国电影：故事里的硬实力与全球化的话语权》，《艺术评论》，2015 年第 1 期

《从"满映"到"东影"的中、日摄影师考略》，《电影艺术》，2015 年第 1 期

《"华语电影"讨论背后——中国电影史研究思考、方法及现状》，《当代电影》，2015 年第 2 期

《抑制的精神创伤与断裂的历史记忆——中国抗战电影的身心呈现及其文化症候》，《当代电影》，2015 年第 8 期

《坚守与垦拓：程季华与中国电影主流史学》，《电影艺术》，2016 年第 2 期

《跨国构型、国族想象与跨国民族电影史》，《当代文坛》，2016 年第 3 期

《中国电影史研究的主体性、整体观与具体化》，《文艺研究》，2016 年第 5 期

影视评论

《光芒中沉没：几位早期中国女影星的不归之路》，《当代电视》，1999 年第 1 期

《振兴民族电影：理论界的姿态》，《文化月刊》，1999 年第 5 期

《〈神女〉：都市与人性残酷之写真》，《电影文学》，1999 年第 6 期

《广告：招考女演员》，《当代电视》，1999 年第 6 期

《影迷在1931》，《当代电视》，2000 年第 2 期

《历史・文化与个体・尘世——夏钢影片〈玻璃是透明的〉评析》，《当代电影》，2002 年第 1 期。

《物恋悲剧与生存困境——影片〈寻枪〉的文化读解》,《电影艺术》,2002年第3期

《为生而死与向死而生——对侯孝贤影片〈童年往事〉的一种读解》,《电影新作》,2002年第6期

《文化张艺谋:无可挽回的颓势》,《中国银幕》,2003年第2期

《心灵探询与价值重建——影片〈和你在一起〉的文化读解》,《当代电影》,2003年第2期

《中国电影批评的个性色彩》,《文艺报》,2003年3月13日

《女性意识及其艰难浮现——影片〈跆拳道〉文化阐释》,《当代电影》,2003年第6期

《从中国电影的类型传统看当前中国电影的发展机缘》,《文艺报》,2003年7月17日

《市场经济呼唤重构中国电影类型生态》,《中国文化报》,2003年8月26日

《面对影像文化新时代的影视专业》,《中国考试》,2003年第9期(下)

《西方电影中的爱与死》,《北大讲座》(第三辑),北京大学出版社,2003年

《电影学术:无人喝彩的尴尬与渴望超越的焦虑》,《中华读书报》,2004年8月11日

《那种无法重现的古典味道——朱石麟、李萍倩电影笔记》,《新京报》,2004年11月24日

《电影中的史与诗》,《北大讲座》(第四辑),北京大学出版社,2004年

《"家"与"大家"的襟怀——李行电影笔记》,《新京报》,2005年1月14日

《百年中国银幕:欧风美雨日潮韩流》,《中华文化画报》,2005年第2期

《少年的阳光与梦幻——〈大众电影〉笔记》,《新京报》,2005年3月1日

《只为明星狂——中国影迷诞生记》,《南方周末》,2005年5月5日

《〈孤儿救祖记〉:拯救民族电影业》,《北京日报》,2005年6月7日

《〈说话算话〉为电视电影开拓的发展空间》,《电影艺术》,2005年第3期

《"孤岛":别一种电影抗战》,《中国艺术报》,2005年7月8日

《〈东陵大盗〉：早产的"印第安纳·琼斯"》，《新京报》，2005年8月11日

《〈顽主〉：沉痛的调侃与无因的反叛》，《新京报》，2005年9月7日

《〈双旗镇刀客〉：另一种武侠电影》，《新京报》，2005年9月16日

《国家意识与人文精神的对话》，《中国艺术报》，2005年9月16日

《〈红樱桃〉：一座影院与一部影片的命运》，《新京报》，2005年10月28日

《〈刘三姐〉：革命年代的声色之娱》，《南方都市报》，2005年11月2日

《中国早期电影的平民姿态》，《深圳特区报》，2005年12月6日

《永不消逝的老电影》，《北京晚报》，2006年3月3日

《不可遗忘的电影传统》，《大众电影》，2006年第8期

《对意境美的追求——电影〈巴山夜雨〉评析》，载张振华、梅朵主编《名家看电影：1949—2005》，广西师范大学出版社，2006年版

《渴望打破文化禁锢的艺术理想——影片〈阿诗玛〉评析》，载张振华、梅朵主编《名家看电影：1949—2005》，广西师范大学出版社，2006年版

《〈东京审判〉：民族意识与大众心理的契合》，《中国艺术报》，2006年9月22日

《一个电影史研究者的心灵絮语》，《电影文学》，2007年第2期

《〈隐形的翅膀〉开掘体育影片新路径》，《光明日报》，2007年8月1日

《中国电影的民族记忆与文化历程》，《湖北日报》，2007年9月14日

《电影艺术的魅力——早期中国经典电影赏析》，载吴忠主编《名家论见：深圳市民文化大讲堂》，广东人民出版社，2007年

《面向死亡的不忍与善良——〈投名状〉与陈可辛的电影世界》，《中国电影报》，2008年1月24日

《"作家"在"电影"——我看〈我叫刘跃进〉》，《中国电影报》，2008年1月31日

《我们需要周星驰——从〈长江七号〉说开去》，《中国电影报》，2008年2月28日

《〈大灌篮〉：好看就行》，《中国电影报》，2008年3月6日

《两代人的怀旧——评〈两个人的房间〉》，《中国电影报》，2008年3月20日

《〈左右〉的空间与方向》，《中国电影报》，2008年3月20日

《〈功夫之王〉：好莱坞的中国功夫》，《中国电影报》，2008年5月8日

《民族梦想的表达方式——影片〈买买提的2008〉观后》，《中国电影报》，2008年5月15日

《好莱坞的中国功夫——从电影〈功夫熊猫〉说开去》，《中国艺术报》，2008年7月15日

《归家的念想与道统的坚守——〈街头巷尾〉文化读解》，载中国电影家协会编《华语电影的跋涉者——李行导演电影作品研讨论文集》，中国电影出版社，2008年版

《母爱原生态：电影〈樱桃〉》，《中国电影报》，2008年9月11日

《电影中的北大与北大人的电影》，收入《北大讲座》第14辑，北京大学出版社，2008年

《亚洲电影创作需要形成整体合力》，《光明日报》，2009年2月10日

《〈海角七号〉："在地"的美丽与忧伤》，《中国艺术报》，2009年2月20日

《阶层的寓言与电影的社会学——影片〈农民工〉里的个人梦想与国家意愿》，《当代电影》，2009年第2期

《成荫在1953》，《传记文学》，2009年第3期

《艰难地贴近儿童的内心——新中国儿童电影六十年的文化年轮》，《中国教育报》，2009年5月29日

《构建新的国家电影网迫在眉睫》，《光明日报》，2009年6月3日

《独辟蹊径的英雄叙事——电视剧〈我的兄弟叫顺溜〉观后感》，《人民日报》，2009年7月7日

《〈建国大业〉：大气磅礴、生动细腻》，《文艺报》，2009年9月24日

《歌中的家园》，《人民日报》，2009年10月13日

《不给电影想象空间谁敢冒险》，《光明日报》，2010年1月7日

《重新发现电影——〈阿凡达〉与 21 世纪的星球叙事》,《艺术评论》,2010 年第 3 期

《〈叶问 2〉续写民族正气》,《中国艺术报》,2010 年 5 月 18 日

《剧作不必是文学》,《文艺报》,2010 年 6 月 2 日

《风情叙事与文化生产——影片〈鲜花〉里的哈萨克文化及其市场前景》,《当代电影》,2010 年第 7 期

《当前民族题材电影的文化自觉》,《中国电影报》,2010 年 7 月 22 日

《两岸电影要合作共赢》,《光明日报》,2010 年 8 月 31 日

《做合格的类型电影》,《中国电影报》,2010 年 9 月 30 日

《米高梅:影响中国的电影传奇》,《中国教育报》,2010 年 11 月 13 日

《从无人文滑向无良品》,《光明日报》,2011 年 1 月 3 日

《提高电影的精神品质》,《团结报》,2011 年 1 月 15 日

《民族电影的空间感与生态意识》,《中国民族》,2011 年第 1 期

《〈让子弹飞〉:叙事的圈套与拆解的狂欢》,《电影艺术》,2011 年第 2 期

《〈爱在廊桥〉:文化感知与个性表达》,《文艺报》,2011 年 9 月 28 日

《〈辛亥革命〉:中国电影的革命话语 主旋律电影的话语革命》,《中国电影报》,2011 年 9 月 29 日

《〈柳如是〉:历史中的性与性别》,《光明日报》,2012 年 2 月 27 日

《〈金陵十三钗〉:"南京叙事"和性别叙事》,《电影艺术》,2012 年第 2 期

《革命·回归——两部影片的历史印记》,《中国民族》,2012 年 3 月

《〈白鹿原〉的四个版本与王全安的四种可能》,《中国艺术报》,2012 年 9 月 24 日

《〈致青春〉与赵薇的"我们"》,《电影艺术》,2013 年第 4 期

《蔡楚生的爱与痛:以蔡楚生日记摘编为中心的考察》,《博览群书》,2013 年第 7 期

《邵逸夫:绵长的光影》,《中国艺术报》,2014 年 1 月 10 日

《"吐槽"成就票房》,《北京青年报》,2014 年 2 月 11 日

《黑泽明的莎士比亚》,《北京青年报》,2014年4月22日

《电影作为专业——从〈智取威虎山〉说起》,《中国艺术报》,2015年1月5日

《〈狼图腾〉与跨国电影的作者论》,《中国艺术报》,2015年3月6日

《重建网络时代的电影批评》,《中国艺术报》,2015年3月23日

《为抗日战争留存生动丰富的历史记忆——抗战电影记叙》,《光明日报》,2015年9月3日

《别让亲情走失:央视大型情感互动节目〈我爱妈妈〉》,《人民日报》,2015年11月19日

《〈叶问3〉:回家的叶问与中国化香港》,《中国电影报》,2016年3月16日

《杰出的改编是灵魂之间的对话》,《北京青年报》,2016年4月23日

《在"常规电影"中锻造春节档》,《中国艺术评论》,2016年第4期

书评、序跋目录

《成功的写作——读郭志刚的〈孙犁评传〉》,《文艺报》,1996年11月1日

《柔弱的设计——读赵凝的小说〈发烧,发烧〉》,《作品与争鸣》,1998年第3期

《对中国电影的历史叙述:读陆弘石舒晓鸣的〈中国电影史〉》,《中国文化报》,1998年7月25日

《〈影像冲动:对话中国新锐导演〉序》(朱日坤等编),海峡文艺出版社,2005年

《〈电影讲稿〉的创新》(徐葆耕著),《电影艺术》,2008年第1期

《开创香港电影史研究的新格局:评〈香港电影史(1897—2006)〉》(赵卫防著),《电影艺术》,2008年第5期

《〈理性与悲情——李少红影视作品中的女性意识〉序》(高明著),解放军出版社,2008年

《超越的可能性——阅读与体会〈历史思考的新途径〉》(约恩·吕森著),《电

影艺术》，2010 年第 4 期

《〈"满映"电影研究〉序》（古市雅子著），九州出版社，2010 年

《在夹缝中求生存——〈香港左派电影研究〉序》（张燕著），北京大学出版社，2010 年

《电影内部与历史深处——读〈中国电影市场发展史〉》（饶曙光著），《电影艺术》，2011 年第 4 期

《〈姚苏凤和 1930 年代中国影坛〉序》（张华著），北京大学出版社，2014